浪漫一代

19世纪上半叶的西方音乐风格

THE ROMANTIC GENERATION

CHARLES ROSEN

[美] 查尔斯·罗森 著

刘丹霓 译

北京大学出版社
PEKING UNIVERSITY PRESS

著作权合同登记号 图字：01-2014-7933

图书在版编目(CIP)数据

浪漫一代 /（美）查尔斯·罗森著；刘丹霓译. —北京：北京大学出版社，2023.8
ISBN 978-7-301-33747-9

Ⅰ.①浪… Ⅱ.①查… ②刘… Ⅲ.①音乐评论 Ⅳ.①J605

中国国家版本馆CIP数据核字(2023)第039132号

THE ROMANTIC GENERATION
by Charles Rosen
Copyright © 1995 by Charles Rosen
Published by arrangement with Harvard University Press
through Bardon-Chinese Media Agency
Simplified Chinese translation copyright © 2023
by Peking University Press
ALL RIGHTS RESERVED

书　　名	浪漫一代：19世纪上半叶的西方音乐风格 LANGMAN YIDAI: 19 SHIJI SHANGBANYE DE XIFANG YINYUE FENGGE
著作责任者	[美] 查尔斯·罗森（Charles Rosen）著　刘丹霓 译
责任编辑	于海冰
标准书号	ISBN 978-7-301-33747-9
出版发行	北京大学出版社
地　　址	北京市海淀区成府路205号　100871
网　　址	http://www.pup.cn　　新浪微博：@北京大学出版社 @培文图书
电子信箱	pw@pup.pku.edu.cn
电　　话	邮购部 010-62752015　发行部 010-62750672　编辑部 010-62750883
印　刷　者	天津联城印刷有限公司
经　销　者	新华书店
	880毫米 × 1230毫米　16开本　50.25印张　821千字
	2023年8月第1版　2023年8月第1次印刷
定　　价	158.00元

未经许可，不得以任何方式复制或抄袭本书之部分或全部内容。
版权所有，侵权必究
举报电话：010-62752024　电子信箱：fd@pup.pku.edu.cn
图书如有印装质量问题，请与出版部联系，电话：010-62756370

献给亨利·泽尔纳

To Henri Zerner

细读文本，洞察音乐

杨燕迪[1]

　　查尔斯·罗森（Charles Rosen，1927—2012）的杰出论著《浪漫一代》再次彰显出这位批评大家兼钢琴高手的特别优势与强项：对音乐谱面文本的细读洞察，对具体作曲家艺术旨趣的深刻把握，对音乐运行机制与机理的透彻理解，以及通过清晰、畅晓而尖锐的文字表述对音乐作品的审美品质进行分析、批评和解读的特殊才能。此书原著出版后即获得美国音乐学协会颁发的1996年度"奥托·金凯尔迪"著作奖（Otto Kinkeldey Award），可谓实至名归。近年来，因罗森的相关音乐著述不断推出中译本并得到引介[2]，国内音乐界开始熟悉这位来自美国的音乐和文化"奇才"的思路风格和著文特色。[3]尤其是罗森最重要的成名作兼代表

[1] 杨燕迪，音乐学家、音乐批评家、音乐翻译家。现任哈尔滨音乐学院院长，音乐学教授、博士生导师。中国音乐家协会副主席，中国西方音乐学会会长，《人民音乐》《北方音乐》主编，上海音乐家协会副主席，教育部艺术学理论类专业教学指导委员会副主任委员。发表著译350余万字，涉及音乐学方法论、西方音乐史、音乐美学、歌剧研究、音乐批评与分析、音乐学术翻译、中国现当代音乐评论、音乐表演艺术研究等领域。

[2] 迄今已正式出版的查尔斯·罗森论著的中译本有（按出版前后排序）：《钢琴笔记》，史国强译，现代出版社，2010年；《古典风格》，杨燕迪译，华东师范大学出版社，2014年版/2016年修订版；《音乐与情感》，罗逍然译，浙江大学出版社，2017年；《意义的边界：三次非正式音乐讲座》，罗逍然译，浙江大学出版社，2018年；《贝多芬的钢琴奏鸣曲：简明指南》，罗逍然译，浙江大学出版社，2021年；《批判性娱乐》，孙锴译，杨宁审校，浙江大学出版社，2022年。

[3] 关于查尔斯·罗森的相关介绍和研究，可参见笔者如下文献：《"音乐界的钱钟书"——记查尔斯·罗森》，《文汇报》2012年12月27日第11版；《奇人奇书——查尔斯·罗森〈古典风格〉中译者序》，《钢琴艺术》2014年第11期；《查尔斯·罗森的音乐分析批评理路——〈古典风格〉中译本导读》，《音乐艺术》2016年第1期。

作《古典风格》（笔者中译本）出版以来，他看待音乐的独特眼力和由此带来的方法论启迪已得到愈来愈多的关注。而在罗森的众多著述中，在学术重要性上堪比《古典风格》"姊妹篇"的非这本《浪漫一代》莫属——读者从书名上即可看出这两本书之间的内在关联：《浪漫一代》是《古典风格》的自然后续和逻辑延伸。这不仅因为《浪漫一代》所论述的相关作曲家（按出生年先后排序：迈耶贝尔、舒伯特、贝利尼、柏辽兹、门德尔松、肖邦、舒曼、李斯特等）正是《古典风格》所聚焦的海顿、莫扎特、贝多芬"三杰"之后的一代人，而且也由于罗森《浪漫一代》所关切的核心命题恰是"后贝多芬"时代古典风格趋于瓦解和发生变化时，音乐语言中究竟出现了什么新动向，并经由年轻一代作曲家各自不同的创作探索，音乐中又发现了什么样的新天地。因而，任何读者如果有机会将两本书放在一起阅读，会很容易感受到它们之间彼此映照、相互指涉的"姊妹"亲密性，尽管两本书原著的出版时间相隔有二十四年之久（分别为1971年和1995年）。可以说，《浪漫一代》让《古典风格》中的相关命题更为明晰和深化，反之亦然——阅读和理解《古典风格》，会帮助我们更方便地走入《浪漫一代》。

正因如此，当《浪漫一代》的中译者刘丹霓博士特邀我为此书中译本出版写作序言时，我不仅爽快答应，而且甚至感到了某种学术责任的驱使——作为《古典风格》的译者，我似应该依靠自己翻译、阅读和理解《古典风格》的经验，反观《浪漫一代》的内容和思路并做出某种比较，以此来推进中文环境中有关音乐批评、分析以及言说音乐的思考。丹霓博士作为我多年前在上海音乐学院的（硕、博）研究生，也在我主持的《古典风格》研讨课上专门研读过此书——我清晰记得，她在课上的每次发言都相当准确到位，并能够对作者的思想、笔法和观察音乐的角度进行恰当合理的点评。如此看来，研读《古典风格》一书确乎在日后丹霓博士翻译《浪漫一代》的过程中提供了帮助——不仅在语言翻译层面，也在学理思想层面。当初出版社方面为《浪漫一代》寻找合适译者时，我便郑重推荐了丹霓博士。在此，我们应该向丹霓博士表示祝贺——因为这是严谨、认真、准确而流畅的翻译，是让读者感到放心甚至感到"享受"的翻译。这也为此书在中文世界中发挥应有的学术影响奠定了基础，为我们在中文环境中认真讨论罗森此书

的学术要义预设了前提。[1]

与《古典风格》相仿，《浪漫一代》从一开始就尝试明确界定某一时代中音乐语言运作的内在机理和风格成因：这从第一章"音乐与声音"中即可看出——罗森用极为准确和有说服力的举证凸显了音响、音色范畴在"后贝多芬"的浪漫一代创作中所具有的突出重要性：古典时期重视调性–音高逻辑和大范围、长时段形式控制的美学原则遭到背叛和抛弃，音乐史发展迎来全新的审美观念和音乐追求。第四章"形式间奏"更是从三度和声–调性关系与四小节乐句的节奏组织两个形式要素角度来论述浪漫早期与古典盛期在音乐处理上的异同，从而帮助人们更好地理解和把握这两个紧密关联但又各自不同的时代在风格语言上的变化。第二章"断片"和第三章"山岳与声乐套曲"是这一思路的继续，但值得注意的是，其间出现了与《古典风格》非常不同的关注点和侧重面——引入"音乐外"或"非音乐"的思想流变与文学艺术景观来对音乐变化做出解释。回顾《古典风格》，罗森几乎须臾不离音乐本身，只是在谈论歌剧（尤其是莫扎特歌剧）时才突然掉转笔锋，对剧中蕴含的人文思想内容进行虽然简短但极为精到的品评（毕竟罗森是饱读诗书的正牌法语文学博士，具有深湛的文学修养！）。而在这里，罗森恣意纵横，旁征博引，似在顺应浪漫音乐打破自身常规和联合姊妹艺术的渴望，他要在该时代的总体艺术走势和精神征候中寻找音乐形式创新的来源和支撑。"断片""废墟""无序""引用""记忆""缺席""号角""山岳""自然""风景""死亡"……罗森紧扣这些典型而鲜明的浪漫文学艺术表现母题，动用他令人称羡的海量知识储备，通过当时各类文化现象和材料的丰富引证（范围涉及哲学、文学、美术等，人物涵盖德、法、英诸多名家），为读者勾勒此时浪漫艺术萌芽和成型的心理意识图景与心性质态轮廓。另一方面，罗森又从来不会离开音乐过远，所有这些文化资源的引入，最终目的依然是丰富对音乐自身的理解——而罗森总是会下降到非常具体的作品细节与谱面文本，指明那些"音乐外"的意念和"非音乐"的影响如何落实为音乐的技术表达和语言处理。

就此而论，我们好像看到一个与《古典风格》的作者既有延续、又有不同的

[1] 刘丹霓也已发表对此书非常中肯和深入的长篇书评，请参见《〈浪漫一代〉书评》，载《中央音乐学院学报》2020年第4期，第150—158页。

罗森。毕竟，1990年代的罗森与1970年代的罗森相比，不仅他的内在思想因时间流逝发生变化，他的外在环境也在发生改变——毋庸置疑，外在环境方面最大的改变即是英语世界中自1980年代以来"新音乐学"思潮的兴起。虽然罗森对"新音乐学"的有些观念和实践持怀疑和批评态度，但他熟知"新音乐学"严厉批判音乐自律论美学观和形式主义桎梏的观点。罗森因此受到影响并调整自己的音乐立场，这并非不可想象——证据之一即是《浪漫一代》中的相关论述。第三章"山岳与声乐套曲"是全书篇幅最长的章节，其中有关早期浪漫艺术家针对风景和自然的全新态度和心理感知转变的复杂文脉交代和举证达到了令人惊异的丰富性，而这些思想史和文化史的学术梳理又直接影响着作者针对浪漫时期音乐最重要的体裁发明——艺术歌曲套曲——的分析和解读。我个人实际上非常高兴地看到罗森的这种"转变"：迈向更为丰满、更具人文气息、更有文化历史关怀的音乐理解。当然，这种转变的前提是绝不削弱和牺牲罗森原有的特别擅长——针对音乐技术语言处理和审美感应的敏锐观察和深刻洞见。

《浪漫一代》接下去的章节确乎保持着罗森特有的音乐论述水平和特色，令人欣喜。在总体界定了浪漫一代作曲家群体的音乐语言特征和审美理念追求之后，《浪漫一代》再次仿造《古典风格》的布局思路，依次分别对具体作曲家的艺术创作进行分析和解剖。第五、六、七章集中于肖邦：显而易见，肖邦是"后贝多芬"一代作曲家中罗森的最爱，因而论述的篇幅占比最大，感悟和思考的卷入程度最深——而罗森作为职业钢琴家，他对肖邦作品理所当然的熟稔也进一步加强了这三章肖邦论述的透彻性和权威性。这些文字证明，老年罗森丝毫没有丧失如写作《古典风格》时壮年罗森的锋利和锐气。与《古典风格》中最优秀的篇章（如论海顿的四重奏、论莫扎特的协奏曲和喜歌剧、论贝多芬的钢琴奏鸣曲等章节）相比，《浪漫一代》中有关肖邦的论述在质量和洞见上可谓有过之无不及。我甚至提议，所有演奏肖邦的钢琴从业者，以及所有热爱肖邦的音乐家，如条件允许都应该认真仔细地阅读这三个章节，并在钢琴上摸弹书中的谱例，以通过自己的手指和身体去直接"体认"和领会罗森的音乐识见。

"这是肖邦音乐中真正的悖论所在：他在运用最基本、最传统的技法时恰恰最富原创性。这使肖邦成为他那一代最保守、同时也最激进的作曲家。"（第

471页）[1]——罗森关于肖邦的论断是他有关这位作曲家艺术定位的提纲挈领式总结。换言之，在罗森看来，肖邦艺术成就的真正奥秘在于，这位作曲家能够以矛盾和悖论的方式，一方面承继前人的遗产，另一方面又在看似保守的基础上做出让人匪夷所思的大胆创新。正是在这一悖论性要义的统领下，罗森展开对肖邦创作的全方位再审视和再评价。作者高度赞赏肖邦的对位技艺，认为"肖邦是莫扎特之后最伟大的对位大师"（第五章"肖邦：对位与叙事形式"，第285页）。通过对叙事曲、奏鸣曲和《船歌》《幻想波洛奈兹》等大型作品的分析解剖，罗森证明，肖邦总是能够别出心裁，敢于在正统奏鸣曲式发展逻辑和形式比例之外找到掌控大型音乐曲体延展与统一的独特路径，因而"肖邦是他那一代唯一一位面对大型形式总是驾轻就熟的音乐家"（第284页）。练习曲作为一种特殊体裁样式在肖邦之前已经存在，但肖邦彻底转变了练习曲的艺术意义和历史地位，因此他"是音乐会练习曲真正的发明者，至少在最早赋予练习曲以完整艺术形式这一意义上是如此——在这种形式中，音乐实质与技术难度彼此契合"（第六章"肖邦：炫技的转型"，第363页）。在炫技性展示和接受意大利歌剧装饰性歌唱的影响等方面，肖邦承继了当时早期浪漫派的沙龙钢琴音乐的衣钵，但同样给予了深刻的创新性升华，"这是肖邦音乐中很大一部分诗意表现的来源：将俗气转型为尊贵。这种手法的力量依赖于，我们事先在无意识中知道这种材料原本多么平淡无奇，随后却听到它带着绚烂音色的光环重新出现"（第395页）。肖邦的玛祖卡建基于明白无误的民间资源，但这些玛祖卡的艺术旨趣并不仅仅是唤起民间的乡土情怀——"肖邦玛祖卡的荣耀所在"是"严格与自由的结合，乡村舞曲和深奥艺术的结合"（第七章"肖邦：从微型体裁到崇高风格"，第443页）。肖邦终其一生写作玛祖卡，罗森追溯了作曲家在这一微型体裁中愈来愈激进和大胆，并在晚期玛祖卡中臻至化境的整体发展过程："玛祖卡代表了肖邦在小型体裁形式中的至高成就，正如他的叙事曲代表其大型形式的最高造诣……玛祖卡显示出的风格上的重大发展，是其他体裁形式的作品无法相比的……玛祖卡的民间起源释放出精湛对位技巧和复杂高深创意的自由展示。玛祖卡的通俗性格反而带来了肖邦最为贵族化和个人化的创造"（第452页）。

[1] 本文中所标注的此书页码均系英文原著页码，即本书页边码，所有引文均系刘丹霓所译，下同。

上文中频频出现的"金句"式点评只是笔者阅读时的随处拾遗——它们其实遍布在《浪漫一代》的篇什页面中。这些妙评是具有标志性罗森印记的文字表述，凝聚着不会被错认的只属于罗森的个人洞见和批评智慧，令人激赏，让人玩味。而这些带有不容置疑的权威口吻的批评论断又都以极其丰富的音乐举证和极为细致的乐谱分析作为支持，因而保证了罗森这些论断的可靠性和说服力。诸如此类的"金句"妙评当然也在《古典风格》中频频出现——毕竟，古典三大师所获得的高度艺术成就激发出罗森毫无保留的褒奖的机会要更多。[1] 相较而言，《浪漫一代》中除了针对肖邦几乎没有任何负面评价之外，对其他各位作曲家罗森或多或少都有相应的贬评——有时是非常不客气的指责。显而易见，在音乐批评和分析中，与正面褒奖有所不同的负面评价也是应有的题中之义。如何为具有缺憾的作曲家的独特贡献做出辩护，又如何在音乐创作中看出艺术上的问题和不足，这恰是《浪漫一代》触及的与《古典风格》相当不同的批评问题。

在我看来，罗森针对这些"有问题"的作曲家所采取的批评策略是"区别对待"。如针对李斯特，罗森显然并不全然同意传统观点中对这位作曲家的贬斥——"品位不高，浮夸花哨……音乐旋律陈腐，和声俗丽，大型形式只知反复，毫无趣味"（第八章"李斯特：论作为表演的创造"，第472页），但他也并不想伸出援手从根本上拯救李斯特的声望。相比之下，罗森对柏辽兹的评价虽然也是毁誉参半，但积极的方面显然更多一些。他费心为柏辽兹的一些似显"笨拙"的技术处理进行音乐上的辩护，尤其认为"柏辽兹的全部创作中有两到三个最为杰出的成就，《罗密欧与朱丽叶》中的'爱情场景'堪称其中之一"（第九章"柏辽兹：摆脱中欧传统"，第556页），并对这一场景做了典型罗森式的鞭辟入里的技术语言解读。门德尔松惊人的早慧天才和深刻领悟古典前辈的能力赢得了罗森的足够尊崇，但他对这位作曲家后来较为中庸的创作路线感到不满："如果说门德尔松从15岁至21岁的早期作品比他后来的创作更令人心满意足、印象深刻，这并不是因为他后来江郎才尽，他所放弃的是自己的胆量"（第十章"门德尔松与宗教刻奇的创造"，第586页）。罗森尤其指出门德尔松在世俗作品中常常引入无厘头的"宗教

[1] 我曾在《古典风格》的"中译本导读"中写道，"在《新京报》对我的一次采访中，我称赞此书是'一本金子般的著作，几乎每一页都有洞见'——岂止是每一页，几乎是每一段都有闪闪发亮的'金句'！"参见 [美] 查尔斯·罗森《古典风格》，杨燕迪译，华东师范大学出版社，2016年修订版，第31页。

情怀"是某种"刻奇"（kitsch）式的媚俗，这确是相当严厉的批评贬斥。倒是针对贝利尼和迈耶贝尔这些次一级的"小作曲家"，罗森显示了某种宽宏大量，竭诚为他们尽管有局限却具备个人特色的音乐风格做出说明和解释——这尤其体现在罗森针对贝利尼享誉遐迩的长线条歌唱旋律的技术分析中（第十一章"浪漫歌剧：政治、糟粕与高艺术"）。

肖邦之外，罗森在《浪漫一代》中关注最勤并用心最甚的作曲家是舒曼。在开篇几章频频提及舒曼作品中的浪漫征象之后，全书最后的第十二章以"舒曼：浪漫理想的成败"为题，深入探查舒曼的非理性"疯癫"对于其创作的影响和意义。以"成败"来同时定位这位作曲家和该时代的"浪漫理想"，这是罗森的某种深意：舒曼身上体现了最为典型的浪漫姿态，他以非理性的幻想和突如其来的情感冲动为音乐打开前所未有的窗口，但也为此付出了沉重的代价。罗森并没有过多涉及舒曼跌宕起伏的生平经历和精神失常的悲剧经验，但他通过具体作品（主要是舒曼的艺术歌曲和钢琴曲）的分析比较，深刻指出舒曼身上所体现的典型时代矛盾——一方面舒曼通过节奏和重音错位来表达内心的渴望与骚动，但另一方面古典的音乐遗产又给舒曼造成巨大的精神压力。于是，"舒曼的天才既有创造性，也同样具有毁灭性：我们或许可以说，他在创造的同时也有所毁灭。他自己敬畏并竭力模仿古典形式，却比任何人都更加令这些形式不堪一击。"（第705页）

这样看来，除了肖邦在一个自我限制的领域中（钢琴创作）创造了极其新颖而又完美无缺的音乐景观之外（或许舒伯特是另外一位在"后贝多芬"时代取得了独特伟大成就的重磅音乐家，但罗森对他着墨不多），所有"浪漫一代"的其他人物均存在这样或那样的缺憾和不足——而这些缺憾和不足在某些时候恰恰即是成就浪漫一代作曲家独特创意的前提和动源，如舒曼的例证所示。从某种角度看，与罗森《古典风格》所显示的平衡、全面和周到相比，《浪漫一代》犹如它所论及的研究对象，也存在某些不平衡、欠周到和过于主观等不足和问题。但瑕不掩瑜，《浪漫一代》的确提供了让人耳目一新而又令人目不暇接的丰富细节、精彩洞见和宏观概括。"相信这是一本常读常新的书，一本不会过时的书，一本会给读者带来

思考刺激和听觉享受双重愉悦的书"[1]——笔者针对《古典风格》的评价，想必对于《浪漫一代》这本姊妹篇论著也完全适用。

而我所关心的进一步思考是，诸如《浪漫一代》（当然也包括《古典风格》）这样具有典范性的音乐批评和分析论著，针对我们当前的音乐学术发展、学科建设和人才培养能够提供什么样的方法论启发和借鉴。显而易见，罗森的音乐著述不仅在一般层面上可以帮助我们更好地洞察和理解相关的音乐时代风格和具体作曲家及作品，而且在更深广的意义上能够提点我们如何细读乐谱，如何观察音乐语言运作，如何把握时代和作曲家的艺术指向，如何用文字言说来传达和表述音乐中难以言传的意味，从而帮助学者和学子最终达至我们共同的目的——更为透彻地理解音乐的真谛。诚然，如罗森这样将音乐识见、演奏功力、艺术涵养、文化储备和文字能力集于一身的天才性人物当属凤毛麟角，但他提供了某种理想，即便"可望不可即"，其间也涌动着某种激励。在中国音乐学界的当前情势中，于润洋先生提出的"音乐学分析"的理念影响仍在持续，而世界范围内"新音乐学"有关打破音乐自身壁垒、在音乐研究中纳入更多社会、文化和思想维度的呼吁也方兴未艾——将罗森的音乐批评视角和方法放置到中国这样一个既有自身特殊性、又与国际学界产生关联的语境中进行审视和反思，这或许应该是今后所有关心音乐意义解读和音乐作品研究的同仁们的一个共同议题。

2022年9月5日写毕于疫情临时管控中的哈尔滨临江阁

[1] 杨燕迪，"中译本导读"，载[美]查尔斯·罗森《古典风格》，杨燕迪译，华东师范大学出版社，2016年修订版，第31页。

目录

前言 / 1

第一章　音乐与声音

声音的想象 / 9

浪漫音乐的悖论：不在场的旋律 / 16

古典与浪漫时代的踏板 / 22

构思与实现 / 37

音色与结构 / 49

第二章　断片

更新 / 53

作为浪漫形式的断片 / 60

开放与封闭 / 64

语词与音乐 / 72

音乐语言的解放 / 81

实验性结尾与循环形式 / 92

废墟 / 107

无序 / 109

引用与记忆 / 113

缺席：被抑制的旋律 / 128

第三章　山岳与声乐套曲

号角　/ 133

风景与音乐　/ 142

风景与双重时间尺度　/ 151

作为废墟的山岳　/ 156

风景与记忆　/ 163

音乐与记忆　/ 175

风景与死亡：舒伯特　/ 185

往昔的未竟之事　/ 217

无词的声乐套曲　/ 235

第四章　形式间奏

中音调性关系　/ 253

四小节乐句　/ 274

第五章　肖邦：对位与叙事形式

诗性灵感与写作技艺　/ 297

对位与单线条　/ 304

叙事形式：叙事曲　/ 322

调式的变化　/ 365

意大利歌剧与 J. S. 巴赫　/ 367

第六章　肖邦：炫技的转型

键盘练习曲　/ 385

炫技与装饰（沙龙音乐？）　/ 410

病态的强度　/ 425

第七章　肖邦：从微型体裁到崇高风格

　　民间音乐？　/ 437

　　弹性速度　/ 441

　　调式和声？　/ 444

　　作为浪漫形式的玛祖卡　/ 448

　　晚期玛祖卡　/ 468

　　自由与传统　/ 483

第八章　李斯特：论作为表演的创造

　　声名狼藉的伟大性　/ 503

　　《洛雷莱》：影响的干扰　/ 505

　　奏鸣曲：名望的干扰　/ 512

　　浪漫钢琴音响的创意：练习曲　/ 524

　　构思与实现　/ 541

　　李斯特的多重面具　/ 547

　　再创作：《彼特拉克十四行诗第 104 号》　/ 553

　　作为唐璜的自画像　/ 565

第九章　柏辽兹：摆脱中欧传统

　　盲目的崇拜者与背信弃义的批评家　/ 579

　　传统与反常：固定乐思　/ 584

　　和弦色彩与对位　/ 588

　　长时段和声与对位节奏："爱情场景"　/ 595

第十章　门德尔松与宗教刻奇的创造

精通贝多芬　/ 609

转型古典主义　/ 623

古典形式与现代感受　/ 627

音乐厅里的宗教　/ 631

第十一章　浪漫歌剧：政治、糟粕与高艺术

政治与情节剧　/ 641

通俗艺术　/ 645

贝利尼　/ 651

迈耶贝尔　/ 684

第十二章　舒曼：浪漫理想的成败

非理性　/ 693

贝多芬与克拉拉·维克激发的灵感　/ 708

E. T. A. 霍夫曼激发的灵感　/ 719

错位　/ 734

抒情的强度　/ 740

失败与成就　/ 751

人名与作品索引　/ 763

前言

> 成体系与无体系，皆有致命缺陷。两者结合是为上策。
> ——弗里德里希·施莱格尔，《雅典娜神殿断片集》

1827年贝多芬的逝世想必让生于近二十年前的那一代作曲家感到了某种自由：肖邦和舒曼生于1810年，门德尔松早一年出世，李斯特晚一年降生。在贝多芬之后的几代作曲家中，或许唯有肖邦未曾因这位居高临下的权威前辈而胆战心惊。我认为，贝多芬的去世很可能促进了浪漫时代新的风格趋势的飞速发展，这些趋势在此之前已然兴起，甚至影响到贝多芬本人的音乐。

1849年肖邦的逝世并不能算音乐界的重大事件，但它也标志着一个时代的终结。此后不出几年，舒曼便住进精神病院并最终与世长辞；19世纪50年代的李斯特在很大程度上摒弃了其早年富于冒险精神的风格手法，剔除其青年时代作品中的浮夸之气，开辟风格发展的诸多新的方向，其中许多理念主张直至其去世之后才由一些并未关注其音乐实验的作曲家付诸实践。1850年，年轻的勃拉姆斯在音乐界崭露头角，此时显然有一种新的相对保守的音乐哲学逐渐开始风行。

在这本主要论及从贝多芬辞世至肖邦去世这段时期音乐的著述中，我有意让自己的关注焦点局限于那些在19世纪20年代晚期和30年代早期形成典型个人风格的作曲家，虽然仅有屈指可数的几位人物，但他们的音乐理想千差万别，彼此之间也经常冷眼相待。柏辽兹虽然比生于1810年左右的作曲家们略为年长，但他从本质上也属于这一代作曲家。此外，理解这个时代的音乐也离不开对贝利尼和迈耶贝尔（所占篇幅相对短小）的考量。

另一方面，威尔第和瓦格纳之所以在本书中缺席，是因为他们的风格个性直

至19世纪40年代才全面成型，两人最伟大的成就是在下一代作曲家活跃时期取得的。出于同样的原因本书忽略了阿尔康这样的次要人物，他是在1850年之后才变得值得关注，因其进一步发展了李斯特的传统，并开掘了钢琴音乐的表现力，使之具有迈耶贝尔歌剧的效果。胡梅尔在19世纪30年代早期还在继续创作，罗西尼还将健在数十年，但他们二人与贝多芬一道，是1810年左右出生的这代作曲家在音乐上的直接前辈。

本书的主要内容起初是1980—1981年查尔斯·艾略特·诺顿系列讲座的讲稿，如今应哈佛大学出版社之邀扩充成书——虽然出版社和我自己对于扩充的篇幅都有些吃惊。我发现若想将某些观点论述得清晰分明、令人信服，其难度超出了我的预期，因此倘若我的论述挑战了读者的耐心，我先在此表示歉意。尤其是肖邦，他的地位长期以来被诸多偏见和误解所困扰，直至我们这个时代才开始逐渐澄清。我无意于描绘1827年至1850年这段时期完整的音乐图景，而只是谈论那些最让我感兴趣的方面——更确切地说，是我自认为可以发表一些有趣见解的方面——这项计划要比我起初的设想更加复杂。复杂的原因并不在于（正如威廉·燕卜荪在其某篇著述中所指出的），艺术批评极为无聊的一点，便是你不得不将所有显而易见的事情摆出来，否则人们会认为"他连这个都没有看到"，而是在于，19世纪30年代的音乐与美术、文学、政治、个人生活相联系的方式相较之前的时代更加含混微妙。18世纪晚期为音乐确立的艺术自律性主张（无论对错）在随后的几代作曲家中既没有得到真正的赞同，也并未被抛诸脑后，而是成为一种尝试，即将艺术家自己的部分人生和经验纳入自律性主张，将艺术家世界的某一部分转化为独立自足的审美客体。

在第二章和第三章中，我力图论述音乐在两种重要的文学传统中的位置：作为一种艺术形式的断片，以及对于自然和风景的新感受。"特性"音乐和浪漫主义艺术歌曲（其均属这一时期最卓越的创造之列）的发展与同时代以及前一时代的诗歌和自然科学文献密切相关。在此我悉心挑选了丰富的文本资料（相当于一部精选集）来印证我的论述，并希望这些资料会比更大篇幅的解释说明更有助于读者的理解，同时也更富于可读性。显然，即便我在此主要关注的是所选文本与所论课题的关联程度，但我首先筛选的是那些我自己非常钟情的篇章，我当然希望诸位读者也能够喜欢。

第四章触及的是这一时期音乐技术语言上发生的两大最具根本性的变化：中音调性关系的运用和四小节乐句。虽然讨论的篇幅不长，但有足够的例证让我们理解这两种变化如何运作。其中大多数例证——以及本书其他部分的例证——都是我喜欢弹奏、聆听和思考的作品。我更关注如何说明这一时期某些音乐长盛不衰的原因，而不是复兴那些如今只能作为稀罕的古董而演奏一二的作品。我没有花费笔墨去谈论斯蒂芬·海勒、西吉斯蒙德·塔尔贝格、伊格纳茨·莫谢莱斯等人，并非因为我有时不大喜欢他们的作品，而是因为针对这些作品，我无法提出比他人更好的见解。至于多尼采蒂、奥柏、马施纳这些更值得考量的人物，情况同样如此。然而，复兴是历史批评的一个重要方面，而且唯有取得实践上的成功，复兴才是有效的。但显而易见的是，肖邦的创作中几乎没有亟待复兴的作品；而面对舒曼、李斯特和柏辽兹，对他们那些上演率较低的作品进行艰深的重点探讨实际上反而不利于获得对他们的恰当认知。但也有不少鲜为人知的作品是我想热烈推崇的，在此仅举几例：李斯特的《洛雷莱》、贝利尼的《腾达的贝亚特里切》和舒曼的《脚键盘钢琴卡农》。

本书也无意于复兴那些在这一时期其作品几乎被完全埋没的女性作曲家。在我看来，进行这种复兴反而会歪曲19世纪具有创造力的女性音乐家的真正悲剧。女性作曲家的重要艺术成就遭到排挤和忽视，但强调这一点反而会给人误导。更为杰出的女性音乐家（如克拉拉·舒曼）的命运甚至更加残酷：实际上，她们从未获得机会以实现足够充分的发展，也便无法为其未被听闻、不被注意甚至被剥夺的艺术创作而理所应当地感到自豪。她们曾被残忍地逐出历史，而试图简单地将她们不加批评审视地带回历史既无法在她们身后正名，也未能对其人生的艰辛现实予以承认。

舒曼、肖邦和李斯特的音乐如今依然占据着几乎每一位钢琴家演奏活动的中心，若要列出我所读过的论及这些作曲家及其世界的所有书籍以及关于他们的所有谈话，则是不可能的，而且即便我全部记得住，对于任何人都没有多大帮助——但我应当提及安德烈·蒙隆的《前浪漫主义》（巴黎，1930年），这是本书第三章所讨论的一些文献的重要来源。这些部分内容许多年前便已出现在我的讲座中：例如，关于浪漫主义断片的观点和论述在三十多年前便出现在我为卫斯理大学所做的讲座中，而且论述的形式也与本书中差不多，其中许多观点还出现在

我为普林斯顿大学高斯讲坛和康奈尔大学麦辛哲讲坛所做的讲座中。那些在我的讲座之后问世的关于这一时期的有趣研究和批评，我无意于将之纳入书中，也无意于通过进一步的讨论而让此书的篇幅变得更长。我希望自己已通过承认所接受过的帮助来表示感激，但我选择规避争辩，也不总是显示出自己与其他批评家之间的分歧。

本书的定稿于1991年2月基本完成，此后唯一一处主要的改动是扩充了关于贝利尼的论述，并为最后一章添加了更为鲜明肯定的结论。然而，近几年的肖邦研究出现了明显的进展和提升，主要体现在尼古拉斯·坦珀利为《新格罗夫音乐与音乐家辞典》所撰写的词条以及吉姆·萨姆森和杰弗里·考尔伯格的研究成果。后者论及肖邦前奏曲和夜曲体裁的多篇文章极为密切地关注到我此前的相关论述，因而我不得不在书中添加几页内容来考察他们所提出的一些重要问题，但除此之外，我并未试图让本书的内容与最前沿的学术动态接轨。然而，我应当在此提及吉姆·萨姆森在1992年所编的那部杰出的论文集，考尔伯格的文章被收录其中，而西蒙·芬洛的文章《二十七首练习曲及其前身》对肖邦的原创性予以公允充分的论说，同时也指明了对前人研究的参考；约翰·林克论及肖邦早期音乐的调性建构的文章也对肖邦音乐中亟待深入审视的一个方面进行了最理想的研究。此外，我最近在拉里·托德所编的《19世纪钢琴音乐》中读到一篇由安东尼·纽康姆所写的精彩文章，探讨的是舒曼的钢琴音乐，对其晚期创作进行了最具说服力的阐述。很遗憾的是，我读到此文太迟，无法将其成果纳入本书。我非常肯定的是，爱德华·科恩论及柏辽兹和其他诸多作曲家的令人仰慕的著述对我皆有影响，其中有些著述我在多年之前便读过，但现在已经无法回忆起来究竟哪些是来自他的观点，哪些是我自己思考的结果，正如我无法分辨出我的思考与赫尔曼·阿伯特、唐纳德·弗朗西斯·托维和海因里希·申克尔对我的影响，若有雷同，纯属无意。无论怎样，当他人从我这里有所收获而我本人未得到承认时（这种情况为数极少），我总是感到受宠若惊：抄袭是最真诚的奉承。

我的诸多朋友和同行在本书的成书过程中曾给予我巨大的帮助。菲利普·戈塞特在意大利歌剧研究方面提供了宝贵的建议，杰弗里·考尔伯格纠正了多处关于肖邦的错误。我深深感激他们愿意慷慨拨冗阅读我的长篇手稿。克里斯蒂娜·穆克斯菲尔特和大卫·盖博也在一些普遍和具体的问题上给予大量协助。理

查德·科恩在第四章内容的写作上帮助良多。莱茵霍尔德·布林克曼友善地让我接触到关于舒曼艺术歌曲的一些令人着迷的研究成果。约瑟夫·克尔曼很多年前曾在牛津大学鼓励我进行作为浪漫音乐形式的断片研究,并提出精彩的建议。皮埃尔·布列兹几年前曾向我展示肖邦早期《B大调夜曲》在装饰音方面的独特个性,而在我年仅十六岁时,莫里兹·罗森塔尔为我指出舒曼《C大调幻想曲》中第一个原位主和弦出现在第一乐章最后一页乐谱上,就在对贝多芬《致远方的爱人》进行引用之前(为此我完全无视近来出现的猜测,即赫尔曼·阿伯特是最早注意到这处引用的人,因为罗森塔尔是从李斯特那里得知这处引用的——而倘若李斯特未曾对此发表言论,那才是真的令人吃惊)。

彼得罗·韦斯和布鲁诺·拉苏托向我慷慨提供了其舒曼作品的初版,玛尔塔·格拉博奇帮我从布达佩斯图书馆获取了舒曼《幻想曲》手稿的照片(其中包含有艾伦·沃克所发现的末乐章最初的结尾)。沃尔特·弗里什协助我得到了肖邦《降B小调奏鸣曲》伦敦版的照片,与他讨论本书的主题内容也颇有裨益,也感谢哥伦比亚大学图书馆帮助复制了这个版本的某些部分。芝加哥大学瑞根斯坦图书馆珍本室的工作人员对本书的写作也给予了可贵的帮助,他们允许我使用其所收藏的珍贵的肖邦作品初版乐谱,我在书中作为谱例有多处引录。我还要感谢理查德·布洛克,他帮忙制作了柏辽兹《罗密欧与朱丽叶》爱情场景开头的谱例。我非常希望能够一一细数这些年朋友和同行给予我的所有帮助,以及促进本书写作的一切谈话和建议。最后,我要感谢哈佛大学出版社的凯特·施密特和玛格丽塔·富尔顿的友善与耐心。

关于谱例的说明

对于肖邦和舒曼的作品,绝大多数情况下我选用的是在其有生之年出版的版本[有个别例外:我无法找到肖邦《第二谐谑曲》以及两到三首玛祖卡的可以复制的初版乐谱,因而从布赖特考普夫与黑特尔(Breitkopf & Härtel)公司19世纪发行的批评版中复制了几页]。当然,初版也并非完全准确,但至少即便出错,也是由于印刷制版人员的失职和校对人(包括作曲家本人)的粗心,而不是编辑对

作品的通篇干涉。

　　对于许多作曲家（如莫扎特、贝多芬、勃拉姆斯）的作品，现代表演者可以获得令人满意的版本。然而，对于舒曼和肖邦的作品来说，几乎所有20世纪问世的版本都有严重缺陷。当时肖邦将自己的大部分作品同时在巴黎、莱比锡和伦敦出版，有些情况下，他寄给每个出版社的版本都略有不同。将作曲家的最后决定视为权威的原则在此毫无助益：不同版本在乐句划分、踏板标记、力度标记甚至音符上的差别表明，谱面文本在肖邦看来远不像在贝多芬眼中那样固定不变。19世纪的旧有批评版中，存留了一些由勃拉姆斯编订的非常不错的版本（包括肖邦的奏鸣曲、玛祖卡和叙事曲），很大程度上再现了当时印刷于莱比锡的文本和作曲家寄到德国的手稿。然而，肖邦的学生（如米库利）所拥有的各种不同版本或许是了解当时诠释演绎方式的珍贵证据，但这些版本有意添加了肖邦曾经费尽心力删去的各种乐句划分标记，省略了编者认为令人困扰的重音和其他力度标记，还擅自更改了踏板指示甚至改变了音高。在20世纪的各种版本中，最重要的是所谓的"帕德雷夫斯基版"，而该版本的缺陷和错误尽人皆知，声名狼藉：这个版本的书目注释中还包含有大量版本信息，这些信息也并不完全可靠。在波兰，由扬·埃基尔主持的一套比帕德雷夫斯基版好得多的新版本的编订出版工作已经启动，但目前所发行的乐谱数量很少：该版本承诺将文本注释进行翻译，但目前仅有波兰语版本。德国亨乐出版社（Henle）所发行的版本依然信奉着错误的观念，即肖邦的作品仅有一个最终确定的版本，所有其他版本都可放在文本注释中处理。埃基尔或许是对他所主持的新的波兰批评版的缓慢进度失去耐心，于是授权环球出版公司（Universal Edition）出版了几份高质量的肖邦作品乐谱，尤其是夜曲。肖邦本人所发表的各种不同版本之间的关系极为复杂，而且他还为自己的学生进行了诸多标注，其中许多标注是重要且珍贵的修改，这就使得不同版本之间的关系更加难以厘清。我个人并不要求对这些关系的全部细节有透彻的理解，我选择谱例的主要依据是它们易读，并可以获取到手，唯一确信的是初版乐谱具有相对的原真性。（我仅在与我的论证相关的情况下才给出谱例的版本出处。我并不宣称本书中的谱例具有绝对的权威性，而若是提供本书所用谱例的全部书目信息，也只能对一小部分学者有用，所以我并未这样做：在此我向这一小部分学者致歉，但他们若要进行深入的研究，无论如何都必须去查找最初的版本。）

与肖邦作品的情况相比，舒曼作品（尤其是钢琴音乐）的编订既有更好的一面，也有更糟的一面：大部分作品是作曲家在29岁之前写就，他本人在大约12年或更长时间之后对一些早期作品进行了修订，而此时他显然已经不十分认同青年时代的大胆笔法。早先版本的优越性常常得到承认（至少是默认）：例如《大卫同盟舞曲》的第一句在第二个版本中要比在初版中糟糕很多，以至于除了瓦尔特·吉泽金外我从未听过任何其他钢琴家演奏这一句时使用第二版本。克拉拉·舒曼编订了其夫婿的首套作品全集，有时会将彼此接续的不同版本分别印制。不幸的是，在很多情况下，她并未听取勃拉姆斯的建议，而是不加更改地复制最初的版本：例如，《克莱斯勒偶记》的第二首，她所编订的第二个版本中添加的是第一个版本的力度标记。然而，她所编订的版本依然是我们通常可以获得的最佳版本，所做的修改也是当时演奏风格的重要见证，因而具有一定的权威性。沃尔夫冈·博蒂谢为亨乐出版社所编的舒曼钢琴音乐选集提供了一些重要信息，其纠正了不少小错误，但却是最糟糕的版本之一：博蒂谢总体选择了后来的、质量较差的版本，同时又不完整也不准确地给出了早先的版本（例如，仅仅告诉钢琴演奏者一个小节里有个"突慢"的标记，而没有更为精确的指示，这是没有意义的，而实际的情况应该是这个小节里有8个慢拍，"突慢"位于第7拍）。出于这些原因，初版虽然偶尔出现印刷错误，但依然是最令人满意的版本来源。在我尚未找到一份好的乐谱之前，我通常使用克拉拉·舒曼的版本，尤其是罗伯特·舒曼用她的主题所写的即兴曲，她分别编订了这些即兴曲的早期和后期版本。

　　就弗朗茨·李斯特最重要的钢琴作品而言，一个高度忠实于原稿的版本出现于20世纪早期，即所谓的"Liszt-Stiftung版"，由费鲁乔·布索尼主持，布赖特考普夫与黑特尔出版社发行。虽然这个版本不是全集，但与目前正在布达佩斯制作的新批评版相比，该版本中编者的干预较少。不幸的是，这个版本在收录李斯特的歌剧主题幻想曲以及他对舒伯特、肖邦和他自己的歌曲的改编作品之前就停止了出版，因而我不得不从其他版本来源中获取这些作品的谱例。布索尼极为严谨地编订了李斯特的《唐璜的回忆》，他将自己改写幅度巨大的版本以更大的字号置于李斯特的原作之下（我曾将其中的原作乐谱与收藏在纽约公共图书馆的两份李斯特的亲笔手稿进行比较，证实布索尼乐谱中的原版是准确的）。

　　柏辽兹《罗密欧与朱丽叶》的"爱情场景"的谱例来自作曲家本人授权的钢

琴缩谱。

　　本书的部分内容曾发表于以下期刊或著作：《19世纪音乐》(Nineteenth-Century Music, Summer, 1990)；《钢琴》(The Piano, Oxford, 1983)，由多米尼克·吉尔 (Dominic Gill) 所编；以及《纽约书评》(The New York Review of Books) 的多篇文章（1983年8月12日、1984年4月12日、1984年4月26日、1986年11月6日、1987年5月28日）。所有内容在本书中都经过大量修改和调整。

第一章

音乐与声音

声音的想象

"听不到的音乐"或许是个看似奇怪的说法，甚至是个具有愚蠢的浪漫色彩的说法——尽管令其看似奇怪的部分原因在于浪漫主义对感官经验的偏爱。然而，的确存在一些音乐细节是我们无法听到而只能加以想象的，而且音乐形式的某些方面甚至通过想象都无法在声音中实现。

每当听音乐的时候，我们都会自然而然地将自己的听觉想象添加进所聆听的作品中。我们通过想象对音乐进行净化，将钻进耳朵里的混杂声响中那些与音乐无关的成分剔除——音乐厅座椅的嘎吱声，偶尔冒出的咳嗽声，室外传来的交通噪声。我们出于本能地纠正失调的音律，将表演中出现的错音替换为正确的音高，从我们的音乐感知中抹除小提琴琴弓发出的摩擦声。我们在短短几分钟内便学会过滤掉教堂中干扰声部清晰的某些回声。聆听音乐恰如理解语言，并非一种被动接受的状态，而是一种创造性想象的日常行为，这种行为极其常见，以至于我们将其运作机制视为自然。我们所做的是将音乐从声音中分离出来。

与此同时，我们也将对于音乐意义而言十分必要的元素加入所听到的声音。在每场音乐演出中，我们都在不断诱使自己认为听到了实际上无法进入我们耳朵的声音。例如在贝多芬《C小调钢琴奏鸣曲》Op. 111末乐章的高潮处，大多数钢琴演奏者都会采用非常慢的速度（在我看来是正确的），使得处于音乐最高点的B♭音早

在其得到解决之前便销声匿迹，但这种处理无关紧要——我们都会将这个B♭音听作在持续发声，而不会注意到它实际上已然消逝：

2

在贝多芬自己的钢琴上，这个B♭音消失得非常快，即便是在现代的音乐会三角钢琴上，这个音在解决到A♮音之前也会减弱至听不到。实际上，钢琴上处于如此高音区的乐音是没有延音踏板的，而且一直按下这个琴键也不会让声音持续更长时间。无论是在19世纪早期的钢琴上还是在现代钢琴上，倘若将此处的乐谱写为一个十六分音符加休止符而不是贝多芬所写的带延音线的长音符，演奏效果都不会发生变化：

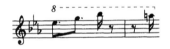

但上面这样的记谱虽然符合物理和声学事实，在音乐上却没有意义。我们之所以听到B♭音持续作响，原因有二：其一，这个音是一系列长音符的结尾，其中大多数长音符由颤音所维持——实际上每小节第三拍音符的持续时间是其他音符的两倍；其二，更为重要的是，低音声部的F音使B♭音成为不协和音，从而必须解决到A♮，我们自己（而不是乐器）在音符之间建立起联系，并让B♭音一直持续到紧张感的释放解决。我们创造了实际上并不存在的必要的连续性——或更确切地说，音乐的表现力促使我们将音乐中的暗示想象为实际的存在。

在某种程度上，这种对听不到的声音的聆听属于钢琴聆听中一种更为普遍的现象：我们会忽略声音的衰减，除非作曲家着意挖掘利用这种衰减。在钢琴上，一个乐音在小木槌撞击琴弦之后立刻衰减，达到一个较低的音量水平，然后开始第二次、速度有所放慢的衰减。因此，钢琴上不可能实现真正的连奏，但这一事实在18世纪或19世纪的音乐中并不重要：在钢琴上演奏一段旋律，所追求的是完

美连贯的人声效果，而当钢琴家的演奏足够接近这一理想时，听众会将这一理想接受为现实。录音机的金属针会追随钢琴奏出的每个音符的接续迅速地左右跳动，但以我们对音乐的感知来说对此却浑然不觉。实际上，在诸如布列兹的《星群》这样的作品中，我们能够意识到声音的初次和第二次衰减，因为这些衰减提供了整首作品的基本节奏结构，但贝多芬从未在结构上开掘对声音衰减的利用——虽然他有时会为了营造氛围而这么做——我们在一首贝多芬的钢琴奏鸣曲中听到的声音就仿佛它们是由弦乐器或人声维持着。[1]

然而，贝多芬Op. 111的这个高潮点又有所不同，因为听者在此不仅忽略了钢琴这件乐器所特有的音响的衰减，而且在其想象中提供了实际上已不复存在的声音。在音乐强度的至高点上，贝多芬令整个键盘上距离最远的音区（最弱的与最强的）对比并置，并且暗示每个音区都能产生同等的力量，而其实这在任何乐器上都是无法做到的，因而必须由听者自己创造。贝多芬比他之前的任何作曲家都更深切地理解理念与现实之间的鸿沟所带来的痛苦，给听者的音乐想象所施加的压力在此处至关重要。使用贝多芬时代的钢琴而非现代三角钢琴的最佳理由不是旧时的乐器更恰当，而是旧乐器更难以实现这种效果，因此要求听者在进行音乐想象时做出更大的努力。不过，现代钢琴无法胜任的程度已足够传达出贝多芬的意图。

我已经谈到，类似这样的段落在音乐中并不鲜见：听者为了充分实现音乐的可理解性和表现性，必须不断地（以不像上文的例子那么极端的方式）对他所听到的声音进行调整、净化和增补，根据表演者的暗示来获得理解音乐的线索。这就是为什么炫技性指挥家的大幅度姿势对于观众的理解而言如此重要（对乐队同样重要）：当指挥家向外挥动手臂时，一个重音似乎真的显得更响、更强烈。音乐的这一方面仅在物理意义上是听不到的：它在想象中被听到，正如作曲家在写作时听到它，也正如表演者在默读乐谱时听到它。

然而，听不到的音乐还有一种更为极端的形式：无法以任何方式实现为声音

[1] 需要认真应对声音衰减的不是作曲家，而是钢琴演奏者，为的是实现音乐的清晰性，并营造连续性的印象。（我们或许可以在此将近来出现的一种观点视为荒诞，该观点认为贝多芬作品中的*fp*标记——例如在《"悲怆"奏鸣曲》的开头——要求体现出他那个时代的钢琴声音快速衰减的效果。如果声音的衰减不可避免，要求做出这种效果还有何意义。在钢琴音乐中，与在其他类型的音乐中一样，*fp*指的是在一个轻柔的段落中奏出一个响亮的重音。）

的音乐构思，甚至在想象中都无法实现。卡尔·菲利普·埃马努埃尔·巴赫曾说过，音乐中并非一切都可被听到（这一观点的出现很可能还要早得多），我们在此从他父亲的作品中列举一个绝对听不到（而不仅是在实践中听不到）的例子：《音乐的奉献》中的六声部利切卡尔。在这首大师手笔写就的赋格的某一处，低音声部有一次主题的不完全出现，随后是主题在上低音声部的一次真正出现——也就是说，主题的一次不完整陈述（在此仅为前三个音）之后跟随着一次完整陈述：

不完整陈述的最后一个音与完整陈述的第一个音相同，而两者的重合使得听者不可能听出音乐中存在两个不同的声部，不可能听到主题有先后两次不同的陈述，一次不完整，一次完整。我们听到的声音是：

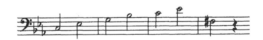

事后，当不完整陈述的最后一个音延长至完整陈述的部分继续进行时，我们才能感知到存在两个声部。然而，这个段落之前还有一系列以类似方式交叠的不完整陈述，同样根本无从感知一个声部向另一声部的转移。唯有两个声部由不同的乐器来演奏时，我们才能将两者区分开，虽然这首六声部利切卡尔是以总谱形式印制出版的，但它是一首键盘作品。因此，声部之间的精彩交换仅可通过眼睛获悉，在演奏中绝无可能被听到：它只存在于演奏者的头脑中。

关于这首赋格一直存在误解，部分原因在于它最初是以总谱形式出版的，这

导致在20世纪出现了一种错误的认识，以为此曲是为某种未经说明的乐器组合而创作。但这首利切卡尔仅仅是为一架键盘乐器而写。卡尔·菲利普·埃马努埃尔·巴赫（当腓特烈二世用这首赋格的主题为他父亲命题时，他也在场）和福克尔（第一位巴赫传记作者）对此都确定无疑：这首六声部利切卡尔是"为不带脚键盘的双手而作"（也就是说，不用管风琴的脚键盘，也不用当时几种羽管键琴和楔槌键琴所带有的脚键盘）。巴赫的手稿写在两行谱表上，我所引用的段落最初记谱如下：

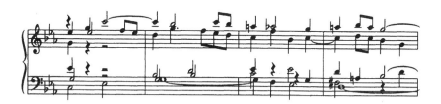

记谱与听觉效果之间的鸿沟正是这个段落的用意所在：以双声部打造单声部的效果，让一假一真两次独立的主题陈述汇聚成一个连贯绵延的长线条。以总谱形式出版并不只是为了读谱清晰：这样做也呈现出各个声部的独立性，明确对位运动的关系和走向，并凸显出音乐中那些无法实现为听觉效果的方面。

正如这首利切卡尔所示，约翰·塞巴斯蒂安·巴赫的艺术最具学究性质（learned）的部分正是建基于听得到与听不到之间的关系。这种类型的赋格中各个声部的独立性是绝对的，但这种独立性只能被部分地听到。两个声部以同度会合（这一手法虽然在这首利切卡尔中用得格外精彩，但它是一切对位写作中的一种常见效果）标志着一种极端状况：各个声部的独立性在此从间歇性可感知的状态走向了绝对不可听的地步。作曲家最高妙的艺术在于让多声部对位融汇为一个连续体，其中个别声部得以凸显。巴洛克对位的意图并非不同声部的对峙，而是从多个独立声部中创造出和声上的统一体。巴赫所使用的在音响团块表层相继突出单个声部的手法对于浪漫主义音乐家而言有着至关重要的意义，尤其是肖邦和舒曼。

要求听者始终在听觉上感知到六个独立声部的存在是一个既不合理也不可取的目标。理解这首赋格的艺术成就以及理解一般的以"古风"（antique style）写成的赋格（巴洛克风格的极致成就之一）有赖于清楚地知道，在我们所听到的

声音（音响团块和个别声部的间或凸显）背后是一个由六个声部组成的完美的音乐结构，各个声部不仅彼此组合精妙，而且各自独立完美，这个结构绝无可能完全实现在音响中。对于声音与结构之间的关系，唯有演奏者方能强烈体味其中之妙，因其不仅能够视读乐谱（站在他身后的朋友同样可以看到乐谱），而且可以在十指间感知各个声部的完全独立，同时听到这些声部相互融合为音响的团块。声部的绝对独立与彼此结合虽然显示于乐谱，但确切地说，它并非诉诸视觉，也无法在听觉上完全把握。音响团块的和声运动——仿佛在由数字低音引领前行——见证着声部之间复杂的和声关系，单个声部的间或孤立则见证着其自身的独立地位。完美的结构在音响中的不完美实现，此即这种私密艺术（private art）的根基。

到目前为止，我们对于音乐与声音问题的思考仿佛将之作为一个普遍的问题，对问题的解答仿佛也适用于一切时代：纵观历史，之所以提出私密艺术这一概念，首先是因为一种唯有作曲家和表演者能够充分理解的艺术已经在某种程度上变得令我们反感。这种艺术在巴赫去世二十五年之后已然几近不可理解。此时已经无法想象音乐结构的某一方面竟然连通过想象都无法实现于音响。莫扎特曾写道，赋格应当始终以较为缓慢的速度演奏，以使主题的每一次出现都可以被听到——而我们在前文已经看到，巴赫有时对其主题出现的安排有意使它们无法被听觉感知。音乐的观念自巴赫逝世后发生了剧烈的变化。音乐应当完全可以被听到，这一观念对于莫扎特来说显而易见，正如它在巴赫看来无关紧要。进而言之，莫扎特曾将《平均律键盘曲集》和《赋格的艺术》中的许多赋格改编为小型弦乐队作品，使这些乐曲公之于众，或至少有限度地为范·斯韦登男爵沙龙的众多座上客所熟知。所以，早在约翰·塞巴斯蒂安·巴赫去世前大约三十年，对其键盘赋格的改编便开始了。《平均律键盘曲集》的"公开传播"——"publication"一词的本义——远早于这部作品1800年的首次印刷出版。并不是说巴赫的所有赋格作品都是私密性的：他那些伟大的管风琴赋格以及康塔塔和受难曲中的赋格意在奏响于公众场合（而且在这些作品中，主题的每次进入都凸显分明、清晰可辨）。但他的大多数键盘赋格是为私人的娱乐和教学而作：《平均律键盘曲集》《赋格的艺术》和《音乐的奉献》。尤其是，以"古代风格"（stile antico）——采用2/2拍、有繁复的密接和应、通常风格严肃甚至沉重——写就的学究风格赋格要么是为键盘乐

器而写，要么是为合唱而作。器乐合奏形式的赋格始终具有另一种不同的特征，有着协奏曲式的开头和发展，织体绚丽轻盈。用多件乐器来演奏《赋格的艺术》的任何一首赋格或《音乐的奉献》的任何一首利切卡尔，在 J. S. 巴赫的时代都是不可想象的。

如今，这无疑是个好主意。韦伯恩对这首六声部利切卡尔的改编让广大听众更为充分（虽仍不全面）地认识到巴赫的艺术成就。韦伯恩的改编作品通过配器指明了声部之间的交换，通过音色和乐句划分强调了各声部的独立与对峙，由此使巴赫的艺术更容易为听众所理解——除非我们认为巴赫的这一艺术依赖于两方面之间的微妙平衡：一方面是所听到的音乐的质朴简约之美，另一方面则是使这种美感成为可能的复杂却绝不喧宾夺主的写作技法。巴赫的键盘赋格很少对音色加以挖掘，除了如织体的疏密对比、节奏时值的张弛对比这种最抽象意义上的音色变化。音响在巴赫的对位艺术中并不经常发挥重要作用，虽然也存在一些精彩的例外。例如，《平均律键盘曲集》在诸如羽管键琴、楔槌键琴、管风琴和18世纪早期钢琴这些音色迥然相异的乐器上有着同等卓著的演奏效果。这就是为什么无论巴赫的键盘音乐被后人以多么纷繁多样的方式实现于音响——从莫扎特和李斯特的改编，到布索尼、韦伯恩乃至穆格电子合成器（Moog synthesizer）的改编——其音乐的美几乎完全不受影响。巴赫对这类音乐的构思只是部分地依据所听到的声音：它无法被完全转化为可听之声。

我们以对巴赫艺术的思考开启对浪漫主义音乐的探讨，这是非常合适的选择。巴赫音乐的复兴如今仍不时地被看作是一个19世纪早期的历史现象，但这一看法很难站得住脚：在18世纪80年代，莫扎特就被巴赫的音乐所深刻影响，贝多芬也是学习《平均律键盘曲集》长大的。远在《平均律键盘曲集》于1800年开始有组织地陆续出版之前，巴赫早已通过这部作品手抄本的广泛流传而以键盘音乐作曲家的身份为欧洲音乐家所熟知。浪漫时代的巴赫"复兴"主要是对其合唱作品的重新发现和对其写作技法的重新评价：他的艺术不再只是赋格写作的典范（正如在莫扎特的眼中），而是整个音乐艺术的典范。然而，对巴赫和整个巴洛克音乐的新观点并未涉及此类音乐在本真乐器上演奏的声音。19世纪20至30年代几乎没有演奏者对旧日羽管键琴或巴洛克管风琴的音响显示出丝毫的兴趣（伊格纳茨·莫谢莱斯是个例外，他密切关注这一方面）。这一时期的音乐家在巴赫作品中所看到

和需要看到的是一种理想的成就。巴赫的音乐不是典型的巴洛克音乐,而是诸多风格可能性的极端形式。继帕莱斯特里那之后,他在实现对位的纯净性方面比任何其他作曲家都走得更远:一组理想的声部,在谱面上各自独立,在乐声中彼此结合为美妙而富有表现力的音响团块,仅间或暗示出音乐的理论基础。

浪漫音乐的悖论:不在场的旋律

绝对不可听的要素在维也纳古典主义时期被逐出音乐,古典风格中,每个音乐线条都应当有可能被听到,或可以在想象中听到。但这一要素在舒曼的音乐中惊艳再现。舒曼作品的诸多此类例子中最引人注目的一个来自《幽默曲》(舒曼早期的最后一首伟大的钢琴作品)的一个片段:

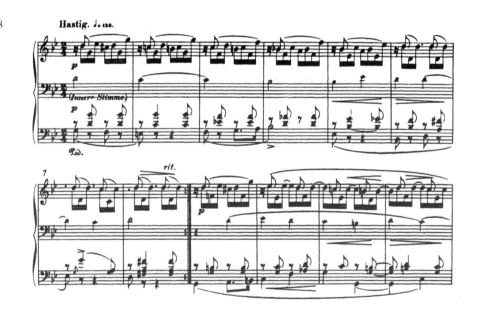

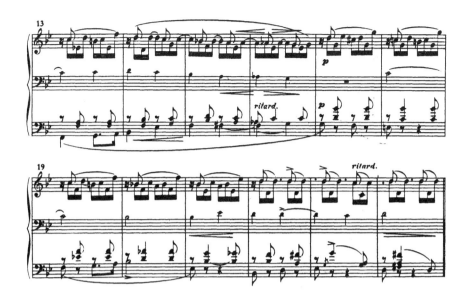

 谱例中有三行谱表：最上方为右手演奏，最下方为左手演奏，而中间的包含有旋律的谱表无需演奏出来。请注意中间的旋律不仅不是用来演奏的，也不应将之想象为某种特定的声音；谱面上没有任何提示要求我们将该旋律听作人声还是器乐旋律。然而，这一旋律是作为一种事后的回响体现在上下声部中——与上下声部步调不一致，微妙脆弱，影影绰绰。我们所听到的是一个没有演奏出的旋律的回声，是一首歌曲的伴奏。中间声部被标记为"内在的声音"（innere Stimme），它既是内部的，也是内心的，这是作曲家精心设计的双重含义：既是高低声部之间的内声部，也是从未得到外在显现的内在声音。它真正存在于心智中，其物质存在则仅只通过回声而实现。

 这一悖论在此曲后来某处被进一步延伸。这页乐谱有三个乐句，每个乐句皆为8小节，第一乐句与第三乐句几乎完全相同——只有听不到的"内在声部"发生了变化。（左手最后一个音符不同，另外增加了两个重音，但这些不过是为了赋予开头乐句的再现以新的收束感而进行的微小调整。）当第一乐句在第17小节再次开始时，"内在声部"暂时空白——从内声部旋律的第2小节才再次出现。在这一小节中，不存在的声部此时并非不在场，而是（按照某种浪漫主义逻辑）负负得正。就听觉而言，第1小节与第17小节完全相同；"内在声部"是否空缺，对于耳朵来说是没有区别的。敏感的演奏者无疑会将第18小节弹得略微更加丰满，以伴

随和承认一个独奏声部的再次进入，而这种延迟的再次进入在舒曼之前的声乐音乐（包括歌剧和艺术歌曲）中有大量先例。然而，空缺的那一小节是个富于诗意的玩笑，提醒我们不可能设想这处没有具体声响的音乐的性质，因为我们所听到的是它的回声。

音乐进行一段时间之后，舒曼神奇地挖掘了这一回声效果，当这段神秘的音乐再次出现时，它似乎来自远方：

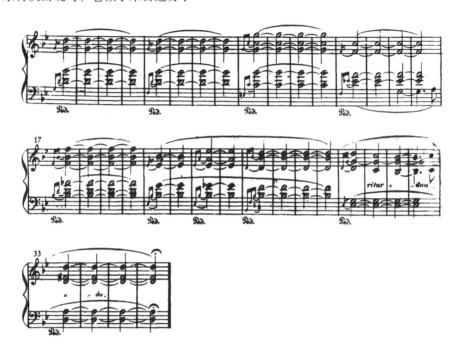

此处只是这段音乐的首次出现的遥远回响，是回声的回声。更为准确地说，旋律在此依然消失，留给我们的不过是和声的有所削弱的回音。然而，在这段音乐的结尾，原先听不到的声部让自己能够被听到，旋律的最后五个音鲜明地出现在右手的八度下方位置（第25小节和第29小节的琶音将听众的注意力集中于下方声部）。唯有此处，"内在声部"向外显现。

舒曼这首作品的这些段落或许包含一个秘密，但并未隐藏这个秘密：相反，音乐在此公开坚持这个秘密的在场，其奇特的音响既不需要一个完全成型的旋律，同时又不断暗示着这样一个旋律，该音响的再现也有着更为非凡的回响。舒曼音乐中听不到的因素并非被构思为一种只能部分地实现于音响的理论结构（正如在

巴赫的音乐中），而是一种暗示着不在场因素的音响结构。实际听到的声音是主要的，是一种即兴产生回声的音响，是一个仅存在于反思的旋律的伴奏；对这段音乐的演奏若未能表现出这种影影绰绰的特质以及节奏上闪烁摇曳的不确定性，便是对乐谱的背叛。巴赫的音乐中，乐谱暗示着超越了每次具体实现的东西，而在舒曼的作品中，音乐则是一种实现，暗示着某种超越其自身的东西。

这一点在舒曼的《阿贝格主题变奏曲》Op. 1中甚至更为引人注目，而且由于处在作曲家职业生涯的开端，这一手笔似乎是某种宣言：

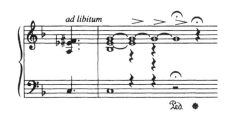

在《阿贝格主题变奏曲》的最后几页里，舒曼对主题A-B-E-G-G（在德文音名中B相当于英文中的B♭）的呈现不是通过让最后四个音发声，而是恰恰相反，将之从B♭-E-G和弦中一一取走。一个旋律的呈现，不是通过一系列音符的起音（attack）而是通过其释音（release），这在历史上尚属首次。然而，《阿贝格主题变奏曲》是以一个重复的G音结束的。如果依次释音来演奏这一主题，我们便会面临一个悖论：当我们在钢琴上将G音释放后，这个音已然在琴键上不存在，因而无法再次释音——也就是说，这个主题不仅无法按照作曲家的构思来演奏，而且也是无法想象的。舒曼还以另一个悖论来表示这个旋律：他给持续音加上了重音记号。

在钢琴上，在持续音的持续过程中加重音记号在概念上是矛盾的。但这并未阻止作曲家试图设计某种方法来实现它。乐谱中最幽默的指示在于，在重音的位置踩下延音踏板：虽然由此额外增加的共鸣可能在距离钢琴六英寸之外便无法听到，但钢琴家的脚踩下踏板的微妙动作或许可以被诠释为一个音乐事件。然而，将这一悖论实现于音响的任何尝试都是对作品的误解。舒曼在此所写的重音记号即便在想象中都不可能实现，因为它指示着一次不可能存在的释放。因此，它不同于贝多芬《E小调钢琴奏鸣曲》Op. 90中一个持续音上的渐强标记：

在以上谱例中，我们可以想象在起音之后做一次渐强和渐弱（而且对钢琴录音进行电子处理实际上的确可以制造这一效果）。然而，更为重要的是，贝多芬此处的指示暗示着这段音乐所要求的表现性触键，一次细腻的琴弦颤动出人意料地逐渐消失在其解决中。然而，舒曼记谱中给一个在钢琴上没有起音的音符加上重音，这是真正的悖论，一个奇妙的玩笑。

舒曼的幽默通常既不机智亦非轻松：无法实现的音乐结构、被隐藏且仅能部分被听到的音乐动机一定激发了他的音乐幻想。然而，我们无论如何不应认为这一悖论是在复兴如巴赫音乐中那样的抽象结构与感官实现之间的互动关系，尽管巴赫的音乐对于舒曼这代作曲家而言至关重要。在上文提及的《阿贝格主题变奏曲》的片段中，造成悖论的不是抽象的形式而是感性构想。之所以会产生这种不可能实现的手笔，原因在于舒曼是从几近纯粹的音响角度来构思这一主题，不仅根据音高与节奏，也根据释音与起音：一个音可以起音两次，但若要在没有第二次起音的情况下实现两次释音，这在钢琴上是无稽之谈。通过释放一个和弦的若干音来勾勒出一条旋律，这一史无前例的手法将舒曼带至荒诞性的边缘。他毫不犹豫地在自己首部出版作品中迈出了这越界的一步。

浪漫主义音乐中声音的首要地位应当伴随着一种既无法实现也无法想象的音响，甚至由这种音响来宣告其首要地位 —— 这在本质上是一种浪漫主义的悖论。审视那些被依次抬起琴键的音符如何将主题动机传达给听者并强行令听者注意到该主题的呈现，会让我们见识到舒曼对声音何等敏感。通常情况下，抬起一个音的琴键无法以这种方式被听到，也无法将任何可以理解的动机传递给听者，但此处，动机的在场不可避免。显然钢琴演奏者必须用右手大拇指弹出前两个音，A和B♭，而其余的工作则由舒曼代之完成。抬起B♭音的琴键会突出E音：因为此时E音成为低音声部，而不是相对不太重要的内声部；而抬起E音的琴键又会让G音孤立出来，因为其他一切声音皆已消失。主题在此之前已被弹奏多次，足以让听者自行将G音的重复补充完整 —— 或者说足以让听者因不可能根据作曲家所创造的激进音响来实现同音重复而感到乏味。在舒曼《阿贝格主题变奏曲》Op. 1的这个

段落中，音响所发挥的结构作用与音高和节奏同等重要。虽然它本身仅持续了短暂的一瞬间，但它宣告了我们音乐观念中一次历时长久、具有革命性的变化过程。在舒曼和李斯特之前，音响不过是音高和节奏的外衣：从乔瓦尼·加布里埃利到弗朗索瓦·库普兰再到莫扎特，无论作曲家在乐器法方面拥有怎样的天才手笔，音色从不是音乐形式的决定性因素。

音色在舒曼音乐中所发挥的新的作用可见于《狂欢节》中的《约瑟比乌斯》。其中的旋律形态极其简单。全曲三十二个小节的音乐仅由两个四小节乐句根据以下顺序重复而构成，即"AA BA BA BA"：

13

　　这两个四小节乐句的旋律、节奏与和声通篇基本保持不变，但这些乐句的重复被借助音色所形成的形式感所压倒——踏板的使用、力度、织体、音区的变化以及八度重叠。因而我们所听到的并非"AA、BA、BA、BA"的形式，而是简单的三部性结构或者说"ABA"结构，我们不能说这个结构与旋律形态相吻合，虽然两者的确轮廓一致。仅就旋律与和声而言，两端的段落与中间的段落之间并无重要差别，但就听者对《约瑟比乌斯》的形式的直觉经验而言，音高和节奏是次要的，而音色是首要的。在这个宏观的三部性结构中，首先是以三声部多声形式出现的安静的第一段，随后是愈加扩张和雕琢的中间段落，最后是非常简单、几近严格重复的再现段落。在两端的段落中，内声部仅略有变化，而重要的变化发生在中间段落——音区改变，力度层次上升，织体加厚并且使用了踏板。

　　若要充分实现《约瑟比乌斯》的效果，就必须严格遵循舒曼的指示，在演奏开头和结尾的段落时完全不带踏板，相反，中间段落显然意在始终浸润于踏板的效果中（否则没有任何其他办法保持和声所要求的低音）。决定此曲形式的音响对比在整个《狂欢节》中也承载着深意。《约瑟比乌斯》是舒曼为自己塑造的双重自画像的前一部分，代表了作曲家性格中内向、含蓄、隐忍的一面。不带踏板的钢琴那种干净轻柔的音响是私密的、离群索居的；而在中间段落，音乐充满激情的特质则冲破了原先的内敛性格，在钢琴音响的激荡与震颤中驰骋，只是到结尾才又回退于孤寂。

古典与浪漫时代的踏板

　　舒曼在上述乐曲中对踏板的运用非常个人化，但这一手法来自对音响在音乐中所发挥作用的新感受。若要理解19世纪在风格上的革命，最佳途径莫过于审视

作曲家如何要求延音踏板的运用。实际上，让钢琴区别于所有其他乐器的特性不仅在于触键的丰富层次，而且在于踏板这一功能。通过使用踏板，钢琴演奏者能够以多种不同方式控制声音的衰减——逐渐抬起踏板、半踩踏板（让制音器刚刚接触琴弦，但又不会完全抑制声音）、在起音之前或之后踩下踏板。

我们首先提出的第一个问题不应该是：在作曲家那个时代的某架钢琴上，当制音器被抬起，让琴弦得以自由振动时，它会发出怎样的声音？这是个有趣的问题，但却是次要的。我们无法回避这个问题，但如果以这个问题为出发点，便意味着忘记同一时代的不同乐器可能产生迥然相异、丰富多样的音响，意味着忽视触键与使用踏板之间的微妙平衡，意味着武断地假设作曲家的灵感总是受制于他手头所能得到的乐器的特定声音。因此，就时代和重要性而言，我们应当提出的第一个问题是：为什么作曲家要对踏板的使用做出标示？或者更为准确地说：踏板在一个特定的音乐片段中发挥着什么功能？

踏板有两大基本功能（此外还有一些次要功能）：一是保持所敲击的音的振动，二是让没有被敲击的音发生共振。唯有明确这两者的区别，我们才能合理审视为18世纪晚期和19世纪早期乐器的踏板所做的谱面标记。

海顿的踏板标记极为罕见。其晚期作品中的两处标记可以为我们提供一个不错的出发点：这两处标记出自其最后一首奏鸣曲《C大调奏鸣曲》H. 50，1791年出版于英国。第一处位于第一乐章发展部的中心，第二处位于第一乐章再现部中的第二发展段落。这两个段落都包含有主要主题，而若要理解海顿所要求的效果，我们必须回到乐章开头去看看这个主题之前是怎样被呈现的。这首奏鸣曲开头快板的音响是异常地"干"（dry），前两小节保持断奏，随后这种音响特质才略微有所削弱：

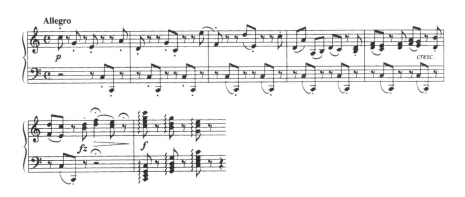

随着音乐的推进，这种"干"的特质也逐渐被压倒。发展部中主要主题的三次出现恰好展现了这一音乐效果变化的过程。发展部的开头，主要主题的各个音符被另一声部的对位统合在一起，而且前三个音之后，主题陈述的分量略有加重：

15

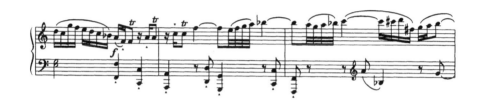

随后，甚至开头的三音动机都变得更有分量：

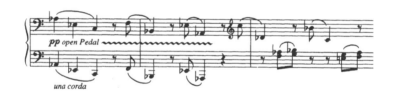

最后，我们来到海顿所标记的第一个"open pedal"，主题中原有的"干"的特质被彻底剔除：

这一标记甚至在海顿那个时代的钢琴上都能够营造出效果非凡的音响持续和模糊，这使得罗宾斯－兰登猜测此处的"open pedal"是指一种轻柔的踏板效果，要么是一种制音装置，要么是弱音踏板（*una corda*）。理查德·克莱默所写的一篇有趣的论文将海顿的记谱与同样在18世纪90年代出版于英国的克莱门蒂和迪谢克的乐谱进行比较，由此说明海顿所写的"open pedal"本义是抬起制音器，让随后发出的所有声音持续鸣响。克莱默谈到，在发展部的这个段落中，和声达到整个乐章结构之内的最远关系，作曲家以"主要主题在A♭大调上的幽灵般的回响"来

强调这一时刻。[1]

我们也应当强调延音踏板和 *pianissimo*（很弱）标记所造成的主题的转型，尤其是在再现部开始后"open pedal"的第二次出现：

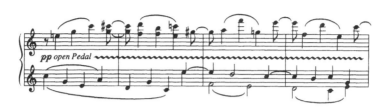

在此，主要主题位于左手；此时不仅原来"干"的效果被完全摧毁，而且原先明确的节奏感也彻底消失：在右手切分节奏的线条反衬下，主题的轮廓被大为削弱，几近面目全非，左右手两个线条均被柔和地连接和晕染，听来有如八音盒。

主要主题的这几次先后出现显示出一个渐进变化的过程：从最为清晰锐利的表述到一切音符不分彼此地融为一体。两处踏板标记不过是整个转变过程的终点。踏板在此被用作一种突出主题进程的"重新配器"（reorchestration）手法，给予主题的不同形式以不同的音响。如果这一点是合理的，那么现代钢琴演奏习惯在乐曲通篇都加一点踏板的做法——让整个乐器随着音乐持续共振——完全不适用于海顿作品的演奏。显然，不加踏板的"干"的声音对于海顿而言是正常的音响，尽管他在这部作品中用开头的断奏织体夸大了这种音响。另一方面，带有踏板的音响则是一种异乎寻常的声音，一种特殊的效果。海顿对于这一效果的运用同样超越了那个时代的常规限度，由此也超越了同时代的其他作曲家。

贝多芬音乐创造的胆识不亚于海顿。据贝多芬的同时代人称，他对踏板的使用要远多于其乐谱上的标记，但我们必须注意，这并不意味着贝多芬是以现代风格来使用踏板，即既持续不断又巧妙得体。对于贝多芬而言（正如对于海顿），踏板是一种特殊效果，研究一下他坚持用踏板的音乐段落或许有助于我们在他没有给出踏板标记的位置适度地加上踏板。我们现在来看一下《"华尔斯坦"奏鸣曲》Op. 53回旋曲终曲乐章主要主题上标记的那些"臭名昭著"的踏板指示：

[1] Richard Kramer, "On the Dating of Two Aspects in Beethoven's Notation for Piano", Beitrage '76-'78 Beethoven Kolloquium 1977, ed. R. Klein (Kassel, 1978), pp. 160-173.

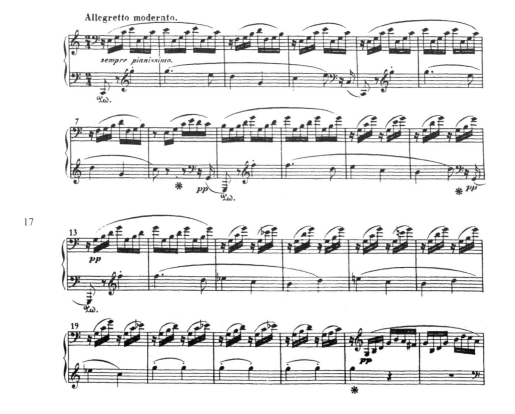

倘若不假思索地按照乐谱标记在现代钢琴上演奏这一段落,便会使音乐听上去一片狼藉:因为贝多芬要求演奏者在多次和声变换期间一直保持踏板踩下的状态,仅在第8、12和23小节换踏板。根据这一踏板指示,大小调式、主属和声全部混杂在一起,几近不堪设想。然而,贝多芬坚持要求踏板保持踩下状态;在乐曲后面的部分,他记谱如下:

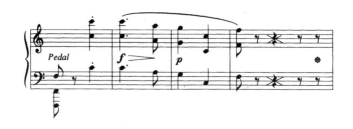

他极为笃定地要求整个第101小节中踏板要一直踩下去,以至于他在记谱上

用三个八分休止符取代了惯常所用且更为简便的一个八分休止符和一个四分休止符。他想让踏板几乎一直持续到该小节的最末端，仅在最后一个八分休止符上抬起。我们从他的手稿中也可以看到，为了绝对明确地指示出这一要求，他划掉了上下两行谱表中原先所写的四分休止符，替换为两个八分休止符。（如果这个乐句的最后一个音要被踏板所延长，为什么他还要将这个音写成一个八分音符？——为的是避免重音。另一方面，该乐句的第一个音写成八分音符则是为了暗示重音，指示一次起音。这就是乐句划分这类微妙问题所涉及的变化多端的记谱方式。谱例中的短音符和休止符强化了古典音乐的一种传统分句模式：开头加重音的下拍和阴性终止。）请注意，该乐章的开头几小节如果是在贝多芬那个时代的19世纪早期钢琴上演奏，若不多加小心，同样会造成令人不悦的混沌声响。对于贝多芬来说，这个段落中踏板的主要功能或许在一定程度上是色彩性的，但最重要的功能是动机性的。

这个回旋曲乐章的主题始于低音C，而非高音区的重复G音：这个低音始终是主题不可或缺的本质组成部分。踏板在此的功能是延持这个低音的每一次出现。为了实现这个具有动机意义的持续音，贝多芬显然愿意容许一定限度的模糊音响。如果右手弹得尽可能轻［贝多芬在此标记了 sempre pianissimo（一直很弱）］，让每个音符仅仅发声而不产生回响，那么甚至是在现代的音乐会钢琴上也能够实现精微明澈的效果。（另一种解决方案是用现代音乐会钢琴的中间踏板来延持低音，但效果不尽如人意，而且有损作曲家意在营造的色彩性效果，这一效果虽然是第二位的，但也非常重要。）应当强调的是，如果演奏者稍加用心，贝多芬在这个段落的踏板指示完全可以在现代音乐会钢琴上充分实现，效果绝伦。

开头低音的延持对于整首回旋曲的主题构思而言具有绝对不可或缺的意义。如果开头的踏板处理正确，发展部便会呈现出新的意义：

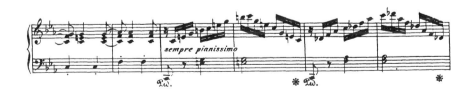

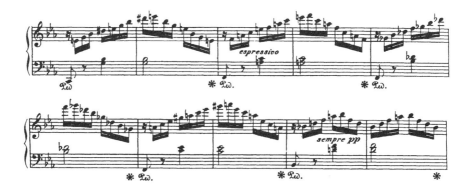

这个持续了较长时间的段落并不是左手伴奏下的琶音走句，而是右手在对左手主题进行装饰，左手的主题即是主要主题的开头片段。因此，这个乐章是钢琴音乐史上动机结构依赖于踏板技术性能的最早作品之一。然而，必须再次强调的是，对音乐的理解和演释有赖于我们一开始提出的问题，即记谱的意图何在（而非它听来如何）。此处踏板的主要用意在于延持低音：延音踏板的振动既是裨益也是负担，是一团有可能吞噬音乐的美妙云雾。与海顿一样，贝多芬并不反对一定程度的模糊音响，有时还会在他自己的钢琴能够通过踏板造成模糊音响的唯一音区标记踏板指示：

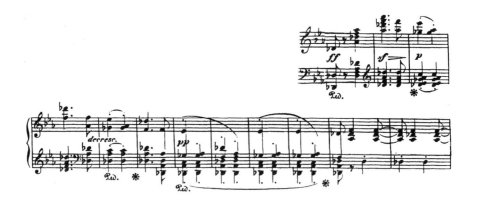

至于贝多芬《C小调第三钢琴协奏曲》慢乐章开头同样"臭名昭著"的踏板指示，其功能恰恰与上例截然相反：此处的关键不是延持低音，而是让营造出的音响丰满充盈。（无论在现代钢琴还是早期钢琴上，麻木不仁的演奏都会造成音响的混乱，但其实这一问题甚至在20世纪音乐会三角钢琴上都可以得到解决，虽然在

这个乐章里并不十分容易。）这段音乐中重要的不是在哪里一直踩着踏板，而是在何处抬起踏板：

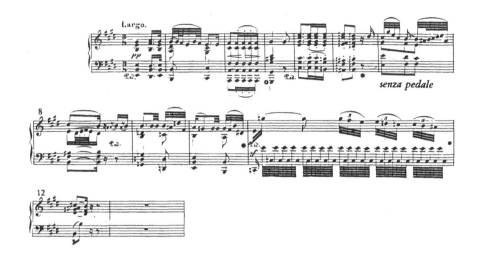

第4小节中的和弦不带踏板，第7和第8小节同样如此。第10小节末尾要换一次踏板。除此之外，作曲家显然意在让这个段落浸润于踏板效果中。然而，踏板在此处的重要作用不是其延持音响的能力，而是它以怎样的方式让钢琴振动并且与不带踏板的声音形成对比。

在开头几小节的丰满音响之后，第4小节对振动的抑制（即抬起踏板）给予这个和弦一种陌生的距离感：声音骤然回退，朝向C#小调的运动（第2小节）随着这种音色对比而更显沉重。第7和第8小节的 *senza pedale*（不用踏板）有着类似的效果，但表现力更为深刻。声音在此突然变得更加纤弱，织体更加轻薄：音乐完全聚焦于上方线条的横向运动而非纵向的和声进行。延音振动的回归标志着音乐意外转向G大调，而踏板的抬起则标志着音乐回到E大调——但踏板的这一短暂变换必须处理得既富有表情又清晰明确。

我们必须注意这一手法本质上所具有的古典主义性质。踏板在此被用作力度层次的某种延伸，展现各个乐句的相继出现所具有的不同功能意义和情感意义的特点——通过抑制踏板来传达第7—8小节的内在情感，在第9小节添加踏板来凸显走向G大调和弦的戏剧性变化。踏板的音响效果的作用恰如重音或不同力度层次的对比。这些效果可以通过所谓的半踩踏板（half-pedal）技巧而恰当再现于现代

音乐会钢琴，半踩踏板指的是略微抬起制音器，使之仍然与琴弦接触，但不足以在琴键抬起后完全消除共振。这一技巧会在和声变换时造成极为微妙的模糊音响，它会在新和弦持续时迅速消逝。然而，这一效果的实现难度很大，必须在每架钢琴上悉心练习。无论怎样，贝多芬这一慢乐章开头标记的要义在于让有踏板与无踏板的音响形成对比，现代钢琴演奏者必须设法找到同样可以实现这一效果的现代技巧。

总而言之，贝多芬使用踏板的目的要么是延持具有重要结构意义的音符，要么将之作为某种形式的力度对比。在《"月光"奏鸣曲》这样的早期作品中，他也可以让踏板发挥配器的作用。如果在一架几乎不具备延持音响能力的19世纪早期钢琴上按照贝多芬的指示演奏《"月光"奏鸣曲》的第一乐章，即极其精细地（*delicatissimamente*）通篇运用全踏板（*senza sordini*，即"不用制音器"），会产生一种很难再现于现代钢琴的美妙音响。但所有这些用法——作为配器，作为力度上的强调或对比，用来延持重要的音符——在本质上与18世纪晚期的风格并无冲突。它们不过是之前几代作曲家的标准手法的扩展：将此前通过乐句划分、力度和乐器法来实现的效果延伸至踏板的运用。

有踏板与无踏板音响的对比如今之所以很难实现，既有心理方面的缘故也有声学方面的原因。我们很难接受以下观点：虽然海顿和莫扎特当时可以使用所谓的强音踏板（loud pedal），但他们并不以现代的方式用它来提供持续的共振。这一点无关早期钢琴与如今音乐会使用的九英尺巨型"怪兽"之间的差别：那种"干"的音响在现代钢琴上的迷人魅力不亚于在早期钢琴上。但这是一种亲密的声音，并不适合于大音乐厅：这种声音传不了多远；乐器似乎并不想要引人注意地高声歌唱。实际上，正是因为这种亲密的特质，舒曼在其《约瑟比乌斯》（他的"作为内省艺术家的自画像"）的开头和结尾要求音响具有"干"的性质。如今在大音乐厅中演奏莫扎特和贝多芬的作品，无论是用现代钢琴还是早期钢琴，对原作的折损总是不可避免：在偌大的音乐厅中持续采用"干"的音响，这一做法对音乐的歪曲程度不亚于现今更为常见的完全忽视贝多芬乐谱指示的做法。这些指示需要转译，以适用于现代钢琴和现代音乐厅的声学设计。

从极少使用踏板到通篇持续使用踏板的转变似乎发生在19世纪20年代，或许是为了顺应公众音乐会重要性日益上升的趋势。一种新的钢琴音乐风格应运而生，

甚至影响到表现范畴最为亲密内在的作品。例如，舒伯特的作品中，踏板标记极为罕见。《G大调钢琴奏鸣曲》D. 894仅有一处踏板标记，位于第一乐章的第10小节，而且还标有 *ppp*（极弱）。这表明舒伯特的音乐依然秉承古典体系，其中"干"的声音是常规，带踏板的声音属于特殊效果。但《降B大调奏鸣曲》D. 960慢乐章的标记则强加了一种现代性音响：

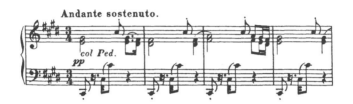

此处不应如有些编者认为的那样严格按照节拍来阐释：左手声部的音符之所以写得时值很短，为的是表明要非常轻巧地演奏这些音，让右手声部的旋律得以流畅歌唱。这一段落格外前卫的手笔恰恰在于音响的特质：左手的节奏模式奏出了C♯音的八度泛音，踏板则让这些泛音轻轻地振动着。此处比舒伯特的任何其他音乐都更加预示了随后几十年的风格发展。

由肖邦、舒曼、李斯特这代生于1810年左右的作曲家所发动的风格革命与新的踏板技术有密切联系。对这一问题的探讨，我们可以从最为常规的用法出发，直至最为特立独行的手法。肖邦《降E大调夜曲》Op. 9 No. 2的开头为我们提供了一个标准用法：

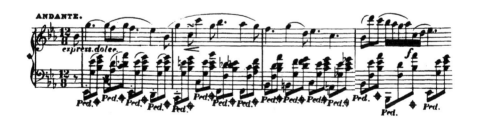

此处踏板的作用在于既要延持声音又要引发共振。踏板维系着低音线条，否则便会失去这一线条。但更重要的是，踏板让钢琴得以歌唱。

这首夜曲的第1拍足以说明问题：音乐通过踏板的使用以及和弦的空间布局挖掘了钢琴的共振泛音，此前几乎没有先例。右手的G音之所以能够歌唱，是因为与

之相隔四个八度的下方E♭音，跟随低音E♭的两个八分音符继续强化着E♭音和G音（亦即低音与旋律）的振动。整个这一段落中，空间的排列布局是根据钢琴的振动规律来构思的，而踏板让振动成为可能，因其保持主要音符在其他音符出现时继续发声，并重新激活它们的泛音。请注意，这一段落的泛音，与19世纪所有钢琴音乐的泛音一样，是根据平均律而构想的。在纯律中，小七度音是个重要的泛音，因而也是整个音响的重要成分，而大七度音则是个非常遥远的泛音，无足轻重。但在平均律中，这一主次地位被颠倒。此曲的第1小节中，第2拍内声部的D♭音在下方由踏板维持的E♭音的衬托下振动。在第3拍和第4拍上，正是通过踏板的使用，由内声部引发振动，使得最高声部与最低声部的平行九度的非凡的不协和音响听来如此甘美悦耳。

其他作曲家，尤其是莫扎特，此前已经尝试通过空间布局来挖掘钢琴这种让一个音在另一音的影响下共振的能力。然而，虽然莫扎特时代的钢琴也有踏板装置，但他从未写过为实现这一意图而使用踏板的音乐。（莫扎特的所有钢琴作品都没有踏板指示。）肖邦钢琴音乐的新风格以及他所创造的史无前例的非凡音响首先仰仗于新颖独创的踏板用法。

甚至是肖邦极端新奇的复调构思和乐句划分都依赖于踏板，《降A大调第三叙事曲》中的一个有趣问题说明了这一点。此曲的大多数乐谱版本在此都有误，而肖邦的手稿则能够说明问题（请见页边码23，以及页边码312第99—117小节）。在第二行大谱表的第2小节，肖邦起初在该小节开始的位置写了一个踏板记号，后来又将之划掉，将踏板记号置于后半个小节。四个小节之后，当同样的乐句重复时，出现了相同的踏板记号，此处没有涂改，不再犹豫：前半个小节依然以"干"的音响出现，只有后半个小节才引入踏板。

这里踏板的运用两次将该乐句一分为二。首先请注意踏板在低音线条处的放置方式，如今的钢琴家很少这样运用踏板。然而，最为重要的是坚持让半个小节不用踏板——我们可以看到，这个主意只是肖邦在谱写乐曲的过程中闪现于他的脑海。这个主题在两页乐谱之前出现的时候，他并未以这样的方式标记踏板；后来这个主题又一次出现时，他再次让踏板有所停顿，但是处于不同的位置。不仅乐句被踏板所塑造，而且由于踏板延持和勾勒了这一段落的和声，因而其中的复调进行也混合在一起，以音响团块的面貌向前推进。

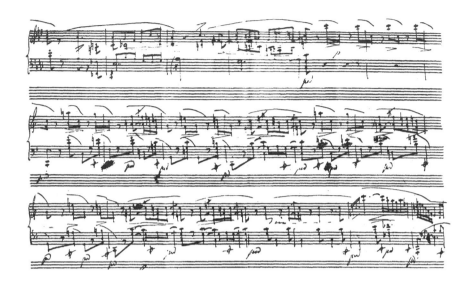

这种利用踏板来塑造乐句、勾勒和声的手法在《G小调第一叙事曲》中有进一步的拓展。一个号角音型引入了第二主题：

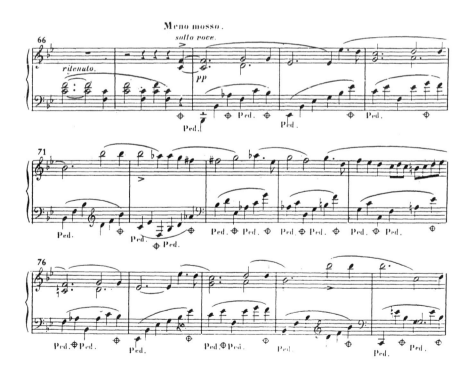

24

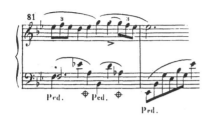

此处的踏板勾勒出第73和74小节的节奏：这两小节中旋律的三对二节奏（hemiola）营造出短暂的三拍子节奏，而踏板则继续坚持开头几小节的二拍子节奏。除非严格遵守肖邦的指示，否则这一效果无法实现。在第76和78小节，肖邦极为微妙地制造了截然相反的效果：旋律回归二拍子，而踏板为了强调第三个四分音符低音而换了一次，由此形成了与旋律声部相反的重音。从第72小节至74小节，踏板揭示出下行的内声部线条C–B♭–A♭–G。而在E♭和D音处换踏板——此处通常也是这样演奏的——则会造成一个假低音声部，从而歪曲这个内声部线条。倘若我们将第76和78小节与它们所重复的第68和70小节（第78小节是对第70小节的严格重复）相比较，便会看到显著的差别。在第68和70小节里没有暗示三拍子节奏：第68小节恰好被踏板一分为二。第70小节则被统合在单独一个踏板标记中，由此产生丰满得多的音响，但处于更高的音区，不存在声响模糊的危险。来自《第三叙事曲》和《第一叙事曲》的这两个例子显示出作曲家可以如何用踏板来制造复节奏效果，凸显原本隐藏于织体内部的对位构造。

实际上，在活跃于19世纪30年代的这浪漫一代作曲家的钢琴音乐中，完全使用踏板的音响已成为常规：钢琴理应较为持续地振动，而不带踏板的音响则是例外，几乎是一种特殊效果。另外，此时乐句的构建塑造也至少部分地依赖于这种充分振动音响的变换。对于节奏运动的构思而言，对于在低音声部上方维系旋律线条而言，换踏板都至关重要。

至此，我们已经非常接近踏板运用的现代观念。距离现代观念仍有待发展的是或许可称为"切分"踏板的用法——在起音之前或之后踩下踏板。莫里兹·罗森塔尔认为这种踏板用法兴起于19世纪后期，此前的钢琴演奏者总是跟音符的发声同步踩下踏板。现今仍有钢琴家像"打拍子"一样踩踏板。但总体而言，切分踏板如今几乎成为钢琴家的天性，以至于对大多数钢琴家而言，以其他任何方式

用踏板都会显得不自然，就像不用揉弦在现代小提琴家看来也不自然。（当然，浪漫风格所要求的钢琴持续振动的音响相当于现代弦乐演奏中持续不止的揉弦。）

舒曼对踏板的运用要比肖邦冒险得多。实际上，他的踏板标记有时甚为模糊。通常在大多数乐曲的开头会标记"用踏板"——以至于这一标记缺席的情况要比其在场的情况更为有趣（遗漏常常要求至少考虑到疏忽的可能性）。但也有一些时候，舒曼的踏板标记既精确又精彩。我们已经看到，既然舒曼发明了通过从和弦中撤回音符来奏出旋律——以缺席的方式让旋律在场——这一手法，那么其最著名的踏板效果是对声音的撤回，也便再合适不过。这一手笔出现在《狂欢节》的《帕格尼尼》一曲的结尾：

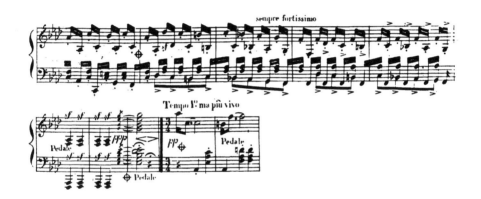

在用全踏板四次奏响洪亮的三度音程之后，钢琴演奏者要按下随后一个和弦的所有音，但不让弦槌敲击琴弦发声，然后换踏板。此时钢琴的所有琴弦都随着之前的 fortissimo（很强）音程而振动，踏板的更换则回收了所有共振，仅留下那几个被默默按下的音。随着其他声音的逐渐消逝，此处出现了非凡的听觉假象：该和弦的音仿佛以类似渐强的方式出现。这很有可能是音乐史上第一次让钢琴泛音自身发挥效果——而这一手法后来也几乎无人跟进，直至勋伯格的《钢琴曲三首》Op. 11 才再次得到运用，虽然在勋伯格之后该手段频繁出现在各种作品中。（在为一位小提琴家所做的音乐肖像中创造出最独具钢琴特色的效果，不知舒曼是否品读出了其中的讽刺意味呢？）如果将这一段落描述为通过泛音而实现从 F 小调转至 A♭ 大调，便会带来误导：从 F 小和弦中浮现出 A♭ 大调属七和弦的泛音，与和声结构一样具有根本性意义。

这在舒曼的作品中是一处极端效果，但它表明对于舒曼而言，音乐构思不仅是在声音中"实现"的，也与声音是同一的：这里的乐思即踏板效果。同样，舒曼《大卫同盟舞曲》Op. 6的第17首乐曲上标有"仿佛来自远方"，但此处是语词在描述音乐，而非相反：

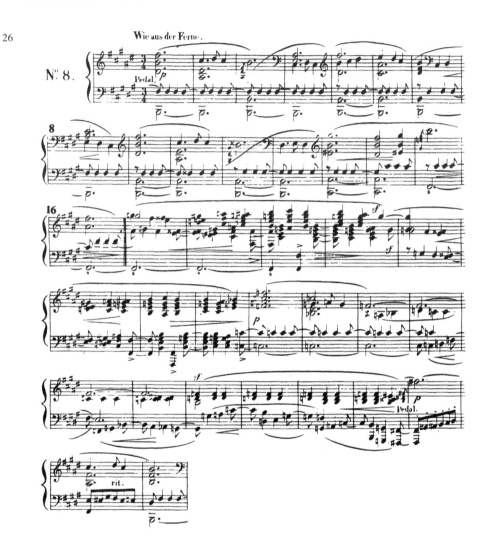

旋律在低音区的回声同时融入内声部的固定重复的F♯音和低音声部的B持续音。这一段落必须始终浸没在踏板音响中，由此低音声部和高音声部的音符可以在内声部固定音型的背景上维持延续。这不仅是为实现精彩效果而必须付出的代

价，而且是此处音乐的要义所在：音区跨度宽广的轻柔织体将主属和声融合在同一片迷雾中。

几小节之后，远方的共鸣容纳了丰满的半音和声（第17—18小节）。我们无需被告知应当如何使用这一段的踏板。若要维持低音声部，就必须通篇保持制音器抬起。从谱面上看，这似乎过于大胆，甚至没有可能，但在演奏中，此处有着奇迹般的效果：作曲家若不是在键盘上即兴弹奏时发现了这一效果，绝不可能落笔写就如此非凡的段落。此时，钢琴的音响已成为音乐创作的主要元素，与音高和时值同等重要。

构思与实现

如今的我们或许很难体认这项发展的新颖独到：在我们看来，作曲家将他在想象中听到的声音记写下来是很自然的事情。当然，在最单纯的意义上，我们会发现这其实非常荒诞。贝多芬不会在自己脑海中听到一个声音，心想："这个声音听来像是一个D小调四六和弦外加一个B♭音。"随后便写出了《第九交响曲》末乐章的开头。然而，我们不无道理地认为，不仅作曲家在创作过程中能够听到他所写下的音乐，而且对其音乐的理想性表演即是最接近他心中所想的状态。这一点看似是不证自明的真理（如有人所言，是最难于发现的真理），但实际上经不起严格的审视。

亨德尔曾在《弥赛亚》的某些演出中，给显然无法自行为旋律加花装饰的歌手写出其中两首咏叹调的装饰音。但此类情况非常罕见：我们仅此一次可以正确地说，亨德尔期待听到他所写下的东西。而除此之外的其他任何时候，假如他听到某位歌手严格忠实于谱面文本，不加任何装饰地演唱咏叹调的话，他定会深感不快，大为吃惊。诚然，18世纪早期音乐中的装饰——与几乎一切时代的音乐装饰一样——在很大程度上是一种惯例性的事情，但始终存在一系列的多种可能性，一套表现程式储备，因而完全不可能明确预测某位歌手会选择其中的哪种可能，甚至在最后的终止式上亦是如此。即便亨德尔本人在乐谱上写下不带装饰的咏叹调旋律时，他自己心中想象着某种特定的装饰方法，但这一点仅从创作心理

的角度是有意义的，而就对风格和表演的考量而言无关紧要。在此类情况下，作曲的艺术即是创造一种结构，使之能够支撑甚至激发多种多样的表演实现——而且应当牢记，巴洛克盛期音乐的表现力在很大程度上有赖于即兴装饰。

同样是在巴洛克时期，在音乐织体的实现中某些必要的方面也留待表演者自行决定。通奏低音记谱在声部的空间排列、和声的疏密程度、声部的进行方式中都留有一定的自由空间，但其自由度绝不能过分夸大：这里的选择余地要远远小于咏叹调的装饰，通奏低音声部喧宾夺主的表演不过是现代羽管键琴演奏者的劣习，而在18世纪极为罕见（即便我们考虑到J. S. 巴赫曾明确表示他倾向于完整丰满的四声部实现）。此外，我们也不确定特定境况下所能获得的表演阵容对实际的创作会产生多少影响。实际上，近来关于巴赫合唱音乐的表演的一个争议性话题就是，这些作品的创作究竟是根据巴赫当时在莱比锡圣托马斯教堂通常所能够调用的非常有限的表演人力，还是根据他明确表示希望拥有的演出编制。在某种程度上，这是个伪问题：每位作曲家根据过往演出条件的辛酸经历而明白自己的作品会有怎样的实际演出效果，这种认知会对其创作产生影响，但任何一位有趣的作曲家都会不断产生超越这些实际条件的冲动，并追随这种冲动。

然而，或许正是由于这些局限，巴赫选择将其声乐作品和键盘作品的装饰音极为充分地记写在乐谱上，这种做法令他的许多同时代人深感不安——巴赫的拥护者宣称，我们应当心怀感激，因为我们终于拥有供键盘演奏者参考的音乐实现范例（当时巴赫的音乐中唯有键盘作品得到出版，仅有少数例外），而且这种教学方面的理想对于巴赫的艺术意图至关重要，正如这种理想对于弗朗索瓦·库普兰的创作同样重要，库普兰同样将其《羽管键琴组曲》的装饰音完整记写下来。至于巴赫的声乐作品（主要是康塔塔和受难曲），他是为在18世纪尚为一座地方小镇的莱比锡而写，他手下的演出人员储备并不像亨德尔的歌剧团那样巨星云集，而不过是些名不见经传的地方人才。亨德尔麾下的首席歌剧演员以其精彩的即兴装饰著称——或绚烂辉煌，或感人至深。亨德尔若是胆敢制约即兴发挥的空间，定会让这些明星歌手怒不可遏。如果创作与实现之间的距离在亨德尔的作品中经常大于在巴赫的作品中，那是因为巴赫自己已然承担了一部分音乐实现工作。我们或许可以略带夸张地说，在18世纪早期，作曲即是创造出音高和节奏的抽象模式，这些模式随后在器乐音色、织体和装饰处理中得以实现（由作曲家或表演者实现，

两者在那个时代并非截然不同）。

如果我们要继续坚持认为作曲家始终会在其想象中听到他所创作的音乐，我们就必须经常依赖于一种相对适度缓和的观点：作曲家在其想象中听到的是一种音高和节奏的抽象结构，这种结构日后要得到具体的填充。而对于巴洛克之前的时代，我们经常甚至连这一观点都要抛弃。我在此所想到的不仅仅是那些自然音性质的实现和半音性质的实现皆为有效的16世纪作品，因为这些作品属于极端个案（尽管在我看来，若想理解较为普遍常规的情况，需要对极端情况有所体认）。然而，对作曲家的谱面文本进行略微的半音化修饰是当时对于表演者的普遍期待，而且倘若试图确定（例如）一个升高的导音的确切音高，便会犯下年代错置的错误，因为不是所有音乐家都使用平均律，音乐家甚至未必使用任何其他的调律体系。[1]有趣的是，在16世纪及更早的时代，人们在音乐表演中实际听到的略微的半音化修饰被称为"伪音"（musica ficta），而真正的、并非虚构出的音乐反而是听不到的结构，仅在理论上符合调式的要求。

人们如今已在很大程度上不再相信每首乐曲的"伪音"都有唯一正确的实现方式，但认定其唯一性的看法相当顽固，不易根除。由于人们认为作曲家在脑海中至少会听到他所写下的精确的音高，这就使得人们起初不可能理解，在几个世纪的音乐实践中，一部作品的音高内容的某些方面——甚至在添加装饰之前——留待表演者自行决定。我们都能够接受对音高进行的富有表现力的略微修饰（如颤吟和揉弦）是音乐实现的组成部分，但如果对音高的偏离多达半音的距离，则会让我们难以置信，那么对某些乐曲的和声特征产生剧烈影响的通篇音高偏离则更加令人难以忍受。我们同样不愿接受的观念是，理论上的音乐结构优先于实际的音乐实现。但音乐结构——经过构思、记写于谱面而尚未得到实现——具有某种特殊的美，这种美仅在一定程度上与任何想象中的表演有所联系——可以说，这是一种不可化约的听不到的美。

在18世纪晚期，构思与实现开始被更为紧密地联系在一起。力度标记更为详细。表演者的即兴装饰不再是音乐的必要组成部分，而成为一种奢侈——或者更

[1] 这种音高上的不精确现象也涉及音区的问题：直到1750年之后，像中央C这样明确的音才在实际表演实践中有了意义，而不会出现多达三度甚至更大的偏差。

糟糕，成为一种纵情任性之举。即兴装饰继续保留在器乐作品的慢乐章（尤其是标记着"柔板"的乐章）以及（尤其是）歌剧中，即兴装饰在歌剧领域的作用只是到了19世纪才受到严重约束，在很大程度上是由于罗西尼等作曲家的努力。不可省略的助奏声部（obbligato）伴奏取代了即兴伴奏。通奏低音演奏从必要的和声填充沦为一种将大型合奏组凝聚起来的简单手段，并最终在19世纪的第一个十年里彻底消亡。但针对这个时期，我们尚不能说构思与实现已达到同一。虽然对莫扎特的作品进行重新配器似乎不大可能，但莫扎特本人偶尔相当成功地做到了这一点。《管乐六重奏》K.384a即是一个令人信服地转型为弦乐四重奏的案例，但与原作相比，四重奏版的确在色彩和效果上略逊一筹。阿兰·泰森已通过研究表明，莫扎特起初在构思《A大调钢琴协奏曲》K.488时，乐曲开头使用的是双簧管而非单簧管，而当莫扎特即将完成全曲的创作时，他的乐队里有了单簧管，于是他据此将总谱开头的配器进行了调整。莫扎特似乎更加偏爱单簧管而非双簧管。《G小调交响曲》K.550的两个版本并非独立的两种选择：之所以会有不带单簧管的那个版本，只是为了这首作品能够被更多的乐队所演奏，因为那个时代单簧管演奏者不像双簧管演奏者那么常见。

托维曾谈到，当莫扎特将一条旋律给予（例如）双簧管时，我们感到这是充满灵感的生花妙笔，而当贝多芬这么做时，效果则不那么引人关注，原因仅仅在于，我们不会认为这个旋律在贝多芬的音乐中可能由任何其他乐器承担。这表明贝多芬已经达到构思与实现的理想融合。实际上，贝多芬也曾将自己的作品改编为其他乐器演奏的版本，但这些改编作品无一例外地缺乏艺术趣味，它们仅仅证明了1800年左右在音乐界赚钱谋生的条件。贝多芬《小提琴协奏曲》的钢琴协奏曲改编版（除了用四只定音鼓伴奏的有趣华彩段）和《大赋格》的四手联弹版都荒诞异常。

然而，我认为对于贝多芬的音乐，我们必须继续谈论构思优先于实现的地位，这种优先性既是时间上的，也是逻辑上的。但贝多芬音乐中的构思是根据乐器音色设计的，以至于存在独一无二的实现。《降B大调钢琴奏鸣曲》的开头几小节足以展现音乐构思与乐器音色之间的关系：

此处的音乐材料是贯穿整个第一乐章的这个动机:

这一动机在第1小节被投射于低音区、中音区和高音区,涵盖了可听到的整个音域的大半部分。为了充分发挥效果,这里需要所有音区采用同一种音色,最好是唯有钢琴可以给予的这种中性音色。这就是为什么将此曲开头进行管弦乐配器(如魏因加特纳的改编)会导致如此糟糕不堪的效果:管弦乐队需要动用许多件乐器和多种音色来实现钢琴的单一而统一的姿态。但不应当将钢琴的声音(甚至是贝多芬自己钢琴的声音)视为灵感来源或是乐思的材料,对该动机的运作还是优先于对音色的运用。

对于贝多芬而言,音乐在本质上仍旧是形式框架,被乐器音响所实现并有所变动的形式框架,其他方式的实现或许与《降B大调钢琴奏鸣曲》的改编一样始终荒诞可笑,但音乐构思优先于其在声音中的实现。音响为音乐服务。然而,对于舒曼(正如对于肖邦和李斯特)而言,音乐的构思是直接在音响中成型的,正如一件雕塑作品直接在陶土或大理石中成型。乐器音响被塑造进音乐中。

舒曼将音色作为初始构思的不可或缺的组成部分,这一点不仅体现于原创性音响的创造或瞬间的精妙效果[如《帕格尼尼》结尾处带踏板的很强(*fortissimo*)音响振动中产生的泛音]。他的许多不大起眼的段落同样始于对织体或音响的挖掘。舒曼在职业生涯末尾所写的唯一一部大型钢琴作品《林地之景》,便始于对音响的优雅掌控:

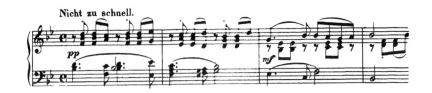

左手含蓄暗示的号角音型是传统上对森林意象的浪漫式召唤，来自远方的回声象征着回忆：这些森林情景充满了感伤的怀旧之情。随着第1小节的开始，旋律位于左手，右手奏出模仿旋律的伴奏音型。在我们几乎没有觉察的情况下，这个伴奏音型在第2小节的前半部分悄然转变为旋律。这一转变暧昧模糊，因为旋律与伴奏实际上是相同的，只是略有错位，但此处还有音区上的变换，变换得格外谨慎精细。第2小节的左手音区——此时处于从属地位——实际上保留了所有的旋律音；虽然它似乎缺少第2小节第2拍末尾的D音，但这个音出现在右手声部，作为一个叠加的八度音。随后的一个段落表明，演奏者不应强调第19小节中的下方八度音D，也不应凸显较低音区的音乐连续性：

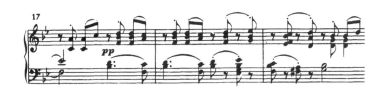

此处音区的转换更为显著。旋律从左手开始，在右手得到回响，随后主要声部被转移至右手的回声，旋律被延迟到每一个下拍之后出现。最微妙的是，出现在下拍上的旋律音似乎成为右手声部"真正"旋律的先现。这一转换究竟何时发生由具体的表演者来决定，他既可以在第1小节的最后一拍转换，也可以在第2小节（以及第19小节）第3拍的二分音符上将旋律交还给较低音区。

此处音乐织体的复杂互动有赖于如下事实：我们的听觉会优先注意高音区，因为我们期待旋律出现在该音区。在一种将旋律与伴奏进行截然的等级区分的音乐体系中，这一事实是自然而然的结果。于是，将旋律置于伴奏声部下方似乎是

为了实现一种有趣的特殊效果而故意有悖常理。[1] 18世纪和19世纪的作曲家非常偏爱这种效果。对主要声部与伴奏声部的关系进行开掘的最有效手段之一是支声复调式的伴奏，即我们在以上段落中看到的情况，这种手法主要发展于19世纪30年代：伴奏对处于主要声部的旋律进行重复，但节奏有所不同——由此形成主要旋律的一道投影、一声回响或一种预兆。舒曼此处的用法十分高明。此曲中，对音区之间、旋律与伴奏之间的摇摆发挥关键作用的是钢琴统一均质的音响。这一手法的运用并不像在贝多芬或海顿的作品中那样是为了以一种独特的方式充分实现动机发展，在舒曼的作品中，音区间的互动仅仅为其自身而存在——或者说更理想的状态是，为了营造非连贯的、朦胧模糊的共振，从而柔化旋律的轮廓。甚至可以说，实现这一音区交换的旋律从未得到唯一正确的演奏，其音区和节拍从未得到明确界定，而是被作曲家留有一定的不确定性，也正是这种经过精确设计的模糊性有助于营造音乐的诗意氛围。

《林地之景》的最后一曲《告别》（Abschied）中，有一处类似的音区转换，从次中音声部转换至高音声部：

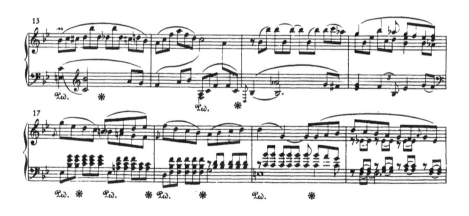

旋律与伴奏在此也是平行的。右手起初是对次中音声部C音到B♭音的跳进的

[1] 在15世纪以及16世纪的大部分时间里，占据优先地位的是男高音声部而非女高音声部，但这一情况依赖于由多个独立声部组成的复调织体，在这种织体中，旋律与伴奏的关系仅是个别特例。如今，我们不仅将男高音声部记写在高音谱表，也就是比其实际的音区高一个八度，而且我们在聆听一个带有管弦乐或钢琴伴奏的男高音独唱时，我们实际上还会自相矛盾地在听觉上认为这个男高音仿佛处于乐队或钢琴伴奏中的高音区之上。而当为男高音独唱所写的音乐位于伴奏声部下方五度位置时，这个音程听上去会奇怪地像是四度，因为我们倾向于将伴奏中的低音区音符听作基础低音（fundamental bass）。

装饰形式,主要旋律和伴奏在第14小节融合在一起。旋律向高音声部的转换出现在第16小节的开头:旋律突然移至高八度,赋予这个乐句一种出人意料的强烈情感,该乐句随后的进行甚至更具表现力。第17小节的上方线条被一分为二,都被听作是该小节前两拍旋律的延续。这种声部进行的模棱两可是一种典型的钢琴化效果,在管弦乐队中很难实现。

舒曼《幻想曲集》(*Fantasiestücke*, Op. 12)中最可爱的一首乐曲《夜晚》(Des Abends)挖掘了另一种音区上的暧昧性。此处的音乐如此直接地从钢琴音响中奔涌而出,使我们必须承认这首乐曲音乐材料的组成部分不仅包括动机、和声、织体,也包括钢琴技巧的某些方面,尤其是双手的大拇指在键盘上的位置:

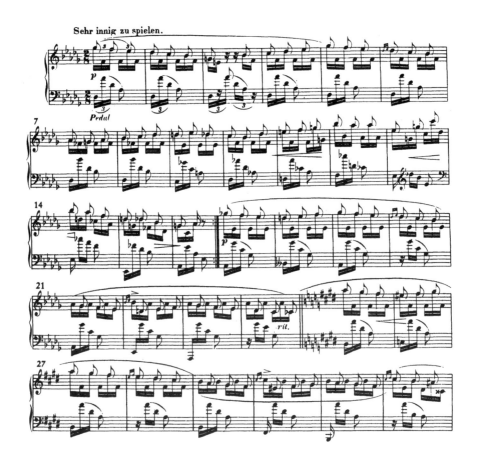

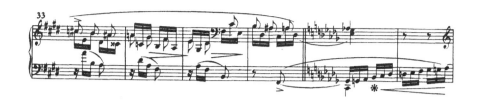

让一个大拇指越过另一个大拇指是非常简单自然的位置：我们经常在即兴演奏中看到这种手法，而且也不存在让双手缠绕的风险（即让一只手的手指处于另一只手的手指之间）。舒曼要求几乎通篇要采用大拇指交叉的方式来演奏，虽然所有的音符可以通过不用这种手位的简单方式实现。双手的位置布局能够让我们管窥舒曼及其同时代作曲家以怎样的方式对音响进行了革命性的开掘，并永久地改变了创作与实现的关系。

此曲的主要旋律与伴奏在节奏上形成3/8拍与6/16拍的对比。伴奏声部的节奏是基本节奏，旋律在基本节奏的背景上被听作是切分节奏：为了强调这种切分性质，实际的拍号是2/8拍，将十六分音符写成三连音。舒曼这一手法很可能是从前辈作曲家（尤其是舒伯特）那里习得，但他在此处用得极富个性。

伴奏声部的音响十分精致细腻。简单的表象之下隐藏着非凡的精妙手笔。右手的下方音符属于伴奏织体，但同时也处于旋律的三连音节奏中，大拇指对该音符的不断重复增添了一层微妙的对应节奏，强化了整体的切分感觉，将左右手两种对比性节奏体系融合起来。左手音型的空间跨度产生出一种钟鸣般的轻柔回响，前六个小节低音声部的D♭音之后紧接着是它的第二泛音A♭，由左手大拇指轻轻奏出。这里的指法几乎是不知不觉地带出A♭音上最轻柔的重音，而这一重音也在低音谱表的音型轮廓中得到暗示。这个极尽微妙的效果——如果慎重演奏，会几乎难以察觉——对于乐曲的结构而言至关重要、不可或缺。正是在A♭音上，主要旋律与伴奏合而为一、形成同度，就在旋律声部在一个音上跨越到和声支撑声部的音区之后。这一现象发生在第3小节，造成节奏上的些微改变：左手的音型被非常短暂地延迟，使得A♭成为一个旋律音，这个弹性速度处理改变了内声部的意义。

音乐的静态性有赖于根据双手位置和指法而构思音响的方式。交叉大拇指使得右手的下方声部被固定，几乎毫无运动走向，如果双手的布局改变就会破坏这一效果。左手的运动同样在六个小节里没有变化。唯有在第3小节，伴奏音型与旋

律彼此交织，打破了音乐表层（旋律就在这表层上运动）的绝对平静。旋律起初显得平淡无奇，就是简单平常的下行和上行音阶。然而，下行和上行运动的首尾在和声上都是不协和的。更具表现力的是上行和下行运动如何相互转换：两个方向的运动末尾的不协和音的解决均被延迟——第2小节的B♭音没有被立刻解决到A♭音，第4小节的E♭音也必须等一会儿才能解决到F音。

随着音乐的推进，在第6小节，音乐的表层进一步被简单的装饰音所干扰。音乐不断增强的紧张度不仅由和声所创造，也得益于音响。第7小节中，不仅主要声部下行至伴奏声部的音区，而且伴奏声部也向上运动，左手的B♭音呼应着前一小节旋律中的B♭音，在第8小节里则紧跟旋律音予以呼应：B♭音的密集重复使该音不断回响，并进而将节奏凸现出来。直至第12小节之前，双手的大拇指始终保持三度或四度的距离，但在第11小节，右手大拇指从伴奏声部向上攀升，开始在低八度位置追随旋律的进行。这破坏了声部进行的完整独立性，在第12小节营造出最显著的不协和音响，即让旋律的高潮发生屈折的那个小二度：在舒曼的全部创作中，再没有比这更美妙的细腻效果了。旋律上升，但其下方的八度叠加依然在部分伴奏之下被听到。甚至在这里两个大拇指依然保持交叉状态。随后的四个小节虽然将旋律推向至高点，但在本质上是向属音A♭的解决，而且由内声部勾勒出的减七和弦丰富了E♭上的低音持续音。

这些效果源自和弦的空间跨度布局，其灵感也来自手的形状构造。音乐中的呼应回响、钟鸣般的轻柔共鸣、微妙的切分节奏、让旋律与伴奏声部彼此糅合的音区交叉以及舒曼意在唤起的夜晚的宁静氛围——所有这一切依赖于让一只大拇指跨越另一大拇指的可能性。旋律被融合在整个织体中，伴奏也变得极具表现力。内声部（尤其是两个大拇指）让乐曲充满生命力。正是从内声部生发出第1小节G♭与F之间富有表情的不协和音响，以及在第3小节进入的精妙的半音化运动。

在第21—24小节，内声部不仅在仍旧处于左手伴奏音型某些部分之下的同时变为主要旋律声部（第22小节中简单的装饰音提醒我们想起此前占据主导的是高音声部线条），而且在第24小节的最后一个音上，在一个非凡的时刻，作为主要声部的内声部变为C♭上的和声低音：*ritenuto*（突慢）让我们得以在下一拍确认"真正"低音之前品味这一时刻。音区的暧昧模糊和音响的相互作用在此达到高潮，几小节之后得到圆满收尾：此时高音声部下行至低音区，随后低音声部接过

独奏线条。

第21—24小节最大限度地彰显了演奏的某些方面如何被整合在音乐的结构中。这四个小节是18世纪和19世纪音乐家所说的"弹性速度"(rubato)的一个范例，即一种富有表情的装饰形式，将旋律音延迟至低音奏出之后。这种古典弹性速度从未消亡，而且实际上在20世纪早期被某些钢琴家所滥用，如帕德雷夫斯基，他的演奏有时听上去仿佛无法让自己的双手同步演奏。这种装饰形式在本质上是中欧和法国式的［有时被称为temps dérobé（原义为"被偷走的时间"）］，在18世纪晚期的意大利音乐中则不么常见：年轻的莫扎特就曾经说起，意大利人听到他运用弹性速度时分外震惊。莫扎特在其《C小调钢琴奏鸣曲》K. 457的慢乐章中将装饰音全部填充出来，由此提供了如何演奏古典弹性速度的一则范例。以下是这个柔板乐章主题的首次出现：

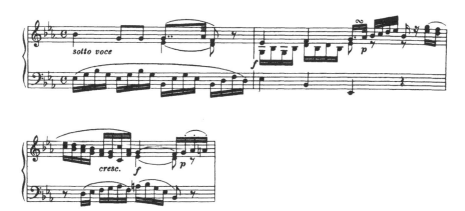

以下是该主题后来带有更丰富装饰性的再次出现，在第3小节有一次弹性速度处理：

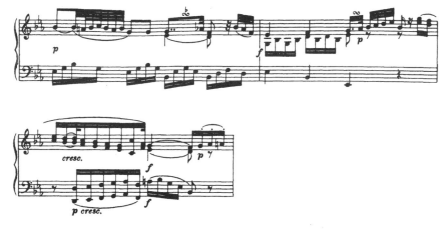

所有形式的装饰音都可以具有结构意义，它可以被用作动机，也可以使音乐表层更具活力。如果旋律通篇被延迟在正常的节拍之后，其结果就不仅是表现力增强，而且会造成一种持续的切分效果，使音乐的节奏仿佛加快了一倍。这种手法可见于海顿《降A大调钢琴奏鸣曲》H.46的慢乐章：

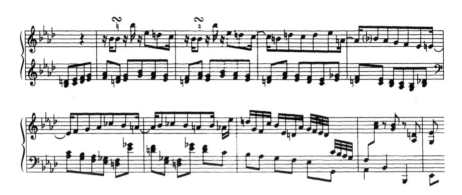

以及莫扎特《A大调钢琴与小提琴奏鸣曲》K.526的慢乐章（像所有装饰形式那样，弹性速度在慢乐章中往往最为游刃有余）：

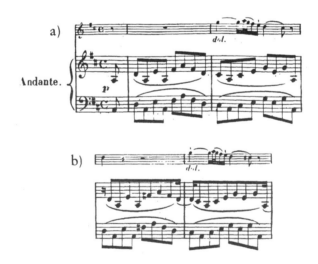

舒曼在《夜晚》第21—24小节写出的弹性速度所具有的结构作用有着更为深刻的意义，因而我们不确定将此处的手法称为"弹性速度"是否合适（虽然与古典技法及其表现效果的衍生关系足够明显）。这里变为主要声部的内声部，即中音声部或是次中音声部（由于该声部始终由右手演奏，但也几乎始终处在左手音型

的上声部之下，因而不可能确定究竟属于中音声部还是次中音声部），实际上从一开始就形成了在下拍之后出现的状态。该内声部在其持续重复的过程中提供了一种节奏模式，与二拍子的伴奏和三拍子的旋律皆构成切分关系。它简短地与上声部平行运动，并在和声上肯定了音乐的高潮。在该声部于第21小节转变为以弹性速度出现的主要旋律线条之前，它一直是这种结构的必要组成部分；而随后当它变为一种弹性速度时——不同于海顿和莫扎特的例子——其自身的节奏却丝毫没有发生变化。内声部在第21小节开头的G♭音上由伴奏转变为旋律的那一时刻，这种声部进行的暧昧性被之前的准备和铺垫所强化。G♭音在此前四个小节中连续鸣响于左手大拇指奏出的那个声部（是否可以说是次中音声部？），到了第21小节，两个声部首次重合——G♭音的回响实际上短暂地暗示了旋律声部将从左手音型中生发出来，但三拍子节奏又在重申右手声部的优先地位，而且第22小节上方声部的装饰音比相同位置的低音更强有力地肯定了第1拍，这就使我们更为信服地听到富有表情的旋律延迟。舒曼以其非凡的能力将自己学生时代习得的声部进行的抽象结构加以侵蚀，创造出音响共鸣上的模糊性，由此赋予《夜晚》以幻想性的氛围。

音色与结构

上文对浪漫主义音乐在织体、音色、共鸣方面创新手法的探讨，仿佛这些方面在一定程度上不及音高和节奏的结构那么抽象，能够更直接被听者所经验，但这在某种程度上会给人误导。双簧管、单簧管或钢琴的音响作为一种构思，其抽象性并不亚于未指明特定音色的B♭音的音响；一种浓密的织体也并不比一个附点四分音符带有更多的感官性。同样荒诞的看法是认为李斯特和柏辽兹对乐器音响的敏感性要强于乔瓦尼·加布里埃利或多梅尼科·斯卡拉蒂。并不是说19世纪30年代的音乐要比弗雷斯科巴尔迪或库普兰的音乐更有效地根据具体特定的乐器来构思。相反，肖邦音乐中有一些段落（例如《幻想波洛奈兹》的最后三页）格外地非钢琴化。亨德尔和莫扎特对于音色的敏感性在19世纪或许被企及，但并未被超越。

然而，在某种意义上，与之前时代的音乐相比，浪漫一代的音乐与听觉经验

的联系更为密切。18世纪晚期的作曲家已经以新的方式将力度要素作为音乐创作中不可或缺的组成部分：对力度的运用不再仅仅是为了简单的对比效果或音乐表现。海顿音乐中一个主题的重音常常具有明确的动机意涵。贝多芬则更进一步：他的音乐会将一个主题或动机的力度用于大范围的发展和转型。在随后的几十年中，海顿和贝多芬在力度上所做的文章被舒曼和李斯特的同时代作曲家应用于音乐经验的其他方面——乐音的共振、踏板、音色。

　　如果我们审视一下改编作品，便能够立刻看到这一成就的革命性。在19世纪30年代成熟起来的这一代作曲家的作品问世之前，任何改编作品都不寻求捕捉和保持原作的音色特质。贝多芬将自己的小提琴协奏曲改编为钢琴协奏曲版本时，并未着意让钢琴模仿小提琴的效果，只是将原作的一系列音符从小提琴上转移到钢琴上。J. S. 巴赫将他的《D小调羽管键琴协奏曲》（此曲本身改编自一首小提琴作品）改编为一首为合唱和管风琴独奏而作的康塔塔：在这一系列的改编版本中，原作的音色特质几乎无关紧要。管风琴和羽管键琴在一个方面截然相反：管风琴上最显著的特色是长久持续的乐音，而羽管键琴则以快速运动的旋律线条为最大特点。每种乐器都实现了这同一首作品的结构的不同方面，音色有变，结构不变。以下是巴赫《C大调小提琴独奏奏鸣曲》改编成的羽管键琴版本（这首改编曾一度被认为是约翰·塞巴斯蒂安·巴赫本人所作，但如今普遍被认为问世时间要更晚一些，有可能是威廉·弗里德曼·巴赫所作）：

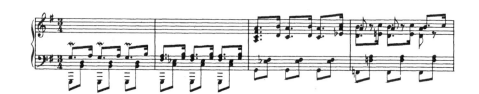

　　原作的器乐音色在改编中甚至没有得到暗示。同样，莫扎特将巴赫的赋格改编为弦乐四重奏和三重奏时也并未保留原作的键盘乐特征。亨德尔——他是那个时代最卓越的器乐色彩大师——同样如此，他对自己和其他作曲家的音乐所进行的数百部改编作品中，没有任何一部让原作的音响发挥作用。自14世纪起就有将声乐音乐改编为器乐作品的做法，到了16世纪变得相当普遍，但所有这样的作品（例如将一首经文歌改编为琉特琴曲）都不会让我们对原作的声乐风格有丝毫感

知。直到19世纪30年代李斯特改编作品的出现，在新的乐器上再现原作的音响才成为作曲家重点关注的问题。李斯特在钢琴上创造出精彩绝伦的管弦乐效果以及人声与器乐的互动关系，就连他最为浮夸的改编版本也在本质上保持着对原作音响的某种程度的忠诚。

对乐器音色自身的钟情并非李斯特的独创，早在如17世纪这样的时代就存在此类现象，当时器乐音乐的地位还远远低于声乐音乐，但对器乐音响的挖掘利用体现在诸如蒙特威尔第、布克斯特胡德这样迥然相异的作曲家的作品中。然而，管弦乐音色在浪漫时代之前并不是音乐形式的根本要素之一；音色的作用只是形式的外在装饰，而不是创造或塑造形式。当时普遍深入人心的看法是将音乐的基本材料局限于音高和节奏这些中性要素，但也有少数例外，一些有趣的例子包括多梅尼科·斯卡拉蒂奏鸣曲中纯粹的音响游戏：让键盘乐器模仿小号、鼓声、双簧管和吉他。最重要的是那些"自由"形式，例如法国羽管键琴家的前奏曲、德奥音乐家的管风琴托卡塔（尤其是布克斯特胡德和巴赫的作品）。由于此类形式的音乐创作无意于严格规范的写作章法，作曲家不必囿于传统的套路，可以用音色来构筑新的形式。托卡塔既展示乐器也检验乐器。它的目的并非造就有序的组织构建，而是一种即兴发挥的错觉。

在即兴表演中，构思与实现在理论上是同一的。当然在实践上，通常会有一个先在的基本模式引导即兴表演者，但听者往往愿意相信此处的音乐创造是真正自发的。与乐器的联系（既包括乐器的音响，也包括其性能）在此至关重要：即兴表演者经常感到，仿佛是乐器自己在创造音乐。我们认为，这种对音色的钟情，这种与乐器的肢体接触所带来的乐趣，从音乐产生之初就存在，但浪漫一代作曲家将之直接引入严格作曲的初始阶段。当然，这一改变并非彻底：作曲家长期以来继续构建音高和节奏组成的中性结构，然后为之披上乐器色彩的外衣。然而，从舒曼、李斯特到马勒、德彪西再到我们自己的时代，音色、音区、音区的间距布局显然在最有趣、最重要作品的构思中发挥着日益重要、愈发具有决定性的作用。不能说浪漫主义作曲家扩展了音乐经验，因为一切具有原创性的作曲家皆如此，但他们改变了音响乐趣与结构乐趣之间的关系，他们让音乐经验中那些此前被视为次要或完全交给表演者的方面有了新的重要性。他们永久地扩大了音响在音乐创作中所扮演的角色。

第二章

断片

更新

舒曼《诗人之恋》的第一首歌曲始于中途，终于开端——象征着未能满足的欲念，永久更新着的渴望。引子不仅再现于第二段之前，也在末尾回归。此曲的开始仿佛是一个此前已然在进行中的音乐过程的继续，而结尾却停驻于一个不协和和弦，悬而未决（请见下页的谱例）。

声乐线条同样未得到解决，仿佛音乐不是生发自开头"灿烂的五月"的回归，而是源自最后的语词："我的欲念与渴望。"此曲直接的灵感来源当然是海涅的诗作，但其音乐有赖于一种极端激进的风格演变。直到舒曼这代作曲家，音乐才有可能结束于不协和音响——除非我们将莫扎特的六重奏《音乐玩笑》排除在外，此曲中所有演奏者都终止于错误的调性，产生剧烈的音响碰撞（莫扎特无疑很享受这一效果，但真正的革新者显然是将此前被普遍视为荒诞搞笑的手法予以严肃对待的作曲家）。舒曼这首歌曲的最后一个和弦是F#小调的属七和弦：在古典音乐的风格语汇中，属七和弦比任何其他和弦更强烈地要求明确的解决，而且恰当的解决和弦是最根本的那个和弦——主和弦。实际上，F#小三和弦在全曲的任何位置都无迹可寻——有人怀疑F#小调是不是此曲真正的主调。歌曲的引子并未建立调性，而似乎是将此前已经确立的和声和节奏运动视为自然；歌曲的结尾则延长了开头乐句的不协和音响：《在灿烂的五月》是开放形式的一个精彩著名的范例，

而此类形式结构是浪漫时代的理想之一。

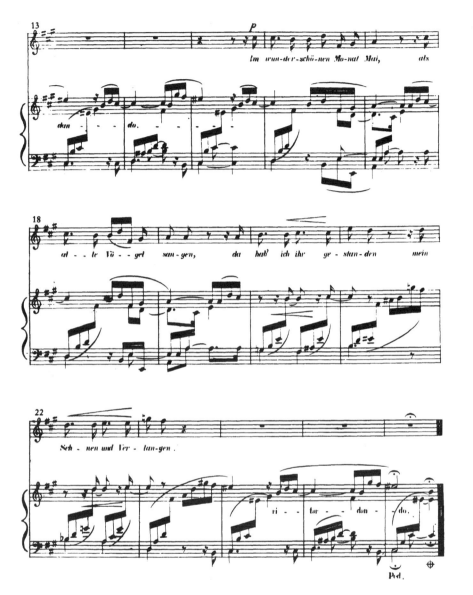

然而，这种表述并不能够充分体现舒曼的艺术。虽然声乐线条和钢琴声部各自悬而未决，但两者相继解决彼此。声乐声部的第1小节将引子中全部的痛苦张力解决至A大调终止式。反过来，人声的最后几个音水到渠成地导向钢琴声部随后而至的E#音。

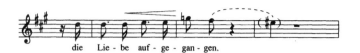

虽然声乐线条结尾部分的和声是协和的（D大三和弦），但这个旋律线条本身并不协和，需要解决。实际上，在歌曲的上下文中，甚至是和声都要求钢琴声部的解决：

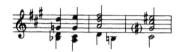

此曲的非凡手笔在于人声与钢琴之间的关系，在于两者所占据的不同音乐空间，在于解决的最终到来恰恰处在张力被清晰界定的空间之外。最后一小节的和声当然没有得到解决——但我们此前已经听到它被解决了两次：分别在第4—6小节和第15—17小节：

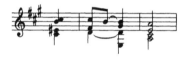

这里的形式是循环性的：每段的开头是对前一段的解决，而其自身的结尾却悬而未决——最终只可能是不协和的收束。这一形式虽然仅循环了两次，但在逻辑上没有理由认为它不会无限地继续循环下去，而我们所感到的这种无限循环的可能性正是此曲的绝妙效果之一。在这个意义上，最后的属七和弦只是一个没有终点的形式［"无终返始"形式（*da capo senza fine*）］表面上的收束；该形式自身是封闭的，但在可能想象到的各种实现方式上是开放的。我虽谈及潜在隐性的解决，但并不希望因此而弱化最后这个和弦的效果——它暂停了音乐的运动，但并未使之完满收尾。

重要的是，在钢琴对声乐线条加以解决的那一刻，钢琴与人声的碰撞最为显著。第12小节中的G♮音——人声旋律的高潮点——出现片刻之后是钢琴声部位于该音上方的G♯音：

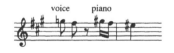

乐谱中最重要的对峙就在此处，并且当主要旋律线条从人声转移至钢琴时，这一对峙产生了具有强大情感力量的不协和音响，紧跟第一段的"爱情绽放"（die Liebe aufgegangen）和第二段的"我的欲念与渴望"（mein Sehnen und Verlangen），恰如其分。声乐旋律所暗示的和声在这一瞬间变得无效，被器乐声部瓦解（倘若这个不协和音响单纯在人声或钢琴声部之内被勾勒出来，效果就会弱得多）。该乐句的节奏也强化了这一效果：至此之前，乐句结构一直是简单的四小节单位的接续，而这一结构恰恰在此被打破，钢琴在人声乐句的最后一小节开始了一个新的乐句，人声乐音未落，引子已然再现。

此处用"引子"一词并不合适：旋律无缝连接、浑然一体，只是其中部分乐音配上了语词。人声与钢琴的重叠造成连续不断的线条：

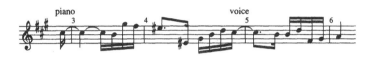

由此可以清楚地看到人声旋律是从钢琴旋律直接生长出来，这是同一轮廓的反行：

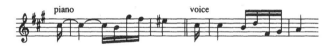

更有意味的是，当钢琴间奏回归时，它反过来又似乎是从声乐线条中生发而来。在第一段的结尾处，我们意识到开头几小节的第二次演奏勾勒出与声乐旋律第二部分相同的轮廓，即"爱情在我心中绽放"：

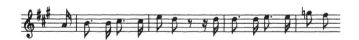

在这一人声旋律的推进过程中，其完整的轮廓在钢琴声部的以下音型中得到预示：

开头音乐的再现则将之进行总结、强化和解决：

46　　简言之，钢琴似乎是通过缩减的方式导源于人声，正如人声是通过反行的方式生发自钢琴动机。更为简单地概括即是，我们可以将整首歌曲视为对单一动机的持续发展。

　　人声与乐器的模糊关系对于舒曼的手法至关重要。当人声进入时，它几乎完全被钢琴所叠加——之所以说"几乎"是因为，人声在开始处重复了钢琴声部的一个加延音连线的音符（即C♯音），并且先于钢琴声部出现了下一个音符，即十六分音符B音（请见第4—5小节）。这种严格叠加中出现微小偏离的手法在舒曼之前的很长时间里就十分常见，在对人声独唱或乐器独奏的叠加性伴奏中不可或缺：在18世纪，不仅在歌曲而且在歌剧和室内乐中均可见到该手法的使用，舒伯特也曾用该手法实现精彩卓著的效果。然而，没有人像舒曼这样将之挖掘得如此极端，运用得如此痴迷，我们甚至在这首歌曲如此短小的篇幅内都可以充分领会：随着音乐的推进，人声与钢琴慢慢渐行渐远，但从未彻底分离。

　　同一旋律在人声与钢琴声部的两个版本在第5—12小节似乎在彼此拉拽，要么有一个领先，要么有一个拖后，在旋律的各个音之间造成不协和音响，其中很多不协和音响始终悬而未决，或仅仅部分得到解决——解决姗姗来迟，以至于不具有足够的说服力，或不足以遮蔽逐渐增强的张力。在第9—12小节，钢琴叠加着旋律的大多数音，但将这些音演奏得太迟，或维持的时间太长：

第9小节末尾钢琴声部的C♯音实际上从未得到解决。舒曼在与我们的感官做游戏：由于人声与钢琴在错位进行，因而出现在另一音区或另一空间的解决听上去是不完整的，其间产生的不协和音响也以一种完全不符合古典对位的方式丰富着和声（起到解决作用的D音在钢琴声部出现太迟——迟至第11小节，而此时和声已经发生变化）。

 在该乐句的结尾,当钢琴声部的G♯撞击之前出现于人声声部的G♮音时,我们可能会认为人声与钢琴已经分道扬镳,但旋律线条始终在本质上保持连贯。

 独唱(奏)旋律与伴奏之间这种微妙的互动关系在此前作曲家的音乐中仅偶尔出现,在舒曼这里却得到超越。钢琴不再是伴奏乐器,只有它的声部包含着完整的旋律。旋律的每一个音都出现在钢琴声部,并作为旋律音写在主要声部,只有第10—12小节除外:我们接受如下事实,即发挥解决作用的必不可少的D音并不存在于第10小节钢琴声部的上方线条;我们也接受从G♮音向G♯音的转变。我们对这些张力的接受对于舒曼的艺术意图而言至关重要。伴奏与独唱(奏)声部之间界线的模糊也反映于钢琴内部的声部进行:伴奏声部与主要声部融于一体。虽然第1小节在记谱上呈现为 —— 也被理解为 —— 四声部和声,但我们有意将之听作单独一个富有表情的线条:

 这一技法贯穿全曲。

 以上谈及的暧昧模糊性 —— 键盘声部既是四部织体也是单一线条,人声与钢琴既彼此对峙又合为一条旋律 —— 在更大范围内进一步延伸到和声方面。钢琴声部在单独演奏时似乎是在F♯小调中,人声的进入则带有一个明确的A大调终止式。在我看来,关于此曲真正主调的争议在很大程度上存在误区,虽然坚持认为主调是A大调的申克尔主义者显然占据上风,因为唯有第5—8小节的A大调带给听者传统意义上的稳妥终止以及和声张力的释放。同样显而易见的是,F♯小调与A大调之间的对比只是表面上的对立:与肖邦一样(如他的《第二谐谑曲》和《幻想曲》Op. 49),舒曼在此处以及其他一些作品中将关系小调用作主调的一种变体形式,目的在于变换调式而非改变调性。然而,关于此曲调性的争议揭示出一种真正的暧昧模糊性,乐曲的情感力量就依赖于这一特性。充满悖论的是,F♯小调的属七和

弦成为这首歌曲中最为稳定的和弦，而且音乐多次回到这一和弦；而随着海涅诗歌而进入的A大调实际上却出人意料，而且第一段的第三行诗句立刻发动了返回F♯小调的运动，但这一运动从未完成。或许可以合理地称A大调是此曲的基本调性，但过分坚持它的主调地位则遮蔽了如下事实：舒曼精心设计了一种主调自身并不稳定的音乐形式。（这部声乐套曲的第二首歌曲将对这些矛盾既加以解决，也予以强化。）歌曲不断循环的结构绝妙地让A大调终止式第二次出现时听来不及第一次有说服力，因为我们已经知道该终止式的效果转瞬即逝，而最不稳定的和弦——属七和弦却成为全曲进行循环回转的稳定枢纽。

这首艺术歌曲中，舒曼在丝毫没有挑战调性体系的情况下，对基本的调性结构进行了剧烈甚至反向的转型。标准的调性进程（除了托卡塔、幻想曲这样的形式，因为它们意在作为自由即兴式的音乐）是确定一个终止点，即一个中心三和弦，偏离这个和弦，并一次或多次回到这个和弦。而舒曼这首歌曲所做的是，始于一个传统上不稳定的和弦，运动至一个终止点，即一个稳定的终止式，然后回到那个不稳定和弦，将之作为自己运动的目标。对于此曲构思而言，至关重要的是回归与开头完全一样，由此该形式才能够无限重复。此曲的结构在构思上是完满收束的，但首尾在音响中却是开放的。确定其收束封闭状态的不是终止点，而是可能永无止境的摆动，两个段落已足够揭示这一规律。此曲的结构既完全平衡又并不稳定，堪称完美的浪漫式断片：自身完整，是无限之境的片段性意象，是春天的回归，是渴念的更新。

作为浪漫形式的断片

到舒曼写《诗人之恋》的时代，"浪漫式断片"——既是完整的，同时也是从更大的整体中分割出的一部分——在文学中已经拥有一段显赫的历史。这种形式源自德意志地区的早期浪漫主义运动，产生于18世纪末位于耶拿[1]的知识分子圈子（由年轻艺术家、哲学家、科学家和诗人组成），曾在较短的一段时间里成为他们

[1] 耶拿（Jena），今德国图林根州的第三大城市。——译注

的主要表达形式：浪漫式断片成为该运动的典型特征。我们或许可以说浪漫式断片的创造者是弗里德里希·施莱格尔，他对这种形式曾做出如下界定［这个定义本身是1798年出版的《雅典娜神殿》中收录的451个"断片"之一，《雅典娜神殿》是1798—1800年由施莱格尔兄弟出版的一部文学批评集］：

> 一则断片必须宛如一部小型艺术作品，同周围的世界分离，而在自身中尽善尽美，就像一只刺猬。[1]
>
> Ein Fragment muss gleich einem kleinen Kunstwerke von der umgebenden Welt ganz abgesondert und in sich selbst vollendet sein wie ein Igel.

刺猬不同于豪猪，豪猪会向外竖立它的棘刺，而刺猬是一种温顺的动物，当提高警惕时会蜷缩成一团。刺猬的外形轮廓分明，但这个外形的边缘是模糊的。这个球状体，不仅有机统一，而且呈理想完美的几何形状，非常符合浪漫主义的思想观念，尤其是，这个形象以一种具有挑衅性的方式投射于自身之外。浪漫式断片只会刺痛那些不假思索地对待它的批评家。正如其定义所言，浪漫式断片是完整的（这一矛盾修辞意在引发不安，就像刺猬的棘刺让它的敌人深感不适）：断片虽然与世分离，却暗示着远距离的视角。实际上，其与世分离的状态具有侵略性：它恰恰是通过隔离世界的方式来投射于世界。

这种文学形式通常具有箴言警句的性质，而且究其根本导源于17世纪的法国箴言，这种箴言在拉罗什富科和拉布吕耶尔手中发展至纯熟完美的境地。然而，浪漫式断片最为直接的渊源是18世纪晚期的辩论家尚福尔，他的《箴言与品性》表明这种形式可以被赋予更具挑衅性、更加愤世嫉俗的口吻和色彩。这一点明确体现在他最著名的语句中："社会中的爱往往不过是两种幻想的交换，两副皮囊的厮磨。"

古典式箴言不仅以精确的语言表达思想，而且令语词的意义变得狭窄、聚焦。拉罗什富科是进行这种聚焦的大师：

[1] 采用李伯杰中译本《浪漫派风格》，华夏出版社，2005年，略做改动。——译注

女人控制她们的调情难于控制她们的激情。（第334则）

德行堕落，品味也随之堕落。（第379则）

唯一应当让我们惊讶的是我们依然还能感到惊讶。（第384则）[1]

Les femmes peuvent moins surmonter leur coquetterie que leur passion. (no. 334)

Quand notre mérite baisse, notre goût baisse aussi. (no. 379)

On ne devrait s'étonner que de pouvoir encore s'étonner. (no. 384)

上述例子中，语词更为精确，并且剔除了它们在日常语言中可能带有的众所接受的模糊性。我们由此走向意义的内核：其力量是向心的。这一点甚至体现在拉罗什富科的那些诗意更强的箴言中：

太阳与死亡皆不可凝神直视。（第26则）

宽宏雅量为了拥有一切而蔑视一切。（第248则）

Le soleil ni la mort ne se peuvent regarder fixement. (no. 26)

La magnanimité méprise tout, pour avoir tout. (no. 248)

这种精确性非但没有破坏诗意，反而强化了诗意。

然而，在尚福尔的箴言中，随着思想内涵精确性的提高，语词却常常丧失其原义：

我所习得的一切，我已然忘却；我所铭记的那一点点，我只是猜度。

Tout ce que j'ai appris, je l'ai oublié: le peu ce dont je me rappelle, je l'ai deviné.

这则箴言中的语词则开始向外扩张，仿佛受到某种内在压力的驱使：其方向是离心的。当我们设法揣摩其中的思想内涵时，如"习得""忘却""猜度"这样的个别词语开始滑向其意义的边缘地带，包含着大于其本义的引申义。这种扩张

[1] 本章中拉罗什富科箴言的译文参考自何怀宏译《道德箴言录》，四川人民出版社，2016年。——译注

走向在浪漫式断片中获得了最强大的力量，并意味着放弃古典式的意义聚焦。

在弗里德里希·施莱格尔的断片集出现之前，断片式文字的出版风潮已经持续了几十年，一些卓越的杰作也是以这种形式问世。例如拉瓦特的重要理论即是作为《相面学断片集》（1775—1778）面世。德语文学最声名卓著的作品，歌德的《浮士德》，其首次问世也是以断片的形式出版于1790年。这些断片式作品对其未完成形式予以承认和明示，而拉瓦特又在此基础上向更具悖论性的浪漫式构思迈出重要一步：他明确表示，不仅是其思想的形式，也包括其思想的理念内涵本身，都必然是断片化的。施莱格尔则为这种文字著述体裁奠定了更为坚实的基础：他暗示断片式状态未必是缺陷弊端，而也可能是一种积极的优点。它尤其是一种符合近现代精神的优点："许多古代著作已经变成断片；许多现代作品也已然被构思为断片。"以古希腊文学研究出身的施莱格尔感到，在他自己的时代，古希腊经典作品的完美性可望而不可及。不同于古典时代的"美"，现代艺术要满足于"有趣"这一范畴。显然，"有趣"，这种不同于"美"、更富动态性的概念，必定是不完美的，施莱格尔的断片式美学为一种新的、前卫的艺术观提供了依据。

浪漫式断片，虽不完美但是完整，在力图鱼与熊掌兼得这一点上典型体现了这个时代的诉求。每个断片都是，或者应当是，一种完成形式：不完整的是其内容而非形式——或者更为确切地说，内容会随着每一次阅读而进一步发展。施莱格尔的《断片集》孕育着其自身发展的种子，甚至是其自身批评的种子：

> 在艺术感受和科学思想方面，德国人据说是最伟大的民族。的确如此：只是德国人实在太少了。
>
> Die Deutschen, sagt man, sind, was Höhe des Kunstsinns und des wissenschaftlichen Geistes betrifft, das erste Volk in der Welt. Gewiss: nur gibt es sehr wenige Deutschen.

这句话对民族自豪感既予以肯定，也加以削弱。如果说在削弱效力发生之后，肯定的口吻依然成立，那是因为这一断片所开启的内容并未完结，而是发动了一个看不到终点的进程。施莱格尔曾说，每个人身上都有一部小说，无论他是否将之写出来，那么在这句话中，文学与人生、小说与生平之间的关系永远是模糊不清、模棱两可的；而且当我们试图对这一思想加以运用时，这种暧昧性并非静态

不变而是在持续变换。我们越是深入思考这则断片，就越难以确定"novel"一词的确切含义，因为当该词的论域从艺术走向人生时，其含义必定发生变化。自箴言警句在古希腊古典时期肇始以来，显然一切箴言在理想状态下都应当引人深思，并引发持续不断的诠释，但浪漫式断片含蓄地显示出已然在进行中的诠释行为。

因此，浪漫式断片虽是一种封闭结构，但其封闭性是形式上的：它或许可以与世界的其他部分相分离，却暗示了其自身之外的东西的存在，这种暗示不是借助指涉而是通过其不稳定性。其形式并非一成不变，而是被悖论性和暧昧性所撕扯、炸裂，正如《诗人之恋》第一首歌曲呈现出封闭的循环形式，但其首尾却是不稳定的——暗示着乐曲开始之前的往昔和乐曲结束之后的未来。

在《雅典娜神殿》之后，欧洲文坛充斥着大小作家们的小型评论集或箴言警句集。施莱格尔已然在其文集中收录了其他重要作家的断片，包括神学家施莱尔马赫、诺瓦利斯以及他的哥哥奥古斯特·威廉·施莱格尔。诺瓦利斯自己的断片集《花粉》发表于《雅典娜神殿》第一期，施莱格尔后来又写了一部断片集《观念集》。这些"断片集"中的许多作品，尤其是那些小作家的作品，不过是普通的评论集或是平庸无奇的格言集，诺瓦利斯甚至已经指出，施莱格尔自己的许多断片并非真正意义上的"断片"。一种关于断片的美学观念在整个文学界逐渐弥散开来，并对其他艺术门类产生重要影响。在音乐领域，舒曼是这种美学最伟大的代表人物。其部分原因或许在于他最钟情的读物出自19世纪最初几十年的德国作家之手，即让·保尔和E. T. A. 霍夫曼。对舒曼影响最大的或许就是霍夫曼，而霍夫曼本人在实践上又最接近早期浪漫主义理论：他恰好处于耶拿知识分子与下一代作家（包括海涅）之间。

开放与封闭

《诗人之恋》中这首结束于一个属七和弦的歌曲作为浪漫式断片的典型例证是如此显见，又如此局限，可能会让我们忽视这种美学观念在多大程度上贯穿于舒曼的许多作品，并盛行于与舒曼同时代的其他作曲家的音乐中。《诗人之恋》的第二首《从我的泪光中》在这个方面更进一步。此曲最后有主调上的明确终止式，

其调性的确立也几乎毫不含糊，但在某种重要的意义上，此曲的起始感和结束感甚至不及第一首歌曲：

53　　在演出《诗人之恋》时，从第一首歌曲不间断地进入第二首，这种做法已成风尚。但在我看来，第一首歌曲结束后停顿两到三秒则能够凸显此曲既自身完整又悬而未决的特点，不过无论怎样，第二首歌曲的开头似乎是在澄清之前音乐中的暧昧模糊。F♯小调与A大调之间的模棱两可在此曲第1小节过半时似乎是倾向于解决到F♯小调——但随后即刻明确转而投奔A大调！实际上，这第1小节从这种暧昧状态出发并予以戏弄，这里的效果依赖于前一首歌曲。

　　舒曼为《从我的泪光中》所谱写的音乐在表面上甚至比海涅的诗歌更为简单：诗歌的两节八句被作曲家缩减为一节四句，而且第一、第二、第四句的声乐旋律几乎完全一样。然而，由此形成的非常简朴的AABA形式在第四句的开头发生了非常微妙的变化。第3小节要比与之对应的第7和第15小节包含更多的音符，但这只是因为海涅诗歌中的这一句包含有8个音节，而另外两句只有5个音节，而且舒曼仅对旋律的节奏轮廓进行了最低限度的微调。相比之下，第四句在第12—14小节里比之前多出来的那些音节（此处为9个音节，而相对应的第1—3小节和第4—6小节有7个音节）则被舒曼进行了巧妙的挖掘，营造出更强烈的音乐表现。然而，此处发挥作用的主要是第12—14小节伴奏声部的改写，对我们已经听过两遍的乐句赋予新意，使音乐走向高潮，并表明此即歌曲的结尾。

　　当然，歌者并未真的停止——而且钢琴声部的最后几个音完全是例行公事，草率收场。在此，舒曼同样挖掘利用了我们在第一首歌曲中已然领教过的主要旋律位置（在人声声部或在钢琴声部）的暧昧性，而且效果更为卓著。人声叠加了钢琴声部的每一个旋律音，只有一个例外：多次重复的A句的最后一个音。这个乐句先后三次出现，每次人声都在结束之前停止。每次都是由钢琴为全句的倒数第二处和声圆满收尾，而且都采用了并不引人注意的*pianissimo*（很弱）力度。我认为，钢琴演奏者显然应当始终在延长记号之后按原速度演奏终止式，甚至是最后一个终止式——因为此处的*ritardando*（渐慢）仅持续到延长记号为止，在节奏上使声乐线条收尾，同时又使之在和声上尚未完满。最后一个和弦不过是满足形式上解决属七和弦的要求（第一首歌曲则抑制了该要求的满足），但无论是诗文还是歌曲显然在那个延长记号处就终结了。

　　"从我的泪光中绽开无数花朵；我的叹息融入夜莺的歌声。如果你爱我，亲爱

的，我会送你无数花朵；在你的窗前会响起夜莺的歌声。"[1]舒曼为之谱写的音乐强调的不是从绝望走向希望的心理轨迹，而是希望尚未实现的感觉。歌者的每一句结尾都化作一次疑问；钢琴予以收尾，却从无结局。第二首歌曲延续了第一首歌曲未获满足的欲念，人声三次停驻在B音上，而这个悬而未决的B音实际上恰恰是第一首歌曲中悬置在钢琴声部的最后一个音。解决总是来得太迟，而且从未出现在人声声部。

　　这里对重复的运用卓有成效：在相同乐句的三次重复中，倒数第二处和声都被悬置，而且在前两次的延长记号之后，钢琴声部的终止式都被延长至下一句的上拍。最后一句的重塑令我们期待一次构思更为精心的终止式：新出现的中音声部从G♮经过F♯和F♮下行至E的半音进行，使和声更富张力，织体也更为丰满；这里的力度，从起初的很弱［*pianissimo*，而非弱（*piano*）］，通过一次富有表情的渐强到渐弱塑造了该乐句；最重要的是，舒曼添加了踏板指示，无疑表明直到这一小节之前，对踏板的使用应当非常节制或完全不用，让此处的音响振动具有充分的情感表现。在该乐句前半部分所有这些改写之后，其后半部分又原封不动地再现，只是终止式之前的停顿时间比之前延长了一倍还多。舒曼非常擅于构建这种多声部织体中有一个要素悬而未决的终止式，但他对这种手法最强有力、最富表情的运用莫过于此处。通过让人声与钢琴形成对峙，他以令人惊叹的手笔展示出一个属七和弦之后可以跟随其主和弦，却未能实现真正令人满意的解决，并以最为简约的手段塑造出符合诗歌文本的非凡卓越的音乐意象。

　　《从我的泪光中》形式完整，轮廓分明，却缺乏令人满意的开头和结尾。其开头在谱面上有着独立的地位，但在表演实践中却似乎更像是第一首歌曲《在灿烂的五月》的延续——而不仅仅是与第一首歌曲构成互补，两者不像一首奏鸣曲或交响曲中的柔板乐章与首乐章那样彼此相配。第二首歌曲第1小节的和声意义完全依赖于前一首歌曲。此外，前两乐句结尾的A大调终止式在延长记号之后的出现显得如此敷衍，仿佛是下一句的上拍弱起，甚至在歌曲结尾更长的停顿之后，该终止式也是同样的敷衍，有如第三首歌曲的主调D大调属音上一次简单的弱起。这种手法既削弱了起始感也削弱了结束感。这首歌曲体现了浪漫式断片看似自相矛

[1] 采用邹仲之译本，略做改动。——译注

盾的审美观念：一方面，它看似是一个独立封闭、满足一切形式要求的传统结构，有着轮廓明确的旋律和属七到主的终止式；另一方面，若将之单独表演，却毫无意义。

这种内在矛盾性使音乐中的浪漫式断片有别于如贝多芬《"华尔斯坦"奏鸣曲》或《"热情"奏鸣曲》的慢乐章这类乐曲，这些慢乐章无法独立演奏，发挥着引子的作用，不间断或不带终止式地直接进入下一乐章；也有别于那些可以独立演奏、但唯有在整部作品的语境中才能获得完整意义的乐曲，如贝多芬《钢琴奏鸣曲》Op. 111 的柔板变奏曲。与《在灿烂的五月》一样，《从我的泪光中》也是独立的形式，但倘若单独演出却毫无意义——不仅内涵贫弱匮乏，效果大打折扣，而且令人困惑，甚至难以理解。

根据这一原则，舒曼得以创造出一部在结构上（若非在价值上）比贝多芬和舒伯特的声乐套曲更为先进的套曲。在贝多芬《致远方的爱人》中，所有歌曲连续表演，形成不间断的系列。相反，舒伯特套曲中的每首歌曲都可以脱离整部作品单独演出，虽然其内涵意蕴不及在套曲语境中深刻、丰满。舒曼则将这两种体系加以结合：《诗人之恋》和《妇女的爱情与生活》中的歌曲看似独立成章，却无法单独表演。但有个别例外：例如《诗人之恋》中的《即使心碎，我不怀恨》曾经是（而且据我所知如今依然是）艺术歌曲独唱音乐会中备受欢迎的曲目。《妇女的爱情与生活》中的几首歌曲也可以单独演出。然而，最后一首绝无可能独立存在；第三首《我不能理解，也无法相信》应当被听作其前后两首降E大调歌曲之间的富于戏剧性的C小调三声中部；作为第五首歌曲尾奏的短小的婚礼进行曲若是脱离套曲也会显得奇怪，尤其是因为它结束于一个单薄的六度，并无收束感，而是暗示着随即将至的下一首歌曲。

如果仅从结尾的角度来看待浪漫式断片不免头脑简单；这种形式背后的理念内涵要丰富得多。《诗人之恋》的第十一首（在舒曼删减之前的手稿中则是第十三首），《小伙子爱上了一个姑娘》（谱例请见页边码56）便显示出更为复杂的状态：

> 小伙子爱上一个姑娘，
> 她却有另一位意中人；
> 可她的意中人热恋着别的女孩，

还和她结了婚。

姑娘赌气嫁给小伙子,
这是她遇到的
世上最好的男人;
可这小伙子真够倒运。

这是一个古老的故事,
到如今却依然新颖;
谁摊上这种亲事,
那会撕碎他的心。[1]

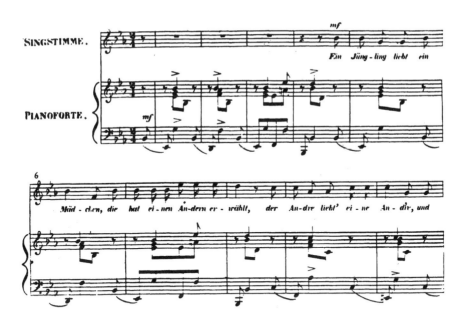

[1] 采用邹仲之译本。——译注

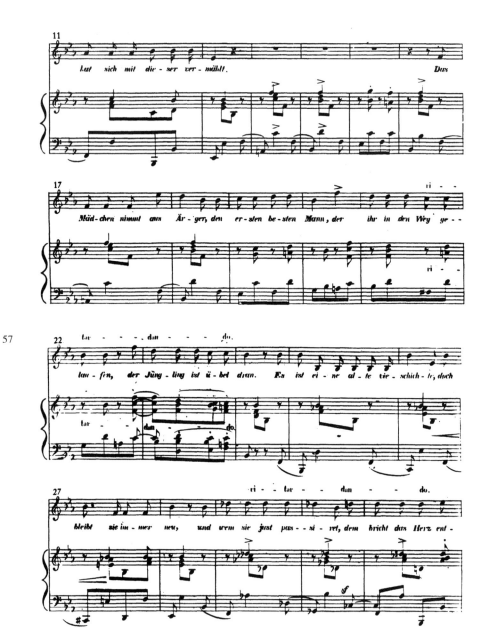

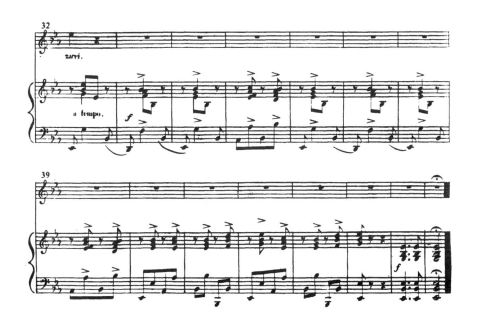

单看这首歌曲，开头有种愉悦快活的摇摆感，但唯有前两小节具有民歌特点，其余部分均显粗陋，像这首诗一样既引人入胜又招人厌恶。曲调不仅平淡无奇，而且过分陈腐，有几处甚至是有意显得笨拙，如第一段的结尾（第11、12小节）；再者，最后一段末尾几小节（第29—31小节）中人声声部多次重复的音符也确乎拙劣。即便有人认为这首歌曲作为独立作品有着比我所认为的更高的价值，但显然，在舒曼看来，此曲无法在这部套曲之外立足。这首生硬执拗、索然无味的歌曲是一部有意写得糟糕的作品，但其地位却格外重要。其粗陋性使海涅原诗中的滑稽轻率不仅更加生动，也更为深刻。单看这首歌曲，或许可将之视为喜剧性的戏仿。而将之置于声乐套曲中，这出喜剧便不再幽默戏谑，而是感人至深，而这恰恰尤其是因为它坚持粗朴，无意于对典雅迷人做出丝毫让步。

舒曼或许是第一位将音乐玩笑转化为悲剧效果的作曲家，他对平庸性或拙劣性的运用不仅是为营造轻松的喜剧气氛，而是为实现严肃的艺术意图——这一手法的前提在于，他有能力在平庸陈腐或拙劣不雅中发现真正的音乐趣味，我们在以上歌曲中显然可以看到这一点。这是一种新型的音乐讽刺，迥异于《女人心》那种莫扎特式的优雅讽喻，也不同于李斯特在肖邦音乐中发现的贵族式的尖锐嘲弄。实际上，或许正是因为舒曼理解平庸笔法所包含的充满诱惑的多种可能性，

使得肖邦对他的音乐心生反感，但也正是这种理解让舒曼如此现代，使他在很大程度上成为马勒、贝尔格和斯特拉文斯基的前辈。倘若《小伙子爱上了一个姑娘》在音乐上独具特色，它将无法在这部套曲的这个位置上产生如此强有力的效果。这是一项革命性的成就，此处的灵感直接源自诗文"这是一个古老的故事，到如今却依然新颖"，但音乐中对陈腐材料的运用却有着语词无法企及的力量。无论如何，舒曼的讽刺手法并非学自海涅，他多年之前已然在其钢琴音乐中发展了这一手法，而且正是在那些伟大的钢琴套曲中，他学会了创造浪漫式断片套曲的技法。

语词与音乐

然而，在舒曼这些较早的键盘作品中，海涅的影响已成为可能。舒曼在出版任何歌曲作品之前已经在计划创作一系列不带人声的艺术歌曲——将海涅的诗谱写成钢琴作品。甚至他为这项创作计划所写的某些旋律出现在随后问世的钢琴套曲或声乐套曲中。无论怎样，这项未实现的创作计划所暗示的语言向音乐的转变——以及（实际上是）音乐向语言的转化——同样微妙地实现在舒曼的歌曲写作技法中：人声与乐器通过多种途径——时而彼此叠加，时而错位进行，时而将旋律从一个声部移至另一声部——实现为一个统一的线条。舒曼以音乐的形式践行着耶拿的施莱格尔知识分子圈子里关于音乐与语言之关系的理念。这一理念呈现于1810年约翰·威廉·里特出版的《一位青年物理学家身后发表的论文断片集：自然之友的袖珍读本》。我们将会看到，对于这本奇特非凡的深奥著作中关于音乐的观念，舒曼有所了解。

里特生于1776年，去世时年仅34岁。他生命的最后岁月淫乱放荡，颇具浪漫色彩，并且死于肺结核，这种下场在公众眼中更适合诗人而非科学家。他的思想在某种程度上集中于被称为"自然哲学"（Naturphilosophie）的那种神秘而肤浅的浪漫主义科学哲学，但他也有某些科学成果确乎非常重要，尤其是发现紫外线，以及用电池（当时刚由伏特所发明）将水分解为氢气和氧气。与当时许多自然科学家一样，他痴迷于动物磁性现象。他受到诺瓦利斯、施莱格尔和歌德的景仰，而且他这本著作的引言中对耶拿知识分子圈子某些成员的描写为后人了解这一浪

漫早期先锋团体的特点提供了珍贵的史料见证。

论说音乐的文字出现在里特《断片集》的附录中，其中将音乐不仅等同于语言，而且等同于意识本身：

> 人类的存在和活动是声音，是语言。音乐也是语言，普遍的语言，人类最早的语言。现存的各种口头和文字语言是音乐的多种不同的个性化呈现（individualizations）——不是经过个性化的音乐（individualized music），而是说这些语言与音乐的关系，正如各个器官与整个有机体之间的关系……音乐分解为不同的语言。这就是为什么每种语言能够作为音乐的伴随物；此即在普遍性中代表特殊性；歌曲则是普遍性与特殊性双重意义上的语言。在歌曲中，特定的语词被提升至普遍的可理解性层面——尤其是对于歌者本人。世界上讲任何语言的人都理解音乐，而一切语言又被音乐本身所理解，并被音乐从特殊性转译为普遍性。然而，人自身即是这个转译者。应当说，人的普遍语言并非来自他本人，而是天生被赋予在他的意识中，在这个意义上，普遍语言是自行出现的。因为人只有在表达自己的时候才是有意识的。而这首先必然发生在普遍语言中，随后才出现在特殊语言中。因此，我们所说的每一个词都是一首秘密的歌，因为源自内在意识的音乐持续伴随着这些语词。在可听到的歌曲中，这种内在的声音同样浮现出来。歌曲是对造物者的赞颂，它完全表现了存在的那一时刻。

认为音乐是人类最早的语言这一观念到里特的时代几乎已是老生常谈。这一观念的一种极端表述可追溯至1725年贾姆巴蒂斯塔·维科的《新科学》：最原始的语言形式是音乐和舞蹈。这一观念的部分动因来自以下认知：语言的最古老例证是用韵文而非散文写成。甚至对于伏尔泰这样具有怀疑精神的学者而言，散文也是后来形成的、更加复杂的形式，而韵文则更为古老。约翰·格奥尔格·哈曼，这位激发了歌德和"狂飙突进运动"的哲学家，认为诗歌的出现先于散文，正如园艺先于农业。我们或许可以这样来理解，审美知觉是语言的首要条件，因为审美暗示着秩序感，暗示着将声音组织为模式的诉求，而这对于语言的结构来说至关重要。在哈曼1781年问世的《元批判》（此书是对康德《纯粹理性批判》的抨

击）中，他的表述甚至更为夸张：他解决了康德关于空间与时间的二律背反，其途径是将空间和时间视为表达的先决条件——或者按照他的说法，空间是绘画，时间是音乐。简言之，时间顺序是最初的音乐结构，而感知并非被动的事件而是主动的表达。意识暗示着对于某人自身的再现。在时间中对世界的感知已然是语言，而音乐是其最普遍的形式。哈曼只是将他那个时代的倾向推至惊人的极端，但并未偏离那个时代普遍的思想路线，即音乐日益被理解为表达的一种基本模型。里特的主张——音乐被赋予在人类的意识中——与哈曼的观念并无太大差别。

 里特在这一观念中所补充的内容是，将音乐视为普遍的语言，而诸如法语、德语等各种话语语言则是音乐的个性化呈现。不同的话语语言是音乐的断片，用他的话来说，音乐分裂为或分解为"不同的地方语言"。E. T. A. 霍夫曼在其《克莱斯勒偶记》中沿用并发展了将音乐看作普遍语言的观念，因而舒曼必然借此熟知这一观念。霍夫曼转述了里特的观点，但没有指出后者的名字，只是称其为"一位高明的物理学家"。将音乐与语言的关系定位为普遍性与特殊性的关系，这尤为有效地描述了舒曼的歌曲写作技法：总体的音乐线条仅仅间或个性化为语词，完整的线条要么位于钢琴声部，要么从钢琴声部转移至人声声部。这一技法日后将成为瓦格纳乐剧的基础，总体的音乐线条同样是间或地个性化为语词，但超越了乐队和人声。然而，这种让完整的乐句不完整地实现在人声或伴奏声部的手法在很大程度上是由舒曼发展形成的。该手法的独创性在于，它让歌曲与伴奏的传统关系发生了巨变。

 这种关系的最简单形式中，钢琴要么为旋律提供和声支撑，要么仅仅是对人声进行叠加并附加和声，后者虽然出现得晚一些，但在效果上更为简单粗朴。实际上，18世纪晚期的艺术歌曲曲谱经常仅印刷器乐声部，歌者在演出过程中唱出钢琴声部的上方线条即可。这一过分单纯的形式源于对民间风格的模仿，也是出于18世纪最后几十年的一种艺术诉求，即实现一种纯粹自然的、淳朴而不加修饰的旋律风格。另一种相对复杂的形式也得到践行：器乐的开头和结尾段落借自人声旋律（实际上，这些器乐段落有时用来为诗节内部划分句读，而这种手法也是仿效咏叹调和协奏曲中的做法）。钢琴可以模仿声乐旋律的结尾部分，重复其终止式，也可以用人声的曲调来引入人声，使得这个曲调像叠歌那样再现。然而，钢琴不会侵入人声旋律或承接人声声部的功能。所有这些形式所遵循的原则是人声

旋律的独立性，即人声旋律自身是一个内聚的、令人满足的整体，即便钢琴前奏、尾奏和对人声的回应写得精致复杂，也不会影响人声的这一地位。舒曼最伟大的革新并不像人们有时认为的那样，体现在其许多歌曲都包含的长大的器乐尾奏，而在于不完全地摧毁了声乐形式的独立性。声乐旋律不再能够作为可理解的结构而单独立足——与此同时，旋律也并不完全再现于器乐声部。声乐旋律的独立性并未被彻底压制。舒曼得以在暧昧性上大做文章，时而让人声与乐器对峙抗衡，时而让两者合而为一，最终使两者实现同一个音乐线条，但又彼此错位、步调不一。

对这种传统关系的侵蚀在舒伯特的作品中已经开始出现，但尚不及舒曼那样剧烈且具有系统性。舒伯特有几首歌曲显示出这一倾向，最早的一首是为歌德《我想起你》（Ich denke dein）所谱写的歌曲（1815年2月27日创作）：

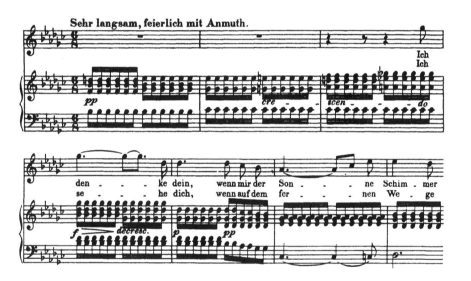

人声从开头几小节的引子中一跃而出，并将引子的音乐圆满收束，由此承接和推进了器乐声部的线条，该线条似乎是在描绘开头诗句中的日出景象。这一效果类似19世纪早期歌剧或清唱剧的某些带伴奏的宣叙调，而且实际上在歌曲剩余的几段诗节中，舒伯特无法再重复这一手法，而是让人声直接进入。更为明确的一种纯粹的歌曲技法发展出现在后来所写的《在春天》，而且更加接近舒曼对音乐结构暧昧性的驾驭，其中器乐引子起初看似独立，随后被融入声乐线条。第一段诗节显示出舒伯特在控制这种功能转换方面的纯熟技艺：

我在此无意于审视这首歌曲中精彩的调性变换：记忆的骤然奔涌如何引发了音乐向A大调远关系和声的细腻转变，而意识回到现实又如何经由悲情的A小调而回归主调。后文会对这些问题进行探讨。而在这里，我只想强调作曲家以何种

方式打破了开头四小节引子的独立性：人声起初似乎对器乐引子的旋律视而不见，而是开启了一段独立的新旋律。然而，引子的音乐在人声的第一次主调终止式上又复回归（第10小节），仿佛是一段器乐叠歌——但这次，人声不再忽视器乐旋律，而是将之打断并带向一次与之前有所不同的发展。此处重要的不是引子旋律在人声声部的再现——这种手法当时已经很常见——而是人声在乐句中间将器乐线条半途打断，将一个二小节乐句扩充为三小节。我们绝不可低估这次打断的效果：人声听来仿佛不仅在完成之前的乐句，同时也在开启新的乐句。其结果是，这里的人声乐句本身在节奏上是完满的（第11小节是第12小节的前句），而在和声甚至旋律上却并不完整（第11小节是第10小节的后句）。人声与乐器依然各守一方，两者的音乐线条只是部分地融合。

在舒曼的作品中，这种不完全融合常常不是转瞬即逝的效果，而成为音乐建构的基本原则。《胡桃树》的前两小节与舒伯特的上述歌曲一样，看似是一段引子：

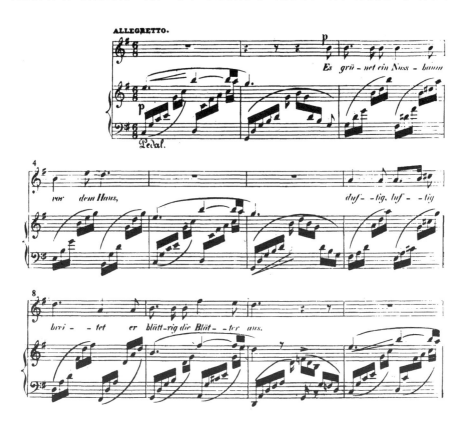

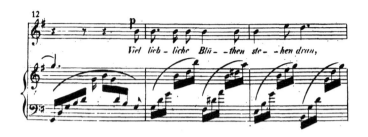

当开头的音乐在第5和第6小节再现时,它听来像是对人声声部那半句的应答:它将声乐线条补充完整,但又具有器乐叠歌的特点。其节奏上的重心模棱两可,既是之前音乐的后句,也是新乐句的开始。这段音乐在第9和第10小节的移位再现则澄清了其新的地位:它不仅将声乐旋律补充完整,而且——用里特的话说——"个性化"为语词。然而,最引人注目的手笔出现在第31—40小节的转变:

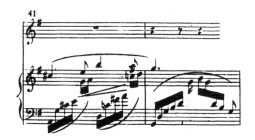

开头的动机——此时被赋予新的和声走向并以ritenuto（突慢）演奏——成为一个乐句的开头，其在第33和34小节人声声部的重复则成为应答。这种做法颠倒了原初的音乐意义，而且此处的表现力也依赖于这种双重含义：器乐声部的这个乐句一方面被听作是独立的单位，另一方面则是人声乐句的结尾或前句。这种暧昧性在第39和40小节更为凸显：这两小节既是以进一步强化的方式对前一句予以呼应（一种源于舒伯特的手法），同时也开启了回归主调的运动（器乐声部将该运动补充完整）。舒曼通篇都在两小节和四小节乐句结构上做文章，部分依赖于声乐旋律与器乐插句的关系。声乐旋律若单独存在，无法被完全理解，也无法清楚明白地完全融入总体的线条中而不造成模棱两可的效果：这首歌曲是真正的浪漫式断片。

E. A. 霍夫曼所写的以下这段话，显然是对里特关于音乐与语言那篇文章的延伸：

> 然而，在音乐家的灵魂中，音乐有多少次是与诗人的语词同时发声？尤其是诗人的语言在音乐的普遍语言中发声？——音乐家不时地清醒意识到，自己对旋律的构思无关语词，乐思是在阅读诗歌时猛然迸发出来，仿佛被一招魔法唤醒。

这是那个时代最现代的审美立场：并不是音乐装饰和模仿语词——此时的审美理想是，音乐变成语言，音乐作为语言的前提条件，并个性化为语词。正如小说家威廉·海因泽在18世纪80年代所写："不是音乐为语词披上外衣，而是语词成为音乐的外衣。"[1]这一言论在当时语出惊人，但日后便成为老生常谈。不应当将此

[1] Wilhelm Heinse, *Sämtliche Schriften*, Leipzig, 1903-1910, Book 8, II (Tagebuch), p. 298.

简单理解为主张音乐的至高地位。这里的目标是语词与音乐的融合，但为了实现这一目标，音乐必须占据优先地位但非主导地位：音乐必须显得无需以诗歌作为依据和支撑，而确立自身独立存在的地位。音乐与诗歌的融合应当源自这两种独立表达形式在意义上的恰好契合。当然，在实践中，这种理想化的融合只能间或实现，在其他情况下，诗歌和音乐必须有一方退居其次，服务于另一方。这正是舒曼不断在暧昧性上做文章的源泉所在，在他的艺术歌曲中，主导权在人声与钢琴之间来回切换。这是一种讽刺，试图间接隐晦地表达无法以更直接的方式被人们所接受的观念。

这种讽刺的最简单形式即是两个声部的错位叠加，即人声与钢琴以略微不同的节奏呈现相同的旋律：声乐线条带有语言音调的转折，器乐线条则受到其他因素的推动，或拖后或超前（正如我们在《诗人之恋》开头所看到的）。然而，这种讽刺还有更深刻的形式。最引人注目的例子之一是《妇女的爱情与生活》第三首歌曲《我不能理解，也无法相信》的尾声：

诗歌已然结束，人声在第67小节不过是以新的音乐重复诗歌的第一句。这段尾声的部分非凡的悲悯色彩是歌者在第79小节的高潮处无法实现的：歌者必须将之留给钢琴来完成。从第68小节开始的这一段器乐音乐显然要求从F音（第71小节）上升至A♭音（第75小节）并最终攀爬到C音（第79小节），但这对于歌者而言音区过高。（即便歌者能够胜任高音C，也会造成完全不符合乐曲风格的过分张扬的歌剧式炫技。）甚至钢琴家都必须竭力奏出——或者以艺术化的姿态表现得竭力——这里的音乐，因为第79小节的琶音装饰音造成一种伸张感，以涵盖正常的手形无法企及的音域。我们在此看到语词与音乐的完美契合，但是通过悖论而实现的契合：此处的诗文"我不能理解，也无法相信"通过声乐实现的不可能性而转译为音乐，虽然人声的回归仿佛想要从钢琴声部接管主要旋律，但主要旋律线条依然留在钢琴声部，歌声只得在音乐的高潮处回落到一个次要的、不协和的对位声部。（如果将歌曲向下移调，让歌者能够较为轻松地叠加钢琴结尾处的这段旋律，原有的一切悲悯意味便会丧失殆尽。）当钢琴与人声重新回到同步时，只是为了实现第81小节钢琴声部在G音反衬下的痛苦的不协和音A♭，而且这个不协和音响在第82小节得到凸显：钢琴与人声之间形成了明显的平行五度。让音乐的意义生发于音乐实现上的不可能性，这种手法在舒曼的作品中并非仅此一处，但我们必须肯定的是，这里的效果就本质而言是音乐上的，被语词所丰富但并不完全依赖于语词。此处的部分讽刺意味就在于，歌者并非必要且并不完美地打断一段纯器乐尾声：舒曼完全是通过音乐的手段创造出了文字所表达的效果。

音乐语言的解放

在舒伯特某些作品中初露端倪、在舒曼艺术歌曲中成型确立的这种音乐与语言之间的新关系，需要语言和音乐两方面长时间的平行发展才会出现。语言在当时逐渐得到重新审视，不再仅仅被视为根本的交流手段，而是一套独立的体系，正如威廉·冯·洪堡[1]所言，语言自成一个世界，独立于现实的外在世界，也独立

[1] 威廉·冯·洪堡（Wilhelm von Humboldt），《拉丁姆与希腊》（*Latium und Hellas*），写于（转下页）

于意识的主观世界。唯有通过语言的世界我们才能够意识到主观世界与客观世界的同一性。在某种程度上，与施莱格尔的刺猬比喻一样，语言自身也是一种艺术作品，独立于其周遭的现实，但又悖论性地从自身内部暗示了外在现实。音乐同样也得到重新的认知，也被视为自成一体的独立世界，而不单纯是语词（说出或未说出）的表达。我们需要简要勾勒一下这两方面的发展，由此才能理解音乐何以成为一种抽象的语言模型，19世纪早期的艺术歌曲又是如何深刻地重塑文本与音乐的关系。

17世纪和18世纪是一个关于语言起源的猜测大量涌现的时代。几乎每位哲学家对此都有话要说：洛克、卢梭、孔狄亚克、爱尔维修、哈曼、赫尔德、费希特——所有人要么试图重构语言从最初原始状态生发成型的方式，要么认为语言是人类与生俱来的（神授赋予或自然天成）。实际上，当时关于这一课题的专论实在浩如烟海，以至于19世纪初柏林的科学学院（the Academy of Sciences）宣布不再接受任何论及语言起源的论文。

当时关于语言起源的讨论包含两个方面。一方面是用更符合思想世俗化倾向的解释来取代创世记中的描述，即上帝将语言作为礼物赠与亚当，亚当用语言来为各种动物命名。新的这类世俗性解释显得更理性，也更有可能。另一方面则更为复杂：当时已有人谈到，对起源的探寻其实是一种对定义的隐秘追求，试图描述事物的本质，而该事物投射在时间中（无论有多少虚构成分），成为一种叙事。关于语言起源问题的恰当解答不在于某个无论多么遥远的时间和地点（如美索不达米亚或中国）。探寻的目标在于，在整个生物王国多种多样的声音和符号组成的谱系中——从昆虫的嗡鸣声，鸟类的啼鸣声和振翅声，犬类的吠叫声和摆尾声，到婴儿的哭喊声——究竟从哪个位置开始我们可以恰当地将之作为语言来谈论。这些声音需要何种程度的组织结构性，才成其为语言？语言的功能究竟是什么：代表真理，表达信念和情感，传达需求和命令，还是强制实施社会行为、有序组织家庭或部落内部的关系？哲学家们设想出各种关于原始人在自然中的有趣故事，以提出他们关于这一问题的解答。例如，费希特的设想是，一个原始人受到一头

（接上页）1806年，直至1896年才出版。（原著在此误写为"*Hellas und Latium*"，颠倒了书名中两个主词的顺序。——译注）

狮子的惊吓，回头去找他的同胞们求助，冲他们大声吼叫，以示危险的存在。这则故事意味着，语言的作用在于给事物命名，因而其功能是社会性和实用性的。然而，如果语言的原初形式如维科所言是音乐和舞蹈，那么语言的功能则是审美性和表现性的。

威廉·琼斯爵士梵语词典的问世震惊了一切关于语言起源的猜测：这部词典让人们注意到印度语、日耳曼语、希腊语和罗曼语之间的联系，暗示着它们的亲缘关系。梵语在当时很快被认定为所有这些语言的根源（这当然是错误的），是这些语言生发其中的原型语言（Ur-tongue）。重要的是，在德国浪漫主义者眼中，梵语成为自然语言的隐喻，这种自然语言未被社会压力所侵蚀，未被错误理想所歪曲。诺瓦利斯写道："真正的梵语是为言说而言说，因为言说是其愿望，亦是其存在"（Die echte Sanskrit spräche, um zu sprechen, weil Sprechen ihre Lust und ihre Wesen sei）。[1]比较语言学的飞速发展将研究的焦点从词汇转向不同语言的语音结构和语法结构：这乍一看或许有些自相矛盾，但研究词语如何从一种语言转移至另一种语言，只能强调这些词语所融入的不同语言体系。威廉·冯·洪堡，首位伟大的比较语言学家，认为找寻语言的起源是愚蠢之举，因为一种语言中的一个词就暗示着它所隶属的整个结构。

与诺瓦利斯一样，洪堡也坚持语言的独立性，认为语言有着属于其自身的生命，而无法完全受制于言说者的意志。弗里德里希·施莱格尔的观点"各个语词常常比使用它们的人更理解彼此"[2]不过是同一道理的一个机智的说法。而这正是里特观点的模型，他对音乐的讨论始于以下言论："各个乐音是彼此理解的存在，正如我们理解乐音。每个和弦或许已然是一种相互的乐音理解，作为业已成型的统一体来到我们面前。"[3]在这一观点看来，音乐与语言一样，也是一种有序的体系，先在于其多种不同的外在表现。而且我们也已看到，对于里特和E. T. A. 霍夫曼而言，语言的基础是一种音乐性的秩序。

到18世纪晚期，音乐与语言一样，也越来越多地被理解为一种独立、自足的

[1] Novalis, *Die Lehrlinge zu Sais*，第三段。
[2] Friedrich Schlegel, *Über die Unverständlichkeit*，第三段。
[3] Johann Wilhelm Ritter, *Fragmente aus dem Nachlasse eines jungen Physikers*, Anhang, Heidelberg, 1810, p. 233.

体系，而不是一种模仿性艺术。正统的古典观念认为，一切艺术都是对自然的模仿，这一观念太容易应用于绘画和雕塑，但用在音乐领域时却总会遇到麻烦。当时针对这一问题的标准解决方案是将音乐视为对情感的模仿。这一立场极为根深蒂固，以至于在当时的绘画中，用色彩来模拟情感这种手法被称为色彩的音乐理论。（在普桑的一封书信中，他的一位赞助人抱怨其《七圣事》中的色彩不及《摩西遇救》里那样吸引人，他解释道，不同的情感要求使用不同的色调，正如音乐中的不同调式。）[1]正统的模仿理论在巴洛克时期基本没有造成什么麻烦，因为在这个时期，甚至连一首赋格都可以通篇被统摄于单独一种情感或情绪。该理论的乏力在18世纪下半叶开始显露。并不是说对情感的模仿与（例如）海顿的一首交响曲无关，而是说，这种理论甚至无法充分触及这样一部作品的非技术性方面，例如它怎样造成逐渐强化的兴奋感并最终以宽广宏阔的姿态将之解决，再如它缘何如此类似戏剧的形式。到1755年，亚当·斯密——他此时专注于研究美学而非经济学——已经可以写出如下观点：音乐就其本质而言绝非一种模仿性艺术（除了让它肤浅地模仿布谷鸣叫或潺潺水声），一部纯器乐作品"所提供的极为高级的智力愉悦，并非不同于对任何其他科学领域的伟大体系的凝神沉思。"[2]

斯密的观点含蓄地将音乐提升至可与牛顿物理学这样的学科领域相提并论的地位，而这种观念之所以成为可能，是因为纯器乐风格此时占据了上风。此前当然也有伟大的纯器乐作品问世，从16世纪的琉特琴曲、17世纪弗雷斯科巴尔迪的管风琴托卡塔到18世纪上半叶库普兰的组曲和巴赫的各种器乐曲合集。然而，从最重要的一些方面来看，这些作品都是低调的杰作，因为在这些时代的音乐体裁等级结构中，纯器乐音乐地位非常低，仅高于歌曲，而处于该等级顶端的是宗教作品和歌剧，它们在音乐中的地位类似绘画体裁中的历史画和宗教画。例如，键盘音乐要么是舞曲音乐，如库普兰和巴赫的组曲（而且舞曲音乐这一体裁被认为地位极低，以至于18世纪80年代在维也纳成立的一个音乐家协会明确表示拒绝舞曲音乐家成为会员），要么具有教学性质：甚至连巴赫《哥德堡变奏曲》这样有极高艺术追求的作品也是作为键盘练习曲出版，斯卡拉蒂那些技巧性令人叹为观止

[1] Poussin, 1647年11月24日写给尚特卢（Chantelou）的信。

[2] *The Early Writings of Adam Smith*, ed. J. Ralph Lindgren, New York: A. M. Kelley, 1967, p. 168.

的奏鸣曲也是如此。巴赫那些同样精彩绝伦的管风琴托卡塔则不过是宗教仪式中非常次要的陪衬。

日渐风行的公众音乐会演出将音乐解放出来，不再依赖于宫廷或教堂，并使得纯器乐音乐成为崇高性的显在载体。（我所说的公众音乐会仅指那类需要买票欣赏的音乐会，而其他类型的音乐会，如免费、露天的小乐队音乐会，则承担着全然不同的功能。）整个18世纪公众音乐会上真正能赚钱的音乐类型是清唱剧，尤其是亨德尔的清唱剧，但纯器乐音乐也越来越多地出现在节目单中。伴随这一发展的是审美观念的变化：将艺术作品视为独立的客体，除了引发凝神观照、让人愉悦欣赏之外不承担任何功能。坚持艺术作品独立地位的观念早在康德的著作中已经出现，后来席勒也有论说，而这种观念到了19世纪已变得稀松平常。这一观念尤其适用于器乐音乐，器乐音乐一度被视为其他艺术门类的理想典范，一种终极或绝对的艺术形式，是绘画或诗歌可望而不可即的境界。

毫无疑问，音乐从宫廷和教堂中解放出来而获得的所谓独立性，仅仅是假象。公众音乐会和乐谱销售对创作所提出的要求与宫廷和教堂的典仪一样充满约束。然而，两种情况之间还是存在重大区别。此前从未有任何作曲家因为让自己的宗教音乐恰当地满足教会的要求而受到指责，没有人会因为他的艺术服从于他的信仰而抨击他。相反，海顿在其生命的最后阶段，常受到同时代人的批评，他们抱怨他的弥撒曲宗教意味不足，充斥着琐碎而没有价值的段落。宫廷艺术的道德地位要略微模糊一些：例如，诗人应当赤裸裸地歌功颂德，画师应当将作为其绘画对象的贵族的形象进行美化。不过，这种态度和行为未必不带有羞耻感：龙沙在1564年将他的新诗集题献给一位友人（历史学家皮埃尔·帕斯卡尔）而不是一位贵族赞助人，他对自己的这一行为所显示出的道德优越性颇为得意。然而，作曲家从未由于夸张地赞美权贵而受到谴责（但实际上，许多宫廷康塔塔——即便我们只考虑音乐而非语词文本——与文艺复兴时期的任何题献词或序诵一样是低贱的阿谀奉承）。但是，满足公众音乐会的经济需求是另一回事。在18世纪晚期的观念中，宗教音乐应当表达虔敬和崇拜，宫廷音乐应当彰显优雅与堂皇，但为营利性公众演出所写的新型交响曲和协奏曲却并不应以赚钱为宗旨，甚至不应当过分明显地追求赢得公众的欢迎。追求名气始终被认为比讨好个人更卑贱，以赚钱为目的创作的艺术作品也比仅为自我表达所写的作品更可耻。

此时，艺术家的真诚成为艺术价值的一大衡量标准。这是将作品视为独立审美对象的观念使然。作品有其自身的规律，有其自身的存在理由：艺术家创作作品不是出于某种目的，而是他必须这样做——用流行的说法就是"出于内心的需要"。对于浪漫主义艺术家而言，自我表达不是指为自己服务，甚至不是私人性的，反而常常意味着一种自我的牺牲。这向我们揭示出实际上兴起于18世纪末的先锋性意识形态背后的驱动力。艺术作品若是起初被公众所拒绝，便拥有了道德上的良好凭证，证明该作品并非为获得名利而创作，并为其在后世的成功提供依据。这种立场所包含的难题也即刻显现出来：例如，华兹华斯曾声称，原创的作品被迫创造它自己的受众。没有人能够完全心安理得地接受这一观点中包含的矛盾性，但这两百年来尚未给出更好的答案。

艺术脱离社会功能和既有宗教，这种假象的理想代表即是器乐音乐。音乐在模仿方面的薄弱反而成为其王牌：音乐有内涵，像语言一样表达意义，但其指涉能力却十分匮乏。音乐指涉其自身之外的世界困难重重，似乎创造了属于自己的独立天地，脱离现实，却意义丰富。器乐音乐的这方独立天地成为其他艺术门类惊叹艳羡的优势，让音乐拥有了大约自柏拉图的时代就不曾有过的显赫地位。弗里德里希·施莱格尔于1799年在《雅典娜神殿》第444则断片中明确表述了音乐的这一新的声望：

> 通常在许多人看来，音乐家谈论他们作品中的观念（即主题）是一件奇怪荒唐的事情；而且我们经常认为他们所拥有的更多是乐思而不是关于音乐的观念。然而，任何对一切艺术和科学之间的奇妙关联有所感受的人，至少不会从肤浅的所谓自然观来看待这一问题——根据这一观点，音乐不过是情感的语言——而是认为一切纯器乐音乐未必不可能具有某种哲学倾向。难道纯器乐音乐不是自身必须创造自己的文本吗？纯器乐音乐中主题的发展、肯定、变化、对比难道有别于哲学中对研究课题的沉思吗？

在18世纪的较早时期，例如对于莫扎特来说，德文中表示音乐主题的技术术语是"Gedanke"（观念），而施莱格尔在上段引文中从本义而非引申义的角度使用"Gedanke"一词，由此更提升了音乐艺术的地位。但在最后一句话中，他用了更

为明确无误的"Thema"（主题）一词，赋予它新的智性意味。

这使得音乐成为一种抽象的思维范式，一种支撑逻辑和语言的结构，一种先于语言的纯粹理性形式（如果我们可以说有纯粹理性这回事的话）。施莱格尔的上述言论直接受到18世纪晚期奏鸣曲风格的启发，也受到对于公众音乐会听众而言最显而易见的因素的启发：对主题的处理。引文中的"发展、肯定、变化、对比"这些词恰恰点明了发展部、再现部、呈示部的各种功能，我们可以看到奏鸣曲形式最终成为一种极为根本的模式，仿佛包含着理性的基本要素——19世纪30年代，A. B. 马克斯最初对奏鸣曲形式的定义即是"自由发展的形式"。

音乐的显赫地位并不局限于德国浪漫主义思想，柯勒律治比施莱格尔更进一步，将器乐音乐作为历史进程的基本模型，或者更确切地说，视音乐为再现历史的一种模型：

> 好的音乐中的确有一项优势，我们在不带有神秘色彩的情况下会发现这项优势与历史的记载有相似之处。我要提及一种"辨认"感，它伴随着我们在聆听伟大作曲家最富原创性的段落时产生的新奇感。如果我们聆听奇马罗萨的一首交响曲，我们会发现，当下的段落似乎对之前的段落不仅有所回顾，而且几乎"更新"了之前的音乐；听到下一段也同样如此！每个当下时刻都回顾并体现了之前某些旋律的精神，预示并似乎力图追赶随后即将到来的音乐。音乐家以这种方式用过去来修饰现在，同时也将处在当下之中的过去与某种有所准备和呼应的未来联系在一起，此时音乐家也已抵达其艺术的巅峰。听者的思想和情感也受到相同的影响：回顾与预见混合，希望与追忆相融，一位女性雅努斯，成为一种拥有双重面向的力量。[1]读者如果愿意用智性的满足取代感官的愉悦，也可自行在历史的字里行间营造类似的效果。一个时代的事件和性格，恰如音乐中的各个段落，回顾着另一时代的事件和性格，而每个时代所呈现出的多样个性，不仅让这种相似关系引人入胜、生动鲜活，也使得历史的整体更容易被理解把握。

[1] 雅努斯（Janus）原为古罗马神话中的男性天门神，头部前后各有一张面孔，亦称双面神，司守门户和万物的始末。——译注

这段话出自1809年的《朋友》，既精彩得醒目，也无知得扎眼：奇马罗萨显然是个错误的选择，因其似乎并未写过多少交响曲——即便将这里的"symphony"理解为歌剧序曲，这类乐曲也并非重要或典型的成就。这说明，柯勒律治上述关于音乐的论断源于二手的见解而非他自己的亲身体验，他是在片面地重复一些见多识广的业余爱好者告诉他的观点，并出于奇马罗萨在当时的声望而不幸选择了这位作曲家作为例证。实际上，这恰恰使这段话具有双重价值：其一，它更多反映了当时见多识广的受众的观点而非柯勒律治的个人见解；其二，它揭示出当时有教养的公众如何聆听交响曲，以及他们在多大程度上意识到一部作品的内在联系。18世纪晚期风格上的激进发展培养了这种意识，强化了聆听的思维。必须强调的是，在柯勒律治看来，一首乐曲中回顾其他时刻的不是那些惯例性的方面，而是"伟大作曲家最富原创性的段落"——此处他显然反映出最开明的音乐观念，恰如我们在E. T. A. 霍夫曼几年后所写的谈论贝多芬的文章中所看到的那种思想。然而，将关于音乐的看法应用于历史学，则是柯勒律治自己的理念，是他的典型创见。几年之后，历史编纂学家J. G. 德罗伊森意识到，历史写作是一个形式过程，而不是简单地记述史实、反思现实。例如，一部宗教改革的历史就像沃尔特·司各特爵士的一部小说，有明确的起因、经过、结果，但我们稍加反思便会意识到引发宗教改革的各种原因不断地回溯到过去，而且如果说宗教改革作为一个可界定的实体而存在，那么它从未真正终结。柯勒律治预见到这种史学观而且实际上超越了这种史学观：于他而言，历史是一种在形式上独立的审美结构，就像一首音乐作品，是一种艺术化地对经验进行有序组织的方式。例如，海顿和贝多芬音乐中最富原创性的段落既令人震惊也符合逻辑，既出人意料又准备充分：史学家也必须以类似的方式找到一种途径，保持意外事件的惊讶感，随后说明该事件如何发生并投射于未来。正是纯器乐音乐使柯勒律治的洞见成为可能，而且他认为这种音乐观念并非神秘主义，而是广大公众皆可获得的经验。音乐的抽象形式开始显得宏大而重要。

音乐的无意义性此时已成为其宏伟地位的本质要素，因其解释了音乐独有的显赫声望的原因。当康斯泰布尔的绘画作品首次走出国门，于1824年在巴黎沙龙展出时，他在写给朋友阿齐迪肯·费舍尔的信中说道：

我妻子此时正在给我翻译他们［指法国的批评家］的一些评论。这些评论非常有趣敏锐——但也十足肤浅贫弱。例如，他们先说"应当赞赏作品中的真实——即色彩——以及整体的生动性和丰富性"，但随后他们又认为所描绘的对象应当有更为明确的形式，等等，还说这些作品像是音乐中丰富的前奏曲和爱奥利亚里拉琴丰满和谐的乐声，没有任何意义，他们还将这些作品称为演说——以及高谈阔论的长篇演讲——以及故作无所顾忌的夸张谈话——等等，等等，等等——但其中某些指责难道不是至高的赞扬吗？什么是诗？柯勒律治的《古舟子咏》（当代最杰出的诗歌）不正是具有这样的品质吗？不过可以肯定的是，我的这些作品显然已经引起重大反响，引发所有风景画学生的思考——他们说若要开始一幅风景画的创作，啊！那就必须照着康斯泰布尔的样子去做！！！[1]

"没有任何意义"！法国批评家的指责之词反而是康斯泰布尔的荣耀之冠。此时的艺术家试图让风景画为自己代言，创造属于自己的世界，毫不指涉历史或生动叙事，在这方面，器乐音乐的新近范例成为激励许多艺术家的动因，成为某种成功的保证。

到19世纪初，音乐已经成为所有艺术中声望最高的门类。甚至在黑格尔提出音乐是浪漫型艺术的典型之前，里特已提出类似的主张：1806年，里特发表了其所有出版物中最奇特的一篇文章《作为一种艺术的物理学》，提交给慕尼黑科学学院，在该文章的靠近结尾处，他写道，音乐"在近来或未来的地位似乎相当于建筑在旧时代或往昔的地位"，而且他无法确定音乐究竟已然抵达巅峰还是未来还会继续攀升。纯器乐音乐成为对音乐的至高敬仰的泉源，也成为文学和造型艺术的典范。这一点明确体现在诺瓦利斯提出一种新型文学的主张中：

故事（tales），就像梦境，没有逻辑，但有联系。诗歌仅仅是听来悦耳，用美妙的辞藻填充起来，但同样没有任何意义或逻辑，充其量只有单个的诗节可以理解——它们必须仅仅像是最多样事物的碎片。在最理想的状态下，

[1] *John Constable's Correspondence*, vol. 6, ed. R. B. Beckett, Ipswich: Suffolk Records Society, 1968, p. 186.

> 真正的诗歌应当在整体上具有寓意，并且像音乐那样产生间接的效果。

这是针对诗歌提出的极为超前的超现实主义主张。断片技法（"仅仅像是最多样事物的碎片"！）使艺术家得以让自己的作品在一定程度上疏离现实世界，从而可能以广阔得多的自由空间进行构思。诗人和画家所艳羡的正是音乐可以自由掌控其自身的形式和符号，而似乎无需对其自身之外的现实进行任何指涉。

将这种创作自由延伸至其他艺术领域的尝试催生了一些奇怪的形式。音乐的启示最明确可见地出现在路德维希·蒂克的《错乱的世界》，这部戏剧作品始于一首散文"交响曲"，用狂想式的笔法以文字再现一首乐曲，此曲开头是"D大调行板"，中间还有用语词写成的"带小提琴伴奏的拨弦"。这并不仅仅是风格上的炫技，而是对音乐艺术的真正致敬。第一幕的开头是一部戏剧的"收场白"（Epilogue）（"先生们，各位对这出戏作何评价"），随后我们看到一位浪漫主义诗人竭力将自己艺术的要素从外在指涉中解放出来，试图像音乐家控制音乐要素那样获得对这些文学要素的强大自由的控制力。而且这些要素甚至主张自身的自由：在第一幕的开场，丑角（Scaramouche）[1]拒绝继续保持他的喜剧性格，不听从诗人的指令，诗人抗议道："可是这出戏要求——"小丑打断他："什么戏！我自己也是一出戏，我也有发言权。"然而，德文中的"Stück"既指"戏剧"，也有"碎片"之意，蒂克在此通过一语双关而引入浪漫式断片的美学观。

这种美学并非全然摧毁部分与整体的关系、艺术与现实的关系，而是对这些关系加以干扰、予以质疑。若要理解柯勒律治的断片《忽必烈汗》，我们必须首先将之视为崇高却无意义的文字。哈兹利特曾写道："这不是一首诗，而是一首音乐作品。我们会不断重复开头的诗句而常常不明白其中的意义。"[2]查尔斯·兰姆在写给华兹华斯的一封信（1816年4月26日）中同样谈到，柯勒律治朗读《忽必烈汗》"是如此令人痴迷，当他吟诵时，此诗光彩夺目、熠熠生辉，天堂的闺房就这样置入了我的客厅，但我发现，绝不要讲述你的梦境，我几乎感到害怕，觉得忽必烈汗仿佛是一只无法忍受白昼的猫头鹰，生怕它会被文字的光亮所发现，倒不如毫

[1] 意大利传统喜剧中的固定角色，性格懦弱却好吹牛，以扮鬼脸和滑稽的语言为特点。——译注
[2] Review of Christabel [etc.] in the *Examiner*, June 2, 1816, p. 349, printed in Donald Reiman, *The Romantics Reviewed*, New York: Garland Publishing, 1972, p. 531.

无意义。"《忽必烈汗》不仅是英文语境中浪漫式断片最著名的例子,也是断片的理想典范:在大多数读者看来,它似乎是完整的,即便——或者说正因为——散文序引中谈到一位来自波洛克的人因事来访,使他被迫搁笔,未能完成全诗。然而,这位来自波洛克的人永远都是这首作品的组成部分,正是他造成并解释了此作的古怪形式。

在一定程度上让某种艺术的要素脱离对现实的再现,这种尝试(无论多么虚幻)一直贯穿于整个这一时代,而且遍及各个艺术领域。文学中的最早范例或许是劳伦斯·斯特恩在《项狄传》中的实验,甚至将原本应位于书籍卷首或卷尾的大理石纹页都纳入小说的叙事中。追随斯特恩的是对他敬仰有加的狄德罗,在《宿命论者雅克》中,作者在其主人公的一件逸闻趣事讲了一页之后打断叙述,声称他可以让读者等个一年两年三年,才能听到下回分解。克莱门斯·布伦塔诺的小说《戈德维》走得更远,这部小说写于1801年,当时作者还是耶拿的施莱格尔圈子里最年轻的成员。在小说的第二卷,主人公与叙述者一起散步时说道:"第一卷第146页上有个我当时掉进去的池塘。"而当叙述者去世之后,小说的各个角色续写完了这本书,并写了几首纪念叙述者的悼诗。这些悖论性的自我指涉——这一时期的许多其他文学作品中还能找到很多例子——正如柯勒律治在纯器乐音乐中看到的那些惊人的回顾性时刻,他认为这些段落极为深刻,但这些自我指涉甚至在更大程度上类似海顿和莫扎特音乐中对结构和功能的高妙驾驭。例如,同样令人满足的悖论效果出现在海顿《D大调弦乐四重奏》Op. 50 No. 6,其开头主题是一个最后的终止式。

这种功能错位对于18世纪晚期的音乐风格而言至关重要:将一个主题从主调转至属调,这个该时期最常见的手法其实是整个结构赖以存在的意义改变。然而,在文学中运用这些效果造成指涉的错位,似乎让作品(至少暂时地)脱离一切外在现实:它成为一则断片,从更宏观的语境中撕下的一个完整形式。不同于音乐,语言似乎始终要指涉其自身之外的世界。音乐对大量浪漫主义文学的启发显露在这一时期对术语的运用上:1811年,E. T. A. 霍夫曼称最早的浪漫主义作曲家是海顿和莫扎特。如果我们记得浪漫主义艺术的理想之一是创造一个既不依赖现实也不简单地反映现实,而是与现实平行并进的内聚世界,那么霍夫曼的这一主张是合理的:美术、音乐、文学作品的独立性可以被合理地理解为一种浪漫式的疏离

（alienation）。不过，对于如今被视为属于浪漫风格的大多数重要作品而言，作品的独立性绝非清晰分明，而是暧昧不清，甚至有所妥协。

例如，蒂克1797年的《穿靴子的猫》有一群虚构的观众，因而当其中一人说"这出戏本身似乎是戏中戏"时，我们会意识到自己眼前是一部"戏中戏的戏中戏"，就像一组中国套盒，一系列的盒子里套盒子。其中，国王对纳撒尼尔·冯·马林斯基王子说："请告诉我，您来自如此遥远的地方，何以将我们的语言讲得如此流畅？"王子回答："请保持安静，否则台下观众会发现事情不大对劲。"这些伎俩源于巴洛克时期的戏剧，尤其是本·琼森、博蒙特和约翰·弗莱彻的作品（蒂克视后两者为典范），他们的作品像莎士比亚和卡尔德隆的戏剧一样频繁地提及舞台本身。然而，瓦尔特·本雅明在《德国悲悼剧的起源》中注意到，浪漫时代重新运用对舞台幻觉的有意破坏，有着新的艺术意图：这种手法在巴洛克时期用来说明人生如戏，虚幻一场。到了浪漫主义时期，这种手法则意在说服观众，艺术才是真正的人生，由此将艺术创作提升至新的地位。这是此前一切时代都未曾渴望企及的主张，但却体现在那些最富原创性的作品的哪怕最微小的细节中。弗里德里希·荷尔德林的小说《许珀里翁》的最后一句话是"更多内容请听下回分解"，于是我们知道此书的内容会超越最后一页的界线而无限继续下去，正如《诗人之恋》的最后一首歌曲延伸至无限的未来。

实验性结尾与循环形式

18世纪晚期音乐中的重大风格变化或许为世纪之交的文学提供了大量灵感来源，但由此产生的多种文学形式古怪十足。而正是这些文学作品——充满悖论，反古典，比例经常惊人地不平衡——反过来又影响了随后这代作曲家的音乐创作。受到文学和美术影响最鲜明的是舒曼、柏辽兹和李斯特，但门德尔松和肖邦也并非完全不受文学发展（如凯尔特和中世纪诗歌的复兴）的触动，门德尔松的序曲和肖邦的叙事曲即是明证。然而，在肖邦的创作中，我们所要寻找的不是某部作为叙事模板的具体文学作品，而是一种新的基调，一种新的氛围，以及各种新的结构：文学的影响并非产生某种标题内容，音乐也并非在指涉音乐之外的世

界。正如诗人和画家试图用语词和颜料重建音乐所具备的自由空间和抽象力量，生于1810年左右的这代作曲家也力图捕捉伴随他们成长的文学和美术中的原创形式和异域氛围。浪漫式断片最显而易见的形式——乐曲从中途开始，或是没有符合语法规则的正当结尾——仅是这种新的实验精神最简单的例证，它打破对音乐作品的既有认识的方式使它与这个时代的多种重大风格发展有所关联。

《诗人之恋》第一首歌曲以浪漫式断片的最单纯形式结尾，即结束于一个属七和弦这样简单的不协和音响，但此曲并非唯一一例。柏辽兹《莱利奥》的多个独立段落之一也以相同的方式收束。李斯特1844年为维克多·雨果的《如果是可爱的草》谱写的歌曲有着美妙的结尾，同样不完满地结束在主持续音上方的属七和弦。李斯特1860年出版此曲时，特意添加了可供选择的两小节终止式，供那些为这种断片形式感到不安的钢琴演奏者使用：

第二章 断片

写于一年之前的歌曲《我想去》（采用格奥尔格·海尔维格的诗作）虽然终止于主和弦，但最后几小节走向主和弦的进程毫无终止式的意味，并且去掉了最后主和弦的基础低音，只留下高音区的四六和弦，削弱了该和弦的稳定性：

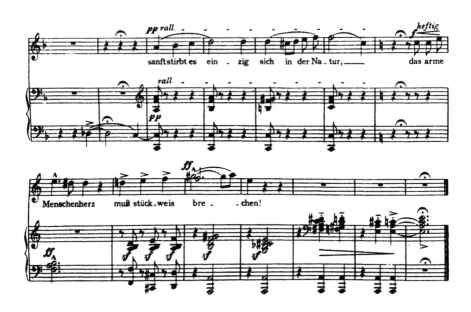

这里的断片有着强大的力量，这一收束在结尾的诗文中也有依据："人的脆弱之心必然化为碎片。"

1834年《诗歌与宗教的和谐》精美的早期版本最终结束于李斯特最钟情的减七和弦：

他为彼特拉克十四行诗第104首[1]而写的作品在1883年出版的最后一个版本，即较为朴素的男中音歌曲版，也有相似的结尾。然而，非同寻常的是，李斯特终其一生忠实于早期的浪漫形式及其精神。

将对浪漫式断片的探讨仅局限于带有不完满终止和弦的乐曲，太过简单。这一概念有着更为宽广的诠释空间，甚至以主三和弦终止式收尾的作品依然可能传达出微妙的开放性。肖邦《B大调夜曲》Op. 32 No. 1开头很低调，是一个可爱的两小节乐句，随后立刻重复一次，并带有美妙的装饰：

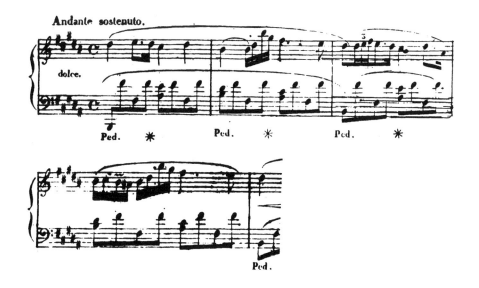

这样的开头让听者完全想不到最后一页的音乐是这样的：

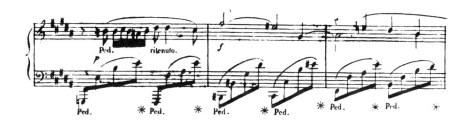

[1] 后来被重新编号为第90首。

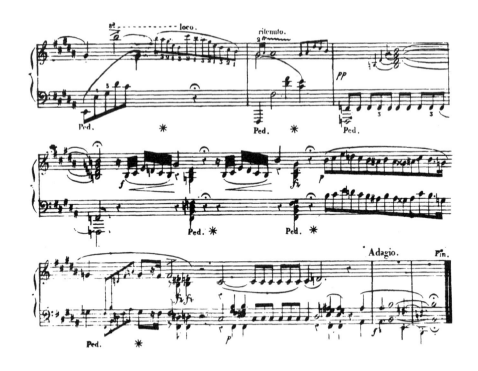

这页乐谱开头有所强化的情感仅在一定程度上为随后到来的惊人的歌剧式宣叙调有所铺垫，这段宣叙调听来既出乎意料又令人满足，既结束全曲又没有完满解决。肖邦经常将乐曲的高潮置于靠近结尾处，但此曲的高潮实际上发生在乐曲在严格意义上结束之后。此前，舒伯特也尝试过用小调结尾为大调乐曲收束（虽然这首夜曲最后的和弦并非严格意义上的小和弦，因为三和弦被移除，只留下主音上的八度鸣响）。

浪漫式断片在文学中的地位声望使得小型乐曲组成的套曲风行于19世纪早期，但对这种小型乐曲的各种可能性进行充分的挖掘还是要等到肖邦和舒曼的出现。舒曼的钢琴套曲，如《狂欢节》和《大卫同盟舞曲》，建基于同样的动机在整部作品中的反复出现。这种技法的先例是巴洛克时代由多首舞曲或性格小曲构成的组曲（例如亨德尔的组曲和库普兰的《羽管键琴组曲》），其中每首舞曲通常以相同的动机开始。舒曼也明显受到18世纪变奏曲的影响，在这类变奏曲中，织体的逐渐复杂决定了对主题的处理（有时也会有一个相对不那么复杂的段落位于中心，如巴赫的管风琴《C小调帕萨卡利亚与赋格》）。《克拉拉主题即兴曲》（Op. 5）对

克拉拉主题进行自由处理，为日后问世的钢琴套曲奠定基础。然而，在舒曼的套曲中，乐曲的顺序绝不单纯是织体复杂性的渐进：发挥决定性作用的是自由驰骋的想象。

肖邦的《前奏曲》Op. 28表面看来不过是多首短小独立乐曲的集成，但却是微型断片套曲最令人印象深刻的例子。它常被视为"套曲"（cycle），之所以形成一个整体似乎只是通过简单地把这些乐曲凑在一起。显然，整套Op. 28的演奏在肖邦的有生之年是不可想象的，无论是在沙龙里还是在音乐厅中，也没有任何证据表明肖邦曾经为某个朋友或学生私下完整演奏过这套作品，不像巴赫据说为一位学生完整演奏过《平均律键盘曲集》的第一册。杰弗里·卡尔伯格曾有理有据地论述过，在肖邦看来，演奏单独某一首前奏曲或将少数几首作为一小组进行演奏，才是有效的呈现方式，[1]而且肖邦本人实际上也是这样演奏这些乐曲的。现如今全本演奏已成风尚，而这种做法无法让我们充分理解其中每首乐曲的非凡个性。

然而，浪漫式断片的美学暗示我们，Op. 28作为整体的要求与其中每首前奏曲自身的要求，这两者意在并肩共存同时又对彼此的矛盾不予解决。构思一个超越任何可能的呈现形式的统一体，这种做法对于浪漫时代并不陌生，实际上对于18世纪早期的巴洛克音乐也不陌生，巴赫《键盘练习曲》第三卷即是明证（此外还有很多其他例子）。巴赫这套作品中，一系列众赞歌前奏曲按照常规弥撒的经文顺序排列，并分别以《圣安妮前奏曲》和《圣安妮赋格》作为首尾，它们共同构成一个令人叹服的智性形式，但无论今人多么易于接受这个完整的形式，它在当时却与表演实践无关。

肖邦的《前奏曲》在许多方面都以《平均律键盘曲集》为样板，尤其是纯粹系统性的排序。肖邦的框架与巴赫的一样简单：巴赫是按照半音阶上行，肖邦是将所有大调按照上行五度循环排列，每首大调乐曲之后伴随其关系小调乐曲（也就是C大调、A小调、G大调、E小调、D大调等等）。与巴赫的第一首前奏曲一样，肖邦的第一首也总是被理解为开篇之作。然而，不同于巴赫最后的《B小调前奏曲与赋格》，肖邦的最后一首《D小调前奏曲》只能作为结尾来看待——这一点非

[1] Jeffrey Kallberg, "Small 'Forms': In Defence of the Prelude," in *The Cambridge Companion to Chopin*, ed. Jim Samson, Cambridge: Cambridge University Press, 1992.

常显著，因为其最后几小节呈现出的音响并非充分的完满收束而似乎投射向作品之外：

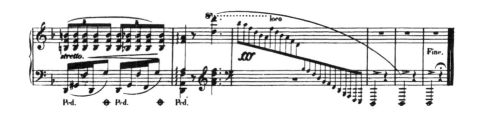

此外，从连续聆听的角度而言，肖邦所选择的调性布局要比巴赫的半音阶布局更令人满意。每首前奏曲在和声上都与前一首有所联系，而且肖邦经常对这种调性关系进行引人注目的开掘，用前一首乐曲的最后一个旋律音开启后一首乐曲。

肖邦似乎从一开始就运用这种手法，似乎是将之作为某种宣言，要理解第二首前奏曲，首先要将之视为从第一首最后的E音走向其自身A小调终止式的一次转调：

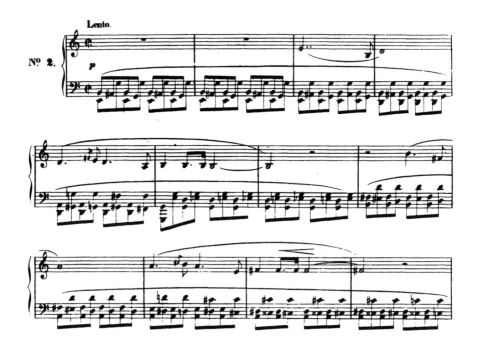

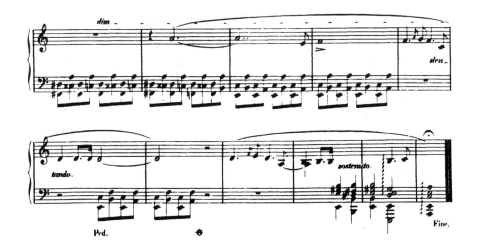

　　这则引人入胜的神秘断片由四个几近对称的四小节旋律乐句组成，每一句前后间插以伴奏音型，就像肖邦同时代作曲家所写的艺术歌曲，这使得乐曲的节奏格外灵活（请见第四章）。虽然第二句的第一个音时值略短，第三句的第一个音略长，但旋律是规则的，然而间插的伴奏提供了一种看似独立的新的节奏形式，没有影响到旋律。这一手法在乐曲中置入了节奏上留待演奏者自行发挥的自由空间，也由此证明创作与实现之间新的同一关系。

　　此曲始于第一首前奏曲的最后一个音E。诸多学者花费大量笔墨来探讨这第二首前奏曲究竟始于哪个调性：海因里希·申克尔的答案，G大调，最有说服力，因为乐曲的第一个全终止是G大调，G大调也是前一首C大调前奏曲的属调。然而，对于肖邦来说，无论是在这首乐曲还是在其他很多作品中，线性运动要比纵向和声更具根本性，他到达A小调的途径首先是通过高音区和低音区的两个线条，两者部分吻合（其中的平行八度令人印象深刻），部分错位：

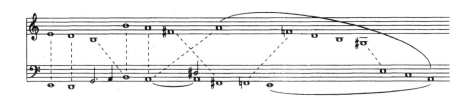

　　高低音区的线条均在第9小节下行至A音，该音在后面即将成为主音，而且低音声部在这个音上略作短暂停留，而不是立刻走向期待中的D。旋律通过对第

一句的严格模仿，下行至升F。引人关注的各个内声部保持稳定，由此产生了以下和弦：

该和弦在高低声部改变音高时始终基本保持不变：

低音声部随后半音下行至属音，旋律则将其核心动机以三度关系向下推进至主调终止式：

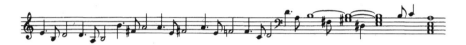

旋律和低音声部就本质而言都是从E音下行至E音，并将该音的意义从C大调的三级音转变为A小调的属音。整个过程营造出最具神秘色彩的诗意，沉郁肃穆、感人至深。或许音乐表现的主要元素是发生在转变关键时刻的精细的内声部写作，将一切凝聚在一起：

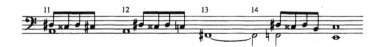

在织体与和声显得最为激进、最暧昧不清的段落中，肖邦的对位写作——他曾对德拉克洛瓦谈到，对位是音乐的"逻辑"——成为统摄全局的控制性要素。

肖邦殚精竭虑地用尽各种微妙笔触来保证每首前奏曲以令人信服的方式运动至下一首前奏曲。他此前刚刚在其练习曲中设想出这种技法，尤其是《练习曲》Op. 25（尽管早在《练习曲》Op. 10中，E大调第三首起初被标记为不间断地与C♯小调第四首连续演奏）。在这套前奏曲中，作曲家极尽巧妙地对乐曲进行布局，使之形成性格和情感上的对比。速度和类型相同的两首乐曲绝不会被安排在一起。其中少数几首若是单独演奏的确没有什么意义：既有玛祖卡风格又有即兴色彩的

《升C小调前奏曲》会显得太过微不足道，而《F小调前奏曲》单独听来又暴烈得没道理。其他前奏曲在独立演奏的情况下则保持着出色的效果。在我看来，我们必须认识到，这些前奏曲只是带有悖论色彩地被构思为一个整体，现代钢琴家将之整本演奏的做法呈现出了的确存在于该作品构思中的某些方面（甚至是不可或缺的方面），但肖邦并不认为这些方面对于该作品的音响实现有至关重要的意义。

就这些前奏曲体现为套曲的程度而言——即，其中各首乐曲的有效性和内涵意义依赖于它们在整体布局中的位置——它们是浪漫主义一切此类乐曲的最极端形式。套曲的统一性并非有赖于主题上的联系。实际上，各首前奏曲之间存在动机上的相似性，但音乐的力量从不在任何重要的方面仰仗哪怕是对这种主题关系的半意识感知（主题联系的重要性或许主要在于界定肖邦的旋律风格）。每首前奏曲没有和声上的收束。将之联结在一起的设计仅仅是追加性的，最后一首也只是在情感而非调性上作为整套作品的结尾。舒曼的钢琴套曲（如《蝴蝶》《大卫同盟舞曲》《幽默曲》）中有某种标题意味，不是明确特定的叙事性标题，而是对标题内容的暗示，某种隐晦的叙事，虽不可言传，但推动着音乐的前进并将整部作品整合在一起。然而，肖邦的这套前奏曲中没有任何此类暗示。肖邦终其一生保持着某种过时的音乐规范意识，因而始终反对将音乐以外的显在意义强加于作品之上。

有人将肖邦的前奏曲类比于当时钢琴家在演出中为引入下一曲的调性而即兴演奏的短小的转调段落，但这些前奏曲的调性转变全然不同于我儿时听过的约瑟夫·霍夫曼和莫里兹·罗森塔尔独奏会上的那些即兴过渡。实际上，从严格意义来说，肖邦的《前奏曲》压根不是前奏曲：这些乐曲当然可以用作更长大作品的短小序引，但作曲家并不意在让这些乐曲发挥此类功能。取名"前奏曲"这个令某些人困惑的体裁名称，一方面是承认巴赫的影响——肖邦明白这是自己有可能与巴赫那著名的二十四首乐曲相比肩的唯一方式，另一方面则是借此申明自己这二十四首中每一首乐曲的原创特性，即，既有临时性又具备美妙的完整性。若要每首乐曲的临时性得到最充分凸显，并非是用之引入另一首长大的作品，而是将之单独演奏或衔接到下一首前奏曲。这些作品虽然受到巴赫前奏曲的启发，但更加集中紧凑、更有张力、简洁明了。就像施莱格尔的一则断片，这每首前奏曲也是一部微型作品，独立、有个性、自身完整，同时也暗示并承认外在世界。

在肖邦和舒曼之前，其他作曲家也曾写过微型小曲，尤其是贝多芬和舒伯特（虽然舒伯特的小曲相对长一些）。舒伯特的《音乐瞬间》虽然是一部美妙的套曲，但其中各首乐曲并不因其处在套曲之中而在趣味和意涵上得到明显的丰富。贝多芬的《小品集》中有几首在单独演奏的情况下是没有意义也没有效果的，尤其是《小品集》Op. 119中的A大调第10首和C大调第2首：它们的断片性质是一种喜剧效果。而肖邦不同，他虽拥有机智，也擅讽刺，却毫无幽默。他的前奏曲，即便是其中那些怪诞不羁的乐曲，也从不逗趣好笑。性格情绪适中的乐曲往往优美典雅，最古怪的乐曲则具有深刻的严肃性。

贝多芬的喜剧性断片与随后几十年浪漫音乐的诗意断片之间的联系，正如莫扎特《音乐玩笑》对全音阶的运用与德彪西作品的联系：

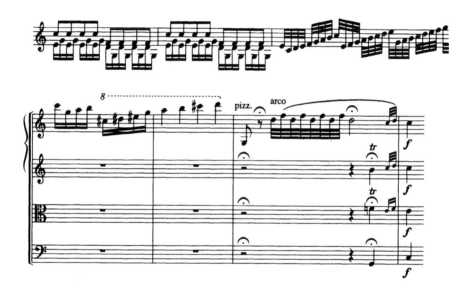

莫扎特或许对全音阶饶有兴味，但他定是将之视为一种逗趣的非常规效果。贝多芬《小品集》中的那些严肃乐曲，如《降B大调小品》Op. 119 No. 11也许可以单独演奏而无损于其内涵。贝多芬的最后一套《小品集》Op. 126是真正的套曲，但其中的单个乐曲不再是微型小曲。

"循环形式"（cyclical form）一词既模糊不清又存在歧义：它一方面是指一套表面看来各自独立的乐曲，但必须作为整体来理解和表演。除此之外，它在传统上也是指一部大型作品中，前面的一个乐章的音乐作为后面一个乐章的组成部

分而再次出现。贝多芬《第五交响曲》终曲乐章中间再现了谐谑曲乐章的一部分，这或许是这个意义上的循环形式最著名的例子，但并非首例：最早采用这种手法的作品很可能是海顿《B大调第四十六交响曲》，小步舞曲乐章的一些乐句在末乐章临近结尾处再次出现。虽然有贝多芬和舒伯特的少数先例（数量还不到一打），但这种手法在19世纪20年代末之前始终相对罕见，随后在门德尔松和舒曼的作品中成为常见手法，并激发了后来的勃拉姆斯和柴可夫斯基的创作。

在这个意义上，循环形式并非一种曲体形式，而是对某种既有形式的干扰。如果某个段落的再现是根据传统的要求，简言之就是在意料之中，那么这个再现的段落便不属于循环性质；而一个循环的再现段落必须是意外之举。如果某个众所接受的形式要求一个再现的段落，那便是有再现部的奏鸣曲形式、返始咏叹调、带三声中部的小步舞曲，或是在一套主题与变奏的结尾处再次陈述主题。而循环形式是让前面的某个乐章的音乐侵入后面某个乐章的领地。吸引浪漫主义作曲家的正是这种对既有形式的错位布局：这使他得以在采用一种传统形式的同时又突出了个性特征。在循环形式中，再现的部分虽然可能不符合传统的形式要求，但必须得到语境和音乐材料的支撑：必须是乐曲的有机组成部分而非修辞性笔触。一方面是对某种标准形式的破坏，而另一方面，这一破坏似乎又是从音乐中有机生长出来，是出于情感表现和内在发展而非传统要求而具有必然性——这种双重属性自然符合浪漫式断片的美学观念：再现的部分既是来自这个新乐章之外的入侵者，又是该乐章内在逻辑的必要组成部分。

这一点在最早的例子中已有明确体现：海顿《第四十六交响曲》末乐章中再现的不是小步舞曲乐章的开头而是其第二乐句，该乐句与末乐章主要主题非常相似，[1]暗示了两个乐章之间的亲缘关系。海顿在此以机智幽默的方式向我们昭示了循环形式的奥秘，而丝毫没有这种形式后来的诗意、矫饰的严肃性：小步舞曲材料的再现中断了末乐章的进程，却由此将听众的注意力转移到更为宏观的统一性。

同样的力量也在贝多芬《第五交响曲》中发挥作用，谐谑曲的材料在末乐章的古怪再现：同样，再现的不是谐谑曲的开头主题而是第二主题——而且这一主

[1] 对于这一关系的分析，请见拙著 The Classical Style: Haydn, Mozart, Beethoven, p. 148。

题也显然让所有听众想起第一乐章的开头主题。这里的干扰使末乐章的结构略有错位，并显示出第一、第三和第四乐章之间的联系。再者，这个再现部分不是出现在末乐章的结尾，而是位于再现部开始之前。这满足了终曲乐章的一个重要惯例（最突出地体现在莫扎特而非海顿的作品中，由贝多芬所承袭）：采用回旋曲形式，或者在二部性奏鸣曲形式中引入回旋曲式的特点——尤其是，在中间的发展部出现下属调上的一个新主题。降号方向的主小调则可以作为下属调的替代。由此，谐谑曲乐章的再现创造了更为宏观层面的统一性，满足了传统的结构需要，却又出人意料地打破了具体的形式（通过采用另一个乐章的材料以及速度和节拍的突然转换）。此外它还以类似终曲乐章开头的方式为再现部做好准备，因为谐谑曲乐章到终曲乐章之间没有间断，引入终曲乐章的方式在此被重复。

这些中断音乐进程的"循环性"手法在浪漫主义作曲家笔下经历了剧烈的转型：最重要的是它们有时不再出现在延长记号之后，将乐章进程暂时停顿，而是被天衣无缝地融入织体中。它们仍是意外之举（因为我们没有料到会听到来自之前乐章的材料），但断裂处显然被隐藏了起来。这在舒伯特的作品中已有明确体现，尤其是《降E大调钢琴与弦乐三重奏》Op. 100，但最佳范例是16岁的门德尔松的《八重奏》。以下是谐谑曲乐章的开头主题：

该主题在末乐章再次出现，但我们发现自己回到了谐谑曲却几乎无法指出该主题再现的确切位置。末乐章的速度标记为急板，而且表面看来该乐章的速度应该恰好是谐谑曲乐章速度的两倍——但实际上，两者速度相同，因为我们应当将

此处基本的八分音符织体等同于谐谑曲乐章的十六分音符：

随后出现的一个主题是谐谑曲主题再现的重要载体：

这个主题有着与谐谑曲主要主题相同的基本结构，而且在末乐章的发展部中门德尔松能够在不改变织体的情况下让音乐从一个主题走向另一主题。此外，谐谑曲开头主题的和声也与末乐章第一主题的和声完全相同：

门德尔松还能够将末乐章的两个主要主题都与谐谑曲主题相结合：

令人惊讶的是作曲家实现这一主题综合的手笔全然驾轻就熟，仿佛信手拈来。虽然先前乐章在此仍旧被听作是一种引用，但与此同时它也完全被整合在新的乐章中。

循环性再现既内在于末乐章又来自末乐章之外，这使之直接与浪漫式断片相关。听众一方面将之感知为对先前乐章的引用，另一方面又视之为导源于新语境的主题，由此，循环性再现对具体音乐结构的完整性同时予以破坏与肯定：它显示出浪漫式断片的双重性质。门德尔松的这首早期杰作始终是后世大多数循环形式实验的典范，但很少有人企及他这种令人信服的简洁手笔。

废墟

浪漫式断片的发展显然受到同时代对废墟情有独钟这一趣味的影响。这种趣味在文艺复兴和巴洛克时期已有存在，在几个世纪的时间里经历了重大转变。文艺复兴时期欣赏废墟，是因其承载着道德意涵，又是古怪反常的存在，也是神圣往昔的见证。15世纪的绘画（无论是意大利还是佛兰德斯）中，最美妙、最生动如画的废墟景象出现在表现耶稣诞生的作品中：废墟是犹太教堂的标志，是圣经《旧约》的象征，《新约》启示录将之部分摧毁，仅剩断壁残垣。废墟的如画（picturesque）特质逐渐压倒其道德意涵和历史意义，在16世纪和17世纪，建筑艺术开始将废墟更富戏剧性的效果纳入新的建筑构造中：例如朱利奥·罗马诺作品中下坠的拱心石，弗朗切斯科·博罗米尼作品中破残的山形墙。这些技法就像文艺复兴时期意大利宫殿设计中浓重的乡村气息，是将自然直接纳入艺术的一种途径。艺术家们似乎醉心于对既有形象的暂时破坏：破损的边角散发着新奇的魅力，现实闯入艺术，又被巧妙的艺术手段所驯服。

然而，到了18世纪，钟情于如画废墟这一风尚有了不同的意涵：残垣断壁不再意味着将自然引入艺术，而是将艺术、将人为的东西还原到自然状态。在皮拉内西和休伯特·罗伯特的废墟式构造中，建筑开始回退于自然风景中，与生长的过程融为一体。皮拉内西夸大其废墟式构造的英雄性尺度：它们引发一种听天由命的悲剧感，一种沉郁苍凉的悲悯意味。它们使得游荡在周围的人物形象显得渺小卑微，而且常常被周遭丛生的杂草所遮蔽，沦于荒芜之境。为了营造出这种苍凉氛围，当时的园艺师开始在他们所设计的风景中建造废墟式的景观，如18世纪的英国花园摒弃了对称原则，试图通过人工手段让园艺设计比自然看上去更加自然。

18世纪的最后十年进入废墟趣味的最后一个阶段，作为艺术作品的废墟（包括文学作品）显然不仅是不可避免的、自然的，而且受到欢迎（至少在一定程度上）。一种新的风格永远地改变甚至部分地摧毁了此前时代的价值和意义体系：在贝多芬之后，莫扎特的音乐听上去与原来再不相同。试图重新捕捉作品产生之初的效果始终是一项重要的批评活动，但永远无法取得彻底的成功。我们未必需要为此哀叹。我们自己时代的作品终将遭到相似的误读。应当明白的是，文学就是

要以这种方式发挥作用。1794年,席勒在评论弗里德里希·马蒂森的山水诗时写道:"诗人纳入作品中的真正明确的内容始终是有限的,而他允许我们对其作品可能读解出的内容则是无限的。"席勒在此承认艺术家无法完全控制受众的理解,充其量只能引导公众理解的走向。简言之,最有责任感的艺术家在进行创作时很清楚他的作品将不可避免地成为废墟。或许可以说,废墟此时不再是一种不幸的命数,而是作品的终极目标。当约翰·索恩爵士在19世纪早期设计英格兰银行时,他拿给银行领导三幅油画草稿,让他们了解自己的设计(银行家并不擅于阅读建筑设计图):第一幅草稿上的银行大厦是崭新的,光彩夺目;第二幅草稿显示的是经过数年积淀之后的银行大厦,生出些颇为迷人的铜锈和常春藤;最后一幅草稿上的银行大厦已历经千年,成为一片高贵的废墟。银行家们是在为后世建造这座废墟。(实际上,这座建筑后来的确被毁,但是不同意义上的摧毁:被后世建筑师的横加插手所破坏。)

早期的作家(尤其是蒙田)间或意识到后人会在自己的作品中读解出完全不同于自己的意图、甚至自己无法想象的意义,但他们将此视为一件奇怪的事情,一种人类心智的奇特弱点和局限。蒙田曾说:

> 但命运实际上已更为明确地向我们昭示出她在这些(文学和艺术)作品中所发挥的作用,在这些作品中发现的诸多魅力与美感不仅不是出于创作者的意图,甚至脱离创作者的意识。有心的读者常常在他人的著述中发现一些优点,有别于作者置入其中并有所感知的那些特点,由此赋予作品更为丰富的意义和样貌。
>
> Mais la fortune montre bien encores plus evidemment la part qu'elle a en tous ces ouvrages, par les graces et beautez qui s'y treuvent, non seulement san l'intention, mais san la cognoissance mesme de l'ouvrier. Un suffisant lecteur descouvre souvant ès escrits d'autruy des perfections autres que celles que l'autheur y a mises et apperceues, et y preste des sens et des visages plus riches.[1]

[1] Montaigne, *Essais*, Book I, chap. 24.

蒙田欢迎这些美好的误解，将之视为命运的馈赠，是绝妙而武断的意外。然而，对于席勒以及第一代浪漫主义作家而言，这是个自然而然的进程，他们力图挖掘这一进程。既然作品的毁坏（作品成为废墟）不可避免，那么艺术家可以充分利用这一点，将作品自身的毁灭原则置于写作中。这一时期的许多文学形式都具有暂时性——不仅是实验性的，而且无法重复，尤其是蒂克、诺瓦利斯和荷尔德林以及拜伦、柯勒律治和华兹华斯的作品。这些作品常常看似在宣告自己难以保持自身的艺术完整性，并暗示读者它们可能以哪些方式被侵蚀。诺瓦利斯在名为《花粉》的最后一部断片集中写道：

> 写书的艺术尚未被创造。但正处在被创造的过程中。这种断片集即是文学的种子。诚然，其中定有众多不孕之种；然而，只要少数几粒能够生根发芽即可！

> Die Kunst Bücher zu schreiben ist noch nicht erfunden. Sie ist aber auf dem Punkt erfunden zu werden. Fragmente dieser Arte sind literarische Sämereier. Es mag freilich manches taube Körnchen darunter sein: indessen, wenn nur einiges aufgeht!

这则断片本身不仅具有临时性，而且以拒绝达到最终确定状态为荣。它呈现在我们面前，以成为废墟的前景预示了自身的灭亡（无论这灭亡是即刻来临还是有所延迟）。

无序

浪漫式断片及其所激发的各种形式使艺术家得以面对经验中的混乱无序状态，其途径不是反映这种无序，而是在作品中为无序留出空间，令其短暂出现而引发联想。在一些早期浪漫主义者看来，混乱感及其创造性作用对于近现代艺术而言至关重要。弗里德里希·施莱格尔1797—1802年的许多札记都是关于艺术与混乱

之关系的思辨性断片（直到最近才出版问世）[1]，尤其关注近现代浪漫主义形式中最有代表性的一种，即小说（Roman）。1798年的一则言论说得斩钉截铁：

> 小说这一形式是一种精致完善的艺术性混乱。
> **Roman in der Form ein gebildetes künstliches Chaos.**

在1802年下半年的某个时间，这一观点以归纳概括的方式引申至当时的总体风格，将混乱感与有机性的再现相联系：

> 蔬菜植物=混乱是现代性的特征。
> **Vegetabilisch = chaotisch ist der Charakter der Modernen.**

混乱成为象征一个非机械的世界里生物性无序状态的隐喻，象征日常经验中的无序。尤其意味着在一个有序的艺术形式中再现这种无序世界所带来的问题。

混乱的东西并不是断片性的东西（因为浪漫式断片"自身完整，与外在世界分离"）：施莱格尔实际上明确反对混乱。然而，这种对立并非彻底，正如以下两则1798年关于风格的札记所流露的：

> 韵律必须是混乱的，但却是尽可能对称的混乱。由此可以推断出浪漫主义的格律体系。
> **Der Reim muss so chaotisch und doch mit Symmetrie chaotisch sein als möglich. Darin liegt die Deduction des romantischen Sylbenmaasse.**

换言之，押韵必须看似是幸运的巧合，而不是诗人强加的结果，但它又将一种对称秩序强加于诗歌。混乱与对称的结合似乎让浪漫主义诗歌的批评家能够鱼与熊掌兼得。施莱格尔还将这种结合延伸至散文领域：

[1] 请见 *Kritische Friedrich-Schlegel Ausgabe*, vol. 16, Paderborn: Verlag Ferdinand Schöningh, 1981。

浪漫主义散文的原则与韵文的原则完全相同——对称与混乱，在很大程度上符合古老的修辞术；在薄伽丘的作品中，两者明确地结合在一起。

Das Princip der romantischen Prosa ganz wie das der Verse—Symmetrie und Chaos, ganz nach der alten Rhetorik; im Boccaz diese beiden in Synthese sehr deutlich.

最成功的浪漫式断片保留着传统形式的清晰的对称性和平衡感，但也富于暗示性地允许混乱存在的可能，允许人生无序状态的爆发。这种预见的作用就像刺猬的棘刺，既鲜明地勾勒出这种动物的外形，也模糊了其形态的边界。

正如施莱格尔在《雅典娜神殿》中所写：

只有当你不是哲学家时，你才能成为哲学家。一旦你认为自己是哲学家，你就不再成为哲学家。

Man kann nur Philosoph werden, nicht es sein. Sobald man es zu sein glaubt, hört man auf, es zu werden.

这则断片表面看来十分简单，结构对称平衡，表达内容完整——但会引发甚至迫使读者将之掰开揉碎，加以猜测，进行诠释。其外在的平衡要求被转化为更有成效的混乱。这个形式封闭独立，修辞上也循规蹈矩，而字里行间唤醒的共鸣却是开放的。

在短暂的一段时期里，断片式技法是解决以下问题的一种不稳定却有成效的方案：将生活的混乱状态引入艺术，同时又不损害作品的独立完整。在音乐领域，浪漫式断片同样为不加解决的细节留有余地（虽然模棱两可且令人不安），这些细节削弱但从不完全摧毁形式的对称和惯例。肖邦作品中最著名的断片是《F大调前奏曲》Op. 28 No. 23，诗意的结尾结束于一个属七和弦：

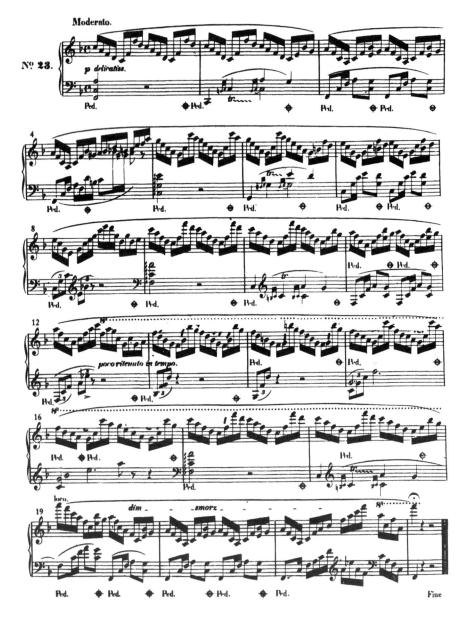

看似惊人的是，结尾处强调的E♭音并未削弱主和弦。相反，属到主终止式的四次重复使得最后几小节具有绝对的收束感，而E♭音的存在只不过为终止式平添几分神秘色彩——此举堪称非凡卓绝，因为常见的属七和弦本身实在毫无神秘可言。这并不仅仅是一种音响效果（虽然对E♭音的强调使之听来有如钟鸣）：这个不协和音

将最后的和弦延长，超越了这首小曲的形式界限。

可以认为，这首前奏曲中，属七和弦上的结尾的到来并非未经准备。属七和弦在全曲中的出现频率可谓惊人（第2、3、6、7、8、10、11、12、14、16、18、19、20和21小节），而且第8小节和第12小节左手最后一个音也使音响发生了微妙的变化，由此使得这两个小节与全曲最后几小节非常相似。因此，最后和弦的出现的确是有所准备的，但绝非有所缓和或被遮蔽。如果这效果不是如此纤巧美妙，我们甚至可以说此处手法所带来的震惊价值并不因一个半世纪的时过境迁而受到影响。但如果说这个Eb音并未削弱最后的主和弦，它也将这个主和弦揭示为一种人工构建的对称性，一项武断的惯例，并暗示了形式传统（为肖邦的同时代人所熟知，而且我们如今依然在很大程度上予以承认）之外音乐经验的另一方天地。Eb音显然是一种侵入手法，扩大了形式的内涵，使最后的主和弦显得神秘。这是浪漫主义陌生化手法的理想典范，这种陌生化在诺瓦利斯看来是浪漫风格的最典型特征："让熟悉变得陌生，让陌生变得熟悉。"

引用与记忆

舒曼甚至比肖邦更钟情于让一个音、一个乐句甚至一个段落初次听来仿佛来自乐曲的形式之外。在《狂欢节》的《弗罗列斯坦》（舒曼双重自画像的第二部分）一曲中，舒曼让这一效果成为其标志性的手法。弗罗列斯坦代表着舒曼性格中外向、刚烈、变化无常的一面，他的这幅肖像在第一乐句之后被打断，音乐中回顾了舒曼最早出版的作品之一：

这里具有革命性的手法并不是引用另一首作品的片段，而是作曲家如何使之听上去像是引用。如果严格遵照舒曼的演奏指示，这个乐句听来仿佛是来自外界的入侵，即便对于从未听过舒曼其他作品的听者来说亦是如此。这个标记为 Adagio（柔板）和 leggiero（轻快地）的引用部分被速度和音响的剧烈变化而孤立起来，与上下文隔绝。这个侵入的句子也打破了常规的四小节乐句结构。它第一次出现时（第9—10小节）转瞬即逝，显得神秘难解，并不是重要的独立乐句而不过是一串简单的音阶。它的第二次出现（第19—22小节）却改变了一切：那串音阶原来是一个轮廓明确的旋律的开头，一首缓慢、有表情的圆舞曲。这两次出现都打断了一首速度快得多、情感激动猛烈的圆舞曲，也都是断片形式，第一次的片断性更强，以至于难以理解。

正是这段引用的第一次过于短暂、令人困惑的出现才赋予其第二次出现以意义。起初这个引用是个无法充分理解的句子，也只能给听者留下部分印象。随后，对于这个句子的记忆变得清晰起来，足以让舒曼在第二次引用时将之标记为"（Papillon?）"（蝴蝶？）——但还带着个问号。音乐向缓慢速度和轻柔触键的骤然转变使得这个句子若隐若现，仿佛来自远方：那个问号更多是对钢琴演奏者的指示（即告诉演奏者应当如此弹奏这个句子）而非作曲家的隐秘符码。这页乐谱是舒曼用音乐再现记忆感受的最杰出实验之一。几年之后，他会将之以更大规模巧妙用于声乐套曲中。

舒曼之前的作曲家也曾在单独一个乐章内部挖掘速度和性格的对比（著名一例是贝多芬《E大调钢琴奏鸣曲》Op. 109的第一页）。而舒曼的天才在于使对比显得令人困惑、暂不确定，只是逐渐地才可以被理解。实际上，随着《弗罗列斯坦》的推进，对比越发弱化殆尽。唯有记忆的第一次出现打破了四小节乐句结构，随后这个结构在乐曲的剩余部分始终得到保留。在乐曲的进展过程中，舒曼将这段记忆的上行和下行音阶与开头动机更具特色的轮廓相结合。第31和32小节右手的

两个声部暗示着"蝴蝶？"的开头，并将之融入起初的动荡织体中，这一点到了第42和43小节甚至更为显著。记忆被全然吸收于当下，而且乐曲以 *fortissimo*（很强）的力度结束于属九和弦，作为一则简单的充满激情的断片。随后，套曲中的下一首《妖艳的女子》的前四小节为之提供了终止式。

音乐断片的成功典范是舒曼《C大调幻想曲》Op. 17的第一乐章，起初在手稿中以"废墟"命名。舒曼本人也感到这个乐章是其创造天才的最有力证明。这的确是他大型作品中最成功、最具原创性的篇章。虽然他的声乐套曲以及《大卫同盟舞曲》《克莱斯勒偶记》和《狂欢节》是同样令人印象深刻的成就，但这些作品属于多个断片的集成。《C大调幻想曲》第一乐章则以无与伦比的气势和能量揭示出单独一则放大的断片所体现的审美趣味。

与《狂欢节》中的《弗罗列斯坦》一样，这个乐章也建基于来自作品之外但被吸收在作品中的一个引用乐句，而且这里完整引用的出现也被推迟。无论是吸收还是推迟在《C大调幻想曲》中都精彩绝伦。第一乐章的大多数主题都建基于引用，但我们必须等到整个乐章的最后一页才会听出这是引用。舒曼再次显示出音乐中营造问号效果的惊人能力。当引用的句子最终出现时，我们意识到这就是之前已听到的许多材料的源泉，但它又像是一个出现在新的缓慢速度中的新主题——而且在整个乐章中音乐第一次令人满足地解决到原位主和弦。

与《弗罗列斯坦》中的引用一样，《C大调幻想曲》第一乐章的最后一页也是一次回忆——但这次用的是另一位作曲家的旋律：贝多芬《致远方的爱人》最后一首的开头。舒曼的同时代人中，大多数了解近来音乐的人都会辨认出这个来源——《C大调幻想曲》的受献者李斯特当然也不例外，他本人还将《致远方的爱人》改编为钢琴曲。无论怎样，舒曼在这部作品印刷初版的题词中用弗里德里希·施莱格尔的四行诗提示读者乐曲中暗藏玄机：

> 透过一切鸣响之声，
> 置身绚丽尘世之梦，
> 轻声细语蹁跹而至，
> 有心倾听神秘之音。
>
> Durch alle Töne tönet

Im bunten Erdentraum

Ein leiser Ton gezogen

Für den der heimlich lauschet.

 这里的"神秘之音"即是引用贝多芬的那个句子,而《C大调幻想曲》实际上是为了在波恩竖立一座贝多芬纪念碑筹集资金而作。舒曼写给当时远在他乡的恋人克拉拉·维克(两人此时仍因克拉拉父亲的禁令而分隔两地):"我在数个小时里反复弹奏我的《幻想曲》末乐章的一个旋律……你难道不是贯穿全曲的那个神秘之音?我几乎认为你就是。"对于一个写信给自己未婚妻的年轻艺术家来说,这样的内容恰如其分。不够细心的传记批评家丝毫没有注意到这句话中的"几乎"。将作品中的一个元素与艺术家人生的一个方面过分肯定地相联系、相等同并不会促进理解,反而会阻碍理解。这首作品并不意在像一封电报那样直接明确地传达艺术家的人生经验,也不是要用艺术家的记忆取代我们的记忆,而是应当用我们自己的经验填充其中,它是此曲所有听者的诸种感受的载体。再没有比舒曼写给克拉拉的信更清楚地说明这一点:舒曼作为其自己音乐的听者(而非创作者),他明白自己对克拉拉的爱何以被灌注在其作品的模具里。他在信中谈及的末乐章的主题一定是以下这个,标记着"Etwasbewegter"(更为动人):

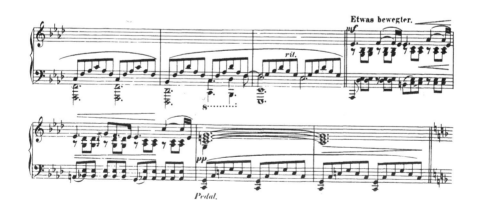

 这是整个乐章唯一可能被反复弹奏数小时的主题。而这个主题,也是对贝多芬作品的更为隐秘的引用。我们从舒曼本人那里了解到,其引用的来源是贝多芬的《第七交响曲》,很可能是来自第一乐章尤其是第二乐章的以下段落(此处的谱

例采用李斯特的钢琴改编谱）：

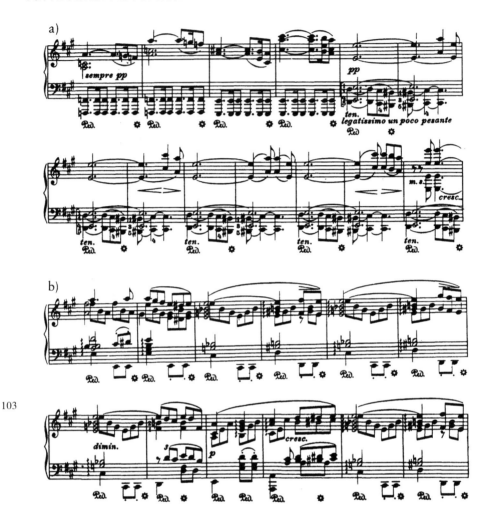

　　构建这种复杂的指涉参照网络是舒曼音乐思维的典型特征——引用贝多芬，还用贝多芬音乐中的远方爱人意象代表克拉拉。但这应当可以让我们对舒曼的成就管窥一二。指涉克拉拉的不是舒曼的音乐，而是贝多芬的旋律，是音乐中那"神秘之音"。尤其是，在舒曼作品的第一乐章结尾，对贝多芬的引用听来并非对另一个作曲家音乐的回忆，而是音乐中一切材料的源泉和解决——直至最后一页。这里的指涉变成了自我指涉：来自贝多芬的句子不仅是来源，同时也似乎导源于这处引用之前的音乐。实际上，只有认识到对《致远方的爱人》的引用听来

仿佛出自舒曼之手,才能充分体认舒曼在这部作品中取得的成就。这不仅因为贝多芬在他这部杰出的声乐套曲中预示了舒曼风格的诸多方面,也不仅因为舒曼在贝多芬的声乐套曲中看到了自己,更为重要的原因在于舒曼的这整个乐章是结尾所引用乐句的铺垫和发展。这也是为什么即便从未听过贝多芬声乐套曲的人在听到这个句子时也感到仿佛似曾相识:这个句子虽然在乐章结尾才以原初形式出现,但唤起了之前的一切兴奋与紧张,并予以解决,归于稳定。

舒曼只引用了贝多芬旋律的前两小节:

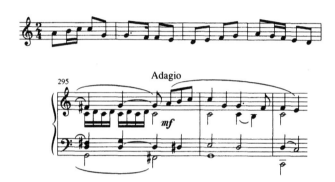

很容易听出,在舒曼的开头旋律中

那个动机

来自贝多芬旋律中的

但舒曼的开头更显著地来源于贝多芬旋律中的第4小节

但这个材料舒曼并未在乐章末尾引用。在《C大调幻想曲》中，引用材料的功能是收束，是最后达到稳定的时刻，即到达主和弦。舒曼的意图并非揭示或承认作品之外的来源，而是将该来源融入自己的作品，成为作品的有机组成部分。这又涉及那个我们熟知的矛盾——断片自身是完整的——但所造成的困惑只是逻辑上的，而非感受上的。

贝多芬旋律中未被引用的第3小节和第4小节勾勒出D小三和弦，即C大调的二级小和弦，从一开始就决定了整个乐章的总体结构。这里的和声结构实际上极具个性，值得简要描述，有助于解释舒曼的非凡成就以及该成就为何无法复制。作品始于属持续音上的D小和弦（主题I），C大调仅仅得到暗示：

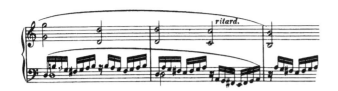

一个属音G上的 *sforzando*（突强）之后，D小和弦在伴奏［*piano*（弱）］中朦胧不清，但在旋律中被明确勾勒出来［*fortissimo*（很强）！］。一个新主题（主题II）之后，主要主题的一个抒情变体（主题Ia）——更接近贝多芬原来的旋律——出现在D小调中，而且由于去掉了属持续音G，D小调和声此时得以真正立足：

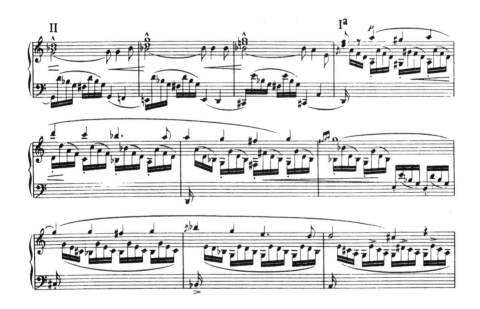

主要主题的另一个变体（主题Ib），比主题Ia还要接近贝多芬的旋律，继续在D小调：

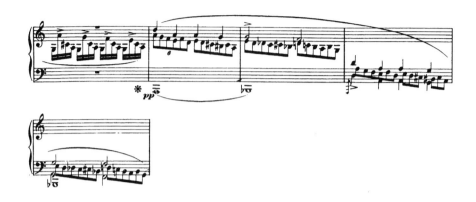

这导向抒情的Ia和Ib的第二次出现,此时在F大调中,即主调的下属调,D小调的关系大调:

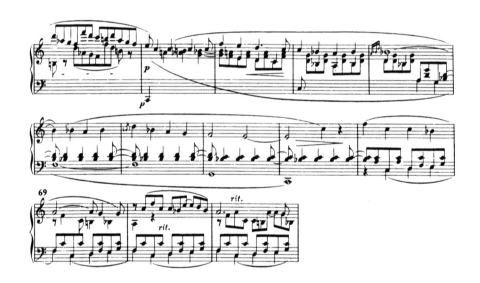

下属调作为呈示部的次要调性非常罕见,也绝对不符合古典规范。然而,该调性的确立直接来自开头低音声部的和声,并在一系列破碎的乐句中直接导向它自己的二级调(G小调)并回到D小调。音乐通过简单的上行四度模进(D小调–G小调–C小调)回到C大调和开头的主题:

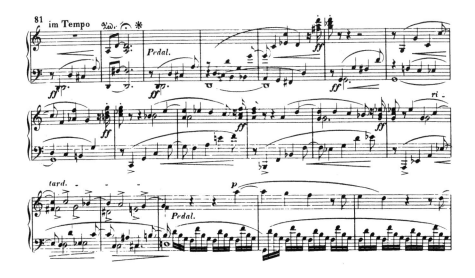

我之前已经谈到，舒曼一直避免原位主和弦，直到乐曲的结尾才让其出现。在一个速度更快的加速段之后，开头的主题在主持续音上再次出现，但依然悬而未决，因为D小调的不协和和声仍然持续存在。它以一个半终止和一个延长记号收尾，由此延长了"呈示部"的紧张感：

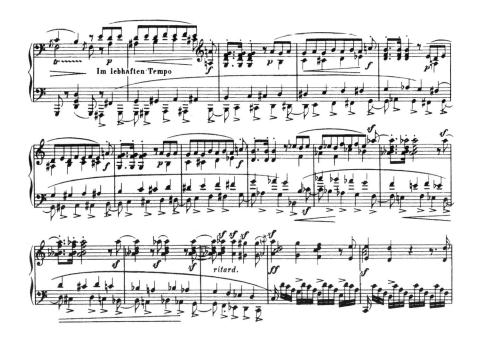

　　矛盾冲突在此达到极致：这个终止式的和声既可以说同时是主调C大调和属调G大调，也可以说两者都不是。它是一个G音上的属七和弦，下方低音却是主调的主音C——随后富有表情的C小调音阶将G音置于低音声部，但其中还有个可能让属七和弦不成立的B♭音，而后是四个小节的G小调"传奇风格"的音乐——最终回到主小调。这个非同寻常的终止式是舒曼早期运用不协和音响的至高成就，用二级小调和下属调削弱主调和属调。

　　这个模棱两可的终止式解释了随后几页的音乐。奏鸣曲形式中的呈示部（《C大调幻想曲》模仿这种形式，而且最初被称为大奏鸣曲）通常会走向属调上的全终止，随后进入发展部。另一方面，三部曲式的第一部分通常结束于主调终止式，随后是对比性的中间段落。"Im Legendenton"（传奇风格）既是一个速度较慢、几乎完全集中于主小调的对比性段落，也是主要对主题II和主题Ia进行运作的发展部。

　　"再现部"也绝非符合正统。始于第129小节，几个乐句之后，"呈示部"的剩余部分向下移位一个全音：原来的二级调性D小调变成了主小调，原先F大调中的一切此时在E♭大调中再现。开头主题在最后回归，并第一次得到解决，被引用自贝多芬《致远方的爱人》的主题所解决。

　　这种火车时刻表式的分析（"我们在第119小节抵达主持续音，在第129小节离开"）通常既无趣也不能说明什么问题。然而，在此这种分析能够展现出音乐中对下属调或降号区域（F大调、D小调和C大调）非同寻常的强调，以及这些和声如何导源于开头主题和贝多芬歌曲的特点。在古典技法中，下属调性区域通常用来

减弱张力，或为解决做准备；舒曼却以悖论的方式和惊人的技艺用下属调性区域来增强和延长张力。他之所以能够这样做，是因为C大调已得到充分建立却从未被原位主三和弦所肯定。这个乐章中的解决几乎总是解决到属持续音、小调性，或是虽然解决到主持续音，却有不协和音侵入，阻碍C大调主和弦在结尾之前确认自身。

这首幻想曲虽然表面上接受古典奏鸣曲的比例布局和形式结构，但其运作方式却并不像一首古典奏鸣曲，甚至不像后古典时期的奏鸣曲。它并不意在让不同性格的主题形成对比；不让主调与属调（或主调与中音调）构成对极，并强化和解决两者的对立关系；也不经历从稳定运动至戏剧性的张力再回归稳定这一过程。它始于极大的张力，朝向解决回落但受到阻碍，进而走向更大的张力，然后三番五次发动这一进程。这样的结构像是一股股浪潮，从高潮开始，每次都逐渐失去动能，然后重新开始。除了速度较慢的中间段落之外，音乐并未构建高潮。相反，它不断濒于瓦解，几近分崩离析——而且从第70小节开始的确逐渐破碎为一系列断片：

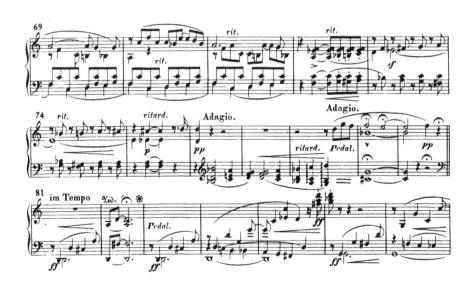

在11个小节中出现了4个 *ritenuto*（突慢），2个 *ritardando*（渐慢），2次 *adagio*（柔板），以及3个延长记号。此外，在初版中，第81和82小节被两端的双小节线隔离起来。音乐历尽艰难才在随后到来的精彩的切分节奏中恢复生命力，该切分

节奏也破坏了节拍的清晰性（请见边码107的谱例）。

我们或许可以将这个垮塌的时刻视为对形式的摧毁——但仅仅转瞬即逝。这是浪漫式断片所允许的对结构最大限度的侵扰：混乱的短暂闯入依然被传统的对称布局所控制。但这改变了整部作品的内涵，昭示了作曲家全局构思的原创性。舒曼的激进革新在于一种新的宏观节奏感：一系列能量的浪潮，对瓦格纳、理夏德·施特劳斯等后世作曲家至关重要。

这一革新为该乐章起初的名称"废墟"提供了依据。然而，若要涵盖这一形式，必须到乐章的结尾，待一切紧张感都烟消云散时再揭示其基本材料。这种新的节奏感与古典形式的个性化呈现的结合显然只能实现一次，而不是可以被发展或复制的构思。正是对断片形式的接受使舒曼得以在这个大型乐章中实现音乐连续性的新感觉。

起初舒曼计划在《C大调幻想曲》末乐章的结尾处再次出现引用《致远方的爱人》的句子，从而使之更具说服力地转变为浪漫式断片：这个旋律在此既是对另一位作曲家的引用，也是此曲另一个乐章材料的侵入。在这个最初设想的结尾中，引用的句子原本会再现于第145小节，和声有所变化，引入了以下和弦：

该和弦发挥了至关重要的作用：

加重音的A音和分解和弦结尾的延长记号直接导向作为贝多芬旋律引用第一个音的那个A音。当这些分解和弦出现在该乐章开头时,这个A是音乐的最高点,也是第一个被延持的音:

舒曼原来的结尾将旋律的这个短暂时刻转变为一个完整的主题,而且是一个我们从乐章开头就熟知的主题。在此曲出版之前,他采取了更为谨慎的选择,划掉了这个富于诗意的最后一页,用新增的三小节敷衍的分解和弦取代了对贝多芬的引用:

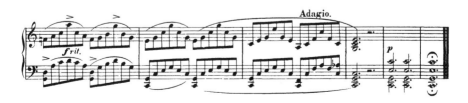

第二章 断片

倘若是一位编辑做出这一改动，我们定会认为他是在蓄意破坏完美的作品。浪漫式断片始终是一个很难坚持的观念，在妥协与刺激之间摇摆不定。

当然，一则引用是一份公之于众的记忆，但舒曼《C大调幻想曲》中引用贝多芬的句子是在一套多层记忆组成的复杂等级结构之内发挥作用。这个乐句当初在贝多芬那部声乐套曲中出现时就已然是一份记忆，它是套曲中的最后一首，但在很大程度上让我们回想起套曲的第一首歌曲，以至于我们将之视为开头的歌曲而几乎没有意识到这是末尾歌曲对开头歌曲的转化。而到了舒曼《C大调幻想曲》的第一乐章，这个乐句既是对贝多芬声乐套曲的记忆，也是对在此之前整个乐章所有主题的记忆（整个乐章既导源于它，也被它解决）。在此曲手稿末乐章的最后一页中，这个句子既是对贝多芬歌曲的记忆，也是对舒曼此曲第一乐章的记忆，而且微妙的和声重置使得对第一乐章的回忆更具说服力。末乐章手稿的结尾虽然经过开头几小节的悉心准备，但还是在末乐章的整个形式进程中造成了暂时的中断，然而其结果是暗示了作品整体的宏观统一性。

音乐中的引用不足为奇，将另一位作曲家的某个曲调作为一部作品的基础也并不新鲜。舒曼这部作品中极端新奇的是将引用融入作品的方式，即他如何让贝多芬的旋律听来仿佛源出新的语境，仿佛舒曼的音乐能够有机地进行扩展，从而生出一个贝多芬音乐的片段。浪漫式断片对陌生外来的事物予以承认，进而加以整合。贝多芬的句子像是一份不由自主的记忆，不是被有意唤起，而是被之前我们刚听过的音乐所必然生成。当一份记忆被听者同时感知为陌生与亲切时，当我们意识到它不仅标志着过去，也意味着现在时，这份记忆便成了一则浪漫式断片。

缺席：被抑制的旋律

一份不完美、不完整的记忆是加倍的断片。舒曼的《妇女的爱情与生活》以记忆结束——但这个记忆在最悲恸的时刻已变得支离破碎。女主人公在丈夫去世后唱道：

我默默退回于自己的内心，

蒙上面具,

在那里我有过你,我曾经的幸福,

你就是我的世界![1]

Ich zieh' mich in mein Innres still zurück,

 Der Schleier fällt

Da hab' ich dich und mein verlornes Glück

 Du meine Welt

钢琴安静地独自重新奏出第一首歌曲,表达的是女主人公第一次见到爱人时的景象:

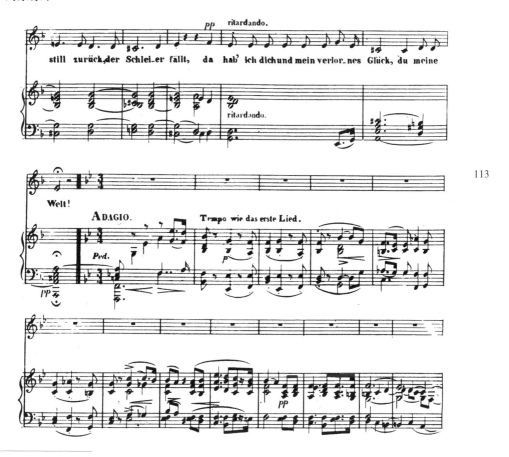

[1] 采用邹仲之中译本,略做改动。——译注

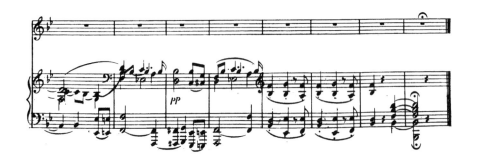

然而，这里的再现在很大出程度上并不是第一首歌曲，而仅仅是第一首歌曲的伴奏，而且重要的是，此处并未在钢琴奏出的第一首歌曲引子的第1小节与人声旋律的开头之间做出任何区分。

第一首歌曲中整整一个诗节的伴奏在此不加任何变化地再次出现。第一首歌曲中，钢琴对人声旋律的大部分音符予以叠加——直至高潮处，钢琴才将旋律完全交由人声来呈现：

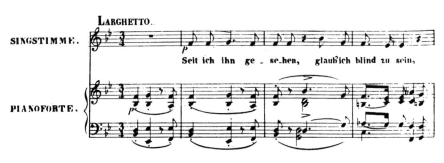

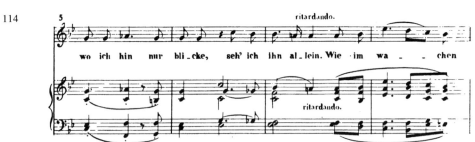

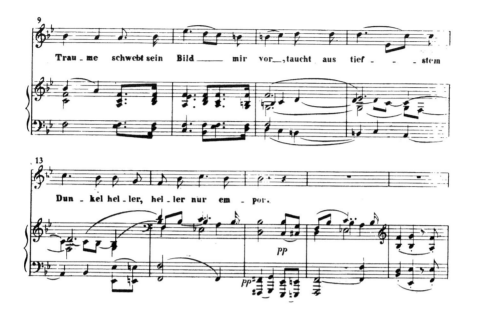

当第一首歌曲的伴奏在最后一首中单独出现时,旋律在第11和12小节似乎隐退到内声部,而且在第12小节完全消失,直到第13小节末尾才重新浮现。

但旋律的消失并不十分彻底:它作为一份记忆而继续存在。我认为任何在第一首歌曲中两次听到以下极富表情的乐句之后的听者都不会很快忘记它:

第一首歌曲中这个乐句的唱词是"从深沉的黑暗里升腾"(Taucht aus tiefstem Dunkel),这个动机实际上会在最后一首的钢琴尾奏的留白中跃然出现于听者的脑海。的确,这里的伴奏提供了一种刺激因素,以下的音

第二章 断片

115 以这样的方式隐匿起来：

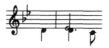

然而，必须强调的是，在钢琴尾奏中，这一小节并未达到可以理解的旋律的层面。在隐匿的动机与明确的旋律之间存在一个必须由听者自行填补的沟壑。这段尾奏是一份记忆，而记忆的一部分有所缺失，必须将之召唤，必须有意使之回归——就像必然如此。舒曼迫使听者承认记忆永不完美，迫使听者将歌曲补充完整。这部套曲的结尾不是回归，而是回归的幽灵，是原曲的断片或幻影。人声不复存在，旋律的一部分也随之消亡。在第一首歌曲的高潮处让钢琴停止叠加旋律，留下孤独的女声独唱，这是非凡精妙、充满灵感的笔触。而在最后一首的尾奏中，让第一首歌曲里最具悲悯色彩的时刻在此消失则是天才的手笔。这既是最无关紧要的瞬间，也是至关重要的时刻：之所以说无关紧要是因为听者最容易将之回忆起来，填补出来；之所以说至关重要是因为它的缺席会令人极度沮丧。最终，这个意料之外的留白要比原来的旋律更加动人心魄。

第三章

山岳与声乐套曲

号角

舒伯特声乐套曲《冬之旅》的第5首《菩提树》始于号角声和微风拂过树叶的声音：

117 这里的号角起初听来或许显得有些奇怪：威廉·缪勒的诗中丝毫没有提到号角。这些号角音型是传统的狩猎号角模式，当然与森林密切联系，但缪勒的诗中也并无森林意象，这棵菩提树位于城门口，是生长在城市里的一棵树。

树叶窸窣声的出现同样也有问题。诗中的时节是冬季，植被凋零，不应有树叶。诗中仅提到树枝的响动。但显然开头的三连音音型所描绘的并非树枝发出的声音。我们将三连音与风声联系起来，这一点实际上在歌曲的下文得到证实，但在那里指的是此刻的冬风将旅行者的帽子吹落。引子中的风并非冬风，而是夏风，风吹树叶的窸窣声是记忆的象征。

号角同样也象征着记忆——或者更为准确地说，象征着距离、缺席和遗憾。类似的号角出现在贝多芬《"告别"奏鸣曲》的开头：

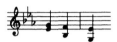

而且这个号角音型贯穿了整个第一乐章，在乐章的最后一页出现了该音型的一系列精彩迷离的回声：

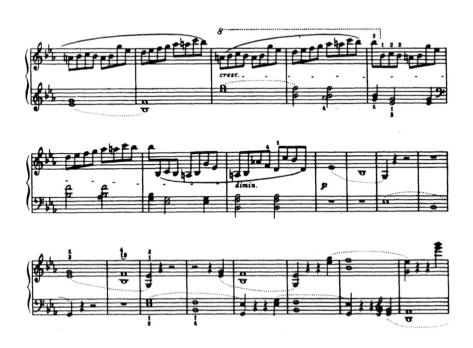

"森林深处的号角声"（Le son du cor au fond des bois）是浪漫主义图像志中少数几个在音乐里稳固立足的图像之一。

号角和风声在舒伯特的其他作品中也被结合在一起，例如《苏莱卡》之一（Suleika 1，勃拉姆斯认为这是舒伯特最伟大的艺术歌曲）：

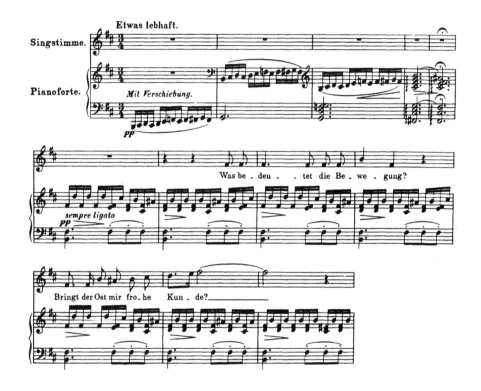

此处表现的是东风，扬起尘土，拂过树叶，但它随后带来远方恋人的讯息，随着诗歌中关于缺席和分离的语词出现，音乐的内声部中出现了号角：

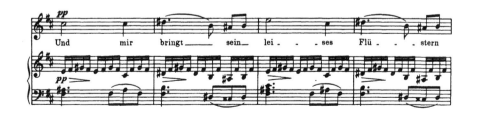

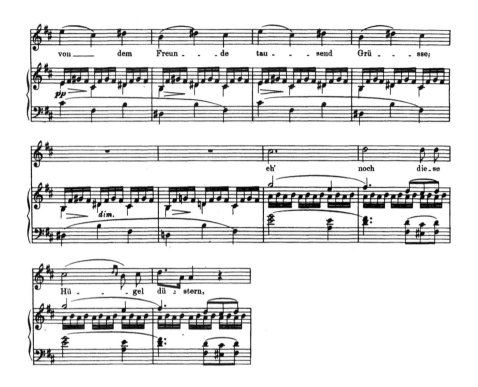

歌曲开头让我们联想到风声的音乐运动从未停息,号角音型则极为微妙地悄然潜入其中,仿佛来自远方。

《菩提树》走得更远:它完全沉浸在号角音响中。第一段的织体写作仿佛是为一个圆号四重奏所写的作品:

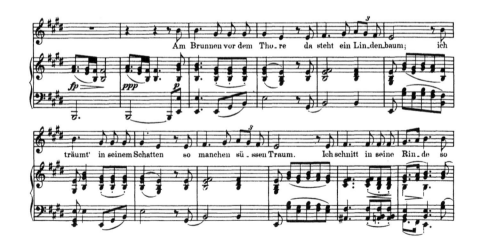

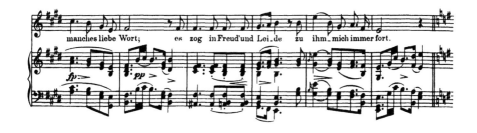

在城门外的井边,
长着一棵菩提树。
在它的绿荫之下,
我做过美梦无数。[1]

象征缺席的传统符号至关重要:在这首歌曲中,这棵菩提树其实在视觉上是不存在的。旅行者希望它始终隐藏不见,仅保留关于它的记忆:

我又在今天深夜,
必须从树边走过,
尽管是黑暗一片,
可我仍闭紧双目。

Ich musst auch heute wandern
Vorbei in tiefer Nacht,
Da hab ich noch im Dunkel
Die Augen zugemacht.

这棵旅行者曾经刻下情诗的树不是被看到,而仅仅被听到,树枝的摩擦声呼唤他走向死亡:

它的树枝飒飒响,

[1] 此处及下文的《菩提树》译文采用钱春绮中译本,《德国诗选》,上海译文出版社,1993年。——译注

好像是唤我走近：

朋友，到我这儿来，

你可以获得安静！

Und seine Zweige rauschten

Als riefen sie mir zu:

Komm her zu mir, Geselle,

Hier findst du deine Ruh.

这是《冬之旅》中第一首表达对死亡之渴望的歌曲，渴望死亡此后也成为整部套曲沉重的中心主题。《冬之旅》逐渐走向死亡，沙沙作响的树枝所允诺那个年轻人的宁静即是死亡带来的宁静。《菩提树》也是《冬之旅》前四首音区相对较高的歌曲之后的第一首处于低音区的歌曲。（这部套曲经常由男中音歌手演唱，在这种情况下便丧失了这种音区上的对比关系。因为前四首歌曲会向下移调，让《菩提树》保持在原调中，恰好适合男中音的常用音区，而且它确实音区太低，无法像其他歌曲那样进行移调。只有由男高音歌手演唱时，这部套曲才能发挥其应有的效果。）前四首歌曲的结束音都比《菩提树》高了四度到九度，因而此曲更为沉重阴郁的音区便会引入一种新的音响。综观套曲的上下文，此处质朴抒情的弃绝断念甚至要比前几首歌曲的绝望、讽刺和冲动更加严峻。

在《菩提树》中，冬风将过去与现在联系起来，决定了歌曲的结构。旋律被演唱了三次，前两次之前都带有包含树叶声和遥远号角声的引子（引子的第二次出现被缩短为四个小节）。然而，在旋律第三次也是最后一次出现之前，人声与钢琴联手对冬风予以描绘：

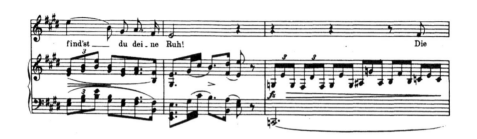

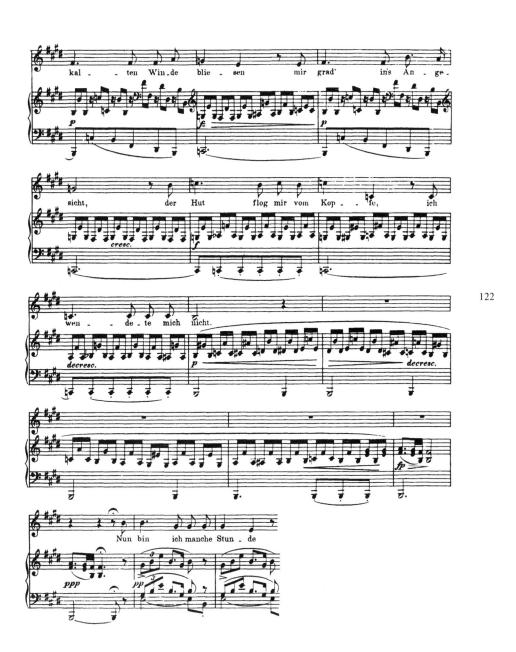

正碰到寒冷的风
迎着我的脸直吹,
吹落了我的帽子,
我头也没有掉回。

诗人没有回头是因为他不想看到必须始终作为记忆的东西：他力图将菩提树因禁于过去。而冬风迫使他直面现在，不加警示地从夏日的微风转变为寒冬的烈风。在这一段中，冬风的动机从一种回忆转变为对当下实际情况的提示，这是对一种特定经验的现象学描绘：追忆往事的同时又被当下的现实所打击。

我们可以认为，引子实际上也出现了三次，两次由器乐声部奏出以代表过去，第三次同时纳入声乐线条，将现在置于我们面前——或者说，其实是将往昔的记忆与当下的感知混杂在一起。这第三次经过转型的再现是全曲唯一一处冬风动机与人声声部的结合，引子的音乐在此实际上侵入了歌曲的主体部分。此处是富于戏剧性的高潮，并且打破了音乐上的对称性。同时也打破了诗歌的对称布局：缪勒的诗有六节，舒伯特的旋律涵盖两节。然而，他用一段诗节来表现冬风——表现回忆与现实两种时间体验的融合——而旋律第三次出现时，其唱词仅剩余一节，因而必须将唱词重复一次才能填满旋律。

记忆是19世纪早期抒情诗歌的中心主题。舒伯特凭借非凡的天才寻得一条用同一动机代表过去与现在的途径。《冬之旅》的开头是一首行走之歌，套曲中随后的许多首歌曲也是如此。从《晚安》的头几小节开始，行走的感觉就与记忆的痛苦交织在一起：

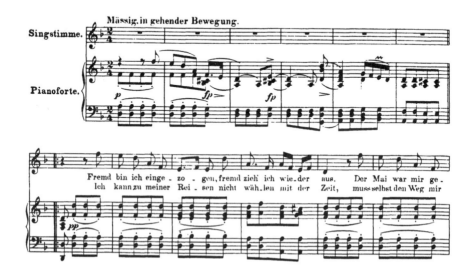

我来时是个陌生人，

现在陌生人必须走了。[1]

Fremd bin ich eingezogen,

Fremd zieh' ich wieder aus.

[1] 采用邹仲之中译本。——译注

开头的声乐线条既痛楚又随意:第一个音就是个技术上不好对付的高音F,但未做重音强调,几乎是转瞬即逝。平稳的行走节奏占据主导地位。伤痛与遗恨之感体现在和声中,体现在旋律的开头富有表情地勾勒出一个九度,更重要的是体现在重音上,重音的位置打破了平静均衡的表象,干扰了规则的运动,同时又并未妨碍音乐的进行。

风景与音乐

双重时间尺度,通过当下的即时感受来表征过去,这使得浪漫风格的最伟大成就之一成为可能:将歌曲从一种次要的体裁提升为可以承载崇高性的艺术形式。文艺复兴时代伟大的复调歌曲写作是个消逝已久的传统,唯有带伴奏的歌曲延续下来。然而,在整个18世纪,有伴奏的歌曲备受鄙视,不适合用来承载真正严肃的艺术思考。这一时期的所有重要作曲家都不会在歌曲写作上浪费多少时间。巴赫、亨德尔、两位斯卡拉蒂、拉莫、哈塞、约梅利、格鲁克、莫扎特和海顿的歌曲在他们的全部创作中微不足道,虽然其中有些人(尤其是格鲁克)写过一些有趣的作品。例如,莫扎特偶尔会在重要创作计划中间的闲暇时写首小曲,借以缓解放松。这类作品中最令人印象深刻的是《夜晚的感受》,被视为浪漫主义德语艺术歌曲的前身,但实际绝非如此:此曲采用咏叙调风格(即兼有咏叹调和带伴奏宣叙调的风格),是个微型的歌剧场景,与后来德语艺术歌曲的发展几乎毫无共性。然而,作为给风景诗配写的音乐,此曲倒是颇为重要。描绘自然风景的抒情诗恰恰是促进德语艺术歌曲发展的主要因素,并赋予歌曲以此前专属于歌剧和清唱剧的尊贵地位。舒伯特最早的成功之作或许在某种程度上掩盖了这一点:两首采用歌德诗作的歌曲——叙事诗《魔王》,以及出自《浮士德》一个场景的《纺车旁的格丽卿》。不同于莫扎特的《夜晚的感受》,《纺车旁的格丽卿》的风格不带有任何歌剧色彩,也并未受到剧场传统的影响。《魔王》虽然在一定程度上源于歌剧程式,但叙事歌这种体裁始终是德语艺术歌曲中一个独立特殊的领域,也几乎没有影响到同时期的、后来催生《冬之旅》的那些音乐上的发展。舒伯特艺术天才的日后走向并未体现在这些为戏剧文本或叙事诗歌所谱写的音乐,而是体现在

他对短小抒情诗的关注上，最常见的是对自然进行感伤描绘的诗歌——他早年为路德维希·荷尔蒂的诗歌所写的歌曲才是其日后艺术力量的真正征兆；这些短小的歌曲描绘夜莺的歌声、丰收的时节，以及哀伤受挫的激情。

音乐首先是通过风景而加入美术和文学的浪漫主义潮流。第一部声乐套曲即是一系列对风景的描绘——贝多芬的《致远方的爱人》。其他一些作品有时也被赋予声乐套曲开山之作这一地位（包括卡尔·马利亚·冯·韦伯的一套歌曲），但这些候选作品都不具备贝多芬以及后来的舒伯特声乐套曲的统一性、内聚性和艺术力量，它们不过是松散集结而成的几组歌曲，甚至无意于在表面上企及更加引人注目的地位。实际上，正是对尊贵地位的着意标榜，才使声乐套曲成为一种如此非凡的现象。正是由于这种对尊贵地位的诉求，一种大体上为没有艺术追求的业余爱乐者而存在的平庸体裁，变成了一种作曲家为之付出心血努力的重要艺术形式，在分量和严肃性上堪与大歌剧、巴洛克清唱剧或是古典交响曲相提并论。这种诉求的胜利在双重意义上令人瞩目：首先，其繁荣发展的根基依然是简单的抒情歌曲；其次，它所取得的胜利始终无可撼动、无人挑战——贝多芬、舒伯特、舒曼的声乐套曲的地位和价值从不需要捍卫辩护或重新复兴，在这方面完全不同于舒伯特的歌剧、舒曼的室内乐和李斯特的清唱剧。伟大声乐套曲的显赫声名证明了它们在浪漫主义艺术历史中所扮演的中心地位。它们实现了这个时代的理想之一：赋予对自然的抒情表现以史诗性的地位和真正的纪念碑性（monumentality），同时又不丧失个人情感表现的表面上的简单性。

声乐套曲的诞生，相当于文学领域中风景诗取代史诗，也相当于美术领域里风景画上升至此前由历史画和宗教画所占据的统治地位——实际上音乐、文学、美术界的这些成就并不仅仅是平行进行，而是彼此支撑，共同成为一种内聚性的艺术发展潮流的组成部分。

一种次要体裁上升至崇高的尊贵地位，这在文学和美术界是一次有意识的运动。而音乐中这一倾向在多大程度上是有意识的，我并不确定，但我无法想象舒伯特在写作两部重量级的声乐套曲时不会想到，作为当时已被公认的德语艺术歌曲的卓越大师，他正在提升这门艺术的尊严和重要性。在文学和绘画领域，让不带有任何历史或宗教形象的纯粹的风景诗和风景画成为一种具有至高地位的主要艺术形式，这一目标明确出现在18世纪晚期和19世纪早期的诸多文献著述中。其

中最有趣的或许就是席勒1794年为弗里德里希·马蒂森的诗歌撰写的评论（页边码93已引用过其中一个段落），因其正面直击了这一问题。席勒是18世纪晚期欧洲美学界最有影响力的人物，但这篇评论却通常遭到忽视。我在此将充分引用此文，因其呈现出浪漫主义艺术的基本信条，也表明了风景和音乐在浪漫主义运动中扮演着非同寻常的角色：

> 以下两种手法截然有别：一方面，将没有活物的纯粹的自然仅仅作为一幅图景中动作发生的场所，并在必要的时候将之用来渲染对动作的再现，如历史画家和史诗作家经常所做的那样；另一方面，与以上情况恰恰相反，是如风景画家那样将纯粹的自然作为画面的主人公，而人仅仅是陪衬（如舞台演出中的群众演员）。第一种手法在荷马史诗里有无数的例子，有谁能够比肩这位伟大的自然描摹大师，有谁能够像他那样将自然描绘得如此真实、富有个性、生动鲜活，作为其戏剧事件的发生场景？然而，是现代人（普林尼的同时代人也属于此列）在其风景画和风景诗中将自然的这一部分作为写实再现的对象，并以这一新的领域扩充了艺术表现的疆土，而古代似乎仅将艺术局限于表现人性和类似人性的东西。

席勒将古罗马人也算在现代人之列，但这并不应当对我们产生误导：风景体裁的独立性对于席勒的同时代人而言尤其构成一个充满争议的问题。席勒进一步发问，风景体裁究竟是美艺术的一种，还是仅属于一种装饰艺术（angenehme Künste）？——他进而列出了允许纯粹的风景体裁上升至最高等级的原则。若要实现这一胜利，风景体裁必须既解放我们的想象力，又以某种特定的效果对我们产生直接的冲击力。装饰艺术能够解放我们的想象力，使我们发挥无限而恰当的联想，但这类艺术不会直击我们的心灵。风景体裁若要达到与戏剧、历史、史诗相当的地位，就必须成为人性的一种象征。席勒在此来到其论题的中心：音乐艺术是其他一切艺术的典范：

> 有两种途径让纯粹的自然成为人性的象征：作为情感的再现，或者作为观念的再现。

实际上，情感无法被其内容所再现，而仅能被其形式所再现，有一种被普遍钟爱的有效的艺术完全以这种情感的形式为目的。这种艺术就是音乐，那么风景画和风景诗只要以音乐的方式发挥作用，它们就是情感力量的再现，因而也是对人性的模仿。实际上，我们将每一幅绘画作品和每一首诗歌作品都视为一种音乐作品，将之部分地置于与音乐相同的法则之下进行考量。可以这么说，甚至对于色彩，我们也要求和声（和谐）、乐音（色调），甚至是转调（色彩的变换）。[1] 我们在每首诗中区分思维的统一与情感的统一，区分音乐进行与逻辑脉络——简言之，我们要求每首诗作及其内容也是对情感的模仿和表现，像音乐那样对我们发挥作用。在这方面，我们对风景画家和风景诗人的要求还要更高，并且有更清晰的意识，因为在这两个领域我们必须放弃我们对于美艺术作品的部分其他要求。

那么，音乐（作为一种美艺术而非装饰艺术）的全部效应在于，以类比的方式通过外在运动伴随精神的内在运动，并将这种运动变得可以感知……如果作曲家和风景画家参透支配人类心灵内在运动的法则，并研究这些精神运动与某些外在运动之间的相似性，他们就能够从普通的形象塑造师转变为真正的灵魂描绘者。

以上文字中有不少观念是传统的，甚至是陈腐的，尤其是认为音乐只要再现情感便是对自然的模仿。音乐作为情感的相似物，这是古典美学的一个基本观念。然而，席勒对这一观念进行了限定。我们已经看到，音乐模仿自然的说法在18世纪晚期已然引发大量争议。在席勒看来，音乐不是模仿情感的内容，而仅仅是模仿情感的形式。他试图承认音乐的抽象性，并将之移植到风景画和风景诗领域。席勒着意将情感的内容留待听者自行判断，并将情感的内容从音乐作品中剔除，由此让听者的想象力得以充分发挥作用。

然而，席勒这篇评论文章接下来的内容就远非如此传统了，它不仅代表了当时艺术家们的追求，而且预示了耶拿知识分子圈子的某些观念，这个圈子是由德

[1] 这三组中文词在英文中分别为同一个词：harmony（和声/和谐），tone（乐音/色调），modulation（转调/色彩的变换）。——译注

国浪漫主义艺术家和哲学家组成的先锋群体,其成立时间距离席勒此文的发表仅四年:

> 但其次,风景自然若是进入观念的表达,便可以被纳入人性的范畴。我们在此指的绝不是那种依赖于偶然联想的观念的唤醒,因为这是武断的,不值得艺术的表现;我们指的是根据支配着想象的象征力量的法则而必然实现的观念的唤醒。理性在意识到其道德价值感的活跃精神中,从不漫无目的地遵从想象力的发挥,而是不断被迫让偶然性与其自身的思维步骤相吻合。如果此时在这些表象中,有一个表象可以根据理性自身的(实际)规则来加以处理,那么在理性看来,这一表象似乎就是理性自身活动的一种象征,空洞的自然变为精神的一种鲜活语言,外在的目光与内在的视野以全然不同的方式解读相同的表象。

就风景体裁地位上升这种新的浪漫主义现象及其与音乐的关系而言,席勒所要表达的观点直指核心。风景画和风景诗的魅力不再是简单地唤起田园风光的美丽和愉悦,也不是展示艺术家模仿客观自然景物的精湛技艺。席勒所要求的是诗人和艺术家向我们揭示,对自然的感官经验与心智的精神智性运作之间的对应与契合。唯此才能赋予风景体裁以史诗、宗教画和历史画的尊贵地位。引人注目的是,席勒谨慎地要求感官形式与智性形式之间的同一,而非诗歌或绘画表现特定的道德内容,这为他提及音乐提供了依据。让席勒及其同时代人感兴趣的不是音乐能够以相同的惯例符码唤起各种情感和情绪,而是音乐能够在不指涉其自身以外世界的情况下创造意义,由此感官形式与内在意涵似乎不可分割。然而,这种观点并不是要促成一种没有内容的纯粹抽象的艺术形式。恰恰相反,席勒进而申明,这种观点使诗歌和绘画摆脱了对某个固定内容的狭隘依赖,而开辟了多种意义可能性的自由空间:

> 形式、乐音和光线每一次给审美感官带来愉悦的美妙和谐关系,同样为道德意识带来满足。空间里的各个线条、时间中的各个乐音每一次连续流畅的结合都自然地象征了精神与其自身的内在一致,象征了行动与情感的内在

聚合。在绘画形象或音乐作品中美的一面体现着一个具有道德约束的灵魂更美好的一面。

　　作曲家和风景画家实现这一点，仅仅是通过其再现表征的形式，让精神倾向于某种情感，接受某些观念。至于这些观念和情感的内容，他们将之留给听者和观者自行寻觅。然而，诗人在此拥有一项优势：他可以将每种情感用语词文本表达出来，用内容来支撑想象力的象征，并使之具有特定的方向。但他必须牢记，他对这些方面的干预是有限度的。他可以指示这些观念，暗示这些情感，但他绝不能自己将这些观念和情感阐明，不能侵犯读者的想象力。每个较为细致明确的界定在此都会被感受为一种累赘的约束，因为此类审美观念的吸引力恰恰在于，我们对内容本身的探究深不见底。[1]

　　席勒建议风景画借鉴音乐的抽象性特质，即，由于无法界定自身的"内容"而创造出"深不见底"的意义。他还提醒诗人必须努力为读者留出进行诠释的自由空间，正如画家和音乐家被迫为观者和听者所做的那样。［席勒所谓的"内容"（Inhalt），在一定程度上指的是19世纪所说的"主题"（subject）。］18世纪晚期的风景画家此时正力图打破主宰17世纪以法国绘画为代表的古典英雄式风景画传统，在这类绘画体裁中，所有风景都用来描绘某个神话传说、圣经故事或历史事件，如《摩西遇救》或是《狄奥尼索斯的诞生》。这些陈旧的主题注定会消失，虽然学院派画家依然固守这些题材长达数十年。前卫的风景画家——如理查德·威尔森、庚斯博罗、约翰·罗伯特·科曾斯，几年之后涌现的康斯泰布尔、卡斯帕·大卫·弗里德里希、柯罗，以及19世纪的主流传统——则沿袭了17世纪荷兰画坛的纯粹的风景画，但也常常融入法国古典画派的英雄主义气概（荷兰画家较少追求这种风格）。理想化的风景被"肖像式"风景所取代，即对某个特定的、可辨认的具体地点的写实描绘。按照当时的术语界定，这些肖像式风景画没有任何主题——它们像音乐那样仅仅通过自然元素在画布上的组织布局来传达情感和观念，丝毫不指涉历史或神话。

　　当我们从音乐作为情感的再现走向音乐作为观念的表达——而且所表达的观

[1]　随后这段以页边码93引用的段落作为结尾。

念是脱离内容的（在席勒那里有明确表述，但显得很奇怪）——我们便不再将音乐视为一种模仿性艺术，而是想象力逻辑的典范模式。这种音乐观依赖于18世纪晚期音乐风格的发展：和声与动机的戏剧性变化和转型取代了情感的统一，成为音乐创作的中心焦点。因此，音乐与文学和绘画的关系是自相矛盾的。英国和德国的风景诗以及法国的散文描写是在1795—1805年期间取得胜利：华兹华斯、柯勒律治、荷尔德林、歌德、布伦塔诺、夏多布里昂和塞纳库尔是其中的伟大代表。纯粹风景画的类似成功——即不借助于历史题材而企及崇高地位——辐射范围更广，而且从18世纪中期一直延续到19世纪30年代，从卢戴尔布格到康斯泰布尔的晚期。音乐在这方面似乎远为滞后。贝多芬1808年的《"田园"交响曲》所呈现的依然是理想化的风景，一种古典田园体裁的形式。它并非描绘某个特定的场景，其中的小溪、农民的舞蹈、暴风雨都是普遍类型化的，而音乐中所勾勒的各种情感依然处于海顿《四季》的传统路线。《"田园"交响曲》无意于追求个人化的口吻，也无意于追求同时代抒情文学描绘和地形学般精确的画面对特殊性的关注。若要看到这种新潮流在音乐中的体现，我们必须等到贝多芬1816年的《致远方的爱人》、舒伯特1828年的《冬之旅》、李斯特1835年的《旅行集》以及舒曼1840年为艾兴多夫诗歌所作的《声乐套曲》，通过这些作品，风景才在音乐中达到超验之境。在此，歌曲的作曲家必然晚于诗人出现：前者必须等后者的诗歌问世之后才可能进行自己的创作。然而，音乐艺术的滞后是一种假象：我们已经从席勒的著述中看到，恰恰是音乐激发和推动了风景画和风景诗的胜利，正是音乐向人们表明创造一种新型艺术的可能性，这种艺术在表面上不指涉外界的情况下可以实现最宏伟的效果。

对于席勒及其同时代人而言，音乐在传统眼中的弱点此时成为其优势。音乐若是被看作一种话语形式，便有着深刻的缺陷：音乐甚至无法进行最简单的交流，无法传达一个命题或一项主张。我们无法仅仅通过音乐来告诉朋友自己明天要离开，或是给他们一份煲汤的食谱。甚至音乐在古典时代被过分夸大的再现情感的至高地位到了18世纪晚期也受到理论家的质疑和挑战，尤其是亚当·斯密、丹尼·狄德罗和米歇尔·夏巴农。音乐只能在相当含混、模糊、不确定的程度上对情感进行再现。音乐无法传达情感，甚或确切地说，无法表现情感。它能够做的是激发情感。它直接作用于我们的神经系统，绕过一切传统惯例或意义密码。理

论家此时开始相信，音乐的内涵并非像语言那样建基于一套武断的体系——在语言中，每个词之所以有其意义仅仅是因为词典里是这样讲的，这个语言所代表的文化是这样规定的。音乐则以更具身体性甚至动物性的方式发挥作用。

实际上，在18世纪前期，理论家力图将音乐约束在修辞学体系之内，提出一套情感再现的几近象征性的符号体系。这一体系对实际音乐创作所产生的影响在当时无疑被过分夸大了，但这种学说的扩散还是产生了一定的效应。尤其体现在，由于巴洛克晚期作品往往局限于对单一织体的运作，或至多是两种织体的对比，这种倾向使人们很容易认为每首作品是对单独某一种情感［或者说"情感类型"（Affekt）］的统一再现。18世纪后期的器乐音乐因其更富戏剧性的组织架构使这种观念不再站得住脚，音乐成为一种理应摆脱惯例性象征的艺术的范型。

对于音乐直接的身体性作用的意识在18世纪中叶之后变得越来越敏锐鲜明。这一点引人注目地反映在路易·拉蒙·德·卡博尼耶于1777年发表的一部有趣的戏剧作品中（拉蒙这个人物我们随后必须要再次提及）。这部戏剧是拉蒙的第一部作品，模仿歌德的《维特》，标题很复杂：《年轻的多尔班的最后冒险：阿尔萨斯爱情断片集》[1]。与《维特》一样，这部戏剧讲述的也是一位青年因爱情受挫而选择自杀，但拉蒙让自己的主人公爬上高山之巅，在那里开枪自尽，这揭示出作者日后对山岳环境的兴趣。戏剧的第一场是一位年轻淑女的钢琴课，她的钢琴教师［无疑被设计为一个带有喜剧色彩的角色，因为他的名字叫"嗦发"（Solfa）[2]］表达了一番自己的音乐观，其言辞之激情洋溢反映了其中所包含的严肃性：

> 嗦发：请把这段再弹一遍。您真的感受到音乐所表达的一切了吗？
> 拉莉：（叹一口气）音乐很悲伤。
> 嗦发：仅此而已吗？（他开始演奏。）这是怎样的声音……这是何等美妙的和声！这里的张力悬置，那不确定性呼唤着解决……期待解决……承诺解决……您难道没有感受到一种焦虑，一种悲伤与希望的交织，一束慰藉之光？……（他将这段音乐再弹一遍。）这里是终止式，让一切完满收官的结尾。

[1] *Les derniers aventures du Jeune d'Olban; fragment des amours alsaciennes*, Yverdon: De l' imprimerie de la Soc. Litt. & Typ., 1777.

[2] 即G、F两个音的唱名的组合。——译注

拉莉：（微笑）您在这么几个音符里听出了多少东西啊！

嚓发：啊，怎么会听不出呢？……请继续，小姐，请继续……没有任何一个声音不会触动我们的神经，引发我们的共鸣。音乐感动着、滋养着灵魂，给予灵魂新的观念，唤起并延伸旧的观念。一个好的音乐家，真正的音乐家……不是只知道死板地把音符一个个敲出来，而不理解其中深意……请弹出这个带有升号的音！……您难道没有感到它撕扯着灵魂，为即将到来的情感做好铺垫……一个好的音乐家，真正的音乐家必须是最敏感的人，最能够与自己和他人和谐相处的人，最激情飞扬的人……总而言之，是最有德行的人……请稍等，让我为您展示和声的神秘魔力：每个和弦都带给您新的感官知觉；每个导音都增加了您对整体秩序的热爱……啊！一首美妙的乐曲，经过恰当的理解，就是最完美的道德训诫。

（对原文有所删减）

这或许是唯一一份让我们得以管窥斯特拉斯堡的高校青年知识分子群体中盛行的音乐观念的文献，该群体构成了"狂飙突进"运动最初组织的核心成员。拉蒙1755年生于斯特拉斯堡，后就读于斯特拉斯堡大学，当时歌德也是那里的一名学生。我在上文引用的这部他的处女作题献给雅各布·米歇尔·莱茵霍尔德·伦茨，后者是歌德之后"狂飙突进"运动最杰出的戏剧家，也是歌德最亲密的朋友之一。拉蒙也正是与伦茨一同去往瑞士的阿尔卑斯山区，这一旅程激发了日后让他享誉欧洲的第一批关于山岳的著述。德意志的思想理论开始对法国浪漫主义产生强大影响的时间要比通常认为的早得多，在拉蒙的作品中已然得到昭示。其戏剧中那位略带喜剧色彩的音乐教授让我们确信，他所表达的观念在当时已蔚为风行。

在拉蒙作品中的钢琴课上，音乐的表现力似乎集中于其语法和句法而非语汇：让嚓发教授感兴趣的不是旋律或节奏特征，而是和声与终止式，是半音变化（"升号"）与和弦。在嚓发教授看来，音乐的趣味和力量集中体现在其结构。尤其对他的想象力产生影响的是不协和音响与协和音响之间的关系——悬置与解决。音乐凭借这些手段更多是激发而非表现了新观念的创造，并通过直接作用于听者的神经而非心智来实现这一点。由此说明，音乐绝不可能被化约为一套意义密码，或

是简单的一套规定不同表现形式的惯例，音乐给予音乐家的自由空间和力量要大于诗人和画家所享有的自由和力量，因为诗人和画家不仅受制于古典修辞学和图像学传统的要求，而且受制于模仿规约以及与之相伴的得体规则的束缚。将表现的分量从动机和旋律转移至结构，这是18世纪60年代晚期和70年代音乐所取得的重要成就之一，也是摆脱惯例的新的表现自由的源泉。这种自由并不像其起初看上去那样重大，但它依然令同时代的画家和诗人感到惊异。人们感到，风景能够提供同样的自由，同样的解放。

舒伯特和贝多芬作品中的号角为我们提供了19世纪早期音乐图像学的非凡例子，与描绘钟声、潺潺溪水、布谷鸟这类简单的音画手法截然相反，但此类例子非常罕见，他们两人的例子也有着非常特殊的性质。他们作品中的号角显然不被视为武断强加于音乐的成分：轻柔的空五度仿佛从远方传来，由此产生的距离感也自然而然成为对缺席的隐喻象征。这种效果有多少是源于音响的个性，有多少是来自与同时代诗歌的联系，我们对此只能加以猜测（而且号角在韵诗中的频繁出现一定也是由于猎号的声音以及人们听到号角从森林深处传出这一体验）。在浪漫主义音乐中，这些号角来自风景。它们身披新的光环出现在舒伯特和贝多芬的作品中，这崇高和忧郁的光环源自风景画家和风景诗人新的艺术追求。在风景体裁的非凡胜利中，我们可以看到，画家和诗人以音乐家运用和声与动机的方式来运用自然元素——树叶、岩石、山岳，尤其是光的统摄力量。

风景与双重时间尺度

新的自由想象空间最鲜明的体现不是在精心布局的理想化风景中，而在于对特定地点的样貌进行精确再现，这一事实只是看似具有悖论性。正是在地形学般如实详尽的描摹中，在肖像式的风景描绘中，诗意性最为集中、最为强烈。艺术家之所以能够获益于音乐的范例，是因为在18世纪最后几十年兴起了一种经验自然、审视自然的新方式。

艺术敏感性的变迁可能是某种程度的精英主义自豪感使然：

众所周知，一部艺术作品中对比可以造就何等精彩的效果，而对比在自然景观里也拥有神奇的魔力。但就后者而言（或许前者也是如此），有一类对比不是所有眼光都能品鉴。这种对比出自微妙细腻的层次，源于难以捉摸的呼应，来自我们几乎只能说是适度节制的块面和色彩，因为它们起初看来并不会显示出其所有的差异性，所有隐秘的融合性。为了辨别出这些细微的对比，我们必须拥有适应乡村美景的眼光。莱茵河畔充满了此类对比。

这段对自然风景进行彻头彻尾审美化的文字出自一部风行一时的著作中的第十封书信，该著作即修道院长奥莱里奥·迪·乔吉奥·贝尔托拉1795年问世的《如画而感伤的莱茵河之旅》[1]。这段文字典型地体现了这位优雅的前浪漫诗人的风格，他愉快地在著述中谈论"绘画的声音与音乐的色彩"，用精致美妙、形象生动的语言描绘在莱茵河上看到的一处处风光。他坚持认为："最应当去观察的是每个（景象）组成的整体，以及景象之间保持的联系。"正是这些联系构成了18世纪晚期看待风景的新奇视角之一——对自然的体验中的运动感和变化感。对不同景象的描绘是依照它们在时间进程中被感知的样貌，我们由此也意识到过往的景象如何改变我们对当下景象的直觉感受。

无论是"客观性"还是"主观性"都不足以为这些再现自然的新方式定性。这些方式用当下即时的感官语汇来客观地描绘风景，甚至记忆的作用也被直接刻画为现在的组成部分。贝尔托拉著作中第九封信"Da Magonza a Eibingen"的这些片段继续申明作者的主张见解：

（展现于眼前的景象）时而是植被浓密、草木繁盛的广阔平原，群山或远或近，或青灰或黛蓝；时而有俊美挺拔的树木矗立于河中的众多小岛，特别是位于左岸的蒙巴赫，一条小河从附近汇入莱茵河，一段距离之后便形成了一条常规的运河；此处新的群山层峦叠嶂，古老的城堡屹立山巅，依旧精神抖擞，讲述着无数久远的骑士传奇。村庄在我们眼前时隐时现，有如许多漂浮的岛屿……

[1] 此书的新版于1942年在佛罗伦萨问世。

我回头顾盼：刚刚所见的那些山岳此时可以说已成剪影，山峰指向了另一方向，大片的树木也呈现出另一番样貌，刚才还时隐时现的村庄此时有了开阔的视野，一切都让我难以重构片刻之前饱尝的美景，而这恰恰令人无比愉悦。我甚至无法相信，不确定性竟可带来如此巨大的享受。

河岸与河流的景象又被赋予新的活力，因为此时在右岸出现了温克尔小镇，其对岸则是怀恩海姆村；发源于帕拉廷纳特的塞尔茨河，在狭小的空间里汇聚了如此众多的大流小溪，从而形成蔚为壮观的一条大河。东边不远处出现了一座村庄，郁郁葱葱，绿树成荫，而在视野开阔的一侧，盖森海姆村打断了山的线条；莱茵河，仿佛意欲模仿陆地的形态，在此变得像一片大湖。从这儿开始，一支小流将尤宾根分割，其对面是一座小岛，有一座金字塔形的巨硕岩石，乍一看仿若恢宏的陵墓，岩石中间裂开巨大的豁口，其边缘覆盖着幽暗的植被作物，岩石的褐色部分被切削出来，悬置在外，岩石上柔韧的条纹有的渐变为天蓝色，有的渐变为血红色，形成另一方天地，仿佛在盛气凌人地说："注视我，描绘我，探索我。"

视觉享受、多愁善感、探索秘境在对自然景观的新认知中合而为一。在贝尔托拉的第十四封信里，我们可以看到这一时期对自然的感受背后是对于地球地质历史的长期科学探索：

在莱茵河上旅行，最奇特有趣的事情之一即是一路风景在时光中的变化：我对此已有所提及。这些景象不时地变换更新，让你感到它们绝不是你已经见过的地方。重岩叠嶂的群山，以及被群山包围环绕的大河，是这种恰人的视觉骗局的主要制造者：我们置身这些河流中，无法看到自己是如何进入其流域，也无法明白应当从哪里驶出；我们不止一次地忽视地理形态，怀疑某个湖泊就是莱茵河的终点；这些怀疑不断地产生，又不断被打破，令人心潮澎湃、思绪万千，经历着无比欢乐的情感激荡。我们常常左右顾盼，前后张望，为前方的景象心驰神往，也依然迷恋着身后的风光，以至于不知目光所向。在这样的环境中航行，经常出现这一情形。

此外，我不止一次地想到这河流对抗一座座高山时产生的震慑人心的洪

荒之力，脑海里的想象自由驰骋于横亘数百年的急流漩涡，猜想着这条河流的神奇旅程与巨大伟力。我不时地感到自己仿佛穿越在它历经千载的曲折回响中，聆听它年轻时愤怒的咆哮；时而也仿佛看到它行动起来，开山辟地，挑战顽固的岩壁，击碎坚硬的磐石，冲击而成的山麓更显得它力量无穷、势不可当……

在此，不仅刚刚经历的往昔与当下的感受融为一体，甚至是自然风景横亘千年的地质历史也被纳入现时的经验。作者是在宇宙的宏观层次上来体验时间。这种双重尺度——长时段的历史时间与当下即刻的瞬时感受——成为18世纪晚期新的再现方式的本质组成部分，并赋予这一时期的风景描绘其特有的原创力量。双重尺度的视角出现在追求新的崇高感的所有风景作家的著述中，他们赋予纯粹的风景以前所未有的至高地位。与贝尔托拉类似的对不同时间尺度的复杂驾驭（让自然描绘具有了新的雄辩力量）也出现在格奥尔格·福斯特写于1790年的《下莱茵之旅见闻》的开头。福斯特是德国人中法国大革命的最机敏的支持者，其写作生涯惊人地始于19岁，当时他用英文详细讲述了自己在库克船长环游世界的旅程之一中的经历。他关于文学和政治的文章对耶拿的早期浪漫主义者（尤其是弗里德里希·施莱格尔）群体有着强大的影响。以下是他在莱茵河上顺流而下的旅程的开端：

> 从前，我们注定会发现今日与自己的预期相去甚远。我们曾信以为昨日的壮丽阳光会永葆灿烂，但现如今我们所面对的却是灰暗的时代，这个时代不那么出色的品质（正如我们从小说和具有教化性质的文献中读到的）被有用的品质所弥补。因为，由于美妙之光的魔力不复存在，熟悉的景象也不再生出任何新奇，从而留给我们大量的时间来完成自己的工作。在莱茵高[1]之旅中，我读到了关于一次婆罗洲[2]旅行的故事——希望我那些充满民族自豪感的同胞读者原谅我对异国他乡产生兴趣——那里瑰丽丰富的色彩和茁壮生长

[1] 莱茵高（Rheingau），莱茵河北部，威斯巴登州诸镇与洛尔希（Lorch）之间的地区。——译注
[2] 婆罗洲（Borneo），即加里曼丹岛，位于东南亚马来群岛中部。——译注

的植被作物点燃、更新了我的想象，这是我们这里的冬季景象所无法给予的。我们的葡萄园种植业，由于葡萄藤歪七扭八的形态，营造出的风景多少有些无精打采。瘦骨嶙峋的葡萄架，此时失去了枝叶的装点，而且总是僵硬地排列成行，看上去荆棘遍布，乏味的规整布局也并不赏心悦目。然而，我们不时地在这里或那里看到一小株杏树或桃树，还有许多年幼的樱桃树被雪花覆盖，显露出红白相间的色彩。实际上，甚至在莱茵河河道最窄的部分，在山岳的缺口之间，在岩石裸露的崖壁之缘，在没有葡萄架装饰的山坡之上，已显露出早春的征兆，在我们心中唤醒对于未来的美好希望。

因此，我们并非继续沉溺在属于棕榈树的永恒之夏的美梦中。我们长久地坐在甲板上，此时凝望着绿色，凝望着深沉的河流，那是莱茵河的绿波，让我们神清气爽：两岸富饶的风光让我们大饱眼福，众多城镇鳞次栉比，看到约翰尼斯贝格教区来自远方的召唤，看到具有浪漫色彩的鼠塔[1]，天文台矗立在对面的悬崖上。尼德瓦尔德的山岳在明澈如镜的平静河面投下深深的暗影，在暗影中屹立着白色的哈图之塔，偶有一束阳光将之点亮。河水在岸边的悬崖下流过，悬崖的存在让莱茵河更富如画美景。那赫河在宾根城边静静流淌，河上有险峻的桥梁，河边有宁静的城市，莱茵河更有力的水流涌入它的怀抱。

莱茵河在逼仄的峡谷中为自己开辟通途，这是何等神奇。乍一看，我们很难理解它为何迫使自己穿过板岩构造的崖壁，而不是流向克鲁茨纳赫相对平缓的地带。但我们仔细观察之后便会意识到，在这个方向，地表整体呈上升走向，因而形成真正的山体斜坡。如果自然的研究者可以从现在的地理形态中推断出过去可能的样貌，那么似乎可以认为，以前，莱茵河在来到宾根城之前，在短距离内地势抬升，承载于山谷中，因而起初被迫水位上升，覆盖了整片平原，漫过宾根地区悬崖的高度，然后势不可当地朝着如今的方向流淌。河水经年累月的侵蚀作用渐渐形成深深的断崖，周围的平坦地表再次出现。如果这一推测是正确的，那么莱茵高地区——普法尔茨以及美因茨周

[1] 鼠塔（Mouse Tower），位于德国宾根城（Bingen am Rhein）外，莱茵河上的一座石塔，起初由罗马人修建，后多次被毁，公元968年美因茨大主教哈图二世（Hatto II）将之重建，下文中的"哈图之塔"指的也是此塔。——译注

边到奥本海默和达姆施塔特的部分地区——曾经是个内陆湖,直到湖水冲破宾根城山谷的障碍,倾泻而出。

福斯特将阅读婆罗洲游记产生的联想与他自己对莱茵河的印象结合在一起,将两个相距遥远的空间并置一处。随后他让两种不同的时间尺度并存:一是史前时代的莱茵河逐步塑造着这一地区的景象,二是现代的灰色的冬日莱茵河景象。尤其重要的是,在福斯特的描写中,无论史前时代还是当下时刻都不是一幅静态的画面,而是处于持续变化的动态中。福斯特将两种时间理解为过程。浪漫主义的风景描绘在其最引人注目的状态下是处在永恒运动之中的,这种运动既涵盖过去,也囊括现在,并让两者彼此渗透。这种新的描述方式的最初成功主要体现在山岳被视为鲜活有机的生命体,而这种成功的主要刺激因素是对山体及其形成的研究。

作为废墟的山岳

山岳在现代文艺鉴赏力的发展中拥有特权地位。18世纪的新趣味钟情于哥特式的恐怖,渴望强烈的情感,这些因素培养了一种新奇的诉求:被自然风景所震慑。阿尔卑斯山区令人眩晕的山巅与使人胆怯的深渊不再是人们厌恶反感的对象。旅行者们此时热衷于在恐高感中寻求刺激。海拔高度带来的惊恐常常伴随着一种摆脱束缚、飘飘欲仙的感觉。

山岳迫使欧洲的自然学者(以及旅行者和风景鉴赏者)产生了一种新的时间意识。在高海拔山区发现的海洋化石让人们不禁思考:整个地球,包括山岳和其他一切,或许曾经是一片汪洋,后来是海水逐渐退去,还是山体通过火山爆发而升出海面?17世纪的一些怀疑论者(奇怪的是,他们后来的追随者竟然是伏尔泰)倾向于认为,这些贝壳化石要么是看上去像贝壳的东西,只是自然造物的偶然巧合,要么是去往罗马的朝圣者在途经阿尔卑斯山时吃甲壳纲动物后随手扔掉的残渣——也就是说,他们认为这些东西根本不是化石。然而,在大多数科学家看

来，这里的证据再清楚不过。[1]现如今的地球与过去的地球迥然相异这一意识也逐渐深入对风景的经验中。

大多数著述者将山岳的起源追溯至某种巨大的自然灾难：如全球性大洪水、火山喷发，甚至是地壳瓦解，卷入高温液态的地心——这是托马斯·伯内特精彩迷人又声名狼藉的《地球神圣理论》(1680—1691年出版)的观点。在伯内特看来，我们所看到的山岳其实是废墟，是一个更为原始、完美的世界所遗留的碎片。

> 我认为，自然最伟大的造物是最赏心悦目的；仅次于至高伟大的苍穹，以及恒星栖居的无限之境，此外没有什么比壮阔的海洋和山岳更让我心旷神怡……但坦白而言，我们所说的这些山岳，不过是壮观的废墟。但这废墟也显示出自然的某种恢宏壮丽。正如我们可以从古罗马人的古老神庙和破残的圆形剧场中获知他们的伟大……
>
> 没有什么比亲眼见到这些山岳更能够唤醒我们的思想，激发我们的心智，促使我们探寻其成因；当我有幸穿越阿尔卑斯和亚平宁山区时，我对此有亲身体会。那些岩石和泥土堆积而成的荒蛮、巨大、天然的山体极其深刻地刺激着我的想象，使我无法泰然处之，而必须一探究竟。[2]

伯内特无意识地流露出对阿尔卑斯山区风光的浪漫式钟情，但依然保持着传统的古典趣味，对近观山岳的景象心怀反感。他写道：

> 观察一下欧洲或亚洲那些巍峨的山脉——我们已对这些山脉进行了简要的勘察研究——它们是何等的杂乱无章？既无形式亦无美感，既缺乏造型又丧失秩序，无异于天空中的云朵。还有，它们是何等贫瘠，何等荒凉，何等寸草不生？

[1] 对这一论争的精彩论述，请见 Paolo Rossi, *I Segni del tempo: storiadella terra e storiadellenazioni da Hooke a Vico*, Milano: G. Feltrinelli, 1979。

[2] Thomas Burnet, *The Sacred Theory of the Earth*, new ed., Carbondale: Southern Illinois University Press, 1965, pp. 109-110.

然而，他的描述却对现代趣味产生了吸引力，而且显然以一种奇怪的、未经意识的方式吸引着他自己的趣味。他谈到，虽然这些山岳现在不美观，但它们在造山运动时期必定显得更糟糕：

> 诚然，它们现在的样子一定不像起初那么不堪。刚刚形成的废墟看上去要比经年累月之后的废墟糟糕得多，因为地球会在时间的推移中褪色并愈合创伤。我猜想，倘若我们在山岳新鲜出生时，在地球刚被破坏时，在大洪水方才退去时看到这些山岳，它们杂乱的碎片看上去定会显得格外丑恶可怖。

伯内特喜欢经过久远年代打磨之后的断片（或"碎片"）。[1]

大约整整一个世纪之后，拉蒙·德·卡博尼耶于18世纪90年代在笔记本中描绘了比利牛斯山的花岗岩山峰，显示出对山岳的古老历史全然不同的看法，他在山石碎片中看到了秩序，感受到了时间的缓慢运动：

> 花岗岩石块（土壤在此形成、覆盖、积聚）呈现出一种微微发红的色彩，这是云母分解所造成的。那些依然处于原位而非坍塌碎裂的花岗岩看上去颜色更为黯淡，是一种灰白色，当你的视野里满是周遭山谷的铁锈色岩石时，你很难不会注意到这种灰白色。此地的一切都不同于我们在其他地方看到的景象。花岗岩山体有着更为规则的金字塔形状、尖利的山峰、更为整齐划一的山坡。我所穿越的区域只是一群规模或大或小、形态大同小异的山峰。统一的颜色弥漫于所有岩石，增强了自然景象的宁静肃穆之感。几簇盘根错节、奇形怪状的松树装点着最低矮的那些金字塔山丘，使其披上恰如其分的青翠外衣；覆盖在高山之巅的白雪将山峰从深蓝的天空背景中简洁分明地裁剪出来。这片地域带给我的平和宁静之感并非是因为没有生灵，并非是因为栖居者的沉默和遥远。这种感觉源于这些岩石自身的形态，它们肖然矗立，不像片岩山脉那样歪七扭八、张牙舞爪；它们自有一种沉静雄浑的气质，见证了

[1] Thomas Burnet, *The Sacred Theory of the Earth*, new ed., Carbondale: Southern Illinois University Press, 1965, pp. 110, 112.

从其产生至今的斗转星移、岁月沧桑。就连它们的坍毁瓦解也丝毫不会令人不安，看上去依然规整安宁。它们的废墟并非宣告灾难的发生，而不过是证明，万物皆不可亘古不变……[1]

这里才是我们应当观察花岗岩的地方，观察岩石的金字塔形态，观察它们凝结而成的规则构造。人们在这些山峰中穿行、攀登、勘探，这就是它们在自然学者眼中的样子。重大的地质运动、偶发的意外情况、灾难事件并未对它们所造成的碎石予以丢弃、牵引或毁坏。单单是时间之手已是力量强大，但动作轻柔。它不知不觉地将这些仅仅是挨在一起的地表构造推开，将这些甚至是最锐利的目光都无法辨别其构成要素的晶体分隔。在冬季，冰冻的水流在长时间的积雪覆盖之下悄然发挥作用，扩大了地表构造的裂缝，同时将它分裂的构造以冰冻的方式凝聚在一起，直到春天来临。此时，裂缝间的联系变为液态的水流奔涌而出，岩石因而分崩离析。你看这些骄傲的金字塔，像含苞欲放的蓓蕾，像孕育生命的松果，播撒松子，张开它的鳞盾，立刻被草木植被所利用。这些岩石仿佛是为了生出松树、刺柏、熊莓而外张、开花。但植物的根基完成了流水的工作，很快这些岩石便不过是一堆规则的碎片，轻轻落在它们所主宰的地表，观察者在此能够识别出恒常的轮廓，测量出不变的角度，根据其最基本的机理思考自然那简约粗朴又巧夺天工的造化。[2]

以上文字中的诗意情感甚至言辞委婉但实质陈腐的道德论断，来自拉蒙对于时间和长时段运动的意识。对于这位浪漫主义哲学家而言，花岗岩有着特殊的内涵：它被认为是地球最古老的构造材料。那"沉静雄浑的气质"见证了地球运动的悠远历史，见证了数千年的侵蚀作用让花岗岩呈现出比片岩山脉规整得多的形态。对于形式的潜在表现性的信念是18世纪晚期美学观念的本质组成部分之一，只不过在此与地质研究结合了起来。

从伯内特到拉蒙之间，布冯的两部著作问世：1749年的《地球理论》，以及1778年出版、同样具有影响力的《自然的纪元》。布冯并未采纳用重大灾难性地质

[1] Louis Ramond de Carbonnières, *Carnets Pyreneens*, Tome II, Lourdes: Éditions de L'Échauguette, 1931, pp. 32-33.
[2] Ibid., pp. 41-42.

巨变来解释地球运动的视角，而是强调时间的缓慢作用所造成的难以觉察的渐变。他比之前任何著述者都更为雄辩地用我们眼前发生的日复一日的自然过程取代了关于地球大变动的宇宙学假设。山岳是由海水的流动造成的，海水让贝类沉积下来，变成化石。[1]《圣经》中所说的六千年的世界历史在布冯出版的著作中被扩充至七万五千年。而他私下的估计是六十万年，随后又增加到一千万年，但他不敢将这些更为激进的结论公之于众，担心没有谁会同意他的看法。他的这些推测以及类似的其他估计深刻地改变了历史与自然风景之间的关系：赋予某个风景以尊贵的古老光环的不再是某一次重大事件——战争、洪水或神话中的行为——而是长时段的过程，这些过程从遥不可及的过去延伸至切实可见的现在。

人类的历史若以地质历史和宇宙历史的时间尺度衡量，当然显得微不足道。当时康斯泰布尔和弗里德里希等反主流画家的作品用"纯粹"风景画取代"历史"风景画，这一现象不足为奇：绘画中（或诗歌散文中）的"纯粹"风景此时意在传达对于自然历史而非人类历史的意识，是个人感知中关于往昔时间的切实可见的证据。随着"历史"风景画丧失其曾经毋庸置疑的尊贵地位，"纯粹"风景画或者说作为体裁的风景画可以说被历史化了，被赋予一种复杂的时间意识，这种意识此前仅在17世纪伟大的荷兰风景画家的作品中初露征兆，充其量也只是间或出现。18世纪带有废墟意象的风格化的风景画被自身作为一种渐进的废墟的风景画所取代——这种渐进的废墟体现的是自然侵蚀与更新的过程。在18、19世纪之交，时间上的多维性最强烈的表达出现于塞纳库尔1800年问世的《关于人类原始本性的遐思》[2]，其中勾勒出自然观察者独自一人的画面：

> 正是在天然荒蛮的地方，独处之人甚至可以从了无生机的环境里获得从容不迫的力量。请看他置身于山谷阴影下的河岸上。坐在被连根拔起的冷杉那长满青苔的树干上，他思考着这棵参天大树在悠久岁月的作用下茁壮生长，随后凋零死亡。还有那些被它庞大的废墟压在身下的无数植被，以及它那已然无用的粗壮枝干，在三百年中被骄傲的葱翠枝叶所保护，此时却被深埋在

[1] 请见Paolo Rossi, *I Segni del tempo: storia della terra e storia delle nazioni da Hooke a Vico*, Milano: G. Feltrinelli, 1979, 第13章和第15章。

[2] 请见其中第八篇遐思最后一段的末尾。

静静的河水之下。他听到山风向下吹来，被幽暗的森林吞没，偶尔力图在密林深处激起阵阵骚动。他看着树叶脱离树枝飘落而下，一阵看不见的气流让它随着那骚动起舞飘扬：在意料之外的时刻，那片树叶所引发的大规模的鲜活动态在河水的深渊中终结了自己转瞬即逝的命运。他观察着这座肖然不动的岩石，两千年的岁月对它发起势不可当的侵蚀。奔涌不绝的流水削弱了它的根基。空气运动让它已成废墟的面貌干枯龟裂：在它难以察觉的裂缝中，地衣和苔藓悄然潜入，意欲默默将它吞噬。一棵上了年纪、依然羸弱的紫杉错综复杂的根脉逐步将它分裂。你能想象这个孑然一身的人吗？想象他在动与静、生命与废墟的包围中所经历的一切？你能否想象他与河流一同前行，与枝干一道弯曲，与逃命的鸟儿一起瑟瑟发抖？当树叶飘落，雄鹰长啸，巨石崩裂，你能否体会他的感受？……

作者巧妙地将瞬间、四季、千年三种时间尺度融合在一起，让我们感到自己仿佛把握了从微观到宏观的自然进程，仿佛理解了侵蚀与创造之间的互惠关系。塞纳库尔将生物学、地质学、心理学方面新近盛行的观念结合为一种令人印象深刻的新的诗意形式。作者强有力地展现出变化的不同速率，展示出自然的多重节奏。

对变化的描绘，对变动不居的现实的再现，被公认为浪漫主义风格的一大典型特征，而且该特征在音乐和绘画中的力量不亚于在文学中。然而，风格的变动不居体现了一种更为深刻的变化，即对世界的认知方式的变化。不稳定性既引发焦虑，也激发灵感。政治世界不再被简单地理解为对立国家之间的矛盾或不同利益的冲突。政治体系似乎是从内部开始瓦解的。社会可以被重塑这一观念普遍深入人心，而不仅仅是少数古怪的乌托邦思想家的猜测。哲学家重新认识自我（ego），将自我视为一个过程而非稳定不变的本质：在费希特看来，自我的形成和建立不过是其界定自身的行为。灵魂与肉体、精神与物质之间简单的二元对立开始瓦解。作为力量和能量的物质的概念逐渐成形，物理学开始带有历史科学的某些特征。

在科学与诗学的这种融合中，最重要的人物莫过于路易·拉蒙·德·卡博尼耶：他为18、19世纪之交风景描绘的大师杰作铺平了道路。1782年，他翻译了威

廉·考克斯论及瑞士的书信，并为之添加了大量他自己的见解。这些著述成为华兹华斯出版的首部作品的主要灵感来源，即1793年问世的《描写速记》：作者承认其中有十六行诗句是对拉蒙散文论断的直接转译，而诗歌其余很多部分也依赖于拉蒙的见解。夏多布里昂在其《美洲游记》中声明自己意在模仿拉蒙。而浪漫时代风景散文的最杰出大师，塞纳库尔，在《法兰西信使》杂志（1811年9月刊）发表的一篇文章《描绘中的风格》里，将拉蒙一人视为典范，而布冯、夏多布里昂甚至是卢梭，都未能逃过塞纳库尔的批判——卢梭出现在此文中非常有趣，因为他在《新爱洛依斯》中对瑞士瓦莱州的著名描绘并不像拉蒙的文字那样足够精确，无法让读者将文字与实际地点准确对应。

拉蒙对于18世纪末描述自然现象的新方式的发展至关重要。他并不仅仅将风景描绘为观者看到它的过程，与此同时——这也是浪漫主义风景描绘最引人注目的原创之处——即时的视觉感知带来对该风景的历史的意识（包括其地质历史、植被的历史或情感上的历史）。拉蒙尤为感兴趣的是冰川的起源。在其1789年的《比利牛斯山区观察录》[1]中，他讲述了自己发现的一块巨大的冰，然而那并非冰川，而是经年累月的降雪形成的冰洞，仅在夏季部分融化，随后又再次冻结，年复一年的降雪不断沉积下来：

> 于是，我置身于四十英尺厚的冰雪之下，辨别出所有的冰层。我在其中看到曾经的那些极寒严冬，它们相隔多年，它们形成的冰层相距好几英寸。我从最薄、最透明的冰层中认出那些灼热的夏季，而那些相对多孔的冰层则代表着气候相对平稳缓和的年代。尤为重要的是，我在其整体中观察到各个层次之间的过渡渐变，从轻盈的六角形雪花到厚实的雪球。从雪球到不透明的半冰半雪状态，非常脆，很容易碎裂为球形的小颗粒。然后又从这种不透明的冰层转变为更坚硬透明的冰层，但其破碎的边缘显示出纵横交错的条纹皱褶，表明是多个组成部分挤压在一起。最终从这种虽然坚硬但并不内聚完整的冰层转变为一种极为坚固的冰层，透明度极高，使我能够在四英尺厚的碎片中清晰分辨出最微小的成分。然而，最后这种冰内部依然有气泡，依然

[1] Louis Ramond de Carbonnières, *Observations faites dans les Pyrénées*, Paris: Belin, 1789, pp. 108-109.

比较轻，其碎片也并未显示出绝对的平面。此外，这一层也相当薄，它位于所有冰层靠下的位置，并形成了冰洞的拱顶。

这段文字中的每个细节都传达出一种历史意识，而过去的重要性几乎悖论性地体现为当下即时的强烈感受。"我在其中看到曾经的那些极寒严冬……认出那些灼热的夏季。"对于空间的当下感知揭示了时间："它们相隔多年，它们形成的冰层相距好几英寸。"最古老的冰层变得透明坚硬。当下的视觉经验与经年累月的时间推移，这两种时间尺度在此融于一体。

风景与记忆

无论是人们对自然的精确观察还是对长时段发展演变的认识都并非新鲜。自文艺复兴以降已有许多著述者以不同的方式来表达对所见事物的极具洞察力的体验（16世纪的一个著名的例子是罗杰·阿斯卡姆在其关于箭术的专著中描述降雪所揭示的风的各种模式征候）。

新的动向体现在将即时的感知与对极为缓慢的自然变迁的意识相结合。两种（甚至多种）时间尺度的相互影响最鲜明地体现在地质学描述中，即对风景的肖像式描述，也就是说，所呈现出的不是某种理想化的风景，而是真实存在的地区的面貌，能够借助描述而立刻得到辨识。这种肖像式风景描述的妙处与其严谨性和精确性密不可分。拉蒙著述中的一段文字在其著作停止出版之后的很长时间里依然闻名遐迩，这段文字也被收录于法国高中读物，直至19世纪晚期。这段文字的最后一句话充满爱国情怀，提醒我们其写作时间是1789年。[1]它描述的是拉蒙从位于法国与西班牙交界处的加瓦尔尼冰斗（此地因其壮观的风景在18世纪依然是最重要的旅行胜地）上的冰川走下来，进入吉德罗山谷，山涧里水流湍急。这些文字以最为精彩的方式揭示了浪漫主义对于风景中时间感知的复杂性。文字所描述的内容发生的确切时间是夜幕初降时，周遭的环境氛围即刻变得沉重起来，人的

[1] Louis Ramond de Carbonnières, *Observations faites dans les Pyrénées*, Paris: Belin, 1789, pp. 87-89.

嗅觉也变得更加灵敏：

> 从加瓦尔尼的高山上走到山下，我从冬季来到春季；从加瓦尔尼到吉德罗，我又从春季步入夏季。在这里，我感受到一种柔和宁静的温暖。刚刚刈割的干草散发着粗朴的味道，各种植物也弥漫着日光所赐的芳香，久久挥之不去。所有的菩提树都开满了花，香气四溢。我走进一间屋舍，从这里可以看到隐秘的埃阿瀑布的急流。在庭院的末端，有一块可以远眺四周的岩石，我坐了上去。夜幕降临，繁星按照由大到小、由亮到暗的顺序依次穿透黑暗的夜空。我离开瀑布彼此撞击的急流，去呼吸山谷中清新的空气和甘美的芬芳。我缓慢地沿着下山的来路往回走，想要搞清楚我的灵魂如何强化了我这美妙的感官知觉。气味中有某种神秘的东西强有力地唤醒了对于往昔的记忆。没有什么比这更加强烈地唤起那些我们曾经迷恋过的地方，曾经懊悔过的境况，还有那些昔日的时光，它们在记忆中没有留下多少痕迹，却在心灵上打下深深的烙印。紫罗兰的香气让灵魂重拾往昔多少个春日的愉悦。我不晓得繁花盛开的菩提树见证了我人生中哪些更为美妙的时刻，但我分明感到这里的菩提树拨动了沉寂已久的心弦，引发对美好岁月的追忆。我发现自己的心灵与头脑之间隔着一层薄纱，或甜蜜，或忧伤……等着我将之掀起。我取悦于这份如此接近悲伤的朦胧幻想，它在往日诸种意象的激发下油然而生。我进而产生自然所引发的幻觉，自然在不知不觉的运动中将它引发记忆的那些时光和往事融入其自身。在这原始的自然环境中我不再感到与世隔绝，一种无法确切表达的隐秘智慧与我建立起联系。孤身一人坐在吉德罗的急流岸边，孤身一人置身于见证一切时光流逝、万象更新的苍穹之下，我忘却了自己，沉浸于一种如此甜美的安全感，沉浸于祖国山川所激发的这种深刻的共存感。

这已然是充分完善的普鲁斯特式的记忆理论：最强烈、深刻的记忆无法被有意识地重建，而只能通过味觉或嗅觉而不由自主地从往昔唤起。拉蒙与普鲁斯特的英雄所见略同并非偶然的巧合：普鲁斯特读过拉蒙这段文字。（普鲁斯特甚至背信弃义地抨击圣伯夫赞赏拉蒙·德·卡博尼耶这样的小作家而不是司汤达和巴尔扎克这等重要人物：实际上，圣伯夫在其论及拉蒙的文章中，引用并评述了拉蒙

的这段文字。）18世纪早期的著述家们也已在感官与记忆之间建立起联系，尤其是约瑟夫·艾迪生："我们或许会注意到，我们曾经见到过的任何一个情境常常建立起一个完整的意象场景，唤醒此前沉睡于想象中的无数意念。某种特定的气味或色彩会突然在心智中填满我们首次与之相遇时的场所或园地的图像"（《观察者》，1712年6月28日第417期）。但艾迪生并未像后来的著述者那样迈出最后一步：宣称不由自主的记忆比有意重建的记忆更为强大。

拉蒙对于20世纪思想的预示若不是直接产生于在风景描绘中读解出复杂的时间意识的努力，便不过属于个别人的奇特想法。一个地点不仅有其地质学上的历史，也有其情感上的历史：过去的被深深埋藏的地层被当下的感官知觉直接唤起。当拉蒙写道"日光所赐的芳香，久久挥之不去"时，有三种时间尺度结合在一起：植物在数周、数月中的生长，每日阳光照射下的运动，以及在夜晚短暂的时刻，我们最敏锐地感知到乡村环境中的各种气味，此时的自然使自身得到感知。［18世纪有不少理论猜测纯粹机械和不自主的联想在思维过程中所发挥的作用，尤其是如大卫·哈特莱这样的哲学家——柯勒律治曾经一度相当景仰哈特莱——以及法国的"意识形态学者"（idéologues），如曼恩·德·比朗，他们对司汤达产生了重要的影响。］在拉蒙看来，记忆像地质结构一样内置于风景之中：风景不仅向当下的观察者揭示风景的往昔，也揭开观察者自己的过去。自然与观察者之间的互动关系极为复杂："我进而产生自然所引发的幻觉，自然在不知不觉的运动中将它引发记忆的那些时光和往事融入其自身。"

这里所表达的不仅仅是具有批判精神的启蒙思想，而且是早期浪漫主义者的自我疏离，在他们眼中古典艺术是对世界的天真、直接的反应，而现代艺术则具有批判精神和自我意识（即席勒所说的"感伤"）。拉蒙心怀感激地陷入一种渴望：与承认他的存在的自然风景建立认同，但他也顺带提及自己具有足够的怀疑精神去分析甚至解构使这种认同成为可能的内在机制。

这段文字的核心思想中存在着一定的不真实之处：当拉蒙宣称他不知道"繁花盛开的菩提树见证了我人生中哪些更为美妙的时刻"时，他其实完全清楚此处让他回忆起来的是哪段幸福岁月：此前他曾与他所爱的女人在吉德罗山谷中生活过一年的时间。然而，对于他而言非常重要（而且无疑在一定程度上是正确）的是，嗅觉所唤起的记忆应当是不精确的。对当下的即时意识大为扩充，涵盖了整

个过去：它并非精确指向某一事件，而是弥漫于个人的整个身体系统，直到他的全身开始苏醒，伴随隐约记忆中的习惯，伴随着那些悠远漫长、轮廓约略模糊的时光。我认为这一点在18世纪末之前是不可能被理解的。一种看待自然的新视角（将不同的时间尺度叠置在一起）、对于地球古老历史的意识以及一种具有原创性的描绘自然的方式，这三者共同造就了一种新型的心理学。

这些在当下感知过去的行为并不新奇，反而是寻常现象，是看待世界和自然的日常习惯。它们既是一种描绘风格，同时也是18世纪艺术感受力的常规组成部分。我们在拉蒙文字中看到的科学观察与怀旧情绪的混合是他那个时代的典型。我们或许可以说，在当下的直接经验中读解出过去，已成为早期浪漫主义者的第二天性——不仅是单一的一种过去，而是多种不同时间尺度的过去：千年、每年、四季、每日、瞬间。

歌德于1779年问世的《瑞士书信集》开头以典型的方式将即时知觉与长时段结合起来：

> 穿过巍峨宽广的山脉背后，壮阔的比尔河在远古时代为自己寻得一条出路。百年千载之后，自然规律急迫地爬上这里的山峡。罗马人拓宽了道路，此时过河已是轻而易举。河水冲过巨石卵砾，道路与之并肩同行，并在大多数地方形成宽阔的山隘，被两侧的山崖封闭起来，只需稍稍抬眼便可望见。在靠近峡谷后方的地段，众多山坡缓缓升起，山峰则被迷雾遮蔽。

这段文字中对于那个时代唯一非同寻常之处是歌德在动态感知中领悟自然造物及其历史时所显示出的大气与从容。

风景承载着它的过去，风景的形式中埋藏着它的记忆，歌德力图捕捉这些黑暗中的记忆，就像舒伯特《冬之旅》的旅行者，他闭眼不看菩提树，将当下的冬风与记忆中的夏风混合在一起：

> 在山峡的尽头，我下了山，独自往回走。但我内心产生一种越发强烈的深刻感受，这种感受在精力集中的情况下会带来更多的乐趣。人在黑暗中会感知到这些奇特景象的起源与生命。无论何时发生，如何形成，这些巨大

的山体，由于组成部分的重量和相似的形态而挨在一起，恢宏而简单。无论后来有怎样的巨变将它们挪移、分开、割裂，这些碎裂的巨大山石不过是由个别地震所造就，甚至只是想想如此庞大的地质运动都会给人一种天地恒昌的崇高之感。受制于永恒法则的时间在这些山石上时而作用多些，时而用力少些。

在它们的内部似乎呈现出一种发黄的颜色；但气候将表面的颜色变为灰蓝，因而只有一些条纹和新形成的裂缝中可以零星看到原来的色彩。石头本身缓慢地风化，棱角被磨平……植被坚持着它们在此生存的权利：每处突起、每个表面、每条裂缝，都有无花果树生根成长，悬崖周围布满苔藓和药草。你会深切感到这里没有任何人为武断之处，缓慢运动的永恒法则支配着一切，唯一的人为痕迹是便捷的道路，让人得以穿行于这些奇形怪状的自然环境中。

歌德在此试图感受——或者确切地说是向读者再现和传达——千年演变的节奏，并将之融入正穿行其中的观察者的节奏——严格意义上的融入，并通过感官直觉来激发身体对于长时段运动的知觉，使两者形成复调般的关系：

时而高峰屏障拔地而起，时而强有力的岩层伸向河流和公路，庞大宽阔的山体彼此叠置，紧挨着它们便有陡崖耸立。巨大的缝隙向上开裂，巧夺天工的坚硬石板从岩石中挣脱出来。悬崖的有些部分向下陷落，有些部分则悬在高空，岌岌可危，让人担心有一天它们同样会坠落下来。

这个场景全部处于动态之中，而且完全是某个早先境况的视觉证据。然而，歌德试图重建的不是这里的原始状态，而是从过去到现在的持续运动，而且回忆往昔并对古今时代的统一予以证实的并非作者，而是风景自身。两种描绘风景的方式之间的差异即存在于这种新的记忆形式中：一种是古典式的或历史性的风景，另一种则是新的现代意识——在人迹罕至且丝毫不暗示人类历史的风景中感知崇高。普桑和克洛德·洛兰的古典风景画所召唤的是一去不复返的往昔世界。甚至17世纪伟大的荷兰风景画（除极个别例外）所呈现的刚刚过去的当下，也凝冻于

某种黄金时代的田园世界。然而，在托马斯·吉尔丁、透纳和康斯泰布尔的浪漫主义风景画中，往昔甚至与我们的当下如影随形，在芬芳的气味中，逐渐腐蚀着，依然衰败着，并焕发出新的生命。

致使"历史性"风景体裁衰落并塑造了现代新视野的影响因素明显体现在歌德著名的《意大利游记》中，写于其1779年瑞士之行几年以后（而1786—1787年他在罗马、那不勒斯和西西里旅行时所写的日记和书信直到二十年后才出版）。1787年4月4日，他发现自己置身于巴勒莫附近一个令人愉悦的山谷中：

> 最美妙怡人的春季及其繁荣茂盛的景象让人愈加强烈地感受到弥漫于整个山谷的平和宁静，令人神清气爽、精力充沛，而那个笨拙的向导喋喋不休地卖弄着学问，着实大煞风景，他巨细无遗地讲述着汉尼拔当年如何在此发动战役，战事又是何等惨烈骇人。我很不客气地指责他唤起这些已逝的亡魂。这片土地不时地被马匹和人类（若非大象）所践踏已经够糟糕的了。我们至少不应让这些来自过去的刺耳噪音粗鲁地将想象力从宁静的美梦中吵醒。向导见我在这样一个地方为古代的回忆所激怒，感到非常惊讶，实际上我自己也无法清楚解释过去与现在的混合何以让我如此反感。
>
> 更让向导惊异的是，我在每处低矮的河岸（其中许多均已干涸）上寻找小石头，将不同类型的石头带走。然而，我也无法向他解释，研究被冲入河水的石头种类是了解山区的最快捷途径，我此时此地这样做的目的是借助这些看似废物的石头，再现地球的久远历史所造就的永恒不朽的崇山峻岭。

歌德无从解释自己为何对于过去与现在的相融感到厌恶，尤其是当他亲自在自然风景中寻觅往昔痕迹之时。他并非对古代历史不感兴趣，他对于古代废墟遗迹的欣赏与热衷也不亚于任何其他旅行者。然而，令他痴迷的是过去持续地存在于当下，鲜活的往昔依然切实可见，依然是当下经验的组成部分。他无法忍受向导讲述的汉尼拔将军的逸闻趣事，它就像是一块纪念牌匾，告诉人们汉尼拔当年曾在这里睡觉，而如今这个山谷中与汉尼拔有关的一切痕迹均已不复存在。在绘画领域，在现代画派对于长时段时间尺度强有力的召唤面前，学院派传统的历史风景画开始衰落。像歌德一样，约翰·康斯泰布尔和卡斯帕·大卫·弗里德里希

要将历史指涉从他们的风景画中剔除:古代的庙宇神殿、身穿托加长袍和铠甲的人物形象此时成了有害的干扰,是破坏自然谐美之声的不协和音。

显然,在歌德看来,地质历史要比人类历史更为高贵、更富诗意。他在数年中不断尝试写一部用他的话说是关于地球历史的"小说"。在他为这部小说所写的草稿中有一些他笔下最为精彩非凡的散文篇章,尤其是论及花岗岩的文章,此文在写作完成一百多年之后终于出版问世。这部小说的创作计划最终未能实现,其原因或许在于,歌德认为长时段的历史必须通过亲眼可见的当下来直接把握:这给予新的宇宙学研究以与众不同的独特力量。当歌德撰写萨克森山区的地质报告时,他曾于1780年12月12日写信给恩斯特·冯·哥达伯爵:

> 殿下会从整体现状中注意到,我们尚未对山岳的起源发表只言片语。通常所见的描写过一些山区的人不过是试图直接勉强牵扯一点关于创造世界的说法,着实愚蠢之至。而我想要补充一点。在这份报告(正如上千种其他类似研究)中,通过观察所获得的认识要远优于理论研究的结果。当我登上山巅,置身山前,身处山中,面对山体的丰富层次和多样形态,仔细审视它们的构造、种类和力量,在它们的自然样貌和位置中生动地想到其中的内容和轮廓,进而鲜活地认识到它们如今是这样的,这种认识隐隐暗示着它们过去是怎样形成的。

歌德不乏辩护口吻的言论表明了宇宙学猜测在当时的风行,也呈现出一种对风景进行科学性描述的新理想。长时段过程通过精确性、有序性,尤其是直接观察的鲜活性而再现出来。风景的深层结构从其表面可见的形态而推断得出。这一理想迅速波及视觉艺术,此时对于康斯泰布尔和弗里德里希等画家而言,历史画的古代气质和壮丽气魄正逐渐黯然失色。实际上,有一位画家走得更远。菲利普·奥托·龙格在1802年12月1日写给路德维希·蒂克的信中,将自己的艺术目标设定为在视觉上再现自然理论形成的过程,这几乎是不可能的事情:

> 我特别希望在画面中再现自己是如何感知和认识繁花、认识整个自然。不是我所想到的,或是我被迫感到的,也不是真实存在和切实可见的结合,

而是我曾经如何——以及现在如何——看到、想到和感到这一切的方式。换言之，即我所走过的历程——做到这一点之后，其他人定能够以同样的方式来把握我所描绘的自然，若非如此，便是奇事。

简言之，让这位艺术家感兴趣的不是自然的真实，而是认知这一真实的方式。但对隐秘的思维过程的描绘是通过自然本身的形象以及画家的生动写实而实现的。同样，在音乐中，作曲家常常不满足于通过音乐上简单的相似来静态地刻画一种情感，而是寻求勾勒情感的过程，甚至是记忆实际发挥作用的状态，正如我们在舒曼《妇女的爱情与生活》结尾处看到的。

浪漫主义诗人和画家笔下的风景满载着记忆，既有地质学上的记忆，也有情感上的记忆：这种新风格的本质性条件在于，过去切实可见地存在于当下。过去与现在的对立此时并不被认为是一种冲突、悖论或矛盾的修辞——或者说仅仅表面看来是如此，因为两者的关系首先被视为一种动态的连续性。华兹华斯讲述其阿尔卑斯山穿越之旅的著名诗句"树林继续衰败，却永不腐朽"（The woods decaying, never to be decayed）是这一信念的一种几近过分简单的表达。往昔时代在阿尔卑斯山区当下风景中的持续作用或许更为有力地体现在同一段诗文的鲜明意象中："瀑布静定的飞流。"（The stationary blasts of waterfalls）[1] 与歌德一样，华兹华斯在此也试图在对自然的直观视觉中把握地球长时段演变的缓慢节奏，塞纳库尔几乎于同一时期以其精妙的语句捕捉到这一节奏："这地球，在我们脚下生长植被，沉淀矿物。"

这是风景对于其自身的记忆，一种无意识的存在：对于这些诗人来说，理想的情况是，我们对于自然的知觉应当同样是无意识的，被身体感受所捕捉，而不是由主观意志召唤。华兹华斯所唤起的记忆，其内涵在直觉感知的那一刻通常是未被理解的：[2]

可见的风景

[1] 华兹华斯的以上两个诗句出自其自传体长诗《序诗》（The Prelude）第六部分"剑桥与阿尔卑斯山"（Cambridge and the Alps），是前后相邻的两句。——译注

[2] William Wordsworth, "There was a boy", in Lyrical Ballads, 1800.

> 不知不觉步入他的心灵
> 带着所有庄严的意象，
> 岩石，森林，还有那莫测的苍穹
> 被纳入静定的湖水怀中。

最后一句颠倒了传统中天与水的象征意义，原本应是天空稳定永恒，流水变动不居，而在此不确定的是天空，湖水则是稳定的。天空与湖水彼此作用，交换了意义。这一意象在柯勒律治看来最为典型地体现了华兹华斯的文风，他曾说倘若他在撒哈拉沙漠中看到这些诗句独自旅行，他定会朝它们喊道"华兹华斯！"无独有偶，塞纳库尔在《欧伯曼》（1804）第三则断片"论浪漫表达与放牧调"[1]中，在描绘湖面上一次在云层上方看到的日落时，也不约而同地创造出这一意象：

> 太阳的最后几缕光线让岩石上的无数胡桃树变成了黄色。……它们使群山变为棕色，它们照亮了白雪，它们点燃了空气。平静无波的湖水反射出灿烂的光彩，与天空交融在一起，变得如天空那样无边无际，甚至更加纯净，更虚无缥缈，更美不胜收。湖水的宁静令人惊诧，它的清澈与透明是一种错觉，它所复制的天空的壮丽似乎将它深深掏空。在群山之下，在仿佛与地表分离而悬浮于空中的地方，你发现自己脚下是苍穹的偌大空间，是广阔无垠的世界。这是充满荣耀的时刻，也是忘却一切的时刻。

华兹华斯在其他作品中也曾描绘过这种在偌大苍穹之上游走云端的感觉，卡斯帕·大卫·弗里德里希也曾在绘画中再现这一情景。这是一种在那个时代被充分培养起来的感受，给人亲身接触无限之境的幻觉。这些准确并引发联想的描述，并非在刻画肉眼所见的风景，而是刻画记忆中的风景，作为记忆而重新体验的风景。在亲身体验的时刻，华兹华斯诗歌中的男孩并未意识到他眼前的景象，塞纳库尔的主人公也沉浸于沉思冥想而忘却了周遭的一切。

[1] 放牧调（Ranz des vaches）是指一种瑞士阿尔卑斯山区用以召唤山间牛群的曲调，或以人声歌唱，或用阿尔卑斯号吹奏。——译注

实际上，对于这两位诗人来说，记忆中的意象也常可成为被压抑意象的替代品。在华兹华斯笔下的一段著名诗文中，风和雨让他回忆起自己曾经在大雾弥漫的一天等候在十字路口，身旁是一棵枯朽的树，一段坍毁的墙，还有一只羊，他左右顾盼，想知道从哪个方向会驶来一驾马车，将他从学校带回家。他的父亲在假期中去世，但这里表现的并非华兹华斯后来营造的死亡的意象：[1]

> 随后，寒风，裹挟着雪花的雨水，
> 还有自然万物的一切动静，
> 那只孤零零的羊，那棵枯萎的树木，
> 还有古老的石墙那边传来的萧索之声，
> 木头和水的声音，迷雾
> 沿着这两条道路弥漫
> 不容置疑地向前迈进，
> 所有这一切景象和声响
> 我往日时常见闻，
> 如饮甘泉。

无疑，对于一个小男孩来说，当假期之时变为丧父之日，假期所带来的渴望和预期的愉悦会变成负罪感的来源。以阴沉的风景和对假日期待的记忆取代对死亡的纪念——这期待从此永远与死亡相连，几近成为一种动因——既是惩罚，也是慰藉。事实上，华兹华斯并未明确这里意象的内涵，我们也应如此：该意象的功能是扩张性的，不断吸收新的意义，而不是有狭窄的界定或具体的表意。这并不是不精确的体现：对于华兹华斯而言，记忆不是对过去的可以证实的摘引，而是呈现出新形式和新色彩的再现。

记忆之间的相互作用在塞纳库尔《欧伯曼》的第十一封信中甚至呈现出更为复杂的状态，其中融合了关于东方的记忆、关于巴黎国家图书馆的记忆以及对

[1] William Wordsworth, *The Prelude*, ed. Stephen Parrish, Ithaca: Cornell University Press, 1977, version of 1798-1799, p. 52.

枫丹白露和瑞士风光的记忆，并且有意写得缺乏逻辑上的连贯性。这本著作起初销量并不好，后来却逐渐声名显赫，上升至近乎传奇性的地位，被誉为"法国浪漫主义的圣经"，它广泛影响了从巴尔扎克、乔治·桑到马修·阿诺尔德等众多作家。正是在这本书中，风景成为创造大型散文结构的手段，预示了几年之后出现的声乐套曲。尤为气势恢宏的是塞纳库尔构思的规模尺度。在以下这些出自第十一封书信的选段中，塞纳库尔像作曲家运用不同主题那样调动其错综复杂的各种记忆，它们彼此呼应，共同造就出新的和声：

> 我经常在图书馆里一坐就是两个小时，并不是为了学到什么东西——这种求知欲已大为减退——而是因为我并不知道要如何消磨这些无论怎样都会一去不复返的时间，在这种情况下，我感到在外度过这些个小时不像在家待着那么痛苦。被迫工作适合我这种消极待命的人，过多的自由则会让我散漫度日、荒废时光。与孤独置身于喧闹的人群相比，坐在那些与我一样沉默的人中间，更能让我感到平静。我喜欢图书馆这些长长的大厅，有些大厅里人迹寥寥，有些则坐满凝神专注的读者，它们是人类的奋斗与一切虚荣的古老冰冷的沉积。
>
> 读到关于布干维尔岛、夏尔丹、拉鲁贝利的内容时，我深深痴迷于有关这些荒废的土地、久远闻名的智慧或幸福岛屿的生机的古老记忆。但我最终将波斯波利斯、贝拿勒斯，甚至提尼安岛抛诸脑后，将不同的时代和地域重新结合在当下这一刻，这个人类的认知能够将其全部把握的时刻。我看到往昔那些如饥似渴的人们在沉默和争辩中成熟，而永恒的遗忘盘旋于他们智慧而痴迷的头顶，最终将他们带向必然的死亡，在自然的一瞬间让他们的存在、他们的思想、他们的世纪一齐消失殆尽。
>
> 这些大厅环绕着一个长长的宁静庭院，长满青草（……）在这些旧日的铺路石上漫步时，我喜欢陷入幻想，当年需要有人将这些石头从采石场收集而来，为人类的双脚铺出干燥不毛的地面。但由于时间的推移，以及长久无人打理，这些石块上生出新的层次，使之回归泥土，将植被及其自然的色泽归还给这片土地。有时我发现这些铺路石比我刚刚拜读的书籍更加雄辩。
>
> 昨日查阅百科全书时，偶然翻到我并未打算查看的一页，我也忘记了是

哪篇文章，但它讲述的是一个人因厌倦了不安与失望，让自己置身于绝对的独处之境（……）这种独立生活的想法让我回忆起的不是喜马拉雅山区自由僻静的荒野，不是太平洋上安逸闲适的小岛，也不是更容易去到的阿尔卑斯山区（……）而是一段鲜明的记忆，袭上心头，令人惊异，又给人启发，枫丹白露贫瘠荒芜的岩石和树林（……）

我想我见到枫丹白露是在14岁、15岁和17岁的时候（……）那时的我，笨拙，不安，对一切都感兴趣，但一无所知。对周围的一切都感到陌生，除了局促和郁闷之外没有其他明确的性格特点（……）我发现了一处四周被环绕起来的开阔地，这里只有沙子和刺柏，我在此体会到平静、自由、狂野的欢乐，在一个很容易开心起来的年纪首次感受到自然的力量。然而，我并不快乐：虽然几近开心，但我只是感受到幸福带来的激动。玩耍的时候我感到无聊，而且总是悻悻而归。多少次我在日出之前置身林中。爬上依然阴暗的山巅：挂满露珠的石南打湿了我的衣服。太阳升起时，我为黎明前不确定的光线深感惋惜。我喜欢沼泽、黑暗的山谷、浓密的森林，我喜欢石南密布的山丘，我热爱倾覆的砂岩和易碎的山石，我更钟情于那些广阔、流动的沙地，没有人类的足迹，却四处划出野兔飞奔过的无拘无束的痕迹。当我听到一只松鼠的声音，或是惊吓到一只野鹿时，便停住脚步。我心满意足，一时间别无他求。正是在这样的时刻，我注意到那棵桦树，这是已让我感到忧伤的孤独的树，也是我此后每每见到都心怀喜悦的树。我喜欢桦树，我喜欢它那白色、光滑、有裂缝的树皮，那天然去雕饰的树干，那些向地面弯曲的树枝，那些树叶的动态，以及那所有的放任自流，彻底的自然质朴，荒凉的姿态风貌。

这是失落的时光，却也是无法被忘却的岁月。关于博大情感的徒劳无益的错觉。（……）光辉神奇的错觉随着人的心灵产生，而且仿佛应当长久地伴随着他，这种错觉有朝一日会苏醒：我相信自己的愿望会得到满足。骤然冲动的烈火在虚空中燃烧，未能将任何东西照亮，而后熄灭。因此，在暴风雨肆虐的时节里，转瞬即逝的闪电出现在暗夜中，惊扰了生灵。

时间是在三月：我在卢城（Lu）……紫罗兰绽放在灌木和丁香花脚下，春日的一小片静谧的田野，伸向南方的太阳。屋舍建造在很高的地方。一个

有露台的花园遮住了窗外的视野。田野之下是陡峭的岩石，如高墙般挺拔直立。更远处，其他山石上覆盖着草地、篱笆和杉树。古老的城墙从这一切自然景观中穿过，城墙古旧的塔楼上有一只猫头鹰。夜晚，月光皎洁，远方号角呼应，那声音我再也不会听到……！所有这一切欺骗了我。它是目前为止我人生中唯一犯下的错误。那么为何又会浮现关于枫丹白露的记忆，而非卢城的记忆……？

最后笔锋转向"卢城"（即卢塞恩）的风光极其突然，这部分与之前内容的并置几近具有超现实主义的色彩。这种突兀感为塞纳库尔最后困惑的疑问做好铺垫。开头用年少时对枫丹白露的记忆取代在书本中读到的旅行意象，是对浪漫主义意识形态的精彩展现，国家图书馆庭院路面的石子——仿佛还记得它们来自鲜活的自然——引领我们走进这段记忆。桦树成为塞纳库尔年少时期忧郁情怀和孤独感受的象征。最后一段的精妙之处在于其风格发生了转变：前面是对枫丹白露丰富流畅的描绘，几个长句涵盖了多个时节和三年的体验，随后我们看到的则是一幅风景的肖像，描绘了三月里一个有限空间中的几日——这个风景以不连贯的断片形式呈现于我们眼前。句子短小而破碎，细节彼此孤立：这里所传达的不是身体自发唤起的记忆，而是在主观意志的努力下重拾的记忆。关于枫丹白露的记忆不召而至，但塞纳库尔强迫自己要想起卢塞恩。具有悖论意味的是，最后这段记忆更加动人、更富诗意，恰恰因为它是有意识的，因为它无法实现有机统一的运动。这封书信是一则深刻的例证，展现了那个时代创立的一种技法，这技法有效地激发了作曲家在音乐中找到与之相应的手法：赋予两种意象以记忆的全部力量，然后使之彼此叠置，引发多重联想。

音乐与记忆

贝多芬是第一位在音乐中再现记忆的复杂过程的作曲家——不仅是伴随着往昔图景的失落与遗恨之感，也包括在当下唤起往昔的切身经验。1816年问世的《致远方的爱人》中的第一首歌曲即是关于距离所带来的痛苦。这部声乐套曲的六首

歌曲中，除最后一曲外，每首都是一处风景，开头的风景将主人公与恋人分离：

> 我坐在山岗凝望，
>
> 远方朦胧的大地，
>
> 望向遥远的牧场，
>
> 我的爱人，我看到了你。

> 我与你遥远分离
>
> 高山幽谷将我们阻隔，
>
> 隔开我们的安宁，
>
> 我们的幸福，我们的苦涩。[1]

Auf dem Hügel sitz ich spähend

In das blaue Nebelland

Nach den fernen Triften sehend

Wo ich dich, Geliebte, fand.

Weit bin ich von dir geschieden

Trennend liegen Berg und Thal

Zwischen uns und unsre Frieden

Unserm Glück und uns'rer Qual.

167

[1] 本书中《致远方的爱人》唱词翻译参考邹仲之译本，有所改动。——译注

诗歌以传统的手法表达分离所带来的忧伤,是歌曲和咏叹调创作的常见主题。贝多芬为这多段诗节谱写了一个重复五次的简单的分节歌旋律。只是从第二首开始,记忆的过程才启动,随之而至的还有熟悉的号角和音乐上的呼应:

在群山蔚蓝之处,

从灰色的雾霭

向这里张望,

在夕阳西下之处,

白云缭绕,

我希望我在那里。

第二首歌曲的开头这段诗节仅仅开始靠近记忆,仿佛被号角声唤醒。从第二段诗节起,记忆开始流淌,往昔在一定程度上变成了现在,在诗文和音乐上皆如此:

在宁静的山谷中,
痛苦与悲伤得以平息,
在那里的岩石中,
报春花静静沉思,
风轻轻吹拂,
我希望我在那里。

这段诗节的音乐在这部声乐套曲中非常独特。套曲的前五首歌曲都有一段短小的分节歌旋律,在每段诗节进行简单的重复。每次重复的伴奏的确经过精心重写,但人声声部仅有的变化不过是从大调转向小调,偶尔对一个乐句的结尾予以呼应性的重复,以及(第三首歌曲结尾处)增加一些音符作为导向下一曲的连接。除此之外,直至最后一首歌曲之前,分节歌形式完全占据主导,每段诗节的人声旋律完全相同。唯一的例外就出现在第二首歌曲的第二段诗节:旋律在此并未真正发生变化,而是从人声声部转移到了钢琴声部。歌者此时在重复单独一个音,

相当于某种内声部的持续音，位于旋律下方——实际上，说它位于旋律前方似乎更能够准确描述这里的效果。旋律来自远方，歌者在单音上沉思，仿佛迷失在回忆中。就我所知，这是第一次有作曲家尝试挖掘歌者与钢琴家分处不同空间的效果——不仅是音响上的呈现也是心理上的开掘。正如我们之前已经看到的，时间上的距离感被转译为空间里的距离感，而在此出现了双重意义上的空间分离：主人公远离恋人，旋律远离歌者。

贝多芬通过力度、音响和调性上的手段营造出这种感受。这段诗节的音乐中有七处 pianissimo（很弱）的标记，而第一段仅有两处，而且皆为呼应人声的回声效果（第一段开头的和弦也标以 pianissimo，但该段剩余部分的力度层次必须提升至 piano［弱］，由此两处回声效果才有意义）。第二段中，一切都安静下来。有两处 pp 标记出现在第27、28小节，持续低音的新音响轻柔微妙地强化了人声不断重复的G音，有如轻风拂过。人声停留在主音G上，但旋律已不再处于主调：它此时被移至下属调性C大调，而且这也是整部套曲中唯一的一次移调。在神秘压抑的音响中变换调性，以此来代表远离现实，这一手法被后世作曲家所模仿，尤其是舒曼。在此该手法的作用是描绘当下现实与往昔记忆的分离。贝多芬的天才最充分地体现在让人声局限于一个单音：仿佛此时全然被动的主人公几乎不由自主地屈从于记忆的突然入侵。

第二段中还有一处变化应当注意。每段诗节中，第三句诗的音乐呼应着第二句诗的后半部分。在第一段里，这一呼应之后是钢琴单独奏出的又一次呼应：由于第三句诗要比前两句短，因而形成了一个四小节乐句加两次一小节的呼应。而这些音响上的设计在第二段诗节的音乐中被彻底剔除，一切都融汇为力度为 pp 的连续的音乐流动，原来的六小节乐句结构缩减为五小节（即四小节乐句加一次呼应），新的节奏极为微妙地对应着诗文的韵律。还是在这第二段中，短小的第三句直接导向随后的音乐。这种新的统一性增强了乐曲精妙的静态效果：所发生的一切似乎遥不可及，静定不动。

这部声乐套曲第一首歌曲的最后一段诗节这样开始：

在歌声面前
一切时空尽皆消失

Denn vor Liedesklang entweichet
Jeder Raum und jede Zeit

170 而最后一首歌曲精彩地证明了歌曲克服时空的胜利，因为第一首歌曲的音乐在此回归［这时唱词变成了"在这些歌曲面前/将我们遥远相隔的一切尽皆消失"（Dann vor diesen Liedern weichet / was geschieden uns so weit）］。然而，第一首歌曲的回归只是逐渐发生的：当最后一首歌曲开始时，回归的实际上是对于往昔的一种经过歪曲的记忆，是一个与第一首歌曲极其相似的新的旋律，因而当第一首歌曲的音乐真正几近严格再现时，仿佛是直接衍生自最后一首歌曲的新旋律。我们或许可以合理地说贝多芬在此阐明了最后一首诗的语词内容，其开头如下：

接受这些歌曲吧，

爱人,我唱给你听。

首尾歌曲在主题上的亲缘关系可以感知得到,但初听时却并非显而易见,这种主题关系迥异于贝多芬其他创作中的那种主题关联的类型。总体来说,贝多芬音乐中常见的情况是,两个主题由于源自同一个动机细胞而彼此联系,仿佛从同一粒种子中生长出来,这已然是在其同时代人看来最引人注目的写作技法,E. T. A. 霍夫曼在他那篇写于1811年的著名文章中对此也有所论及。在贝多芬的音乐中,不同的具体主题,实际上也包括整个乐章的构建,都被理解为由一个短小动机发展而来。单独一个过程似乎生成了多个彼此联系的不同主题,而且有时新主题不过是旧主题的变奏形式。然而,在《致远方的爱人》中,首尾歌曲并非以这样的方式建立联系,也就是说,它们并不是从同一个短小动机中产生,一首歌曲也并非另一歌曲严格意义上的变奏形式——至少不是贝多芬意义上的变奏,他的变奏通常会保留原主题动机结构的核心组成部分。这两首歌曲的共性并非动机上的发展,甚至不在于任何重要的节奏细节,而在于总体的轮廓。两者外形轮廓相似,最后一首歌曲并非源于第一首歌曲,而是唤起了第一首歌曲——而且最终在真正意义上将第一首召唤回来。

因此,末尾首歌曲并非开头歌曲的变体,而是一个暗示着并让人想起后者的新旋律。末尾歌曲的开头只是一种隐秘的回归,它之所以富有效果是因为开头歌曲作为一种回忆隐藏在新的旋律之后,后来又明确再现。这种隐匿的在场使得两首歌曲的关系起初听来似乎非常隐秘,是一个被一点一点逐步揭开的秘密。到了 *Molto adagio*(很慢的柔板)的标记和唱词"你唱着我唱过的歌"(Und du singst, und du singt, was ich gesungen)这里,新旋律的动机更加接近第一首歌曲:

这段"很慢的柔板"是情感的高点，是表现力最为强烈的时刻——恰恰在此刻，过去与现在融为一体，难解难分。（这段音乐也为即将到来的开头歌曲旋律的再现做好准备。）留存于记忆并进入当下的不仅是爱人，也包括充满遗恨与渴望的歌曲，而这些歌曲本身已然是记忆的表达。被两次移位的往昔，对记忆的记忆，似乎约略触手可及，失落感也更加撼动心灵。

就心理的复杂性和艺术追求而言，贝多芬这部声乐套曲可与其同时代伟大的风景体裁作品相媲美：像康斯泰布尔、弗里德里希、华兹华斯、荷尔德林、塞纳库尔的作品一样，这部套曲也追求崇高，并且是通过日常生活的风景来企及崇高。阿尔卑斯山巍峨险峻的高峰陡崖被自然的日常景象所取代。当然，自然鬼斧神工的恢宏与伟岸并未彻底消失：透纳继续创作英雄性风景画，康斯泰布尔描绘巨石阵，华兹华斯穿行于阿尔卑斯山，荷尔德林赞美莱茵河的奔流。然而，描绘风景的新风格更适用于日常熟悉的自然景象。塞纳库尔实际上将日常熟悉景象的转型视为浪漫主义风景描绘的试金石，并确立了"浪漫"风格与"如画美学"[1]之间的区别（"如画美学"也可以说是"romantique"或"romanesque"，这两个词的含义在1800年之前较为模糊，但已然开始有所区别）。塞纳库尔在《欧伯曼》序言中认为，"浪漫"（the Romantic）是一个精英主义概念，注定只能被"少数零星的欧洲人"所理解。这些幸运的少数人反感那些吸引庸俗之辈的壮观风景，他们所钟情的那类景观界定了一种普通大众无法理解的语言：

 当十月的太阳从迷雾中升上日渐枯黄的树梢；当月亮落下，潺潺的小溪流过绿树掩映的田野；在万里无云的夏日天空下，四点整时，一位女子的歌声从远方传来，回响在偌大城市层层叠叠的城墙与屋顶间。[2]

 塞纳库尔从未摒弃自己对宏伟山岳景观的兴趣，也从未否认自己钟情于在脚下看到"苍穹的偌大空间，是广阔无垠的世界"所带来的感受。但以上引文描述的景象如此稀松平常，如此与"如画"风格相对立，不过是简单的城市景观。就像华兹华斯的"时间之点"（spots of time），这些景象低调地将宏大的追求隐藏起来。塞纳库尔所描绘的景象几乎是贫乏的：仅精确选择少数细节来充满意味地描绘那些流露出时间运动感的当下瞬间。如果当下的运动看似几近停滞，这不过是

[1] "The picturesque"（如画），18世纪兴起的一种审美观念、表现范畴和艺术风格，由英国艺术家、作家威廉·吉尔平（William Gilpin）提出，他将之界定为"适合入画的那种美"，与风景画的发展密切相关。但"如画"这一术语早在文艺复兴晚期便进入艺术批评。这一范畴被认为介乎于"美"与"崇高"之间，既不乏艺术美感，也揭示出自然本身的天然、狂野、粗犷、不规则的状态。此外，"如画"被认为并非是独立存在于自然中的现象和特质，而是由观者的感知所创造的产物。——译注

[2] Etienne Pivert de Sénancour, *Obermann: Lettres*, Paris: Union générale d'éditions, 1965, xvi. 3.

为了让我们得以管窥时间尺度庞大得多的运动。

对日常熟悉景观的专注对于康斯泰布尔来说甚至更为紧迫。在1824年8月29日写给友人阿齐迪肯·费舍尔的一封信中，他如是写道：

> 上个星期二是天气最好的一天，我们去了堤坝[1]，实际上就是一处古罗马人工水道的遗迹，这或许是世界上最宏伟壮观、震撼人心的自然景观，因而也是最不适合入画的景象。画家的工作不是与自然斗争并将这一景观（一条50英里长的景象丰富的峡谷）搬上几英寸见方的画布，而是化腐朽为神奇，在这一过程中他几乎必然变得充满诗情。[2]

崇高性在此并非来自画面的内容，亦非源于自然，而是来自艺术：内容与风格之间在传统上的和谐关系（即用崇高风格的笔法描绘崇高的对象）被打破，随之摧毁的还有体裁体系的得体要求。取而代之的是诺瓦利斯如是界定的浪漫艺术："让熟悉的事物变得陌生，让陌生的事物变得熟悉。"

《致远方的爱人》中的各首歌曲不仅简单，而且是不折不扣、有意为之的简单。其中的旋律在很多方面非常类似与贝多芬同时代的J. F. 赖夏特为儿童所写的曲调。唯有最后一首歌曲揭示出音乐上和心理上的复杂性，这种复杂性被诗歌文本结构上漫不经心的复杂性所暗示。丰富的伴奏通篇发挥着发展这些刻意天真的旋律的作用，但赋予整部套曲以恢宏的纪念碑性的因素首先是调性的变化和非凡的收尾歌曲。实际上，这部套曲的成就堪比布莱克的《纯真之歌与经验之歌》，其中为教导儿童所写的简单的打油诗风格以类似的方式被赋予尊贵的地位。我们可以看到，每个旋律的凡常风格对于这部套曲而言多么至关重要：是整部套曲的结构美化了具体的细节。贝多芬的大多数作品（即便有所扩充）都保留了古典主义原则，但《致远方的爱人》是他浪漫风格最鲜明的作品。甚至套曲的最后一个乐句（是对第一个乐句的改写），也是决定性的收尾，同时按照古典风格的标准也是悬而未决的。

[1] 这里指的应该是"魔鬼堤坝"（Devil's Dyke），位于英格兰南部萨塞克斯。——译注
[2] *John Constable's Correspondence*, vol. 6, ed. R. B. Beckett, Ipswich: Suffolk Records Society, 1968, p. 172.

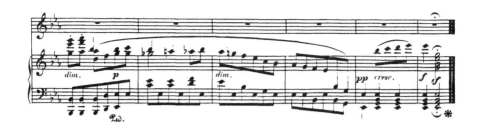

套曲以第一乐句的回归收尾,这是对不完整性的暗示:回归的只是分离的痛苦。最后一首歌曲不是对恋人的回忆,而是对悲伤和缺席的回忆。即便唱词中说时空的距离被歌曲所战胜,但要领悟这种超越的效果,我们必须理解缺席依然在持续。

风景与死亡:舒伯特

浪漫主义对记忆的刻画最标志性的成功不在于回顾往昔的幸福,而是追忆那些未来的幸福似乎依然可望的时刻,那些希望尚未破灭的时刻。最大的痛苦莫过于在悲痛之时回忆过去的快乐——但这属于古典传统中的记忆的悲剧。浪漫主义的记忆常常关乎缺失,关乎从未存在的东西。在夏多布里昂对其胜利和悲伤进行的一切手法精湛的描绘中,最突出的是对圣皮埃尔岛一座植物园中天芥菜的气味的回忆。与圣皮埃尔岛的总督共进晚餐后,年轻的夏多布里昂(当时正在去往美洲的路上)在植物园中漫步:

> 从一小片开花的蚕豆地里,传来一阵天芥菜的清香。这清香并非由祖国的微风吹来,而是纽芬兰蛮荒的风带来的,同这被流放的植物没有关系,同记忆和快感的温馨没有联系。在这尚未被美所嗅闻的芳香里,在这未经净化、未经扩散的芳香里,在这进入另一黎明、另一文化、另一世界的芳香里,满是悔恨、缺失与青春的全部悲哀。[1]

[1] Chateaubriand, *Mémoires d' Outretombe*, Book 6, chap. 5. 译文参考程依荣译《墓后回忆录》,(转下页)

天芥菜的气味美化了蚕豆,从凡俗庸常的事物中创造出诗意。风来自错误的方向,来自纽芬兰,而不是法兰西,这成为其悲悯意味的源泉。它所唤醒的记忆来自其他地方。这些记忆与这风无关,因而显得更为遥远:它们与当下无关这一事实赋予它们新的力量,超越时间,也超越空间。这些记忆并非让往昔重焕生命,而是让我们感受到往昔已逝,一去不复返。

声乐套曲无法直接讲述故事,充其量只能暗示一个始终讲不出的故事。我们不晓得《致远方的爱人》的主人公与其恋人缘何久久分离,就像我们不清楚欧伯曼的爱情为何注定不幸。对于这两部作品而言,更具体的细节只会分散我们的注意力。或许可以认为舒曼的《妇女的爱情与生活》是个特例,但这部声乐套曲中实际上不存在任何叙事:这些歌曲不过是标志着一位理想化女子的典型生活中的每一个重要事件——而且是男性视角中的理想:妇女的生活从遇到将与她结婚的男子开始,以丈夫的去世结束,仅留给她诸种回忆。(唯一一部真正力图讲述故事的重要声乐套曲是约翰内斯·勃拉姆斯并不十分成功的《美丽的马格洛娜》,而且即便是在这部作品里,大部分叙事发生在歌曲之间的散文中。)

舒伯特的《美丽的磨坊女》背后有一个叙事框架:作为主人公的诗人,一名磨坊学徒,顺着小溪游走到一家磨坊。他爱上了磨坊主的女儿,并以为对方也爱自己。然而,这个姑娘爱着一位猎人,最终主人公投身小溪,结束了自己的生命。这些歌曲中没有提及任何戏剧性的事件,而是情感的宣泄,是诗意的注解。诗人威廉·缪勒找到了一种途径,用纯粹抒情的手段创造出他在此作序言中所称的"独角戏"。

舒伯特强化了诗歌中的抒情性。他删除了原作的序言和结束语(这两篇文字在风格上较为散漫)以及三首诗,其中有两首包含叙事细节而不具有抒情口吻:一首讲述的是磨坊主的女儿公然与其他多位学徒调情,另一首则是主人公透过窗户看到女孩与猎人拥抱。一切涉及戏剧动作的时刻在声乐套曲中全部消失。舒伯特所保留的那些事件不过是微不足道的日常琐事,被抒情的语境赋予重要意义:主人公游走到这座磨坊;他将自己的琉特琴收起,用一条绿丝带挂在墙上;女孩说丝带的颜色在逐渐褪去。舒伯特以远超越缪勒的成竹在胸的自信,剔除了一切

(接上页)花城出版社,2003年。——译注

可能干扰抒情表现的因素（虽然他也创作过许多叙事歌形式或具有叙事性质的歌曲）。然而，我们也不应当低估缪勒：即便到1817年时，将日常生活的凡庸细节以具有高雅艺术追求的抒情口吻来表现这一做法已是浪漫主义传统的重要组成部分之一，但通过一系列抒情诗来构建一部独角戏的想法是缪勒的独创。正是这一想法使舒伯特可以赋予其声乐套曲比贝多芬更宏大的尺度。

舒伯特的两部声乐套曲最终都走向死亡。在《美丽的磨坊女》中，朝向死亡的迈进是逐步渐进的，但对死亡的第一次暗示至关重要。它恰好出现在整部套曲的中间，所有20首歌曲中的第10首《泪雨》，也恰好位于主人公爱情圆满的第11首歌曲《属于我》之前。《泪雨》是唯一一首所有动词采用过去时态的歌曲，[1]它所呈现的不是当下的经验，而是记忆。主人公和磨坊女夜晚坐在小溪边，看着溪水中的倒影——他们自己的倒影，还有月亮和星星的倒影。前三段诗节以分节歌形式写成，第三段的开头出现了自杀的预兆：

> 小溪现在如此宁静，
> 皓月照亮整片夜空，
> 我愿跳进清凉的溪水，
> 永远安详在它怀中。
> Und in den Bach versunken
> Der ganze Himmel schien
> Und wollte mich mit hinunter
> In seine Tiefe zich'n.

舒伯特为这几段诗节所写的音乐以其最为精致的三声部和四声部写作突出了口吻的暧昧性。前四个小节中多次重复的E♯音暗示了小调：

[1] 克里斯蒂娜·穆克斯菲尔特（Kristina Muxfeldt）博士让我注意到了这一特点，也让我了解到关于舒伯特唱词文本与缪勒原诗关系的文献资料。

弱拍上的重音强调了富有表情的半音变化,也让节奏发生微妙的改变(要求近乎无法觉察的弹性速度)。直到第12小节小溪才在音乐上出现。第三段诗节后半部分的语词更为强烈地暗示着死亡的诱惑,投身于最后的歌曲中,沉溺自尽:

 越过云朵和星星的倒影,
 小溪活泼欢乐地潺潺流动,
 用歌声向我频频召唤:
 伙伴,快投入我的怀中。

 Und über den Wolken und Sternen
 Da rieselte munter der Bah,
 Und rief mit Singen und Klingen:

Geselle, Geselle, mir nach.

虽然缪勒的措辞不甚讲究，但小溪位于云朵和繁星之上这一意象却格外美妙、引人入胜。小溪明确召唤主人公投身它的怀抱。舒伯特为此处谱写的音乐通过扩充小调式的暗示而进一步挖掘其中潜在的忧郁意味，E♯音此时成为F♯小调的属音上的半终止的载体。然而，音乐对F♯小调不过是点到为止，避免出现全终止：舒伯特将E♯音留到第四段诗节以发挥更大的作用。

在最后一段诗节中，[1]忧郁的情感已不再半遮半掩，而是强烈迸发——但最

[1] 我是根据音乐来对诗节进行编号。实际上，诗歌中有七段诗节，舒伯特将之组织为三组（每组两段）加最后一段。与《菩提树》一样，诗歌的格律并不是歌曲形式的最终决定因素。

终，在缪勒最微妙的天才笔触下，忧郁情感被女孩平淡务实的话语所压制：

> 泪水涌上我的眼睛，
> 水中倒影模糊不清，
> 她说：暴风雨来了，
> 再见吧，我要回家。

舒伯特的音乐细致刻画出诗句的口吻和意义中所有的对立意味和微妙层次：

之前多次出现的E♯音（此时记作F♮）将音乐完全转向小调，但更为强有力地进入主小调，而非关系小调。小调式的悲伤感随着第28小节钢琴声部的B♭音而出现，但E♯/F♮依然是音乐表现的主要载体。在第29和30小节，音乐伴随着女孩的平

淡话语而回归大调,转调的途径是将F♮音升高为F♯音。不协和音响E♯/F♮在全曲中仅出现在钢琴声部,自然音性质的简单的人声声部与富有表情的半音化伴奏声部之间的对比让我们感到不是制造了紧张,而是营造出这样一种意象:天真无邪的表层之下是备受困扰的深层,而前者并未受到后者的影响。最终,钢琴尾奏重温了歌曲的一切暧昧性,回归小调,总结全曲。这首歌曲与其诗文一样,预示了最后的悲剧结局。

此曲所展示的音乐时间感觉不同于古典风格形式中的时间感。一首古典风格作品会预示其自身的解决:宏观形式层面的不协和音响与微观层面的不协和音响相似,甚至一致;最后向主调的解决遵循和声与对位的"法则"。[1]然而,舒伯特《泪雨》的结尾并未指向解决。按照当时的和声准则,钢琴尾奏末尾回到小调是彻头彻尾的不协和收束。结尾处大小调的不协和对立预示了终将到来的悲剧。我们知道舒伯特喜欢大小调之间的暧昧性,且终其一生对这种关系进行开掘。他是否曾经在贝多芬《降E大调三重奏》Op. 70 No. 2小步舞曲乐章中发现了一则先例?

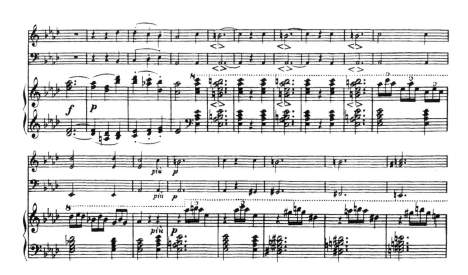

[1] 申克尔对这一点的论证在我看来依然无可辩驳,对他的分析所提出的任何批评和修正都无法削弱他在这方面对音乐理论所做出的持久有效的贡献。

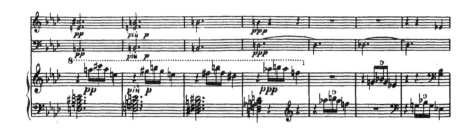

此处的效果极富舒伯特风格，致使我们怀疑舒伯特可能对这里的手法有所了解。然而，影响来源无关紧要。重要的是认识到舒伯特运用大小调对立关系的手法千变万化，并能够从中挖掘出丰富多样的不同意义。伟大的《G大调弦乐四重奏》D. 887一开始就制造出具有根本意义的震惊效果，这是该乐章随后一切戏剧变化的主要动力来源：

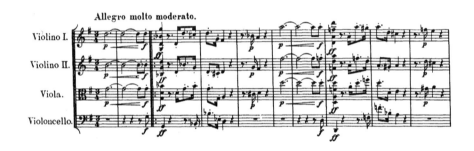

然而，在《泪雨》中，音乐的戏剧变化经过了缓慢的准备、悉心的铺垫。全曲逐步渐进地实现了开头一个不协和音响的潜能。钢琴尾奏中，大小调的矛盾冲突本身几乎被呈现为一种解决——更为确切地说，呈现为一种认识：解决不可能充分实现。

听者会对《泪雨》中大小调无可调解的对立尤为敏感，因为这是整部套曲中第一次出现一首歌曲与前一曲调性相同的情况：调性的稳定性更突出了调式的不稳定。这也是整部套曲中第一次让调式上的暧昧性不仅停留于内部细节，而是实际上决定了宏观的形式。开头的和弦暗示了大调转向小调，而且这个增三和弦在前十几个小节中被演奏和强调了六次之多。

这部套曲中，舒伯特所偏爱的主大调转小调的前一个例子出现在第6首歌曲《疑虑》的第二部分，此处则以相反的方式显示出《泪雨》中更为激烈的手法。诗

人询问小溪，他的内心感受是否在欺骗自己。女孩是否爱他？小溪沉默不语：

此曲的过程是对《泪雨》的逆转:转变未经铺垫,但随后得到解决,舒伯特将B小和弦中的D♮音作为转调中介转向降六级调性G大调。D♮音先是用于表现小溪的沉默("啊,我亲爱的小溪,你今日为何默不作声?"),后又用在"否"("Nein")一词上。但终止式却并未留给我们丝毫对立感,随后向B大调的回归完成了解决。(实际上,歌曲的剩余部分是在B大调的语境中对G♮或F×音予以解决。)然而,

甚至是在这里,舒伯特引入的大小调对立关系也是为了探索一个问题,表现关于未来的不确定性。

这部声乐套曲所诞生的时代是属于浪漫主义风景体裁的时代:关注的不是一系列连续不断的叙事事件,而是一连串意象,一连串抒情的沉思,在当下揭示出过去与未来的迹象。我们直接感知到正在发生的是从一幅图景到另一幅图景不同动机的意义变化。缪勒在使用这些基本符号方面非常精简。从本质上来说,这部作品中仅有两个意象:其一是小溪,它教会主人公流浪,将他带到磨坊主女儿的身边,将他带向死亡;其二是绿色。正是对这个颜色的运用,彰显出缪勒(以及舒伯特)最微妙细腻的手笔:绿色是象征希望的颜色,是主人公用来悬挂琉特琴的那根逐渐褪色的丝带的颜色,是猎人服饰的传统颜色,是柏树的颜色、迷迭香的颜色,是磨工坟墓上即将生长的野草的颜色。意义的起伏变动取代了叙事,肩负起承载动作的职责。

在第12至第14首歌曲中,绿色开始发挥主导作用,在第16、17首歌曲中成为主要的戏剧角色:《可爱的颜色》和《可恨的颜色》。舒伯特为《可爱的颜色》谱写了一个建基于一个音F#的内声部固定音型:

这是整部套曲中第一首直面死亡的歌曲。与《冬之旅》中的《路标》一样,此曲也用单调的单音重复象征死亡的结局:

我愿身披绿装,
让绿色的垂柳装点:
只因我的恋人对绿色如此钟情。
我愿寻觅一片柏林,
一片开满绿色迷迭香的田野。
只因我的恋人对绿色如此钟情。

如果演唱者是女性而非男性,这里的和声便会出现问题,因为人声声部在开始处必须为伴奏提供低音声部。人声与钢琴的关系模棱两可:我们很少将人声视为伴奏乐器下方的真正低音声部,而通常是将之听作位于钢琴前方,因而人声作为低音声部的效果为开头几小节带来奇异的音响。然而,人声很快跃居钢琴低音声部之上,但从未超越那个无休止重复着的F♯音。

伴随第10—11小节的唱词"我的恋人对绿色如此钟情"(Mein Schatz hat's Grün so gern),音乐未经准备地转向大调,人声与钢琴共同营造出一系列号角式的音响:

这个象征缺席和分离的符号像是一段短暂遥远的记忆,立刻与第12小节小调的突然回归发生冲突。在这首非凡的歌曲中,将未来和过去的重负施加于当下悲

伤的人主要是作曲家而非诗人，但这些号角音响的确代表了对之前一首诗的记忆。舒伯特用最简单的手段强调这种对往昔的感受：空疏的音响和调式的改变。这里的旋律线条甚至都类似第13首歌曲中女孩说她喜欢绿色的那个乐句的轮廓：

后一曲的那个乐句仿佛是前一曲中乐句的遥远、简化的回响。

已有学者尝试寻找整部套曲在动机和调性上的统一性，但这种做法误解了这部作品艺术力量的来源。其中许多歌曲有着相似的开头动机，例如第3、第7和第8首，或是第2首和第9首：

其中有些动机之间的关系非常鲜明，但奇怪的是，舒伯特丝毫无意于挖掘利用任何动机上的相似性，这不同于贝多芬已经做的和舒曼日后即将做的。而且，假如《美丽的磨坊女》的有效性在任何重要意义上有赖于动机联系，那么这部套曲的艺术品质将不及贝多芬或舒曼的作品那样令人赞叹。

同样，我们也会注意到，这20首歌曲中的第2首和第19首的调性都是G大调，类似舒曼的《大卫同盟舞曲》Op. 6，其18首乐曲中第2首和第17首也位于同一调性，B小调。然而，我们将会看到，舒曼在《大卫同盟舞曲》中煞费苦心地让听者明白，第2首和第17首是整部套曲真正的开端和结尾，而第1首和第18首则处于主

体结构之外——或者根据浪漫式断片的美学而言，它们既处于结构之外也处于结构之内。但舒伯特丝毫没有这种意图，除了第19首歌曲中间部分对小溪的流动节奏的描绘，其与第2首歌曲相似但绝不相同。对G大调在第19首歌曲中回归的感知，有赖于听者既具备绝对音高听觉，也能够记住在16首歌曲之前曾经出现过G大调。训练人们以这种方式聆听并非不可能，但舒伯特这部声乐套曲高度集中的戏剧强度并非建基于任何此类对称布局，更为重要的是，它并不要求任何意义上的回归。它的效果是逐步累积、渐次增加的。

《美丽的磨坊女》形成一系列调性分组，有些类似交响曲中的乐章，但这些分组只是相对自足。这些分组的界定一方面根据歌曲之间调性转变的剧烈程度，另一方面根据音乐和诗歌的性格。为了清晰说明，我将这些分组概括如下：

歌曲1　引子：B♭大调

歌曲2—4　到达与见面：G大调、C大调、G大调

歌曲5—10　进展与焦虑：A小调、B大调、A大调、C大调、A大调、A大调-小调

歌曲11　胜利：D大调

歌曲12—15　停顿、嫉妒：B♭大调、B♭大调、C小调、G小调-G大调

歌曲16—20　走向死亡：B小调-大调、B大调-小调、E小调-大调-小调、G小调-大调、E大调

这些分组勾勒出套曲背后所暗含的叙事脉络，它们并非将某个死板的形式框架强加于作品，而是提供了一种宽泛但界定清晰的外形轮廓，让故事在其中展开。第2—4首歌曲描述了主人公沿着小溪流浪，初见磨坊，感谢小溪将他带到磨坊主女儿的身边，三首歌曲构成G大调、C大调、回到G大调的一个调性分组，将它们与B♭大调的开头歌曲划分开来。实际上，从B♭大调到G大调的三度关系转变与随后这个分组内部简单的调性关系形成精彩鲜明的对比。

随后第5首《憩息》戏剧性地引入新的性格，开启了由六首歌曲构成的另一组（第5—10首），讲述的是磨工试图让姑娘注意到他、他的焦躁急切以及他爱情的进展，最终结束于《泪雨》模棱两可的情感。这一组的第一首显然是个新的开始。

这一组的调性顺序是A小调、B大调、A大调、C大调、A大调、A大调-小调，明确界定A大调为全组的中心调性。它是表现胜利的第11首歌曲《属于我》的主调D大调的属调，此曲中磨工为赢得恋人的芳心而充满喜悦。他的喜悦甚至用一系列约德尔[1]音型表现出来：

下一曲《暂停》（Pause，第12首）所表达的内容显然如其标题所示，调性转向B♭大调：从D大调到B♭大调的三度关系转调的戏剧性效果，以及织体上的非凡对比，要比另外两个事实更重要：B♭大调是第1首歌曲的主调，而且此曲与第1首歌曲以相似的动机开始。主人公在幸福的心境下无法再写歌曲，于是将自己的琉特琴挂了起来。舒伯特为诗文谱写的音乐巧妙地运用了一种对位节奏，情绪安宁却口吻肯定地与钢琴声部简单的方整乐句形成冲突：

[1] 约德尔（yodel），一种源自阿尔卑斯山区的一种特殊唱法和歌曲体裁，普遍流行于瑞士和蒂罗尔地区，其突出特点是中低音区的真声与高音区的假声之间迅速的转换交替。——译注

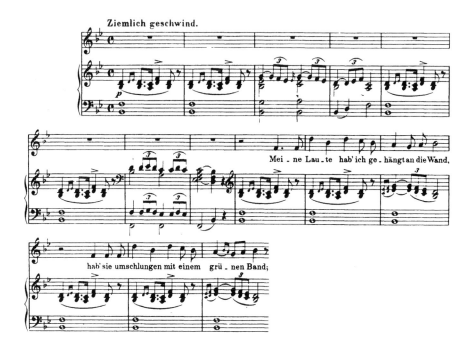

"我再无法歌唱，只因思绪万千。"标准的四小节乐句此处变成了三小节，人声节奏的下拍位于小节的中间。在器乐声部的基本节奏模式背景上运用人声声部的交叉重音，这一手法给予音乐的格律某种散文性的节奏感，后来也被瓦格纳所挖掘利用。甚至更具瓦格纳风格的手笔在于向歌曲结尾的迈进，也再次运用了我们已熟知的大调到小调的变换：

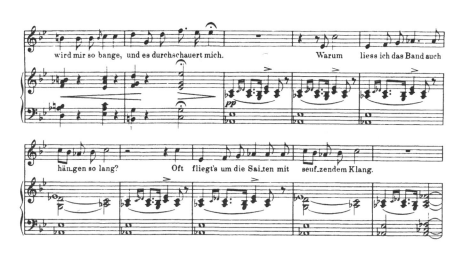

第三章　山岳与声乐套曲　201

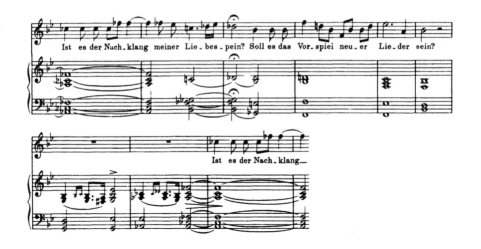

这一调式的转变再次被用来代表时间的维度，象征着过去和未来突然闯入现在：

> 为何让绿丝带长久高挂？
> 让琴弦哀叹命运的倾轧。
> 它是我爱情痛苦的回响，
> 还是那新歌的前奏将要迸发？

这里对《特里斯坦》和声语言的预示源于作曲家试图营造幸福与挫败同时并存的复杂感受。

《暂停》结束了整部套曲的前半部分，但也开启了一个新的分组，由四首歌曲构成：主人公不安的沉默（第12首）、绿丝带的褪色（第13首）、猎人的突然出现（第14首）以及主人公的妒火中烧（第15首）。这四首歌曲的调性密切关联：B♭大调、B♭大调、C小调、G小调-G大调。在套曲后半部分，不仅小调式自然而然地出现得更为频繁，而且大小调之间的内在对比也更为鲜明，这一点首先体现在这一组的首尾两曲中。

最后五首歌曲（第16—20首）从绝望走向自尽，可以被视为一组。该组的第一曲《可爱的颜色》的调性B小调与前一曲结尾的近关系调G大调的衔接较为顺畅，但其单调规则的单音重复宣告了另一种转变：向死亡迈进。对死亡的渴望此

前仅有所暗示，此时则变得直截了当。这些歌曲渐次向死亡靠近。这组歌曲的前四首都运用了大小调交替，这一手法在《可恨的颜色》（Die böse Farbe）中变得丑恶而残酷。此曲与《可爱的颜色》适成互补。《可爱的颜色》是一首带有大调中的诗意回忆的小调歌曲，而《可恨的颜色》则是一首小调强行闯入的大调歌曲：

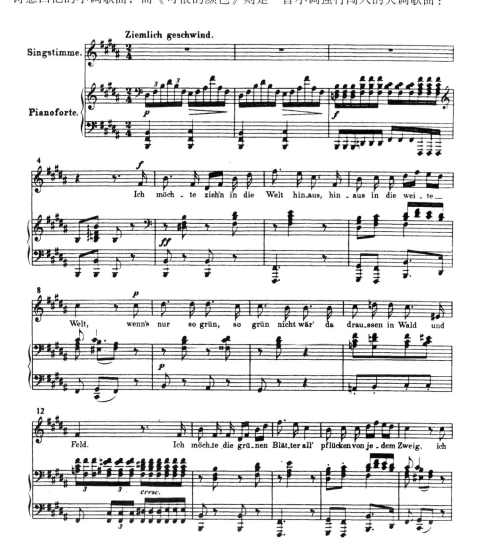

力度上的处理营造出音乐中的残酷性：第3小节无准备地转向小调时采用了突然的 *forte*（强），第5小节大调的再现也运用了同样突然的 *fortissimo*（很强）。第11小节转向F#小调，以舒伯特时代的标准来衡量，是极端令人不安的手法：

> 我多想走出这里，步入世界，
> 步入那广阔的世界，
> 倘若这里不是满眼绿色，
> 绿色充满了森林与田野。

《凋零的花》中，起初表现主人公当下绝望心情的E小调后转向E大调，其象征着对于未来的愿景和即将在磨工坟墓上绽放的五月之花。钢琴尾奏将陷入迷狂的自怜之情骤然带回现实：

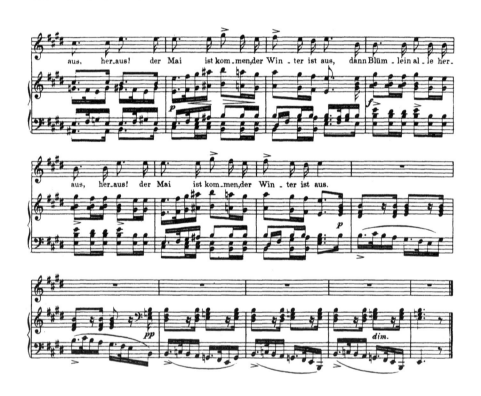

最后终止式出人意料的小调既果断坚定又犹疑不决。它摧毁了大调带来的显然是幻觉的东西（磨工将永远看不到春天的再次来临），但最后的主和弦最初是在弱拍上到来：歌曲逐渐消逝，但并未得到恰当的收束。

下一首歌曲《磨工与小溪》开头的G小调是整部套曲中最令人震惊的和声手法。此前无论是歌曲之间的调性变化还是歌曲内部的转调进行都不及此处E小调与

G小调三和弦的并置如此大胆。为了领悟这里的情感意义，我们或许可以去看看李斯特《欧伯曼之谷》经过修改的主要旋律中所运用的和声进行。此曲在《旅行集》中的原初版本的开始处简单地从E小调转到其关系大调：

十多年之后，在《旅行岁月》第二集中，李斯特将此曲原本很常规的E小调转G大调替换为更富戏剧性的E小调转G小调：

在此李斯特将这一转调轨迹再迈进一步，从G小调转向B♭小调，由此发挥了等音的作用，因其结尾与开头的E小调距离一个增四度，创造出不协和程度最高的和声张力。李斯特和舒伯特的这两首乐曲所表现的情感都是最极致的绝望，具体而言，这一手法在《美丽的磨坊女》中证实了磨工做出自尽的决定。

《美丽的磨坊女》倒数第二首歌曲的G小调似乎与前三首所界定的调性区域（B小调、B大调、E小调–大调）有所分离，其调性布局（G小调开始，G大调结束）类似第15首《嫉妒与矜持》。然而，回到G大调使之得以在一定程度上留在E小调调性区域之内。随后，最后一曲《小溪的摇篮曲》的E大调重新肯定了这一组歌曲的统一性。然而，最后五首歌曲的调性关系是整部套曲中最复杂的：

B小调（大调）

B大调（小调）

E小调－大调－小调

G小调－大调

E大调

最后一曲在调式上的统一意味着某种慰藉，小溪歌唱的摇篮曲也是一首安魂曲。

以上对整部套曲的调性布局进行如此详尽的一番描述只是为了表明，虽然没有简单的形式框架来支配《美丽的磨坊女》的调性和声，但它并非20个相继出现而互不相干的调中心，而是以极大的灵活性经过了几组调性区域，每组的长度取决于诗歌文本。

我在前文将这部套曲中的分组与交响曲中的乐章进行类比，这一做法在一个方面极具误导性。例如，第5—10首显然以A大调为中心，但我们直到这一组的最后一曲时才会充分理解这一点。然而，古典交响曲中乐章的调性是即刻可知的，调性的确立即便有所延迟也不过几秒钟而已。这部声乐套曲的宏观调性结构有如我们阅读小说或穿行于风景的经验：它是逐步渐进地得到实现和明确的。

声乐套曲是19世纪上半叶诞生的最具原创性的音乐形式。它最为明确地体现了浪漫主义对经验的认识：现实逐步展开，变得愈加清晰。这种观念取代了古典风格坚持一开始就足够清晰的要求。舒伯特声乐套曲在形式上的精确性并不亚于一首古典奏鸣曲，但其精确性只是随着它的展开而逐渐得到理解和领悟。音乐中许多元素的内涵只能通过回想的方式被实现、被意识到，这种感知途径从根本上不同于18世纪的音乐形式在时间过程中的实现。一首巴赫赋格的主题在对位处理上的各种可能性是逐个展示的，但这些可能性在开头几小节里已然出现，而且有经验的音乐家能够预见到一首乐曲中最重要的音乐发展。贝多芬《"英雄"交响曲》第一乐章第7小节那个著名的不协和音C♯的潜在暗示直到397个小节之后才充分实现，但听者在这个音第一次出现时立刻可以感受到它的和声意义及其在和声框架中的重要地位。然而，在《美丽的磨坊女》中，最后五首歌曲的和声结构是由最后一曲（小溪的安魂曲和摇篮曲）所明确界定，因而这组歌曲开头的和声功

能也只是事后才能被把握。正如18世纪末的旅行者回头再看之前途经的风景时，发现所见的景象面目全非，惊人地迥异于之前的样貌，同样，听者也必须在记忆中回顾之前听过的歌曲，唯此才能感知整部套曲如何成型。向死亡的迈进从第10首歌曲开始有所暗示，到整部套曲的最后几页乐谱才得以被充分完整地理解。

舒伯特的第二部声乐套曲《冬之旅》中，在套曲开始之前一切事件已然发生，而且我们甚至不知道究竟是些什么事件。作品中只是含蓄地提及一位谈论爱情的姑娘，还有一位在计划婚姻的母亲。24种风景唤醒了诸多记忆，并让主人公接受死亡。这部套曲中，甚至连死亡都不是一个事件，而是最后一曲中的一个意象，一名风琴师在寒冬的景象中麻木单调地转动着他那件乐器上的手柄。旋律和伴奏稳定漠然地循环着，就像风琴师的机械运动着的手臂。所有乐句都在循环，它们在模仿风琴师的姿态。和声也如风景般凝冻，几乎简化为麻木的主属交替：

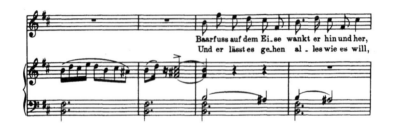

随着这首歌曲，主人公迎接自己的死亡。

作为一部长大套曲的最后一首，此曲是一个大气、简洁、悲剧性的结尾。倘若将此曲单独表演，其不断重复的单调性会显得荒唐无稽、缺乏动力。《冬之旅》的各首歌曲只是看似彼此分离的乐曲：甚至是那些在套曲之外也有效的歌曲在单独表演时也会在性格和内涵上大打折扣。在整部套曲的语境中，《菩提树》第一次暗示了死亡是绝望之后沉重的慰藉；而若是单独表演，它不过是一首多愁善感，甚至甜美可爱的小曲。舒伯特的艺术套曲体现了一种悖论：每首歌曲在形式上全然独立、完满，然而单独存在时其意义却是不完整的。

《冬之旅》将叙事几乎简化为零，这赋予该作品比《美丽的磨坊女》更强烈的抒情性。实际上，《冬之旅》最初的版本（只包含前12首歌曲）有着更为鲜明的集中紧凑性，虽然其缺乏最终版本后半部分的悲剧力量。这个最初版本在调性上首尾呼应，开始和结束都在D小调（而且第2首和第11首也都在D小调的近关系调A大调，使得这种呼应更为凸显：DA-AD）。然而，《冬之旅》最终版本的宏观调性布局却很难说清，因为其中多首歌曲都被向下移调大二度或小三度，我们也无法获知舒伯特这样做是为了让歌曲更容易演唱，还是出于和声上的考虑；是舒伯特自己的自发决定还是应出版商或歌手的要求——甚至也可能是舒伯特在构思了后半部分之后将前面的歌曲进行了移调，由此使得前半部分在调性上的对称呼应不那么重要了。

《冬之旅》的创作经过相当复杂。1827年2月，舒伯特看到了缪勒在1823年以《冬之旅》之名发表的12首诗，将之谱写为歌曲。但缪勒后来又添加了12首诗，在1824年将之纳入之前发表的那组作品中。1827年10月，舒伯特偶然发现了经过扩充的包含24首诗的版本，于是为另外12首诗也谱写了音乐。然而，他并未遵循缪勒在新版本中对诗歌的重新组织布局，而是将这12首新诗按顺序一一挑出，仅做

出一个变动：在这挑出来的12首新诗中，颠倒第10首《幻日》和第11首《勇气》的顺序。他将这些新写的歌曲作为套曲的后半部分，置于之前12首歌曲之后。实际上，舒伯特这种新的布局安排削弱了缪勒诗歌的叙事感。缪勒将《驿车》作为第6首诗放在《菩提树》之后，而在声乐套曲中，《驿车》是后半部分的第一首歌曲，但从叙事的角度而言，更合理的安排是如缪勒的布局那样，让诗人刚一离开城市就希望收到恋人的来信（虽然从未收到），而不是经过一段时间之后，经过多首歌曲证明他无望地接受孤独境地之后，才希望收到恋人的来信。然而，舒伯特的构思设计有着比叙事内聚性更为重要的考虑。这种考虑究竟是什么，我们或许可以通过他在最后一曲之前将《幻日》与《勇气》的顺序对调这一做法获得暗示。这一顺序调整给予他一个具有更强烈抒情性的终曲。《勇气》表达的是对上帝的亵渎，故作欢欣，虚张声势：

>　　假如世上没有上帝，
>　　我们自己即是神明。
>　　Will kein Gott auf Erde sein
>　　Sind wir selber Götter.

而《幻日》是一曲隐秘的悲歌，哀叹诗人生命中的一切光明皆消逝远去。作为整部套曲的倒数第二首，它为终曲《街头艺人》的终极绝望提供了一种更具纯粹沉思性的引子。

在音乐上，行走的意象主导了套曲的前半部分：第1、3、7、10、12首都有着乡间行走的从容节奏。从18世纪中期直至第二次世界大战，乡间漫步及其所蕴含的文化意识形态——通过身体力行且往往达到精疲力竭地步的亲身体验而与自然亲密接触——在德意志文化和英国文化中占据着主导地位（在英国文化中的影响力相对略弱一些）。舒伯特将多种音乐风景意象施加于这一行走运动之上——例如第7首歌曲中凝冻河流的冰层，在它之下仍有热烈的情感在流淌。这是主人公心境的象征：

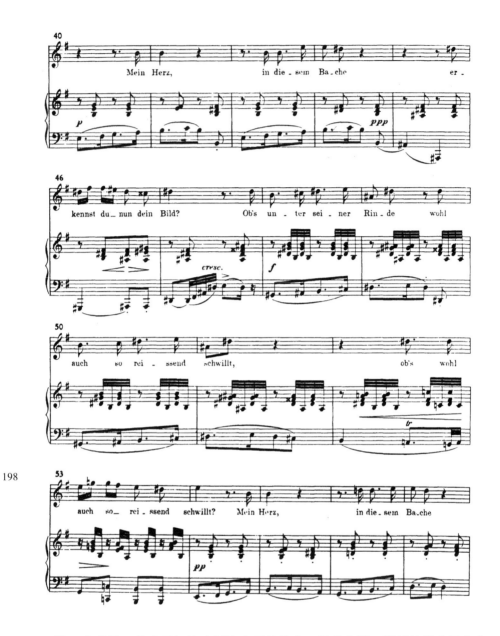

第45小节的 *pp* 是在回忆冰冻河流表面的静止，因其在第一段里被明确用来表现这种静止：

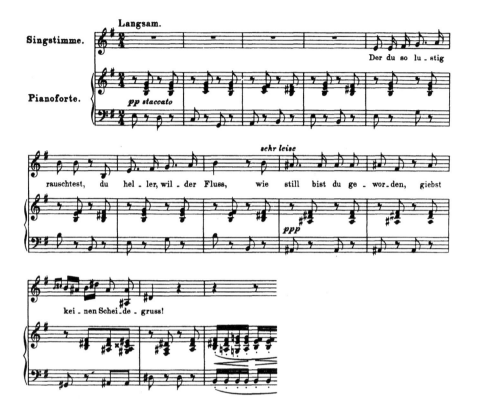

后一次出现是对之前音乐的回溯，并为随后到来的平静表层下的奔腾涌动之感做好铺垫。行走、凝冻、被压抑的激情这些复杂的意象在音乐中已近乎完全可以被理解，而无需借助语词：

我的心啊，你是否认出
你的幻影在这小溪中？
仿佛冰层之下，
也有激流在奔腾。[1]

这些带有行走意象的歌曲的最后两首，第10首和第12首，步履更加疲惫，甚

[1] 本书《冬之旅》唱词的翻译，部分参考了邹仲之译本。——译注

至精疲力竭。在其他歌曲中，有不同的织体闯入，尤其是第4首和第8首中踩在冰雪上的匆匆脚步。第8首以某种无情的践踏开始：

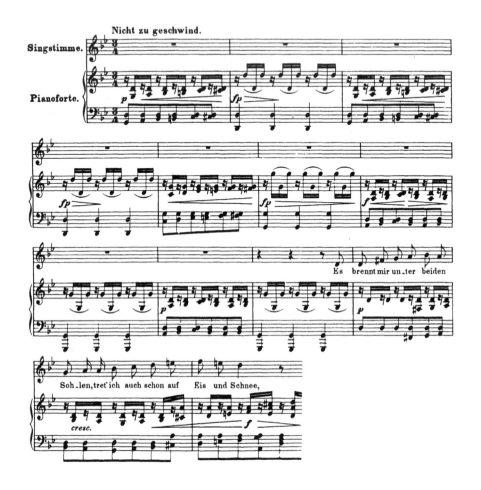

我踏着燃烧的火焰，
虽然脚下满是冰雪。

但随着记忆的回归，音乐转向大调，并出现了熟悉的、象征着遥远往昔的号角音型（号角音响再次依赖位于钢琴家左右手之间的次中音声部）：

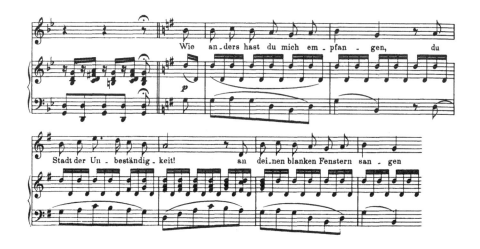

你迎接我时可不一样,
你这背信不忠的村庄。

死亡的意象主导了整部套曲的后半部分。这部分的第二首歌曲《乌鸦》中,开头的伴奏盘旋于人声之上,并且几乎通篇守在这个音区:

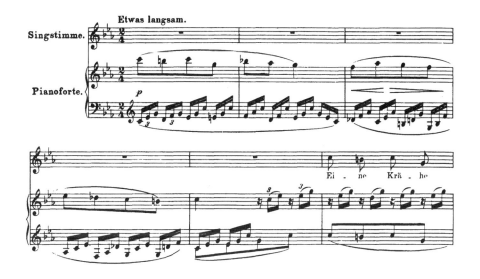

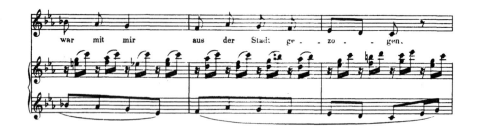

然而，在歌曲的结尾，它堕入了坟墓：

乌鸦，请让我最终看到
忠诚之心步入了坟墓！

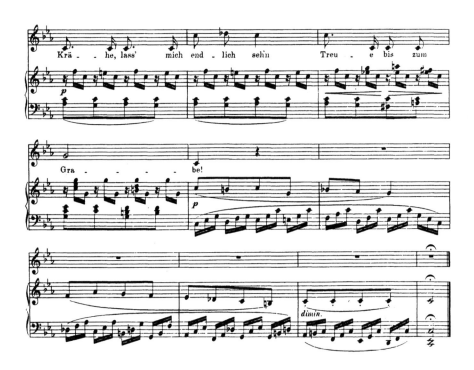

《冬之旅》用音乐手段进行描绘再现的艺术无与伦比。或许最引人瞩目的是其中所描绘的孤独的枯叶残存于冬季的树枝并最终飘零落地这一景象。这是《最后的希望》的开头，一个两音动机形单影只、迟疑不定、脆弱不堪：

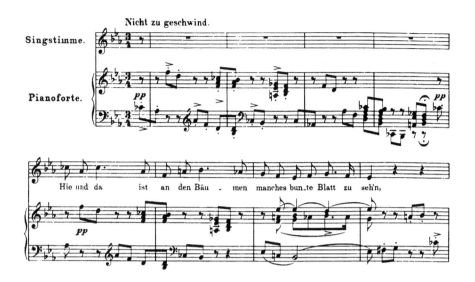

人声线条既是建立在钢琴声部的动机背景之上,也是由这些动机建构而成:

树上零星可见,
几片孤独的叶子。

树叶的飘落意味着希望的灭亡:

我自己也随之落在地上,
哀泣我的希望被埋葬。
Fall ich selber mit zu Boden,
Wein', wein' auf meiner Hoffnung Grab.

第20首歌曲《路标》是对死亡的正式宣告。与《美丽的磨坊女》中《可爱的颜色》一样,此曲的最后一段也通过固执的单音重复表现生命最终的静止:

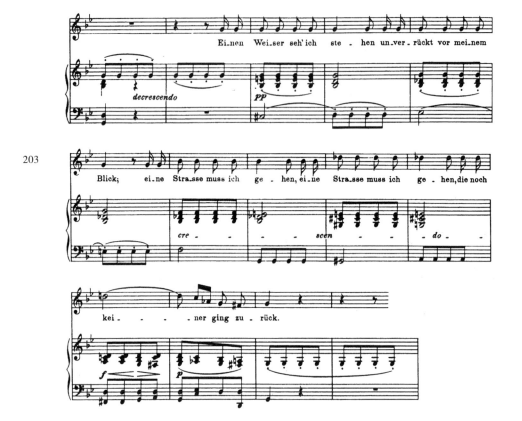

　　这与最后一曲的单调重复构成平行对应，并以其严格刻板的运动引发死亡将近的恐怖感。单音重复在歌曲开头已然出现，但只有在最后一段才实现其固执坚持的全部力量。这种音乐意象与其说是再现情感甚至表现了情感，不如说是触发了情感。它并非作用于听者的想象，而是作用于听者的神经。

　　整部《冬之旅》中，自然的动态过程由音乐上的风景描绘所再现，这种音乐再现有着非凡的暗示性，甚至是准确性：风向的改变、冰层下的流水、树叶的窸窣作响、冬风、鬼火、缓慢移动的云朵、安静的村镇街道、风雨肆虐的早晨——所有这些都获得了鲜明生动、非同凡响的音乐轮廓。正如伟大的风景体裁传统，缪勒和舒伯特将未来时间的感受纳入对于当下和往昔的身体知觉中。

　　最后五首歌曲中充满了死亡近在眼前的意象：指向不归路的路标；作为旅店出现的墓地；绝望面前的渎神态度和虚妄欢乐；附加出来的神秘太阳，当它们落下时，生命之光也随之陨灭；以及最后作为死神本人的风琴师。这一系列接连出

现的看似互不相关的意象均走向相同的终点,具有一种不断积聚累加的力量。实际上,这部套曲缺乏我们在贝多芬和舒曼作品中看到的严格的宏观和声布局和微妙的动机联系,这一事实对于舒伯特而言是一个优势:这些布局和联系会将听者的注意力转移,使之意识不到诗歌意象的千差万别,每个意象都由一种近乎夸张的音乐织体对比所再现。这种差异性对于作品的情感力量至关重要,联系过于密切的动机网络、形式过于严整的构架布局并不适用于此。甚至是最后一个死亡意象也没有完满收束,只有此时变成作曲家的主人公提出的一个问题:"神奇的老人,我是否应随你而去?你可否奏出我的歌曲?"

舒伯特对这个问题予以鲜明的强调:它将死亡等同于音乐自身,由此迫使我们从中读解出自传性的内涵。到他那个时代,这种做法已成传统:甚至诗人威廉·缪勒在《美丽的磨坊女》中也坚持这一点,让诗人化作一名磨工。到《冬之旅》的结尾,主题是作曲家自己近在眼前的死亡,死亡的临近已然清晰可见。

往昔的未竟之事

舒曼于1839—1840年为海涅、艾兴多夫、科尔纳的诗歌所创作的声乐套曲

中，对风景的即时体验几乎消失不见。在海涅看来，自然的诸种元素——夜莺、玫瑰、百合——已成为某种寄托情感的纪念性小物件，它们的作用不过是一套符号心理学体系的组成部分：夜莺只是恋人忧伤情感的象征；百合代表了恋人白皙的皮肤。这些诗歌符号储备的庸常乏味并未让海涅感到不安——恰恰相反：他巧妙运用这些储备来反映对真切情感的尖锐讽刺，这种情感被迫以如此平庸的表现方式来揭示自身。在艾兴多夫和科尔纳的诗歌中，自然的普遍存在依然是一股重大的力量，但细节已被隐去：树木、月光、风，都只留下一个理想的形式——它们只能生发自诗人的内心深处。缪勒笔下的城门口的菩提树对于舒曼时代的诗人来说太过具体：细节此时仅局限于被唤醒的各种情感所构成的复杂体。这些诗人从风景诗传统（他们也出自这个传统）中保留下来的是时间的复杂感受（甚至出现在一些没有指涉自然的诗歌中）：过去、现在、未来彼此共存，相互渗透。记忆和预兆与直接的感知有着同等的即时性和强大力量——实际上，在大多数情况下，直接感知的作用不过就是回忆和预期。《诗人之恋》中的诗人在梦见恋人死去时哭泣，在梦见恋人离开自己时哭泣，在梦见恋人依然爱着自己时哭得最伤心。只有第二个梦境反映了当下的现实，第一个梦境关乎未来，第三个梦境是对一去不复返的往昔的记忆。关于未来和现在的前两个梦被谱写为分节歌形式：唯一的变化出现在第二段，也只是为了包容诗句中不同的音节数目。然而，对于第三个梦境，舒曼给予其最强大坚实的存在感：

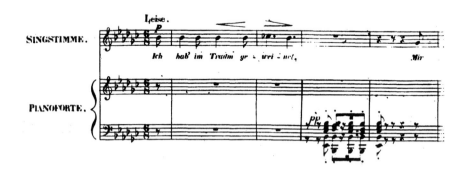

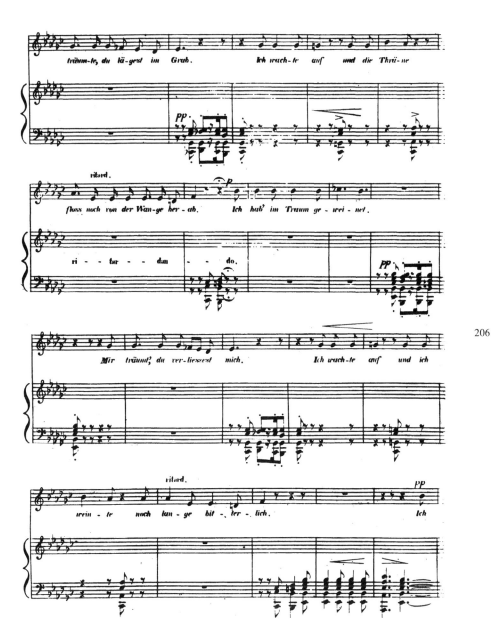

唯有在关于不复返的往昔的梦境中,钢琴声部的音符才得到延持,梦境的虚幻形式才最终开始呈现出实质。未来和现在几乎是不真实的,唯有存在于现在之内的过去拥有力量。幻觉和记忆的力量使它们与现实密不可分。

然而,幻觉终将破灭:人声无法结束这首歌曲。人声结束于主音,但这个主音变成了不协和音。随后,开头段落中的休止和空白再次出现。这或许是历史上第一首休止与音符作用相当,甚至比音符作用更大的音乐作品。前两段中,人声与钢琴彼此隔绝,只是随着记忆的复苏,两者才走到一起。

贝多芬的声乐套曲让所有歌曲构成一个连续不断的系列,开头歌曲在结尾的回归实现了形式的完满。舒伯特的两部声乐套曲则是彼此独立的歌曲的组合:我

们并不能够立刻看出实际上其中没有哪首歌曲可以独立存在。然而，若要揭示这些歌曲的全部力量，甚至有时是其基本内涵，它们必须出现在舒伯特所布局的顺序中，即便如《冬之旅》这样几乎剔除一切叙事意义的情况亦是如此。《冬之旅》中不同意象的接续决定了音乐上和主观上的时间，而只是以最漫不经心的方式指涉了实际发生事件的外在世界的时间。

舒曼的手法是以上两种实践的结合。我已经谈到，在舒曼的声乐套曲中，各首歌曲像在舒伯特的作品中那样看似彼此分离，但有几首歌曲的结尾要么是不协和的，要么是不确定的，因而必须被下一首歌曲的开头所解决。此外，这些歌曲之间有时有着密切显在的主题联系，《妇女的爱情与生活》和《诗人之恋》的末尾都再现了之前歌曲的音乐。

在舒曼的作品中，唯有这两部被作曲家本人称为"Cyclus"。所有其他由多首彼此关联的歌曲组成的作品，舒曼都称之为"Liederkreis"（或"Liederreihe"）[1]。"Cyclus"指的是一套作品中所有歌曲都有相同的主人公，依照时间顺序排列，每首歌曲所代表的时间都晚于前一首歌曲所代表的时间。（从本质上来说，这一界定明确体现在威廉·缪勒的诗歌中，这位诗人让舒伯特创作了如此丰富的歌曲。）简而言之，"Liederkreis"是一套彼此联系的歌曲，常由某个文学和音乐结构将之整合在一起，而"Cyclus"是一出独角戏剧，其中只有单独一位言说者，而且至少有对叙事的大体暗示。例如，《诗人之恋》从渴望的唤醒，经由爱情、欺骗、愤怒、绝望，直至愤世嫉俗、充满遗恨、悲欣交集的结尾。

《诗人之恋》乐谱的最后一页上，钢琴声部回顾了套曲中之前的一首歌曲，但这一回归的性质使之不同于贝多芬声乐套曲或舒曼自己的《妇女的爱情与生活》中的类似手法：它并非回归到套曲开头的音乐。《诗人之恋》起初有20首歌曲，舒曼在作品出版之前删除了其中的4首（在我看来，更为完整的最初版本更具原创性，也更为感人）。最后一曲（即最终版本的第16首）结尾回归的音乐是第12首的最后一段。

我们绝不能将这里的钢琴尾奏视为第12首歌曲自身的回归，这首歌曲的唱词

[1] "Liederkreis"直译为"歌曲环链"（罗森的英译为"circle of songs"），"Liederreihe"直译为"歌曲序列"（罗森的英译为"row of songs"）。"Liederkreis/Liederreihe"与"Cyclus"尚无标准中译名，为照顾中文习惯，本书将二者都译为"声乐套曲"，并在各处给出原文以示区分。——译注

与套曲的结尾也毫不相干。在第16首歌曲中作为尾声回归的旋律在第12首歌曲中本已是一段尾奏,是与第12首的主体部分没有动机联系的一个新主题:

209　舒曼在此没有让歌者唱完,而是将声乐线条悬置于一个半终止。钢琴声部与其说将歌曲延续下去,不如说提供了自己的一个新旋律,有如对之前音乐的沉思或注解。

在套曲的结尾,声乐线条再次被悬置,钢琴回到早先的沉思冥想,这次精心地将之扩充为一个极富表现力的终止式:

这段尾奏中，舒曼将完满的原位主和弦解决（在全曲中一直看似即将到来）一直保留到结束前三小节。音乐的再现与贝多芬《致远方的爱人》一样，既非"da capo"式的反复，亦非正式收束，而是一段记忆，而且其形式依据的缺失在舒曼的作品中更为鲜明：所再现的音乐是一段仅仅几首歌曲之前刚刚听过的钢琴尾奏，位于整部套曲四分之三的位置。因此，这段再现并未受到任何形式惯例甚或语词要求的驱使。看似随性自发，仿佛不由自主油然而生的一段记忆，其受自身法则的支配。

舒曼在任何其他作品中都没有如此明目张胆地违犯形式的惯例期待。但这部作品有着自己的逻辑，这一逻辑甚至在初次聆听时也足够令人信服。在最后一首歌曲中，人声的最后几个音符要求由钢琴声部来解决，这一要求甚至比第12首歌曲中人声的最后一句更为迫切，为再现的尾奏进行收尾的那个复杂雕琢又具有即兴意味的终止式也比其简洁而更为神秘的最初形式更令人心满意足。

舒曼并不是在乐曲最后几小节引入独立新主题的第一位作曲家，但他用这一手法开掘出前所未有的震惊感。《诗人之恋》第8首歌曲的钢琴尾奏甚至更加惊人：

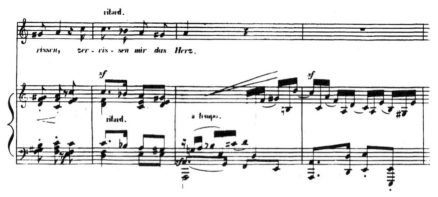

这确乎是史无前例，而且此处也有直接来自语词文本的动因。诗歌的最后一句"是她撕碎了我的心"催生了随后狂怒的尾奏。然而，在最后一首歌曲中，我们不应将尾奏视为对这首歌曲的注解，而是对整部套曲的注解——尤其因为它是一段先前的器乐乐句，在此回归是为了一次更为长大的发展。

舒曼借助这一再现而将整部套曲统一起来。为了实现这个目的，这段再现必须一方面不符合任何传统的形式惯例，同时又能够满足作曲家对这部特定作品量身定制的独特形式，也就是说它必须听来既史无前例又恰如其分。这段再现自身的依据部分在于最后一曲的性格。这首歌曲置身整部作品的抒情口吻之外，是这部套曲的两首讽刺歌曲之一（另一个是第11首《小伙子爱上了一个姑娘》）。实际上套曲中还有两首谐谑曲（第3首《玫瑰、白合》，第15首《从古老的童话中》），两首戏剧性歌曲（第9首《笛子与提琴》，第13首《我在梦中哭泣》）。但除此之外，其他所有歌曲均以抒情性占据主导，而且其中大部分歌曲完全处于抒情基调中，抒情性格在其中也有着鲜明的、甚至具有挑衅意味的简单性。这段尾奏，有如最后出现的一首无词歌，最终重建整部套曲的抒情基调，而且是作为对往昔的回忆而重建这一基调。这种抒情性格就像是最终要回归的主和弦，这段尾奏最后的D♭大调和弦也回归第1首歌曲最后的和声，只是不带有后者那个不协和的七音。

《诗人之恋》的许多歌曲都以相似的动机开始：

但这并非舒曼有意突出的效果。它之所以有趣或许仅仅在于它体现了舒曼将旋律构建局限于小跨度音程（如三度或四度）的创作倾向。然而，他着意让每首歌曲在调性上与其前一首保持密切关系，通常是主调到属调，小调到关系大调（或者相对少见的主调到中音调性，而且这种情况仅出现在套曲的中间位置）。舒曼的五部重要的成套声乐作品中都可看到这种和声上的连贯一致：除《诗人之恋》和《妇女的爱情与生活》外，还有为艾兴多夫、科尔纳和海涅诗歌所作的三部声乐套曲（Liederkreis）。

声乐套曲体现了一种浪漫主义理想：在不同事物组建的集成中寻找（或创造）一种自然的统一性，同时又不损害其中各个成员的独立性和差异性。我所谓"自然的"统一性，是指这种统一性并非被惯例或传统所事先强加：宏观形式结构必须看似是从相对微观的多个形式中直接生长出来，由此保持了各个微观形式的个性。这里似乎有些鱼与熊掌兼得的意思，但更恰当的做法是将之视为一种科学理想的对应——为经验寻得一种非人为的秩序。那个时代已经有人在担忧将某种物理秩序或数理秩序强加于生物体世界这一愚蠢做法。

在《诗人之恋》中，舒曼拒绝一切便捷的出路。其中不存在贝多芬声乐套曲的那种具有中心地位的调性统一性，甚至也没有我们在舒伯特套曲中看到的将歌曲组织为不同调性区域的做法，而是从一个调中心到下一个调中心的连续不断的运动感，甚至是生长感，其中每一步都在为迈出下一步做好准备。一个特定的调中心被一种加以控制的调性变化运动所取代。套曲中也没有让全部歌曲均建基其上的某一个或一组贯穿整部作品的动机。然而，许多歌曲的旋律似乎都衍生自前一首歌曲，但又没有上升（或者说下降，如果你倾向于这样表述）到实际引用的层面。唯一真正的引用是最后的尾奏，但我们在此必须坚持一点：在第12首歌曲中，器乐旋律是在人声演唱的歌曲结束后出现的；在套曲的最后，尾奏则出现在

整部套曲结束时，即不再有其他需要演唱的音乐之时。因此，整部套曲中唯一一次"回归"既处于作品内部，也位于作品之外。我之前曾提到过，《诗人之恋》的第1首歌曲实际上是个看似开放的封闭形式，相反，整部套曲则是一个表面上有一段器乐收尾的开放形式。《诗人之恋》在声乐上是从中间开始，而且从未结束。"这棺材为何如此巨大、如此沉重？"诗人在套曲最后的诗句中问道，"因为我的爱情与痛苦要与它一同沉没。"但无论是爱情还是痛苦从未终结。

为海涅和艾兴多夫的诗歌所写的声乐套曲（Liederkreis）在调性上都是首尾呼应、完满收束的。对于舒曼而言，"Cyclus"和"Liederkreis"都要求某种回归，这两套作品中的回归是调性上的回归。为艾兴多夫诗歌所写的声乐套曲（Liederkreis, Op. 39）中，前两首分别位于F♯小调和A大调，最后两首分别位于A大调和F♯小调。对称布局的意图显而易见。此外，相邻歌曲建基于相似的动机。第5首《月夜》和第6首《美丽的异乡》的开头乐句有明确的联系。第7首《在城堡上》始于一个在所有声部以对位手法呈现的简单动机：

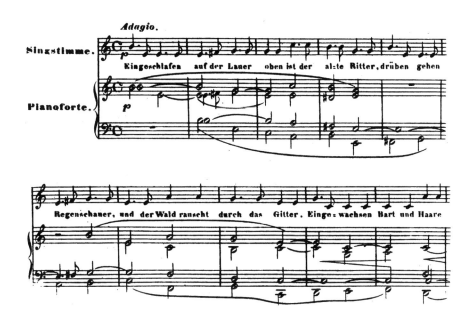

第一段结束于属和弦上的半终止，但低音声部的动机通过让主音A与人声声部的G#形成碰撞，完全打破了这里的和声——舒曼钟情于让和声与旋律发生错位，此处是一个较为精彩的例子。最后的终止式（以巴洛克风格出现）依然在属和弦上（这首歌曲的调性有着奇妙的暧昧性：开始处仿佛是在E小调，但到结尾处，主

调成为A小调，E大和弦显然是属和弦）。这个终止式一方面是巴洛克风格意义上的完满收束，另一方面对于19世纪早期的和声语汇而言是非完满的，这个E大和弦终止式直接导向下一首歌曲《在异乡》的A小调，此曲运用了与前一首完全相同的动机，但诗歌的主题毫无关联：

《在异乡》实际上通过承认自己对前一首歌曲的依赖而与前一首歌曲形成呼应：它虽然始于A小调，但很快便回到《在城堡上》开头的E小调。直到歌曲结尾我们才明白此曲的主要调性是什么。

这种将独立性与连续性相结合的一个类似的、同样非凡的例子出现在为海涅诗歌所写的声乐套曲（Liederkreis, Op. 24）中。第7首歌曲的最后几小节里音乐是逐渐消逝的，最后仅留下一个音，为下一首歌曲开头的众赞歌提供了属音：

而这首众赞歌又结束于一个属和弦上的疑问，为最后一首歌曲的到来做好铺垫：

比这些属和弦上的收尾更引人注目的是舒曼巧妙地让主和弦上的全终止也具有非收束的效果。例如，这套作品的第4首中，倘若人声与钢琴同步进行，此曲会有完满的收束——但两者恰恰并未同步，而是通篇错位进行：

到结尾处，两者进一步拉开距离，人声在钢琴结束后又继续了三拍：

"由此我才得以尽快入睡"（Damit ich balde schlafen kann）。舒曼的音乐巧妙地暗示了主人公可能失眠。

为科尔纳诗歌所写的声乐套曲（Liederkreis, Op. 35）是舒曼所有成套声乐作品中最被低估的一部，其中第5首的最后几小节同样精彩。这首感人的歌曲《渴望广袤的森林》是舒曼笔下最杰出的艺术歌曲之一。自然景象在此曲中被化约为一段童年的记忆，舒曼所写的结尾作为一则断片，暗示着遥不可及的距离：

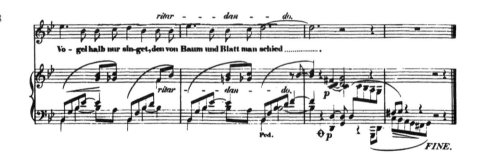

"唯有那歌曲,那鸟儿仅唱了一半的歌曲,将我与树叶和树木分离。"这个结尾的前五个小节重复了歌曲的开头,但最后三小节是新的材料。人声结束于关系大调,但最后却停在一个D音上,即起初的主调G小调的属音,钢琴虽然充满悔恨地回到主调,却依然让人声旋律悬置。钢琴声部没有收束,而是消失不见。最后几小节在和声上是收束的,但在节奏上是开放的,最后几个音是一段无法收尾的记忆,右手是对开头音乐的呼应,进而又回响在左手的低音声部。

这些歌曲中的大多数,尤其是为艾兴多夫诗歌所写的"Liederkreis",都关乎疏离、缺席、遗恨。几乎所有这些歌曲都承载着往昔的未竟之事在当下带来的沉重负担。舒曼精妙的错位手法——让和声与旋律步调错开,有意用切分重音来扰乱古典声部进行的清晰明澈——有力地表现出这种疏离感。有时这种富有表现力的疏离形式几乎纯然体现在风格上,例如对巴洛克风格的运用。《诗人之恋》中婚礼舞蹈的表现主义景象依赖于音乐上的戏仿:

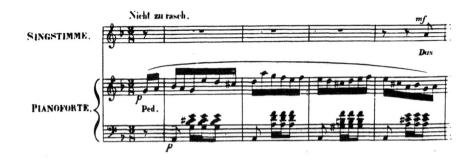

足够惊人的是,此曲采用了巴洛克式的"众赞歌前奏曲"形式,类似巴赫著名的《醒来吧!》(Wachet auf!),其中定旋律与前奏曲似乎互不相干,以不同的步调各行其道。此曲诗文表达的要点是诗人是个局外人,音乐通篇持续不断地保持着舞曲节奏。但伴奏声部之内隐藏着定旋律。我们可以观察一下其中的平行八度进行:

《诗人之恋》的第6首歌曲中,巴洛克风格显然代表着一个来自过去的意象:

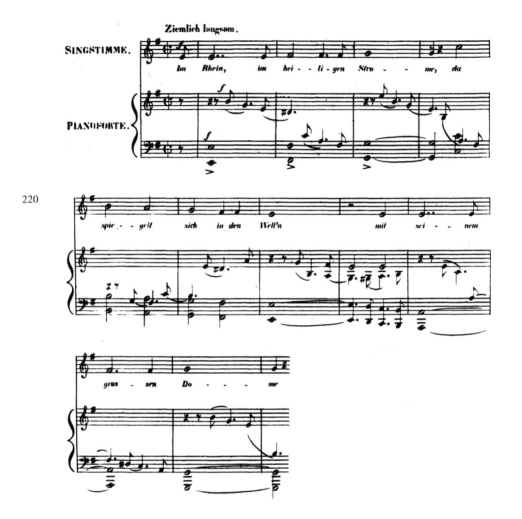

这首歌曲的诗文的主题内容是一幅科隆大教堂的景象。附点节奏是舒曼得自巴赫复兴运动的一份遗产,源于法国歌剧序曲风格。对于19世纪早期的音乐家而言,巴赫的音乐就像哥特式大教堂(虽然并非出于同一时代),此曲也将一座哥特式教堂等同于古代(巴洛克时代)宗教音乐中的管风琴音乐。(舒曼非常喜欢的作家E. T. A. 霍夫曼将巴赫的音乐比作哥特式建筑。)此曲的音乐将海涅诗文中放肆无礼的感伤意味(科隆大教堂中著名的圣母像长得像他的恋人)转型为一种庄严肃穆的风格。(有人曾荒唐地提出,附点节奏代表了莱茵河的波涛。倘若莱茵河水的涌动哪怕有一点点接近此曲的节奏,早该水漫大地、泛滥成灾。)对巴洛克和

声与节奏的戏仿是过去对现在的讽刺性注解，但歌曲继续进入长大的尾奏，由此，音乐对科隆大教堂的再现得以在海涅机智的渎神意味消逝后继续回响。

无词的声乐套曲

有关风景的套曲在舒曼创作生涯的晚期再次回归——但不带有语词，而是体现在他为钢琴所写的《林地之景》。然而，风景元素在此并非海涅诗歌中纯粹的象征性常见意象，甚至亦非艾兴多夫诗歌中的神秘存在——唯一的例外是《预言鸟》，此曲回归到舒曼早年创作中那种奇特古怪的灵感，在整部套曲中与众不同。其他乐曲来自一个更为舒适的时代，其中的风景也是亲切友善的比德迈时代（Biedermeier）的乡村风景，是中产阶级逃离城市纷扰而走进的那种风景：《友善的风景》《路边客栈》。甚至连套曲中对忧郁情感的表现——《孤独的花》《鬼魂出没之地》——也是城市人对乡村生活的毫无恶意的虚构想象。《林地之景》是舒曼最精致的成就：它证明那些认为舒曼的艺术歌曲创作在那一年半的旺盛期之后便江郎才尽的人是错误的，但它同时也显露出，舒曼早年创作中的充沛能量的确在很大程度上有所丧失。这种能量不仅体现在个别乐曲的性格上，也赋予一套乐曲以生命力，彰显于整部套曲，并推动音乐从一首乐曲向下一首乐曲不断推进。舒曼较早时期所写的《童年情景》就拥有这种能量，因此《林地之景》之所以缺少这种能量，并不完全是因为其题材的平淡。这部作品具有秋天的性格，是出自一位真正上了年纪的作曲家之手（虽然舒曼创作此曲时还不到四十岁）。

《林地之景》中风景题材的乐曲并未像其声乐套曲那样对往昔和现在予以高妙结合（这一手法习得自风景诗）：这些乐曲的情境既不在当下，也不在往昔，而是处于某种神话性的时间区域，我们在其中能够感受到对于某个不存在的当下的强烈怀旧心绪。然而，它是一部无词的声乐套曲这一事实应当提醒我们注意，舒曼声乐套曲的结构早在他开始写作其中具体的歌曲之前已然成型。他对这一体裁的转型始于他19—29岁创作钢琴音乐那伟大的十年。

日后成为舒曼对声乐套曲体裁的新构思的观念已然显著出现在19世纪30年代所写的作品中，如《蝴蝶》Op. 2、《童年情景》Op. 15、《幻想曲集》Op. 12、《狂

欢节》Op. 9、《大卫同盟舞曲》Op. 6以及《幽默曲》Op. 20。他后来将声乐套曲中的各首歌曲统一为一部内聚的作品所采用的一切不同的手法都可见于这些早期钢琴套曲，在有些乐曲中，他甚至成功地创造出一种音乐技法，用来再现承袭自浪漫主义风景体裁的独特的时间感觉。

《狂欢节》比舒曼的任何其他作品都更明显地通过动机凝聚在一起。这些动机从数量上来说有三个，但彼此非常相似，其中两个的相似程度几近等同。在靠近作品中间的位置，《"斯芬克斯"的三个谜》将这三个动机清晰呈现，看上去有如中世纪圣咏的神秘片段，作曲家也无意于让它被演奏出来：

SPHINXES.

"S. C. H. A."是第一个谜，在德文音名中S代表E♭音，H代表B音；这四个音来自舒曼姓氏中能够代表音符的四个字母。这四个音调整顺序后形成斯芬克斯的第三个谜"A. S. C. H."，这是埃内斯蒂娜·冯·弗里肯（舒曼曾经的未婚妻）的故乡亚琛的名字。斯芬克斯的第二个谜，"As. C. H."（即英文中的A♭、C、B三个音）同样也是亚琛的拼写，并且与另外两个谜语动机共享其中两个音。这些动机为《狂欢节》中被掩饰起来的人物形象提供了基础。虽然首尾两首乐曲导源于舒曼对舒伯特的一首圆舞曲的某些变奏，但中间的所有乐曲都建基于斯芬克斯谜语动机——有两个例外，《肖邦》和《帕格尼尼》，整套作品中唯有这两个人物形象没有掩饰，使用了真名。(《肖邦》的最后两小节中出现了对第三个谜语动机的节制暗示，但在我看来这并未影响此曲的独立原则。) 其他乐曲要么是出自意大利假面喜剧（comeidadell'arte）的角色，要么是用来掩饰舒曼及其友人的理想化的虚构人名。

斯芬克斯的三个谜并不仅仅提供了一个构建相似曲调的方式，而且也引人注目地将整部作品组织在一起。谜语1和3都有一个A音，谜语2有一个A♭音。《狂欢节》的调性布局以A♭大调为中心。舒曼在整部作品的前半部分（第2—9首）按照谜语3的音符顺序来使用谜语1和3，在后半部分（第10—21首）只采用谜语2。谜语1和3中的A音几乎始终作为一个解决到B♭的不协和音而发挥作用，推动整部作品走向属调E♭大调或属调区域中的近关系调，B♭大调和G小调；然而，谜语2中的

A♭音完全主导了作品的后半部分，并将之拉回到主调和下属调（D♭大调）以及关系小调（F小调）。这给予《狂欢节》传统的调性结构，从18世纪早期《平均律键盘曲集》中的赋格到古典主义时期的奏鸣曲，任何一部具有一定复杂性的调性音乐作品中都可见到这种调性结构：起初从主调转至属调，随后经过对下属的强调而最终回归主调。

我们可以认为舒曼很幸运地在自己的名字和弗里肯家乡的名称中找到了如此具有包容性的谜语动机，或者我们也可以认为舒曼是以全局眼光来选择此曲的密码。我们还可能怀疑谜语动机是否对其中任何一首具体的乐曲真的具有深层意义，因为我们会注意到，《齐娅琳娜》一直被认为描绘了当时年纪还很小的克拉拉·维克，但此曲却建基于谜语2 "As. C. H."，即代表了埃内斯蒂娜·弗里肯出生地的那个动机——毕竟，克拉拉自己的名字里也有不少可以作为音名、因而可以构成动机的字母。甚至也可能存在这样的情况（正如舒曼谈及《童年情景》的创作方法时所言）：《狂欢节》中的乐曲写作在先，用三个动机的各种变化形式创作而成，然后作曲家才根据其中每首乐曲的性格为之添加曲名。当然，舒曼的自画像《弗罗列斯坦》和《约瑟比乌斯》必定是例外，这两首乐曲明确而古怪地意在代表作曲家分裂的人格。

我们在《狂欢节》中可以看到类似艾兴多夫声乐套曲中那种对反复出现的动机的运用，而且有着更大的规模尺度。《狂欢节》的结尾也是作曲家后来的声乐作品的先例：开头材料的再次出现，与其说是回归，不如说是融入构思尺度宏大的终曲。《前奏曲》的多个段落不断重复出现在最后的进行曲（3/4拍！），最终实现了第1首结尾的完整再现，并大为扩充强化。《狂欢节》承载了许多舒曼最个人化、最特立独行的音乐灵感，但其异乎寻常的古怪性在大范围的和声布局中被保守的古典主义倾向所缓解，这种倾向经常与微观层面的细节发生冲突。然而，这种冲突恰恰是此曲产生其中的那个时代的典型现象。

《大卫同盟舞曲》创作于1838年，在《狂欢节》Op. 9之后，但出版时间早于《狂欢节》，作为Op. 6问世。此曲表面看来不及《狂欢节》那样隐秘，但从内部而言则要神秘得多：它是舒曼一切大型乐曲中最微妙、最神秘、最复杂的作品。从本质上来说，它不过是一套舞曲（18首），而且大多具有通俗性。这些乐曲建基于克拉拉·维克的一首玛祖卡的前两小节：

但这个动机在和声上要比《狂欢节》的谜语动机平凡很多，而且舒曼对它的处理剔除了其仅有的一点点个性特征，使之仅仅为作曲家提供了一个在旋律写作中先后强调三级音和五级音的理由。第2首乐曲是一首慢速的连德勒舞曲，清晰显示出舒曼是以多么抽象的方式来运用这个动机，由此才能赋予每首乐曲以强烈鲜明、属于作曲家本人的个性特征：

第2首舞曲在宏观结构中发挥着关键的作用，因为在整部作品结尾再现的恰恰是这首乐曲，而不是开头的玛祖卡——而且甚至也不是在真正的结尾，而是在第16首的中间（总共18首）。按照传统惯例，一套主题与变奏中，主题会在结尾处回归，而《大卫同盟舞曲》在有限的意义上也是一套变奏曲。然而，舒曼实现这一惯例的方式与传统相比是经过变形的，甚至可以说是反常的，因而与其说是对传统的承认，不如说是对传统的悖逆。

这种反常性反映在各首乐曲的诸多细节中：几乎每首乐曲都扭曲了不同舞曲的传统节奏。开头的玛祖卡——逐渐被舒曼转变得更接近圆舞曲——从不将延持的旋律音置于下拍，而总是置于第二拍和第三拍（弱拍）：

第2首舞曲，连德勒舞曲让旋律中明确的二拍子节奏对抗传统的3/4拍，而第3首舞曲中，对于圆舞曲而言必要的四小节分组却在整个中间段落在左右手之间形成令人不安的错位进行——左手有时先于右手一小节，有时先于右手两小节：

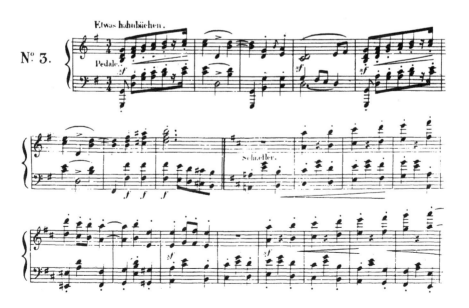

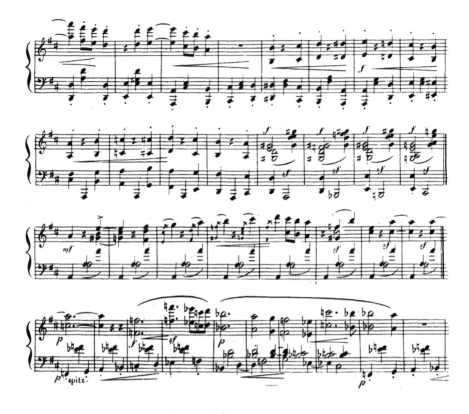

到了第4首舞曲,两手始终错开半拍:

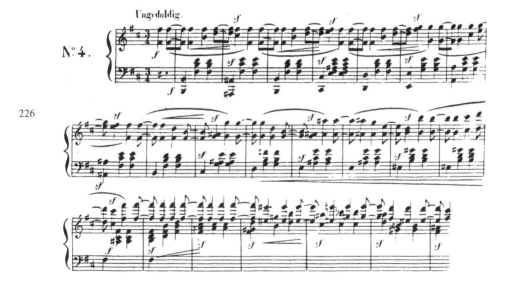

浪漫一代

舒曼将这些通俗舞曲转型为他最个人化的语言。最剧烈的错位出现在第6首舞曲塔兰泰拉。通常在塔兰泰拉中，一个6拍的节奏单位中有2个重音，分别位于第1拍和第4拍。而在舒曼这里，右手强调的是第3拍和第6拍，左手则强调第2拍和第5拍，形成对传统重音规律的双重颠覆：

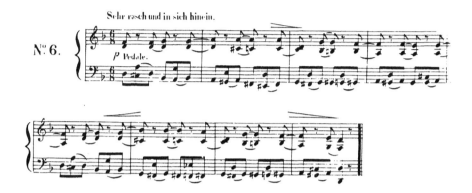

（这一点很难在演奏中清晰实现，尤其还有舒曼的演奏指示："速度极快，并且十分内在"［Sehr rasch und in sich hinein］[1]，也就是说要演奏得收敛节制）。这些交叉重音通篇持续，营造出精彩的张力。在三声中部里，重音变得格外复杂，切分节奏不规则且富于戏剧性：

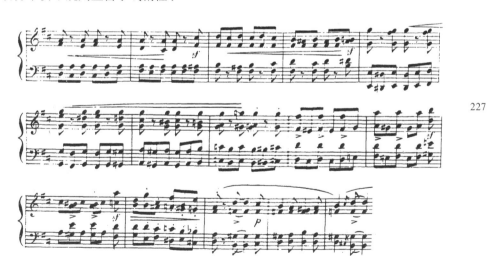

[1] "Und in sich hinein" 这个指示仅出现在乐谱第一版中。

（考虑到舒曼日渐增长的保守倾向，我们可以明白为什么乐谱的第二版去掉了"舞曲"一词。）

第7首舞曲的中间段落，乐句结构使得小节线的作用如此暧昧不清，使得每小节的第3拍听来像是一个下拍：

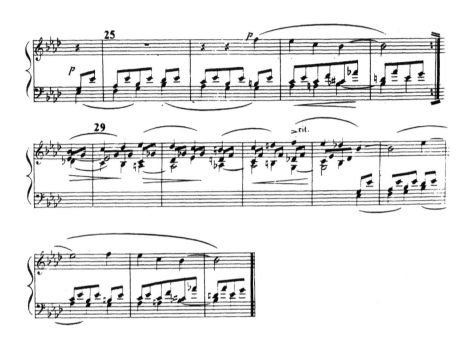

这是舒曼如何让音乐作用于听者心理感受的最强有力的例证之一。我们只是逐渐地感受到小节线在发生转移，直到第32小节我们才短暂地确信音乐的节奏模式：我们的节奏感既未被愚弄，也未被迷惑，而是受到干扰，这种情况一点一点造成了情感上的不安。

第8首舞曲由不规则的七小节乐句组成（请见页边码274），第10首舞曲让右手的二拍子节奏与左手的三拍子节奏形成对峙：

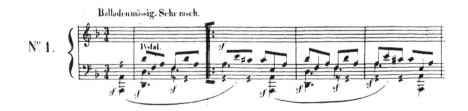

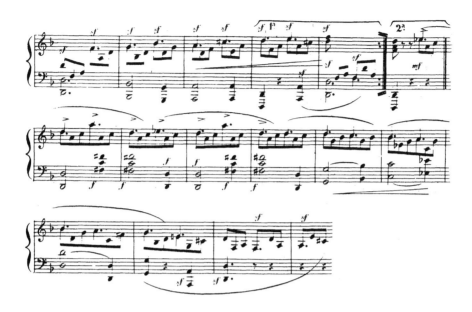

第13首舞曲中，左右手相隔半小节形成错位，其结果是典型舒曼式的乐句划分上的对立，效果极为精彩：

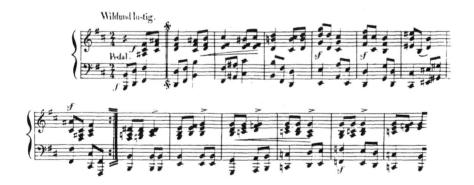

最肆无忌惮的是，第16首舞曲的三声中部让旋律用 pianissimo 的力度，伴奏的力度却是 forte：

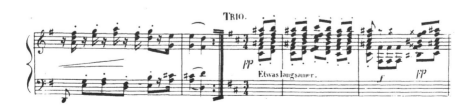

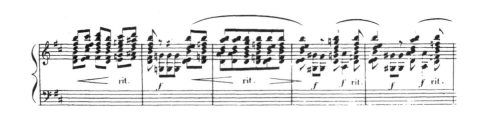

所有这一切都是作曲家有意为之，并全部服务于他对大范围和声布局的激进的新视野。节奏上的暧昧性反映了结构上更深层次的暧昧性。《大卫同盟舞曲》分为两册，每册各有9首舞曲。两册均结束于C大调，但整部作品的基本调性显然是B小调。这个根本性的和声冲突以怎样的方式发挥作用，不仅揭示出舒曼写作技法的原创性，而且是整部作品情感力量的关键所在。

舒曼这部作品的整体构思的本质在于用调中心的逐步实现来取代古典风格从一开始就确立调性的做法：对一个和声稳定性的中心进行界定成为整部作品渐进经验的组成部分。第1首乐曲在和声上不稳定，立刻从G大调转向E小调，持续摇摆不定，最终到达B小调：

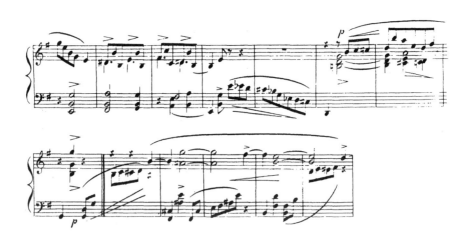

此处短暂涉及B小调，这一手法因开头乐句的精妙构建而变得重要——开头乐句中，一个B音从一个和弦中浮现出来并加以延持，从而成为随后旋律的第一个音。音乐继续回到这个B音，由此将乐曲的和声中心从G大调转移到E小调，又再次回到G大调。这个开头乐句的坚韧与焦虑不仅源于节奏上的暧昧性，也来自和声上的不确定性。

抒情的第2首与前一首形成鲜明对比，在和声上绝对稳定，只是从B小调转到B大调。驻足稳定之感开始自行形成；并且被第3首乐曲的不稳定性所确认——此曲再次始于G大调，但立刻就走向B小调（请见前文谱例），随后转向D大调，甚至是B♭大调。第4首回到B小调，不仅从未离开B小调哪怕一小会儿，而且在很大程度上由主属和弦构成（请见本书第225—226页）。舒曼为此曲标以如下指示：*da capo ad libitum*（随意从头反复）。实际上，在《大卫同盟舞曲》中，所有B小调舞曲——而且唯有这些舞曲——都被演奏两次。在前几曲中，音乐一点一点逐步表明B小调是中心调性，作品的后半部分则证实了这一点。

第二册与第一册一样，从B小调之外开始，但其中第2首和第4首也与第一册的一样，处于B小调（虽然第2首的终止式在关系大调），而且也都标有 *da capo ad libitum*。在我看来，*ad libitum*（随意处理）这个指示长期以来遭到误解，只需看一下第11首乐曲便可说明：

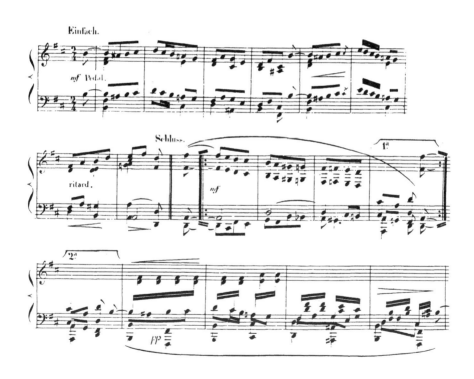

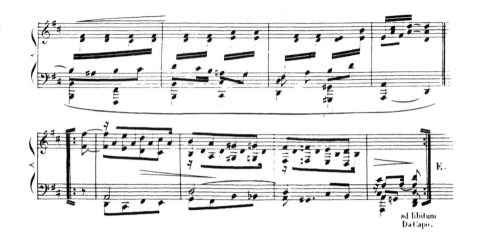

钢琴家在此并不能够"随意"选择忽视 da capo（从头反复），因为此曲必须以第一个乐句的反复来收尾，该乐句结尾标有 Schluss（或 fine，结束）。因此，ad libitum 只可能表示，钢琴家如果愿意的话可以将整个过程再重复第二遍。我们知道舒曼本人喜欢将他最好的曲调（这就是其中之一）翻来覆去弹奏数个小时。第13首也是B小调，而且是所有舞曲中最辉煌、甚至最粗暴的一首——虽然它的长度不短，但还是被演奏两次，随后是一段不断加速的B大调尾声。

对B小调作为整部作品中心和声地位的最后一次确认，诞生了舒曼最伟大的音乐灵感之一，这也是19世纪早期音乐中最动人的篇章之一。终曲始于第16首舞曲，位于不稳定的G大调，像第1首舞曲一样不断转向E小调：

此曲比第1首舞曲更愉悦欢乐,但当B小调出现时(再次与开头一样),愉快的情绪不复存在,取而代之的是某种不祥的氛围,此时在 *pianissimo* 的旋律反衬下,伴奏声部不断敲击着重复的F♯音(请见本书第229页谱例)。旋律与伴奏地位的反转给予F♯音以力量,这个音在下一曲中成为一个持续音,而最后一曲(或者说应当作为最后一曲的音乐)不间断地从这个持续音中产生:

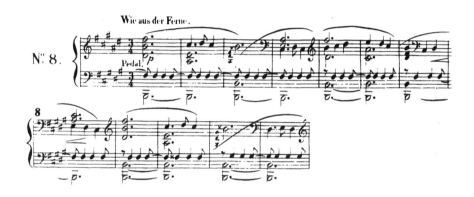

此处标记着"仿佛来自远方"(Wie aus der Ferne),在听觉上有着双重的意义,因为每个乐句都是一次回声,而强化延持音符所必需的持续音也在轻柔从容的音响上笼罩了一层神秘的连线。这种距离感的营造是精妙非凡的创新,但随后到来的音乐却是最伟大的手笔。当慢速的第2首连德勒舞曲直接从重复的F♯音回响中重新出现时,之前的空间距离感上又平添了一份时间的距离感:

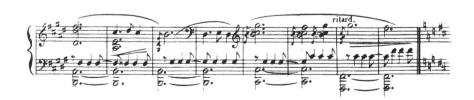

第三章 山岳与声乐套曲

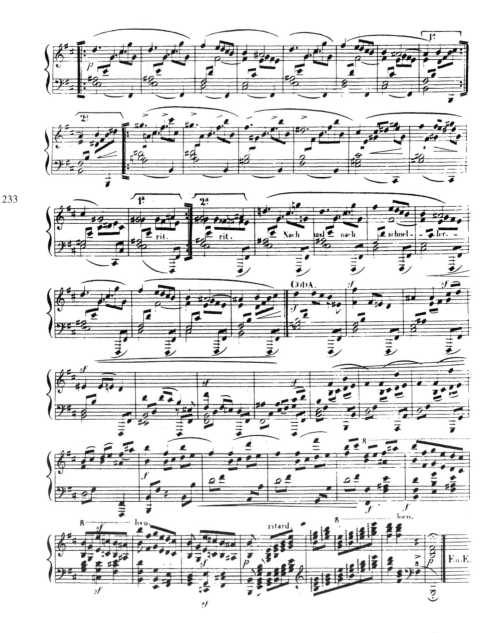

第2首舞曲与第17首舞曲之间相隔超过25分钟的时间距离，而且在《大卫同盟舞曲》这样一部作品的语境之内，这是往昔的一次真正的回归——不是形式上的回归，也不是从头反复或再现部，而是一段记忆。舒曼的天才使得慢速忧伤的连德勒舞曲的这段简单而出人意料的记忆如此令人心碎。到目前为止，这首连德勒

舞曲是唯一没有演奏两遍的B小调舞曲，而此时却从头至尾完整出现，没有任何变化，而且包括其所有反复，进而导向一个充满激情的发展段落、一个强有力且辉煌加速的高潮以及最终悲伤的B小调正格终止式。

的确是"最终"的终止式吗？舒曼在第18首乐曲上方写道："约瑟比乌斯有些多余地补充了以下内容，他的眼中充盈着幸福的泪水。"德文是"Ganz zum Überfluss"，意为过剩、溢出，第18首接过"最后"一曲的低音声部的最后一个B音，将之转移至一个C大和弦的高音声部：

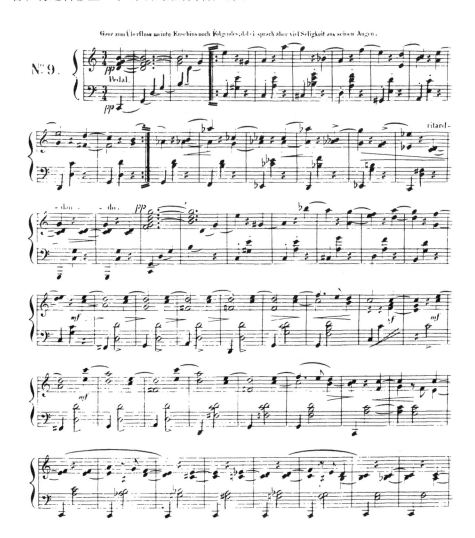

第三章　山岳与声乐套曲

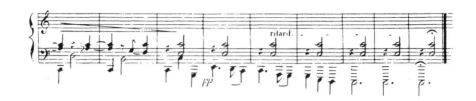

结尾是开放的。与第1首舞曲一样，这首C大调慢速圆舞曲也位于B小调主要结构之外——与主调构成在传统上表现悲悯意味的那不勒斯和声关系。整部作品全局构思的伟大之处在一定程度上就体现于此：这首终结之后（postultimate）的舞曲只有出现在这部作品其余部分结束之后，才显现出其悲情色彩——而倘若单独存在，它听来虽典雅迷人却毫不深刻。它的戏剧力量依赖于它要在整部作品结束后才被听到：在最后几小节中，中央C重复了12次，象征着午夜时分的到来。

因此，最后这首舞曲既位于全曲的形式结构之内，也位于形式结构之外。结尾的C大调——与主调形成竞争但始终未得到解决的调性——实际上因第一册结尾的C大调而得到近乎（但不十分）充分的准备，第一册的最后一首曲也是整部作品中除第18曲之外唯一在乐谱上方标有戏剧性文字的一首（"弗罗列斯坦在此停下，双唇痛苦地颤抖着"）。此外，整部作品以及终曲开头的G大调作为属调也对最后的C大调予以铺垫。然而，C大调在整部作品中从未获得足够的力量以挑战主调B小调的地位，但它为全曲的上下两册建立了对称的结尾，该结尾一方面独立于作品的主要结构，另一方面也是该结构不可或缺的组成部分。正是这个次级模式使得最后这首舞曲作为尾奏如此具有说服力。

第2首舞曲在结尾再现，仿佛在空间上来自远方，并象征着时间上长久的缺席，这一手法改变了我们对于音乐形式的传统观念。与之密切联系的是舒曼在这部作品的初版中在每首乐曲上标以首字母F和E，表示他分裂的性格中哪个部分（"弗罗列斯坦"或"约瑟比乌斯"，有时是两者共同）主导了作品的创作。这暗示着一种意在显得私密的内涵——这是生活而非艺术的一部分。连德勒舞曲的再现，其动因和依据既非某种抽象模式，亦非传统惯例，而似乎是被距离感自然而然地召唤。由于这个原因，它的第二次出现要动人得多：恰如一段记忆涌上心头，不是通过自觉的意图或意志的行为所唤起，而是天然自发地产生。

这首连德勒舞曲是整部套曲中第一首触及全曲中心调性B小调的乐曲，但我们

只是随着整部作品的渐进展开才逐步意识到B小调是主调,而且这种意识直到连德勒舞曲在第17曲中的再次出现才得到证实。在此,调性不是音乐逻辑的前提,而是一次渐进的体验。作曲家以强烈而复杂的方式精心设计了连德勒舞曲的再现与之前音乐的连续性:连德勒舞曲只是第17首舞曲的一部分——而且第17曲也并非在短暂的停顿之后开始,而仿佛是第16首舞曲的有机组成部分。甚至是这一连接也违反了形式要求,似乎是要让浑然一体的连续性更富力量:第17首打断了第16首所谓的三声中部,仿佛要阻止这段音乐发挥三声中部的正当功能,因为三声中部通常暗示着接下来要再现开头的段落。舒曼动用了一切可能的手段,让连德勒舞曲的再现听来像是一段埋藏心底的记忆不由自主地重新浮现,像是在当下重新发现了往昔的存在。

《大卫同盟舞曲》的时间感受决定了古怪异常的形式结构,全曲结束于往昔在当下意识中明确可感的痕迹。甚至是对克拉拉的玛祖卡动机的运用方式也是为了实现这一最终目的:这个动机并非一个听者可在其每种变形中辨认出来的主题,而是一种连续不断的在场,我们只是部分地意识到它的存在。这就是为什么舒曼必须采用一个自身如此缺乏个性特征的动机,或者更确切地说,这就是为什么他剔除了克拉拉这个动机的个性。连德勒舞曲更为清晰鲜明的性格(虽然与所有其他舞曲一样导源于克拉拉动机)使其再现得到明确的感知,而甚至是这一再现也是由"仿佛来自远方"的音色要求而戏剧性地引入。这一基调为连德勒舞曲自身所散发出的时间上的距离感做好准备。

一部没有可见标题内容的纯器乐作品重建了浪漫主义风景关于时间与记忆的感受。对潜在标题内容的发现(如果有的话)只会转移听者的注意力,使听者无法领悟舒曼对和声和主题再现的长时段处理取代了叙事,也无法体会这些手法如何将一系列微型乐曲转变为一部完整的作品。若要掂量舒曼在此曲中取得的巨大成就,只需看看《大卫同盟舞曲》在多大程度上能够在毫无叙事暗示、无需指涉音乐之外世界的情况下,营造出戏剧性的效果,甚至是"弗罗列斯坦"和"约瑟比乌斯"的首字母以及上下册最后一曲上标注的舞台说明都主要是对演奏者的提示,而非对某个隐秘内涵的暗示。(实际上,这里的舞台说明并不神秘,而应当被视为对事实的陈述。"约瑟比乌斯",也就是作曲家,"有些多余地补充了以下内容,他的眼中充盈着幸福的泪水",这是一个简单的事实。)这部作品不需要标

题内容，正如浪漫主义对风景的伟大再现不需要指涉历史，也不需要复杂曲折的情节。

在舒曼无词的声乐套曲中，浪漫艺术的观念与实践实现了一次完满的循环。起先是席勒提议风景应当具有音乐的形式。风景被重新想象和构造，依据的是风景的地质历史、它在时间中的发展演变。为了将风景诗和风景画提升至尊贵的地位，18世纪晚期的文学家、美术家将音乐作为典范，认为音乐作为时间的艺术具有卓尔不群的地位，这一倾向真正给予风景一种新的维度，使得对于自然的革命性观念能够在绘画、散文、诗歌等艺术中得到贯彻实践。贝多芬和舒伯特的声乐套曲从诗歌那里承袭了这种新的时间感觉，并为这种感觉找到了最鲜明生动的音乐表达。随着舒曼钢琴套曲的创作，此前体现在绘画和文学中的对时间的现代理解通过纯粹的音乐结构而实现于器乐音乐中。我们聆听《大卫同盟舞曲》，不是将之听作开头乐思的发展运作（无论多么富有戏剧性、多么出人意料），而是作为一种随着听者穿行其中而逐步体验的结构：随着一系列乐曲的接续进行，各首舞曲表面上的差别一点一点揭示出更为宏观的统一性。忧郁的第2首舞曲的再次出现并不仅仅是一次回归，而更具体地意味着一次回眸，正如浪漫时代的旅行者乐于回头观察他们刚刚看到过的景象呈现出不同的样貌，同一风景的意义因距离和新的角度而发生变化，有所改观。在贝多芬的器乐作品中，开头主题的再现常通过重新配器或重新改写而发生转型，变化剧烈，但在《大卫同盟舞曲》中，那首连德勒舞曲在表面上并无变化，让它有所转变的仅仅是时空距离，是之前出现的音响，是整部作品自开头以来所发生的一切。这个时代始于将风景实现为音乐的尝试，最终，在舒曼最激进古怪的作品中，这个时代又得以将音乐经验为风景。

第四章

形式间奏

中音调性关系

　　主属关系是西方音乐三和弦性质的调性体系的根基。19世纪早期试图用三度关系或者称中音调性关系（mediant relationship）来取代古典的属和声关系，是对调性原则的正面攻击，并最终促进了三和弦性质的调性体系的瓦解。然而，这种瓦解是从调性体系内部实现的，因为在18世纪的音乐思维中，中音调关系对于调性而言至关重要。

　　中音调性关系所具有的新的力量将矛头对准调性等级的内聚性，这一等级在18世纪赋予属和弦与下属和弦以彼此对立的功能。向属调的运动会增强音乐的紧张感，对下属调的暗示则会削弱紧张感。这就是为什么在一首巴赫的赋格或一首莫扎特的奏鸣曲中，音乐会先走向属调，而且通常仅在乐曲的后半部分才会强调下属和声。这种功能上的区分虽然在整个18世纪音乐的戏剧性表现中大有用武之地，但对于1810年左右出生的这代作曲家而言，实际上已不复存在。一种新的半音化——在很大程度上是通过使用中音调性关系而实现——模糊了调性体系原有的清晰性：我们无法再肯定地判断出，哪些和声距离主调最远，而这种疑虑在巴赫、海顿、贝多芬的音乐中从未出现。

　　音乐突然转向三级调或六级调，这在18世纪属于一种戏剧性的效果，其通常留在乐曲的中间部位使用，例如在歌剧《唐·乔瓦尼》的六重唱中，当唐娜·安

娜和唐·奥塔维奥上场并阻止莱波雷洛逃跑时,莫扎特让音乐陡然从属调走向属调的三级调。在莫扎特的个人风格中,这种新的和声手法效果显著,激动人心,而且定音鼓很弱的滚奏和轻柔的小号音响也进一步强化了其效果。

在那个时代,或许唯有莫扎特能够将以下和声进行用于奏鸣曲式的呈示部,而任何其他作曲家都会将之留给发展部使用:

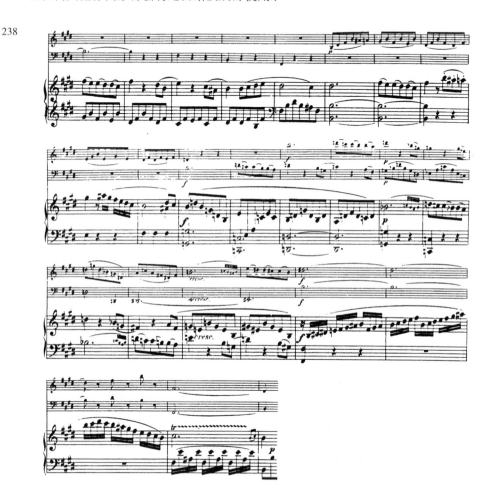

以上片段出自莫扎特的《E大调三重奏》K.542,是紧接在页边码260所引谱例之后的段落,从属调转向属调的降六级调,继而转向其降六级小调,随后才优雅地回到属调(即B大调-G大调-G小调-B大调)。海顿在他的《E大调三重奏》H.28中达到了同样戏剧性的效果,但他是等到发展部才实现此举。他先是让音乐

从属调走向属调的六级小调,再以出人意料的力度强调回到六级大调:

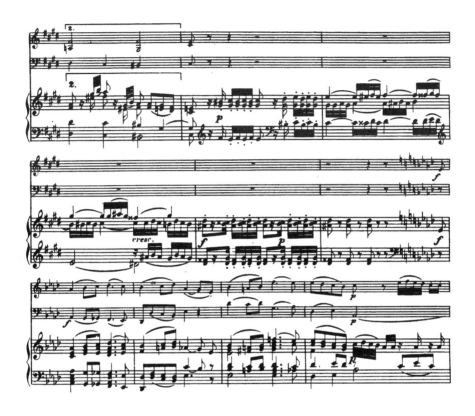

而在这个E大调乐章呈示部的后半部分,海顿则像莫扎特那样,让音乐从B大调转向降六级大调(G大调),而且效果同样惊人:

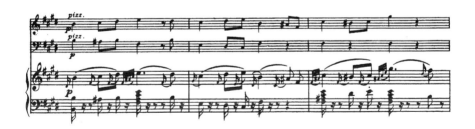

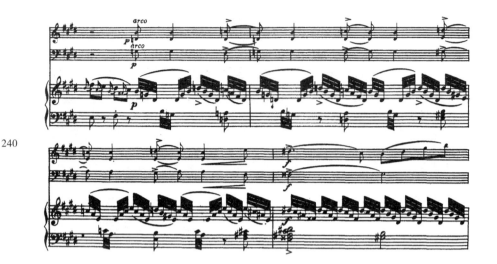

但随后他并未如莫扎特那样进一步使音乐颇富异域色彩地走向G小调,而是通过更符合惯例的关系小调(G#小调)而回归B大调。

以上这些例子虽然戏剧效果卓著,但均未对基本的调性语言产生影响:这些手法在本质上是为了营造色彩性的效果,而无意于建立与主调的对极关系,这种关系仍专属于属调或平行大调(如果主调为小调)。(实际上,19世纪和声后来诸多发展的源头在很大程度上在于小调及其对中音调的依赖。)

然而,贝多芬的确曾经试图用三度关系取代属和声关系,在主调与中音调之间建立直接的对极性张力。我认为应当在这些不同的三度关系之间做出基本的区分:三级大小调,降三级调,六级调,以及降六级调(对于C大调来说,即分别是E、E♭、A和A♭)。但贝多芬对所有这些中音调性的运用都采取相同的方式。《"华尔斯坦"奏鸣曲》转向三级,《"Hammerklavier"奏鸣曲》转向六级,《B♭大调弦乐四重奏》Op. 130转向降六级。(贝多芬通常不用降三级调性,除非用于建立某种大–小调关系。)

在这些作品的呈示部中,贝多芬为中音调性的到来所进行的准备与为属调所做的铺垫完全相同。转调的焦点是三级的属,正如在常规标准的形式进程中,转调的焦点是重属(V of V)。C大调的《"华尔斯坦"奏鸣曲》是在三级的属调B大调的持续音之后走向E大调。音乐保持在B大调和声中长达整整十二个小节:

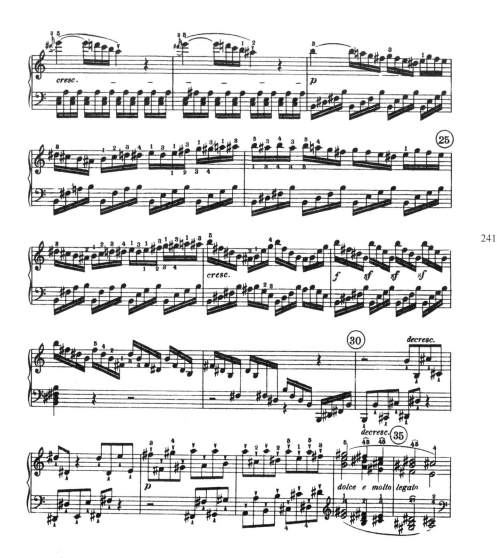

谱例中那个不断被重复的A♯以符合古典语汇的方式强调三级的重属（V of V of III）。

同样，B♭大调的《"Hammerklavier"奏鸣曲》Op. 106对六级调G大调的确立也是通过六级的属调D大调和弦上的持续音，长达二十四小节之久。确立属调所需要的一切标准步骤在此都转而用于中音调性：

第四章　形式间奏　257

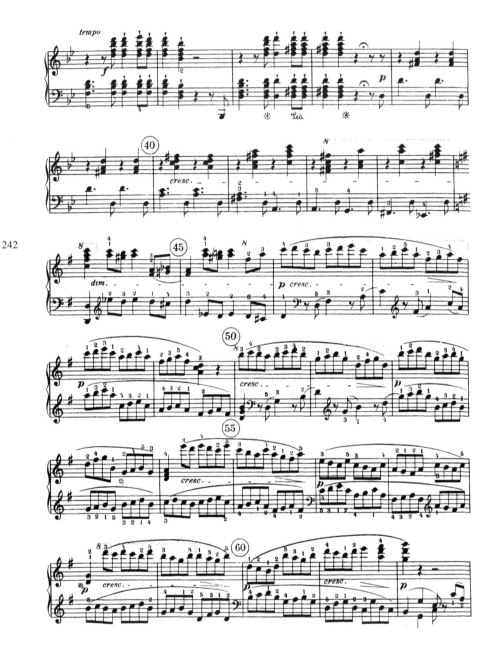

242

在贝多芬的《"大公"三重奏》中,呈示部也是从Bb大调转向六级G大调,而且G大调的属准备篇幅长大,从容不迫,明确肯定:

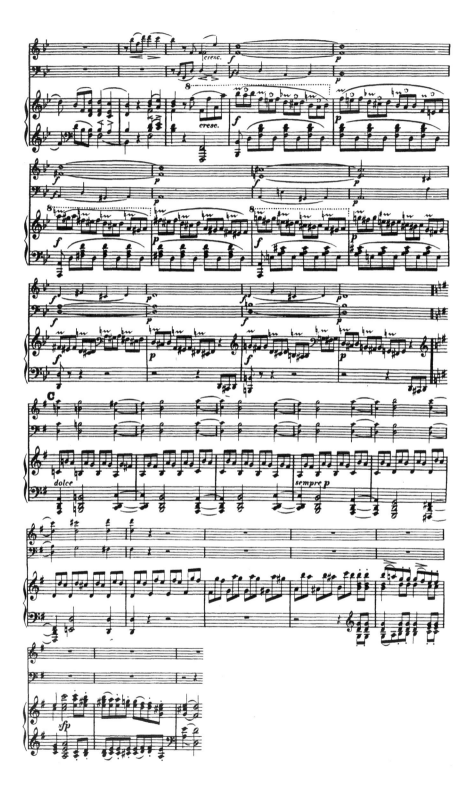

显然，对中音调性的准备铺垫会产生真正的音乐趣味。对于贝多芬而言（不同于莫扎特），中音调性并不主要是色彩性的插入部分，而是比常规的属调更具张力的和声关系。贝多芬用中音调性取代了属调在调性对极中的位置，赋予其与属调同等的分量。这是18世纪和声在19世纪新风格中被削弱的几种本质特征之一：古典和声对极的形式得到保留，但已略有模糊。新的调性并非正式确立，而是音乐从主调滑向中音调性。在肖邦和舒曼的创作中，这种调性转换常常极为隐蔽，几近消失。

在19世纪30年代的音乐中，随着调性对极感觉丧失其重要意义，古典调性的其他诸多方面也不复存在。当贝多芬在呈示部中用中音调性取代属调时，他不仅以准备属调的方式来准备新的调性，他也以解决属调的方式来解决该调性。在古典再现部中，短暂地运用下属调性（但不带有正式的终止式）几乎不可避免，科赫等18世纪的音乐理论家也的确谈到这一点。在为数极少的情况下，贝多芬在再现部中不用下属或与下属相关的调性时，他会将之引人注目地用于尾声（例如《降E大调钢琴奏鸣曲》Op. 31 No. 3）。当他采用中音调性时，他也要求该调性得到同样的平衡，因而，呈示部中出现升号方向的转调或属关系和声，到了再现部需用降号方向的转调或下属关系和声来予以平衡，那么三级调性则由六级调性实现这种平衡。

C大调《"华尔斯坦"奏鸣曲》中，呈示部的三级调E大调被再现部的六级调A大调/小调所平衡。《G大调钢琴奏鸣曲》Op. 31 No. 1中，三级调B大调中的第二主题群再现于六级调E大调。《降E大调弦乐四重奏》Op. 127中，三级调G大调由后来的六级调C大调予以平衡。《A小调弦乐四重奏》Op. 132中，所有首次出现在F大调中的材料后来均再现于C大调。《"Hammerklavier"奏鸣曲》Op. 106中，B♭大调与G大调之间的对立在再现部被G♭大调的降号方向色彩所解决，而G♭大调与下属调性相关。（在以上这些例子中，还有其他因素在发挥作用：《"Hammerklavier"奏鸣曲》中的G♭大调是将B大调——或者说是C♭大调——作为发展部最终目标的调性布局的组成部分；《降E大调钢琴奏鸣曲》Op. 31 No. 3的下属调从再现部拖延至尾声才出现，因为开头的主题已然带有过于强烈的下属和声特点。）

仅有一次，在《降B大调四重奏》Op. 130中，贝多芬以更为前卫的方式让音

乐通过半音进行滑向中音关系的和声（此处是降六级 Gb 大调，而即便在此，音乐也是滑向降六级的属）：

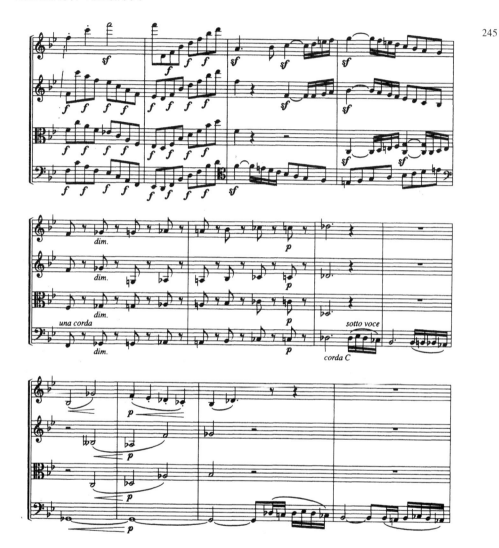

而音乐简洁地走向三级D大调，对六级调予以平衡并开启了发展部：

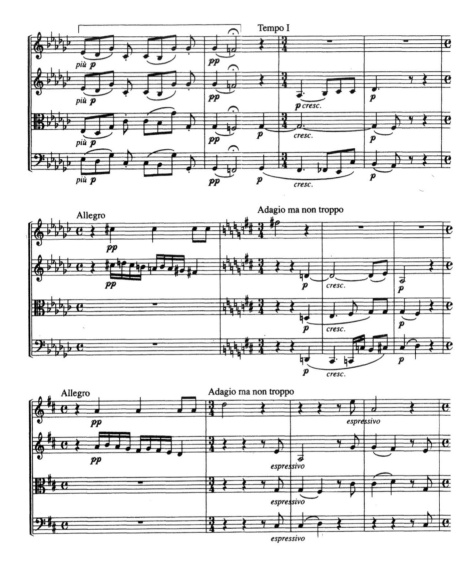

我们可以看出，贝多芬甚至到了创作生涯的末尾，也还是坚守着每种和声语汇各自明确的古典功能，而不允许出现任何半音化的模糊情形。

贝多芬之后的下一代作曲家能够摆脱此类步骤，实现对调性的强力转变，而且实现的方式轻而易举，恰如莫扎特轻松地用中音调性营造色彩性、插入性的效果。在《威廉·退尔》第一幕的二重唱中，

罗西尼完全使用中音关系转调：

Eb大调　　　　I级

Gb大调IIIb级

D大调　　　　VII级

F大调　　　　II级

Ab大调　　　　IV级

主调Eb大调随着卡巴莱塔而回归。此处是一系列调性转变中的第一次：

第四章　形式间奏

作曲家并未对 Gb 大调这个新调性进行属准备，乐曲中出现的是主调的属，而非降三级的属，而且向新调性的转换极尽简单。随后两次转调虽然采用了新调性的属，但强调得非常敷衍。先是转向 D 大调：

随后是 F 大调：

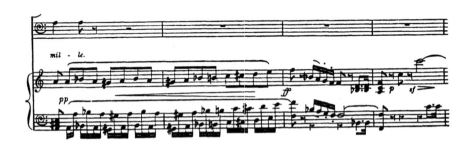

最后一次转调与第一次类似：

以上这一系列迅捷而惊人的调性变换与古典实践形成鲜明对比。贝多芬音乐中调性之间结构清晰的平衡和解决在生于1810年左右的这代作曲家的创作中变得近乎形同虚设。他们重新看待转调，不是将之看作对极关系的建立，而是对主调的半音化着色——而且这个初始的主调的界定也常常相当宽泛，从而既包括其同名小调也包括其关系小调。

肖邦的《降B小调谐谑曲》从本质上来说其实位于关系大调Db大调，因而允许中部使用中音关系的A大调（不仅整首谐谑曲的结尾而且第一段的结尾都处于Db大调）。这个A大调的中部之内包含有处于近关系调E大调和C#小调的插段（毕竟后者是主小调）。尾声中则细致精彩地开掘了Db大调与A大调的中音关系的本质：

此处A大调的回归令人震惊，但并非一次真正的转调，而不过是为简单的自然音性质的属到主终止式增色添彩，加入令人兴奋的半音化效果。从这之后，A♮/B♭♭主导了尾声的剩余部分：

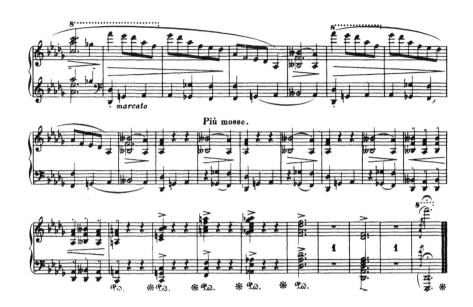

最后的终止式在18世纪是不可能存在的：D♭大调终止式中采用带有A♮的F大和弦。到1840年，这种和声手法所引发的兴奋感尚未变得稀松平常，但已易于被接受。

肖邦的《B大调玛祖卡》Op. 56 No. 1，一部想象力非凡的作品，甚至在主调真正确立之前便径直走向降六级G大调，并将G大调解决到B大调的属：

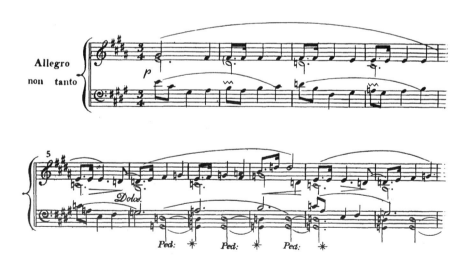

第四章 形式间奏

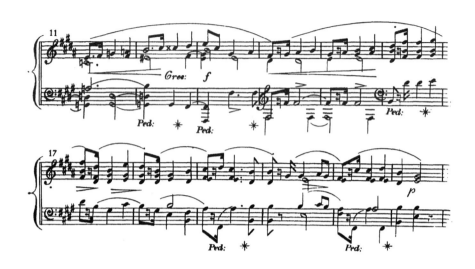

实际上,直到第13小节我们才清楚B大调是此曲的主调。B大调的和声在第2小节得到陈述,但仅只作为不间断的一系列模进的一个组成部分而出现。这是对主调的充分界定加以延迟的最有趣实验之一,在此服务于一种更富流动性的和声感觉和一种具有即兴特征的印象。乐曲的剩余部分对多种三度关系进行挖掘。一段三声中部直接始于E♭大调,即B大调的三级,并让E♭大调的和声与其自身的下属调性A♭大调(即B大调的六级调)交替出现:

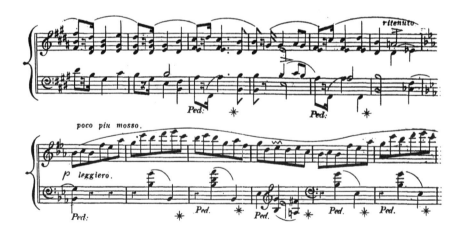

开头段落重复一次之后,这段三声中部再次出现,此时位于G大调,即B大调的降六级。该调性并不像之前那样与自身的下属调交替,而是与其属调D大调交替,而D大调又是B大调的降三级:

由此，主调B大调的一切可能的中音调性关系在这首玛祖卡中全部发挥作用：三级、降三级、六级以及降六级，即分别是Eb大调、D大调、Ab大调和G大调。我认为不应将此解释为像贝多芬那样用六级调性平衡三级调性以达到解决的目的，而是一组中音关系和声和半音化的复杂综合。从D大调回归B大调的解决是通过纯粹的半音方式实现的，用整个进程的第1小节作为一个动机，沿着半音阶进行移位：

向中音调的运动无意于造成任何调性对极的感觉，这一倾向体现在不同作曲家（尤其是肖邦）试图让此类调性的转换难以察觉，例如以下这个出自肖邦《降D大调夜曲》的例子，肖邦通过改变尽可能少的音符将A大调引入Db大调的持续和弦中。它实现了肖邦此处的理想化意图，即避免对该乐句进行鲜明有力的陈述：

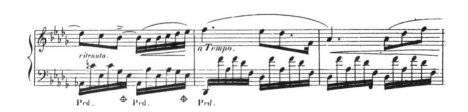

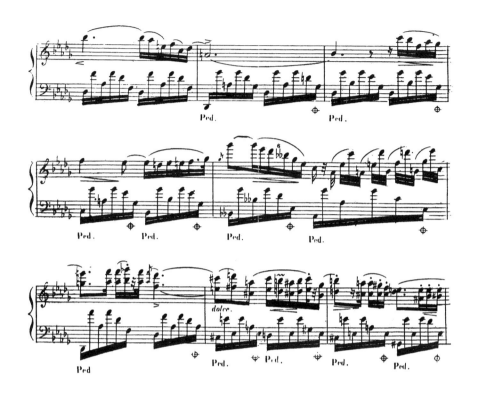

四种中音调性在这一效果的实现过程中有着独特的优势,因为唯有属、下属和这四者的大三和弦包含有与主三和弦共享的一个音。转向属调会造成对极感,而走向下属又通常效果较弱,此外,这两种调性转换是纯粹自然音性质的。唯有中音调性既能增添新的色彩,也能够轻松完成和声转变。

在宏观结构上对中音调性关系的运用常常可以在微观结构上有相应的体现。李斯特《彼特拉克十四行诗第104号》美妙的主旋律发展出一系列中音调性关系转换:

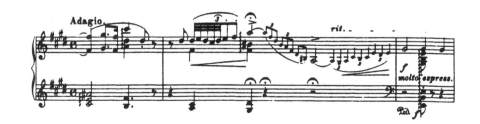

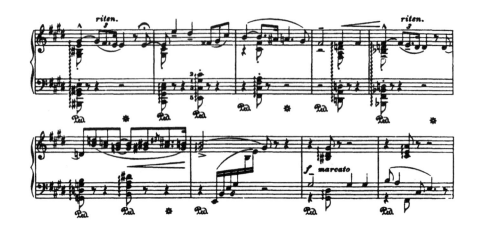

第二句的低音线条以三度关系从D走向B♭，再到G以及B上的属七和弦，这一手法使该乐句比第一乐句更有起伏，更具力量。E大调终止式之后紧接而至的是三级G♯大和弦。

肖邦的《升C小调玛祖卡》Op. 50 No. 3在尾声中以一系列中音调性关系向上攀爬（谱例引录于本书第438页），其《G大调夜曲》的第7—12小节同样如此（谱例引录于页边码273页）。这些上行运动是通过小三和弦。在其《幻想波洛奈兹》中或许可以看到一个缓慢一些的转调系列，此处的和声从A♭大调走向C大调并最终来到E大调：

第四章　形式间奏

在此，低音声部的 A♭ 是一个主音，C 为一个属音，E 是一个主音，但几小节之后变成了属七和弦，并很快与 B♭ 上的另一个属七和弦混合在一起。那么这里的调性结构（如果可以称之为此）便是 A♭ 大调、F 大调，随后是 E 大调转向 E♭ 大调。从本质上来说，这些三度关系转调更多是线性的半音化运动，而非调性运动，它们也表明，在肖邦的风格中，对位或声部进行比和声更重要。

在所有这些来自19世纪上半叶的作品例证中，音乐风格从古典调性体系中的不协和经过音转向20世纪早期的不协和"经过句"（passing phrases，这是萧伯纳用以描述施特劳斯音乐的精彩措辞）。摒弃调性对极的力量可能最终削弱了调性语言，但并未削弱音乐本身，音乐实际上已获得一种新的力量源泉。

由于属与下属的互补性功能到了1830年已几乎被遗忘，其在18世纪奏鸣曲形式中的关键作用也在很大程度上不被19世纪的理论家所承认。各种自然音关系的界定严格的等级体系让位于一种关于半音化连续体的新观念，在这种连续体中，纷繁多样的和声语汇可以彼此糅合交织，形成万花筒般的能量交汇。这不仅开发了多种新的和声可能性，也产生了关于节奏和速度的一种更具动态性的新颖观念。

258　四小节乐句

四小节乐句在我们这个时代名声不佳。以每四小节一组的方式将所有小节进行划分常被视为死板僵化，甚至头脑简单，音乐史学家会主张我们去仰慕三小节或五小节乐句，仿佛这样结构的乐句是灵感的来源。周期性乐句——无论是三小节一组，还是更常见的四小节一组——在本质上是一种控制大规模节奏组织的体系，将一种稳定且较为缓慢节拍强加于每个具体小节的拍子上。

四小节乐句划分体系在18世纪早期已然被频繁使用——舞曲模式要求具备这种规则性。到18世纪的最后25年，这种体系几乎统治着一切音乐创作。强加于音乐的相对缓慢的拍子不应对我们产生误导：18世纪晚期的音乐实际上似乎要比巴洛克时期的音乐运动速度更快。和声变化的速率有所减慢，这一点反映在四小节乐句组合上，并控制着大规模音乐运动的感受。这种技法的作用方式非常类似汽车的发动机：档位越高，发动机转速相对越慢，但车速越快。缓慢的和声节奏和

周期性乐句是音乐走向高档位的主要因素，它们使得在更宏观层面上构思而成的戏剧性结构得以有效展开，而避免聚焦于每小节内部的微观层次上的节奏运动。

18世纪晚期，四小节乐句的模式可以多种不同方式发生变化。这样的乐句可由一到两小节的伴奏来引入，最后一小节也可通过模仿呼应加以扩充。海顿《C大调弦乐四重奏》Op. 33 No. 3的开头就运用了这两种手段：

259

两个四小节乐句在此均被扩充为六小节，开头添加了一小节的引子，结尾又将最后一小节的材料以低八度位置重复一遍。第1小节的单音重复伴奏之所以如此有效，是因为它并不仅仅是伴奏：旋律同样以单音重复G（ ♩♫ ）开始，仿佛是对第1小节的音乐先进行增值，而后又有加速。无论怎样，这个乐句从本质上说是个经过扩充的四小节乐句。

这个乐章后面的部分采用了另一种扩充乐句的方法——扩充乐句的中间部分，这种方法更为复杂，在当时也相当前卫：

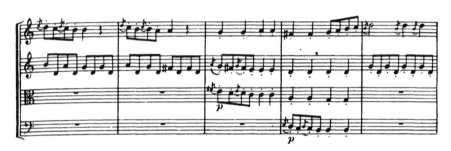

260

这个乐句当然派生自开头的主题，速度加快一倍。第3小节以显著的模仿应和方式对第2小节进行低半音的重复，从而将一个四小节乐句组合扩充为五小节。（当该乐句被重复时，海顿进一步出乎我们意料地将这一音乐运动又扩充了两个小节。）

莫扎特对这种内部扩充技法的运用更为微妙复杂。在《E大调钢琴与弦乐三重奏》K. 542中，B大调第二主题群的第一个主题将原本可能是四小节的乐句扩充为六小节：

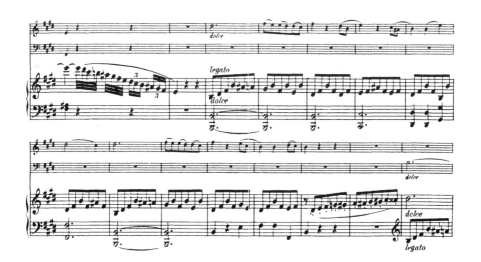

我有意选择这个例子,因为它是个或许可以称为疑难个案的例子,一个令人信服的六小节乐句。然而,我们在聆听的时候,会很清楚地感到一个乐句被拉伸,随之而来的还有张力的增强。在莫扎特的大部分主题中,第2小节或第4小节之后和声运动会有所增加。例如,请看这首三重奏的开头主题:

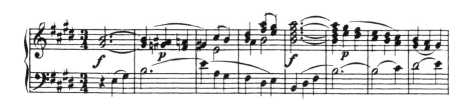

对于此前所引用的那个B大调主题而言,常见的模式应当是:

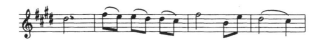

或者大致轮廓如下:

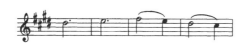

而在那个六小节乐句中，这一结构在节奏上有所增值：

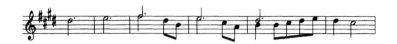

这使得一个稀松平常的模式更为宽广，性格更为鲜明，并营造出将一个线条延伸到超出听者期待的效果。

对于贝多芬来说（相较于前一代作曲家），四小节的节奏模式甚至显示出更为强大的动力效果，驱动音乐不断前行。而他对这种模式的偏离几乎总像是他个人的意志强行使然，即需要有意识地努力偏离惯例。然而，我们应当摒弃惯有的偏见，这种偏见认为，偏离规则比在规则之内进行大尺度的发挥更重要。偏离四小节体系被认为比富于想象地运用该体系更富创造性，这种看法很奇怪——仿佛我们会因为一位作曲家没有将一些五拍子或三拍子的小节置于其标准的4/4拍中而去谴责他。

总体而言，到19世纪20年代，四小节周期模式的统治地位显然已经延伸到涵盖整部作品的地步。或许此时的大型曲体结构不再简单地按照这种周期模式来布局节奏，但四小节周期模式本身已成为音乐材料的基本元素，人们的注意力从单个的小节转向作为结构单位的整个乐句。因此，对四小节乐句组织的偏离往往倾向于发展那些与我上文粗略概括的18世纪晚期情况迥然相异的其他方面。肖邦的《G大调前奏曲》是体现这种新技法的一个很好的例子：

262

在前两小节的引子之后，全曲中唯有第11小节是不属于四小节模式的一个例外，打断了第3—6小节和第7—10小节所建立的规律。然而，第11小节并非古典意义上的扩充，既非模仿呼应亦非材料发展。它不过是延长了第10小节的和声，发挥着类似延长记号的作用，让音乐在上拍延持，直至回到下一乐句开头的强拍。第11小节是一种弹性速度，一种富有表情的悬置手法。[1]

与上例相似的另一个例子或许是肖邦的《降B小调谐谑曲》。中部的开头是一个长达二十小节的新主题，标以sostenuto（绵延），随后立即重复一次，其间增加了额外的一小节：

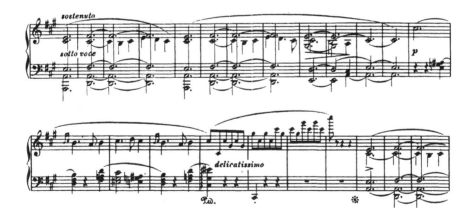

[1] 卡尔·沙赫特（Carl Schachter）对第11小节的分析非常有趣，认为它是第3小节旋律中的重要动机E-D的增值，请见 *Music Forum V*, New York: Columbia University Press, 1980, pp. 202-210。

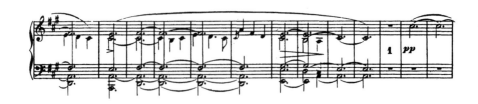

这多出来的一小节实际上并不影响此处的周期性结构，而只是一种弹性速度。正如在歌剧演出中，乐队会在歌手添加些许富有表情的装饰音时稍等一下。歌剧对这一段落的影响显而易见，尤其是当该段后来再次出现时，其装饰性更为复杂精细：

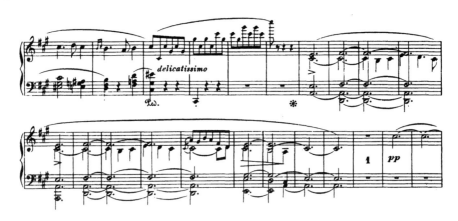

以上这些例子表明，海顿和莫扎特音乐中四小节乐句的可塑性让位于某种严格性：四小节周期模式不再富有韧性，不可轻易延展，但它依然能够进行节奏上的自由发挥，而不会改变基本轮廓。

当然，周期性乐句划分（四小节一组，或相对少见的三小节一组）的危险在于单调乏味，尤其是下拍永远位于第1小节。如果作曲家理解这种体系的机理并娴熟掌握运用，或是对该体系的偏离不仅仅是局部新奇效果而对宏观布局发挥作用，在这些情况下音乐往往是最成功的。而如果乐句长度整齐划一，那么克服单调感的途径则是改变各小节的重音分配，避免强弱小节的死板交替。乐句长度与重音位置之间的相互作用使作曲家得以较为自由地组织其音乐结构。

264　　在贝多芬《第九交响曲》谐谑曲乐章著名的 *ritmo di tre battute*（三小节为一组的节奏）部分，我们可以看到这种自由组织的最简单但最令人惊叹的形式：

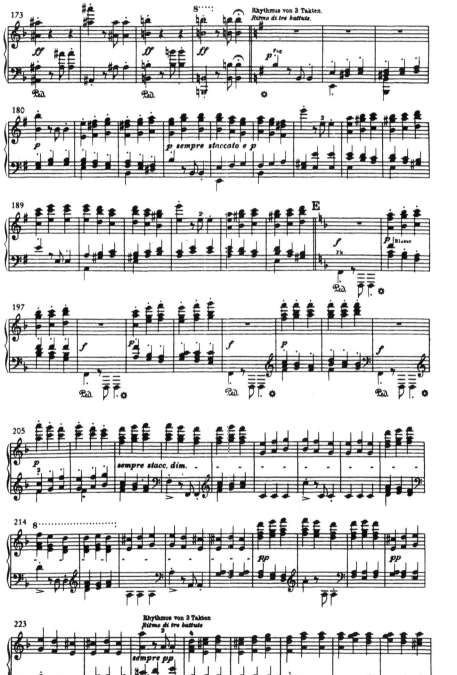

第四章　形式间奏　281

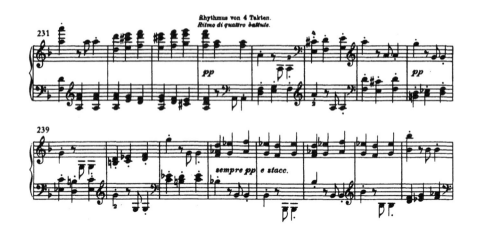

在该段落的开头部分（从第177—206小节），音乐强调的重点（由主要动机所界定）位于三小节单位中的第1小节。随后重点位置转移，动机出现在三小节单位中的第2小节（第207—224小节），而后又回到第1小节（从第225小节开始）。将重音置于三小节单位中的第2小节，这一做法是一种打破稳定性的力量，贝多芬借此建构了一个小型的三部性结构：稳定—不稳定—稳定。向四小节分组的回归（从第234小节开始）是通过将动机置于连续的四个小节中，四拍子节奏则是通过和声变换予以明确。节奏的每一次变换几乎完全取决于主要动机的位置，这是贝多芬非常典型的手法。我之所以选择这个非同寻常的三小节节奏的例子，是因为它的可塑性足以说明贝多芬在运用更常见的四小节模式时的创作实践。

舒伯特《C小调奏鸣曲》（D.958，写于1828年作曲家去世前不久）末乐章的一个段落显示出重音与乐句长度之间一种全然不同的互动关系，但同样是大师手笔：

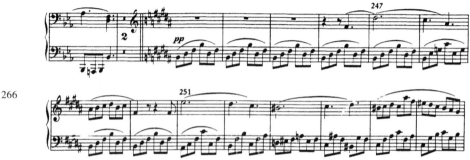

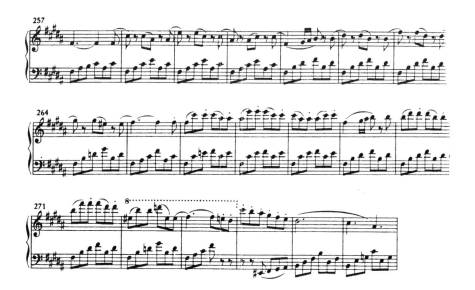

塔兰泰拉风格的末乐章中这个抒情的间奏段落由两个乐句组成，长度分别为15小节和17小节——或者说分别是4+11小节和8+8+1小节。然而，演奏中不会显露出任何不规则的痕迹，因为重音位置始终保持稳定：此处的强拍小节始终是奇数小节。对比体现在一个扬抑格结构之后跟随一个抑扬格结构。换言之，主题的第一部分中，一个加重音的小节之后是一个不加重音的小节：第247—250小节带有一个阴性终止，重音位于第1和第3小节；第251—257小节延续了这一模式。主题的第二部分（第258—273小节）与第一部分相反：非重音小节在前，有重音小节在后。第273小节又回归到开头的模式。这段音乐之所以带给我们规则的印象，不仅因为整个段落加起来总共32小节，而且其中的不规则性以对称的方式实现平衡，并保持了律动的稳定性。我们一定还记得，与4/4拍的情况完全相同，第1小节和第3小节通常是被强调的小节（或者说下拍），第2小节和第4小节是非重音小节（或者说上拍）。（第258—273小节始于一个第4小节的重音。）舒伯特保持了周期模式的规则性，但改变了乐句的重音位置。

显而易见的是，在19世纪20年代，至少在如舒伯特这样的大师的作品中，对四小节模式的偏离可以与这种标准形式一样具有成体系的规则的艺术意图。主要的区别不应在于有些作曲家僵硬照搬标准形式，而有些作曲家创造性地完全摒弃该形式，区别在于有些作曲家只是不加思索地使用（或不使用）这种形式，而有

些作曲家对这种将一个更宏观、较缓慢的节拍施加于音乐的做法进行开掘,以实现对于整体形式的新的时间视角。

要克服四小节模式所造成的单调性,秘诀在于,改变各个小节的重音和分量,避免将重音置于每组的第1个小节(就像为一个下拍加重音)。在贝多芬之后、勃拉姆斯之前,掌握这一技法的最伟大人物或许就是肖邦,我们可以从其1836年的《降D大调夜曲》Op. 27 No. 2的开头管窥一二:

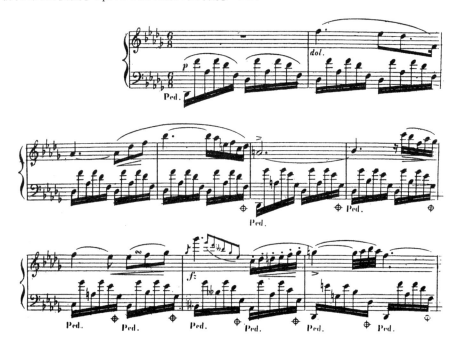

在第1小节引子性质的伴奏(但暗示了旋律的轮廓)之后,我们看到一个五小节乐句之后是一个三小节的应答 —— 或者更为恰当地说,是四个半小节的乐句之后跟随了三个半小节的应答。旋律的第4小节(乐谱中的第5小节)其实是被延长了。肖邦没有这样写:

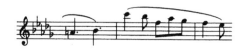

而是用了一个长得惊人的A♮音,极富表现力,这迫使下一小节要加快运动速度,由此营造出更为强烈的情感。《E大调练习曲》Op. 10 No. 3也始于与之相似的

五小节加三小节的组合，但发挥作用的因素不同：

若依照四小节模式，第6小节本应是个次要小节，或者说是个弱小节，但具有下拍的分量，因而将整个第二乐句挤进三个小节里，使音乐更为激动，与质朴简单的开头形成对比。

我们可以看到，肖邦通常都会采用四小节模式，但该模式在一定程度上与乐句的长度无关，他可以非常自由地对乐句长度进行变化。《降B小调第二谐谑曲》Op. 31显示出作曲家在四小节模式内部对切分节奏的复杂运用：

位于小节组合中下拍位置的是第5、9、13、17、21、25小节。第5小节和第13小节虽然有着强有力的 fortissimo 重音,但其作用几乎相当于下一小节的上拍,而第6—7小节和第14—15小节的延音线从本质上而言是切分节奏。第17小节比第13小节弱很多;第21小节完全没有重音,仅仅是连音符的延持;第25小节则以休止开始。然而,音乐听来却毫无不规则感,在宏观层次上依然坚守着四小节节奏模式。这使得第22小节和第45小节的特殊效果成为可能:这两个"弱"小节中出现了暴烈的弱拍重音,由此造成双重弱位的效果。显然这种切分节奏要求严格的速度,仅在四小节组合内部可以进行具有表现意图的自由发挥,但第1小节必须始终与规则的节拍相吻合,因而第16—24小节若要完全得到理解,就不允许留有任何自由发挥的空间。

肖邦《E大调第四谐谑曲》Op. 54有一段音乐,看似是一个不规则的九小节乐句加一个辉煌的高潮(第384—393小节),实际上却严格遵守着一个八小节模式:

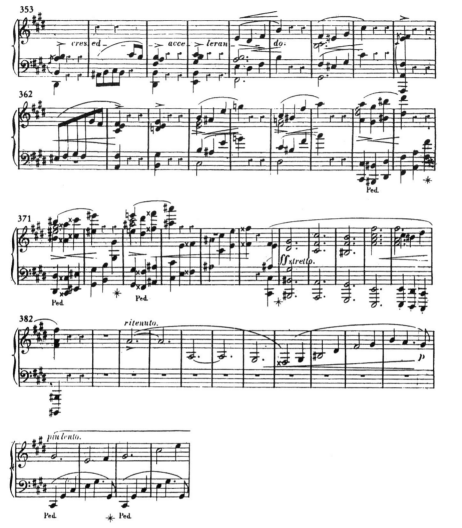

此处各个乐句中的第一小节或者说是下拍是第353、361、369、377、385、393小节。因此第385和第387小节是强拍小节，而在第384小节，肖邦在乐句的下拍之前一小节就让乐句进入。第384和第386小节属于切分节奏，它们预示了节拍重音，发挥了上拍的作用。仅当第383小节的休止时间严格依照乐谱而不被延长时，这里戏剧性效果才能发挥出来，但此曲在音乐会上的演奏情况却经常并非如此，因为大多数演奏者在第369—382小节的炫技之后会自然而然地想要在第383小节多缓口气。应当压制住这种惯性，因为第384—393小节这个乐句如果听上去像是

针对中心节拍的切分节奏的话，其表现力会强得多。当这个引入性质的乐句再现时，它之前也再次出现了一个从四小节组合的中间开始的琶音，叠置在基本的八小节节奏模式之上：

我们通过这首谐谑曲结尾的记谱可以看到，肖邦何等关注宏观节拍能够被听者感知得到：

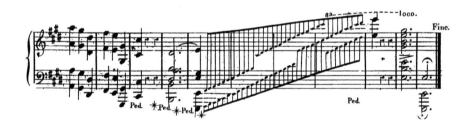

这个音阶虽然应当被弹得尽可能快，但肖邦依然将之记写在四小节中，每小节开头的音都是主三和弦中的一个音。

肖邦的大师手笔在于他能够既保持四小节组合，同时又改变各个小节在节拍上的重要性。《G小调夜曲》Op. 37 No. 1开头揭示出他对一种常见技法进行操控的能力：

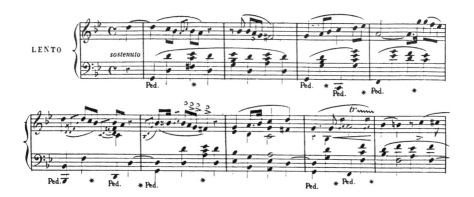

第一个乐句看似要结束于第4小节,但进而被强行扩充并延伸至随后的音乐。第5小节看似是这一过程的收束,但从第2拍开始突然成为开头四小节的再现,而且比开头更富戏剧性和表现力。这种新的力量在一定程度上来自肖邦将主题的两次陈述融为一体的能力,使得第5小节既是解决性质的收束,又是新的开始。

肖邦对四小节组合内部重音的精妙驾驭格外清晰地体现在《降B小调谐谑曲》中部的一个段落,紧随在我们上文引用的段落之后:

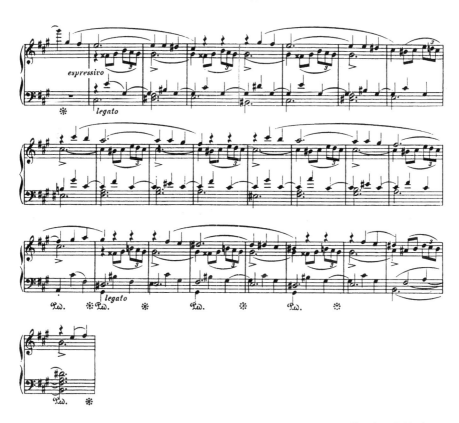

第四章 形式间奏

在此同一个动机既用于强调：

♩♩ | ♩ | ♩

也用于解决：

♩♩ | ♩ 𝄾 𝄾

强调重点起初置于四小节组合中的第1小节（或者说是下拍），解决置于第3小节。这一模式演奏了三次。到第四次时，第3小节也采用了强调形式，而在下一个四小节组合中，重音位置发生倒转，解决形式位于第1小节，强调形式位于第3小节。（我们也可以将整个这一段落看作是先有三个四小节组合，随后是两个六小节组合，但这也并不改变其四小节节奏组织的本质。）如果演奏得恰当，这个段落具有富于表现力的切分效果，从完全稳定的形式转变为不稳定形式，类似我们在贝多芬《第九交响曲》"三小节为一组的节奏"中看到的那种形式。能够驾驭这种技艺的作曲家凤毛麟角。

如果我们记住这种既维持又颠覆四小节节奏的能力，便能够理解肖邦更复杂一些的实验，例如《G大调夜曲》Op. 37 No. 2。这是肖邦作品中为数极少的采用三小节周期的例子：

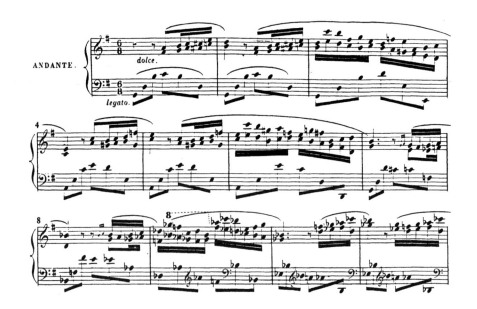

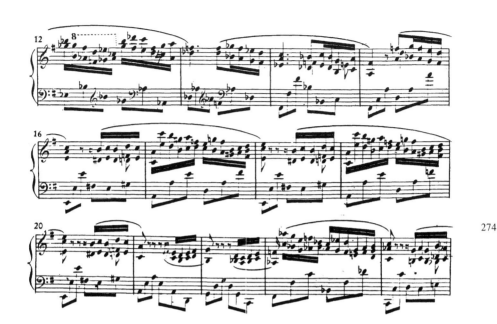

第1—12小节的这些三小节周期中,双手处于错位进行状态,左手始终领先右手半个小节。在第4小节,当左手开始新的周期时,右手还处在前一周期的结尾(这一过程持续了12个小节,左手始终先于右手)。因此,第4小节既是新周期的第1小节,同时又是前一周期的第4小节,这里所暗示的是有序的重叠使得四小节组合缩减为三小节。在第13小节的后半部分,该模式转变为完整的四小节乐句,结束于第17小节,但一个新的四小节模式立刻从第二个十六分音符开始,重叠再次发生。这样进行分析或许显得很烦琐,但肖邦这种对节奏结构的布局掌控营造出流畅的音乐运动,强化了这首乐曲的船歌特色。

舒曼不具备这样的高超技艺,但他也关注如何让四小节结构变得有趣,在这种诉求的迫使下,他所提出的解决方案与肖邦的同样富有独创性,或许比肖邦更富戏剧性。《大卫同盟舞曲》的第8首是以七小节乐句为单位进行组织的:

这些乐句中显然都漏掉了一小节，其效果奇特非凡。这是因为第4小节（以及第11小节）既是之前第2小节（和第9小节）的应答，也是一个新的四小节乐句的开端，该乐句将和声节奏加快，直至第7小节结尾。舒曼通过每个七小节乐句的最后一小节进一步强调了这种非常规效果，因为最后一小节虽然按照记谱包含两拍，但从强调重音的角度来说相当于一拍。由此，我们不仅感到缺失了一小节，同时——当该乐句依照乐谱开始反复时——也感到缺失了一拍。

先有三个七小节乐句，后加一个四小节乐句[被相当于 *ritardando*（渐慢）效果的扩充延长至五小节]，其间又砍掉一拍——像上例这样的结构在舒曼的创作中并不常见，但典型体现了舒曼的不拘一格。更为典型（而且在某些方面更不拘

一格）的是，他经常通过持续强调弱拍或采用持续的弹性速度来模糊下拍，以此让节奏发生变化。《大卫同盟舞曲》的第7首是这种手法最精湛的例子之一：

甚至在基本的速度和节奏有机会确立起来之前，*ritenuto*（突慢）的标记便出现了，随后每两小节重复出现一次。不写 *a tempo*（恢复原速）也是舒曼的一大特点。这并不意味着不应回归原速，而是显然不可能向听者表明原速究竟是在何处重新确立起来的。其最令人信服的结果是一种灵活的音乐运动，节奏不断随着演奏者的兴之所至而发生些微变化，乐曲的内聚性也依赖于演奏者。

在歌曲体裁中，可通过模棱两可的方式来处理四小节乐句：钢琴可以在人声的四小节乐句上添加若干小节，而这些额外的小节听上去往往像是处于不同的节奏步履，从属于主要声部的节奏。在舒伯特的《孤独》中，人声声部极其规则，以半个小节为最小单位，四个这样的单位形成一组。钢琴对这一模式的干扰中断使之更为复杂，但音乐的规则性并未真的被打破：

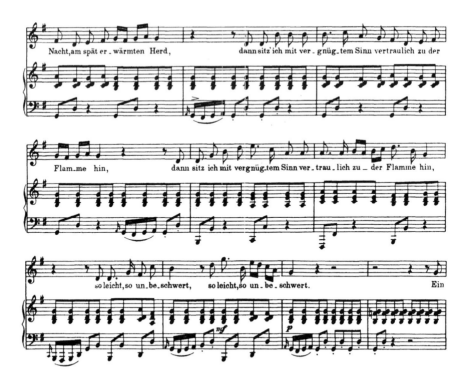

277　然而，在舒伯特的《致音乐》中，伴奏声部的干扰能够与人声旋律整合起来，共同形成一个统一的乐句：

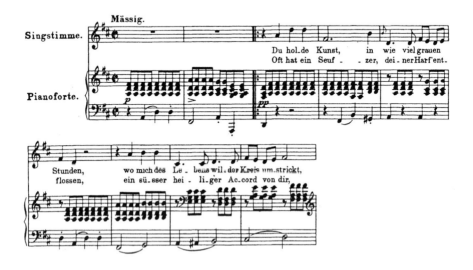

人声演唱的第一个乐句长度为四个小节。第二个乐句从钢琴声部开始，与第一个乐句发生交叠，随后的三个小节中，人声将其旋律线条延续下去，形成开头乐句的一个新的四小节变体，更富表情，也更为复杂。

一种效果更为强烈的情况是：钢琴声部的干扰起初看似是一个新的四小节组合的开始，随后人声的回归开启其自身的又一个四小节乐句，该乐句既在某种程度上是独立的，同时又与之前的钢琴声部融为一体，例如《冬之旅》中的《路标》：

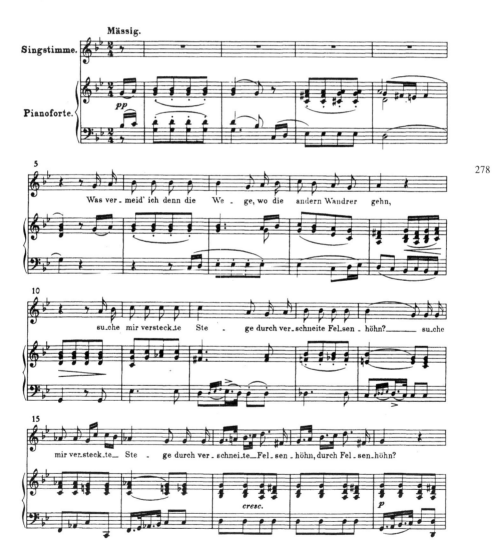

第四章 形式间奏

我们完全无法确定第10—14小节究竟是个四小节乐句还是个五小节乐句：两种解释都成立。（采用这种令人印象深刻的技法的另一个例子来自《在春天》，请见页边码62）。第15—19小节本质上是个四小节乐句，只是由于第3小节的重复而延长为五个小节。

四小节乐句扩大了音乐的时间尺度。发展于19世纪早期的这种对该乐句模式的新型用法将小型乐曲转变为真正的微型结构，仿佛肖邦的《G大调前奏曲》仅有7小节之长而非31个小节（即七个四小节乐句加两小节的引子和一小节的悬置）。这种乐句模式给予长篇作品更宏观的运动感觉，改变了微观细节的意义。最终，这种宏观感觉将使瓦格纳乐剧这样的鸿篇巨作成为可能。

第五章

肖邦：对位与叙事形式

诗性灵感与写作技艺

在肖邦《降B小调奏鸣曲》Op. 35的几乎每一个版本（因而也在大多数演奏）中，第一乐章都存在一处严重的错误，使该乐章的一个重要时刻变得毫无意义，尴尬笨拙：呈示部的反复始于错误的位置。第5小节中原本应用双小节线来表示一个新的、更快速度的开始，而许多印刷版却在此处的上下谱表中给双小节线添加了两点，表示一个段落要演奏两次。以下谱例是发行于莱比锡的第一个德国版中的错误：

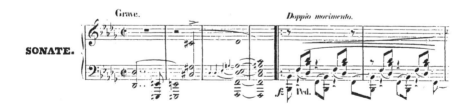

只要看一下华沙的手写稿照片，我们就能确知这些小点是由印刷者所添加。（这份手写稿不是肖邦的亲笔手稿，但有肖邦本人的增补和修正。声名狼藉的"帕德雷夫斯基"版中印刷了其中第一页的摹真本。）此曲的一个早期版本犯下了这个错误。肖邦的作品几乎总是同时在三个城市出版——巴黎、莱比锡和伦敦。德国

版在此出了错,但伦敦版和巴黎版的开头则是正确的。以下是伦敦版,与手写稿所显示的相一致:

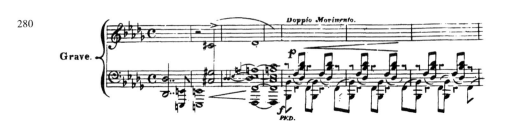

然而,我所见过的所有20世纪发行的版本都是错误的。另一个19世纪发行、在20世纪重印的版本也做对了:布赖特考普夫与黑特尔公司在19世纪晚期发行的批评版,由李斯特、赖内克、勃拉姆斯等人编辑。这个版本中的奏鸣曲是由勃拉姆斯所修订,聪明如他,当然不会让这个错误一犯再犯下去。[1]

不过,我们应当无需借助文献资料上的证据也能看出这个问题。这个错误的标记在音乐上是不可能的:它以一个B♭小调伴奏音型打断了D♭大调的一次凯旋性的终止式,这个和声效果甚至不够刺激以引发听者的兴趣,听来不过是敷衍了事。呈示部的反复显然意在从这个乐章的第一个音开始:开头的四小节并非一个慢引子,而是呈示部不可或缺的组成部分。我所听过的那些没有延续这个愚蠢印刷错误的演奏完全省略了呈示部的反复。这使得该乐章太短,但也要强于那个音乐上荒谬无稽的错误之举。然而,我确信一定有一些钢琴演奏者已经发现了正确的版本,无论是通过华沙的手写稿还是勃拉姆斯编订的布赖特考普夫老版乐谱。

乐曲的开头令人震惊,暗示着错误的调性D♭大调,但很快转向了B♭小调。而当第1小节在呈示部反复中再次回归时,它此时处在正确的调性,因为呈示部结束于D♭大调。开头四小节具有双重功能 —— 既是充满戏剧性的开端,也是从呈示部结尾回归主调的过渡:

[1] 1912年问世的伊格纳茨·弗里德曼(Ignaz Friedman)的版本在乐曲的这个地方也是正确的,但它显然建基于勃拉姆斯的版本,因其在终曲乐章的再现部也添加了多出来的两个小节(这个做法看似足够合乎情理,或许是肖邦本人所为,但也很有可能是由于莱比锡版本的印刷者数错了需要复制的小节数)。这意味着,勃拉姆斯是用莱比锡版作为基础;即便如此,他还是能够纠正乐曲第一页上这个重大失误。

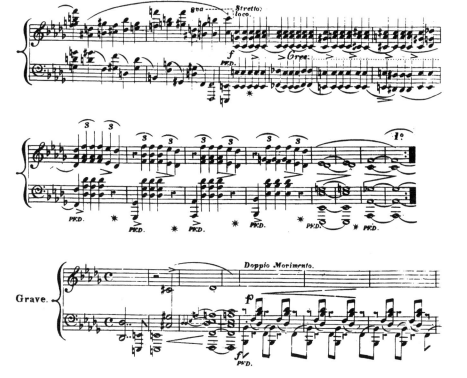

未经和声配置的左手声部在右手进入的前一小节解决了终止式。几年之前，肖邦在其1832年问世的《B小调谐谑曲》Op. 20中采用了相同的手段，效果同样惊人。谐谑曲中的这一手笔出现在尾声开头，第569小节：

此处的效果或许更为惊人，因为它并不像那首奏鸣曲中那样在节奏上有所准备和铺垫。奏鸣曲开头的速度恰好比呈示部的其余部分慢了一倍。[肖邦对新速度的指示是 *doppio movimento*（快一倍），而在音乐会演奏中，第一乐句的速度处理通常要慢两倍或三倍，这种欠考虑的做法不过是为了让开头显得更加浮夸造作。]快速度的两小节等于慢速度的1小节[标有 *grave*（庄板）]，到了呈示部的结尾肖邦用了各有两小节之长的长音符让音乐回归到原初的慢速度，使得这一过渡极为平滑流畅。

让一个乐句既作为乐曲开头戏剧性的格言动机，又实现从呈示部副调性回归主调的调性转变，这一构思精妙非凡。更为重要的是节奏、和声和织体方面的精心实现。如果我们反思一下，上文提及的那个印刷错误在一百多年的时间里出现在几乎所有版本中，不仅没有被更正，而且似乎没有被注意到，那么我想我们有理由认定，认为肖邦对奏鸣曲形式的处理乏善可陈这一惯常见解是无足轻重的。[1]

卡尔·马利亚·冯·韦伯是他那个时代为数极少的受到肖邦敬仰的作曲家之一，他的《C大调奏鸣曲》Op. 24提供了一则先例（若非一个典范）。与肖邦的奏鸣曲一样，此曲的第一乐章也始于一个四小节"格言动机"（motto），而且同样起初处在主调和声之外，随后才解决到主调。当呈示部反复时，这个格言动机此时听来成为呈示部最后几小节的明确延伸。肖邦的做法更为紧凑，更有戏剧性，因其格言动机的开头是对呈示部结尾未完成的终止式的解决。（韦伯的这个乐章还有一点与肖邦作品具有亲缘关系：主调和声在再现部的回归不是始于开头几小节的音乐，甚至也不是始于第5小节主要主题的位置，而是从第20小节的新材料开始。）以下是韦伯作品的开头：

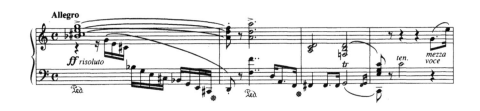

[1] 玛格丽特·本特（Margaret Bent）已经向我指出，爱德华·科恩起初为这个错误的读谱辩护[见于《音乐形式与音乐表演》(*Musical Form and Musical Performance*, New York, 1968)]，但后来在一篇文章中写道，这个反复记号"结果毫无意义"，此文即《编辑的责任与勋伯格棘手的"误印"》["Editorial Responsibility and Schoenberg's Troublesome 'Misprints'", *Perspectives in New Music*, vol. 11, no. 1 (1972), p. 65]。

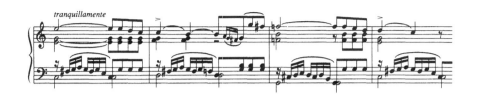

以下是通过开启发展部来结束呈示部（这一手法在很大程度上也与肖邦的构思具有共性）：

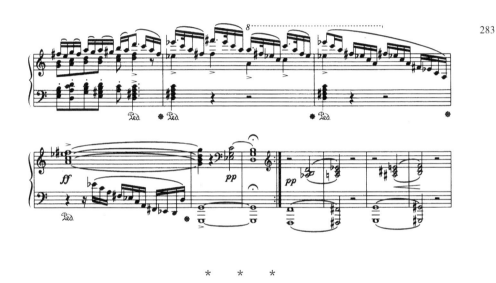

* * *

舒曼对肖邦《降B小调奏鸣曲》Op. 35的评论广为人知，但它既是我们品鉴肖邦风格的典范，也主导了我们对肖邦风格的误解，直至今日依然如此。舒曼显然敏锐认识到此曲的力量，意识到此曲的重要性；但他抱怨肖邦将其最古怪、最异质的四个孩子硬生生地绑在一起，凑成了一首奏鸣曲。1840年的音乐界要比今天的更加狭小，舒曼无疑知道此曲的第三乐章"葬礼进行曲"的写作时间比其他乐章早了两年。然而，将肖邦这四个乐章凝聚在一起的基调与和声色彩的统一性不仅令人印象深刻，而且远远超越那种在后面的乐章直接引用之前乐章来实现统一性的更为武断的技法，这一技法是肖邦许多同时代作曲家（包括门德尔松和舒曼本人）的常用手法。

对于舒曼而言，肖邦这首奏鸣曲中主要的绊脚石是后两个乐章。他写道，葬

礼进行曲乐章有些令人生厌。终曲乐章则是经过八度叠加的一个单独的三连音线条，标有 presto（急板）、pianissimo（很弱）、sotto voce（低声地）和 legato（连奏），直到最后一小节才加上了和声（一个降B小和弦，力度为 fortissimo，带有踏板），除了第13、14小节的一次渐强外没有任何其他的力度标记和踏板指示。这在此曲出版时引发了风波。舒曼很客气大方地试图品鉴欣赏他在此曲中感到"更像是讽刺而非音乐"的东西。他写道："从这一毫无旋律、毫不欢乐的音乐线条中，散发出一个奇异、可怖的魂灵，对一切阻挡抵抗的力量都重拳出击，消灭殆尽，我们痴迷聆听，不予反对，直至结尾——但却无法予以称颂：因为这并不是音乐。"

过于认真对待一位作曲家对另一作曲家的论断，或许并非明智之举。门德尔松也厌恶肖邦的这个末乐章，但他后来也讨厌肖邦的许多玛祖卡作品。当舒曼《克莱斯勒偶记》的一份乐谱被寄给此曲的受献者肖邦时，他只对乐谱标题页的设计说了几句好话（这个标题页的确令人印象深刻）。总体而言，肖邦对他的大多数同行（包括李斯特和柏辽兹）不屑一顾，这一点有明确记载。作曲家所感兴趣的音乐主要是那些他们能够从中获益或窃用的作品，但他们不愿意详谈这一问题。舒曼对肖邦终曲乐章的抵制可以理解，而这个乐章所展现出的对长期确立的18世纪形式手法的娴熟掌握却是舒曼极少企及的。这并不是舒曼自己所追求的那种音乐，他未能认识到维持肖邦大多数极端实验的那些传统元素和保守技艺，或许也情有可原。然而，舒曼对肖邦音乐所做出的反应为后世的大多数肖邦批评奠定了基本模式：承认其想象力，同时也确认其技术上的局限性。

在舒曼看来，肖邦技法的局限在于他显然没有能力获得一部大型作品所必需的统一性，无法以众所接受的音乐手法实现其想象愿景。更为晚近的批评家对肖邦缺陷的认知有所不同，但更加头脑简单。肖邦批评中的一个或多或少的共性现象[1]是认为他没有能力处理大型形式，而更为合理的认识或许是，肖邦是他那一代唯一一位面对大型形式总是驾轻就熟的音乐家——毕竟，他的每一首叙事曲和谐谑曲都与贝多芬一个乐章的平均长度相当，或是更长，肖邦的两首成熟时期的奏鸣曲在公众演出中要比19世纪30、40年代任何其他可与之相提并论的作品更令人

[1] 尼古拉斯·坦珀利（Nicholas Temperley）为《新格罗夫音乐与音乐家辞典》所写的"肖邦"词条是个值得敬仰的例外，吉姆·萨姆森（Jim Samson）、杰弗里·卡尔伯格（Jeffrey Kallberg）等人近来的研究已显示出更为深入的理解。

满意。肖邦批评中的另一个同样愚蠢的共性现象是认为他的作品几乎全部为三部曲式。"二部曲式"和"三部曲式"这样的术语用于18世纪的音乐时已然笨拙，而"三部曲式"一词被用于肖邦的叙事曲甚至《幻想波洛奈兹》时，它毫无助益，甚至充满误导。面对肖邦的创意，我们的技术词汇显得荒唐可笑。

肖邦的诗性天才建基于他那一代无人能及的专业技艺。他的技艺甚至超越门德尔松。到了20岁之后，他的作品几乎从不失手，包括那些最雄心勃勃的作品，而他最伟大的同时代作曲家舒曼和柏辽兹的音乐中却常有失误。甚至当他想要营造即兴效果时，他的音乐形式都紧凑有序，从不松散到瓦解涣散的地步，而我们在李斯特的音乐中却时常发现这样的问题。肖邦从未费心改进的唯一一种技艺是配器。另一方面，不同于舒曼、李斯特和柏辽兹，他娴熟掌握了意大利歌剧的多种形式：他的作品中有许多例子展现出有着完美形式组织的意大利风格旋律，而《F小调钢琴协奏曲》中甚至出现了一个完整的歌剧场景（scena）。实际上，令批评家倍感困惑的正是肖邦对意大利歌剧技法的创造性运用，因为批评家的大多数分析工具源于德奥器乐音乐。

最重要的是，肖邦是莫扎特之后最伟大的对位大师。这一点仅当我们将对位等同于严格的赋格时才会显得自相矛盾，而肖邦除了在音乐学院的习作之外从未写过正式的赋格作品。然而，他所接受的主要训练（无论是作曲还是键盘演奏）都来自对巴赫音乐的钻研，这是一项他终其一生都在从事的研究，他也总是将之推荐给自己的学生。他的学生们证实了他对巴赫的崇敬。在他与乔治·桑那次著名的马略卡之行中，《平均律键盘曲集》是他随身携带的唯一乐谱，他在音乐会演出之前也通常以弹奏其中的前奏曲与赋格来热身。贝多芬对于对位艺术的掌握显然要困难得多。实际上，在有些人看来，恰恰是技艺上的吃力造就了贝多芬此类音乐的力量。肖邦在声部写作方面的得心应手，在同时代作曲家中无人能及。

学生时代的肖邦了解莫扎特的独奏作品，但很可能对后者的协奏曲一无所知：他对协奏曲形式的观念来自约翰·尼波穆克·胡梅尔、弗雷德里克·卡尔克布雷纳和约翰·菲尔德。意大利歌剧一定是他最大的乐趣所在：它确乎是肖邦那个时代最盛行的音乐形式。胡梅尔的影响在他的音乐中很早就有所减退，但他从未停止对胡梅尔的景仰，而且在19世纪40年代，依然很容易看出胡梅尔的《升F小调钢琴奏鸣曲》是肖邦《B小调第三钢琴奏鸣曲》的样板。肖邦的音乐在很大程度上

源于他早年的歌剧经验、祖国波兰的舞曲节奏与和声以及巴赫的音乐。将这一切凝聚在一起的艺术首先来自巴赫，尤其是《平均律键盘曲集》。如果他也曾了解巴赫的宗教音乐，那么这一了解也为时已晚，无法为他所用。为了去除我们对肖邦的错误印象 —— 具有极富想象力的天才，却被技术缺陷严重局限 —— 我们必须从他的技艺而非天才谈起，即便我们最终希望揭示的是他的天才。

对位与单线条

肖邦技艺的极致一例是《降B小调奏鸣曲》中令舒曼等音乐家深感不安的单声性终曲乐章。这样一首乐曲的令人不安之处（甚至如今在一定程度上依然惊人）在于，音乐艺术的某些元素几乎被削减为零，但这使我们得以更为清楚地看到其他元素如何发挥作用，以及作曲家如何调用这些元素来取代那些消失元素的功能。（我们或许还要顺便补充一句，说某人的作品超越了音乐的界限同时又让听众从头到尾陶醉其中，这样的评论对于一位雄心勃勃的年轻作曲家来说或许是个不错的评价。）肖邦的其他作品中也有"单声性"段落，包括《降E小调前奏曲》以及《升F小调波洛奈兹》Op. 44精彩的中间段落。《升F小调波洛奈兹》在某些方面比《降B小调奏鸣曲》的终曲更加极端，我将用它作为论述的出发点：在此不仅旋律和多声织体被最大限度地简化，而且对单独一个音的固执坚守在肖邦的任何其他音乐中都无出其右者。这个长大的段落出现在波洛奈兹的第一部分结束于一个F♯小调终止式之后，起到向中段过渡的作用：

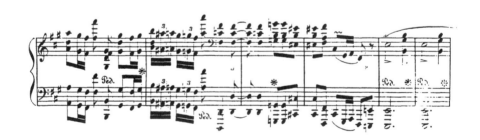

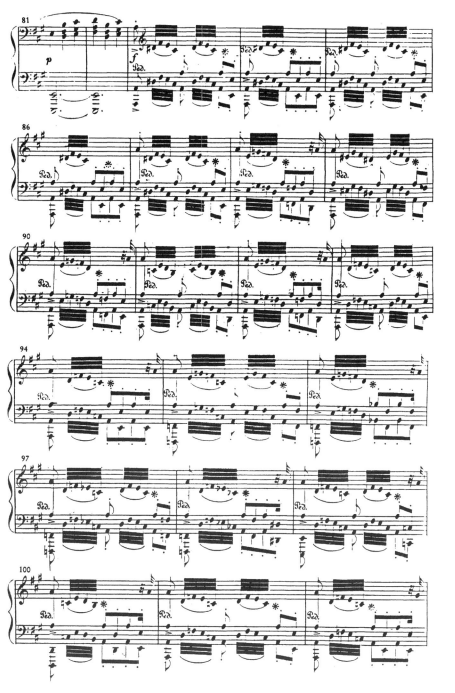

第五章 肖邦：对位与叙事形式

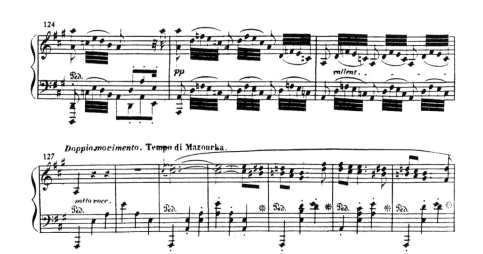

这是肖邦所有波洛奈兹中最伟大的军队风格段落,虽然它并不是最著名的一例(《A大调波洛奈兹》Op. 40 No. 1和《降A大调波洛奈兹》Op. 53中的军队性段落更广为人知)。肖邦将波洛奈兹从雄伟堂正的行进舞曲转变为英雄主义意象,甚至在Op. 53中转化为对骑兵冲锋的描绘——但所有这一切都并未借助于通常被称为标题音乐的元素,肖邦波洛奈兹中非音乐元素的重要性相当于一首海顿四重奏中非音乐元素的地位。在Op. 44中,打击乐效果已达到那个时代任何作曲家敢于达到的极致程度。每小节中的四个三十二分音符再现了小军鼓的滚奏,每小节末尾的八分音符则是在模仿定音鼓的重击(肖邦在此要求演奏者始终不用踏板)。唯一的力度标记是开头的 *forte*,以及每个第1拍上的重音记号:显然,力度应当始终保持强奏(*sempre forte*),直至第117小节开始的 *poco a poco diminuendo*(一点一点渐慢)。第103—110小节,开头段落第二主题的再次出现应当以 *forte* 和 *sostenuto* 来演奏,与该主题第一次出现时的标记相同,虽然 *sostenuto* 暗含着 *cantabile*(如歌地)的色彩。钢琴演奏者若是在此企图予以鲜明的力度对比,则是误入歧途:这里的 *forte* 不需要冷酷直白,但必须与此处的节奏一样坚定不挠,否则便会破坏始于第117小节的渐弱。我们应当由此注意到肖邦的音乐也可以多么残酷粗犷,他的练习曲和谐谑曲中有些段落甚至走得更远,但都不及此处如此猛烈地反复强调一种音响。

正是这种固执的重复使一个先前主题的再现如此富有效果:将一个加重音的A音反复20次之后,第103小节主题的第一个音G♯的到来不仅是一种缓解,也是

必然的结果。持续重复一个音是使之变为不协和音（即必须得到解决的音响）的最简单方式，而最常见的古典解决形式即是下行二度，有如一个倚音，在此是A到G♯。肖邦之前的作曲家已然理解重复手法的心理效应（尤其是亨德尔、海顿和贝多芬），但前人对该效应的开掘利用从未达到此曲的规模尺度。下行二度到G♯音——仿佛所有音区都同时下移——带给听者的印象是，之前那二十个小节的A大调都是这个G♯音的不协和音响，构成某种大规模的那不勒斯和声关系。但这只是个假象，因为八个小节之后音乐便凯旋回归A大调，最高音区上移一个八度。围绕五度循环的最平庸模进使A大调的回归简单而令人信服（低音线条是简单的G♯-C♯-F♯-B-E-A）：

第103小节开始的这个主题的设计（无论是在此还是其前两次出现）意在始于一次惊人效果：一个二度下行起初没有和声配置，随后很快成为一个四六和弦。它的第二乐句的开始（第107小节）并非四六和弦形式，而是最为稳定的原位形式，因为低音模进运动此时占据主导，发挥着直接回到前一段落结尾和声的作用。其转调性质不过是重新确认之前和之后的A大调的稳定性。

我们在上文引用的这个部分的首尾段落看到，借助一个单线条来暗示完满的四部和声，这一技法毫无非同寻常之处。它是自18世纪早期以来所有作曲家的惯用手段：不仅J. S. 巴赫的长笛独奏奏鸣曲和帕格尼尼的随想曲中用到了它，而且任何赋格主题中也可见到它。（亨德尔和其他作曲家的歌剧和清唱剧中有不少咏叹调都是单声性质的，不带有通奏低音。这一效果早在18世纪就非常盛行。）实际上，我们或许可以说，一名杰出对位大师的试金石即是写作一个具有和声意义的无伴奏单线条的能力。一个调性旋律中的各个音符根据彼此的关系以及与主三和弦（该和弦几乎总是在开头就有明确界定）的关系而具有不协和或协和性质。巴赫《A小调管风琴赋格》BWV543的开头提供了一个非常清楚的例子：

第1小节界定了A小三和弦；不协和音是B音，且在第2小节开头立刻解决到C音；开头的A音和第1小节的下方E音并不仅仅是高音声部旋律的组成部分，而且还提供了一个低音线条，构成原位和弦的和声。从第3小节开始，四部和声织体就非常明显了。巴赫自己后来又为之写了一段两声部音乐与之平行进行：

左手的最后6个音可以被扩充为四个声部，每位听者对这一段落的理解都需要本能地将这6个音感知为一个同时发声的单位，正如我们会将吉他或竖琴拨弦奏出的一个和弦的一连串音符接受为一个单位，甚至当其中很多音已经停止发声也不会影响我们的这种感知。分解和弦形式的和声或许是最古老的和声形式，而通过旋律的手段来实现和声的分解和弦也并没有多复杂。肖邦在《升F小调波洛奈兹》中对这一技法的运用并无多少原创性。

比这更具原创性的是此曲第95小节那个激动人心的时刻：低音声部和高音声部从一个线条分离为两个线条。在A音重复出现了十二个小节之后，F♮音在低音声部的出现效果卓著。在此我们意识到A持续音主要不是在低音声部而是在最高声部保持不变，延续下去。而这在第96小节所造成的不协和音响起初听来是有意为之，甚至有些刻意，但正因如此，也显得格外有力。在B♭大和弦背景下在高音声部保持A音的做法在此残酷无情：它丝毫不为迎合听者的听觉舒适而有所让步，但这只会增强这页乐谱上的节奏动力所带来的愉悦，甚至是狂喜。

然而，此曲的最激进之处是肖邦对八度叠加和音区的运用布局。"单声"线条的三个动机分别与不同的音区音色相关联。例如第112小节中，

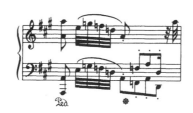

其中第1拍不仅因其重音而且通过四个八度的跨度而有别于该小节的剩余部分；它将最高音区与最低音区统一在一起。三十二分音符的动机运用的是中间音区，而为该小节收尾的三个沉重有力的八分音符跳音则跃入低音区。不仅接连出现的音符暗示了不同声部被统一在同一个线条中（如上文所述的巴赫的做法），而且每个声部都被给予独具个性的器乐音响。这一点在第111小节上方音区提升一个八度时得到进一步强调。尽管音区有所变化，但这个线条由于钢琴较为中性的共振鸣响以及肖邦的踏板指示而保持着统一。然而，我们也可以说，肖邦将一种标准的古典技法转化为一种新颖的声音观念，让每个音区都清晰有别。

清晰的区分必定会提供一个诱人的机会，让作曲家在暧昧性上做文章。如果我们将以上不同的动机分开记谱，便会看到肖邦是如何开掘这种暧昧性的。这样记谱能够显示出音区的划分。通常来说，其中一个动机所暗示的不协和和声会在下一小节同一动机在相同音区的再现中得到解决：例如，第98小节中的C♭音在下一小节该动机的相应位置以C♮音而得到解决。但第122—124小节中出现了音区交换：

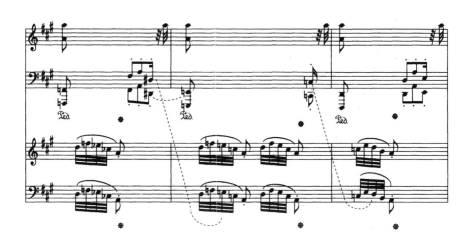

292

第122小节末尾的D♯音并未依照规律被C♮音解决，而是例外地被低音声部和次中音声部的E音所解决，第123小节末尾的低音C♮则走向第124小节三十二分音符组合末尾位于中间音区的B音。假如肖邦没有如此精确地赋予这一线条中的不同动机以各自的特点，那么上述细节很容易被忽略：在此它造成了一个声部解决另一声部的感觉。从标准多声技法的角度而言，肖邦的手法极为正统，无懈可击，

但他的音色构思是独创的，声音是新颖的。

因此，用旋律取代和声是保守的手法，虽然这里所造就的音响史无前例。而用节奏来取代旋律的某些功能则要远为惊人。这在很大程度上是通过两个要素实现的，一是和声的四小节终止式结构，二是以下这个并不复杂的动机：

该动机在终止式结构中发挥着重要的作用。第83—86小节是一个引入性的乐句，看似不过是个伴奏：我们起初意识不到这个伴奏几乎就是我们即将听到的全部。作曲家在其中加入了一个细节，为的是营造具有旋律感的印象，这个细节就是微小的上拍，即第89、91、93、95、97、99、100、101小节之前那个鼓点般的三十二分音符——每两小节出现一次，结尾除外，因为此处的节奏加速一倍。这一模式从第87小节开始，虽然该小节没有上拍，但它在之前四个小节的引入段落之后让听者感受到音乐在高八度位置有一个新的开始。其结果是以下的节奏（谱例中每一个小节代表原曲中的四个小节）：

这样的节奏布局与和声的变化（使终止式在恰当的位置连接乐句）共同造就了一个形式得当的浪漫主义旋律所必需的最低条件，构建出一个以恰当的四小节对称分组为基础的曲调。

我们必须钦佩作曲家以极为精简的手段实现了如此浩大的声势。这首先是通过乐音和节奏坚定不挠的重复所造成的令人沉迷的效果。作曲家显然有意在此进行一种作曲上的炫技展示，它要求演奏者予以同样技艺精湛的实现。这一段落在整首波洛奈兹结构中的位置为其残酷性提供了依据：它是一段间奏，处在开头段落悲情的崇高尊贵与随后的抒情三声中部之间［三声中部即标有 *Tempo di Mazurka*（玛祖卡速度）的段落，开头标以 *sotto voce*（低声地）］。波洛奈兹与三声中部原本是个简单的三部曲式，但这段军队性格的间奏改变了这一点，这样的结构布局我们很容易理解领悟，却难以借助主要用于描述18世纪形式结构的技术语

汇来界定它的特点。

这段军队性格的间奏自身是个三部曲式，但仅在谱面上是如此：它的中间段落，一个简单的二部结构（两个乐句，第103—110小节，向下转调一个全音），其前后两边是一个此前从未出现的主题的两次出现。然而，这个中间段落的作用并不像ABA形式中的对比性中段，它的进入是作为对之前持续重复的A音的解决，并且经过模进直接回到这个音。它借助引用而将这段间奏与波洛奈兹的开头段落联系起来。这段间奏整体凭借其主调A大调而在和声上与玛祖卡风格的三声中部紧密相连，却大大破坏了波洛奈兹与三声中部之间的对比效果。它在连续29个小节持续不断的 *forte* 之后，通过长达10个小节的渐弱而导向玛祖卡，仿佛在为玛祖卡节奏进行准备铺垫的过程中耗尽了自身的能量。它以一个外来的不相干因素打破了三部性的舞曲形式：它不属于作为三声中部的玛祖卡，因为它包含有一段对开头舞曲的回忆，这段回忆是其形式的本质性因素；它也处在乐曲开头的波洛奈兹段落之外，因其在这段波洛奈兹明确收尾之后始于一个新的调性，具有与后者迥然相异的性格。

用附加的建构打乱既有的形式，简单而严格地引用早先一个段落的某个乐句，以此来戏剧性地打断音乐的进行，这一技法直接来自肖邦接触意大利歌剧的经验。我们或许可以将之与罗西尼、多尼采蒂、贝利尼的歌剧创作手法相提并论，例如，他们会用一首合唱，甚至整个场景来打破惯例性的形式，打断咏叹调传统的"慢-快"布局。这种打断手法自身是肖邦时代歌剧中的一项传统，但他将之应用于纯器乐音乐，并使之具有史无前例的戏剧力量。这一手法违背了传统形式的要求，具有标题性音乐的意涵和效果，但我们无需任何标题内容便可以从纯粹音乐的角度来理解它。这个打断音乐进行的手法如此良好地整合在总体结构中，以略微超越学院派理论的更为长远的视角来看，它创造出一种新的、完全可以接受的形式。但不同于古典形式，它无法被轻易复制，只能用一次。

<div align="center">* * *</div>

294　　《降B小调奏鸣曲》的末乐章完全为单声部性质，其激进程度远低于那首波洛奈兹，因而我们起初可能难以理解为何舒曼及其同时代人为这个乐章感到如此震惊，以至于认为它是非音乐的，但易于理解的是他们缘何为该乐章所着迷。从形

式上而言，这是一首单声部创意曲，是以相对简单的二部曲式写成的一首无穷动。前四个小节显然是建基于Bb小调属和弦的一段引子：

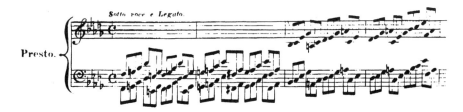

而且此处的和声轮廓回顾了第一乐章的开头四个小节：

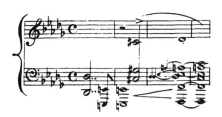

随后在第5—8小节出现的主要主题是半音化的，但第5、6小节明确界定了主和弦与属和弦：

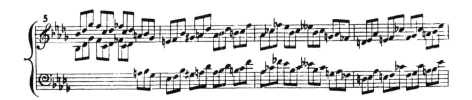

半音化变得更加持续不断，但和声上逐步愈加清晰地勾勒出关系大调的属和弦，一个新的主题在第23小节从关系大调上进入，并从第27小节开始高八度重复：

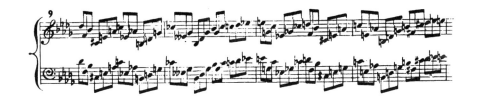

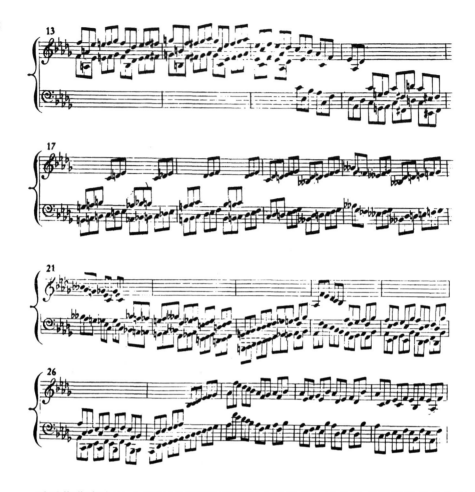

随后作曲家为B♭小调的属和弦进行了悉心的准备，准备的手段是最受尊崇的古典方式——重属：

　　再现部始于第1—8小节的严格重复，从第39小节开始。整个乐章共75个小节，第39小节靠近正中间的位置。

　　第11—30小节的再现要自由得多，运用了连接部的元素，并将"第二主题"进行发展，直至一个终止式。例如，第63、64小节显然回顾了第23和27小节，因为这两处是整个乐章中仅有的连续不断的音阶运动。第17、18小节则在第57、58小节以及第61、62小节以倒影的方式得到回顾。从第65小节开始了一段尾声，建基于被暗示的属持续音。

　　两个部分的平行对应甚至扩展至乐句结构的层次，这个乐章的乐句全部以四小节为一组，除了一个在两部分均有出现的模棱两可的两小节乐句——之所以模棱两可是因为我们不清楚这个乐句更靠近它之前的音乐还是更靠近随后的音乐。在乐章的前半部分，第21、22小节具有这种过渡作用（第21小节的开头类似第20小节，而第22小节从动机上导向第23小节）；在乐章的后半部分，相同的功能由第67、68小节来承担，它们为第65、66小节的音乐收尾，但又通过连线与第69、70小节相连。这个连线涵盖了一个新的乐句，该乐句始于第69小节开头的和声变换。第65小节的低音F在和声上的有效性直到第69小节甚至更靠后的部分才得到解释——它直至最后的 *fortissimo* 才得到解决。属到主终止式的全部力量被随后而来的音乐所削弱：第一次主和弦解决是在第68小节末尾的弱拍上，而且仅仅是一个空五度，并很快落入不稳定的四六和弦形式。肖邦的乐句划分标记（从第67至70小节）与节奏上的分组不相吻合（这在他的创作中很常见），因为第67、68小节在和声上与第65、66小节一致，而新的一组和声从第69小节开始。作曲家着意于避免过分清楚分明的乐句连接。最后的终止式显然是有所预示的主和弦：基础低音在第72—74小节四次出现在弱拍上，具有试探性和不确定性。然而，就和声而言，此曲到第73小节就结束了，这也使得最后一小节带踏板的 *fortissimo* 显得更加残酷无情。

这种不带发展部的二部性"奏鸣曲"形式在1750—1800年期间极为常见，此后继续频繁出现在歌剧序曲中，包括罗西尼和柏辽兹写的大多数序曲。或许称之为"谣唱曲形式"（cavatina form）更合适，因为它通常是返始咏叹调首尾段落的基础（而没有中间段落和返始形式的咏叹调在18世纪被称为"谣唱曲"）。肖邦这个终曲乐章的其他因素在19世纪30年代也并不鲜见，包括其丰富的半音化也很容易在其他同时代作曲家（如路易·施波尔）的作品中看到。那么，这个乐章之所以在当时令人不安，而且如今在一定程度上依然令人不安的原因在于，肖邦以毫不妥协、几近严苛的苦行般的方式实现他的乐思，而且单线条所暗示的不协和音响以风驰电掣的速度转瞬即逝。

这个乐章的节奏一往无前，毫无松懈；音响是通篇的 sotto voce（低声地）和连奏，几乎没有任何力度上的强调；复杂的半音化进行完全借助一个经过叠加的单声线条而构建起来，暗示着三部或四部和声；速度则是急板，整个乐章如闪电般急速推进。所有这一切都让听者难以把握这里的音乐，即便它有着传统、清晰的结构。

一种很流行的观点认为，这个终曲乐章描绘了葬礼行进队伍离开后，寒风扫过坟墓的景象。面对这个观点，至少有一位肖邦的同时代诠释者曾愤怒地予以拒绝，此人即李斯特。在听过安东·鲁宾斯坦演奏这首奏鸣曲后（据莫里兹·罗森塔尔的描述，鲁宾斯坦的演奏类似拉赫玛尼诺夫的录音——显然体现了一种俄罗斯传统），李斯特评论道，这样的演奏是将文学解读强加于纯音乐所造成的不幸后果。风吹坟墓的效果通常是借助浓重的踏板实现的，然而，罗森塔尔（曾师从肖邦的学生米库利和李斯特）则主张，这个乐章的演奏除最后一小节外应当完全不用踏板。肖邦的踏板标记经常很浓重，但他在此仅在最后一小节给出了踏板指示（同样有趣的是，在"葬礼进行曲"乐章中，直到第11小节才有了踏板标记，由此暗示了开头的音色较为"干"，较为内敛）。然而，应当补充的是，风这一意象在传统上通常是用这个乐章的这种快速半音运动来表现，但无论怎样，肖邦始终拒绝对其作品进行标题性诠释，而且我们没有理由认为他会对这个乐章持例外的态度。

浪漫一代的伟大艺术在于，暗示标题内容的存在，同时又不实现具有音乐以外特定意义的细节。这个终曲乐章的情感力量足够明显：葬礼进行曲之后那种恐

怖和痛苦的感觉表现得极为贴切，无需任何音乐之外的素材细节予以支撑。这种力量来自以下诸种因素：乐曲构建的密度；作曲家拒绝为迎合听者的听觉舒适而做出丝毫妥协，拒绝在通篇持续不断的 *pianissimo* 中做出任何力度变化；极端的速度，听者必须在完全由一个单线条构成的整个乐章中从听觉上捕捉到迅捷的和声变换。这种强度，这种对听者专注力的超高要求，着实令人沉迷。

用一个单线条暗示三声部或四声部织体，这一做法必然造成声部进行上的某些模糊不清。这个乐章之所以效果卓著，在一定程度上有赖于肖邦天才地开掘利用了这些对位上的模糊性。他的做法是对音型模式进行各种微小的变形，这些变化形式一闪而过，以至于听者要等片刻之后、在其消失之后才能领会它们的用意。充分理解的延迟实现是此曲形式的内在特性。这个单线条从不维持什么，而是仅做暗示：和声感觉的确认总是略微迟到。肖邦对这种暗示技法的运用，比任何其他作曲家都走得更远，但甚至是未经训练的听者也能够把握其中的意义，例如，第13—16小节：

此处第一小节中全部细节的和声意义即刻显而易见，

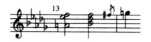

剩余的音符E♮和G♭/F♯，则是次要的附属，要么是走向F的倚音，要么如该小节最后的F♯，是个走向下一小节G♮的经过音。第14小节看似与前一小节完全相同，只是位置移高了一个全音，但由于其随后的音乐，该小节的和声意义与前一小节迥然相异。F♯和A♭附属于G♮音，或起初看似如此——但该小节最后的A♭音并非经过音，而是下一小节和声的开端，由此将音乐的和声分量导向自身。于是这里的和声意义变成了：

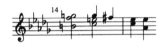

在第14小节的最后一拍上,由于下一小节所确认的A♭上的新的和声意义,G♮音失去了重要性,并且由此,第4拍上处于重音位置的F♯音获得重要地位,因其不再被感知为导向G音的倚音——但这一点只有在回顾中才能感受到。然而,F♯音新的重要意义被随后两个小节所证实,到这两个小节的末尾,这个音已成为低音线条中的主要成分:

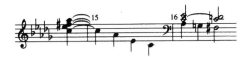

很容易从感官直觉上把握肖邦的手法(每位钢琴演奏者都会略微加重第14小节最后的A♭音的分量,部分原因在于这个音型要求这样做,而F♯音的表现潜能有时需以适度精细的处理予以实现)。但若要将之描述出来,我们必须理解它的基础是简单的和声序进,很像巴赫作品中数字低音的实现(或者像申克尔图示的中景),只不过它带上了富有表情的装饰,并覆盖了钢琴键盘的整个音域。

和声变换的那种飘忽闪烁、暂时不确定的感觉给予这一乐章某种不祥、压抑的兴奋感,这种效果源于作曲家的暗示技法,通过回顾而实现(虽然延迟的时间差总是极为短暂):*sotto voce* 的音响、速度以及重音的缺失强化了这一效果。和声意义最终总是完全确定的,很少模棱两可、悬而未决。在61—63小节,

起初我们或许不确定第61小节应当被解释——包括演奏和聆听——为以下进行:

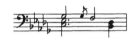

习惯于调性音乐的听觉会从中搜索出最简单的三和弦解释。然而，第62小节告诉我们，Gb是贯穿于这两个小节和声的持续音，因而我们所听到的是：

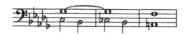

或更为详细的是：

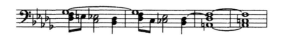

作曲家仅通过对简单的音阶走句加以略微变化便能够暗示出如此丰富的和声，这或许显得令人吃惊，但我已经说过，肖邦是在推进一项悠久的传统。重复对于基本和声的确定显然发挥着重要的作用，此外还有音型在高低音域方面的范围限度。一音与一拍的关系也是另一个重要因素，肖邦在这个段落中将上下声部分别置于最强拍和最弱拍，从而获得了有趣的效果：上方线条位于第1拍和第3拍的开头，下方线条位于第2拍和第4拍的结尾（所有演奏者都禁不住强调此处的低音线条，要么通过轻微的重音，或是略微的弹性速度，或是将每个低音延持到下一组三连音）。最终，传统的学院式对位体系——即关于不协和音及其向协和音的正确解决的规则——决定了我们如何聆听此处的和声。即便我们不了解这些规则，我们的听觉也因长期聆听过去三百年意在根据这些规则进行和声配置的众多旋律而形成习惯，而且旋律的流动和陈述方式也总是暗示着这些规则的存在。

在该乐章的某些位置，瞬间的暧昧性得到极其丰富的开掘，最显著的例子是在第5—8小节（请见页边码294）。此处的基本和声为：

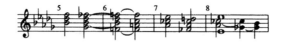

但第7小节中的音型显然强调了两个次要和弦：

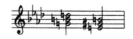

这两个和弦对主要和声运动所发挥的作用类似半音化的装饰音。所有不协和音都得到正确的解决，但半音化运动极尽复杂，以至于不同声部的不协和音往往彼此构成新的和声，这些和声叠加在基本的和声进行之上，带来瞬时的听觉愉悦。

　　我们已经谈到，用一个单声线条来暗示多声织体的最平庸方式是借助分解和弦音型：阿尔贝蒂低音只是其中最著名的一种形式（之所以最著名很可能是因为它有正式的称谓，而其他形式没有）。肖邦从巴赫的音乐中获得通过音阶走句来实现相同目的的技法，加之和声的半音化发展，他实现了比巴赫音乐更大程度的丰富性。至于让分解和弦发挥多声效果，肖邦在某些方面也比这位前辈大师走得更远。例如这个终曲乐章的第9—12小节：

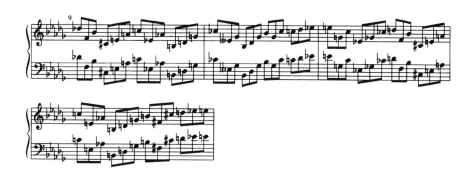

　　第11、12小节看上去似乎与第9、10小节完全相同，但和声节奏有所加快，不协和程度也有所增强。这里的分解和弦布局意在暗示低音线条和最上方线条，两者平行进行但步调错位。正是这种有所延迟的平行运动造成了不协和音响，让我们等待其解决。因此，前两个小节呈现为：

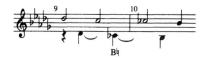

　　这里以不同的方式在上下两个声部勾勒出一个小三度下行，其中的差异则让我们意识到两个不同的线条，并在第9小节结尾和第10小节开头造成冲突。上方线条在下方线条的衬托下得到解决，协和音响得以重建。但第11、12小节却并非如此，而是对这两个声部给出了另一种解读：

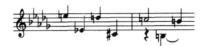

这里的下行运动扩充到四度，和声节奏加快，所产生的冲突是一系列小九度运动，唯有最后一个得到解决：这不过是一个简单的半音阶，通过转移到另一音区而被赋予了奇特的不协和色彩。肖邦在这个段落里展示出从巴赫对位中习得的重要经验之一：不仅一个声部可以造就多个声部的效果，而且反之亦然。我们之前在第9、10小节被迫接受为两个声部（高音声部和低音声部）的音乐此时在第11小节又变回一个单线条。转瞬即逝、影影绰绰的不协和音响赋予这个段落一种不安的粗糙感，即便用真正sotto voce的处理予以缓和，这种效果如今听来也依然惊人。

我以这些"单声性"作品开始本章的论述，是因为它们十分清晰地揭示出肖邦艺术最引人注目的两个方面：其一，将一个单线条展现于多个不同的音区并呈现出史无前例的音响和音色效果；其二，在内声部和低音声部创造出极富表现力的若干个性化的线条，使得其音乐织体的每个声部似乎都生动鲜活。实际上，这两个方面有如同一硬币的两面：将古典对位改头换面，并根据浪漫风格的音色予以重新构思。

叙事形式：叙事曲

我们在肖邦更"常规"的音乐中找到对古典对位法予以转型的类似例子，《降A大调叙事曲》Op. 47的开头几小节：

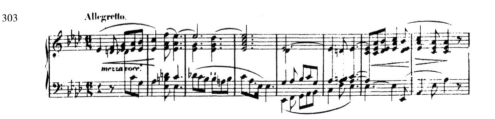

303

这是一个八小节的旋律，被划分为简单的两小节分组：始于上方声部，在第3小节移至低八度的次中声部，并发挥着和声低音的作用。随后在第5小节再次低八度运动，在第7小节重新回到高音声部。此处手法的细微精妙最显著地体现在从第6小节至第7小节的最后一次音区转换：上方声部的E♭音在第6小节结尾听上去是位于低音声部的旋律的一个伴奏音，而后当上方声部重新接管旋律的呈示时，此音在听觉回顾中又变成一个旋律音。我认为，肖邦的这个技法习得自J. S. 巴赫的一些赋格作品，我们有时会在这些赋格中发现，赋格主题的第一个音与该主题之前的插段的最后一个音紧密相连。肖邦的这些段落会让19世纪早期的演奏者感到困惑，而巴赫的同时代人却不会这样想：肖邦的时代要求音乐表演应当让一部作品富有效果，并完全能够被听众所理解。实际上，肖邦在此对巴赫手法的运用达到了非同寻常的有效性：上声部是从前一和弦的音响中自然而然地生发出来。事实上，E♭音的重要性是有所铺垫的：整个这八小节的音乐都是一个E♭持续音，从第1小节的内声部开始，在第2小节下移八度，而后又升高八度。这个乐句中仅有一些最为短暂、转瞬即逝的时刻，E♭音既未弹出也没有持续鸣响。持续音的音区变化与旋律或主要声部的音区变化一样，都是肖邦音乐思维的典型特征。

在一页乐谱之后，当旋律再次出现时，音区的转换更为显著，涵盖了超过六个八度的范围，或者可以说近乎覆盖了整个钢琴键盘的跨度：

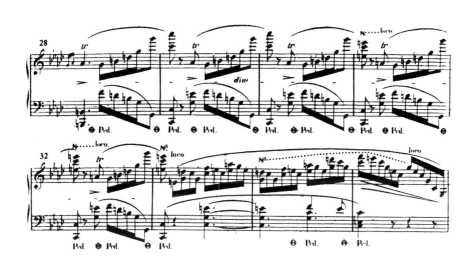

第五章　肖邦：对位与叙事形式

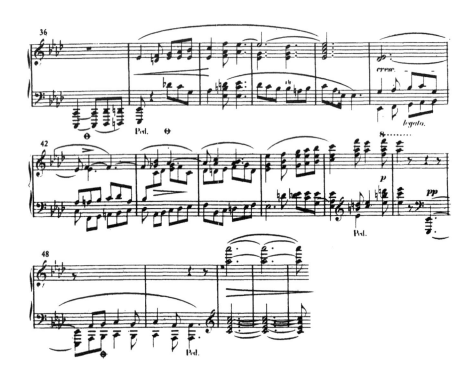

导向旋律再现的那些小节在很长时间里停留在即将主导下一段落的C大和弦上，并且精彩地展现出浪漫时代典型的那种似是而非的特殊对位：支声复调式的伴奏，其中主要声部和次要声部勾勒出相同的动机，但彼此错位进行。此处的左手乐句是：

这个乐句以不同的形式出现在右手：

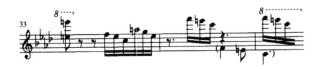

305　　这个效果并非卡农或模仿手法，而是将一个清晰明确的简单乐句及其经过自由装饰的流动形式同时演奏，其中的装饰形式上升到高三个八度的位置，随后又

优雅地下行至最低声部。而后开头主题的第一个音从低音声部跃升至高音声部，即在第36小节从低音声部的半音上行生成，而后在第41小节回到低音声部，其开头动机的一部分出现在高音声部，作为低音声部主题的对位（第43—44小节），然后主题的位置再次上升（第47小节）和下落（第48小节），其幅度达到了肖邦时代钢琴的极限。

这些音区变换并不仅仅是异想天开的音响游戏，而且对于旋律的构思至关重要，因为这个旋律若是通篇在同一音区被演奏出来，便会效果尽失。该旋律的四个两小节乐句均建基于相同的动机，一个简单的六度音程E♭/C，以不同的形式奏出。该动机若是始终出现在同一音区，便会令人不堪忍受，而旋律也是通过该动机的音区移位构建而成。它首先以上行音阶的形式出现：

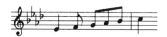

随后变为下行运动：

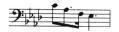

在第7、8小节，再次呈现为开头的上行音阶形式，最终又以变化的形式出现：

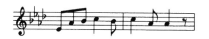

这首叙事曲随后的诸多主题均导源于开头这个六度。

第2小节里出现了另一个动机，同样非常简单：

前文引用的谱例中已经出现过这个下行二度，即在第43、44小节被用作对位材料。该动机在第9—25小节的每个小节中持续不断地出现在左手声部：

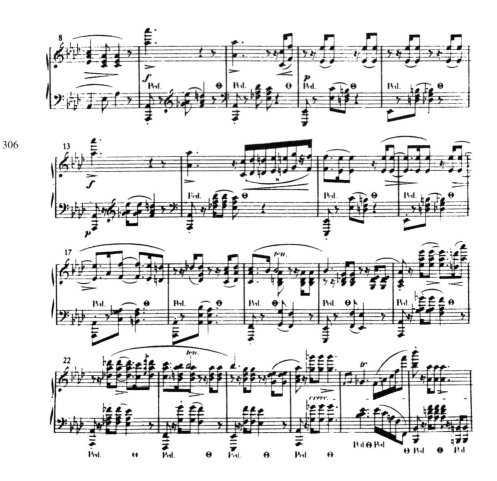

而在第10—11、第14—15、第19小节以及其他地方，右手声部也暗示了这一动机。我们通常听到这个动机跟随在那个六度之后：

以下这种形式：

出现的频率不及这个形式:

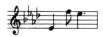

这个下行二度在全曲中的存在自然不及六度音程的各种形式那样具有独立的地位,因后者在乐曲中发挥着更为根本性的作用。

这一段的开头(第9—10小节)显示出一个看似由两个独立声部构建而成的旋律线条,我们所听到的音乐可以如下所示(我将之简化为一个线条和同一音区):

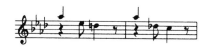

我们将这两个声部听作一个整体,这一事实在几小节之后该动机有所变化时变得更为清晰:

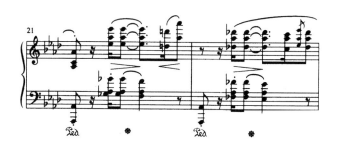

的确,肖邦的许多旋律都符合这两个动机所界定出的范围。

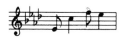

可以给出两个夜曲的例子:

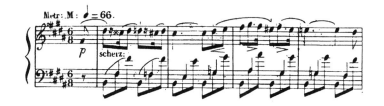

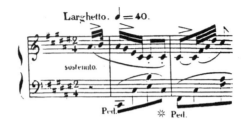

这个轮廓或许也可以被视为肖邦风格的典型特征。然而，在这首叙事曲中，这个主题关系的一以贯之十分显著——乐曲通篇都在近乎痴迷地重复这两个动机——而且我们也可以预料到，这样一种持续性应当是借助最符合肖邦艺术天性的那种旋律类型而实现的。

这首叙事曲的第二段转向F大调，其有三个主题，全部源自乐曲开头的动机。这个六度动机首先以两种不同的倒影形式出现，即谱例中的B^1和B^2：

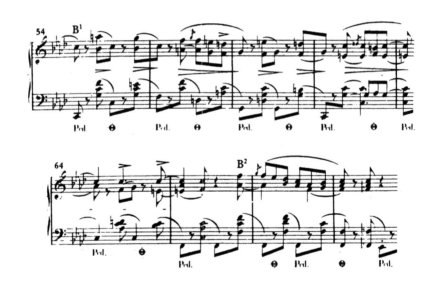

第三个主题，C^1，在一次神奇的和声变换回到最初的A♭大调后让这个六度涵盖了多个八度的范围[1]：

[1] 在《肖邦音乐指南》(*The Chopin Companion*, London, 1966) 第236—239页，艾伦·沃克 (Alan Walker) 详细分析了此曲开头几页的这些动机，但除了第115—123小节之外，基本没有提及它们在随后音乐中的转型。他仅仅论及六度动机的原初形式E♭到C，而没有将该动机的各种移位纳入考虑的（转下页）

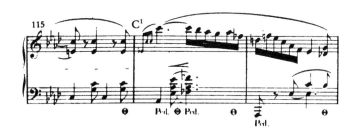

而且这个主题立刻发生变形,转化为C^2:

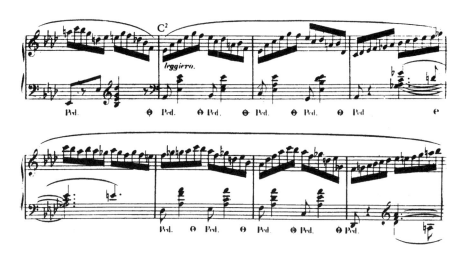

肖邦指示第116小节开头琶音装饰音的第一个E♭要与左手共同在拍点上奏响。这使得从E♮到E♭的转变产生出精致的效果,并且当华丽的装饰音型从E♭音横扫至C音后又优雅地下行时,也对这个动机予以强调:左手在第117小节富有表情地呼应了这一动机。在整首叙事曲中,这个段落最为充分地向我们揭示出肖邦如何将当时的沙龙音乐风格转型为纯器乐形式的美声花腔风格,并且超越了这两种灵感来源。

通过一个看似全新但与之前一切音乐有所联系的主题而回到主调A♭大调,这

(接上页)范围。这种坚持一个动机的固定音高的做法有可能源于一种申克尔式的研究方法,我们也应当承认,在大型音乐结构中,音乐材料的原初形式所发挥的作用自然要比其经过移位的各种变体略微更具根本性意义。然而,我们将会看到,从第183小节开始,移位形式对于原初形式的重要性变得十分关键,对最后高潮的铺垫也恰恰依赖于原初形式与移位形式的等同。

个非凡的时刻值得我们在花一点时间来仔细研究——正如几乎每位演奏者在此都会将速度略微放慢（演奏者几乎是由于这小节开头的琶音装饰音而被迫这样做），让新的音响强化扩张。向A♭大调的回归似乎未经准备，但完全令人信服：它带给我们的满足感多于意外感。这种感受部分源于肖邦让音乐在一种和声上走火入魔般地持续逗留如此长的时间，以至于和声变化的到来成为某种调剂和缓解，而且看似不可避免——我们已在《升F小调波洛奈兹》中观察到这一特征，但此处的手笔更为精妙。虽然这首叙事曲的第54—114小节始终保持在F调，而且起止均在大调，但F大调的终止式毫无踪影。这个段落的中心位置出现了三次F小调终止式，全部带有某种节奏上的模糊性，但持续反复出现的是F调的属和弦C大三和弦上的半终止——总共出现十次，通常建立在C持续音上，并且固执地重复着C大三和弦。（对C大三和弦的执着坚持在第29—36小节就为乐曲的开头段落提供了高潮，直接回到A♭大调，正如第115小节。）到第116小节，当再次重复的C音在A♭大三和弦上方得到重新诠释时，我们似乎从一个悬而未决的不稳定段落回到了开头音乐更为稳固扎实的根基上：

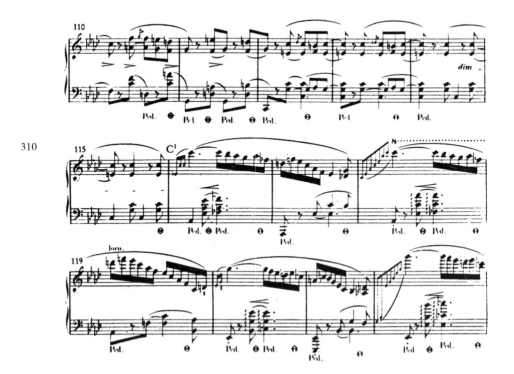

第115小节调性回归这一刻所带来的令人心醉的满足感也有赖于肖邦对多声织体运动的纯熟掌握。C大三和弦中的E♮音下行变成开头六度动机中的E♭；但事情到此尚未结束。E♭音随后在内声部再次攀升，E♮以F♭的面貌再度回归。我们很容易追踪这个内声部，因其依照自身的轨迹持续下去：

其他多声关系保持了音乐带给我们的绝对连续的印象，仿佛一张由纷繁复杂的和声变换编织而成的稠密之网。我们并非总是立刻意识到所有这些不同的声部，但如果其中一个声部成为和声意义的承载者，我们便会即刻听出它来自何处，去向何方。

还有一个因素让第115小节A♭大调的回归听来如此稳定：在乐句节奏方面，此处呈现出的清晰性与此前从第54小节开始的长大段落的暧昧性形成对比，因为在之前的段落中，左右手始终处于错位进行——实际上，它们的错位如此严重，以至于我们有时会瞬间搞不清楚每个第一乐句究竟从哪里开始。这种有所模糊的乐句轮廓会营造出一系列和声上转瞬即逝的微妙差别，而 mezza voce（用一半音量）的力度也适度凸显了这一点：

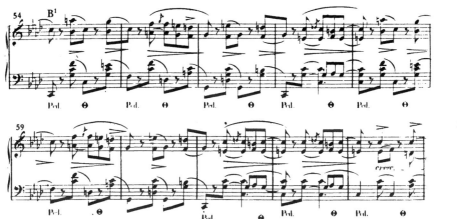

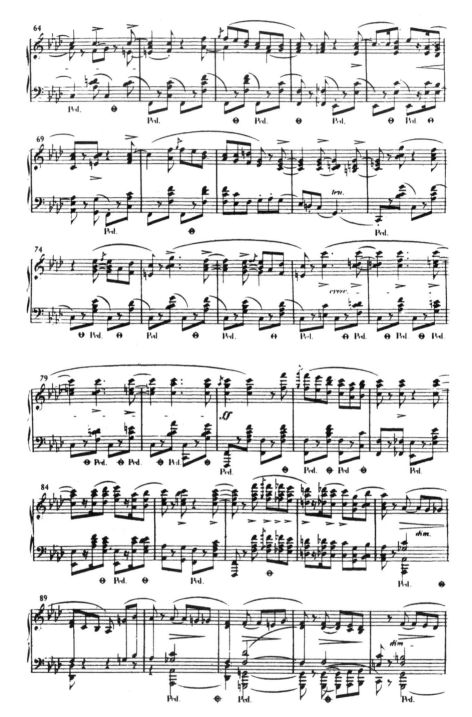

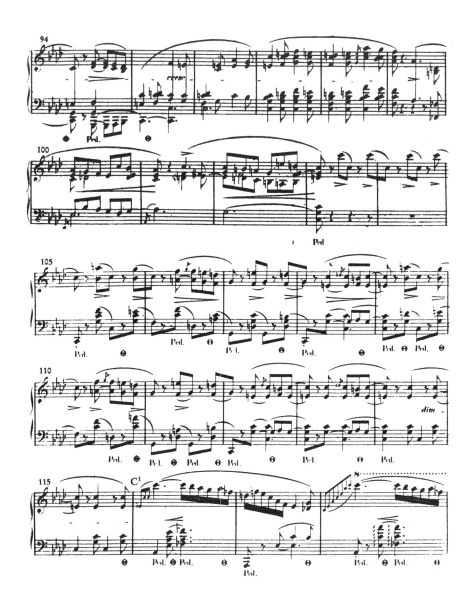

低音从第54小节的第一拍开始,但右手则短暂延迟,到了下一小节的开头,右手仍未解决其属和弦,而左手已然奏响主音。音乐在强小节与弱小节、重音下拍与非重音下拍之间大做文章,但非常精细微妙,在演奏中会造成微弱的差别,但依然被基础结构牢固控制。

一个算术上的异常现象表明了这种对乐句节奏的灵活调控:主题始于一个偶数小节(第54小节),却在一个奇数小节(第105小节)再现。这意味着这些贯穿

全曲的以四小节为单位的乐句分组中有一组省略了一个小节。我第一次注意到这一点时感到非常困惑，因为实际上乐句节奏看上去并非不规则。我们没有意识到这里的四小节周期发生了一次变化，而是感到它似乎没有中断、保持着音乐的流动。这里值得我们去深入观察肖邦何以让一个反常现象带来令人信服的规则印象。细节或许看似复杂，但其原则极为简单，而且对于肖邦的技艺具有根本性的意义。

我们已经看到，左手在第54和58小节的第一拍上开始其四小节乐句，而右手的周期则在两拍之后开始，并在第58和62小节的下拍上完成其四小节乐句，而与此同时低音（或者说左手）已经开始新的乐句。右手乐句的收束与左手乐句的开始相吻合。关键的转折点出现在第62—73小节。第65小节的低音开始了一个新的四小节乐句，而右手乐句此时并非在两拍之后，而是在近乎整整一个小节之后从第66小节的上拍戏剧性地开始。换言之，右手延续了最初的四小节乐句分组，而左手抢先进行：左手从一开始已然略微领先，因而使得这里的错位更令人信服；右手在第54和58小节的小节线之后开始其旋律，但从第66小节开始却先现于下拍，这使得此处的变化发展十分平滑顺畅。低音声部的变化在第57和61小节有所铺垫，它们分别预示了第73和81小节的强下拍效果。

右手在第73小节加入低音声部新的乐句划分模式中。高音声部与低音声部暂时突然同步运动，而第70、71小节切分节奏的旋律轮廓使得从错位到同步的过渡极尽美妙顺畅，其中主要的旋律线条从第70小节的中间开始，在第71、72小节从右手转移至左手。第67和69小节已为这一效果做了铺垫，其中低音声部的运动将下拍的分量转移至小节的后半部分，只是到第70小节右手才再次服从于左手。这个段落可以记谱如下：

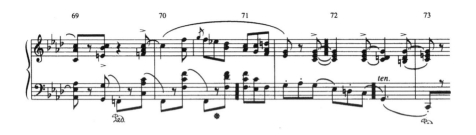

314　　主要旋律线条的移位起初是对位性质的，随后是单声性质的，两个声部共同出现在相隔八度的G音上之后，一个声部消失于另一声部：这里的音乐仅在谱面

上是复杂的，在演奏中听来却直截了当、效果精彩。此处在每个四小节周期内部赋予每个小节的分量灵活多变，不尽相同。[1]持续变换的是周期内部的强调位置。我们可以比较第81小节和第85—86小节，便能够清楚地看到强调的位置从奇数小节转向了偶数小节。

和声与旋律之间的互动十分复杂。第65和81小节仅在低音声部出现一个强下拍，左手开始了新的乐句，右手却在优雅地进行旋律的收束。旋律乐句强有力的新开端位于第66和82小节的上拍，而低音声部的重音却相对弱化；又一个新旋律始于第86小节中间，更为剧烈地改变了强调的位置。这种重音的起伏，重音从周期模式的一个位置转移到另一个位置，以及和声节奏与旋律结构的错位交织，所有这一切赋予这个段落一种不断流动的绝妙氛围，一种极其符合威尼斯船歌节奏的漂浮感。

此处的宏观运动可总结如下：低音在第65小节预示了新的四小节周期模式，与旧的周期有一个小节的重叠；最高声部延续旧的周期，直至第73小节服从低音声部的模式。随后从第81小节开始以更大的张力对这些乐句予以重复。简言之，一种发挥基础支撑作用的强有力的连续性，在表面上被乐句划分的微妙的重叠体系所修饰改变。综观肖邦时代的作曲家，他在掌控乐句节奏方面可谓至高无上的大师，并用平滑的表层掩盖了底层涌动的激情。

第116小节A♭大调的回归所带来的异乎寻常的平静安宁与宽广舒展，源于以上这一切复杂精细、环环相扣的音乐运动的骤然消失。最高声部和低音声部此时同步进行，四小节周期也未受干扰。肖邦对大范围节奏的掌控，以及改变节奏织体并使之与长时段和声运动相吻合的能力，在他那一代的作曲家中独一无二。此处音乐从紧张到稳定的转变几乎无法觉察且易如反掌。然而，这里的张力却毫无解决，只是瞬间回避了张力。实际上，织体变得更加复杂、更为辉煌、更加不安。完全的解决一直拖延到全曲的最后一页才实现。

这个内部段落（第50—115小节）的张力不仅源于节奏上的不稳定性和离开

[1] 或许可以将第58—62小节视为右手的一个五小节乐句，其后跟随三个小节（第63—65小节）。第66—70小节构成了一个不规则的四个半小节的轮廓，但肖邦的连线（从第69小节结尾到第71小节中间）与此并不相符，坚守着周期性的乐句节奏。当这个段落在第86小节再现时，踏板（从第85小节中间到第86小节中间）发挥了连线的作用，但此处更为显著的是，一个新的乐句从第86小节的中间开始。实际上，第86—88小节扩充和强化了第82—83小节的下行六度动机。

315 主调 A♭ 大调的运动。音乐在第 54 小节从 A♭ 大调转向 F 大调，但我已谈到，从第 54—115 小节没有任何地方出现过 F 大调的终止式（实际上整首乐曲中都不存在），而只有 F 大调的属和弦上的半终止，但随之而来的是 F 小调，F 小调从第 65 小节持续到第 102 小节回到 F 大调，但依然不过是到属和弦的解决。由于肖邦倾向于将 A♭ 大调与 F 小调作为同一调性来处理，那么我们或许可以这样说，直到第 145 小节，即这首叙事曲已然过半的位置，都没有出现丝毫的转调，不过是一系列调式变换。

每次变换都是由两小节的八度 C 音重复而完成，这个八度 C 音或是作为 F 调的属音，或是作为 A♭ 大调的中音。这个反复出现的模式的作用类似叙事诗每段诗节之间的叠句。以下是该模式在不同位置的出现：

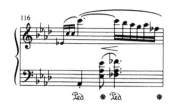

以上这每一个时刻与其说是转调不如说是给C音重新配置和声,这个音是基本动机的一切不同变体的始终不变的终点。仅当这番固定模式的呈现结束时,音乐才重新开始产生向前推进的感觉。这就是肖邦的形式与其古典前辈的形式之间的最大区别所在,对于后者而言,材料的呈示不仅要求对比而且要求紧张感的明确增强。肖邦将大规模的张力强化推迟到所有主题材料都被听到之后,正如他将张力的解决尽可能延迟到最后一刻。

新的出发点出现在主调中主题C^1和C^2的结尾,其第二段听起来仿佛只是随着我称为B^1的那个主题在下属调Db大调上重复:

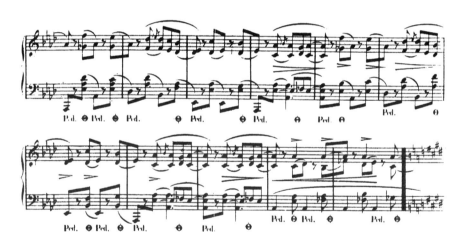

第二段的前33个小节的确以这种方式在下属调上重复,[1]但随着主题B^2和小调

[1] 杰拉尔德·亚伯拉罕(Gerald Abraham)曾对此曲进行过粗略但富有鉴赏力的总结,他似乎认为第146—178小节处于Ab大调而非Db大调,而且并未意识到这个"发展部"是对第54—86小节的毫无偏离的严格变奏。请见《肖邦的音乐风格》(*Chopin's Musical Style*, London: Oxford University Press, 1939),第108页。亚伯拉罕谈到的第178小节之后"通过B大调、C大调、D大调和Eb大调的巨大模进"其实是一系列属持续音,那么所涉及的调性当然分别是E、F、G和Ab。令人惊讶的是,甚至连最杰出的著述者在肖邦的作品面前都会不时失手。

的到来，低音声部添加了更为激动的助奏声部：

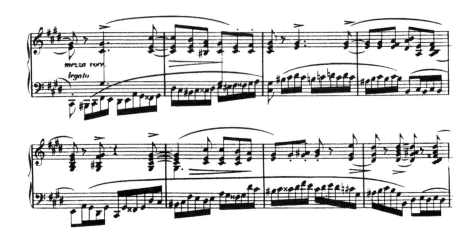

这个新的织体已经让音乐具有发展部的特点，即对主题在下属调上的再呈示（reexposition）所进行的发展，而到了第178小节则郑重其事地开始了一个发展段落，它有着古典风格发展部的一切标志性特征：模进转调、主题的碎片化和重新组合、戏剧张力的加剧。它也像莫扎特和贝多芬的众多发展部一样结束于属持续音，导向主要主题的凯旋再现。

这首叙事曲第一段和第二段开头的两个主要主题之间的关系在这段发展部中得到澄清：A与B¹的亲缘关系既非偶然巧合，亦非作曲家不自觉产生的效果。肖邦希望我们明白B¹是A的倒影：

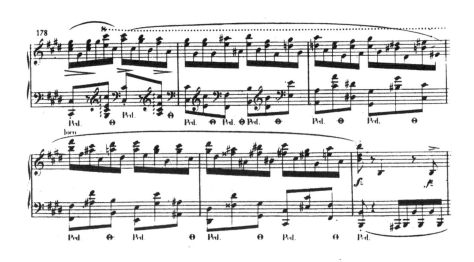

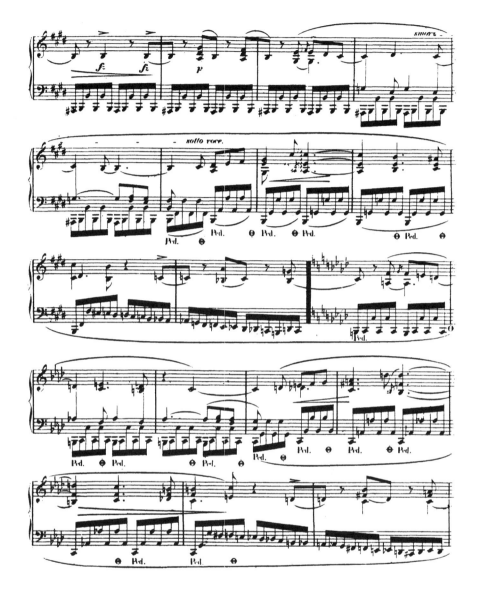

在此，乐曲的开头主题A听来几乎是从B^1中有机生长出来，主题A最终在主调上的凯旋回归被设计得看似势在必行。主题A与B的关系是导向主调回归的上行模进的材料。这段发展将两个段落的开头主题拉拢在一起，最终的再现则完成了两者的结合。

主题A在主调的回归是如此特立独行，以至于我们惯用的分析词汇在此难以奏效。我们手头没有任何术语来描述它：它既非古典意义上的再现部，也不是三部

曲式（或者说ABA形式）的A段再现。这首叙事曲的第一段有52个小节之长，而到乐曲的尾部仅再现了其中的8个小节（这次以 fortissimo 的力度奏出），随后是10个小节的发展和加速段（stretto），以凯旋的姿态走向中间段里我称为C的主题，该主题以更快的速度奏出，以一次辉煌的终止式收尾。主题A的整个再现部分，通篇在一定程度上保持着之前属持续音所带来的张力，而实际上完整意义上的解决直到第231小节才随着主题C的到来而实现。主题C的缩减程度与主题A的一样剧烈，其只需要4个小节。

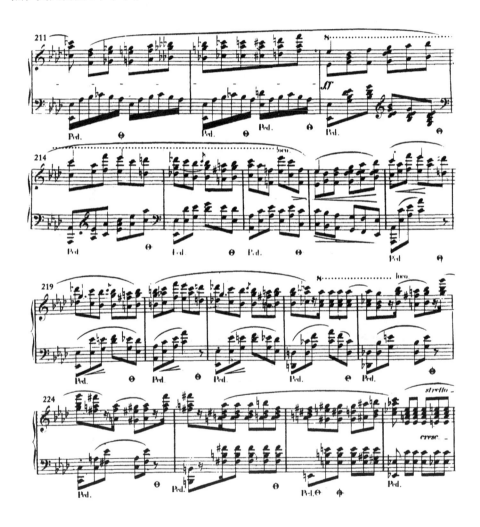

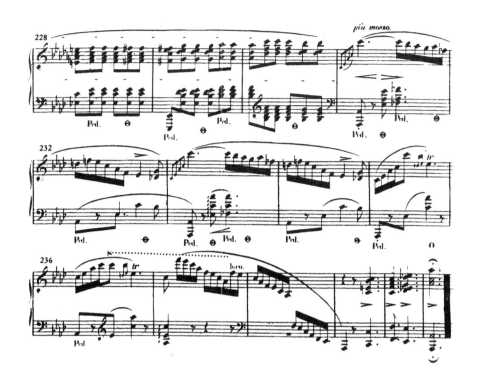

为了让不同主题的结合圆满完成，经过压缩的主题C之后是对A段的最后一次概括性回顾。开头动机

在第237—239小节的最后的变体源于第一段中第29—32小节，第235—236小节则源于第35小节（请见页边码303—304）。这个最后段落短小精炼，两个主题剧烈缩减，将叙事曲的开头段落与中间段落进行结合，所有这些手法使得最后这几页乐谱不像是正统的再现，而更像是之前那个长大发展部的高潮（即便我们将主题C的回归——以及新的速度più mosso（更快）——视为尾声，也依然如此）。从许多方面而言，此曲所揭示出的形式构思对于肖邦而言也是初创的，他日后将在一些最伟大的作品（尤其是《幻想波洛奈兹》和《船歌》）里对这一程式加以变化。

《降A大调叙事曲》的形式结构可粗略总结如下，这个图示也会向我们表明B[1]

和 B^2 的再现如何通过加速段相接合：

第1—52小节	1. 第一段	主题A	A♭大调
第52—65小节	2. a) 第二段	主题B^1	F大调
第65—104小节		主题B^2	F小调
第105—115小节		主题B^1	F大调
第116—145小节	b) 变奏还是再现？	主题C	A♭大调
第146—156小节	3. 第三段 变奏	主题B^1	D♭大调
第156—178小节		主题B^2	C♯大调
第178—212小节	发展、加速段和准备句	主题B^1和A	低音上行和属持续音
第213—221小节	4. 结尾	主题A	A♭大调
第222—230小节	短小的发展和加速段		属持续音
第231—241小节	Più mosso	主题C（简短回顾开头和最后的终止式）	A♭大调

　　尽管此曲的形式不能被描述为三部曲式或奏鸣曲式，但它显然对两者都有借鉴。该形式的原创性在于以下三个方面：首先，将发展部放在如此靠近结尾的位置；其二，最后主调区中革命性的压缩叠置；其三，将开头段落和中间段落的主题进行高妙的结合。最大程度的张力被置于极为靠近结尾的部位，因而最终的解决被强有力地紧缩。同样重要的是，A♭大调的属没有发挥任何大范围的结构性作用，只是在主题A再现之前以属持续音的形式出现，并贯穿于最后这段再现（第205—230小节），取而代之的是F小调的属出现在几个关键的时刻，营造出精彩的戏剧性效果。这暗示着此曲已将古典和声的某些重要方面搁置，同样被抛诸一旁的还有古典风格的比例安排。

　　第116—145小节（主题C）所发挥的非同寻常的作用表明，古典主义的形式范畴对于肖邦而言已变得多么无关紧要。从主题上来说，这一部分既不足以成其

为一个新主题，也不足以构成开头主题的变体。实际上，这一暧昧性或许正是源于古典技法，但它之所以令人困惑是由于其和声：在古典风格的作品中，回归主调通常暗示着之前的材料会以原形再现，而此处这些小节的音乐既新鲜又熟悉，令人不知所措。这里主调在和声上的暧昧性具有深刻的非古典性质：第116小节向A♭大调的回归不仅没有经过准备，而且对于整部作品的比例来说也出现得太早——之所以太早是因为未经准备；另一方面，第213小节壮丽的最后再现，虽然经过长足的准备，但依据古典形式的原则来衡量，对于一首全长仅242个小节的乐曲来说又出现得太晚。这使我们意识到，第116小节A♭大调的第一次回归绝非真正的回归，因为之前并未真正离开这个调性。我在前文已经谈到，全曲的第二段（第52—115小节）并未真正离开主调，因为肖邦（与他的许多同时代作曲家一样）往往将大调及其关系小调（在此是A♭大调和F小调）处理为同一调性。肖邦在不借助任何真正调性改变的情况下将听众的兴趣保持了145个小节，随后又进行了多次真正的转调和复杂的半音化运动，直到音乐回归A♭大调，最后又在区区几页乐谱中将全曲所有段落的材料进行了极富张力的结合——考虑到这些，肖邦长时段、大范围的视野便昭然若揭。音乐缓慢逐步地蓄积动力、储备能量，就像一个故事从容不迫地徐徐展开，娓娓道来。直到这首叙事曲的最后三分之一之前，音乐中所呈现的不过是紧张性的起伏消长，是强烈情感波澜的迸发碎裂与重新聚拢。

在叙事曲中让叙事与抒情彼此融合，这或许是肖邦最伟大的成就：他在音乐中实现了浪漫时代的诗人和小说家的主要宏愿之一。在很大程度上正是出于这一原因，古典风格的形式准则在应用于这些叙事曲时显得如此笨拙不适，但我们也无法完全抛弃这些准则，因为作曲家依然在这些准则的参照下创作——或者更有趣的是，在这些准则的反衬下创作。这些叙事曲具有叙事的形式，却没有标题内容：即便曾经有什么标题内容启发过这些作品的灵感（这些乐曲据说建基于亚当·密茨凯维奇的诗歌，但这一点非常值得怀疑），它们对于理解这些作品也已无关紧要。这些音乐中不存在关于对立冲突和不断加剧的斗争的叙事意义：叙事的形式中填充的是抒情的内容。这些叙事曲的运动类似一则故事（带有叠句的韵诗形式的古老故事），但其中没有事件发生，唯有哀伤的情感表现。这是肖邦在面对让舒曼、李斯特、柏辽兹伤透脑筋的"浪漫主义标题音乐"这个伪问题时所

给出的独特解答。

<div style="text-align:center">* * *</div>

《第三叙事曲》既回避了奏鸣曲风格清晰鲜明的戏剧性对立，也避免了三部曲式惯有的平衡比例。形式上的暧昧模糊对于音乐叙事的流动感而言至关重要。其组织建构不是借助于和声事件或主题对比，而是依赖于情感的起伏、张力的改变。传达这些变化的途径是织体、音响和周期性乐句划分的变化。进而言之，这些变化并不像在奏鸣曲风格中那样经过充分有效的连接，却看似持续不断，连绵不绝。在古典奏鸣曲中，一个新的段落是从前一段落未解决的张力中开始：所谓的第二群组通常解决了重属上的半终止，发展部是对呈示部所建立的主属对立的回应。然而，在肖邦的叙事曲中，一个段落的结尾虽张力有所松弛缓解，但并未完满，而随后到来的段落并非与前一段落构成对比，而是从中生长出来。我们在第146小节发现音乐连绵不断、毫无断裂地进入对B^1的重复，位于下属调，而后一段复杂的发展段和准备句的到来又使我们无法准确说出它们的起始位置。（唯一明确坚定的间断是在第一段的结尾，第52小节处，而肖邦在此曲的一个版本中指示演奏者要持续踩下踏板几小节，直到进入第二段。）《降A大调叙事曲》中或许没有任何故事，但当我们从开头简单的乐句分组走向第二段彼此勾连、环环相扣的错位周期时，音乐中急迫性和紧张感的增长加剧其实非常适合伴随一个故事的叙述。然而，此曲令人如此印象深刻的主要因素并非音乐运动非凡的连续性，而是抒情性，是那种绵延歌唱的效果。甚至连少数几处辉煌音型的段落都是在维系和延长一支不间断的旋律。这种抒情感一方面依赖于周期性乐句结构的连续性，另一方面则是仰仗多声网络织体的连续性。一项真正保守的技法却使得叙述与抒情表现相结合这一具有革命性意义的创造成为可能。

显然我们必须认真对待"Ballade"这个体裁名称：一种带有叠句的多段诗节构成的古老的叙事性韵诗。当肖邦将之创用为一种器乐形式的体裁时，他对这一称谓的理解和处理要比勃拉姆斯后来做的自由得多，勃拉姆斯的叙事曲更为严格地显示出诗节与叠句的古风效果。肖邦的形式是浪漫时代的叙事曲，虽然受到中世纪叙事诗原型的影响，但构思理念是现代的，勃拉姆斯的叙事曲则具有更为彻底的新哥特精神。肖邦的天才首先在于，他想到用一件乐器来模仿叙事诗的技巧，

而非模仿某个特定的叙事内容：即模仿形式上的周期性段落、叠句，以及通过不断加剧的张力来消除这些形式界限的叙述感——仿佛他正在实现黑格尔对音乐的特征界定：具有不确定内容的形式结构。叙事诗（歌）是唱出来的叙述行为，肖邦在其所有叙事曲中通篇保持着一种对重复旋律的绵延不断之流动的敏感和钟情，而这种手法他几乎从未用于其他大型体裁的作品（如谐谑曲和波洛奈兹）——除了《船歌》和《幻想波洛奈兹》，而这两首乐曲几乎可被称为他的第五和第六叙事曲。（实际上，《船歌》和《幻想波洛奈兹》绝非丧失了其原本的体裁特征，但它们从《第三叙事曲》中借鉴了最后几页所体现的精妙构思，即，对第一段和第二段进行集中紧凑的综合：第一主题高度紧缩的再现之后是第二段一个重要旋律位于主调的凯旋礼赞。）

讲述古老故事的感觉和运用叠句的技法在前两首叙事曲中体现得最显著明确。《G小调第一叙事曲》中，第一页乐谱过后，主要主题再未完整出现，只有前四小节作为叠句有所再现，而这个主题自身因其开头音型的简单重复而已然具有某种叠句结构的特点。首先，音乐中具有叙事正式开始的意味：

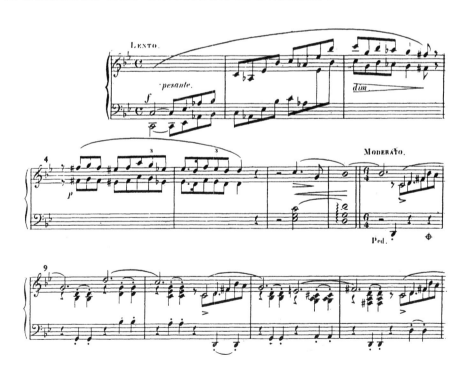

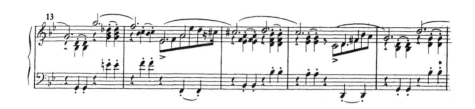

这里的正式性由于构成旋律的两个动机之间的微妙关系而有所改变，这两个动机即一个分解和弦式音型和一声叹息。它们起初几乎是作为两个彼此分离的对比性材料，而后逐渐靠拢。第一个动机通过一个主调终止式而将之前的半终止收束：

第二个动机

让一次应答听来像是一个新的开始，而其自身又被第一个动机的最后几个音所解决：

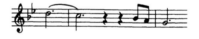

在前五个小节中，两个动机保持着相对的对立性，在第14—16小节，两者聚拢到一起：

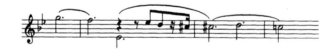

在第15小节之前，第二个动机始终与第一个分开呈现，而在第15小节这里它显然与第一个动机结合起来。在第14小节，第一个动机第一次、也仅此一次在拍点上开始，没有任何停顿使它与之前的音乐分隔开。两个动机起初仿佛分属于两个声部，随后融合为一个单独的线条；第15小节乐句划分上的变化为音乐平添一

种新的色彩，也要求触键有所变化。这里的音乐表现更为强烈，但再次被开头的音型所解决：

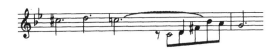

乐句划分上的改变将下行音阶凸显出来：

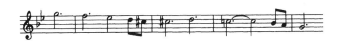

两个动机起初被跳进所分离，而后被塑造为绝对的连续体。这种乐句划分连续性的不断增强是一种基本古典模式的十分前卫的变体形式，这种基本模式是，一个乐句的后一部分——构成它的动机单位要比前一部分的短——更为连续、更为强烈地与前一部分相结合。这种标准手法的一个很好的例子是肖邦此曲的第二主题（谱例在本书第一章页边码23有所引用），在这方面与古典时代的实践非常相似。而此曲的第一主题在强烈性和连续性的增长方面与第二主题类似，但其手法的微妙与优雅却是第二主题无法比拟的。

《G小调叙事曲》这个开头段落结尾的终止性主题是肖邦支声复调写作的美妙一例：两个看似分离的声部以不同的节奏勾勒出同一个动机（这个动机源自主部主题的第二个动机），即具有歌剧姿态的一声啜泣：

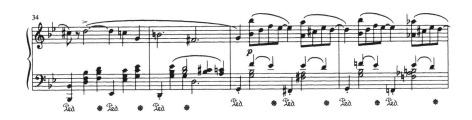

也就是：

这个动机后来以复杂得多的形式再次出现：

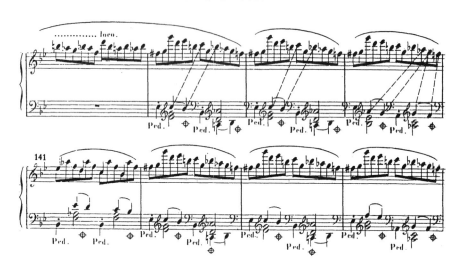

我在谱例中标出了错位进行的平行八度，肖邦自己在第141小节通过右手声部额外添加的符杆来强调这一点，此外应当补充说明的是，右手将左手的和声以分解和弦的形式呈现出来，但仅当左手走向新的和弦时右手才完成前一和弦的分解形式。

《G小调叙事曲》的曲式与《降A大调叙事曲》一样充满革新（或许在一定程度上不及后者那样完善精炼）。[1] 简要的图示应当足以清楚显示此曲的原创性：

引子（广板）

主题 I^A [中板, *piano*（弱）]

终止性主题 I^B [*piano*，随后是 *forte agitato*（强，激动地）] } G小调

连接和发展 [*sempre più mosso forte*（持续加快，强）]，随后是 *calando* [逐渐柔和并渐慢])

主题 II^A [*meno mosso*（稍慢），Tempo I（按初速），*pianissimo*（很弱）]

终止性主题 II^B [*sempre pianissimo*（持续很弱）] } Eb大调

[1] 杰拉尔德·亚伯拉罕（请见上引书第54页）认为，"甚至是肖邦最狂热的崇拜者都不会宣称此曲（G小调叙事曲）在形式上是一部杰作。"为什么不会呢？他似乎不认同一个"由变奏和即兴构成的"发展段落，认为这不是"真正的发展"。我不知道他所谓"真正的发展"指的是什么，但我可以肯定这不是肖邦需要改进的地方。

主题I^A有所减缩，作为叠句 [*pianissimo, crescendo*（渐强）]	A小调
主题II^A [*fortissimo*（很强）]	A大调
连接 [*sempre più animato*（一直更加活跃）]	
主题I^B有所变化 [*scherzando*（诙谐地）]	E♭大调
连接和发展	
主题II^A（*fortissimo*）	⎫ E♭大调
主题II^B（*fortissimo*）	⎭
主题I^A作为叠句（*pianissimo, crescendo*）	⎫
终止式 [*il più forte possibile*（尽可能强）]	⎬ G小调
Presto con fuoco（火热的急板），新的主题材料	⎭

即便是以上这样程式化的图示也显示出此曲某些出人意料的方面，尤其是力度在肖邦形式构思中所发挥的关键作用。此曲有两组主题，起初均以轻柔的力度呈现出来，随后的段落以一种新颖的方式将两组主题结合起来。两处高潮均采用 *fortissimo* 的力度，均由第二主题群提供，先是在A大调（与它前后的E♭大调构成令人意外的三全音关系），第二次在E♭大调。第一群组的主题仅以减缩和变化的形式再现：主题I^A的作用类似利都奈罗，或者如我所说的叠句；它的两次再现不仅有所压缩，而且都建基于属持续音。在肖邦的形式观念中，具有叠句功能的材料在第三次出现时通常发挥着连接的作用。主题I^A的最后一次出现导向一次巨大的高潮（*il più forte possibile*），但这一高潮位于尾声之前，采用了新的旋律材料，而尾声自身也是由新的动机构成。

快速的尾声完全由与乐曲主体部分无关的材料构成，这一手法既富于创新又植根传统。它的灵感来自歌剧中的加速结尾段（stretto），即一首重唱最后的快速段落，完全处于主调，用新的主题为之前速度较慢的音乐提供一段辉煌的收尾。肖邦的尾声在构思上有着精彩的管弦乐性质，而走向结束时又出现某种类似带伴奏宣叙调的姿态，采用突慢与渐快交替的节奏处理。肖邦发现这种采用新主题材料的尾声形式格外有用，于是又将之用于第二和第四叙事曲、第一和第三谐谑曲以及《船歌》。

同样源于歌剧启发的还有两个主题群组的结构。很容易在当时的意大利歌

剧作品中发现主题I及其终止式主题的原型,而主题II^A和II^B的原型就更易于找到了——其中包括贝利尼的歌剧,众所周知,肖邦十分景仰贝利尼的音乐。两个主题群组对应着在歌剧脚本中很常见的韵诗模式,将主题I^A的结尾及其美妙的华彩扩充至I^B则直接依照歌剧实践的样板写成。这一影响在一定程度上有助于解释肖邦长时间维持旋律进行的能力,他的这种能力在器乐音乐作曲家中间是独一无二的。他在这方面可与贝利尼相媲美,对意大利舞台作品的借鉴也使得《G小调叙事曲》成为其四首叙事曲中最具歌剧色彩的一部,口吻情感也最为夸张。

* * *

《第二叙事曲》精致细腻的开篇旋律与歌剧咏叹调毫无关系。它仿佛从遥远的过去而来,并以其简单的重复性和对民间风格的模仿最显著地唤起了对中世纪叙事歌的回忆:

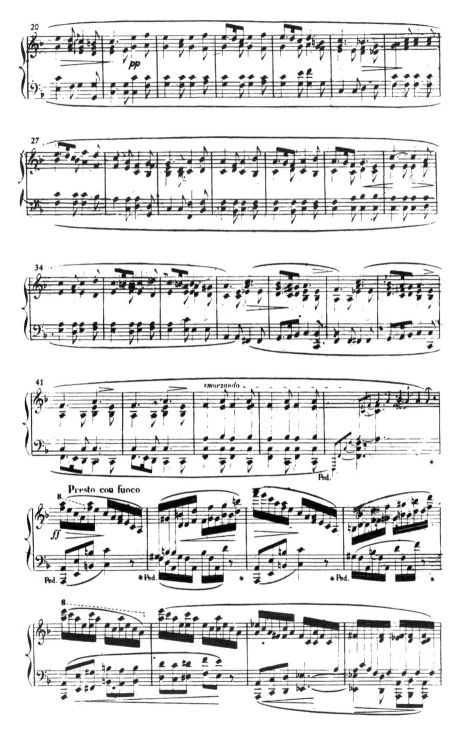

第五章 肖邦：对位与叙事形式

很难说这一页乐谱最令人钦佩景仰的是哪个方面，究竟是引人入胜的表层，还是表象之下的非凡运动。乐曲仿佛是从已经进行了一段时间的音乐运动中间开始，与其说是一首民歌，不如说是对民歌的理想化记忆。作曲家在此极少用力度标记去干扰细腻纤弱的音响，因而在肖邦的力度标记之外添加任何力度处理都是错误的。其乐句划分起初相对更为清晰，而后肖邦加以改变，让音乐具有几乎毫无间断的连续性。维持这一连续性是作曲技艺上的一项巨大成就。

这项成就令人敬畏：表面看似简单——质朴的旋律，单纯的节奏，对调式和声的暗示——但表象之下则在为下一段的到来做好准备。*Andantino*（小行板）开头段落为F大调，紧随其后的 *Presto con fuoso*（火热的急板）这一段的A小调突然降临，毫无转调过程，但也无需转调过程，因为A小调在"小行板"中已有暗示。这种暗示不仅体现在A小调是46个小节的小行板中除F大调及其属调C大调之外唯一得到提示的调性，而且A小调在"小行板"中的出现方式，以及在原本连绵不断、几近毫无起伏变化的音乐运动中给予A小调的强调，都提醒我们意识到这个调性即将发挥的作用。在"火热的急板"中，A小调极不稳定，仅持续了六个小节，但它可以说有如一马平川中唯一的地标。

开头旋律的形式是传统的。一个半小节的引子（肖邦显然意在让引子以难以觉察的方式与随后的音乐悄然融合）之后，主题旋律包括八个四小节乐句和一段十二个小节的尾声：唯有这个尾声有些不合惯例。以下我给出了对这一旋律的分析图示，表明其简单传统的形式和A小调（iii级）所发挥的作用：

动机	A	B ‖:	C	C	B	A	B	B	B¹
和声	I	I	iii	V	V	I	iii	iii	I
小节数	2–5 *10–13	*6–9 *14–17	*18–19	*20–21	*22–25	26–29	*30–32	33–37	*38–45

（星号标记表示这一乐句从前一小节的后半部分开始。第33小节与其前后乐句相连，第25小节与下一乐句的开头相连。）这个开头旋律的结构与和声看上去简单得不能再简单：第一部分演奏两次；第二部分；第一部分再出现一次；收尾乐句——或者从调性上来说即是，主–主–属–主。它的复杂性在于最微小的细节：技艺纯熟高超的声部进行、尾声、极个别力度标记的安排，尤其是各个乐句在每

小节第一拍或上拍开始的方式。肖邦在此曲出版时决定去掉手稿中的大多数乐句划分和连接的标记，由此掩盖音乐表层微弱的变化，使之尽可能平滑流畅。

这个旋律从第2小节的第一拍开始，但它的延续却模棱两可：肖邦最初写下的分句标记表示从第5小节的最后一个八分音符（B♭）开始新的一句，这样的效果富于美妙的表现力，但让乐句从这里开始是毫无说服力的——它所从属的那个动机是从之前的A音开始，而这个音自身又是之前和声的解决。无论如何演奏（除非演奏者极为教条地强行扭转我们的理解），我们听到的都是：

换言之，第5小节的A音既是这一乐句第一部分的结尾，也是其第二部分的开端。相反，第二个乐句以及整个第一段在第9小节的结束十分清晰。旋律前八个小节的重复始于F大三和弦上由符点四分音符构成的一个长时值上拍。

在第一段重复一次之后，这个长时间的上拍在第17小节再次出现，随之而来的还有第一次重要的和声变换、第一个力度标记以及第一个A小调主和弦。这暗示着A小调的重要地位，而此前这一地位仅仅属于主调F大调。第21小节F大调属和弦上的终止式再次采用了乐曲开头的很弱的力度（*pianissimo*，乐曲开头是*sotto voce*），并且在第25—26小节第一段的音乐回归时加上了渐弱。

重要卓著的效果保留到第33小节才出现，即第一段再现的结尾，也是常规惯例性形式的结束。然而，最后一个和弦并非向下解决到主调F大调，而是向上跳进至A小调，并以一次渐强予以凸显。最为重要的是，A小调在此出人意料的出现第一次打破了四小节周期性结构。这个意外的终止式所产生的效果几乎是切断前一乐句而过早地开始新的乐句，四小节的周期长度则被一组三小节加五小节的句子所保持下来。实际上，第9和第17小节那个长时间的上拍被拉长（第25小节也有这一上拍，其中的B♭音既是前一乐句的延续，也是新的开始）。所以我们听到的不是

而是：

仿佛A小调的和声无心再等，迫不及待地开始了。这个拟人化的比喻并不像看上去那么荒唐：肖邦确立A小调的方式是赋予这个新的和声以独立的活力，仿佛它具有属于自己的生命。

在第34—37小节的A小调乐句之后出现的惯例性的F大调终止式过程中，仍有待维持A小调的这种生命力。作曲家所采用的方式看似简单，甚至显而易见，但我想这样的方式或许只有肖邦能够想到：第38、40、41、42小节一系列A音上加重音——而第43、44、45小节里之所以没有重音，是因为A音已足够凸显而无需添加重音。第41—45小节不断重复A音——实际上多达十几次，且全部予以强调。随后到来的力度为 fortissimo 的A小调段落或许令人吃惊，但其出现有充分的依据。《第二叙事曲》的这个开头段落提供了一个典范，展示出如何让一个调性从另一调性中生长出来，而不借助正式的转调和奏鸣曲呈示部的调性对极。

开头段落再次回归时，F大调几乎立刻被诗意化地抛弃（如果不能领会乐句连线如何在经过延长记号和停顿之时和之后始终贯通下去，就不能宣称自己理解了肖邦的风格）：

这段自然音性质的平静运动之后是一段复杂暴烈的发展，采用相同的节奏（快速经过诸多远关系调和声，包括D♭大调、G♭大调、E大调和C大调）。"火热的

急板"部分再次出现(此时并非始于A小调而是D小调——但却配置第二转位和声,将A音置于低音位置,随后回到A小调),但仅过了16个小节之后便将开头"小行板"的音乐融入肖邦所写过的最富戏剧性的段落之一:

在此,我们或许可以说A小调在全曲中第一次完全确立,并成为主要的调性。非同寻常的是,在这首长度为205个小节的作品中,我们必须等到第150小节才看到A小调的地位得以澄清。而格外重要的是,肖邦让和声确立的时刻恰恰也是他

将两个速度造成对比的材料结合起来的时刻。然而，这个段落表明，"小行板"与"火热的急板"竟然几乎处于完全相同的速度。

这一综合性段落之后是A小调中一段长大的 *agitato*（激动地）尾声——再次有如歌剧重唱中最后的加速结尾段——没有离开主调，并且由新的主题材料构成，直至最后的16个小节，"火热的急板"的主要主题以精彩的变形再次出现，随后是按初速度的开头材料：

尾声中"火热的急板"部分通过踏板持续回响在开头材料再现的最初几小节，此时稳固地位于A小调。这个结尾极尽简单，而肖邦实际上还写过一个更为简单的版本：

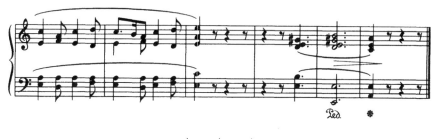

* * *

我们到目前为止所审视的每一首叙事曲都有着独一无二、互不相同的形式，但还是有可能界定出这些乐曲在形式建构上的某些原则。先是有两个在调性或情绪上形成对比的主题群组分别呈示，有如叙事中的一系列阶段，而非奏鸣曲风格组织严密的对极格局。随后，这两个群组不再保持独立，而是通过发展或结合而彼此渗透。音乐通过变奏、发展，通常也借助类似歌剧的加速结尾段的部分（加速、短小动机的重复以及上行模进），逐步强化张力和兴奋感。原初的材料，尤其是第二群组的材料，会以更加辉煌的姿态再次出现，变得尊贵、壮丽，并常常剧烈缩减。高潮性质的再现被置于尽可能靠近结尾的地方，有如故事的结局（denouement），但也可能收束于一段基于新材料的炫技性尾声。

若要理解肖邦大型形式的原创性，我们必须意识到无论是发展还是再现，其功能都不同于在古典奏鸣曲风格中的作用。肖邦笔下的回归，或者说再现部，并不解决之前的张力，也不对和声或旋律上的对立关系予以调和。原初的材料再现时更为强烈、更加集中——实际上，这种强烈程度如此之高，以至于主题材料常被压缩为原初形式的很小一部分。肖邦音乐形式的意图在于为主要主题的回归渲染出一片集辉煌、复杂、紧张、暴烈、悲悯于一体的巨大光晕（李斯特经常在他的主题回归时将音量提升四倍，音符数量则是原来的十倍，而肖邦的处理方式是李斯特这一手法相对委婉节制——但并不总是如此委婉——的形式）。因而，对于肖邦而言，发展并非为解决做准备，而是为进一步的兴奋感做铺垫：发展的作用类似加速结尾段，而且经常与加速结尾段相联系。

我们已经看到《第二叙事曲》和《第三叙事曲》中开头段落的最终回归多么简短，也看到《第一叙事曲》中主题材料所经历的非同寻常的变形。《幻想波洛奈兹》中主要主题的回归类似《降A大调叙事曲》中的情况，甚至比后者更加集中、更令人惊叹。它的第一次出现是抒情的：

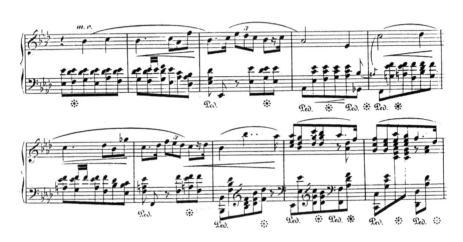

而且从容不迫：主题的第一次陈述在经过20个小节之后结束于一个半终止，紧随其后的是22个小节之长的第二次陈述，有更充分的发展，情感更为激动，结束于主调上的全终止，充实丰满，令人心满意足。

而该主题的再现却将这一切急剧缩减为8个小节，并迅速导向B大调（全曲中间段落的调性）出人意料的再次出现，但此时采用了全新的材料。主调Ab大调在一个激烈的2小节加速段之后几乎立刻回归，却并非用来实现第一主题，而是第二段的一个超凡卓绝的变体：

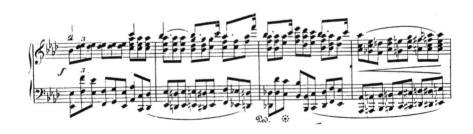

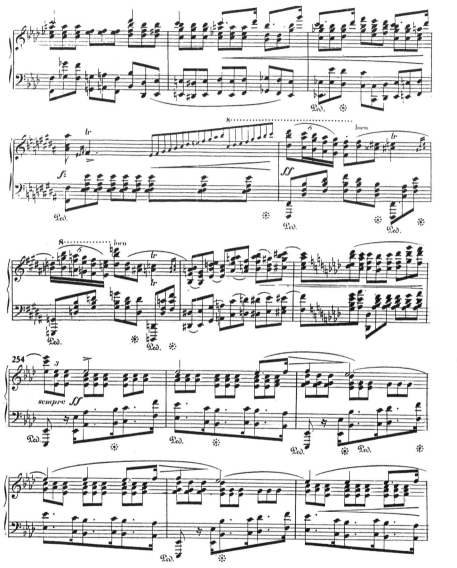

这个主题起初在B大调中出现时，是在主持续音上，力度为 *sempre piano*（持续弱），而此时则是以属持续音为背景，力度为 *sempre fortissimo*（持续很强）。甚至当Ab大调回归时，和声上的完全解决也被压制了14个小节才出现。肖邦最激进的革新在于，他拒绝让开头主题在主调的回归减轻音乐的戏剧性张力，哪怕一瞬间都不行——这或许可以解释为什么其成熟时期的奏鸣曲的再现部会省略

第一主题。在这首《幻想波洛奈兹》中,与《第三叙事曲》一样,最后的解决的拖延时长达到当时的和声语言所允许的极限。在其他一些长大作品的最后段落里也可以看到类似的音乐过程发挥作用,尤其是《第三叙事曲》《第四叙事曲》和《船歌》。

《F小调第四叙事曲》在多大程度上符合上文总结的基本模式呢?其中有带新材料的尾声,也有两组主题。第二组起初出现在Bb大调,而且我想不到任何其他小调作品将下属大调用作主要的副调性。在平静的沉思性呈示之后,两个主题群组最后均以更为辉煌的姿态回归,其中此时位于六级大调Db大调的第二群组导向加速段和巨大的高潮。两个主题群分别呈示,只是第二群组首次出现时的扩充部分天衣无缝地进入第一主题的发展。

这段简短发展的结尾是全曲最引人注目的非凡时刻,即引子的再次出现,以及主调和开头主题的错位回归。这首叙事曲中的变奏技术比其他三首更加复杂精细,引子和主要主题的回归所展示出的对位写作和色彩性转型使之成为整个19世纪音乐中最动人的段落之一。引子和开头主题的特征使得乐曲后面充满灵感的手笔成为可能:

338

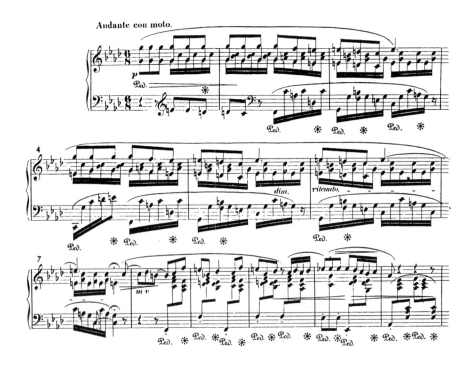

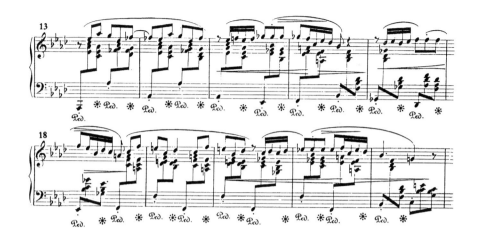

这段开头是肖邦挽歌风格的杰作,要求我们剧烈改变自己对于调性的情感经验,这一经验即在古典形式中主调上全终止的稳定性与属调上半终止的不稳定性之间的根本区别。引子中有一系列属调C大调上的半终止。音乐的每时每刻都清楚地表明这是个属和弦(实际上其开始处就明确暗示了属七和弦的七音),但这段具有梦幻般氛围的音乐却暗示着更强有力的全终止所具有的稳定性。在没有真正获得全终止地位的情况下,C大调和弦上的半终止已是过于强势,每一个半终止的结尾都有C大调属七和弦(G音上的属七和弦)出现。对F大调/C大调正格终止的反复收束模棱两可地让C大调过分稳定,同时又预示着主音F。

乐曲的主要主题,肖邦最富原创性的创造之一,进一步拓展了这一和声上的模棱两可——但只是表象上的模棱两可,因为主调F小调的地位从未真正受到质疑。然而,音乐中没有任何主和弦上的终止式,而只有一系列和声流动(mezza voce),先是关系大调A♭大调,而后是下属小调B♭小调(第16小节)。实际上,正是下属和声被予以重点强调,却从未企及新主调的地位:其属调F大调上的薄弱的半终止(第18小节)之后是B♭小调上的全终止——但它随后微妙地(而且最后一刻)滑回到主调F小调。表面上,调性被半明半暗地粗略勾勒出来,而基本的和声结构却始终绝对清晰。

这里的力度布局同样避免任何明确的强调。引子开头的重复音在第11、15、17、21小节再次出现,带有歌剧化的感染力。和声上的高潮总是位于这四个重复音的最后一个,而且标以渐强,但具有悖论意味的是,在渐强结束之前,旋律中这

四个音的最后两个音上又标了一个渐弱。从手稿和印刷版上可以清晰地看出，肖邦意在让这个渐弱从渐强的中间开始，两者短暂并存，但几乎所有的编订者由于对这一反常现象迷惑不解，便将这个渐弱删去。（这里的演奏要求运用弹性速度，在和声达到高点时轻柔地将旋律收束。）

甚至连节奏都为基础结构的规则性平添一份表面上的暧昧性。以半个小节为计数单位，旋律（从第8小节中间开始）的各个乐句的长度分别为8+8+12。这完全是古典风格的模式，但第12小节在第一句与第二句之间添加了额外的半小节伴奏（舒伯特在其艺术歌曲中经常这样做）；第17—20小节颠倒了旋律这两个部分的顺序，让旋律前两小节的音乐成为第3—4小节音乐的应答（或下句）。这个进程反过来又以旋律的后半部分重新归位而收尾。音乐的一切要素——和声、旋律、乐句节奏——的构思设计都是为了强化在古典风格中较为薄弱的因素，这种对结构轮廓的模糊与缓和也有助于营造主题性格从开头几个音便引发的非同寻常的忧郁感。

引子在乐曲后面的再现是从发展段落中生发而来，却是在我们没有意识到的情况下来临，而且处在错误的调性中：

340

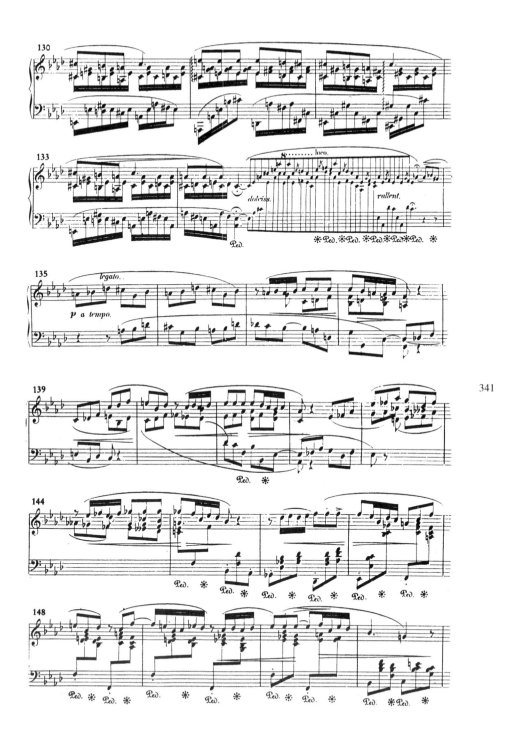

始于错误调性的再现部对于海顿和贝多芬音乐的爱好者来说并不陌生，但这一手法此前从未走得这么远，或者说从未以如此隐秘深奥的艺术予以实现，悖论性地与鲜明的、几近咄咄逼人的对位展示相结合。听者发现自己不知不觉已再次处于引子中（第129小节）——却位于错误的调性，随后听者再次发现自己不知不觉回到了正确的调性（第139小节）。所有这一切手法技艺均服务于一种沉思性悲伤情绪的营造，仿佛在半梦半醒中感知到一种听之任之的忧郁心境。这种梦境效果有赖于作曲家过渡连接的非凡技艺，即，肖邦如何将我们从一处带向另一处，同时又不让我们注意到每一个阶段的铺垫准备。这一技艺的一个方面在于他通过研究巴赫的音乐而习得的声部进行：仅当我们意识到多个声部原来一直存在时，我们才发现这些声部具有主题意义，它们只是在等待其承载关键运动的潜能发挥作用，这一潜能是传统对位的精髓所在。

引子第1小节的重复音在引子回归之前再次出现在发展段中（第125小节）：也就是说，当我们注意到引子已经回归时，我们已经进入它的第2小节。这些重复音也是主要主题的一大特点，而在发展段中它们似乎是对主要主题的改写。实际上，正是这个发展段让我们理解了引子与主要主题的关系。再现的引子延续了发展段新的丰满音响，并运用新的和声予以挖掘，这里的音乐与开头的引子相比整体下移小三度，这一点也进一步强调了此处在和声上的探索。一段精致的华彩对引子最后几小节予以加工之后，第一主题以模仿对位的形式再现。展示这种"学究"风格的作用在于强化主要主题的感染力。向原初音高的回归通过四个小节完成，但肖邦让我们又经过八个小节才理解了这一点，在这八小节中，我们似乎依然处在通往开头音乐的进程中。肖邦的其他创作从未超越这页乐谱所包含的音乐，也极少企及同等的水平。引子精彩的流动性和声及其对主调全终止的回避使得这个充满诗意的再现成为可能。在他那个时代的音乐中，找不到第二个时刻以这样的方式将深切动人的简单表象与如此复杂的艺术结合在一起。它再次证明，肖邦最激进的天才直接源自其最保守的技艺。

调式的变化

《第四叙事曲》中，用于第二主题的B♭大调作为主调F小调的副调性不仅非常奇怪，而且实际上是史无前例，但听来却并不显得怪异。明白这个调性安排为何如此令人信服，对于理解肖邦在大范围和声布局上的革新至关重要。我已经谈到，主要主题可能位于F小调，但它坚定地走向下属小调B♭小调上的终止式：在主题第一次出现的结尾，和声低调地回到F小调，但在第二次的结尾B♭小调终止式得以立足。第三次则结束于B♭的属上的激动人心的高潮，随后引入新的主题。属持续音似乎在为新调性做准备，但实际上在整个这一过程中，音乐既处于F小调，也在同等程度上处于B♭小调。

简而言之，我们所听到的与其说是调性的变化不如说是调式的变化，从小调变为大调。我们在《降A大调第三叙事曲》中已经观察到同样的现象，肖邦将主调及其关系小调（F小调）作为本质上相同的调性来处理，音乐在两者之间来回游移，从大调开始，用F大调和F小调作为主调A♭大调的和声色彩。在《F小调第四叙事曲》中，就在我上文大段引用的开头主题的精彩再现之后，第二主题出现在新的D♭大调，即B♭小调的关系大调。

这是肖邦构思其许多大型形式结构时的一项基本原则：不是通过古典风格的转调技法将调性对立起来，而是将有关联的调性用来实现色彩性的意图，仿佛它们只是同一调性的不同调式——更为确切地说是同一调性区域的不同调式。甚至在《第二叙事曲》中，开头的F大调与最后的A小调的关系也是以相同的方式发挥作用，仿佛A小调只是一个包含F大调和D小调的调性区域中的一个调式变体。《第二谐谑曲》和《第三谐谑曲》对他这一原则的运用效果卓著：《第二谐谑曲》中，B♭小调和D♭大调被用作调式形成对比的同一调性；《第三谐谑曲》的和声结构从C♯小调走向D♭大调（或是改变记谱的C♯大调），而后在C♯小调及其关系大调E大调中再现。在所有这些作品中，较为传统的转调总是留给乐曲靠后的部分用以营造张力。

肖邦最后的作品之一《幻想波洛奈兹》以最杰出的手笔运用了以上各种革新性的构思：主要的段落是A♭大调第一主题和B大调第二主题。B大调在此从本质上而言被用作主调的一个调式变体（毕竟B♮音是A♭小三和弦的三音），这一事实体

现在第三个旋律立刻对第二主题予以拓展的方式上：它始于G♯小调（或者是改变记谱的A♭小调）。此处的技法（及其实现极富诗意效果的能力）的或许最微妙的体现留给了开头音乐的回归：引子再次响起，但被此时处于F小调的第三主题（力度为 *pianissimo*）所打断，而F小调是乐曲开头A♭大调的关系小调。所有这些调性——A♭大调、B大调、G♯小调和F小调——都互为彼此的大小调式变体。

 这在一定程度上解释了为什么肖邦的大型形式虽然违反古典风格的主要结构方式，却能够取得彻底的成功。他寻得了一种让调式而非调性形成对比的方法，其途径是大为扩展对大小调式的理解，远远超越前人相对局限的用法。从根本上而言，他将中音关系转调变成了调式的变化而非调性的改变。这使他有可能在大型结构中保持音乐的趣味，同时又无需借助古典风格转调中鲜明的调性对极和张力，也能够将张力的真正增强延迟到乐曲的最后一部分，获得戏剧性的显著效果。（对属调的唯一一次强调经常保留到最后的加速段；在《第三谐谑曲》、《第三叙事曲》和《幻想波洛奈兹》中，他强有力地用开头主题的回归将属准备大大紧缩。）肖邦曾因其漠视古典比例和结构而饱受诟病，而具有悖论意味的是，正是他的这种漠视才是他之所以取得最伟大成就的原因所在。（在以小调为主调的古典奏鸣曲中，关系大调几乎总是副调性，但最初的转调方向是从小调到大调，而肖邦在他的大型作品中可以在大小调之间来回游移。）只是到了近些年来批评家们才开始意识到，面对肖邦的创新，我们需要在很大程度上重新检视古典调性理论。

 最为重要的是，正是这一和声上的原创性使他能够创造出具有连续不断抒情性的叙事般的形式：用大小调式的转换取代尖锐的主属调性对极，将中音调性转变重新界定为调式的变化，这使他得以让音乐看似处于同一调性区域中（而且调性区域也被界定得更为宽泛），同时又能够实现丰富复杂的运动感，始终具有表现力和微妙的差异。他极少需要转调结尾处界定调性身份的那些平淡中性的时刻，而这对于莫扎特和贝多芬来说显然不可或缺，门德尔松和舒曼也无法摆脱这些时刻。肖邦的大型作品，甚至是最暴烈的那些乐曲，也从未丧失极尽雅致纯熟的诗意感受。

意大利歌剧与J.S.巴赫

肖邦风格的中心存在着一个悖论,将两个看似不可能建立联系的元素结合在了一起:一方面是丰富的半音化多声织体,建基于作曲家对J. S. 巴赫音乐的深刻经验;另一方面是旋律线条的保持延续,直接源于意大利歌剧。这一悖论只是表面上看似如此,我们在聆听肖邦的音乐时绝不会感受到这一矛盾。两种影响因素完美结合,并给予彼此新的力量。

肖邦对意大利歌剧的运用与他对巴赫手法的运用一样,十分慎重,在大多数情况下不事张扬,将之吸收到自己的风格中。但还是有少数一些明确公开的指涉。《升C小调练习曲》Op. 25 No. 7,即所谓的"大提琴练习曲",源自贝利尼《诺尔玛》第三幕的场景,其中一个旋律起初是为独奏大提琴而写,但后来改为由整个大提琴组奏出:

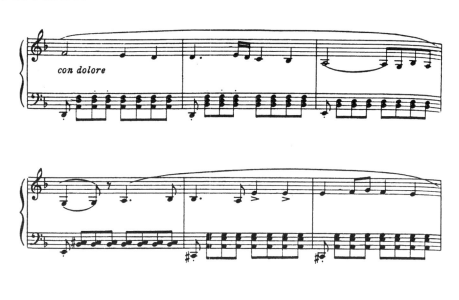

肖邦将这段旋律变成了独奏大提琴与女高音之间的二重唱,但此处与贝利尼作品的关系足够明确。然而,这首练习曲的性格特征更加器乐化,并精细地发展了大提琴特有的音型(大提琴是除钢琴之外唯一让肖邦感兴趣的乐器):

具有更为特定的歌剧特征的是《B大调夜曲》Op. 32 No. 1的尾声,运用了戏剧性的宣叙调(请见页边码82所引谱例),尤其是《G小调夜曲》Op. 15 No. 3的最后一段,仿佛在丧钟鸣响之后,位于后台的合唱队唱出一首圣歌:

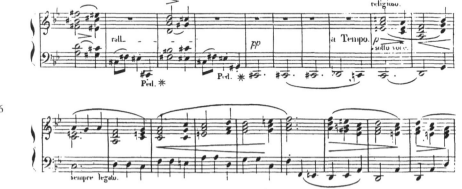

这无疑是标题音乐,但无需借助任何实际的标题内容去理解:即便曾经有过标题内容,那么发现这一标题也无足轻重。

杰弗里·卡尔伯格所写的一篇文章《体裁修辞：肖邦的〈G小调夜曲〉》将对于此曲的讨论从天真甚至原始的标题音乐层面提升至对于体裁的考量。他指出，这首夜曲显然始于玛祖卡节奏，而且其 rubato（弹性速度）的标记在肖邦玛祖卡中的运用比在肖邦任何其他类型的乐曲中都更为典型。他写道："从某种程度来说，将夜曲、玛祖卡和虔诚的表情（religioso）融合为一首非正统作品，可以被理解为一次将看似无法结合的音乐类型进行组合的实验，目的是拓宽夜曲体裁的表现范围。"[1] 卡尔伯格令人信服地补充道，将具有民族性的舞曲体裁与宗教氛围相联系反映了肖邦同时代人之中与波兰民族主义相联系的宗教意识。

或许也可以说，圣歌的歌剧性特征可能受到肖邦的朋友们的影响，他们极力要求肖邦写一部波兰民族歌剧。[2] 此外，在肖邦的创作中，一首乐曲的第1小节标记 rubato，这一情况除此曲外仅出现在《G小调玛祖卡》Op. 24 No. 1中，而后者不仅与这首夜曲的调性相同，而且开头乐句的性格特征也非常相似。

《降B小调奏鸣曲》第一乐章的快速段落典型体现了同时期意大利歌剧的乐队写作特点，可见于从罗西尼到威尔第的诸多歌剧作品的那些激动人心的时刻，而且这里采用的音型也并非键盘语汇而是具有弦乐性质的音型：

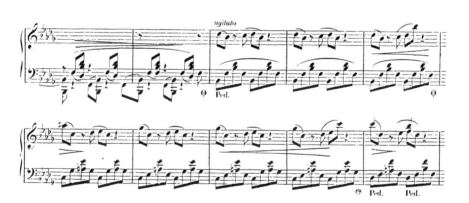

几小节之后，肖邦通过持续不断的弱拍重音而将这一主题的对应陈述（counterstatement）转变为更为钢琴化的效果，在弦乐器上无法同样奏效：

[1] Jeffrey Kallberg, "The Rhetoric of Genre: Chopin's Nocturne in G Minor", *Nineteenth-Century Music*, vol. 11, no. 3 (Spring 1988), pp. 238-261, at 255.
[2] Ibid., p. 257.

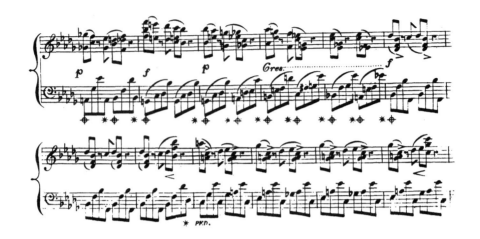

这要求钢琴略微发挥打击乐的特性,但依然要以歌剧化的感觉来增强张力。

实际上,有一首乐曲是在公开向意大利歌剧舞台致敬(在我看来,具体而言是向贝利尼致敬):《B小调钢琴奏鸣曲》的慢乐章。这是肖邦所有创作中唯一一次让伴奏成为严格意义上的意大利歌剧配器的集成——满怀喜爱和仰慕的集成。这个乐章始于一段四小节的连接,从谐谑曲乐章的E♭大调过渡到该乐章的基本调性B大调。开头这几小节代表了当时风行的一种做法,即在不同调性的乐曲之间即兴奏出简短的转调段落,直到进入20世纪的很长一段时间,这一做法在老一代钢琴家的演奏中依然盛行;而肖邦此曲必定是将这种过渡段落明确写在谱面上、纳入乐谱文本的罕见例子之一:

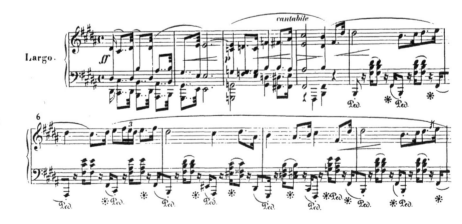

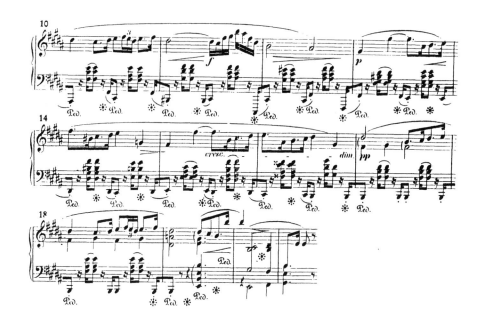

主要主题是典型的贝利尼的如歌（cantabile）笔法，与贝利尼本人所写的任何此类曲调同样精致美妙，并展现出贝利尼最拿手的无止境长旋律的效果。在每个四小节周期结尾处，音乐连续不断地运动下去，其中深藏奥秘，我们可以在第8—9小节、第12—13小节看到。（虽然乐句连线在第12小节有所中断，但下一小节是此前这段音乐的组成部分：甚至没有换气的气口。）

这几乎是纯粹的歌剧音乐，但其中有一个瞬间，肖邦独具个性的多声技巧营造出一种对于意大利歌剧传统而言非常陌生的效果。在第16和17小节中，带着渐强处理的下行低音到达主音B——但早到了半个小节，成为G♯小六和弦的组成部分。肖邦抓住这一机会设计了一次极为快速的渐弱到很弱（pp）的力度处理。低音停留在B音上长达两个多小节，音乐似乎是融化到主和弦的回归和主题开头的再现。声部的运动使得这一色彩性的时刻更为显著：在第17小节开头，前一小节的上方声部旋律线条变为低一个音区的另一声部，富有表情地在F♯音与G♯音之间交替，形成极为简单的对位，同时，新的高音声部重新开始奏出旋律——咏叹调变成了二重唱。当然，这种没有预兆的变化是歌剧创作中的一个小诀窍，但将和声运动与音色变化相结合却是纯粹器乐化的风格——具体而言是钢琴音乐的风格，因为唯有钢琴这件乐器能够有效实现这一段落：它可以在所有声部音色相近、

彼此相融时快速做出力度变化。突然的 pianissimo（很弱）对应着低音 B 在主调回归时承担的新功能，并强调了主题的再现，但音乐连续运动的感觉要求 G♯小和弦的回响非常轻微地与新的和声相融——如果渐弱的快速实现还不足以保证这一点（它应当足以保证），还有 G♯音通过内声部对位而在接下来两小节中延续，导向 A♮音及和声的变化（第19小节）。因而这一对位声部既是原来主要旋律的产物（对和声和旋律结构的强调），也是色彩对比的必要组成部分。

长气息旋律与多声部运动的结合在意大利歌剧中从未达到如此微妙的程度——德国歌剧在这方面同样如此，在德国歌剧中不仅旋律的感觉不像意大利歌剧中那样绵长，而且旋律也不是音乐结构的决定性因素。这一结合手法在很大程度上造成我称为肖邦的"支声复调对位"的效果，即两个声部以不同的节奏共同演奏相同的旋律。该乐章的下一个段落［标以 sostenuto（绵延）］为我们提供了一个绝佳的例子：

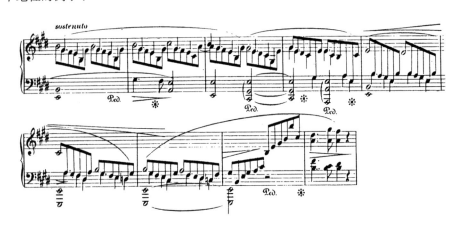

此处右手在半个小节中勾勒出的旋律，左手需要整整两个小节才能涵盖。右手的分解和弦音型是典型的三声部结构。旋律被一个声部所强化，同时以另一个更为流动性的声部作为伴奏，这一技法肖邦在其他作品中也用过，最突出的是《G大调前奏曲》Op. 28 No. 3：

但这里声部之间的互动关系——虽然机智有趣——显得比在奏鸣曲中更带有学院派的气息。在奏鸣曲慢乐章的结尾，主要主题和中间段落的织体融合在尾声中，这段尾声的高潮提供了肖邦支声复调最美妙的时刻之一：

这里的平行八度进行由于被富有表情的装饰音所延迟而可以被听清楚：

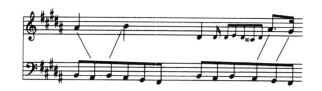

表现性音色的到来再次是声部进行的直接、自然的产物。

对于肖邦而言，支声复调织体（即两个或更多声部同时以不同节奏呈现同一个旋律线条）的重要性在于，它一方面保持了意大利歌剧风格旋律的至高地位，同时又允许丰富有趣的多声织体发展。此外它还使得伴奏可以在任何时刻变成旋律，并保持着旋律在从属声部层次上的隐性存在。《降D大调夜曲》Op. 27 No. 2将这一艺术发挥得淋漓尽致：

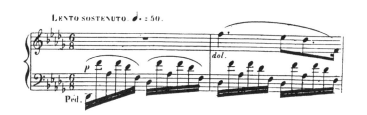

意大利风格的旋律（在第10小节再次以极为歌剧化的方式从咏叹调转变为二重唱）在第1小节已潜藏于伴奏中：

像这样的潜在关系使得肖邦作品的大多数演奏要么过于刻意，要么麻木不仁——而且经常两者兼有：如果演奏者在凸显这种关系时用力过猛，会显得匠气过剩；如果演奏者没有意识到伴奏中潜在的旋律，左手声部便会显得微不足道或呆板僵硬。这一效果的最佳实现方式或许是凭借演奏者根深蒂固、近乎本能的无意识的老道处理——最好是在半意识状态下。某种程度的意识无疑是必要的，肖邦后来在记谱上也表明了这一点：当音乐为主题的回归进行准备时，潜藏于次要地位的对位声部在第23小节浮出表面：

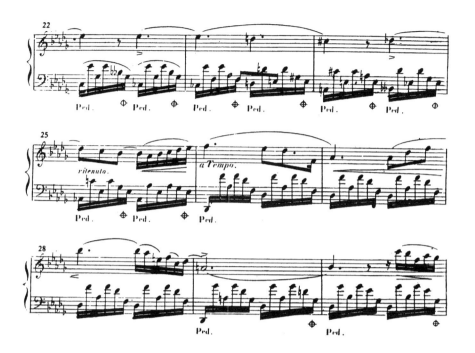

在第29—30小节,即主题的回归已进行了一段时间之后,潜在的关系在听觉上变得显现出来,内声部出现了上行运动Db–D♮–Eb。伴奏变成了旋律:在高音声部停止运动的那一刻,我们的注意力被吸引到次中音声部。当旋律中出现空白时,旋律趣味便出现在次要声部。这不是独立的对位,但保持着各个声部的独立性。

在这方面,肖邦是他那个时代驾驭一种常用技法的最杰出的大师,这种技法即是:在没有丝毫"真正"对位的情况下营造出对位的效果。对于浪漫主义作曲家而言,对位的感性经验是先在的,落实于谱面倒在其次。门德尔松早年为钢琴所写的《升F小调随想曲》Op.1的发展部中甚至有一段几乎没有任何对位的赋格:

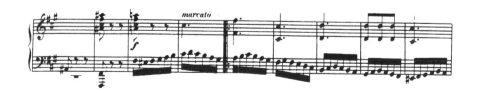

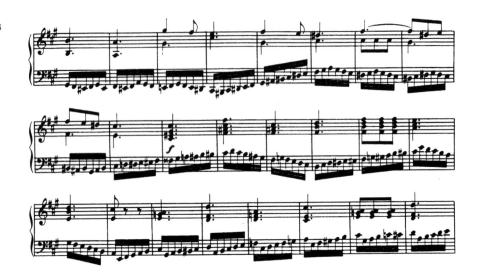

发展部是古典形式中运用赋格的传统位置,门德尔松非常精简地写出一段单声"赋格"——也就是说,用带有和弦伴奏的一个声部造成赋格的效果。这里的赋格完全由右手实现,左手不断跑动的低音没有对赋格的假象做出任何贡献。主题的一次次进入尽在其中(并延续了好几页乐谱),在听觉上仅有赋格的结构——一个空洞的结构框架。"空洞"是个贬义词,不应用来形容这样的技艺,这样的灵感。只有迂腐刻板的观念才会在不需要真正对位的时候坚持对位的出现。然而,这种技艺所揭示的关于音乐艺术的观念,对于门德尔松和肖邦之前的几代作曲家而言是极为陌生的。

单声"赋格"是这个时代的一个极端现象。另一个极端现象是通过两个或更多声部之间的复杂互动来实现旋律,同时又没有丝毫对位的感觉。肖邦《B小调奏鸣曲》Op. 58谐谑曲乐章的三声中部是个格外精妙的例子:

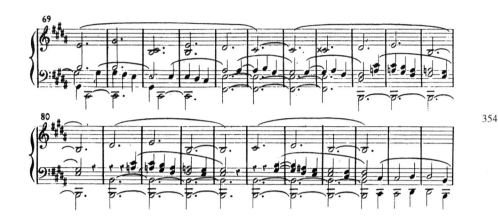

这里的旋律本身被分为四个声部。当高音声部运动时，其他具有旋律趣味的声部保持暂时的静态：它们或是重复之前的音，或是将之前的音从前一拍延持下来。其结果是悖论性的。我们在听觉上保持着各个声部的独立感，同时却又无法避免听到以下旋律：

随后是：

在这个段落中，各个声部以其自身的记谱来看均平淡无奇、乏善可陈，而我以上的谱例将之重写为一个声部时又显得笨拙，甚至不雅——但当不同声部结合在一起时，所产生的旋律却是既美妙又迷人。作曲家显然希望在此兼得两种世界（多声与单声）的最佳效果。这里的音乐只有同时被视为单独一条统一的旋律和一张复杂的多声网络，才能够得到理解。肖邦将意大利歌剧旋律移植到钢琴织体上，并将之与他对巴赫音乐的研究成果相结合。肖邦正是从巴赫那里学会了从一个声部中生发出多个声部，但他在以多个声部构建一条旋律这方面却比这位前辈大师走得更远，这项写作的艺术将一个单独的线条投射在音乐空间中相距遥远

的不同区域。

我想,甚至肖邦艺术的这个方面的基本思路也是习得自巴赫的音乐,但我们可以推测,这样一种技艺与其说是研习的结果,不如说是经验的收获——通过聆听和演奏巴赫的音乐。我们已经在门德尔松的随想曲中看到,浪漫主义作曲家如何在不实际写出赋格的情况下再造赋格的听觉经验。生于1810年左右的这代作曲家是在 J. S. 巴赫音乐的伴随下成长起来的:他们主要不是用《平均律键盘曲集》来学习创作,而是用它来学习弹琴。对于舒曼、门德尔松、李斯特、肖邦以及此后的许多代音乐演奏家来说,他们最早的音乐经验之一即是在当时的键盘乐器上弹奏巴赫的作品,他们对于音乐本质的认知——尤其是对多声音乐和对位技术的认知——从根本上取决于巴赫的音乐在他们那个时代的乐器上的音响。倘若如今的纯粹主义者能够得逞,让巴赫的音乐只能用18世纪早期的乐器来演奏,那么19世纪音乐的历史将在很大程度上无法被理解。目前19世纪音乐至少在无意识层面上依然易于把握,是因为如此众多的音乐实践者如今依然在用巴赫的音乐来接受训练。

巴赫的赋格如果在钢琴上演奏,其演释方式或许是管风琴和羽管键琴演奏者不会用到的(除非他们要采用没有证据表明存在于巴洛克表演实践的那些乐句划分伎俩):多声织体的一个个接续出现的声部被带至前景,有选择地予以强调。很少有钢琴演奏者能够抗拒以下的做法(而且他们为何应该抗拒呢?):在演奏一首巴赫的赋格时,将不同的声部凸显出来,对主要主题的每一次进入略加强调,以此向听众清楚表明这首赋格的结构。然而,这一做法太频繁地导致最愚蠢、最头脑简单的演奏,主题的每次出现用 *mezzo forte*(中强),其他一切似乎都是背景——仿佛一首赋格最具表现力的方面就是其主题,而不是该主题与其他声部结合交融的多种方式。

从谱面上看,赋格就是一组独立的声部,但对赋格的聆听经验却并非如此。无论在什么样的键盘乐器上演奏,从听觉上来说,赋格在大多数情况下似乎呈现为时而这个声部、时而那个声部走到前景,但不是所有这些走到前景的声部都带有主要主题。随着音乐的运动从织体的一个声部转移到另一声部,我们意识到的是一个声部出现,另一个声部重新进入整体的和声——有时候极为简短,以至于我们仅注意到两个或三个音的运动。巴赫的赋格尤其如此,特别是《平均律键盘

曲集》中的那些赋格。在贝多芬和莫扎特的赋格中，我们经常被迫在众多声部中同时感知到更为连续、独立的运动，而在巴赫的赋格中，各个声部更容易融入总体的和声，而没有那么多对立和对比。巴赫的赋格中，基本的音响或许经常很少变化，但当我们的注意力依次聚焦于从一个声部到另一声部的不同细节时，我们会更为强烈地意识到和声和色彩的微妙变化。巴赫风格的这一特征无论在任何键盘乐器上都不可避免，但在钢琴上尤为鲜明清晰，这对于浪漫主义作曲家（尤其是肖邦）具有深刻的重要意义。

因此，肖邦对巴赫风格的再造，并非谱面上的理论结构，而在于实际的聆听经验。这种再造在肖邦更为现代的风格语汇中显得如此非同寻常，以至于我们可以在理论上重构出各个声部的独立地位，将之重新记写在总谱上，这一现象在肖邦作品中一以贯之的程度是舒曼或李斯特的钢琴音乐无法企及的——莫扎特和贝多芬的钢琴音乐也很少做到。然而，倘若我们真的这样做，便会发现不同声部很少会像在巴赫作品中那样同时具有同等的动机趣味：我已经谈到，在肖邦的音乐中，甚至是其最复杂的多声段落中，每个声部都往往等待其他声部，当其他声部停顿或延持自己的音符时再将自身插入其间的空白。这是纯粹为听觉经验而精心设计的对位。

当然，与同时代的所有其他作曲家一样，在肖邦的作品里也有许多两个明确动机同时陈述的段落，例如《第二叙事曲》"火热的急板"段落中戏剧性的爆发：

然而，甚至是在这里，左右手动机之间的关系也十分紧密。谱例中的第1小节里，右手的动机不过是左手动机的倒影和减值，第2小节中，双手以交叉节奏和切分节奏的组合勾勒出一个上行的减七和弦。

肖邦还运用了一种相对不那么常见的古典技法：一个动机出现后变成了伴奏。

例如《升F大调即兴曲》的开头：

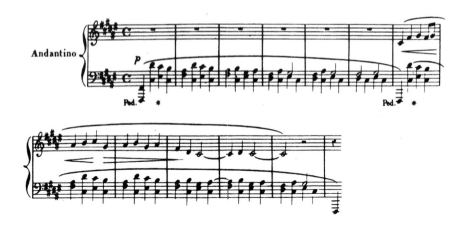

我们可以对比一下莫扎特为管乐器和低音提琴而作的《降B大调小夜曲》，从中可以看到两者的相似性。在这首即兴曲中，旋律的开始是对开头几小节线条的倒影处理，而结束时（第10—11小节）又模仿呼应了开头几小节。左手对D♯-C♯动机的强调增强了右手旋律结尾的表现力。更为有趣的是，我们突然发现伴奏原来是具有自身音乐趣味的独立声部。《F大调夜曲》Op. 15 No. 1中，左手的上方声部起初不过是对旋律的简单叠加，但在第3和第4小节中有了独立的运动轨迹，先是模仿第2小节的旋律：

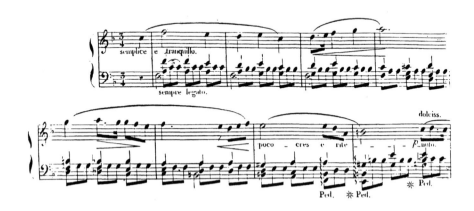

然而，肖邦多声织体最具原创性的手法是让旋律分布于两个声部，对此我在上文已有论述。这一手法的最著名例子之一是《B小调谐谑曲》Op. 20的 *Molto più*

lento（慢很多）段落，其中两个声部相隔超过一个八度的距离：

主要声部大部分时间位于中音声部，但在第310—311小节和第319—320小节，旋律趣味移至高音声部（请注意第309小节和第317—318小节在这一转换之前所发挥的中立作用）。这段音乐到后面再现时，甚至左手音型在第374小节都临时具有了准旋律的意味——这是肖邦的典型手法，由于次中音声部在 pianissimo（很弱）力度中的重音，我们的注意力在此微妙而转瞬即逝地转向这一声部。

358

因此，肖邦所实现的并非古典对位中各个声部的持续独立，而是每个声部潜在的独立性，这种独立性始终如一、连续不断，可以随时变得完全独立。然而，这种潜在的独立性是与对位的聆听经验（而非对位理论）相吻合。在肖邦的音乐中，仅当听者需要意识到声部的独立性时，各个声部才会达到完全的独立地位，除此之外，它们始终掩藏于看似主调性质的织体中。由于这种潜在状态，这些声部一方面可以隐藏起来，同时又始终能够被揭示出来——这给予众多演奏者诱人的可能性，去凸显肖邦音乐中一些看似无关痛痒、无足轻重的内声部，这一演奏实践在20世纪早期几乎成为传统。此处所引用的谐谑曲这一段落的第361—368小节中，为旋律再现所做的准备显示出，肖邦本人有时甚至也会指示演奏者强调出某个看似仅在发挥和声功能的内声部，五个小节之后，这个内声部具有了充分的旋律性质。可以说，这个声部就站在舞台侧翼，等待着登台亮相——只有这一次，肖邦想让我们一瞥幕后的情景。

这种处理对位细节的独特而有力的手法有助于我们理解肖邦对大型形式的掌控。他是为数极少的不仅懂得如何维系旋律和低音而且明白怎样保持内声部的作曲家之一。或许这种对内声部的兴趣解释了肖邦对莫扎特音乐的崇拜，因为莫扎特音乐中的内声部写作要比其同时代的任何其他作曲家更为丰富。肖邦作品中始终存在着一种内在运动的感觉，比乐句的划分更为重要，并且在段落之间起到过渡连接的作用。我们常常对这种内在的运动一知半解，因为其常常缺乏旋律或动机上的显著特征，但是它却无处不在，准备着打破音乐织体的表层。

肖邦的音乐，虽然比巴赫的键盘作品具有更为亲密的表现力，但并非是为独自一人的演奏者而构思。肖邦的对位是诉诸公众的。他从巴赫那里仅仅汲取了对位艺术中直接作用于聆听（无论是有意识的还是半意识的聆听）的那些方面。他借鉴的是他所听到的。《平均律键盘曲集》虽然在现代音乐厅里的演奏也足够有效，但并非为听众而作，而是为演奏者自己的愉悦和训练所写，因而这一作品的任何公众性演出必然会使听众无法领会那些唯有演奏者才能感知到的方方面面，因为演奏者能够在谱面上看到这些细节，更重要的是能够通过他自己双手和双臂的肌肉来感受这些细节。肖邦的音乐无论多么私密、多么个人化，都是为听众（即便是人数较少的听众）而精心设计的。诚然，在聆听肖邦时，听者常常感到不是音乐在向自己诉说，而是自己在偷听。的确，肖邦通常是在空间较小的场合演

奏，比之于李斯特的埃拉尔钢琴，他更偏爱音响较弱、更为抒情的钢琴，但我们不能因此而错误地认为一个作曲家作为演奏者的种种限制就是其作品正确演奏方法的可靠指引。肖邦音乐中有大量指示标记所要求的力量和激烈程度相当于，甚至超越了李斯特作品的要求，《第一谐谑曲》结尾的两次 *fff* 和《第一叙事曲》中的 *il più forte possibile*（尽可能强）只是其中的两例。《幻想波洛奈兹》的最后几页不仅暗示着它超越了肖邦时代任何钢琴的性能，甚至是现代的九尺钢架音乐会三角琴也不足以胜任：

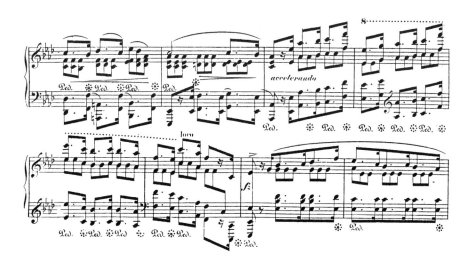

这里的音乐既需要键盘的音响，也需要管弦乐队的力量：与这几小节的记谱所传达的构思相比，所有演奏都会显得微不足道。人们通常认为肖邦的音乐是钢琴化的，但这一看法常常仅就构思观念而言是正确的。实际上他也会残酷无情，会要求演奏者力图做到无法实现的事情，包括无法实现的暴力性和无法实现的灵巧性。然而，肖邦音乐中无法实现于演奏的东西却始终可以作为声音完全想象出来。从谱面上看，他的结构本身很少像巴赫或莫扎特（他最钟情的两位作曲家）的作品那样完美或有趣，他对结构的构思是出于效果的考虑，即便在有些情况下作品的目标受众是少数与他关系亲密的人。这就是为什么他的大型作品长期被低估的原因：如《第三叙事曲》或《幻想波洛奈兹》这样的形式在谱面上显得比例失调，只有演奏才能为它们提供充分有力的依据——虽然肖邦是古往今来最难诠释的作曲家之一。他的音乐从不像巴赫的大部分作品那样是为独自沉思而作，而

是直接作用于听者的神经,有时是通过最细微的转瞬即逝的暗示,有时则是借助固执、暴力的敲击:

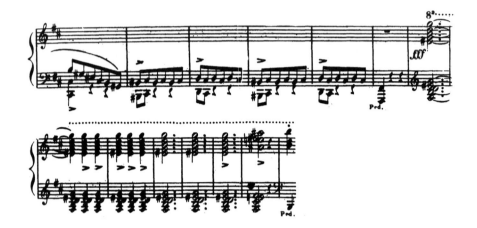

肖邦：炫技的转型

键盘练习曲

在肖邦的音乐中，仅有一次直接指涉了巴赫的作品，而且这次指涉非常恰当地出现在他仅有的几部教学性质的作品的开头，这些作品即两套练习曲Op. 10和Op. 25以及为莫谢莱斯而作的三首《新练习曲》（Nouvelles Etudes）。在《C大调练习曲》Op. 10 No. 1中，我们看到了《平均律键盘曲集》第一首前奏曲的一个经过现代处理的版本：

肖邦的这个版本覆盖了当时钢琴键盘的整个音区。与巴赫那首序引性质的原曲一样，肖邦此曲也不过是一系列的分解和弦，节奏几乎通篇一致，旋律线条的感觉被极大削弱，仅在和弦的接续过程中浮现出来。当然，用分解和弦开始一套乐曲是传统的做法，也是开始即兴演奏的标准方式：托卡塔、幻想曲、组曲经常以这种方式开始，李斯特的两套伟大的练习曲《超技练习曲》和《帕格尼尼练习曲》同样始于分解和弦。然而，肖邦的这首练习曲在建构的统一性、通篇对同一种分解和弦形式的坚持以及和声布局上如此接近巴赫那首前奏曲，以至于我们必须得出结论认为此曲对巴赫的暗指是有意为之。

18世纪上半叶，键盘音乐的杰作大多是以教学性乐曲的形式问世：Leçons、Klavierübung或Essercizi[1]。巴赫出版的几乎所有音乐都以键盘练习曲之名问世：帕蒂塔、意大利协奏曲、四首二重奏、众赞歌前奏曲（按照弥撒的顺序排列）以及《哥德堡变奏曲》。这些作品不仅对演奏者而且对作曲者均有指导作用（这两种职业身份在当时也并不泾渭分明），此外在出版的这类曲目中还必须加上二部和三部创意曲、《赋格的艺术》以及《平均律键盘曲集》——所有这些作品都是专门为键盘演奏者而作，而且几乎全部要求高超的演奏技巧。同样需要精湛技巧的还有多梅尼科·斯卡拉蒂本人在有生之年出版的仅有的那些奏鸣曲：这些乐曲被命名为"Essercizi"。到了18世纪后期，这种夸张的炫技性几乎消失，仅在协奏曲领域略展身手（但甚至是莫扎特最辉煌的协奏曲在技术上也不及《哥德堡变奏曲》或斯

[1] 这三个词分别在法文、德文、意大利文中表示"练习曲"。——译注

卡拉蒂的作品那样高难，那样令人眩晕)。键盘音乐变得更具社交娱乐色彩，而专业性有所下降：因为此时吸引业余爱好者的兴趣是作曲家和出版商主要考虑的问题，尤其若是想要通过作品的销售来获得经济收益的话。莫扎特的出版商在看到他的前两首钢琴四重奏对于普通钢琴演奏者难度过大之后，取消了对其六首钢琴四重奏的委约订购。卡尔·菲利普·埃马努埃尔·巴赫延续着旧有的传统，但其音乐中的感伤效果（对于当时风行的情感风格而言至关重要）在很大程度上中和了技术难度上的要求。18世纪的最后25年里，键盘炫技随着穆齐奥·克莱门蒂这位以单手演奏平行三度著称的钢琴家而再度出现，他日后写出了教学性质的《朝圣进阶》。

在巴洛克晚期的教学作品与浪漫时代的练习曲之间，公众音乐会得到了发展和传播。巴赫的数卷键盘练习曲是为个人学习，甚至是为凝神沉思而作。浪漫时代伟大的手指练习乐曲则面向公众。浪漫主义作曲家所写的一些相对个人化的教学作品在音乐趣味和质量上几乎乏善可陈，甚至对于我们当中那些怀念弹奏《快乐的农夫》或舒曼《童年情景》其他乐曲的往昔时光的人们来说亦是如此。到18世纪晚期，为年轻演奏者或初学者而写的音乐出现了可悲且长久的质量下降，我们只需将巴赫的《为安娜·玛格达勒娜·巴赫而作的曲集》和二部创意曲与之后的任何同类作品相比便可见一斑。从巴赫到舒曼之间，没有任何一位重要作曲家为儿童创作，而且舒曼的此类作品也是写在他钢琴音乐创作最为灵感泉涌的岁月逝去之后。（莫扎特是个奇怪的特例，但他实际上几乎无法写出真正简单的乐曲：他无疑认为自己的《D大调奏鸣曲》(K. 576)是一首简单的作品，或许是因为第一乐章中所有难度较大的段落都以简单的二声部对位写成——左右手各承担一个声部——但他想错了。）到1800年，钢琴音乐是公众性的，为真正私人场合所写的任何有趣的作品主要局限于四手联弹。

肖邦是音乐会练习曲真正的发明者，至少在最早赋予练习曲以完整艺术形式这一意义上是如此——在这种形式中，音乐实质与技术难度彼此契合。他的第一批练习曲写于19世纪20年代晚期，Op. 10整套练习曲出版于1833年并题献给李斯特。在肖邦之前已有具备音乐趣味的练习曲问世：约翰·巴蒂斯特·克拉默1804年的作品，他是一个英国化的德国人，也是贝多芬的朋友；穆齐奥·克莱门蒂，一个英国化的意大利人，他的《朝圣进阶》(1817—1826)对于年轻演奏者的训

练极为重要；还有卡尔·车尔尼，李斯特的老师。专为音乐会演出而非教学目的而写的练习曲由著名捷克钢琴家伊格纳茨·莫谢莱斯出版于1825年，就在肖邦开始创作Op. 10之前。所有这些练习曲以及李斯特1825年所写的第一套练习曲，要么音乐价值极低，要么部分地或者完全无关技术问题。(克莱门蒂《朝圣进阶》中靠后的几首乐曲，音乐价值较高但演奏相对容易。)

练习曲（etude）是一个浪漫时代的理念。它作为一种新的体裁出现在19世纪早期：它是这样一种篇幅短小的乐曲，其音乐趣味几乎完全源自单独一种技术问题。身体机能上的困难直接生成音乐，生成音乐的魅力，音乐的感染力。美感与技巧有机结合，但音乐创造的刺激因素是双手，包括手部肌肉和筋腱的分布，以及独特的手型。

肖邦第一首练习曲的开头还完全处在普通手型的掌控之内，但随着音乐张力的加剧，我们看到：

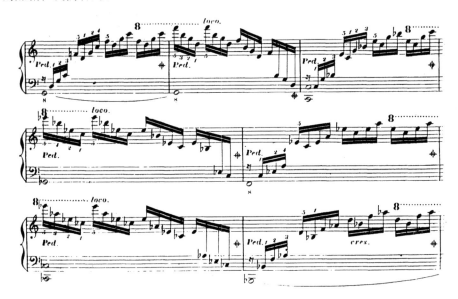

364

这个段落对于手不是特别大的演奏者来说太过困难，因而许多演奏者会将作曲家所标出的指法"124 5124"改成简单得多的"125 2125"——不幸的是，这样一来我们总是会听出琶音在分句上的变化。(肖邦在这方面是最不钢琴化的作曲家之一：即使和声变化会让原来的音型格外笨拙，他也不会改变音型，而且他总是拒绝让自己的音乐思维去迁就手部运动的便利。)肖邦原来的指法迫使食指与无名

指之间痛苦地拉伸,合理且有节制的练习无疑会锻炼和增强手部肌肉。正是在这个意义上,浪漫时代的练习曲是真正的手指练习。斯卡拉蒂和巴赫的键盘练习曲在难度上经常相当于肖邦的练习曲,也同样需要大量的练习,但学习这些乐曲与练习任何困难的作品并无多大差别。而学习肖邦或李斯特的一首练习曲则是一项体能训练:拉伸双手,锻炼肌肉,增加柔韧性,增强体力。

在浪漫音乐中,任何其他体裁形式都无法像练习曲这样将乐思与实现的紧密关系展现得如此淋漓尽致。肖邦或许不会任由双手的能力来左右乐思的发展和流动——在他看来乐思有着属于自己的逻辑——但每首练习曲背后的原初灵感依然源于手和手臂的构造:正是这一因素决定了练习曲的开头几小节,而这几小节又决定了全曲的总体特点。没有人比肖邦更明白将一首练习曲建基于单独一种技术难题的优势:钢琴技巧与乐思在练习曲中如此清晰地彼此关联,以至于这成为确保风格统一性的唯一途径。这种练习曲有着均质的织体,其中开头几小节的音型从头至尾不间断地得到发展——可以说这种练习曲是19世纪巴洛克复兴潮流中最引人注目的产物。

肖邦的两种最与众不同的指法却奇怪地彼此相似:第一种是完全用四指和五指弹奏灵巧的半音阶(在更复杂的段落中也会用三指、四指和五指);第二种是完全用大拇指奏出一系列旋律音。第一种指法的一例早在《F小调钢琴协奏曲》中便出现,肖邦写作此曲时年仅18岁,

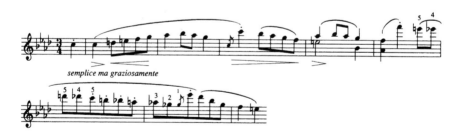

第二种指法的例子则可见于同一部作品的慢乐章。在最后一组阿拉贝斯克(arabesque)的结尾,作曲家指示演奏者要接连三次用大拇指弹奏,由此会放慢乐音接续的速度,从而使之富有表现力:

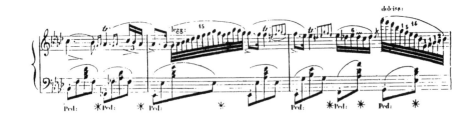

《练习曲》Op. 10的第二首（A小调）是一项仅用三个能力最弱的手指来弹奏半音阶的训练：

三首《新练习曲》中的第二首（Db大调）在距离结束五小节处要求连续用大拇指灵活奏出多个音：

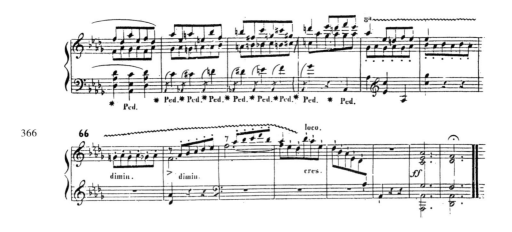

实际上，最初的印刷者将第69小节使用大拇指的指法误认为是写得过分鲜明的断奏标记，而且这个错误依然被大多数现代乐谱版本所沿用。第一首《新练习曲》（F小调）以更典型的方式运用了这一指法：

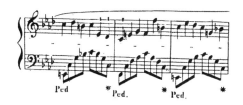

此处大拇指的运用与上述钢琴协奏曲的慢乐章一样，突出了最具表现力的那些音。

在运用大拇指方面，肖邦不过是拓展了一种旧有的传统：为了突出最重要的音，让它们略微断开。以下用两个例子来说明这一古典实践，第一个例子来自莫扎特《A大调奏鸣曲》K.331的慢速变奏曲乐章：

那些断开的音符承载着音乐表现的分量：以这种方式将它们演奏出来会造成一种弹性速度的效果，将速度非常微小地拖慢一点点。这一手法同样清晰地出现在贝多芬《"华尔斯坦"奏鸣曲》的慢乐章：

这种断开的音响反而成为逗留于该音的一种方式，完全有理由将所有以上段落中的这些接连出现的音符用一个手指来演奏，正如肖邦日后所做。或许在肖邦要求将这种指法印刷在乐谱上之前，它已然是一种众所接受的演奏技巧。

其所产生的效果介乎于断奏与重音之间，这也是为什么到了18世纪末人们经常将两者的标记搞混，而且是永久性的混淆。贝多芬告诫他的出版商要仔细区分音符上方加一点与垂直划一道——后者所指示的重音在强调程度上不及">"（类似数学里的大于号）。然而，要在贝多芬的手稿中区分这两种标记是不可能的，因为在他的笔迹中，一点很容易写成一道，因而在两者之间做出判断必须在音乐上说得通。显然，在以下所示《降A大调奏鸣曲》Op.110第一乐章的这一段落中，音符上的那些点不可能是指断奏，而一定是表示在整段音乐的 *piano* 和

leggermente（轻巧地）的力度表情要求下，约略为这几个音加上重音，能够细微地表明每一拍即可：

从历史的角度来看，鉴于早期钢琴有限的力度范围和音响的快速消逝，断奏与小重音之间的混淆是可以理解的，将一个音分离出来是将之约略强调而不至沦为夸张的一种不可或缺的绝妙手段，而且这种方法在现代钢琴上依然非常奏效。肖邦在《E♭大调夜曲》Op. 9 No. 2 中格外巧妙地用五指实现了这一效果：

谱面上 *poco rubato*（略微的弹性速度）和 *dolcissimo*（极其柔和地）的指示让我们充分理解这一指法的用意。在连续的音符上用大拇指演奏同样富有表现力，但其强调的程度自然也更重一些，例如肖邦《F小调叙事曲》的中段：

我们不必囿于那些肖邦特意标记出这种指法的段落。其作品中也有很多地方，用大拇指弹奏旋律是唯一可能的选择。《升F小调前奏曲》Op. 28 No. 8 通篇展现出这一点：

这类写法总被视为肖邦风格的成就之一。让钢琴演奏者将旋律弹得比其他声部更响（正如此处记谱所暗示的），这当然没什么新鲜的。其原创性在于将旋律埋藏在布满半音化经过音和复杂交叉节奏的如此丰富的多声织体中，同时又使之从环绕四周的影影绰绰中如此清晰地突显出来。这一多声性的明暗对照法或许是肖邦在音响创造方面的至高成就。

肖邦对五指和大拇指的使用使他与当时占据统治地位的钢琴教学理念截然相反，后者的理想目标是让所有手指具有同等的力量和灵活性。肖邦则坚持认为，每个手指的特性具有根本差异，演奏者应当力图挖掘利用这种差异。用四指和五指来实现纤巧的半音阶效果几乎已成为他的一个标志性手法（实际上，《"三度"练习曲》Op. 25 No. 6就依赖于这一技巧），舒曼在《狂欢节》的《肖邦》一曲中对该手法进行了戏仿：

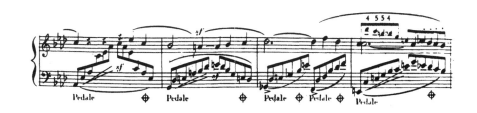

带有指法的那个小节是对肖邦风格模仿得最成功的一处细节。这种对每个手指不同特性的认识揭示出肖邦音乐思维的本质：他所感兴趣的是色彩微妙的渐变层次和乐句划分的转折变化，这些方面的实现也是他对演奏者的主要期待。

肖邦第一套练习曲Op. 10中的有些乐曲写于他20岁的时候。正是随着这些作品的创作和问世，肖邦风格的全部力量与巧妙得到充分展现。后来的作品有时候更为雄心勃勃，在少数情况下更为大胆，但并未发生剧烈的风格转变，完全不像我们在海顿和贝多芬的创作生涯（甚至在莫扎特和舒伯特短暂的一生）中所看到的那种晚期的风格革命。肖邦的大师手笔随着Op. 10的12首练习曲已得到证明。

第二套数量同样为12首的练习曲Op. 25甚至更加令人赞叹，部分原因在于其诗意更浓，半音化更为显著，同时也因为肖邦将这套乐曲作为一个整体来布局：每首练习曲似乎直接从前一首练习曲中一跃而出。每首乐曲的调性与下一首的调性紧密联系，只有最后两首打破了这一模式。一首练习曲的结尾似乎为下一首的开头做好准备的方式有时十分引人注目。第二首结尾重复的C音直接导向第三首：

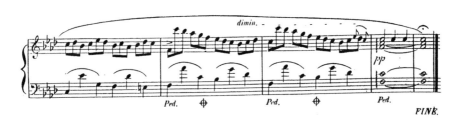

第三首的最后几小节（位于F大调）则为第四首的A小调做铺垫：

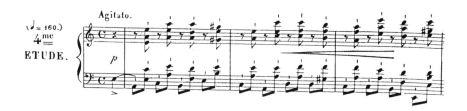

钢琴家在将这套作品作为整体演奏时，常禁不住在乐曲之间不加停顿，这是可以理解的。

第五、六、七首的接续格外精彩。第五首最后G♯音上的颤音预示了第六首，而后者开头的 sotto voce（轻声）颤音运动听来仿佛是前一首末尾 *fff* 音响的回声，这一音响应当被一直保持到它自行消失殆尽：

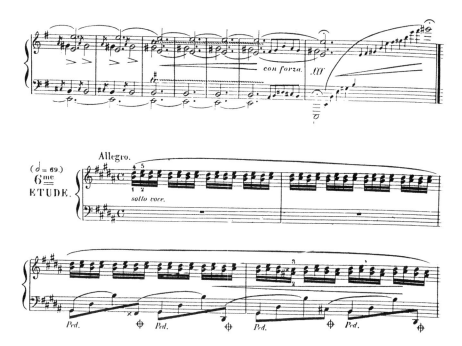

到了第六首的末尾，甚至有可能将踏板一直保持到第七首序引性的宣叙调的第一个音响起：

371

肖邦显然试图将一系列不同的乐曲构建为一部统一的作品,但这一意图并非预先有所设计,而是后来被强加于之前写好的练习曲上——这一点体现在整套作品的规律秩序在最后被打破:唯有最后三首练习曲在调性上没有紧密联系。整体的调性布局也没有自始至终的一贯性(A♭大调、F小调、F大调、A小调、E大调、G♯小调、C♯小调、D♭大调、G♭大调、B小调、A小调、C小调),只有局部的内聚性:先是大调与小调的交替对比;随后是一系列属到主关系的调性(D♭大调到G♭大调到B小调);最后三首辉煌壮丽的暴烈性组成了整部作品精彩卓绝的终曲。虽然没有证据表明这套作品曾被完整演出,甚至无法表明肖邦有使之成套演奏的意图,但显然作曲家是将连续几首作为一组来构思的。不过Op. 25若是成套演奏会效果恢宏。肖邦在《练习曲》Op. 10中已然显示出对于各首乐曲组织排序的类似考虑(其中第三首的手稿表明应当不间断地进入第四首),但与Op. 25相比,乐曲间的联系布局不那么具有连续性,整套作品给人更多的是乐曲彼此分离的印象,乐曲间的接续也形成相互有别的分组。(甚至Op. 10第六首最后的大和弦也无法使此曲的E♭小调与下一首的C大调彼此相容。)相反,Op. 25的戏剧性结构和辉煌性炫技的渐次增强是兼具统一性与多样性的卓越成就。

要理解这一成就,我们必须意识到肖邦创作练习曲的理念和方法与他的大多数重要的前辈作曲家(克拉默、车尔尼、卡尔克布雷纳和莫谢莱斯)几乎毫无共性。从本质上来说,他并不止是在前人的基础上做得更好,并不仅仅从演奏技术上具有难度的某一个动机或音型中生成有趣、辉煌的音乐(肖邦仅有少数几首作品是这样,例如富于英雄性和戏剧性的《升C小调练习曲》Op. 10 No. 4)。在大多数

情况下，肖邦的练习曲是对音色的研习，其技术难点更多聚焦于触键的质量而非准确性和速度。这种对于音色的关注使得肖邦坚持不同手指有不同功能的主张十分重要。

Op. 25始于一首音色上令人惊叹的乐曲：

只有那些写得比较大的音符意在从双手分解和弦的迷雾中凸现出来。小音符只能喃喃低语，处于刚刚可以听到的程度。随后次要声部脱离内声部而浮现出来：

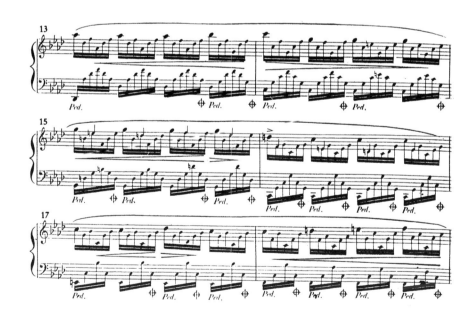

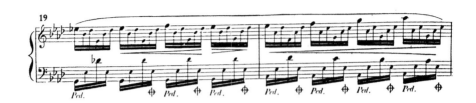

我们或许可以预见到，第15小节用向上符杆标出的小音符所代表的内声部在第14小节已然存在，只不过是潜在的，尚未完全现身。更能够揭示肖邦技法的是第16小节：高音声部的大音符并未延续前一小节大音符的旋律线条，而是接过了前一小节带有向上符杆的内声部，而这小节的向上符杆则标志着一个新的声部，第15小节隐藏于分解和弦的4个F音已为这个新的声部进行了铺垫。在随后的音乐中，次中音声部享有与高音声部几乎同等显要的地位。肖邦的对位是音色的对位，而这首练习曲所训练的是触键的不同层次，从几近无法觉察的轻盈缥缈到充实丰满的朗声歌唱。

Op. 25的第二首同样微妙。

这首练习曲训练的不是音型，而是微妙的交叉重音：必须弹得非常轻柔，同

时右手又要节制地将每一拍点明。演奏中一个太过常见的错误是右手将每小节4拍弹成每小节6拍：

如果该小节中的四个C音没有非常轻微地加以强调，便很容易造成以上的错误节奏，因而这首练习曲的难点在于将这些重音保持在绝对最低的限度，使之既能说明节奏规律又保证音乐的均匀流动。肖邦仅在第5和第7小节引入踏板，有着格外诗意的效果，当踏板抬起时，第6和第8小节向主和弦的解决显得优雅轻盈。

随后的几首练习曲同样是对比性触键的训练。A小调第四首让左手毫无松懈的跳进断奏与右手三种不同织体（始终出现在后半拍）形成对峙。首先是断奏：

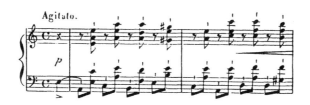

随后是一种典型的肖邦式的效果，连奏与断奏结合在同一只手上（如歌的连奏线条的抒情性因谐谑性伴奏的对比而被赋予巨大的感染力）：

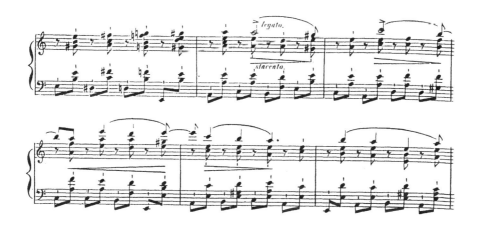

最终,断奏、全连奏和半连奏戏剧性地并置在一起:

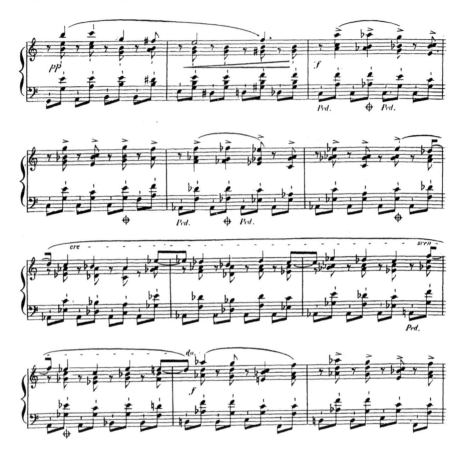

375 　第五首练习曲同样采用一个简单动机(一个音程加一个单音),以一系列不同的音色予以处理,每种音色都要求用一种不同的触键方式。首先是每个动机为一组,带有附点节奏:

随后是平均的八分音符:

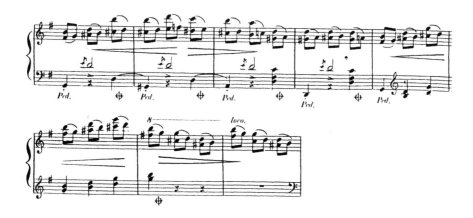

而后是上方声部有所延迟（右手下方声部的短倚音必须在拍点上奏出）：

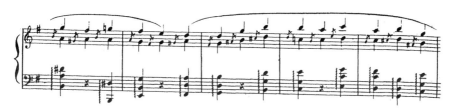

加入平均的连奏：

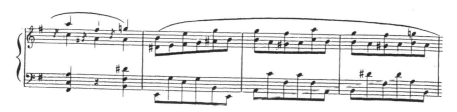

然后予以轻巧的连奏［*leggiero*（轻巧地）］，作为标有*sostenuto*（绵延）的助奏旋律的伴奏：

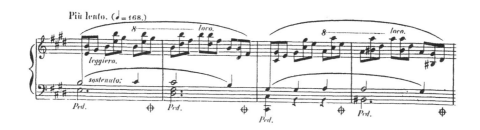

这首练习曲要求演奏者实现音色层次的渐变：从轮廓分明的断奏音响，到一种 *più lento*（更慢）织体，让基本动机融入连绵不断的背景，进而形成不可分割的整体。

这首E小调练习曲的部分灵感源自胡梅尔的《E小调练习曲》Op. 125 No. 7，此曲出版于肖邦的Op. 10与Op. 25之间。这是肖邦成熟时期极为罕见的借用其他作曲家的一个例子：

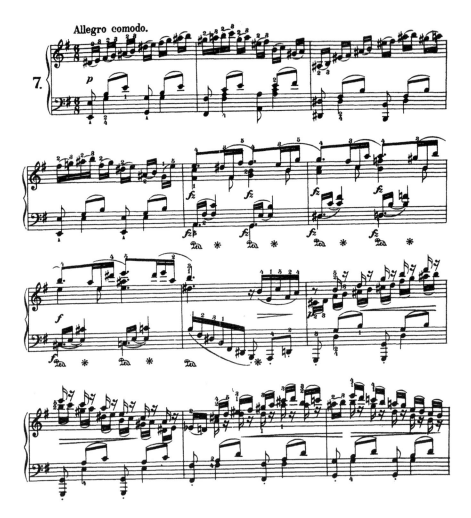

其中第9、10小节几乎被肖邦照搬到自己的作品中。然而，胡梅尔此曲中几乎没有任何触键、音色和乐句划分上微妙的层次变化，而这类变化恰恰是肖邦构思

的独特之处。

在这些练习曲中，肖邦在音响创造方面的想象力与李斯特相当，但两人有本质区别。李斯特的创造基本上是模仿性的：他用钢琴的各种音响去模仿雪橇铃、马蹄声、喷泉、树叶的沙沙作响，或是模仿管弦乐队中的不同乐器——长笛、小提琴、长号、小号、打击乐等。这种模仿效果在肖邦的音乐中鲜有出现，虽然我们已经在其《升F小调波洛奈兹》中看到他对打击乐器音响的出色再现，但这只是个例。在练习曲中，肖邦创造的是纯粹的钢琴音响——实际上是抽象的钢琴音响。将肖邦的原初构想对应于某种特定乐器的声音，是过于头脑简单的做法：他或许更青睐普莱耶尔钢琴，但他也用埃拉尔和布罗德伍德钢琴，后两种品牌的钢琴与普莱耶尔的差异几乎相当于它们与现代斯坦威钢琴的差别。无论怎样，肖邦的意图——即便是具体的、个人化的，但这种情况不大可能——无关乎其乐思的力量和有效性。他所创造的不是客观存在的实际声音，而是微妙渐变的结构，是丰富的音响层次，是音色的对位。

这种色彩性的理念在其写于20岁之前的最早的练习曲中已然显露。Op. 10的A♭大调第十首即是精彩的一例，对演奏者在以下方面提出了最为复杂的要求：通过重音和触键的变化对一个单独的模式进行变形：

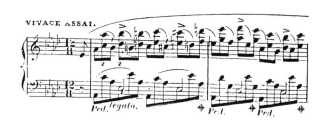

开头几小节已然包含有双手之间的重音冲突，采用的动机是肖邦日后在多首练习曲中都用过的一个六度加一个单音。每小节4个重音变为每小节6个重音的新模式，但没有改变音型；重音从六度转移到单音，造成双手之间新的交叉节奏，左手以 *legatissimo*（最连音）保持每小节4个重音而右手则变为每小节6个重音：

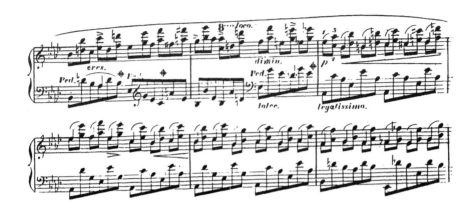

随后触键从 legatissimo 变为 staccato：

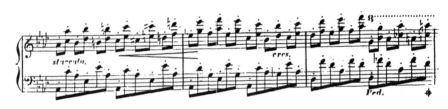

肖邦在此主要关注的是用尽可能多样的触键来演奏同一种音型模式。重音的持续改变凸显出该音型的不同部分，并强调了这一模式的多声性质。

还应当提及一首练习曲，即 Op. 10 的第六首（E♭小调），写于肖邦刚年满20岁的时候，因为此曲表明肖邦日后的诸多创作旨趣此时已得到充分发展，而且此曲常被错误地演绎：

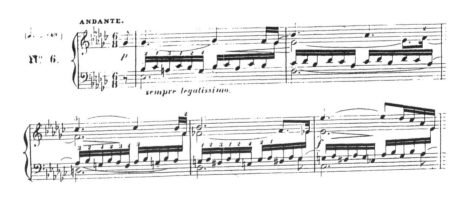

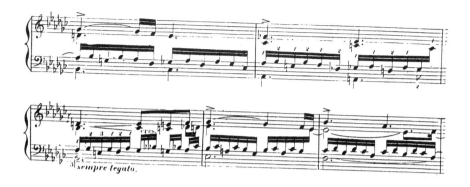

肖邦的节拍器标记（♩.=69）比通常演奏的速度快了一倍多——实际上与《"三度"练习曲》一样快。乐曲的速度标记的确是行板，但作曲家的意图不是每小节慢速的6拍，而是慢速的2拍。这里的音乐是真正的练习曲，而不像人们经常认为的是一首夜曲，虽然它源自约翰·菲尔德的《降A大调夜曲》：

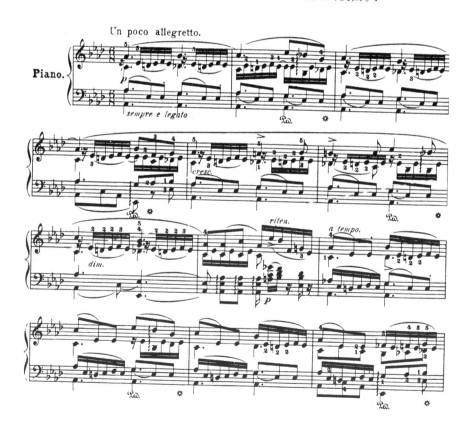

380　按照肖邦的速度指示，具有丰富半音化的内声部难度大得惊人——首先要弹得均匀、安静，同时以微妙的起伏变化使之富有表情，但又不至于喧宾夺主，压倒旋律：

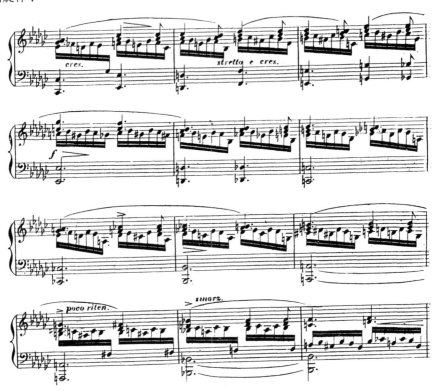

在此我们看到肖邦对声音层次已然成熟的构思，层次之间进行半音化的互动，从一个声部走向另一声部。

如今很难领会肖邦练习曲中体现出的这种综合手法在当时是何等激进。这些乐曲中的主要技术难题大多关乎触键与平衡：它们不仅能够增强手部的力量和柔韧性，而且提升了演奏者的听觉。肖邦的色彩性创造在其练习曲中达到登峰造极的境界，任何其他体裁的作品都不像练习曲这样极为显著地表明这种色彩性的想象从根本上而言是对位性质的——或者更确切地说，这里的对位从根本上而言是色彩性的，是不同织体形态的交织：

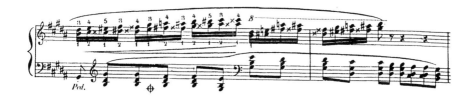

像 Op. 25 No. 6 这样一个段落的难点在于以 *sotto voce* 的力度来平衡两种不同的连奏。这种音色是纯粹的键盘乐写法：音色对比完全源于触键而非乐器的对比。由于这一原因，肖邦的音色与音高和节奏一样抽象：它建基于由钢琴的中性声音所实现的不同织体之间的关系——之所以说中性是因为钢琴的声音从最高音区到最低音区是相对统一均质的，或者更确切地说，从低音区到高音区的音色变化不存在听觉能够感知的断裂。理想的钢琴（即每位作曲家在创作时心中所想的钢琴，而不是自己家中那台不完美的乐器）提供了一种声音的连续体，浪漫主义作曲家普遍要求运用踏板来确保这一连续体在一定程度上实现于我们现实生活中那些不完美的钢琴上，并掩盖高低音区之间实际存在的音色差异。这些关于平衡和对比的问题，以及声音持久性的问题，使得这些练习曲难度极高。与《平均律键盘曲集》中的前奏曲一样——肖邦这些练习曲在很大程度上将之作为典范——这些练习曲大多从头至尾不间断地对开头的动机进行发展。20世纪击弦机更重的音乐会三角琴无疑让这些乐曲的演奏难度甚至高于在肖邦的时代，但这些作品从一开始就是对演奏者的挑战——据说在有些情况下这一挑战对于肖邦自己都过于艰巨，以至于他一反常态地选择用李斯特演奏这些乐曲的方法而弃用自己的方式。

这种挑战源于肖邦对待技术的残酷无情：我已经谈到过，他绝不做丝毫的迁就和让步。这些练习曲（以及他的前奏曲）的开头通常足够简单——至少开头几小节往往十分顺手。但有时候，随着张力和不协和音响的增加，音型很快就变得极其笨拙，几乎令人不堪忍受。《G大调前奏曲》就是典型一例。第1小节要多顺手有多顺手：

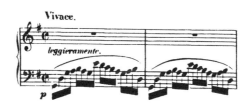

然而，仅几小节之后，黑键的出现让这一音型变得像是越野障碍赛，但又必须优雅轻松地克服黑键所造成的这些障碍，并且不破坏音乐的流动：

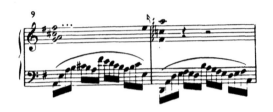

全曲的语境要求这里要弹得绝对均匀、轻盈，这两小节可算是史上最难片段之一。

《A小调练习曲》Op. 25 No. 11提供了更为重要的一种对比。开头的走句虽然相当复杂，但并未要求手部的拉伸：

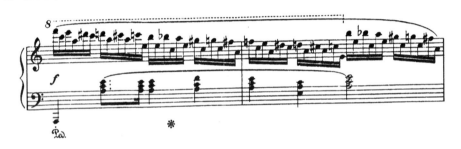

但高潮处毫不留情地扭曲着双手：

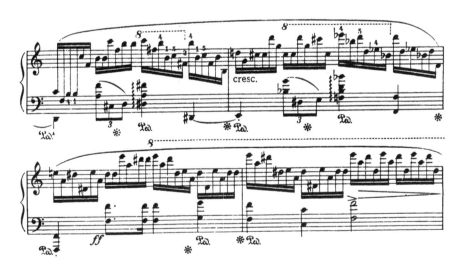

此处双手被迫做出的手型和位置像是极度绝望的姿态。仿佛人体的扭曲笨拙本身也是情感张力的一种表达。我想听众通常意识不到钢琴炫技实际上伴随着多大的痛苦，肌肉的高强度运动可与网球这样的体育项目相提并论，并且会随之带来各种伤病，如肌腱炎，这些伤病会让钢琴家短期无法演奏，甚至会永远终结他们的职业生涯。当然，也有一些钢琴家，如约瑟夫·霍夫曼，极为娴熟地掌握了一种松弛的演奏技巧，使他们或许从未感到真正的不适，但这种钢琴家是少数，而且大多数演奏者很难做到如此彻底的放松。这种松弛的演奏是钢琴技巧中的至高造诣，不是谁都可以做到。如今很多最优秀的钢琴家显然在促使自己承受痛苦。实际上，键盘乐器演奏者所遭受的痛苦从19世纪早期便随着舒伯特《魔王》的伴奏而开始出现，此曲的钢琴伴奏似乎也曾为作曲家本人带来一些演奏的难题。斯卡拉蒂的有些奏鸣曲就精确演奏的难度而言与李斯特的任何作品相当，但从未对演奏者造成身体上的痛苦。对肢体健康的最著名威胁来自断奏八度的辉煌展示，例如李斯特《第六匈牙利狂想曲》的最后一段，但这样的段落在肖邦的作品中通常很短，唯一的例外是《降A大调波洛奈兹》Op. 53的左手八度。然而，《B小调练习曲》Op. 25 No. 10的连奏八度是比李斯特的任何音乐更严苛的酷刑。肖邦对演奏者的施虐通常要比他的同时代人更为微妙，而且在其大多数作品中，实际的痛苦总是与猛烈的情感密切相连。

　　在肖邦的练习曲中，情感张力最大的时刻通常也是手部拉伸最痛苦的时候，由此肌肉的强烈感受变成对强烈情感的一种模仿，甚至不需要发出声音。或许正是出于这一考虑，据闻拉赫玛尼诺夫在听过阿尔弗雷德·科尔托的肖邦练习曲录音之后做出如下反应："每当乐曲变得困难时，他就会增加一点多愁善感。"这几乎是一位钢琴家对另一钢琴家做出的史上最残酷的评论。无疑，在一首肖邦的练习曲中，技术难度的逐步提升通常与情感张力的程度相应相随——但这并不意味着减慢速度一定是诠释此类段落的最令人满意的方式。这的确暗示了在肖邦成熟时期的作品中，炫技性与情感力量之间有着密切关系。演奏者的手部切实感受到音乐中的情感。这也是肖邦经常将最细腻纤巧的段落完全交给五指、将最强大有力的段落完全交给大拇指的另一个原因。在他的音乐中，既有音色与对位结构的同一，同时也有肢体实现与情感内容的同一。

炫技与装饰（沙龙音乐？）

肖邦的风格中也有城市性、世俗性的一面，这是其音乐广受欢迎的原因之一，也使得他在业余爱好者中间（他们极为严肃认真地对待他的音乐）名声不佳。肖邦音乐的城市性（urbanity）具有两个形成强烈对比的方面：一是流光溢彩的炫技，尤其是运用钢琴高音区快速辉煌的走句；二是当时风行的多愁善感，用得非常直接坦率，而且不带幽默感——实际上，肖邦的音乐中有反讽，有机智，却没有一丝一毫的幽默，既没有李斯特式的恶魔般的幽默，也没有舒曼音乐中如此具有感染力的暧昧诗意的幽默。

表面上的辉煌性与感伤性通常被视为沙龙音乐的典型特征，但我不清楚为什么这种特点就应当是沙龙音乐与其他音乐的区别。键盘乐器高音区光辉灿烂的走句最主要出现在上演于大型音乐厅的协奏曲中（无论对于肖邦还是胡梅尔、菲尔德、韦伯的音乐来说都是如此），而感伤性在歌剧中的运用与在器乐作品中的出现一样频繁。"沙龙音乐"通常是个贬义词，也的确有大量拙劣的音乐是在沙龙中上演的——但我想其数量也不会多于公众音乐会、私人家中或歌剧院所上演的糟糕的音乐。我们不清楚是否真的存在沙龙音乐这么个东西，至少也找不到对于这样一个体裁的任何令人满意的定义。然而，如果我们不要力图赋予它太过局限的意义，也不要过于分明地定位它的听众群体，那么这个词还是有用的。

音乐可以为掏钱买票、数量庞大的听众表演，为街头或公园里漫步的人们表演，为人数不多的私人听众表演，为少数一些朋友表演，仅为音乐家同行表演，为自己一人表演。室内乐被普遍认为主要为满足演奏者们自己的愉悦而写，但在海顿和贝多芬的有生之年，弦乐四重奏的公众性要比钢琴奏鸣曲强得多（批评家们甚至认为，海顿的许多晚期四重奏的开头有意用来让漫不经心的听众安静下来）。"家庭音乐"（Hausmusik）则是为业余爱好者的消遣而作，例如简单的钢琴奏鸣曲，以及直到录音出现之前始终广受欢迎的四手联弹作品和改编曲。

音乐表演的场合会影响其写作方式，但这种影响并不简单，而且不可能将音乐局限于其社会功能中。正如有些最具键盘语汇特色的作品是在模仿其他乐器，如斯卡拉蒂模仿小号和吉他，李斯特模仿长笛和匈牙利大扬琴，最典型的室内乐也可以模仿公众性体裁，例如莫扎特《降B大调奏鸣曲》K. 333的终曲乐章是对

协奏曲终曲乐章整体结构和音响的再造,贝多芬的《弦乐四重奏》Op. 59气魄恢宏地运用了管弦乐写作的织体。当然,倘若没有常规或标准的室内乐风格作为参照,这些作品不会如此效果卓著。然而,许多作品在一定程度上——有些作品则是完全——超越了作曲家创作它们的场合。舒伯特的《冬之旅》使得通常表演德语艺术歌曲的那种亲密融洽的朋友聚会场合显得不祥且失当(但现代的公众性独唱音乐会演出也有其自身在音乐上的笨拙与不适),正如巴赫的《B小调弥撒》倘若在作曲家当时可以用到的任何演出场合中上演,我们都很难想象出令人满意的效果。

尼古拉斯·坦珀利在《新格罗夫音乐与音乐家辞典》中试图将肖邦的创作划分为三类:为音乐会演出而写的作品,为教学和沙龙表演而写的作品,以及脱离教学目的和沙龙环境的个人化的深奥作品——这一分类虽然有趣,但并不完全令人信服。例如,其练习曲从创作意图而言终归不属于真正教学性质的乐曲。大多数练习曲所要求的技术水平是肖邦的任何一个学生都无法企及的,正如威廉·布莱克的《纯真之歌与经验之歌》并不是为儿童而写的诗歌,这些练习曲也不是教材。这些乐曲也很快成为展示性的音乐会作品。另一方面,他的夜曲照理说属于最明显的"沙龙音乐",但肖邦本人或许最经常用这些作品作为教学材料。作品风格的决定性因素不是其创作目的,而是体裁,作曲家既处于体裁规范的限制内创作,也可能在创作过程中对体裁予以改动,甚至创造新的体裁:我们应当关注的不是作曲家的即时意图而是他所依据的传统。练习曲和夜曲这两种体裁在肖邦之前就存在(虽然肖邦写出了历史上第一批具有独立音乐品格的练习曲),而且夜曲的确起源于沙龙,练习曲的产生也的确是作练琴之用,但肖邦的作品离开了这些原有的场合和目的。体裁的风格或许会取决于其最初的功能,但具体作品的风格不仅更加个人化,而且甚至超越了任何个人的意图。多年以来肖邦的练习曲和夜曲已成为一种他自己绝不可能预见到的演奏传统的关键组成要素——这一表演传统所涉及的乐器、偌大的音乐厅、录音技术是他甚至从未想象过的。有人试图恢复这些作品原初的社会功能,这种历史主义的做法冒着双重误解的风险:其一,这种做法毫无必要地严重削弱了艺术成就的重要意义,因为后世人就是要在音乐中发现肖邦时代的听众仅隐约感知的某些重要方面;其二,这种做法甚至经常歪曲这些作品的原初情境。从结构上来说,这些练习曲是作练习之用,身体机能的

高强度训练是其音乐形式的内在特性，但这并非这些乐曲的艺术意图。夜曲不仅是轻盈的社交娱乐音乐，也在同等程度上可作为个人的沉思冥想——实际上，肖邦练习曲和夜曲的某些力量恰恰源于，它们身为看似不甚起眼的体裁却颠覆了听众的惯常期待。

无论怎样，肖邦早期作品（尤其是回旋曲和带有乐队的作品）中的所谓沙龙风格，即那些辉煌的走句片段，在作曲家20岁之后的创作中便基本消失——消失或是有所转型：辉煌性要么成为动机结构的本质组成部分，要么成为强烈情感的载体。在他的回旋曲中我们会听到一些如下所示的时刻，从本质上导源于协奏曲风格：

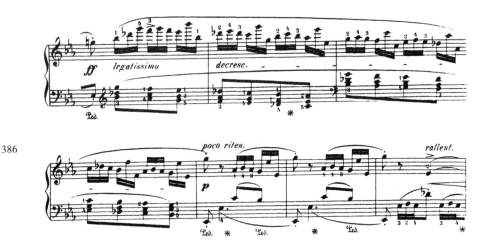

《E♭大调回旋曲》Op. 16这几小节非常接近胡梅尔的很多音乐——例如以下这段，出自胡梅尔1819年所写的《E大调钢琴三重奏》Op. 83：

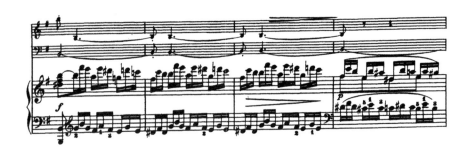

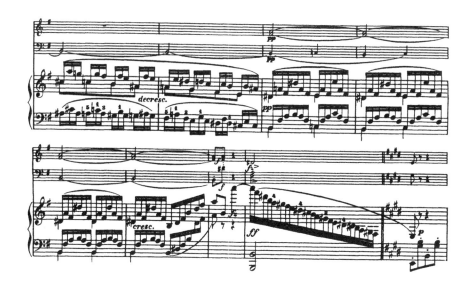

类似的例子也可以在韦伯的钢琴音乐和菲尔德的协奏曲中找到。

在写作纯粹炫技的走句段落方面,肖邦相比其前辈的高明之处主要在于其听觉的敏锐细腻,他能够让钢琴的振动发出美妙的音响。其秘诀首先在于和弦的空间布局和踏板的运用。菲尔德对声音的感受有时候可以接近肖邦,但实际的音响却不及肖邦作品那样精致,炫技也不够复杂,欠缺创意:

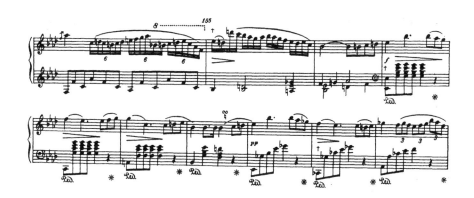

出自菲尔德《降A大调第二钢琴协奏曲》的这个令人愉悦的段落显示出他对音区布局和踏板的感觉,这种感觉对肖邦产生了极大的影响。一页乐谱之后,菲尔德将辉煌性与灵巧性相结合:

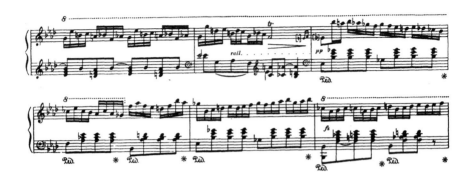

整体设计非常出色,但左手声部的写作甚至比当时意大利歌剧的伴奏更缺乏想象力——这些歌剧伴奏已是出了名的平庸乏味,而且完全名副其实(虽然在戏剧上很有效果,而且在贝利尼的作品中经过悉心的配器)。菲尔德创造出的令人愉悦的音响经常依赖于一系列坚定不移的平行十度、六度和三度,例如同一首协奏曲的终曲乐章:

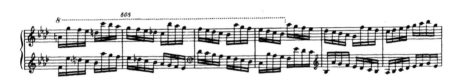

平行三度、六度,尤其是平行十度是制造悦耳音响的最简单、最肤浅的程式套路。与舒伯特一样,肖邦对此并非嗤之以鼻,而是通常将之纳入更为复杂的结构——或是将平行线条单独呈现出来,使之作为纯粹的音响而发挥效果,例如《E小调钢琴协奏曲》的慢乐章:

出自肖邦《F小调钢琴协奏曲》的两个平行进行的例子将这种简单的音响愉悦展现得更为鲜明，第一个例子来自慢乐章：

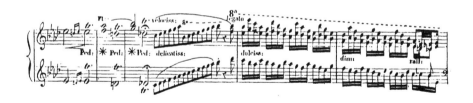

第二个例子来自末乐章：

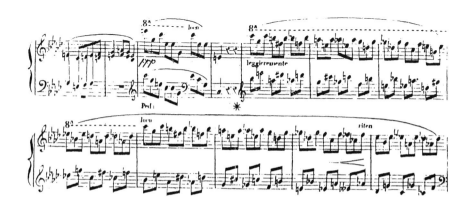

这些例子与莫扎特《魔笛》对钟琴的运用没有太大差异，只是肖邦的用法更加无拘无束，而且在音乐上也相对不那么有趣。在他看来，听觉上的愉悦显然无需理由——无需复杂的动机联系或转调过程：这两个例子在乐章中的作用就是简单地过渡到开头主题的回归。

肖邦敏锐的听觉使他免于写出稠密和弦在低音声部的拙劣重复，这种现象频繁出现在门德尔松、韦伯、胡梅尔甚至菲尔德的作品中，大煞风景。菲尔德《降E大调第三钢琴协奏曲》的第一乐章就显示出这种毫无想象力的伴奏：

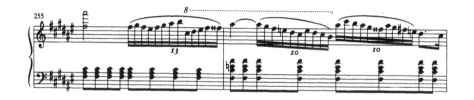

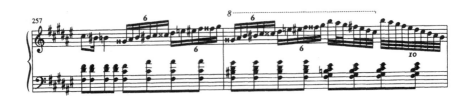

甚至在肖邦的早期作品中，虽然也存在这种织体，但他总是通过在重复和弦的下方添加低音来予以缓和。音区跨度的布局让织体有了一定的呼吸空间而不至黏稠滞重，让和声也能够在基础低音的背景下振动，例如《E小调第一钢琴协奏曲》第一乐章：

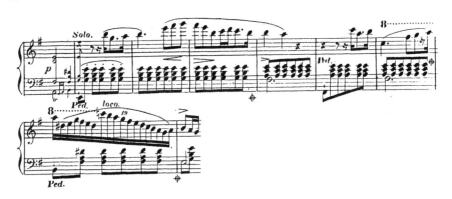

这一技法很可能习得自菲尔德，他经常运用该手段，而且总体来说听觉还算细腻，音区布局的感觉也较为敏锐。而韦伯和门德尔松为制造响亮嘈杂的声音而使用的织体是肖邦所不能接受的，虽然韦伯对肖邦的影响也不小。以下举出两例：一是韦伯《C大调第一钢琴奏鸣曲》第一乐章的结尾：

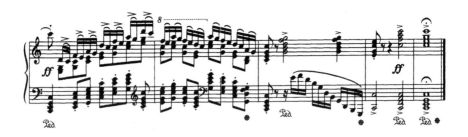

二是门德尔松《E大调钢琴奏鸣曲》末乐章的开头：

虽然这些伴奏在19世纪早期的钢琴上听来远没有在现代钢琴上这么糟糕,但它们不像肖邦音乐一如既往地那样尊重和开掘钢琴的泛音规律。甚至在肖邦作品最残酷暴烈的高潮部分,内声部(虽然稠密)也在低音声部的衬托下振动。肖邦对和弦在键盘上的开阔布局有着非凡的感觉,能够创造出令人心驰神往的丰富音响,在这方面或许唯有舒伯特能与之媲美,主要体现在后者的四手联弹作品中(我们从肖邦的学生那里也获知,肖邦对舒伯特的某些四手联弹乐曲心怀仰慕)。

肖邦对纯粹技巧展示的大部分运用,总是能够不仅在主要声部而且在伴奏声部展现出极为多样的精彩手笔。他20岁时所完成的作品已经具备这一点,例如两首钢琴协奏曲。以下的例子来自《F小调钢琴协奏曲》的末乐章:

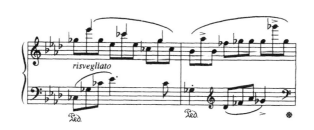

还有出自《E小调钢琴协奏曲》第一乐章的一例:

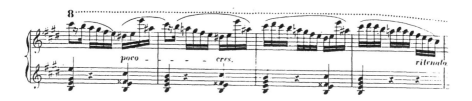

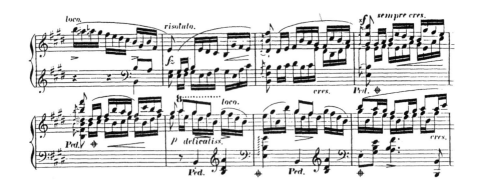

第二个例子也显示出作曲家如何用炫技来营造戏剧效果,但这两个例子的伴奏音型都有着自身的能量,充实着右手的装饰性走句。

在他最后的作品中,这种炫技音型的丰富创意更为显著。《B小调钢琴奏鸣曲》Op.58的谐谑曲乐章中,对位被部分地纳入炫技音型:

伴奏几乎达到精简的底线(但并非毫无动机意义),因为右手音型极为复杂,通过暗示其中的三声部结构而实现了大部分和声。这里的艺术显然与《降B小调钢琴奏鸣曲》末乐章的单声性技法有所联系,但在此它纵贯于钢琴的全部音区。

以下是三个来自晚期作品的非常相似的例子,意在实现炫技效果,它们显示出肖邦音型多样化背后一以贯之的原则。第一个例子来自《B小调奏鸣曲》回旋曲终曲乐章的第二群组:

第二例是《升F大调即兴曲》尾声的开头:

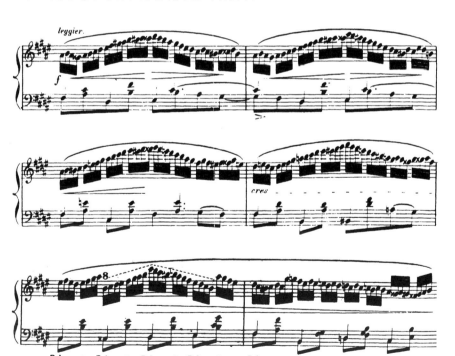

第六章 肖邦:炫技的转型

第三例是《船歌》的最后一页：

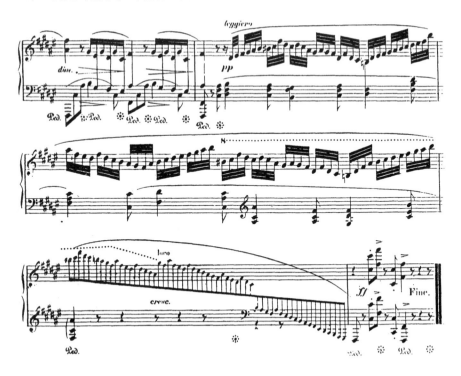

在第一个例子中，从中间（第78小节）开始，低音线条获得了独立的旋律趣味；而其他两例则从一开始即是如此。音阶走句在真正的旋律与装饰之间徘徊。它们不是巴洛克风格中本质上具有装饰性的阿拉贝斯克音型，虽然其写作手法部分地仿照了这种音型（我们应当记得，在肖邦创作的年代，西方乐坛正在掀起一股巴洛克复兴的热潮）。这些段落基本上源于手指练习，将简单的练习模式转型为音色的精彩效果。肖邦音乐中有不少装饰是歌剧化的——其实大多数装饰手法都起源于歌剧——但此处并非如此。这些走句是经过转型的手指练习，不仅被构思为装饰，而且进一步转化为旋律，纯粹的键盘旋律，其中丝毫没有对人声的模仿，没有如歌的咏唱。如歌的风格留给了低音声部和内声部，这些声部与高音声部的音型化走句形成对比，构成对位，既是线条进行的对位，也是音色上的对位。在前两个的例子中，主要的旋律声部位于右手的音型中，低音线条在与右手形成某种支声复调式的平行进行时凸显出来（请注意《即兴曲》上引片段中第3小节末尾暗示的平行八度）。《船歌》的最后一页相对更为模棱两可，各个声部在音乐趣味

上几乎地位平等，彼此平衡：左手船歌节奏的摇摆运动衬托着右手的音阶流动，却随着其重音的最后几拍而更为彻底地掌握了主导地位。最后倾泻而下的走句勾勒出以下终止式：

其丰满的音响使得最后的空八度听来十分合理。

所有这些炫技效果可以在一定程度上被界定为沙龙风格。它们直接源于肖邦自己在20岁之前所写的歌剧幻想曲和集成性炫技乐曲：《波兰曲调幻想曲》《根据路易－约瑟夫－费迪南德·埃罗尔歌剧主题所作引子与变奏》。然而，沙龙风格这个标签无法帮助我们认识肖邦的原创性：这些段落所具有的音色上的复杂性，肖邦的前辈或同时代作曲家很少企及（重要的例外人物是柏辽兹和李斯特），而且这种复杂性是纯粹通过声部进行而实现，这一点在其同时代作曲家中无人能及。正是音色与多声结构的罕见结合使他的炫技音型超越了菲尔德、莫谢莱斯、胡梅尔笔下类似段落的水平——更不用说塔尔贝格和卡尔克布雷纳的那些红极一时的粗劣作品。而当我们面对其谐谑曲中的炫技构思时，会发现其中所包含的戏剧性力量更是完全剔除了一切沙龙气息：

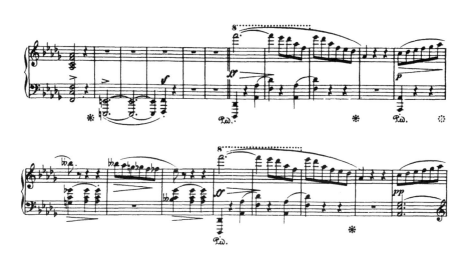

395 在此，技巧性音型成了动机：炫技的光彩对于音乐的暴力感和生猛的力度对比而言必不可少。

 在肖邦早期作品之后的创作中，技巧展示转化为音色或戏剧性姿态——依照肖邦时代的偏见来说，就是技巧展示的地位变得高贵。这是肖邦音乐中很大一部分诗意表现的来源：将俗气转型为尊贵。这种手法的力量依赖于，我们事先在无意识中知道这种材料原本多么平淡无奇，随后却听到它带着绚烂音色的光环重新出现。手指练习转变为音响游戏，最充分展现这一点的作品不是肖邦的练习曲，而是一首晚期作品，1844年的《摇篮曲》。此曲是一首纯粹的音色作品。其结构——被构思为和声和旋律——接近简约的底线，但其实此曲的结构在很大程度上已变为织体。和声实在太过简单：主和弦与属七和弦严格交替，每小节换一次；低音声部通篇暗示着Db持续音（即便它必须不时地消失以避免音响的混杂）；最后的尾声添加了一段带有下属和弦的长大终止式，这是全曲唯一的和声变化。它的节奏则自始至终坚守着摇篮曲的摇摆运动。

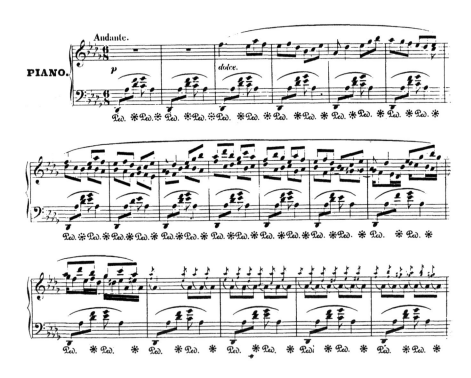

 在这个单调的背景基础上，右手灵巧地弹出一系列小练习曲，各段为两小节

或四小节，每一段都有一个简单却棘手的音型通过模进在键盘上攀升或下行，几乎完全独立于基本的和声：

397

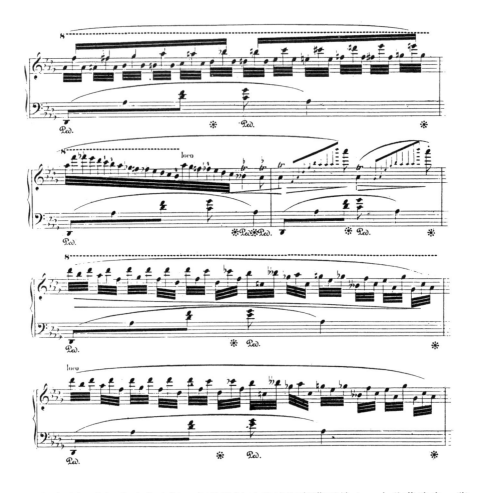

　　右手看似对左手无动于衷，音型看似对基础和声漠不关心，由此营造出一张充满微妙不协和音响的网，就像巴洛克管风琴上的混合音栓，从不干扰持续重复的和声结构，却似乎有着属于自己的生命。这些两小节的微型手指练习从最凡常的音阶到最独创的模式，丰富多样，不一而足。用摇篮曲来进行非凡的技巧展示，这一选择非常重要。炫技中完全剔除了所有显在的亢奋与激动，仅存令人难以喘息的张力，这是在向至高的优雅致敬。这首乐曲的令人惊叹之处在于其中的炫技在很大程度上不具有表现性，仿佛展现出不经思索、毫无自我意识的机械性控制，而这正是克莱斯特在其《论木偶剧》（所有浪漫主义文论中最著名的篇章）中对优雅的定义。

病态的强度

肖邦避免沦于肤浅炫技的方式有两种，要么（如我们已然所见）使之变得尊贵，要么以彻底鄙夷的态度运用炫技。而他回避沙龙风格感伤性的做法则相对更为暧昧——或是予以扩张夸大，或是迫使它达到病态的地步。肖邦同时代人对他的一个共识性负面评价即是，他的音乐总是病恹恹的——这一看法并非有理有据，而且即便果真如此，也不应当成为负面评价。实际上，肖邦风格的病态性是其音乐艺术享有优越地位的条件之一，这种优越性似乎无关一切技艺上的考量，而是依赖于一种铺张（extravagance）因素，这一因素是浪漫风格的重要价值之一。这种铺张是一种道德特质而非艺术品质，门德尔松缺乏这种特质，舒伯特基本与这特质无关，而肖邦与舒曼、李斯特、柏辽兹共同享有这一特质，肖邦不屑于后三人的音乐——至少部分原因或许在于，他们每个人古怪异常地实现各自形式的铺张所采用的方式。

"修整使道路平直，"威廉·布莱克写道："但未经修整的曲折道路才是天才之路。"肖邦的病态即是他的曲折道路，使他免于良好趣味的束缚，免于那种严重破坏了如此众多的同时代人作品的淡而无味的新古典做派。他的传记作者们直接将这种病态性追溯到他的生平：作为一名波兰流亡者的不幸，与乔治·桑疾风骤雨般的情感经历，纤瘦柔弱的外表，羸弱多病的体质，英年早逝的短暂生命。李斯特声称肖邦本人曾私下将其自身性格的基础用一个几乎无法转译的波兰语词汇来形容："zal"。李斯特试图将这个单音节词的丰富内涵进行如下复杂解读："无可挽回的失去之后所产生的无足轻重的悔恨……愈加强烈的愤懑，对复仇的预谋，……徒劳消沉的苦涩"，他自然也在肖邦的音乐中找到了以上全部特质，并认为肖邦练习曲和谐谑曲的某些时刻体现出"一种集中的激愤，一种时而讽刺、时而倨傲的绝望"。

无论我们如何定义这种病态性，这种特质在肖邦后期的作品中明显增强。当李斯特在肖邦去世一年后写下那部论及肖邦的著作时（1850年），肖邦的这些晚期作品被广泛指责为病态，李斯特也部分认同这一观点，因他曾谈及肖邦音乐中有种"病态的易怒暴躁，达到发热颤抖的地步"，但他也补充说在这些最后的作品中，"从技术的角度来看，我们无法否认其和声材料的特质远非遭到削弱，其自身反而变得更加有趣，更加奇特，值得深究。"这种丰富和声趣味与病态性的联手在几年之后出现于瓦格纳的《特里斯坦与伊索尔德》，显然在一定程度上——通过

李斯特的传递——延续了肖邦的精神遗产。

李斯特对肖邦最后一首大型作品《幻想波洛奈兹》的描述，自然与这一时期的大多数音乐描述一样言辞夸张：

> 绝望汹涌上头，有如豪饮一口塞浦路斯葡萄酒，做出的每个姿势都本能地加快，说出的每个词语都更为顿挫有力，心中的每种情绪都更其火花四射，使精神达到敏感性的饱满协和状态，近乎谵妄迷狂……所有这些画面并非为艺术所钟情，这些极端的时刻，这些痛苦，这些临终前的呻吟，这些身体的痉挛收缩，令肌肉丧失一切弹性，神经也不再受意志的支配，让人被痛苦百般折磨。对于这些骇人的方面，艺术家在将之纳入其创作时应当极为审慎。

对于现代人来说，这段文字作为对《幻想波洛奈兹》的描述是荒诞无稽的，但对于认识肖邦的风格颇有启示，一方面体现在它强调了肖邦艺术中极端的方面，即超越惯常许可的范围这一倾向，另一方面则在于它指明了肖邦音乐剧烈的表现强度——"做出的每个姿势都本能地加快，说出的每个词语都更为顿挫有力"。正是这种异乎寻常的强度，这种顿挫有力，使得肖邦（与瓦格纳一样）能够避免沦于19世纪的感伤性，无论舒曼还是李斯特都无法完全做到这一点。在情感上，肖邦比他们更加铺张。

瓦格纳的强度，虽然部分习得自肖邦——而且实际上如若没有肖邦独创性的灵感启示，瓦格纳的音乐是难以想象的——却完全是公众性的，甚至因其毫不含蓄而显得有些厚颜无耻，肖邦的强度则始终是个人化的。在这方面，沙龙氛围不仅没有将其偏好人为甜腻感的倾向强加于肖邦，反而悖论性地成为他摆脱虚假感伤性的手段：具有强烈痛苦的甘美特质往往以其锐利的刺激性拯救了音乐中的感伤性，给予其新的力量。肖邦在1832年之后的音乐始终完全处在一种沙龙性质的场合定位上——或至少是一种可能出现于沙龙的定位。作为演奏家，他从未征服过广大公众，而是依赖于出自社会上层的一小部分听者，其中大多来自巴黎引领风尚的圈子，小部分是有品鉴能力的业余爱好者和鉴赏家。这些听众并不真的比大型音乐厅中更为平民化的公众地位优越（除了出身），但这种听众的相对的亲密感必定让肖邦艺术发展所必需的那种风格实验成为可能。他不受制于公众的压力，虽然沙龙亦

有其潜在的强制束缚，但这种束缚在肖邦看来易于忍受，甚至大可忽略。

他让虚假的感伤变得真切，其手段是予以强化。所谓虚假的感伤（false sentiment）通常是指对我们的人生没有任何深刻影响的表达——毫无心理共鸣的陈词滥调，一些听来宏大或漂亮的老生常谈，将这些话说出口时不会不安地意识到它们的意义。在这个意义上，"虚假的"感伤与其他任何类型的感伤同样真实：我们所有人每天都在如此表达，我们在说出它的那一刻也相信自己所说的内容。放大这些老生常谈，予以修辞性的强调，这么做常常会让它们显得更加虚假，李斯特的音乐以及当时的许多歌剧有时就会出现这一问题。肖邦的那些感伤性的陈词滥调主要得自意大利歌剧，他为之注入深刻的意涵，这种意涵有时过于复杂，让他的听众感到不安，随后又将这些经过转型的陈词滥调归还给歌剧作曲家——德国和法国的歌剧，因为肖邦对意大利舞台的影响微乎其微。

肖邦出版的第一首夜曲，《降B小调夜曲》Op. 9 No. 1展现出他特有的铺张手法，他借此将感伤性强行转变为一种更为直接且不那么因循守旧的情感表现：

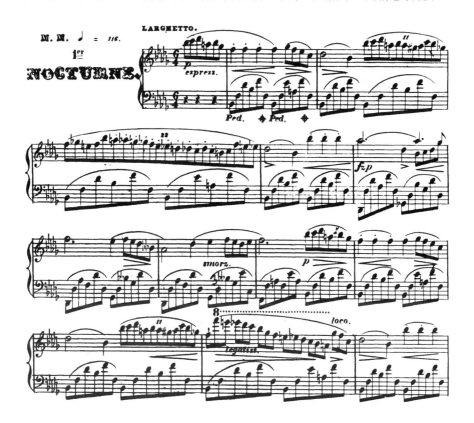

第2、3小节的装饰平淡无奇，主要源于意大利歌剧，惊人之处在于它们从乐曲一开头就如此大规模地出现，尤其是如此集中。这里的装饰将第1小节的忧伤感叹转变为汹涌而来的绝望，以歌剧式的啜泣收尾。（作曲家显然要求第1小节的踏板运用延续下去，而且第3小节音符上方的那些点并非断奏指示，而是要求演奏者富有表情地予以强调，微妙地略加逗留。）同时代的歌手在一首咏叹调中无疑也会这么早就开始进行即兴装饰，我想这种做法也不是最佳趣味的体现，但肖邦具备将某些形式的糟糕趣味化腐朽为神奇的天才。在一首尺度中等的乐曲中，作曲家在如此靠近开头的位置要求运用如此着力表现的装饰，除这首夜曲外我想不到第二个这样的作品。这种做法使装饰的出现显得不那么毫无来由，而更像是在旋律结构的要求下对乐句进行的强化处理。

第5小节将旋律分为两个声部，这一手法保持了这种强度，因其造成一种假象，仿佛主要的旋律结构仅位于上方声部：此处的张力部分源于上方声部要一直保持A♭音，直至该小节结尾这个音重新加入旋律，这有一定的难度。这个音的延持在现代钢琴上很难，而在19世纪30年代的钢琴上则几乎不可能——实际上，加上左手时是绝对不可能，但正是这种不可能让这个段落更富效果，因为这种延持感必须通过乐句划分而传达出来，听觉则竭尽全力捕捉那个在该小节末尾实际上已然消逝的乐音。听者无需知道此处的记谱，钢琴演奏者可以通过节奏和分句而将声部的分化清晰传达出来。然而，为了让这一效果奏效，A♭音必须延续足够长的时间，以明确D♭音属于另一个声部，其余的部分则可交给演奏者以及听者的想象。下行运动和 *sforzando piano*（突强后立即弱）的力度标记足以凸显A♭音。肖邦的许多同时代作曲家（包括胡梅尔和菲尔德）的装饰也同样铺张，但很少伴随旋律的第一次出现，且从不具备这样的对位性，不具有这样剧烈半音化的强度，也从不如此恣意。

如果说开头这几小节在乐曲开始处就大把挥霍掉了最具表现力的旋律变奏，那么肖邦在最后一页还可以走得更远：

这里的legatissimo标记纯粹是表情性质的：因为这个段落的几乎所有音都处在键盘的最高音区，而肖邦的钢琴也没有制音器，所以连奏（Legato）在此并不具有严格的声学意义。我们必须将legatissimo理解为较为缓慢而富有表情地弹出这个小节的29个旋律音。

同一个作品号的第三首，《B大调夜曲》，其中的装饰违反了装饰的常规惯例：

开头的半音化进行足够具有惯例性，虽然肖邦的记谱将左手的内声部（或次中音声部）作为一个独立的声部，由此造成了一种新奇的音响，并在第3小节与右

手的装饰变化构成了有趣的不协和音响。然而，第9小节的变奏则是另一回事：我们当然可以宣称这里的装饰完全依照和声法则进行解决——前半小节中的F♮解决到E，E和C×都解决到D♯——但我们并不是以这样的方式聆听此处的。肖邦对音型的安排使解决显得暧昧模糊，或者可以说，实际上完全没有解决，而是有如一团分解和弦音簇回响着。如同巴洛克风格一样，肖邦音乐中的表现主要是通过装饰音来传达，尤其是倚音，其承载着与旋律基本音构成冲突的不协和音响。然而，在此处这些写出的倚音超越了其装饰功能，因其带来一种瞬间的未解决音响，呈现出新的、更强大的表现力。实际上，此处较为戏谑的上下文中，这些装饰的表现性有些过度。对于肖邦来说，这种装饰在何种程度上相当于一种音响游戏，可从这一主题的第一次再现有所认识：

第31小节里的高音（C♮和B）距离主要旋律所在的音区如此遥远，以至于它们虽是主要装饰部分的八度叠加，但听来像是孤立的音响。这两个音不仅是装饰音型的组成部分，也是装饰音型的对位，与左手的内声部构成平行进行。

肖邦能够将平庸的倚音、回音或其他装饰音类型转化为具有惊人原创性的音型，这种能力从其早期作品中已显而易见。我们可以理解其过于不同寻常的成就在他那些"头脑正常"的同时代人看来会显得不健康。后期的作品甚至更为铺张，《降E大调夜曲》Op. 55 No. 2显示出运用感伤的歌剧程式化手法的一个极端的例子（第35—38小节）：

这段模进运用了情感极度浓烈的二重唱式的装饰，全部由右手承担，但甚至是左手的分解和弦也被赋予重要的表现色彩——实际上是双重表现，一是第35、36小节的第2拍和第4拍上写出的倚音，二是左手分解和弦所跨越的非同寻常的宽广音域，竭力向上跃升，与旋律声部的音区交叠。这种丰富、"超载"的织体注定显得病态。此处音乐的骨架出现在乐曲开头的几小节，随后在第9—12小节变得接近第35—38小节的再现：

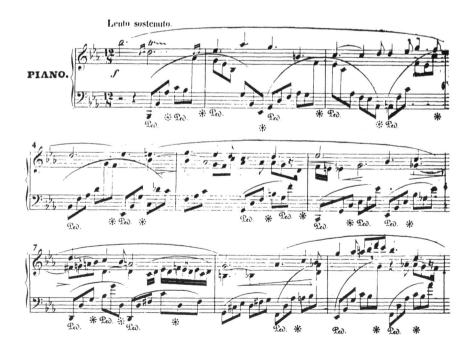

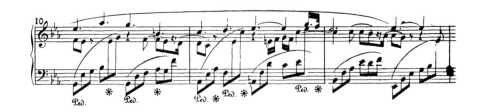

然而，第35—38小节的铺张的变体并非简单的装饰过盛，而是一次结构转型，让该乐句的第3、4小节更有张力。对主题的三次渐进处理显示如下：

最后两小节此时变成了一次增值处理，即前两小节中每个小节的音型被逐步拉长而形成的变体。在乐句的结尾，随着铺张的装饰消失，线条变得简单，音乐的表现性得以增强。

因此，不应当认为对肖邦材料的感伤性予以中和的紧张强度仅仅依赖于恣意铺张，依赖于装饰和对位细节的挥霍。这种强度更经常来自一种极度的集中，这种集中能够赋予某个单音以丰富的意义。正如在贝利尼的音乐中，这个音通常是音阶中的三级音。写于1833年之前的《升F大调夜曲》Op. 15 No. 2的第一页乐谱显示出所有音乐都走向了第24小节A#上的终止式：

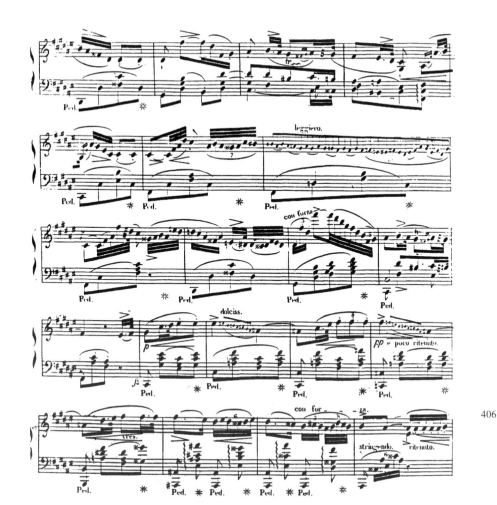

406

以上谱例的结尾处，低音声部下行至A♯，高音声部重复四次A♯，但这一解决从旋律的一开始就有所铺垫。乐句划分屡次将A♯音凸显出来（第11小节的末尾是精致的一例），但肖邦技法的奥秘在于，A♯音的几乎每一次出现都有着不同的和声意图，赋予该音不同的色彩。第7、8小节尤为微妙：第7小节旋律中的所有三个A♯同等重要，但每一个都在和声和旋律上发挥着不同的作用；第8小节中，主要的和声运动是次中音声部的半音下行A♯–A♮–G♯（这个声部进行在第7小节末尾已有准备）。第8小节的最后一拍通过渐强、琶音上行装饰、八度叠加以及稳固的原位主和弦，强调了A♯在旋律中的再次出现——即，用一个音响突然变得丰满的时刻为开头主题的第二次奏响平添了巨大的张力。这种集中于某个音的手法为第24小节

第六章 肖邦：炫技的转型 433

的终止式做好铺垫,在该小节,所有声部最终汇聚于A♯。这次汇聚的基本结构表示如下:

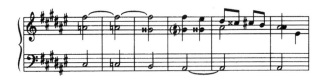

肖邦此处开掘利用了坚持强调某个因素所具有的力量,类似于其《第二叙事曲》开头F大调向A小调的转调手法,或是《升F小调波洛奈兹》的固定音型段落(后两个例子在前文均有探讨)。这首夜曲中,这一手法剔除了音乐材料中所有仅仅显得漂亮的因素,而赋予这些花式线条一种锐利的激情。开头段落在乐曲结尾的再现进一步确认了这种集中性处理,张力最大的时刻出现在肖邦时代钢琴键盘上最高的A♯音:

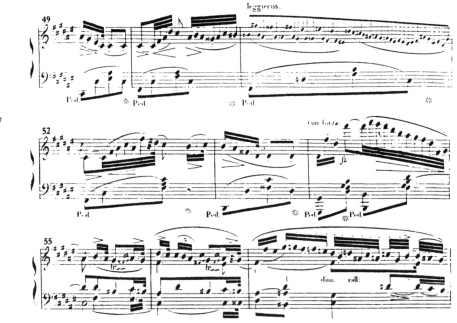

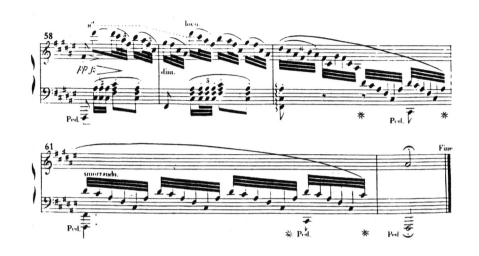

第54小节，即最高A♯音出现的那个小节，标有con forza（强有力地）。肖邦在一位学生的乐谱上进行过一次绝妙的修订，在A♯音出现之前的第三拍上添加了一个突然的pianissimo，以格外美妙的效果进一步突显了该音的出现。同样显示出大师手笔的另一个细节是第57—58小节的运动：第57小节末尾次中音声部留下的未解决的B音，在第58小节通过伴奏音型解决到A♯，而且这个音型将A♯音一直保持到结尾。最后一小节格外引人注目，因为此时一切音响都烟消云散，仅存低音声部的主音与高音声部的A♯音。这是极富诗意的效果——也是一个足够激进的收尾，致使肖邦某个学生的乐谱上用铅笔标出了一个平庸的变体版本：加上了完整的和弦，将旋律最终下行至主音。就我所知，没有人真的认为这个不幸的结尾版本出自肖邦本人之手，但有趣的是，肖邦原初的结尾竟然会让某位同时代人如此不安，即便这可能是作曲家本人一度自我怀疑时所为。

给予此曲如此剧烈强度的因素并不仅限于重复手法，也在于由重复所引发的和声与织体上绝妙的多样性。我们可以通过比较来予以说明，以下是塞扎尔·弗朗克《D小调交响曲》慢乐章的开头：

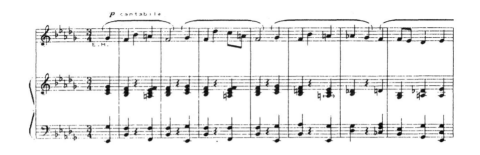

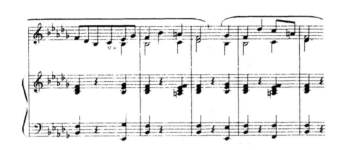

达律斯·米约曾将这个段落作为反面教材拿给他的学生看,用来说明一个作曲家多么难以摆脱对一个音的纠结。在弗朗克这里,F音的几乎每一次出现都配以原位三和弦,而且大多数是主三和弦。而肖邦那首夜曲中伴随重复的灵活多样的手法则与之构成鲜明的对比:它的运作细腻微妙,难以觉察,直到第24小节的终止式和全曲的最后一小节,我们才感受到之前所有悉心铺垫的良苦用心。

贝利尼和威尔第——以及多尼采蒂(相对少见)——有时会赋予意大利歌剧庸常的惯例性动机以新的生命,其途径仅仅是让这些动机直接、简单、坦诚无愧地进行表达,通过一种笃定的信服力让惯例性看似消失。肖邦为其动机清除虚假甜美意味的方式要更为复杂——而且实际上可能显得不像这些意大利作曲家那么大胆无畏。他调动自己在古典复调与和声创意方面的全部能力来处理看似简单的材料。这给予他的音乐艺术一种过分充满张力的复杂性,使他的音乐在同时代人眼中常常显得有些令人不适。应当补充一点:贝利尼对动机的布局能够使之维系长大的旋律,这种能力就其纯熟精湛(若非丰富多样)而言可与肖邦的技法相媲美,威尔第对长时段戏剧组织的理解同样如此。然而,肖邦音乐中细节的张力和对复杂多声形式的驾驭在他那个时代无人能及,这些技艺使得他的作品即便广受欢迎,却也是那个时代最隐秘深奥的艺术成就。

肖邦：从微型体裁到崇高风格

民间音乐？

民间音乐总被认为是个好东西。但其中暗藏问题：这里所指的民间音乐必须是"真正的"民间音乐，佚名的，所唤起的不是某一个人而是一种共有的个性，表现着孕育它的土壤。李斯特的《匈牙利狂想曲》由于使用的是吉卜赛音调而非农民曲调而频繁遭到指责。真正的民间音乐只能出自农民和牧民，唯此才能保证其神话地位，保证它与复杂世故的城市音乐形成对比的那份质朴与实在。实际上，民间音乐不是艺术，而是自然。采用民间素材的作曲家正如在户外写生的风景画家：他们摒弃人工，选择自然；他们创作的起点不是人为的创造，而是既有的现实。

至少自15世纪以降，民间曲调就被运用在艺术音乐中。然而，民间音乐作为一种从根本上异于艺术音乐的纯真的艺术，尚未因品尝"智慧树"的果实而遭到有知识的复杂文明的腐化——这种特殊地位要追溯到18世纪后期，当时城市的工业发展使得乡村度假像是一种有道德的职责，一种对自身履行的义务，而非简单的消遣。18世纪末的田园诗不再是唤起朴素的黄金时代的一种文学训练，而是对一段非常晚近的往昔的召唤，就道德品性和未经腐化的简单性而言，这段往昔与古典的黄金时代同样具有神话色彩。这一时期欧洲大部分地区都在进行民间诗歌、古代传奇和童话故事的收集。它们是浪漫时代民族主义的一种具有爱国情怀的表

现，反对学院古典主义的权威专制形式。法国人和爱尔兰人希望寻回他们传奇性的凯尔特历史。日耳曼人和英格兰人试图复兴他们中世纪和更为古老的北欧诸文明，以此来坚持一种独特的文化身份，反抗当时法国文化的统治地位以及古希腊、罗马文学艺术陈旧的学院典范。民间艺术不仅生动如画，而且在道德和政治上具有自由解放的意义。

411　　伴随着这种对于民间艺术的新意识以及恢复民族传统和地方民间传统的尝试，顺理成章地出现了对民间艺术的圆熟模仿，例如，用被认为是素朴民间风格的手法写作歌曲，创作新中世纪（neomedieval）风格的现代叙事曲（歌），海顿交响曲中的乡村元素，《魔笛》中帕帕基诺的民间式的通俗曲调，以及对民间艺术的伪造。詹姆斯·麦克弗森的《莪相》不过是此类伪造行为中最臭名昭著的一例，当然，人们赋予原真性的极高价值是伪造者的一个直接动因。从对原真民间素材的搜集到模仿再到伪造，它们不是一系列彼此分立的阶段，而是一个连续体，其中有许多例子难以归类，例如珀西主教有些生硬地将旧有的叙事歌谣重写为符合18世纪现代趣味的诗篇；再如格林兄弟将口头传统的童话故事严格记录下来，在出版时先是加上语文学注释，在随后问世的版本中又予以艺术化的加工——但在此之前，他们却反对克莱门斯·布伦塔诺对童话过分诗意的处理。布伦塔诺和阿希姆·冯·阿尔尼姆的《少年魔角》中既有他们所收集的过去数个世纪的通俗韵诗，也有他们自己所写的新诗。原真性（authenticity）的概念在意识形态上举足轻重，但在实践中并无用武之地（除了在少数性情暴躁、秉性古怪的书志学者手中，如约瑟夫·瑞森）。

　　民间元素得到最频繁开掘的领域或许就是歌剧，因为这些元素极其有利于营造奇特如画的地方色彩效果，让爱国情怀的英雄性宣泄极具说服力。取材于瑞士背景的歌剧（如罗西尼的《威廉·退尔》）充满约德尔风格的乐句，柏辽兹不乏讥讽地将其《浮士德的天谴》的一个场景移至匈牙利，为的是引入《拉科奇进行曲》的曲调。民间音乐提供了一种人为营造的奇特氛围，经常类似于18世纪法国和英国喜剧中富于乡村气息的对白，与农民们日常说话的方式基本无关。民间元素通常是纯粹的惯例手法，与任何已知存在的民间风格毫无直接联系，例如莫扎特作品中的土耳其音乐，但这一点无关紧要——唯一重要的是，它听上去具有异域风情，带有大量打击乐效果（《后宫诱逃》中的合唱比任何其他音乐听来都更具有宽

泛的匈牙利风味）。对异域风情的趣味主要是从法国歌剧传统中发展起来，而肖邦和李斯特的部分职业生涯都曾在巴黎度过——实际上肖邦的大部分创作生涯都在此地。法国人或许是运用其他民族风格的最卓越大师：他们告诉西班牙人如何写西班牙音乐，教给俄罗斯人如何写俄罗斯音乐。（实际上，在爱德华·拉罗笔下，俄罗斯音乐和西班牙音乐听上去惊人地相似。）另一方面，浪漫主义形式的"匈牙利狂想曲"是舒伯特的发明，李斯特正是从舒伯特那里继承了这种体裁的结构和手法。没有任何作曲家将自己局限于本民族的风格：肖邦以波莱罗和塔兰泰拉探索了西班牙和那不勒斯的奇妙色彩，李斯特的一些最了不起的创作成就则呈现于西班牙、威尼斯、那不勒斯和瑞士的风情中。

肖邦的玛祖卡不同于其他广泛波及浪漫音乐一切形式的受到民间音乐启发的大量作品，这些玛祖卡无法与任何其他具有民间风情的作品归于一类。它们不是对流行民间曲调的改编，如贝多芬对苏格兰歌曲的改编、李斯特的《匈牙利狂想曲》、勃拉姆斯的《匈牙利舞曲》。肖邦的玛祖卡极少（如果有的话）包含波兰曲调——虽然其中一首实际上是模仿了苏格兰风笛。它们也不像李斯特取材于瑞士和意大利的乐曲那样意在唤起某种风景或地方色彩。事实上，肖邦对民间风格或民族风格的处理极为前卫，预示了德彪西对西班牙音乐的召唤。他仅采用旋律的碎片、波兰风格的程式、典型的民族节奏，并以自己的方式予以极富原创性的结合。从早期开始，肖邦的玛祖卡就比其波兰前辈运用玛祖卡节奏的少数平庸乐曲要复杂精细得多，而且在这一体裁中很快出现了肖邦笔下一些最复杂、最雄心勃勃的形式。

此外，这些玛祖卡也不是类似圆舞曲那样的辉煌的沙龙舞曲。我并不是说肖邦的圆舞曲是作实际跳舞之用，而且我想这些圆舞曲实际上几乎未曾在巴黎的沙龙中用来跳舞，但圆舞曲对于肖邦的听众而言是个易于识别的形式，他们知道这种舞曲的正确舞步，也理解其节奏惯例。玛祖卡的情况却不是这样，其形式惯例要模糊得多。事实上，玛祖卡不是一种舞曲，而是多种不同的舞曲。对于玛祖卡的描述往往极不清晰："这种舞曲具有即兴的特点，音型极其自由多样，"这是我们在《新格罗夫音乐与音乐家辞典》中读到的内容，此外，该词条还提到玛祖卡的其他特点是"某种骄傲的姿态，有时具有一种狂野的特性"，以及"能够表现各种情感，甚至是情绪的不同层次"。这样的特征描述为肖邦留出了他所希望享有的

全部自由空间。

他的玛祖卡几乎没有哪首可以明确无疑地划归于某种特定的舞曲类型，因为他相当自由地将多种不同节奏结合在一起。关于玛祖卡节奏的描述十分混乱，令人好笑。我们在杰拉尔德·亚伯拉罕的著作[1]中读到，玛祖卡的三种主要舞曲类型"均以重音位于第三拍为特点"，他还补充了一点："根据某些权威观点，马祖尔舞曲的重音位于第二拍。"其实不仅马祖尔舞曲（mazur），库亚维亚克舞曲（kujawiak）和奥别列克舞曲（oberek）（即玛祖卡的其他类型）也经常将重音置于第二拍。《新哈佛音乐辞典》（1986）的描述更为犹疑，说玛祖卡的不同类型"通过共同的节奏特点而彼此联系，例如强重音缺乏系统性地位于第二拍或第三拍"。缺乏系统性？绝非如此：存在有不同的系统，或者说不同的节奏音型，它们都具有相当的内聚性。最常见的是：

其中第4小节里重音从第三拍转移至第二拍，以示果断的收尾。《新哈佛音乐辞典》将库亚维亚克舞曲的特点描述为"类似玛祖卡，但速度较慢"（亚伯拉罕也称其为"缓慢、忧郁"），并给出三个来自肖邦作品的例子，其中一个（Op. 6 No. 4）标以 *Presto, ma non troppo*（不过分的急板），节拍器标记为♩.=76 —— 相当于♩=228，这是肖邦在玛祖卡中给出的最快指示，大多数玛祖卡的速度处于126—160（以四分音符为一拍）。显然，肖邦从他祖国的本土民间音乐中随心所欲地汲取素材，并毫无禁忌地予以运用和处理。玛祖卡为他提供了处于欧洲音乐主流传统（意大利、法国、德奥）之外的一套动机、节奏、音响储备，他将之用来创造出一系列处于这一主流传统之内而又绝对个人化的作品 —— 它们是挑战着音乐中心的边缘作品。

这些玛祖卡是肖邦最异乎寻常、高度原创的作品。我们永远不知道肖邦究竟从通俗的民间传统中直接吸取了哪些因素，他是如何吸取的，又有多少是他自己的创造，但这都无关紧要：他的原创性不仅体现于他构想出了什么，也在于他挑选了什么。这些民间舞曲为他提供了丰富的可能性，使他得以探索新的和声，开

[1] Gerald Abraham, *Chopin's Musical Style*, London: Oxford University Press, 1939.

掘固执重复所带来的情感效果，并发展出一种弹性速度的新形式。

弹性速度

肖邦作品中大部分明确写出的弹性速度（rubato）标记都出现在其玛祖卡中（虽然他在Op. 24之后不再使用这一指示标记）。[1]很可能肖邦所采用的是弹性速度的旧有形式，这种形式在莫扎特的音乐中极为重要（正如他在书信中所谈及），并被18世纪晚期的著述者们划归为一种装饰音。在这种形式的弹性速度中，右手的旋律音要延迟到左手的低音之后。莫扎特有时在慢乐章里写出这个标记（请见本书第一章），而且可以肯定他在许多无此标记的段落中也会这样演奏。我们常将这种弹性速度的处理方式与20世纪早期的表演实践相联系，是因为伊格内西·帕德雷夫斯基和哈罗尔德·鲍尔大量运用这种方式，用得相对少一些的是约瑟夫·霍夫曼和莫里兹·罗森塔尔，但这种弹性速度至少要追溯到1750年（若非更早），而且在当时已经被称为rubato，或是temps dérobé[2]。这种弹性速度的另一个类似形式是将和弦以琶音形式奏出，由此延迟旋律音的出现。据肖邦的学生卡尔·米库利所说，肖邦坚决反对这种做法。然而，据勃拉姆斯同时代人所言，勃拉姆斯在演奏时会将大部分和弦进行琶音处理，但我并不建议据此来演奏勃拉姆斯的作品。正是在肖邦对玛祖卡的演奏中，他的节奏自由性似乎最为显著（虽然有些指挥家，包括柏辽兹，在与他合作演出他的协奏曲时也怨声载道）。这种节奏上的自由性不大可能是随性所致。不仅肖邦在钢琴教学时坚持使用节拍器的重要性，而且查尔斯·哈莱爵士提供了一份珍贵的史料证据：他说肖邦在玛祖卡中对节奏的自由处理如此自然，以至于他多年来甚至不曾注意到这一点。但在1845年或1846年，哈莱告诉肖邦说他在演奏自己的大多数玛祖卡时，仿佛记谱是4/4拍而非3/4拍。肖邦起初断然否认，但当哈莱让他一边演奏一首玛祖卡一边大声数出节拍时，肖邦最终同意了哈莱的说法。随后肖邦笑着说，这种节奏是玛祖卡舞曲的民族特性。肖邦与

[1] 杰弗里·卡尔伯格告诉我，《圆舞曲》Op. 34 No. 1的一份手稿里有rubato的标记。
[2] 两个表达的原义均为"被盗走的时间"。——译注

迈耶贝尔之间的一次类似争论（在肖邦的一位学生面前）的结局则不那么融洽：当迈耶贝尔告诉肖邦他将自己的玛祖卡弹成二拍子而非三拍子时，肖邦极为不悦。[1]

在此需要强调哈莱所观察到的一点：他谈及，当你听肖邦演奏时，即便他对弹性速度的处理真的可以在客观上解读为二拍子，但给你的印象也依然是3/4拍。显然，将三拍中的某一拍拉长是一种重音形式，与某特定节奏相关联，哈莱也从未宣称肖邦演奏所有玛祖卡都用这种方式。而究竟是哪一拍被强调，以及为哪一种节奏形式而作此处理，则是另一个问题。哈莱认为肖邦始终延长的是每小节第一拍，这种看法必定是错误的——这一做法仅在某些情况下有可能实现，而在其他段落或乐曲中则在节奏上毫无意义。然而，我们还有其他的历史见证者，虽然他们生活的年代太晚而无缘直接见证肖邦本人的演奏。莫里兹·罗森塔尔不仅曾师从李斯特，而且曾随米库利学琴，他总是将某一种特定的玛祖卡节奏演奏成4/4拍的感觉，将

《A小调玛祖卡》Op. 17 No. 4的中段即为一例：

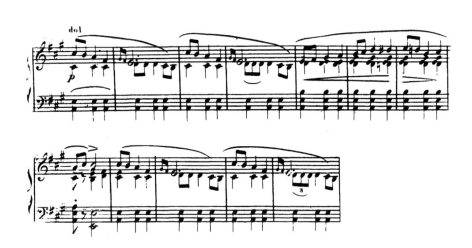

节奏处理上的变化为这个原本平淡无味的节奏注入活力，使之更富质朴的乡

[1] Jean-Jacques Eigeldinger, *Chopin vu par ses élèves*, Neuchâtel: La Baconnière, 1979, pp. 110-112.

村气息,并强调了低音持续音(drone)的效果,但我们必须注意不能将之全盘用于玛祖卡中所有其他节奏型。罗森塔尔曾在一次访谈中愤愤不平地否认将玛祖卡节奏弹成二拍子的可能性,但他自己的录音表明他也会这样做。[1]与肖邦一样,罗森塔尔其实并未意识到弹性速度的存在,他感到这个节奏就是三拍子——我们也都如此。

这种在演奏处理中特定的自由性不应与谱面上的 rubato 标记相混淆,例如《F小调玛祖卡》Op. 7 No. 3 主要主题的最后一次出现:

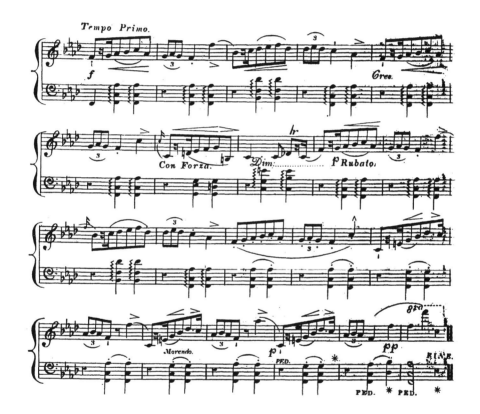

Rubato 在此意味着略慢一些,略微自由且更富表情一些,而且此标记四小节之后的断奏音符也指示了同样的意图。《G小调玛祖卡》Op. 24 No. 1 则是以这个标记开始:

[1] 我是从理查德·约翰逊(Richard Johnson)那里获知罗森塔尔访谈的这一信息。

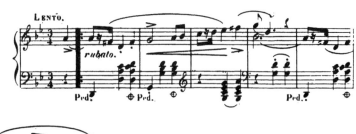

在此我们必须认为,演奏者在一开始就应当予以富于自由表现性的变化处理,这种处理通常会留给主题的第二次出现——而且实际上这首玛祖卡仿佛就是从一个乐句中间开始的。

调式和声?

我们决不能夸大肖邦玛祖卡中对调式和声的运用:他无一例外地总是将调式形式理性地化为某种纯粹调性的东西。波兰音乐的主要调式特征似乎是利底亚——即钢琴键盘上始于F音的全部由白键构成的音阶,因而出现了升四级(或者说是B♮)。调式性音响给人的深刻印象并非缘于其波兰个性:带有升四级的音阶在大多数西方民间文化中非常普遍,而不仅限于波兰,而且早在肖邦之前的很长时间里,这种音阶是营造乡村气息和民间风味的最普通手段。海顿《"鼓声"交响曲》慢乐章对这一手法的运用效果卓著,罗西尼《威廉·退尔》序曲第三段中也有类似的用法。

《E大调玛祖卡》Op. 6 No. 3中,肖邦依照古典手法用升四级来暗示乡村风情:

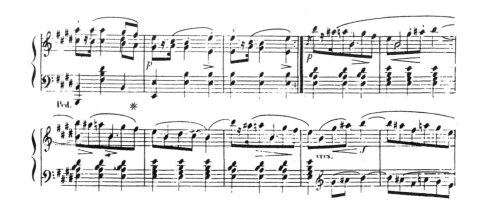

此曲的田园效果也包括同样质朴的低音持续音，实际上从乐曲的一开头持续音就在鸣响：

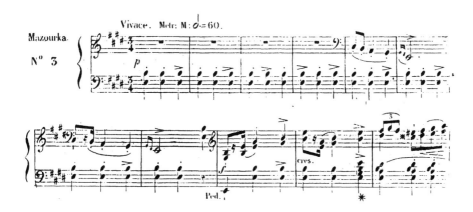

请注意前四小节的重音变换——前两小节重音位于第三拍，随后两小节出现了或许可以称为切分三比二的节奏，即一个6/4拍小节和三个2/4拍小节，每小节的重音在弱拍上。这一模式在《C大调玛祖卡》Op. 24 No. 2第53—56小节再次出现：

（我们可以稳妥地认为，这一节奏直接源自波兰民间传统。）在肖邦20岁所写的Op. 6的玛祖卡中，他对民间元素的运用还出于传统的求新求异的意图。随后他对这些元素的运用很快变得更为个性化。

两年之后所写的《A小调玛祖卡》Op. 17 No. 4表面上的"调式"和声要独具个性得多。利底亚和声给予音乐一种异域色彩：

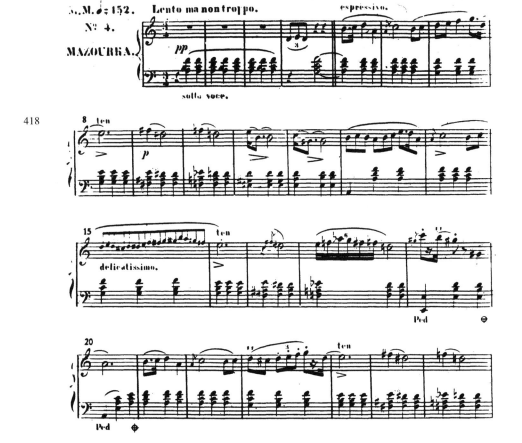

到第20小节末尾——实际上早在第12小节——音乐显然不是利底亚调式，而是不折不扣的A小调。[1] A音上的六和弦

[1] 同样，《C大调玛祖卡》Op. 24 No. 2的结尾在我看来也并非"严格的调式性"（strict modality）（尼古拉斯·坦珀利在《新格罗夫音乐与音乐家辞典》中的用语）而是严格的C大调；它之所以听来富于奇妙的乡村气息是因为那一系列精彩的平行五度。肖邦玛祖卡中——或许也是肖邦所有创作中——唯一（转下页）

不仅赋予主调某种奇异的哀怨性格,而且让肖邦得以在第6—11小节实现F到D的精彩的半音下行。此外,第9、10小节向六和弦的解决有助于将调式和声的任何暗示转化为唤起联想的半音化回响。乐曲的结尾显示出肖邦的音响实验,营造出一系列非凡的三全音:

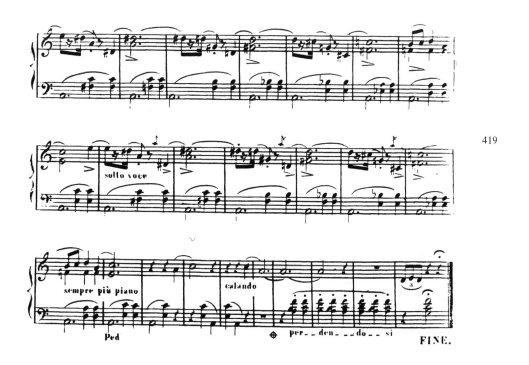

最后几小节中,开头乐句回归,动摇了坚实的A小调正格终止式,却并未动摇调性的感觉。这几小节使此曲成为一则理想的浪漫式断片:完整而又耐人寻味,圆满收束却又具有开放性。

(接上页)真正的调式性出现在这首玛祖卡的第21—36小节,这一段落具有真正的利底亚调式的音响,而不仅仅是带有质朴的升四级的F大调。实际上,甚至在这里,不断重复的C大调属七和弦也削弱了调式效果。

作为浪漫形式的玛祖卡

肖邦音乐中的大多数断片现象出现在玛祖卡中。有些玛祖卡,如《升G小调玛祖卡》Op. 33 No. 1,仿佛从中间开始,带有最后的终止式:

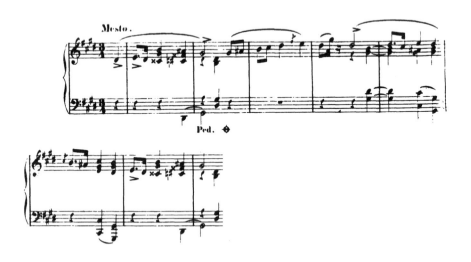

也有些玛祖卡的结尾既悬而未决却又令人心满意足。其中一些这样的断片——《C大调玛祖卡》Op. 7 No. 5,《降B小调玛祖卡》Op. 24 No. 4——在出版时被置于其作品号中的最后一首,仿佛意在强调该作品号的所有玛祖卡作为整体演奏时,最后的结尾是开放性的。

《降A大调玛祖卡》Op. 41 No. 3的结尾或许最非同寻常。它干脆结束在一个乐句的中间,仿佛肖邦突然意外地发现继续下去已无必要:

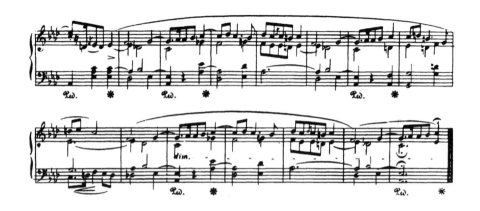

这个结尾极为微妙细腻，且悄无声息，既富于诗意，又不乏讽刺。

素朴性与城市性、简单的民间动机与复杂的处理之间的对比，还可以更具悖论性的方式出现。玛祖卡是肖邦全部创作中最具"学究"特色的作品。古典对位技术的公开展示在肖邦的作品中非常罕见，但他在1840年之后所作的玛祖卡中饶有兴味地写了一些卡农模仿段落。写作一首严格的赋格这个想法从未足够充分地激发肖邦创作优秀的赋格作品，但《升C小调玛祖卡》Op. 50 No. 3将赋格技法自由运用，效果惊人。此曲的开头像是一首赋格，但主调进入与属调进入并非相继出现，而是有所分离：

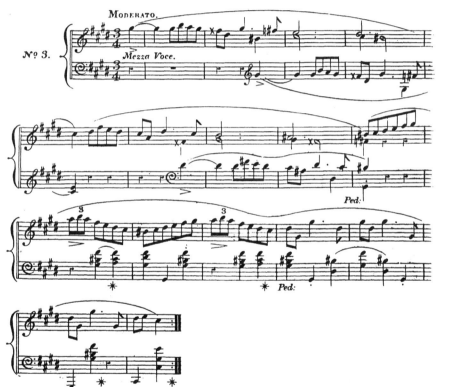

开头主题再现时,织体具有更为复杂精细的赋格性质:

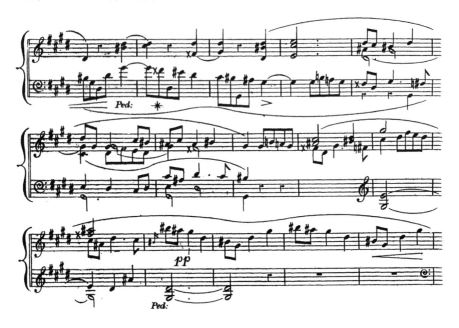

这样的段落非常有趣,因为它们揭示出在肖邦人生后期的创作中,对位变得更为显在。这些段落并未明显传达出肖邦对位思维的广度或强度,而是将之隐藏于表面看似简单直接的单声性段落中。我们在肖邦出版的第一首玛祖卡《升F小调玛祖卡》Op. 6 No. 1中已经可以看到这一点(我们或许可以忽略肖邦年仅16岁时出版的两首无编号的玛祖卡):

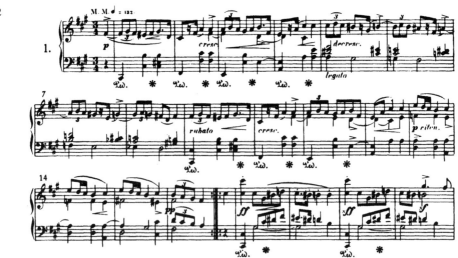

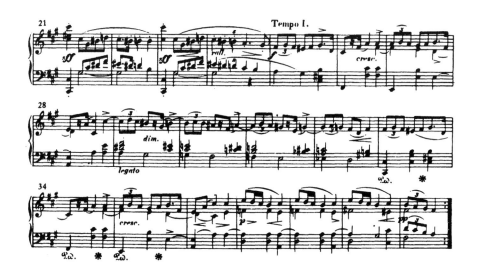

我们通篇都能够意识到与旋律形成对位的中音声部，部分原因在于前两小节里，旋律划分为两个声部：

而第3、4小节中，中音声部继续以相同的音高模仿开头的下行，随后将之转变为半音下行：

所有这一切都缜密周到，赋予声部进行以一种独特的丰富性和内聚性，但最重要的是，它为第13—15小节的美妙效果做好铺垫：F♮音变为F♯音，使重复两次的旋律音型有了出人意料的新的意义。肖邦音乐中最微妙的和声现象之所以如此有力量，是因为（如此例所示）它们早在许多小节之前已预先通过对位的方式而有所准备。

这第一首玛祖卡的第一段（第1—40小节）的形式全然传统，但无关乎波兰民间传统：它采用18世纪小步舞曲惯用的三乐句二部曲式（其中第一部分由第一乐句演奏两次构成，第二部分——同样有所重复——由第二个和第三个乐句组

成,第三乐句与第一乐句完全相同或相似)。小步舞曲经常将第一乐句结束于属,但我们也经常看到第一乐句结束于主调终止式的情况——例如海顿《弦乐四重奏》Op. 30的第2—6首中的小步舞曲-谐谑曲乐章。肖邦频繁采用这一形式(可以总结为AABABA),以及该形式的一种变体,即第二部分不重复(AABA)。这个形式之后几乎总是跟随一个中段或三声中部,然后是开头玛祖卡的再现,再现通常缩减到仅剩最后一个乐句。

以上这些细节描述并非因为它们自身有趣——它们完全无趣——而是出于以下两个原因:其一,表明肖邦采用了艺术音乐中最惯例性的形式;其二,强调玛祖卡严格的多段体结构,这个特点对于舞曲音乐而言平常且恰当。在肖邦的一生中,这两个特点都与玛祖卡密切联系,但他从很早便开始以愈加微妙多变的方式处理这种惯例性形式和多段体乐句结构。实际上,正是通过研究他的玛祖卡,我们可以最为透彻地认识到肖邦创作的逐渐进步和风格变化。

在创作第二套玛祖卡时,肖邦已经开始扩充中段或三声中部。写于1831年的《F小调玛祖卡》Op. 7 No. 3的中段长达48个小节,是引子和首段的两倍之长。这个中段由三个清晰有别的八小节曲调组成,每个曲调演奏两次。回到引子的过渡段落尤为令人印象深刻。这首玛祖卡始于空五度音响,让人联想到低音持续音:

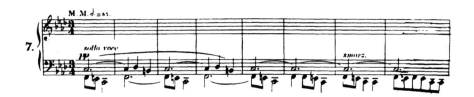

这个持续音并不仅仅具有乡村气息:其神秘甚至阴险不祥的音响触及了浪漫主义的怪诞(grotesque)范畴。中段的最后一部分以及首段的再现非同寻常:

肖邦在此对音响进行开掘，在第74小节叠加了A♭音，由此以D♭音为低音的那个五度得到凸显，为这个小节平添一份神秘色彩，造成音乐处于D♭小调的错觉——F♭音不过是C大三和弦中E♮音的先现。

这一过渡手笔不凡，但无法媲美肖邦在下一套玛祖卡Op. 17中所显示出的凝聚性。正是在这些玛祖卡里，他发展出了一种几乎无法觉察的巧妙的转调效果：将前一段最后一个和弦中的一个音延续到下一段开头的第一个音。其中第三首《降A大调玛祖卡》开头在中音声部有一个重复的F♭音：

这个F♭（E♮）为三声中部的E大调做了准备。从A♭大调到E大调再回到A♭大调的运动是通过延持一个音并改变和声而实现。向E大调的转调如下所示：

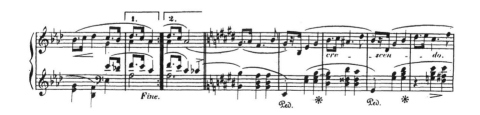

425 　加重音的C♭变为B，高音声部的最后一个音也保持不动。[1]向A♭大调的回归更富诗意，令人愉悦；它依赖于E♮/F♭作为中段的最后一个音：

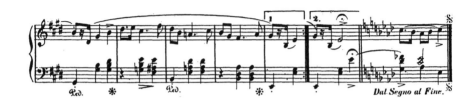

一个段落化入下一段，这样的段落也让享受其中的演奏者有机会通过音色来挖掘和声。

在Op. 17以及（更重要的）下一套Op. 24的最后一首玛祖卡中，肖邦开始将玛祖卡从一种微型沙龙乐曲转变为更具雄心的体裁。在这两套作品中，我们首次看到了长大的尾声，极大改变了玛祖卡的结构比例和内涵意义。《A小调玛祖卡》Op. 17 No. 4在上文已有引用（请见页边码417—418），《降B小调玛祖卡》Op. 24 No. 4规模更大。后一曲始于一段四小节的引子，而后是一个在记谱上分为两个声部的旋律，[2]随后第二声部变为一个助奏对位声部：

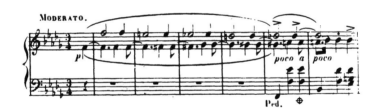

[1] 显然，这种转调若要奏效，转换必须发生在三级音，使得主要三和弦中的一个音可以保持不动。

[2] 杰拉尔德·亚伯拉罕认为第5—12小节依然是引子，我想他是受到此处记谱的误导（*Chopin's Musical Style*, p. 48）。在他随后的论述中，他似乎意识到自己的这一认知大错特错："这首玛祖卡的主要部分如此自发地从引子中生长出来，使我们几乎意识不到开头，即最初几个小节之后，依然只是引子，尤其是主要主题在第5、6小节得到预示"——他或许可以补充说在第7—12小节也有预示。之所以"我们几乎意识不到开头……依然只是引子"，是因为这里并不是引子，我提及这本卓越著作中这处奇怪的错误，只是为了说明，这首玛祖卡的开头旋律属于那种必须演奏两遍才似乎完整的有趣乐句，类似的还有《降E小调玛祖卡》Op. 6 No. 4和《降A大调玛祖卡》Op. 7 No. 4的第一主题（这两个主题每次出现都演奏两遍）——以及舒曼《狂欢节》中的《高贵的圆舞曲》，此曲的大多数乐谱版本（包括第一版）都错误地略去了开头乐句的反复记号。

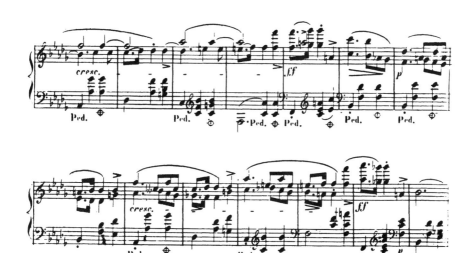

旋律划分为两个声部,说明了主题结构的特点,即隐藏的多声织体,肖邦对此比同时代的任何其他作曲家都更为敏锐。富有表情的主题及其攀升至 fortissimo 高潮的方式揭示出一种具有深刻严肃性的表现强度。

随后的音乐强化了这种新的严肃性。下一段的一个动机(源于引子)产生了一系列精彩非凡的平行七度,导回主要主题:

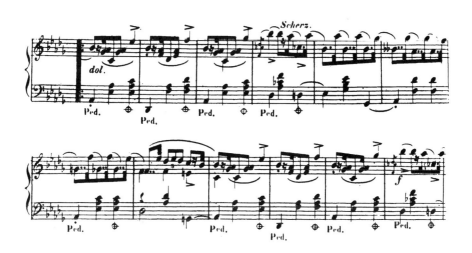

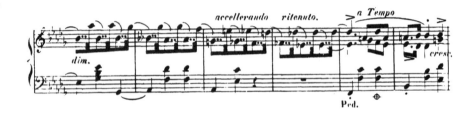

这些不协和音响有意尖锐,但又富于表现力。浪漫主义的怪诞在舒曼和柏辽兹的音乐中处于中心地位,而在肖邦的全部创作中最为清晰地体现在这些玛祖卡中,甚至他的前奏曲都没有如此极端。"民间"特性——无论真实的还是创造的——解放了肖邦表现范畴中的怪诞性,使他得以与端庄体面的理想断然决裂。

对于浪漫风格而言,怪诞性是对"美"的古典标准的违背,是"丑"的突然闯入——简言之,是生活闯入了艺术。为怪诞性进行的最著名辩护是维克多·雨果的戏剧《克伦威尔》的序言,多年来作为法国浪漫主义运动的宣言。怪诞性在一定程度上让人联想到中世纪艺术,但它也促进了走向现实主义的一股强大潮流。谨记这一点,我们便可理解肖邦最绝妙的创新之一,最早体现在这首玛祖卡的尾声中:

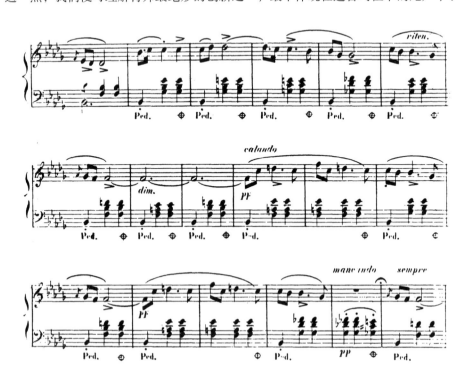

在此我们看到一种新的键盘旋律类型，让人想起民间音乐中半唱半念的片段。最后这个固执地再次重复的动机——仿佛消逝于远方，或是因睡意袭来而从意识中消退——似乎忽视了最后的终止式，在乐曲已然结束后执意继续下去。

这一大胆手笔延续于此曲之后创作的四首玛祖卡，即Op. 30，得到舒曼的赞赏，尤其是第三首《降D大调玛祖卡》中的大小调交替。令人震惊的是最后一小节，简洁地将调性上的暧昧性解决到大调：

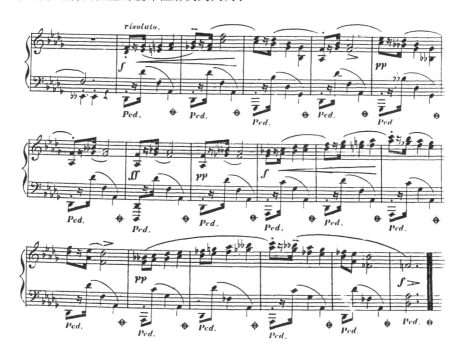

大小调的交替因fortissimo与pianissimo的生猛并置而得到强调，这种力度对比是仅在肖邦玛祖卡中才能看到的另一种怪诞元素。

然而，肖邦通过此曲也发展出一种非同寻常的流动性。中段再次扩充为48个

小节，有三个不同的玛祖卡曲调，每个曲调结束后立刻反复：

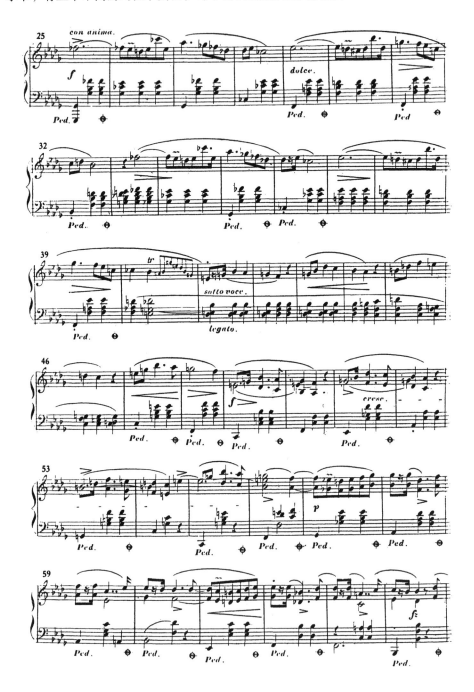

在每个玛祖卡曲调第一次演奏的结尾，织体都有明显的变化：第32—33小节，旋律是在一个休止符和一次和声变换之后才重新开始；第48—49小节的力度从 sotto voce 变为突然的 forte；第三个玛祖卡主题先是轻柔地奏出，在第64小节稳固收束，然后以 forte 重新开始。另一方面，这些玛祖卡曲调彼此之间的连续贯通也极尽精妙：第40、41小节，玛祖卡第一主题融入第二主题；第56—57小节，第二主题被延留至第三主题的开头，第三主题（在第71—79小节的低音声部）在走向乐曲开头段落的连接段中发展了其最后的动机。多段体结构在每个舞曲曲调内部得到强调，而随着一首舞曲到下一首舞曲的推进，听众则感受到其间的连续性。

从18世纪晚期到肖邦的时代，这种线性接续是八小节乐句舞曲形式的典型，尤其是成套的圆舞曲、连德勒舞曲、德意志舞曲（所有这些体裁术语或多或少基本同义，且全部由一系列不同曲调连缀而成）：舒伯特的此类成套舞曲是如今最广为人知的例子，肖邦对这些例子也有所了解。然而，从一首舞曲到另一舞曲之间精彩的连续性则是肖邦的原创，他对这一手法的发展最初并非通过圆舞曲，而是在玛祖卡中实现。如果说短小舞曲曲调的连缀在19世纪30年代已是一种旧有的结构，那么其间所展现出的连续性则是全新的手笔：与肖邦同时期创作的圆舞曲相比，这些玛祖卡既更为守旧，也更富创新。在肖邦的所有短小作品中，正是这些玛祖卡激发出了他的全部天才。

然而，随着 Op. 17 才开始出现在玛祖卡中的复杂的尾声恰恰源于他的圆舞曲：这类尾声在他最早出版的圆舞曲中已经出现。实际上，这些尾声是圆舞曲体裁中

的一种惯例，而且肖邦圆舞曲的尾声要比其大型玛祖卡的结尾传统得多。以上所分析的这首玛祖卡的结构依然是旧有舞曲形式的简单的ABA结构，甚至中间的B段扩充为一系列不同舞曲的做法也很常见，但其尾声是肖邦想象力的自由驰骋之地。在这些尾声中，自由即兴的感觉比在肖邦的任何其他音乐中（当然也包括其前奏曲这个长期以来被宣称具有鲜明即兴色彩的领域）都更具说服力。尾声的末尾常被留作其最个性、最奇异创造的用武之地：例如，出现一个新的旋律，固执地重复其中的少数几个音；又如，挖掘空五度的音响效果。即便这些效果源自民间音乐，肖邦的用法也具有强烈的个性特征。

舒曼被肖邦Op.30（1838年出版）的原创性深深触动，尤其是最后、也是最宏大的那首玛祖卡结尾一系列令人浮想联翩的平行五度：

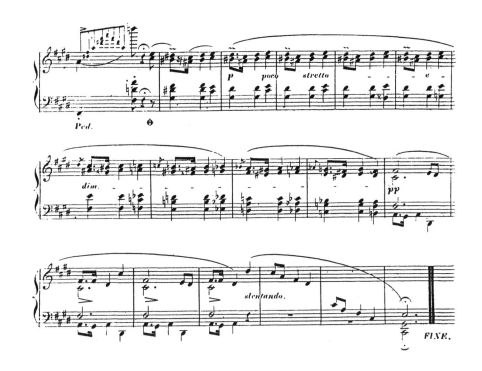

"教授们听到这里定会大惊失色，无可奈何，"舒曼如是写道。我们可以理解这一点，无论对于作曲家还是批评家，这首玛祖卡都提供了一品禁忌之乐的机会。

在Op.33中，重复手法的运用走得更远。其中D大调第二首包含有以下这一段落：

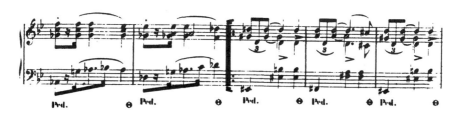

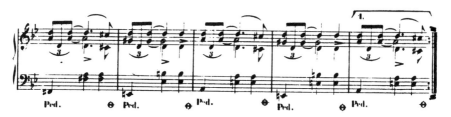

其中对一种节奏的重复已达到令人沉迷的地步。这既非作为抽象结构的音乐，亦非作为表现的音乐：这是作为药剂的音乐，直接作用于神经系统，引发某种迷醉感受。Op. 33的最后一首，《B小调玛祖卡》则将重复手段拆简为一个声部：

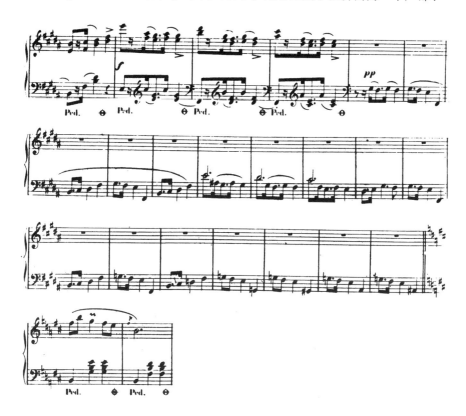

肖邦笔下的结尾的多样和奇特在这些短小的舞曲中随处可见。

在Op. 33问世两年之后，Op. 41出版。这套作品中的所有乐曲在原创性上都与之前的玛祖卡相当，甚至有所超越，而且我们在其中还看到肖邦第一次在开头主题回归时对模仿复调的戏剧性展示，他日后将这一手法也用于其他的玛祖卡，而最精彩的一次运用则是在《第四叙事曲》中。Op. 41第四首玛祖卡的开头

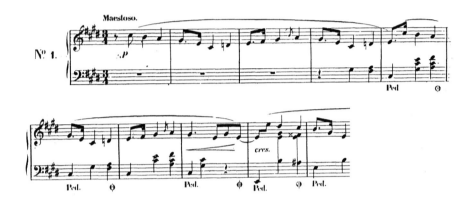

再现时被改写，添加了一段六级大调A大调中引人注目的引子：

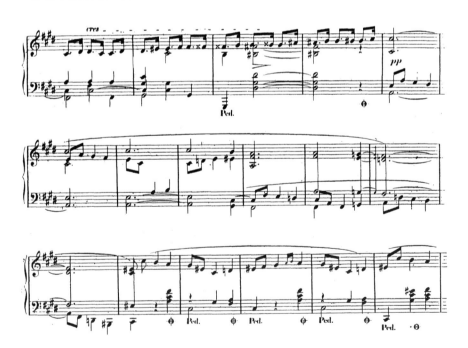

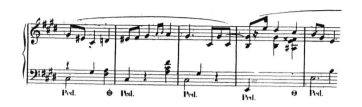

 这段音乐作为对位并不复杂，但有着深刻的诗意效果。音乐通过简单的下行三度模进（A大调到F#小调再到D大调）而神秘地回到开头几小节的音乐；正是结尾的D大和弦为第一主题再现时的和声变化做好准备：离开原初的"弗里几亚"而走向那不勒斯和声，更为悲情，但异域色彩有所削弱。

 这套玛祖卡的第二首将这种令人沉迷的重复手法推向极致：对一个单音的重复。此处必须引用整首乐曲的谱例来说明这一手法对一个简单的三部曲式所发挥的作用：

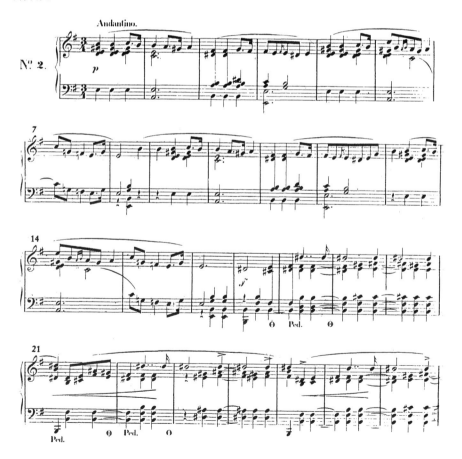

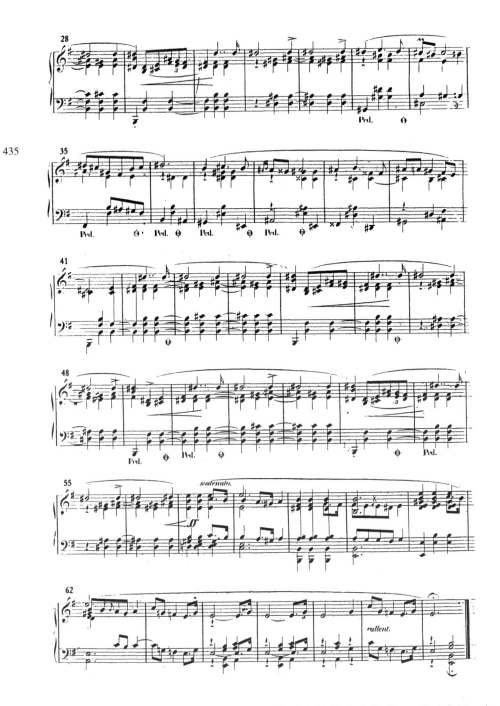

此曲的结构是AA BB C BB A。和声要多简单有多简单：A段（主调E小调）；B段（属调B大调）；C段（表面看似转调，实际上始终坚守B大调）。A段的

第一次出现在两次演奏中都较为安静，但在第57小节以 fortissimo 再现，结尾又归复安静。每一段都是一个八小节乐句。A段和B段演奏两次，C段一次，B段再奏两次，A段一次加一个四小节的尾声。B段中力度的变化是通过一个旋律音D♯的重复而实现，在第17—32小节中重复了32次。B段的旋律是将一个富有表情的四小节乐句演奏四次，低音则始终坚守在B主持续音上，唯有第二句和第四句结尾这两个小节是例外，和声在此有短暂的变化。这样一种坚守静态的构思（类似之前谈及的《升F小调波洛奈兹》的那个"单声性"段落），其动态力量在于使得改变看似不可避免，改变的到来成为一种缓解：发生改变的时刻更具力量，更为迫切。长时间的重复甚至可以让一个主和弦变为不协和音响：随后到来的音乐似乎总是有如一次解决。正是这一简单的手段剧烈地改变了三部曲式的内涵：中间段落不是对比，而是张力的释放。

第33小节开始的抒情旋律（C段），其强烈的情感力量源于它缓解之前16个小节张力的方式。它始于此前已在我们的意识中留下深深印记的那个D♯音，随即进入一个极尽甘美的旋律线条。不同于之前长久不变的和声，我们在此听到的是依照五度循环的一系列简单的模进：

由于跟随在极端坚持不变的B段之后，因而这个本质上抒情的C段具有了在孤立状态下不可能具备的戏剧性力量。C段抒情性的到来精彩地成为张力外溢的结果，似乎不可避免、毫无间断地从那个固执重复的D♯音中生发出来。

一个抒情如歌的旋律线条从之前长时间延持的固定音型所产生的张力中获得其情感力量，这一手法早在肖邦写于数年之前的《升C小调玛祖卡》Op. 30 No. 4, 1837中已经出现，但却是在Op. 41及后来的另一首《升C小调玛祖卡》Op. 50 No. 3中得到最引人注目的实现。Op. 50 No. 3的第一段前文已有引录。其中间段落也值得一提，这个例子说明肖邦显然要求几近连续不断的乐句划分：

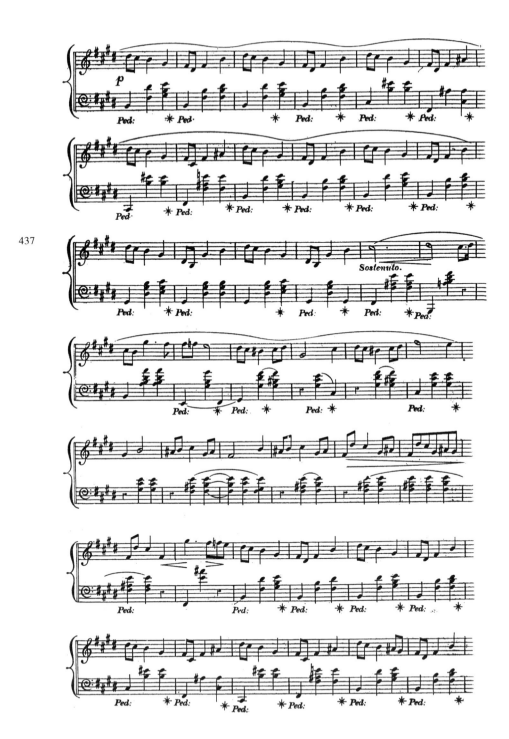

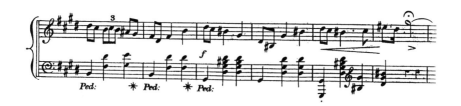

从sostenuto开始的抒情性同样源自一个令人沉迷的重复段落，以巨大的张力出现。

随着这首1842年的乐曲的问世，玛祖卡的基本形式——依照肖邦雄心勃勃的重新构想——得以成型就绪。Op. 50 No. 3典型地展现出这种形式的基本要素：民间节奏和动机与复杂对位相结合；使用固定音型，既是为了赋予音乐以田园风味甚至原始气息，也是为了营造高潮；奇特的"调式"和声解决到复杂的半音化织体中；大胆运用罕见的音响、平行七度、空五度和无伴奏的旋律线条；段落之间巧妙咬合以实现前所未有的连续性；加入长大的尾声，对舞曲的动机进行具有即兴色彩的发展和沉思；在最后几小节回到对一个极端简单的动机和最精简和声的重复，仿佛结束于对玛祖卡民间起源的暗示——所有这一切都典型地运用在Op. 50 No. 3中。其尾声的最后一部分显示出肖邦和声最精妙卓绝的大师手笔：

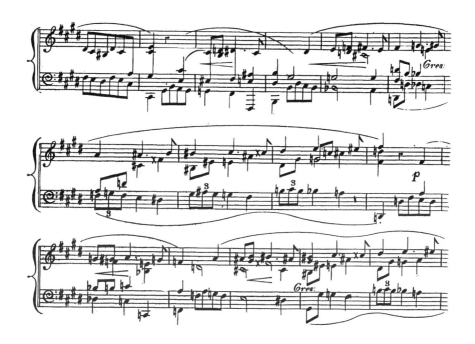

第七章 肖邦：从微型体裁到崇高风格

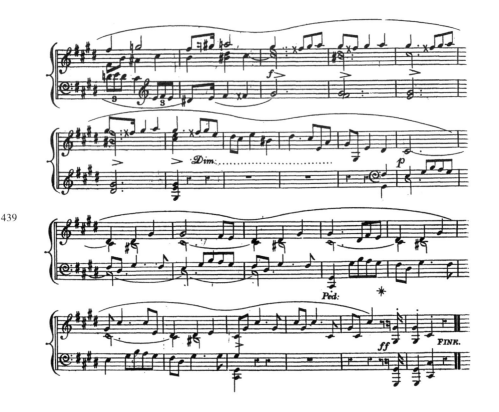

439

瓦格纳日后在很大程度上受益于此类段落的影响。其写作的清晰性甚至比其复杂性更令人仰慕：当低音线条营造出最有趣的和声时，它便得到一次重音强调（例如以上谱例的第5小节，这里的重音强调出此处的音乐不同于两小节之前的类似乐句，也凸显了声部进行更鲜明的不协和音响）。

晚期玛祖卡

Op. 50的整体结构为随后的几套玛祖卡建立了基本模式：第一首令人印象深刻，第二首较为简单，最后一首具有宏伟的对位性。在此之后，肖邦在其生命的最后十年里还出版了三套玛祖卡，并创作了至少两首他在有生之年没有机会付梓的玛祖卡。这些作品中几乎没有形式上的革新，但肖邦所塑造的这一体裁得到更为深刻的挖掘。《B大调玛祖卡》Op. 56 No. 1在本书第四章已有充分探讨。随后第

二首尺度中庸，结合了波兰风格的节奏与苏格兰风笛的音响（Op. 56题献给一位玛伯利小姐[1]）。第三首《C小调玛祖卡》将这一形式推向肖邦创作中的极限。这是其所有玛祖卡中最长的一首，[2]在很多方面也是最雄心勃勃的一首。此曲很少得到上演，或许也不易于被听众和演奏者所把握，但在和声、织体和乐句结构方面，这首乐曲是最大胆、最富原创性的玛祖卡之一。

乐曲开头惊人地采用对位织体，模仿赋格中主题的多次进入——然而，虽然有对位的存在，它也仅仅是一种模仿而非真的赋格，因为连续的几次进入（保持着主属的交替）并非从一个声部走向另一声部，而是全部处在同一声部，从钢琴键盘的中间音区下降至低音区：

[1] 凯瑟琳·玛伯利（Catherine Maberly），肖邦的一位来自苏格兰的学生。——译者注
[2] 《B小调玛祖卡》Op. 33 No. 4在几乎所有出版的版本中比这首《C小调玛祖卡》的小节数要多，但在《B小调玛祖卡》的四份不同的乐谱来源中，肖邦标明要删去24个小节，此举显然使这首作品质量更高。

肖邦对《平均律键盘曲集》的经验在此被他彻底转化为完全独具个性的东西。更为高妙的是对四小节乐句的处理：此曲开头这页乐谱比肖邦所有其他音乐更为充分地展现出他如何将一个小节在宏观上构思为一拍。乐曲从1个四分音符构成的一个上拍的开始，到了第4小节它被扩充为一个由4个八分音符构成的上拍，在第12小节进一步扩充为5个八分音符。（实际上，第13小节——必须被视为一个下拍——继续对前一小节进行扩充，将下拍的效果移至下一小节。）最终，这个上拍被扩充为整个第24小节。总结如下：

我们可以将第12—16小节视为一个5小节乐句，之前是第9—11小节的乐句，随后第17—20小节重新确立常规的乐句结构。这些模糊现象要归功于肖邦乐句划分的灵活性。此处的和声给予模棱两可的乐句划分如此重要的地位：看似转向D小调（第14小节），结果却不过是通过第23小节的G大三和弦来到V级上的半终止——用（G大调的）降七级音F♮取代F#，而营造奇特的"调式"色彩。D小和弦在弱小节而非"下拍"上到来不仅非常合适，而且使得这一和声再延长8个小节的惊人之举更富效果。

然而，D小和弦为下一段的B♭大调（遥远的降导音调）予以铺垫。这一转调是肖邦精湛作曲技法的一次炫技般的展示，既直截了当又迂回曲折：

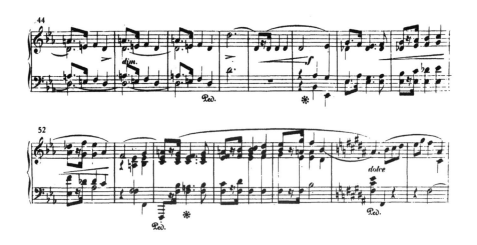

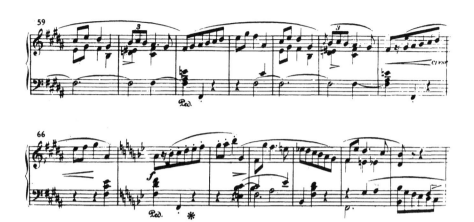

音乐在8个小节中同时走向A♭大调和B♭大调,随后转向B大调,结果10个小节之后又回到B♭大调。这一过程特点鲜明,足以让肖邦为这段10个小节的"音乐括号"改变调号标记,但第56—57小节向B大调的转变却是一次低调而醉人的效果——不是转调,而是错觉。第56小节末尾的B♭音被延持为A#音,同时和声随着突然出现的 *dolce*(柔和地)而变换了色彩。

这个过渡性段落(第49—72小节)的分量不亚于开头的舞曲,两个段落均为24个小节(尽管开头的段落弹奏两次)。随后而来的是一段16个小节的舞曲,由两个几乎完全相同的部分组成(即一个8小节乐句演奏两次,第一次用半终止,第二次用全终止)。如果说此处的乐句划分与和声的复杂性减弱,那么其多声织体要丰富得多:

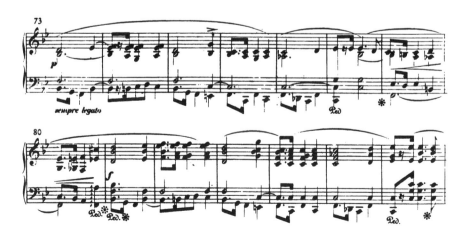

第七章 肖邦:从微型体裁到崇高风格

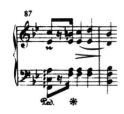

这里就属于那种旋律从一个声部转移到另一声部的曲调：第73、75小节旋律在低音声部和高音声部，第74、76小节旋律则转移至中音声部。这段B♭大调舞曲有一段32个小节的精妙的三声中部，堪称肖邦的至高创造之一：

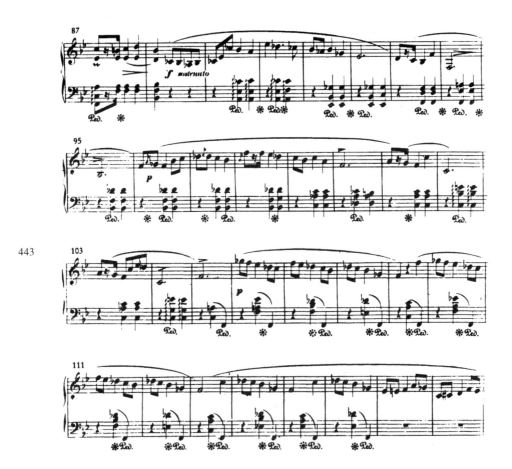

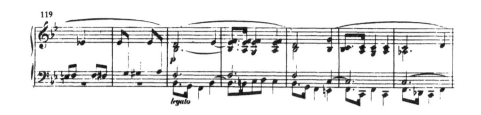

在肖邦的全部创作中，这页乐谱最为鲜明地展示出严格与自由的结合，乡村舞曲与深奥艺术的结合，这恰恰是肖邦玛祖卡的荣耀所在。此外，不规则乐句与4小节（或8小节）模式的关系在这一段落中也比在肖邦的所有其他音乐中更为关键。

乐句的不规则性仅停留于表层：旋律是由基本的舞曲节奏来塑造的。从第89小节开始的乐句长度表示如下（第88小节的最后两拍被感知为一小段连接）：

	乐句分组	4小节结构
7（4+3）	第89—95小节	第89—92小节
		第93—96小节
5（2+3）	第96—100小节	第97—100小节
5（2+3）	第101—105小节	第101—104小节
4	第106—109小节	第105—108小节
4	第110—113小节	第109—112小节
2	第114—115小节	第113—116小节
5	第116—120小节	第117—120小节

此处共计32个小节，对于一个舞曲曲调来说较为合适，但对4小节模式律动的维系，并非因为整个段落的长度可以被4整除。第89—92小节是第97—100小节在旋律上的对应，后者将前者向上移位一个全音（这一对应延续到随后的乐句），但前者是一个7小节乐句的前4个小节，而后者是一个5小节乐句的第2—5小节。然而，与此同时，两者在一个8小节的建构中位置相同——都是8小节宏观律动中的第1—4小节。乐句划分可以不规则，但旋律模式完全规则地遵循4小节律动，而且这种规则性有助于我们感知到乐句表层之下的基本律动。这一技法结合了4小节、8小节宏观节拍内部的对称性与乐句划分的非对称性，结合了规则模式与自由发展。4小节单位中的"下拍"位于第89、93、97、101、105、109、113、117小

节：我们可以看到，始于第106、110、114小节的乐句全部是在4小节模式的第2小节上开始，我们也可以理解第117小节如何通过开始一个新的旋律音型而重新确立了乐句在4小节模式的第1小节开始的感觉（虽然在持续的低音上运用踏板保持了宏观节奏的流动性）。

做这些简单的算术是值得的，目的是理解乐句的节奏与4小节节奏模式如何持续错位而又最终调和。理解了这一点，便又解释了肖邦如何同时实现即兴表达的感觉和规则舞步的动力，他如何将想象的自由发挥与有的放矢的导向相结合。这个精彩的段落是这首玛祖卡的尾声之前最长大的一段，也是那种表现力迸发、直接向听者宣泄倾诉的中间段落之一。同时，肖邦的连线既颠覆了乐句划分也颠覆了4小节结构，由此提供了音乐结构表述上的多层次对位，强化了宏观层面的统一性。

在B大调主题、开头的C小调段落先后完整再现之后，复杂的尾声突然闯入：

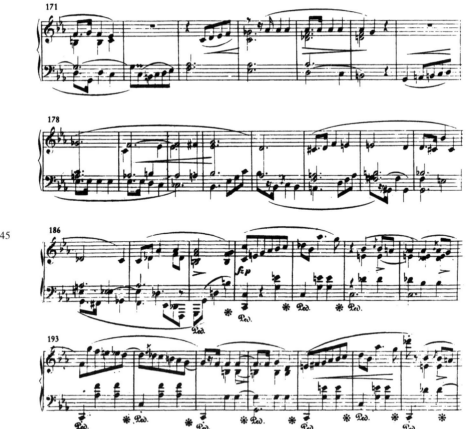

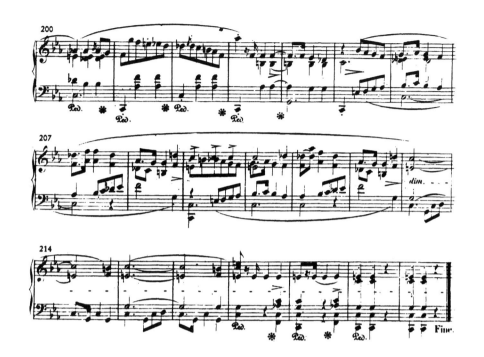

从第173小节到乐曲结束，这段音乐共计48小节，始于一段16小节的连接，由令人难忘的多声部对位互动和半音化结构组成（这里的半音化与早先的几个例子一样，势必让瓦格纳获益匪浅[1]）。随后（从第189小节开始）是对变格终止式的一段长大的变奏；我们可以听到F小和弦始终占据着重要的地位，而属音不断地受到D♭音的影响（而且D♭和弦强化、有时也取代了F小和弦）。舞曲的结构得到严格保持：一个8小节乐句（第189—196小节），更有力地重复一次（第197—204小节）；一个4小节的主持续音，同样更具张力地加以重复（第205—208小节、第209—212小节）；一个2小节终止式，亦有重复（第213—216小节）；最后是对单独一个E♭音的长达4小节的精彩开掘，带有不协和的变格终止式色彩（两个1小节单位，各自演奏两次，从第217小节直到结尾）。乐句单位的渐次缩短构成迈向终点的加速运动。

这首绝妙的玛祖卡永远不会成为一首广受欢迎的作品：它或许太过复杂，而

[1] 亚伯拉罕在其著作中对这页乐谱与瓦格纳和声的联系进行了精彩的论述，请见Gerald Abraham, *Chopin's Musical Style*, London: Oxford University Press, 1939, p. 100。

且的确毫不迎合听众的口味。即便中间段落充满直抒胸臆的激情，此曲听来也多少有些素朴冷峻。在此之后，肖邦出版的最后两套玛祖卡显得不那么雄心勃勃，但这或许是因为它们鲜明地显示出贵族式的怡然自得和非同寻常的精雕细刻。《降A大调玛祖卡》Op. 59 No. 2的中段展现了精致的对位细节：

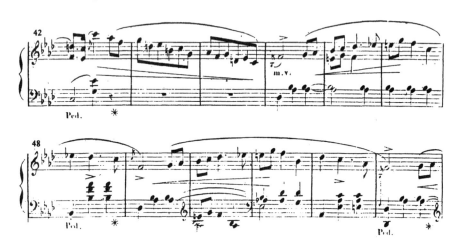

第46、50小节的中音声部预先呼应了下一小节的高音声部，这是对民间式的重复手法进行极具城市化色彩的处理。

这套玛祖卡中最为宏大的一首依然是最后一首，《升F小调玛祖卡》。主要主题是

采用模仿复调手法的主题再现与《F小调叙事曲》中的类似例子一样显示出炉

火纯青的技艺,

而此曲的尾声则是肖邦所有玛祖卡中最具张力的尾声之一,可与《升C小调玛祖卡》Op. 50 No. 3的尾声相媲美(后者的谱例在页边码438—439有所引录):

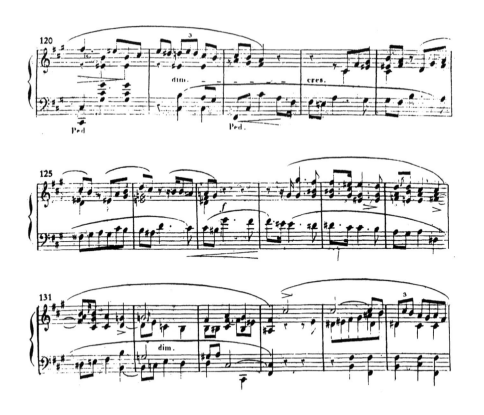

第122小节中旋律从右手转移到左手，看似打破了四小节模式，实际上该模式并未受到干扰，我们可以通过第123—127小节与第115—119小节的对应中看到这一点。或许这段音乐的最令人钦佩之处在于最后几小节里出现了一个新主题，具有持续的重复性，既典雅又富有表情。肖邦有几首玛祖卡都在结尾出现了一个具有鲜明"民间"风格的新主题，尤其是在更为复杂的一些乐曲中，而这首或许是最精妙的，当然也是最简洁的：

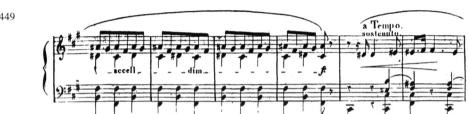

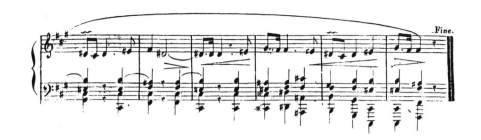

最后几小节在旋律上有着美妙的精简与凝练,仅限于寥寥几个音符:我们可以看到肖邦所继承的波兰玛祖卡传统如何使他摆脱了他大多数其他作品的意大利式的旋律风格。

Op. 63是肖邦所出版的最后一套玛祖卡。其中第一首《B大调玛祖卡》中,固执的重复再次绽放为饱满的抒情性,而且与之前作品的类似手法相比,这次毫无预兆,且更为细腻微妙:

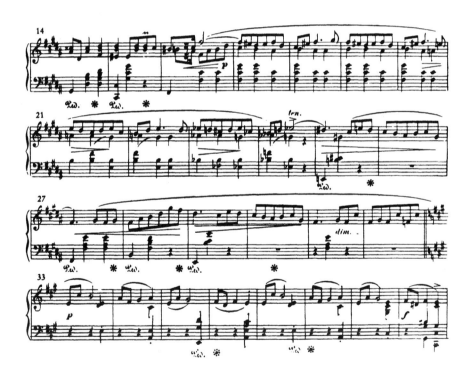

在第24小节用tenuto(保持)予以明确宣告的这个抒情段落只是个连接,以欺骗性的随意姿态滑入奇特的降导音调性,以及从第33小节开始的简单的轻快节奏。

这套作品的第三首玛祖卡节制地始于肖邦笔下最直击人心的旋律之一,既不乏痛楚又充满魅力:

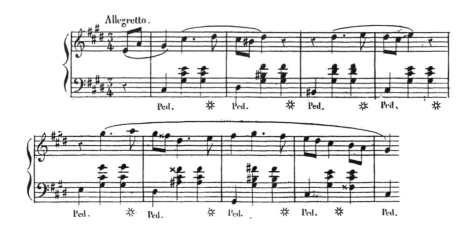

在乐曲结尾,该旋律被重写为一段卡农:

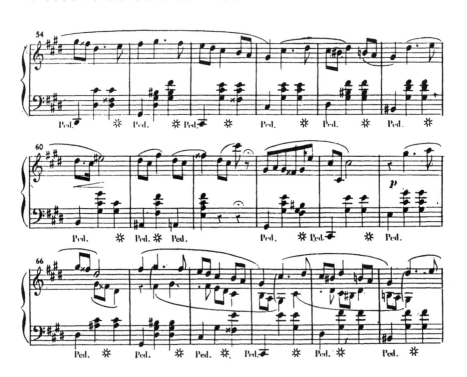

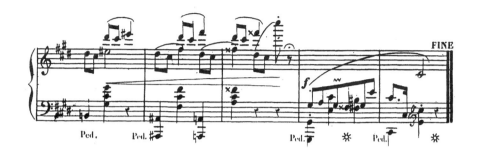

卡农技法在此被引人注目地用于一个极为甜美、富有感染力的旋律,由此产生的九度和七度的不协和碰撞使这个旋律更具表现力。第67、69、71小节中的琶音指示表明肖邦希望这两个声部都用右手来演奏(虽然大多数编辑都力图避免这一演奏方式,标出一套让左手参与卡农的指法,让此处更易于演奏)。通过手指克服挑战所引发的快感来营造智性难度上的愉悦,这一点揭示出肖邦的对位具有绝对的钢琴化性质。肖邦对其学院派技法的最坦然展示出现在他公之于众的最后一首玛祖卡中,这或许再恰当不过。

然而,就以这个不那么含蓄巧妙的技法展示来结束我们对肖邦玛祖卡的探讨,会有些遗憾。《G大调玛祖卡》Op. 50 No. 1中的一个细节更好地代表了肖邦的对位艺术。据肖邦的一个学生所称,肖邦认为这首玛祖卡难于演释,并且尤其重视以下这一段:

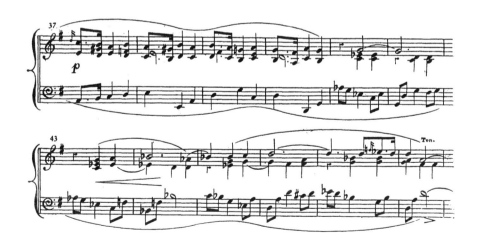

第七章 肖邦:从微型体裁到崇高风格

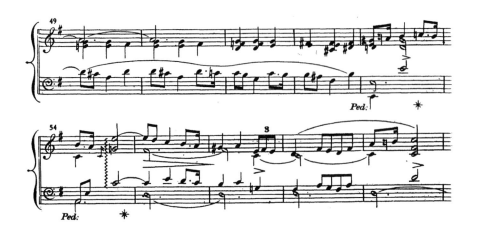

直到第53小节之前，主要旋律一直在左手，并被一条连续不断的乐句连接线所强调，而右手则将一些对位片断间插其中。但我们始终能够感到右手对位旋律的存在，甚至当它暂停时依然如此：最能说明问题的一个细节是，第48小节那个将被延持的A音上的tenuto指示，它也将我们对于上方线条的感觉保持了五个小节，直到该线条随着第53小节的G♯音而变成主要声部。正是这种延绵不绝的对位的存在感——甚至在其不活跃的时候也潜伏在音乐中——造就了肖邦风格的宽广与丰富。

这些玛祖卡代表了肖邦在小型体裁形式中的至高成就，正如他的叙事曲代表其大型形式的最高造诣（而且我们必须谨记，他的《船歌》和《幻想波洛奈兹》在结构上与其叙事曲同属一类）。我并不是说他的玛祖卡比前奏曲、练习曲、夜曲更好，更成功。但这些玛祖卡显示出的风格上的重大发展，是其他体裁形式的作品无法相比的。玛祖卡舞曲的小尺度局限，非但没有束缚肖邦，反而激发他创作出一些以其宏大气魄而介乎于微型形式与大型结构（如叙事曲）之间的作品。玛祖卡的民间起源释放出精湛对位技巧和复杂高深创意的自由展示。玛祖卡的通俗性格反而带来了肖邦最为贵族化和个人化的创造。或许在他的其他任何作品中，我们都不会像在玛祖卡中如此强烈地感受到肖邦考究技艺与情感张力的高度结合。

自由与传统

肖邦的晚期玛祖卡有助于我们理解他对大型形式的娴熟掌控。实际上，肖邦是他那一代中唯一一位（在21岁之后）从未在大型作品的创作上显示出丝毫吃力的作曲家——舒曼、柏辽兹、李斯特、门德尔松都无法宣称这一点，而无论他们各自取得了多么重要的成就。肖邦早年所写的协奏曲在批评论述中显得过于扎眼，以至于遮蔽了他成熟技艺从不失手这个事实。然而，他的大师手笔剑走偏锋。许多大型作品都独树一帜，无可比拟。那些规模较大的玛祖卡的奇特性可以让我们管窥其创作方法的某些原则。

肖邦将原本规模较小的玛祖卡形式予以扩大的方式并不是古典式的做法——也就是说，他并不是将各个段落按比例放大，依旧保持段落之间的比例关系。相反，他通常在大型结构的内部对原初的小型形式保持不变，即舞曲与三声中部的庸常结构，每个部分由两个、三个或四个8小节乐句组成。这些模式内部的扩充非常有限，而且极其传统。三声中部里经常出现一系列舞曲旋律，但这同样也是惯例性的手法。主要的革新在于长大的尾声，是对之前音乐材料的某种自由的对位性沉思。此举将短小的惯例形式转变为更具气势的作品，这也是肖邦最个性化的创造。开头段落的再现有时会经过一次复杂的对位性质的准备，[1]而且再现时长也被剧烈缩减。例如《降A大调玛祖卡》Op. 50 No. 2中，长达60个小节的开头段落再现时被删减为20个小节。这种缩减通常将开头段落（其自身已经是个不甚复杂的三部曲式）的再现转变为对第一个乐句的简单重复。

这些扩充——以及缩减——基本上将原来的旋律形式的对称性保持不变。在我看来，这一实践不仅源于肖邦对传统舞曲模式的把握，也源自他对意大利歌剧的钟情。旋律或舞曲乐句的完整性得到保持，扩充的部分是一个新的段落，该段落将音乐材料幻化为新的形式，有时是模仿古典风格的发展技法，有时则是用动机形成新的旋律，或是找到性格上有联系的新的动机。从某种意义上而言，肖邦并不完全是扩充小型形式，而是在其基础上予以添加，予以延伸。这些添加的部分——连接性段落或尾声——通常风格自由，织体上具有鲜明的对位性质，对位

[1] 在少数个别情况下，中间段落也有一段精细的连接予以铺垫，如Op. 56 No. 3和Op. 41 No. 1。

有时还相当复杂。保持大型结构的凝聚性而使之不至涣散，主要依赖肖邦在模糊段落之间界线方面的艺术，以及他始终可靠的对于多声部连续性的感觉，尤其是内声部的丰富连续性，这是其音乐风格的一大标志性特征。

将多个自由的段落添加在一个基础的结构骨架上，这一做法在很大程度上造就了肖邦《船歌》的宽广与壮丽，这是其大型作品中最出色的乐曲之一。此曲的结构骨架被肖邦打造得极具个性：两个形成对比的段落并置在一起，但并非像在奏鸣曲中那样彼此联系，其中第二个段落有两个互不相同的主题；随后是第一段落有所紧缩但具有凯旋姿态的再现，以及第二段第二主题的更为完整的再现。这个基本形式在节奏上得到清晰勾勒：每个主题的速度都比前一主题略快一些，只是第二段开始处虽然速度比之前快，但由于和声变化的速度较慢从而造成宽广舒展的印象，仿佛这首船歌从威尼斯狭窄的河道驶入了开阔的海洋。以下是第一个主题到第二个主题的过渡：

454

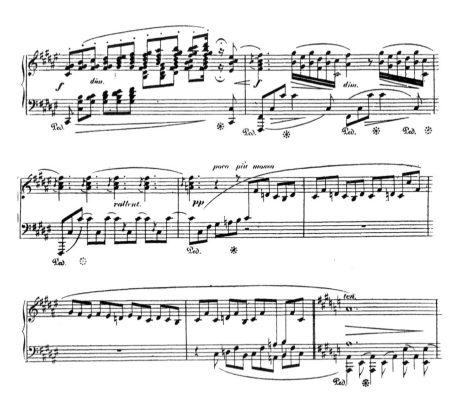

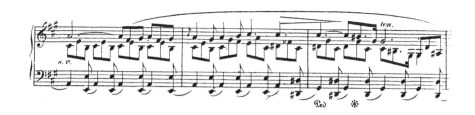

第一个主题有所紧缩的再现写得恢宏壮丽,第三个主题的再现或许是肖邦笔下最充满力量的高潮,是一次雄辩的转型。

再现部分持续的宏伟姿态被那些添加的自由段落予以铺垫,并进而予以巩固。开头主题的再现由一个长大的段落所引入,该段落先是对船歌节奏进行发展,随后又化入一段非凡的坎蒂莱纳(cantilena),标以 *sfogato*(意为"无拘无束的",情感的自由挥洒):

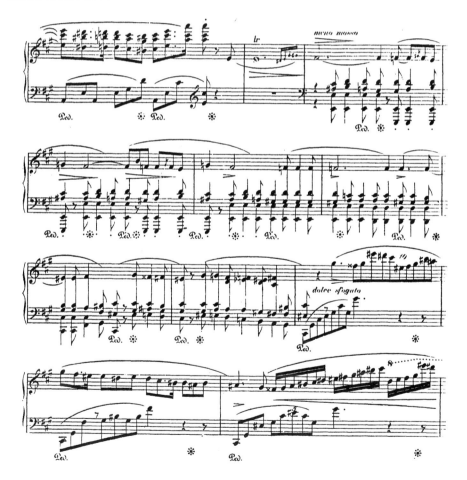

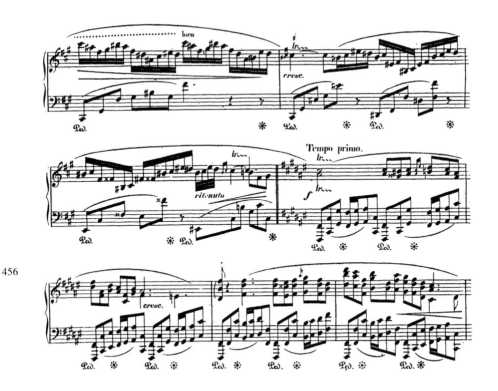

这是肖邦最富想象力的创造之一，散发着即兴化的诗意。在肖邦最宏伟的玛祖卡中可以看到对再现的悉心复杂的准备，以及多声性极强的尾声。然而，这首《船歌》的尾声却是肖邦最具管弦乐思维的构想，并在很大程度上运用了新的主题材料。这段尾声实现了浪漫风格的最根本目标之一：将高潮置于靠近结尾处，并将其张力一直保持到乐曲结束：[1]

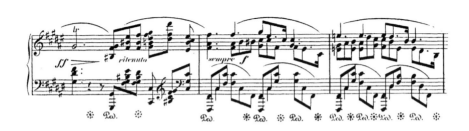

[1] 最后几小节在本书第六章有所引录。

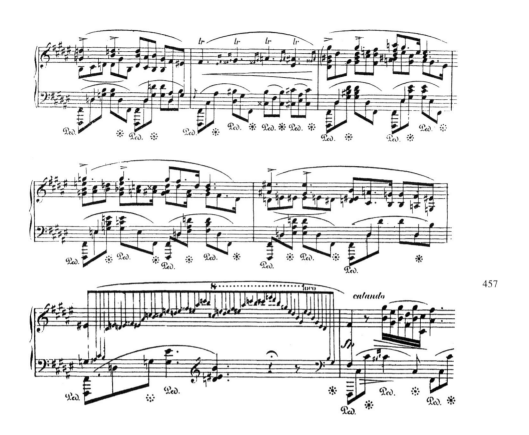

将大部分戏剧性运作延迟至乐曲的最后几页乐谱，这一做法也典型体现在肖邦的叙事曲中，而《升C小调第三谐谑曲》体现得尤为显著。在这首谐谑曲中，传统的ABA结构之后再次跟随一段更为繁复的自由段落，而肖邦多次使用的一种手段深刻剧烈地改变了这里的三部曲式：第一主题回归之后是第二主题的一次宏大再现。甚至此曲的和声结构都显示出对形式的高压专制式的处理：

A段：C#小调

B段：Db大调

A段：C#小调

B段：E大调

B段的自由延续：E小调，随后是C#大调的属持续音

尾声：C#小调

全曲的大部分和声变化留到最后几页，正如我们在肖邦那些最雄心勃勃的玛祖卡中所看到的。实际上，全曲的前四分之三丝毫没有和声上的对比，只有简单的大小调式的改变（从C♯小调到D♭大调）。

一种风格之特色的最突出体现，或许莫过于运用该风格的作曲家如何在先前段落再现时保持音乐的趣味。18世纪的大多数音乐形式恰恰是以处理再现部分的方式来界定。最早的实践是通过添加装饰来让再现段落更具表现力。在18世纪下半叶，奏鸣曲式再现部采用的技法更为繁复。一个乐章开头段落的再现在和声上被重新构思，走向解决，而不是如呈示部那样通往宏观结构上的不协和音响，与此同时旋律主题保持原初的轮廓，有时甚至保持原有的次序。但1820年之后，在任何有志于创造动力性形式的作曲家看来，添加装饰都是一个贫弱的解决方案，而对于喜欢将解决感留到最后几小节的这代作曲家来说，奏鸣曲式的再现部又过于笨拙不便。

这或许是1825年后作曲家所面对的主要形式难题，这一问题难于攻克的程度也造成了（例如）舒伯特和舒曼创作中的大多数败笔，他们两人经常满足于大段严格的重复（有时但不总是对原调进行移调），而且通常缺乏彻底重新构思材料的意愿，却又没什么兴趣对再现部分进行大幅度的紧缩。这些严格的重复有其存在的理由，我们也可以想方设法为其提供合理的依据，并有效地将之演奏出来，但在现代音乐会的环境条件下——这些条件在19世纪30年代已在一定程度上奏效——这些重复段落依然不仅为演奏者而且为听众造成困难。

在如何处理再现部分这个方面，肖邦所具备的多样性和有效性在其同时代作曲家中无人能及。我们在前文已经看到，第二、第三叙事曲和《幻想波洛奈兹》结尾处对开头材料的非凡的紧缩叠置。同样的手法也出现在他的几首晚期夜曲中，并清晰表明其创作的审美观念。他所出版的最后一首夜曲，《E大调夜曲》Op. 62 No. 2，有着长达32个小节的丰满的呈示段：

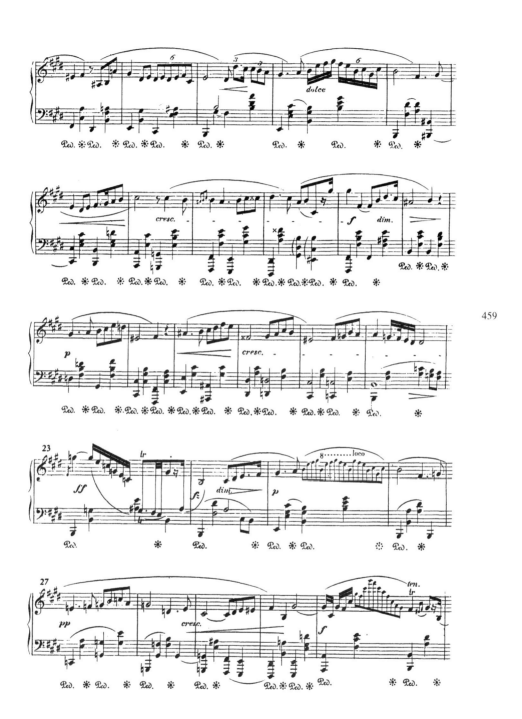

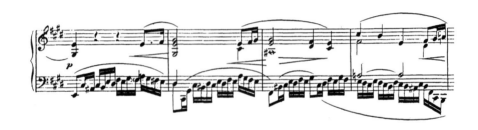

再现部大幅缩减,从本质上可以说是在重复第1、2小节之后直接跳到第27小节的音乐——而且在这一小节中以一次更为重要的转型强化了转调:开头段落的第27小节已经转向了远关系的降六级调性C大调,而再现部的对应小节(标以 *pianissimo*)走向了与主调E大调形成更极端对立的降导音调,D大调:

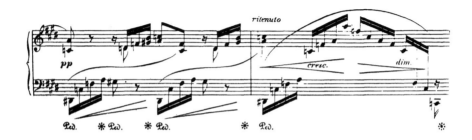

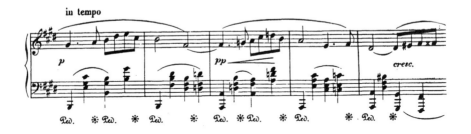

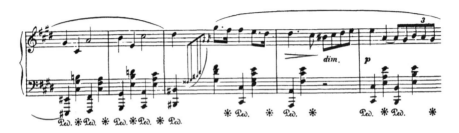

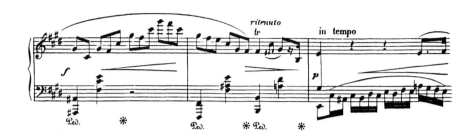

在靠近乐曲结尾处引入关系最远的和声,这一手法代表了肖邦与古典传统的最重大决裂。

《G大调夜曲》(Op. 37 No. 2,本书第四章已有探讨)中,开头主题的每次再现,其稳定性都弱于前一次。开头几小节里,原位主和弦与属七和弦在主持续音背景上轮流交替:

该主题的第一次再现将这些和声置于属持续音之上:

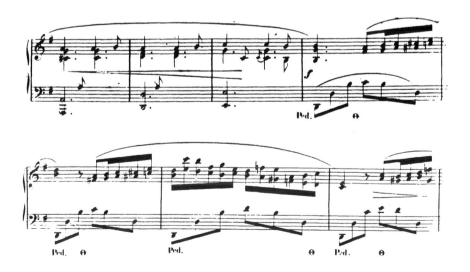

第三次、也是最后一次再现始于三级大调B大调，低调地、几近一带而过地重新引入主调G大调，随后将小三度关系的一系列转调延续下去，直到低音从第129小节开始进行完整的下行五度循环：先是G-C-F-B♭，随后是更为快速的E♭-A♭-D♭-F♯-B-E-A-D：

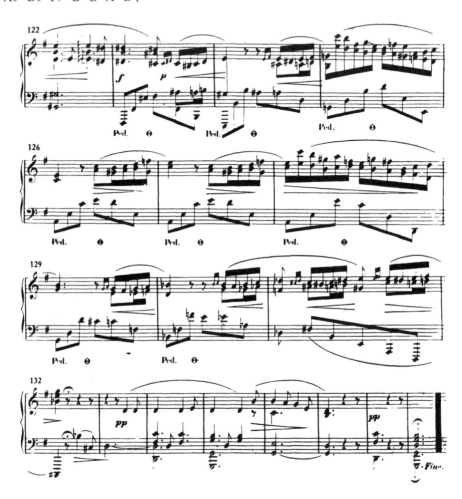

每一次再现都在开头段落和声的基础上渐次幻化出万花筒般的多样性。

以更辉煌的力度让开头主题再现，这一手法被许多其他作曲家采纳，尤其是李斯特——此处最重要的影响因素或许是贝多芬——其结果之一是，再现部分也有着更为丰富复杂的织体。虽然其他作曲家笔下不乏精彩的例子（如李斯特的《E大调波洛奈兹》和《欧伯曼之谷》），但肖邦所树立的标准难以企及。《C小调夜曲》

的开头颇具歌剧色彩，极富感染力：

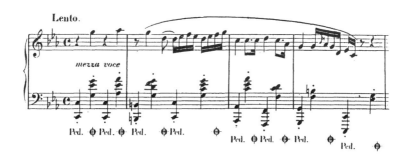

据说肖邦曾花了整整一个小时教一名学生如何演奏第一个乐句。该乐句的再现带有繁复的管弦乐效果的伴奏：

同样引人注目的还有《B大调夜曲》Op. 62 No. 1，开头如下：

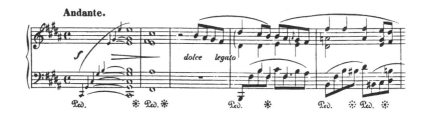

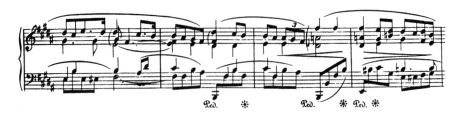

再现时加入持续的颤音:

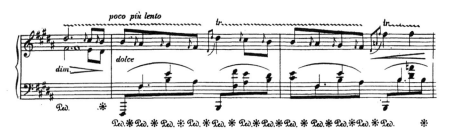

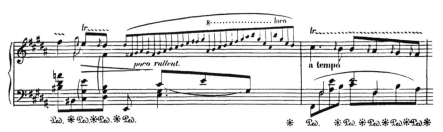

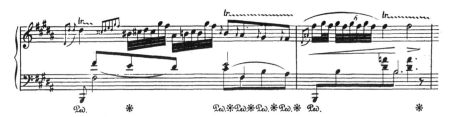

这里的颤音并非有表情的装饰,而是具有织体的性质,可以说是一种重新"配器"。这就是为什么肖邦指示每次颤音要从主要音符开始奏响,而不采用始于上方音符的更富表情的颤音。这段再现虽然保持了开头音乐的细腻纤巧,但它实际上类似于《第三叙事曲》和《幻想波洛奈兹》中采用 fortissimo 力度的强奏再现。

正是这些最后的再现段落,使我们经常不可能将肖邦的乐曲形式简单称为二部曲式或三部曲式。《降B大调前奏曲》初看似乎是个三部曲式,主调终止式位于第16小节,一个新主题出现时突然转向Gb大调:

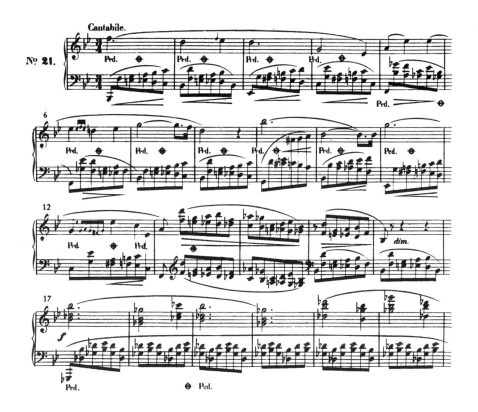

第七章 肖邦:从微型体裁到崇高风格

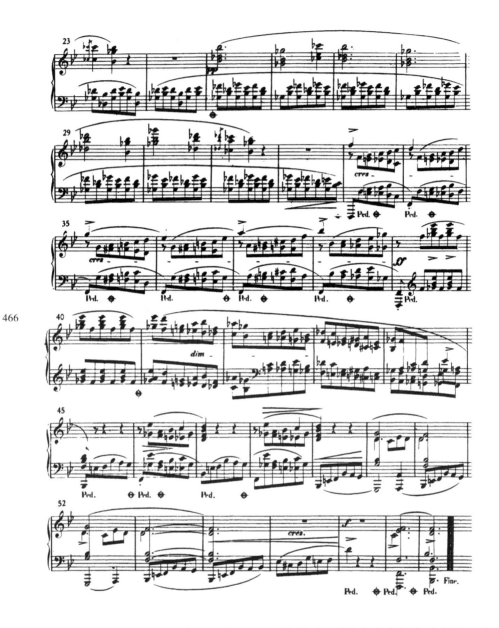

然而，16个小节之后（第33小节），开头材料再现时被如此大幅度地改写，听来像是中段材料的延续和高潮，与其说是再现，不如说是导向尾声的加速段。从某种角度来看，这也是紧缩叠置的一种方式，但我不知道这一手法此前存在任何先例。

这些再现段落中最奇特的一种是用对位手法来改写第一主题，我们在肖邦

《第四叙事曲》和几首玛祖卡中已看到这一点。然而我们或许可以说，肖邦最具个性的形式是那种再现段完全保持不变（甚至可以说是敷衍）但为其材料的出人意料的发展进行铺垫的形式，如许多后期的玛祖卡。

以上谈及的这些手法都是试图将再现段所构成的对称性与音乐趣味和张力的动态增长相结合。其中任何一种都不容易用于奏鸣曲形式。在肖邦的三首成熟时期的奏鸣曲中——B♭小调、B小调两首钢琴奏鸣曲，以及一首被低估的杰作，晚期的大提琴奏鸣曲——他寻得一些既不违背其风格感觉又不损害形式动力的解决方案。他回过头去借助一种18世纪的旧有传统：将第一主题群的大部分从再现部中剔除，将确定无疑的解决时刻置于第二主题群的再现。为了对此予以弥补，他将发展部在很大程度上写成对第一主题的复杂的对位处理。在传统惯例中发展部本来就是半音和声的用武之地，但肖邦发展部中和声的丰富性、复杂性以及表层变化的令人困惑的多样性，超越了所有前人。

将这种多样性凝聚在一起的是肖邦对长线条的卓越感觉，在这方面他无人能及。这一点体现在《降B小调奏鸣曲》（此曲是其三部成熟奏鸣曲中结构最紧凑的一首）的发展部：

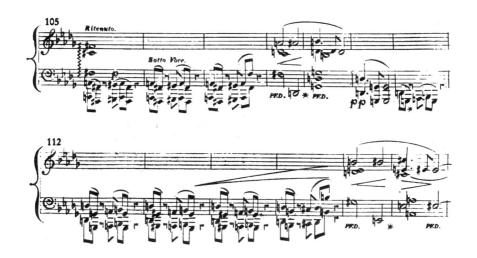

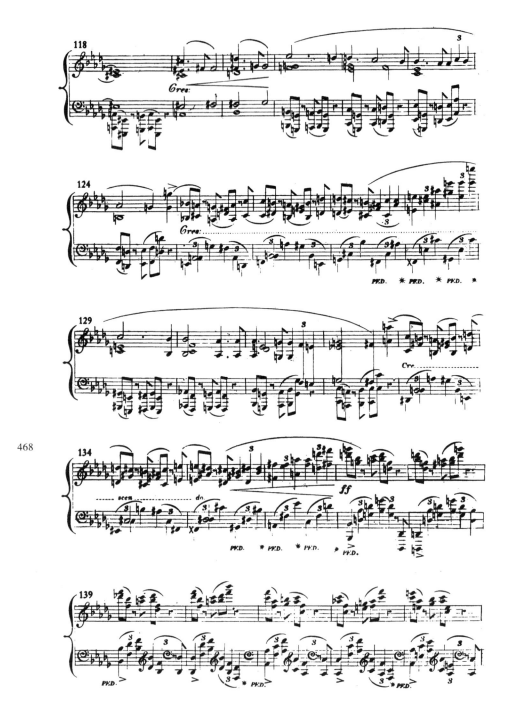

我们很容易觉察到这几页乐谱中瓦格纳式的特色，这种特色不仅缘于和声，也源自对节奏和动机的处理。早在1838年，肖邦就已预示了瓦格纳日后在创作《指环》时才寻得的主导动机网络（1848年的《罗恩格林》只是将主导动机与角色、观念相联系，却尚未让这些动机结合成一张复杂的网络结构）。这首奏鸣曲的发展部运用了两个动机，均来自呈示部的第一主题群：

第七章　肖邦：从微型体裁到崇高风格

从第105小节至第160小节，几乎没有一个小节不是采用这两个动机或其中一个。（带有开头动机的正确的呈示部反复显然有助于听者理解这段发展部。）这两个动机起初轮流出现，最终在一段一往无前的模进中结合在一起。

不同织体的统一性被一个半音线条所强化，该线条先是在第105—137小节上升，随后下落至属持续音。这里的结构骨架巧妙地从一个声部转换至另一声部。以下图示并非申克尔式的"原始线"，而是试图表明这段音乐的声部进行：

这个大范围的攀升与下落走向使整体节奏变得清晰。乐句结构初看似乎并不规则——3小节、3小节、5小节、3小节、2小节。然而，这些乐句不仅加起来共计16个小节，而且基本的和声线条也强化了四小节乐句结构的感觉，其中下拍位于第105、109、113、117、121小节。基础性的和声运动不仅将复杂的织体予以组织整合，而且颠覆了旋律上的对称性。第121—124小节看似对应于第129—132小节，但前一个乐句中有个G持续音背景上的上行次中音声部，后一个乐句的动力性的低音线条更为活跃地从E音上升至A音。

第121—124小节用一段预示了瓦格纳《帕西法尔》中安福塔斯音乐的旋律，为发展部开头《特里斯坦》式的和声收尾。这一旋律是从此曲呈示部第二主题群中自由衍生而来。乐句划分上的变化显而易见：开头的不规则运动在第121小节让

位于清晰陈述的四小节乐句，进而变成一系列两小节模进组成的长大暴烈的高潮（第137—152小节），始终将两个动机结合在一起。这里是此曲形式的顶峰：半音线条达到主音B♭，在和声上配置为G小六和弦，同时也是下行的开端。这一位于低音B♭却非B♭调和声上的高潮表明，在肖邦的艺术中，对位线条比和声占据着更为显要的地位。

两小节乐句持续不懈的敲击，有如一波波前赴后继的海浪。瓦格纳日后在《指环》中将采用完全相同的技法。然而，极为重要的是，肖邦对其动机的调用服从于和声结构与对位结构（在瓦格纳那里也同样如此）。第一个动机在第149—150小节中从低音线条里消失，消失的位置恰恰是仅有的一处低音被迫依照两小节乐句分组而运动，为的是明确音乐到达属音F。在这次到达之后，肖邦拓宽了节奏，让第153—161小节的各个乐句首尾咬合，使得每个乐句结束于下一乐句的开头。在第151—169小节，G♭音被延留并进而反复解决到F音：在《升C小调谐谑曲》通往尾声的连接段出现之前，这段音乐可谓肖邦全部创作中最恢宏的一次属准备。

使这段发展部如此充满力量的因素包括：将不断变化的节奏予以组织整合的线性感觉，灵活的乐句划分，极具创意的半音化。线条控制着高潮，动机的不断重复出现也依赖于这一线条。这一技法赖以奏效的根基在于，肖邦能够在钢琴键盘的整个范围内实现线条和动机在不同声部间的游移（请注意第135小节次中音声部的D♯音如何转换为高八度的、位于中音声部的E♭音，后者随后引导了和声运动的走向）。

这一发展部或许可以让肖邦最令人不安的言论之一显得不那么自相矛盾。德拉克洛瓦曾在日记中写道，肖邦反对那些宣称音乐的魅力在于其声音、在于其音响的作曲家。这一言论显然是针对诸如柏辽兹这类作曲家，但该言论也让德拉克洛瓦深感不悦，他认为这言论几乎是在抨击他自己。他将之抄写了两次。（肖邦的确仰慕德拉克洛瓦这个人，却不喜欢他的画作。）在当时视觉艺术界关于线条与色彩之地位高低的论争中，德拉克洛瓦被视为主张色彩优先性一方的领军人物。他在日记中对肖邦的言论予以贫弱的回应，说肖邦只写钢琴音乐，对管弦乐色彩不感兴趣。然而，肖邦对音色的卓越掌控无可争辩：他的作品所展现出的音色音响的宽广范围，在德彪西之前无人超越。

音乐中结构与音响的对立,其误导性几乎相当于视觉艺术中线条与色彩的对立。波德莱尔正确地坚持认为,德拉克洛瓦是19世纪三位最伟大的素描大师之一,强调他对线条的纯熟掌握。同样,对肖邦音乐的研究也证明了音乐中线条与色彩的密切关系。在一部贝利尼的歌剧中,让听众热泪盈眶的多愁善感依赖于作曲家对长时间持续的旋律线条的娴熟驾驭。肖邦音乐的诗意力量同样有赖于他对复杂多声织体中一切线条的控制。在此基础上是微妙变换的乐句重音和惊人的和声实验。肖邦音乐写作中的各种绝妙音响——精致的音区布局,内声部的振动回响——生发自多个线条组成的抽象结构。钢琴家在演奏肖邦时,正如在演奏巴赫时,既能够意识到个别线条如何得以维系,也可以意识到旋律在声部之间的游移。肖邦的这一艺术不仅体现于微观细节,而且展示于大型形式的整体轮廓。在他的音乐中,抒情性与戏剧性的震惊效果在同等程度上受惠于这门技艺。这是肖邦音乐中真正的悖论所在:他在运用最基本、最传统的技法时恰恰最富原创性。这使肖邦成为他那一代最保守、同时也最激进的作曲家。

第八章

李斯特：论作为表演的创造

声名狼藉的伟大性

柏辽兹和李斯特必定能够名垂青史。到目前为止，他们在19世纪作曲家万神殿中的一席之地基本未曾遭到挑战。但他们这一地位的含义模棱两可。他们在有生之年所招致的最严厉批判如今依然被音乐家们一再提及：李斯特品位不高，浮夸花哨；柏辽兹技艺不足，创作乏力。针对他们的指责严重且具体得令人吃惊：李斯特的音乐旋律陈腐、和声俗丽，大型形式只知反复，毫无趣味；柏辽兹写不出正确的对位，和声也漏洞百出，他那些错误就连音乐学院的大二学生都懂得如何避免，他的形式感觉也总有缺陷。我们或许会认为，在这样的重重困境中依然能够企及伟大性，是尤为英雄性的壮举。

李斯特和柏辽兹从一开始就自然而然是志同道合者。1830年，19岁的李斯特聆听了《幻想交响曲》在巴黎的首演，便成为柏辽兹这位年长他八岁的作曲家的拥护者之一。而正是李斯特对这首作品的钢琴改编曲（他在公众场合也演奏了此曲）出版问世，才使得舒曼写下了那篇著名的评论文章，此文或许是柏辽兹所获得的最高评价。表面看来，李斯特与柏辽兹有不少共性：他们都充分利用了各自具有魔鬼色彩的公众形象，都拥有钟情于死亡主题的哥特式趣味，热衷于与死亡相关的一切内容——女巫的安息日、赴刑进行曲、死之舞。两人都是技艺精湛的指挥大师，在将乐队指挥家打造为国际巨星这一现代形象方面，他们或许比同时代任

何其他人都做出了更多的贡献。然而，两人创作的音乐却千差万别，所引发的争议也有本质上的差异。

伟大艺术家在有生之年往往得不到认可这则浪漫时代的神话，如今基本上已被史学家彻底破除。然而，取而代之的却是史学家所确立的一则同样愚蠢的"反神话"：对于经受住时间考验而青史留名的艺术家，其同时代人要比后世更充分地理解他的作品。真相通常恰恰相反。时间往往能够剥除旧有的误解。（当然，时间也会增添新的误解，但这些新误解并不像原有误解那样根深蒂固、后果严重。）不再有人认为莫扎特的转调过于复杂，或是其乐谱包含了过多的音符，也不再有人将贝多芬视为放浪不羁的天才，或认为瓦格纳的音乐是无法理解的噪声，而以上这些都是这几位作曲家的同时代人经过深思熟虑并被普遍接受的评价判断，甚至是当时最有见识的判断。还有一些偏见需要经过更长时间才能消失，但如今依然有少数几则偏见可悲而顽固地留存下来：肖邦无法驾驭大型形式，贝多芬缺乏旋律才能，勋伯格的音乐没有表情。遥远的时空距离已磨平、缓和、遮蔽了这些作曲家的音乐中曾被视为艰涩、无法接受的那些方面，并正确地使这些作曲家显得几近无懈可击——之所以说"正确地"，是因为我们评判他们所采用的标准首先源于对其作品的研究。

然而，关于李斯特和柏辽兹，即便他们的伟大性得到普遍承认，针对他们的争议却并未平息。旧有批判显示出异乎寻常的持久性，并且表明，世人从直觉上感受到这两位作曲家的重要性，却未能充分全面地把握这种重要性；同时也表明，我们尚未获得对于他们作品的一种有效的批评方法，向我们阐明他们究竟在音乐中做了些什么。

李斯特从不需要复兴，他的音乐始终是音乐会保留曲目的一个重要组成部分。然而，他似乎需要的是恢复名誉。他从一开始就不仅面对批判者，而且拥有仰慕者，但对他的仰慕却总是惴惴不安、有所保留，甚至羞于启齿——这种仰慕充满悖论地回避、或被勉强给予那些最为成功的作品，即那些一个多世纪以来始终在钢琴保留曲目中稳居一席之地的作品。近年来，李斯特的拥趸将他们的支持主要放在其以往和现今很少上演的数量可观的那部分创作上。这些被忽视的作品主要有三类。一类是德语艺术歌曲，如今依然尚未得到充分的理解和赏识：在歌曲创作方面，李斯特在一定程度上处于舒伯特和舒曼所代表的德奥传统之外，而更接

近法国风格。另外两类主要来自他40岁之后创作的音乐：宗教作品和晚期的钢琴作品。他的弥撒曲和清唱剧《圣伊丽莎白轶事》并没有其早期钢琴音乐的那种庸俗性，但这并未使这些作品非常有趣（尽管有少数一些精彩的片段）。更为有力的辩护在于其最后几年所写的钢琴音乐，其中很多作品直到20世纪才出版。

如今处于保留曲目中的大多数李斯特的钢琴作品都写于1850年之前（至少其最初的版本是如此），其中的音乐材料要么出自其他作曲家之手，要么相当粗糙陈旧（但也有一些非常重要的例外），很容易让任何细腻敏感的音乐家感到烦扰不适。1850年之后，李斯特对音乐材料的感觉变得更加精致，到了晚年甚至较为朴素。他的最后时光主要奉献给小型钢琴曲和宗教音乐（梵蒂冈撤销了对塞因-维特根斯坦公主的离婚许可，李斯特不得不放弃与公主成婚的所有希望，此事过后他成了一名神父）。许多这些晚期的钢琴作品极具实验性，预示了德彪西和20世纪早期无调性作曲家的音乐。然而，由于这些作品本质上是私密的，鲜为人知，不可能对后世的音乐发展产生多大影响，因而也不能凭借李斯特的晚期风格来解释他对音乐历史的重要意义。无论怎样，甚至是其晚期音乐中最杰出的作品都不及德彪西和勋伯格的音乐那样引人瞩目，即便这些作品似乎指向了后两人的音乐。如今依然充满生机的作品主要还是出自19世纪30年代那个年轻李斯特的灵感，我们也依然在从中汲取音乐的养分。这些作品树立了李斯特的声望。他的早期作品庸俗却伟大；晚期作品令人仰慕却地位次要。李斯特好比是一个家族的先辈，通过早年见不得人的交易营生积累家族财富，到了晚年热心慈善事业。近来的批评性著述读来也像是该家族的一部官方传记，掩饰其早年行径，而充满爱意地在其备受尊敬的晚年岁月上大做文章。

《洛雷莱》：影响的干扰

即便晚期作品对音乐史影响甚微，作用有限，但李斯特对其他作曲家还是产生了很大的影响。然而，奇怪的是，他的影响反而往往削弱而非扩大他的声望。他最优秀的作品之一可以说明这一点：为海涅《洛雷莱》所谱写的作品。在此，李斯特对其最伟大的同时代作曲家之一的影响可谓"罪恶昭彰"。该作品第二个版

本的开头如下：

475　开头这几小节（显然让我们想到瓦格纳《特里斯坦与伊索尔德》的前奏曲）并未出现在第一个版本中，该版本写于1841年，出版于1843年。但这第二个版本出版于1856年，同年12月19日，瓦格纳开始创作《特里斯坦》。因而可以肯定，李斯特的创作在先，而且根据一则传闻，瓦格纳甚至有一次承认了他受到李斯特此曲的影响。

不幸的是，这层影响关系并不能完全归功于李斯特，因为瓦格纳的再造不仅更为有趣，也更加有力：

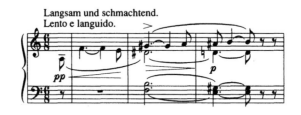

这个动机在瓦格纳笔下的这一版本，其开头的和弦一经问世便引发激烈争论，因为众多音乐家和理论家不确定究竟如何将这个和弦在调性体系中进行归类，直至今日，关于如何为该和弦命名，依然存在一些无趣的讨论。倘若我们认为，声部进行（或者说声部对位）的重要性高于和声（肖邦即持此看法，瓦格纳很可能同样如此），我们便会将这个和弦以及瓦格纳的音乐进行看作是对李斯特那个过于

简单的减七和弦予以渐进的变化：

瓦格纳这个版本的新颖之处首先在于中音声部和低音声部的平行小七度（D♯到D♮，F到E）。瓦格纳对李斯特的借鉴最终反而指出了李斯特的最大弱点——固执地专注于减七和弦。（同时代的歌剧作曲家也有这个毛病，他们认为减七和弦比任何其他手法都适用于表现惊骇、愤怒、惊诧、恐怖等效果。）

多年之后，1877年，李斯特在《旅行岁月》的第三集中再次运用这个"洛雷莱"或者说"特里斯坦"动机，让它出现在两首名为《埃斯特庄园的绿柏》的乐曲的第二首中（第一首是李斯特最令人印象深刻的晚期作品之一，第二首虽然不那么突出，但也不乏优点）。此曲再次以"洛雷莱"动机开始，但我们同时也可以看到瓦格纳音乐的踪影：

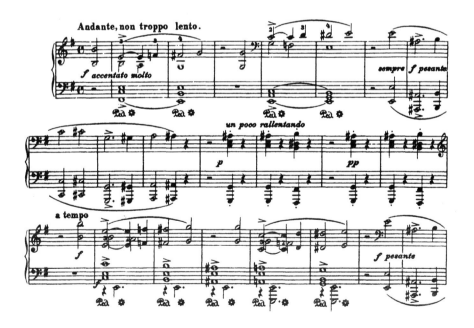

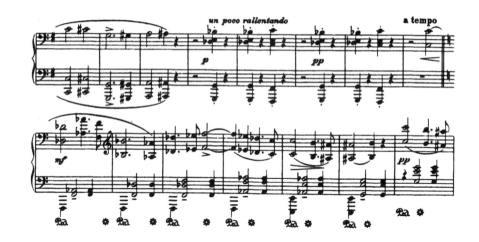

重复出现的减和弦此时让位于一种更为有趣的进行——虽然第7—10小节中减七和弦的和声通过暗示而再次出现。在乐曲的靠后部分,李斯特为这一动机配置了瓦格纳和弦的转位,随后却再次采用了他钟爱的减七和弦:

在此曲靠前的部分,李斯特已对该动机进行了更具想象力的处理,采用属上的半终止,实际上让人回想起瓦格纳音乐中那个属七和弦上的半终止:

显而易见的是，李斯特的声望并未因我们注意到他影响了瓦格纳而有所提升，也并未因其对舒伯特、贝多芬、罗西尼和肖邦的借用而有所削弱。

简言之，如果我们想要真正体认李斯特《洛雷莱》的伟大性，那么此曲对瓦格纳的影响不过是一种分散注意力的干扰。此曲的主要旋律是作曲家笔下质量最高的旋律之一。作品的第一版要比1856年的修改版逊色不少。1841年的版本中，主要旋律开始如下：

该旋律后来变成了更为宽广的三拍子，更富流动性，更有力量，有两个不对称的十小节乐句：

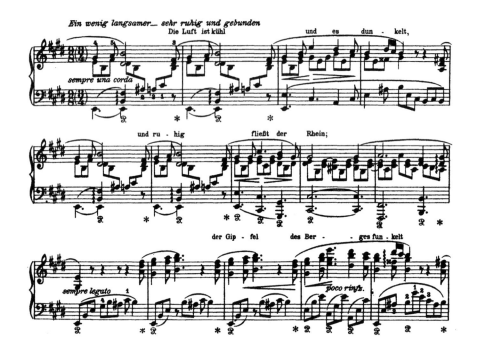

第一乐句结尾处简单的主调终止式有着出人意料的感染力。此外，在旋律立刻重复一次之后，它使得C♯大调三级音上的终止式听来更富感官冲击力，也使得向B小调/大调的突然转向更富戏剧性，也更动人心弦。

这些都是中音调性关系，李斯特在和声上最成功的意外之举基本局限于这类中音关系转调。（实际上，他在大范围和声布局方面要比舒伯特保守得多。）他对这些中音调性关系的掌握极为纯熟，最杰出的例子莫过于《洛雷莱》的最后一页，引子在原初的E小调上再现，而主要旋律却是在G大调而非E小调中再现。19世纪30年代的作曲家常将小调及其关系大调多多少少作为同一调性来处理，这只是众多例证中的一个，但李斯特在此要比同时代大多数其他作曲家做得更加微妙，实际上也比他自己通常的处理更复杂老道。在结尾的G大调段落，旋律最后一个乐句的精致的延长处理中，E调（此时是大调）突然而悄然地再次出现，最终却又化入G大调：

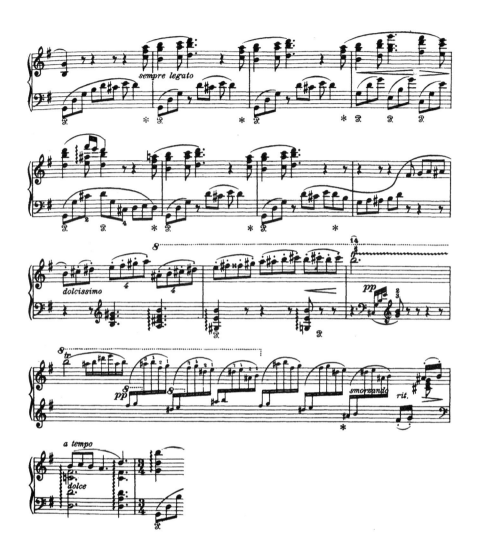

此处，对开头调性的简短回顾是一种色彩性的手段，先将音乐运动悬置几秒，随后再允许解决。《洛雷莱》是李斯特质量最高的构思之一，但我们唯有仅仅审视其自身，而非将之与瓦格纳进行比较，才能懂得去品鉴其质量和深度。

奏鸣曲：名望的干扰

《B小调钢琴奏鸣曲》或许是李斯特唯一赢得几近一致好评的作品，在大多数批评家看来，此曲似乎也是评判李斯特音乐天才的试金石。我不愿打破这近乎众口一词的赞赏，但这部作品——虽然是毋庸置疑的杰作——既非毫无瑕疵，亦非真正具有代表性的成就。写于1852年的这首《B小调奏鸣曲》是李斯特早期风格与晚期风格之间的转折性作品。除了第一首《梅菲斯托圆舞曲》，此曲是李斯特完全在1850年之后构思完成的创作中唯一在钢琴保留曲目中稳居一席的作品（虽然至少还有两首美妙的晚期作品同样值得尊敬：《巴赫"痛苦、抱怨"变奏曲》和《埃斯特庄园的绿柏》）。这首奏鸣曲因其严肃性和形式上的独创性而常被视为李斯特的至高成就，但在我看来，此曲在这两个方面所得到的评价略有过誉。作品内部良莠不齐，既有质量极高的段落，也有一定比例的浮夸做派和感伤宣泄。无论是形式结构（将四乐章布局——快板、柔板、谐谑曲、终曲——压缩为由呈示部、发展部、再现部构成的单乐章奏鸣曲式），还是将全曲凝聚在一起的主题变形技法，在几年之前舒曼的《钢琴与乐队幻想曲》中已运用得同样考究（这首幻想曲后来被用作舒曼《钢琴协奏曲》的第一乐章，改动极少）。实际上，通过主题变形来构建一系列不同情感性格的乐章，这种手法在1825—1850年间被许多作曲家用过，包括莫谢莱斯这种非常次要的人物。

贝多芬《第九交响曲》最后的变奏曲乐章是影响了舒曼和李斯特的一个典范，贝多芬在此将四乐章布局与单乐章奏鸣曲形式相结合：一段快板呈示部，一段谐谑曲作为第二主题且带有赋格性质的发展，一个柔板慢乐章，以及作为再现部的终曲（主要是指回到开头的调性和速度）。同样发挥影响作用的另一个典范是舒伯特的《流浪者幻想曲》，其中四个彼此相连的乐章无意于充作统一的单乐章，但最后的赋格不仅回归到乐曲开头的调性，而且回归于与开头相似的节奏和性格，舒伯特此曲开头快板的多个主题也经过变形而作为慢乐章、谐谑曲和最后的赋格再次出现。《B小调奏鸣曲》明确向舒伯特的《流浪者幻想曲》致敬，但贝多芬的范例使李斯特得以创造出比舒伯特更为紧凑、内聚的形式。

李斯特和舒伯特将一个旋律从快板性格先后转化为慢乐章和谐谑曲的主要主题，两人在这方面的艺术已是备受仰慕。《B小调奏鸣曲》靠近开头的一个戏剧性的乐句

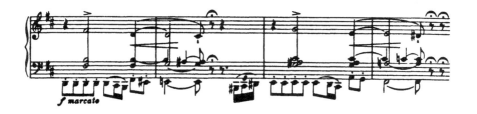

后来以全然不同的性格再次出现，作为"第二主题群"的一个抒情主题：

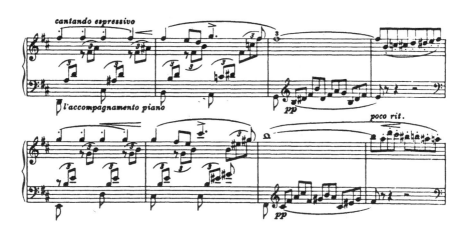

实际上，以这样的方式来运用一个主题并不需要多少想象力——从本质上讲，它其实是传统变奏技法的一个不那么严格的变体，在这种变奏技法中，主要主题的再次出现有着与原型相同的轮廓，甚至是相同的音高，但节奏不同，表现性格也发生很大变化。李斯特的技艺并不在于对主题的变形，而在于主题性格的改变所带来的戏剧性效果。这并不是一种非常精微高妙的技术，且必须与以下两种技艺相区别：其一是舒曼《大卫同盟舞曲》中展现出的老道手笔，他能够在全部18首乐曲中同时隐匿和揭示作品开头的动机；其二是贝多芬对某个动机进行的深刻运作，使得一首大型作品的所有乐章听来仿佛是从相同的材料中发展而成——例如《升C小调弦乐四重奏》Op. 131的开头

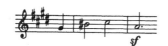

转化为终曲乐章的开头：

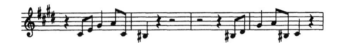

在李斯特那里，我们听到的是一个旋律以两种不同的方式演奏出来。而在贝多芬那里，乐音材料的生成性能力得到揭示和开掘。李斯特成就的伟大性在于音乐性格的戏剧性转变。

然而，这首奏鸣曲主题结构的其他一些方面更引人关注，更具原创性：世人对李斯特主题变形手法的仰慕或许弄错了对象，但依然是他所应得的评价。多个主题的结合格外微妙。例如，快板部分的开头如下：

经过一页乐谱之后，这个开头与上文引录的那个戏剧性的乐句复杂地缠绕在一起：

更具深刻性的是所有主题化作彼此的倾向。主题身份的流动性或许是李斯特纯熟技艺的最重要标志。例如,那个戏剧性的乐句

经过变形和紧缩而隐藏于慢乐章(作为发展段)的旋律内部:

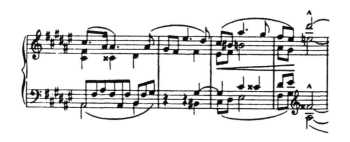

在慢乐章的结尾处,李斯特让这一主题上的联系变得非常明显,随后又揭示出这个乐句与另一个主题的亲缘关系,即乐曲开头几小节的下行音阶:

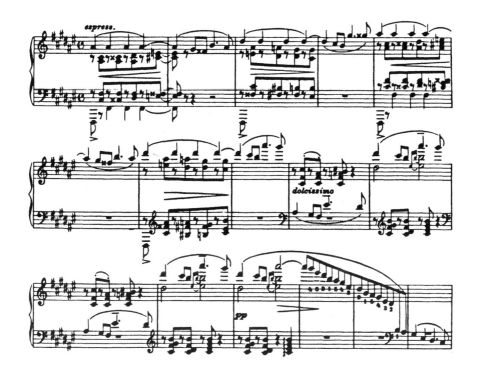

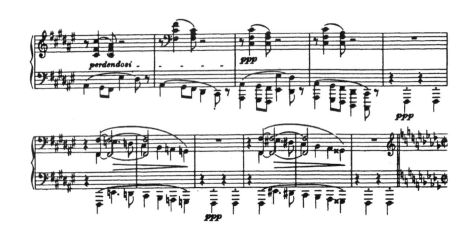

此处表明，三个不同的主题出自同源：其中一个动机很容易便化身为其他两个动机。

这种主题身份的流动性暗示着贝多芬作品与李斯特结构性最强的作品（如《B小调奏鸣曲》）之间的根本差异，或者说是动机发展与主题变形之间的根本差异。在贝多芬的发展技法中，一个动机变得稳定还是不稳定，主要取决于作曲家根据该动机在大范围形式之内的位置来挖掘其和声功能和节奏功能。而李斯特的主题变形则是以经常迥然相异的多种方式来演奏同一个主题，演奏风格的变化强行导致音乐性格的戏剧性变化。例如，在贝多芬的《A小调弦乐四重奏》Op. 132中，主要主题的以下这个动机第一次出现如下：

它稳固地勾勒出A小调这个调性；其第二次出现

削弱了和声的稳定性，暗示着音乐走向F调的运动，这一点在17个小节之后被该动机的又一次出现所证实，此时原来的动机有所扩充，节奏也有所增值：

这一次不像第二次出现那样不稳定，但也并不具备首次出现时那种简单的稳固性。这些变化有力造就了大范围的和声形式，实现了奏鸣曲乐章的传统理想。

然而，李斯特这首奏鸣曲主要主题的多次出现中，上述谱例中开头英雄性的快板（Allegro）变得甜美而富有表情：

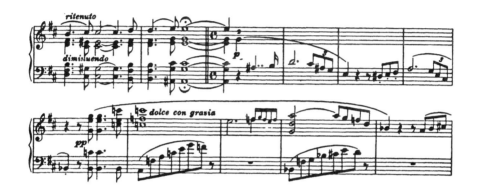

谐谑性的（scherzando）部分则标以 non legato（非连奏）来实现轻盈的音色：

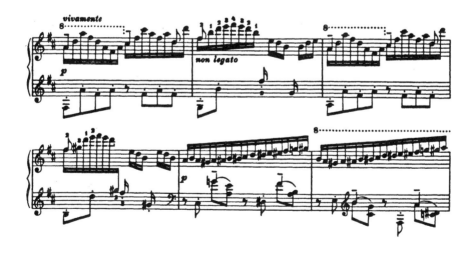

实现戏剧性：

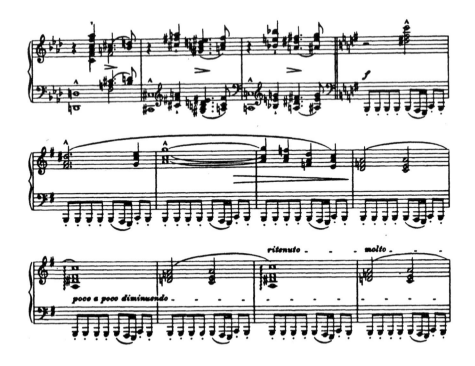

以及凯旋性：

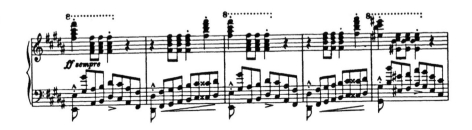

宏观结构的各种功能虽然存在，但并不及性格和风格的变化那样重要。主题的变形与其说是应和声形式的不同要求，不如说是在追随一个戏剧情境的展开，要求风格上的戏剧性对比。

《B小调奏鸣曲》虽不是标题音乐，但通过调用控制19世纪早期各种界定清晰的体裁，构建出某种类似叙事的东西（多个主题之间灵活流动的关系在此显示出其有效性）。神秘不祥的开头和主要主题第一次魔鬼般的陈述（上文引录）在一次

强有力的加速段之后，迎来主人公路西法的出场。魔鬼般的主要主题也随即转变为辉煌的炫技展示：

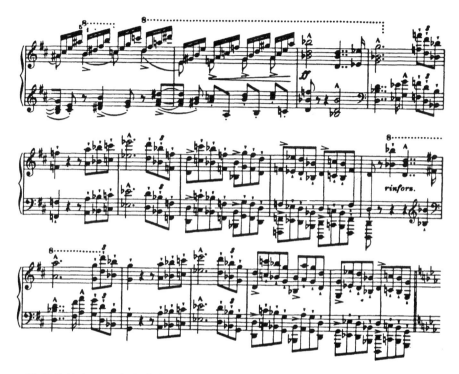

该段落结束于一次充满宗教狂喜意味的高潮：

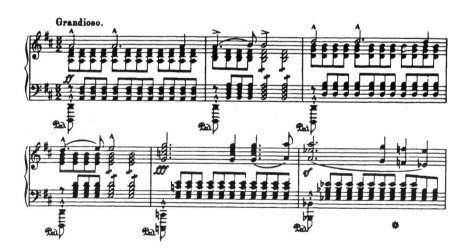

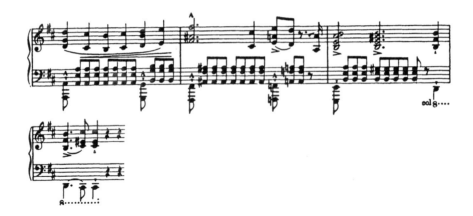

这段众赞歌风格的音乐或许听来是个全新的主题，但在后来的一个发展段落中，该主题的后半部分与快板的开头几小节完全相同：

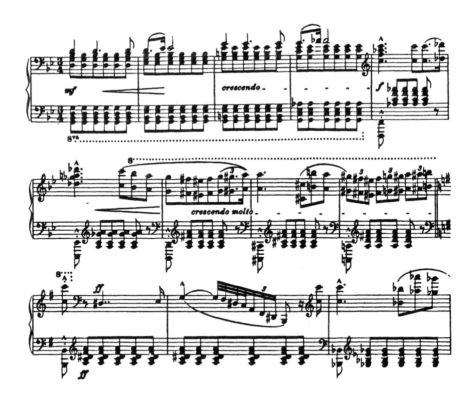

这次变形为原来众赞歌主题的宗教安宁感平添一份绝望。李斯特始终心怀深刻且真挚的宗教信仰，但19世纪中期的宗教与其说属于哥特式大教堂，不如说属于哥特式小说。

宗教氛围的第一次出现之后是一段情深意切的宣叙调，随后被赋予源于意大利歌剧的感伤色彩，甚至是对于当时的宗教渴望而言并不陌生的某种情色意味：

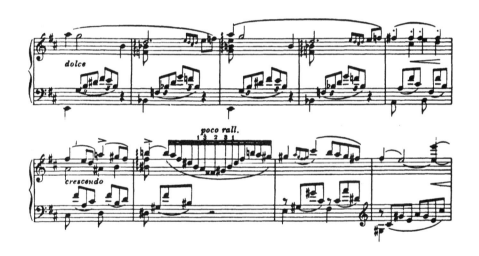

其中几个重复的音是源自意大利音乐的特点，但E小调与B♭大调（相距恶魔般的三全音）和声的交替则完全是李斯特的创意。他利用这一和声手法是为了发挥其异域色彩（B♭大调和弦显然是为了取代更明显的调性选择，B小调），因此只能予以重复。此处的动机：

回顾了主要主题：

这也是展示李斯特主题变形能力的另一个例子：让一个清晰界定的动机面目模糊，化作一种不甚确定的轮廓，由此每个主题都能够暗示之前和之后的主题。

硫黄与熏香的混合能制成令人迷醉的香水，而且我们已经看到，这种香水的效果在《B小调奏鸣曲》的呈示部中并不仅仅瞬间飘过。恶魔的、英雄的、宗教的、情色的，这些迥然相异的性格对于理解这部无标题作品的必要性，不亚于它们对于理解柏辽兹《幻想交响曲》的必要性。这首奏鸣曲中的赋格段落——部分作为谐谑曲，部分作为再现部和终曲的开头——将主要主题转变为对死亡范畴的开掘：

作曲家起初意在让这首奏鸣曲结束于一次凯旋性的主题陈述。在一次重大修改中，李斯特让音乐回归宗教氛围及其不乏情色意味的弦外之音。最了不起的灵感在于，一个终止式出人意料地走向凄楚晦暗的绝望，毫无辉煌的痕迹：

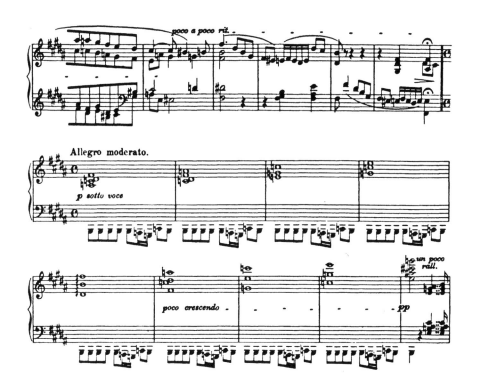

这里类似尼古拉斯·勒瑙的《唐璜》的结尾,这部文学作品激发了理夏德·施特劳斯同名音诗的创作,该音诗的结尾也有着与之相似的效果。然而,李斯特在这一段落之后在乐曲末尾呈现出宗教式的宽赦以及望向天堂的一瞥:

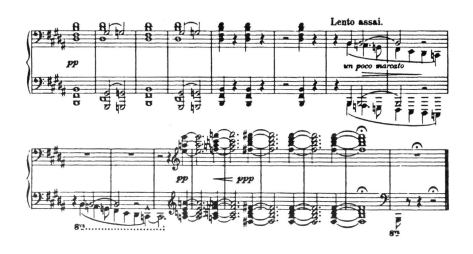

主题的最后几次陈述——对生命的最后一搏——被苍穹般的和声进行所解决，随后以最低音区的孤独单音作为死亡的简洁象征。

对此曲进行字面意义的天真诠释不可避免。李斯特这首奏鸣曲的灵感来源不仅包括贝多芬和舒伯特，还有拜伦（尤其是写出《曼弗雷德》和《恰尔德·哈罗尔德》的那个拜伦）、通俗哥特小说和拉马丁感伤的宗教诗歌。甚至是被称为"圣叙尔皮斯"[1]风格的甜腻多情的宗教艺术也在此曲某些最精彩的段落中发挥了一定的作用。如果说音乐内容有时平淡无奇，反映着或膨胀或过于平庸的诗歌内容，那么处理手法却总是娴熟高妙，极具想象力。李斯特不可避免偶尔出现粗俗风格，也无法像舒曼那样以反讽的方式来运用这种风格。他之所以屈从于这种风格的吸引力，部分原因在于他理解且欣赏这种吸引力，但在这首奏鸣曲中，他显然力图避免粗俗性中更为招摇俗丽的那些元素，以此企及崇高性。不幸的是，我们与李斯特一样，依然背负着如下这种审美观念：只承认奏鸣曲形式的作品具有崇高性，却将练习曲或"特性"小品排除在崇高范畴之外——所谓特性小品即那些短小、奇特的作品，如舒曼《狂欢节》中的断片，以及属于李斯特最具特色之创造的风景小品。

浪漫钢琴音响的创意：练习曲

李斯特在19世纪30年代正是通过练习曲和特性小品的创作实现了音乐史上键盘风格的最伟大革新之一。李斯特在这一时期所创作的大多数钢琴作品集结为五部伟大的套曲，这些套曲的构架和性格在多年岁月里问世的不同版本中发生了相当明显的变化：《超技练习曲》《帕格尼尼练习曲》以及《旅行集》的三部分——瑞士、意大利和匈牙利，其中匈牙利部分后来成为《匈牙利狂想曲》，而《旅行集》的前两部分则成为《旅行岁月》的前两卷；意大利部分附加了《威尼斯与那

[1] "圣叙尔皮斯"（Sainte-Sulpice）风格这一表达由利昂·布鲁瓦（Léon Bloy）在1897年提出，是指一种出现于16世纪、兴盛于19世纪、持续到20世纪的宗教艺术风格。该表达带有一定的贬义色彩，总体而言是指有些天真幼稚、没有多少天才手笔的宗教艺术品，尤其是彩色石膏制成的宗教塑像，具有温和、感伤、阴柔、装饰性等特点，常采用天蓝、糖果粉、金黄等色彩。"圣叙尔皮斯"这一名称并非源于法国巴黎的圣叙尔皮斯教堂本身，而是由于该教堂周围有许多商店出售与宗教相关的、批量生产的商品。——译注

不勒斯》，多年之后又增加了第三卷（大多与罗马相关）。

李斯特音乐最饱受诟病的一面出现在《匈牙利狂想曲》中，甚至比他根据歌剧改编的那些幻想曲更有失体面，正是这一点让他名声不佳，也正是这些作品的声名令他最诚挚的仰慕者感到他必须得到拯救。让我们选择《第十匈牙利狂想曲》中段的某一部分为例，其中很难说具有主题上的纯熟手笔或和声上的大胆创新。刮奏产生的泛音效果平庸乏味，旋律则几近为零：

我猜想，这就是让李斯特遭到其最杰出同行（舒曼和肖邦）轻蔑的那种写作手法。如果我们坚持认为，创意必须包含旋律、节奏、和声、对位，那么这样的音乐创意为零。然而，倘若经过优雅讲究的处理演释，这段音乐也可以既令人眩晕又引人入胜。此处的真正创意关乎织体、密度、音色和强度——即，可以用钢琴发出的各种不同的声音——就此而言，这段音乐具有惊人的独创性。作曲家教钢琴发出新的声音。这些声音经常并不符合美的理想（无论是古典主义还是浪漫主义的理想），但扩大了音乐的意义，使得新的表现方式成为可能。从远为宏观的

层面而言，李斯特对钢琴的所做的事情，恰如帕格尼尼仅在几年之前对小提琴所做的事情。令听众印象深刻的不仅是帕格尼尼音色中的美，还有偶尔出现的丑和残酷，以及他为了实现这种戏剧性效果而真的去击打乐器的演奏方式。[1]李斯特拓展了钢琴戏剧性音响的范围，并由此彻底革新了键盘演奏技巧。

若要看清李斯特究竟为何种作曲家，我们必须从他的两套练习曲入手，这是他出版的第一批重要作品。每套练习曲都经历了三个基本阶段。《帕格尼尼练习曲》的第一阶段是帕格尼尼本人所写的小提琴版本，即24首《随想曲》，李斯特从中选取6首进行改编。第二阶段是1838年问世的第一个钢琴版，题献给克拉拉·舒曼。若非李斯特秉性如此慷慨豪迈，我们或许会怀疑这一题献之举暗藏恶意——想必当时除李斯特本人外无人能够胜任这个版本的演奏，即便是在那个时代采用轻型击弦机的钢琴上亦是如此。如今这个版本基本上从未有人尝试过，在音乐厅演出中留存下来的是这套作品的第三个阶段，或者说是第二个钢琴版，出版于1851年。这个版本已被简化，在某些方面更加接近原来的小提琴随想曲：它获得了有效性，却丧失了钢琴语汇的想象力。李斯特在最铺张过度的时候也可以蔚为宏大。

《超技练习曲》的第一阶段是李斯特在15岁所写：《12首练习形式的练习曲》（Op. 6）。其中有一两首不乏魅力，尤其是降A大调第九首；第七首也具备李斯特成熟风格的某些丰富音响。其他则基本上毫无音乐趣味，甚至不及车尔尼的大多数练习曲，甚至技术难度也并不是特别高。我怀疑在青少年时代的李斯特之后，是否还有任何人认为这些乐曲值得在公众场合演奏。作为神童，李斯特必定是位引人瞩目的钢琴家，但在作曲方面他远不及其他一些音乐家在15岁时的水平，如克拉拉·维克或肖邦，遑论门德尔松。

然而，1837年，他在26岁时，出版了《12首钢琴大练习曲》（实际上原本名为"24首"，但他后来再未继续推进这一创作计划）。其中有11首是对早期练习曲的重写，另外1首则建基于多年之前所写的《即兴曲》Op. 3。称其为"重写"着实言之过轻：在《超技练习曲》的这个第二阶段中，早期的练习曲被彻底转型。仅

[1] 请见帕格尼尼一位同时代人路德维希·莱尔施塔布的言论，引录于András Batta, "Les Paraphrases d'opéra" *Silences 3 (Liszt)* (1984)。

有两到三首初次听来还能在其新的面貌中辨识出原来的身份。与一年之后出版的《帕格尼尼练习曲》一样，它们濒临钢琴技巧可能性的边缘，处于人的双手可能达到的极限。它们也像《帕格尼尼练习曲》一样在1851年被作曲家修改，删减了浪漫式的过度张狂，加以精简、"瘦身"——简言之，进行了古典化的处理。即使是这个难度相对降低的最终版本，也依然属于钢琴保留曲目中最为艰难的作品。

对《超技练习曲》第一版与第二版的关系加以研究，便揭示出一则精彩的悖论：1826年的版本基本停留在平庸的层次，其自身既无趣也缺乏特色；1837年的版本令人痴迷，绚烂辉煌，气度不凡。但第二版常常在许多方面与第一版完全相同——而且这些方面也通常被认为是音乐创作的根本要素：基本的旋律线条、基础的和声结构、节奏组织。李斯特经常能够在这些方面几乎保持原封不动的同时，将一首无趣的学生习作转型为极具原创性的激进作品。他所改造的是有时仅被视为音乐表层的要素，也就是说，他保持的是早先的结构——旋律外形、和声序进——而改变的是音响。正是对音响充满想象力的重新构思，使得后来的版本成为杰作。

在1826—1837年期间，肖邦的钢琴练习曲已经问世。李斯特《F小调练习曲》的最初版本始于一连串三音组：

李斯特并非没有注意到肖邦的《F小调练习曲》Op. 10 No. 9：

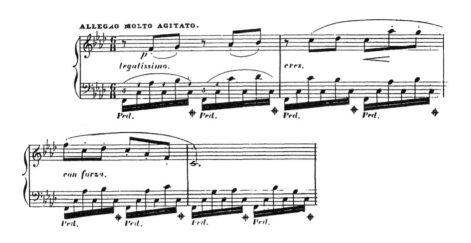

李斯特在其练习曲的第二个版本中借用了肖邦的乐句：

将之略微改为：

使之更为不协和，而且的确更富戏剧性。随后他将之作为六对四的切分节奏纳入他自己的乐曲结构：

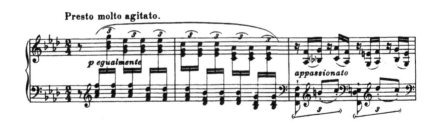

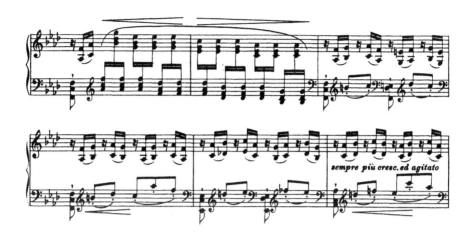

他在此曲的最后一个版本中予以润饰，使之更为顺畅，更易于演奏：

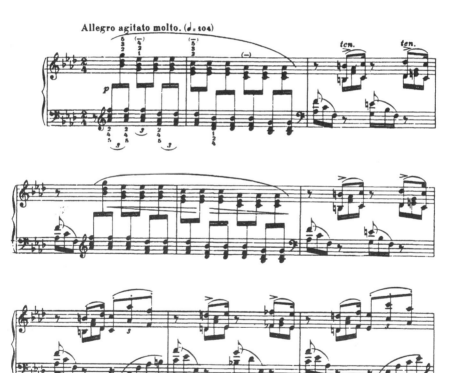

第八章 李斯特：论作为表演的创造 529

李斯特将他人材料与自己创作相结合的原创性，远比他借用别人的材料这一事实更引人关注：肖邦的动机覆盖了李斯特第一乐句与第二乐句之间的接口，既增强了音乐的连续性，也使音乐的情绪更为激动。然而，所有这一切掩盖了这种新增的激动力量的最重要来源，这一来源与肖邦基本无关，而是首先源于李斯特在演奏方式上的一项新发现：让双手以彼此重叠的位置来演奏平行六和弦。车尔尼练习曲的某些段落或许曾暗示这一技巧，但绝没有李斯特所创造的这般力量。这种新形式的三连音组织将一种切分节奏强加于音乐，因为演奏总是以两拍子组合进行，并预示了第4小节的切分节奏。我并不想暗示，李斯特的创新是纯粹技术上的指法创新，而是意味着李斯特是历史上第一位充分理解了新演奏技法所具有的音乐意义（既有听觉意义，也有戏剧意义和情感意义）的作曲家。

在早期的《D小调练习曲》转型为《"马捷帕"练习曲》的过程中，我们能够以几近带有喜剧色彩的清晰性看到这种新的戏剧性力量。此曲的最初版本无趣到近乎荒唐，连克莱门蒂的《朝圣进阶》相形之下都显得丰富复杂：

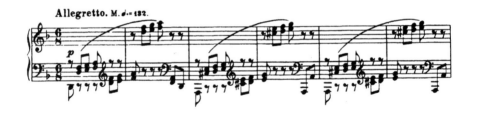

转型过程经历了多个阶段。首先，李斯特发现可以仅用两个手指最富效果地敲击出来：。他还为这个音型加了一支助奏旋律：

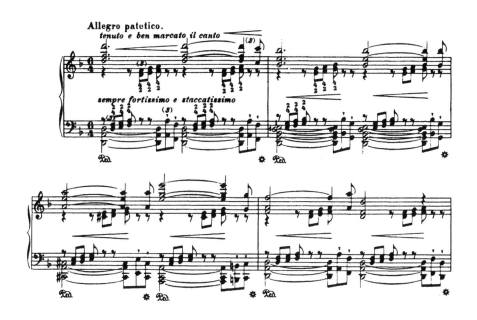

这个新的助奏旋律有助于使这个版本比第一版有趣得多,但乐曲的性格——很可能也包括新添加的这个旋律的性格——主要取决于新的指法,该指法创造出全新的键盘音响。这里的双音顿弓效果一定是受到帕格尼尼演奏的暗示(后者有时在他的乐器上用这种手法营造出惊人的效果),而且的确暗示着弦乐演奏:无论怎样,这样的声音在键盘乐器上前所未闻(即便它略微让人想起斯卡拉蒂喜欢在键盘上敲击出不协和的音簇)。

李斯特迈出的下一步或许看似更为纯然地关乎音乐本体,但就本质而言它与新指法一样属于音响上的创意——从自然音和声转变为半音和声:

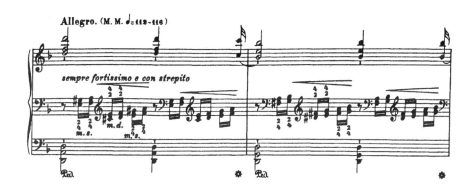

第八章 李斯特:论作为表演的创造

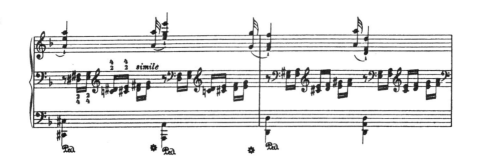

最后的改进使新的"顿弓"指法更有效果，也使已变成伴奏音型的材料更为丰富——虽然该音型在此的重要性基本不亚于它在李斯特15岁时所写的最初版本中的地位。我不想低估李斯特重写工作中的所有其他要素：引子性质的华彩、助奏旋律、新的节奏能量。然而，所有这些新奇手笔在我看来都源于他对演奏手段的重新构想，使之创造出前所未有的戏剧性力量。显然，任何用四个手指来演奏"顿弓"音型的尝试，即用 $\frac{2\,1}{4\,3}$ 来替代 $\frac{2\,2}{4\,4}$（钢琴演奏者经常这样做以避免手腕和手臂所承受的压力），都是对李斯特创作意图的不可原谅的背离。

指法在这首练习曲中有着特殊的分量，在靠近结尾处，李斯特再次对声音进行重新构想：

此处的指法终于变为用四个手指，左手为 $\frac{2\,1}{4\,3}$，右手为 $\frac{1\,2}{3\,4}$ 或 $\frac{3\,4}{1\,2}$，唯有这一指法才能实现该段落所要求的新的尖利效果。此曲这第三个版本中，李斯特通篇都为其原初的材料发明了不同的音响，最后一处将内声部音符的敲击织体转变为一种混沌的效果：

虽然《"马捷帕"练习曲》的最终版本有着充满想象力的辉煌手笔，但它并非李斯特最令人满意的作品之一，然而，它却属于李斯特最重要、最具影响力的作品之列。首要的是，此曲明确揭示出李斯特想象力是何等的天马行空，使他得以将一首稚气未脱、微不足道的小曲发展为浪漫主义保留曲目中长盛不衰的最著名作品之一，担当得起拜伦的标题"马捷帕"，讲述一位反叛的英雄因追求一份超越自己卑微地位的爱情而受到惩罚，赤身缚于马上，放逐于荒野。音乐的确看似描绘了骏马驰骋的声音，但审视这首练习曲经过多个版本逐渐完善的过程，表明是音乐暗示了标题，而不是相反：与舒曼的许多作品一样，李斯特某些作品的标题内涵是在乐曲创作完成之后所加，为的是添加诗意的联想，进而激发听者的理解品鉴。无论怎样，从1826年简单的手指练习到1851年最后版本的《"马捷帕"练习曲》，其间走过的历程有助于我们理解李斯特心智的奇异，明白他何以卓尔不群。

这些乐曲早期版本的存在对于我们的理解具有根本性的意义。艾伦·沃克在其卓越的李斯特传记中似乎对早晚版本的关系感到困惑。他写道："不清楚他为何选择修改学徒时代的青涩之作，而不是创作一套全新的作品。"[1]我们可以从中觉察到一丝焦躁，这种心态经常可以在李斯特的仰慕者身上看到，亦即一种惋惜之情，遗憾他们的偶像没有更频繁地显示出原创性，遗憾他将如此多时间浪费于改编自己或他人的作品。这种看法未能认识到原创性的一种非凡形式。《超技练习曲》的新版本并非修订版，而是将旧有曲目改编为音乐会作品，其中的艺术在于转型的技艺。《帕格尼尼练习曲》是对小提琴练习曲的改编，《超技练习曲》是对钢琴练习曲的改编。其原则是相同的。

对于李斯特来说，改编是作曲过程的基本环节。我们可以通过《降B大调练

[1] Alan Walker, *Franz Liszt, the Virtuoso Years*, New York: Alfred A. Knopf, 1983, p. 305.

习曲》，即后来被称为"鬼火"的练习曲，来理解这一点。此曲在变成"超技练习曲"之前的最初版本也是乏善可陈，不仅从音乐艺术的角度是如此，甚至作为手指练习都十足平庸：

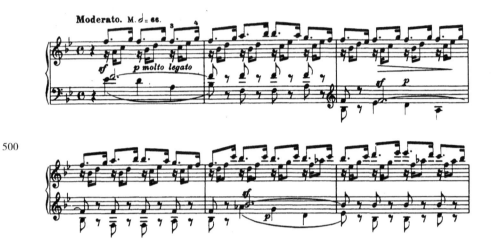

1837年所做的修改是李斯特最辉煌精彩的创造之一：

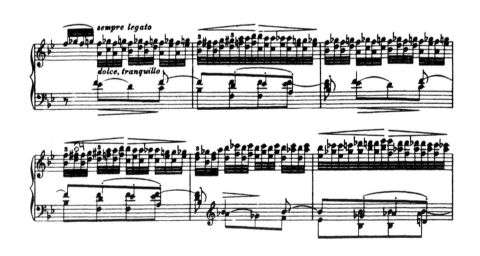

他保持了早先的结构——旋律外形与和声序进——而改变了音响。在1837年和1851年两个版本中加入的是难度极高的双音半音练习，赋予音乐一种闪烁摇曳的奇妙效果。李斯特将自己青少年时代的稚气之作拿来，重新构想了其声音。

这自然引发了基本结构整体的彻底改变。开头新增的半音化会让原先基本为自然音性质的简单的音乐进程显得枯燥乏味，甚至令人难堪；它引发了一系列转调，其中最非同寻常的是转向A大调，使得主要主题需要以新的面貌出现。李斯特通过写出E♯音和F♮音上轮流出现的颤音来挖掘转调的暧昧性，因其可以向上解决到F♯或向下解决到E♮。

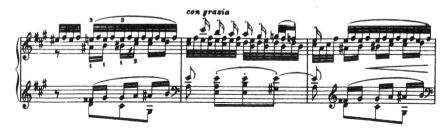

唐纳德·弗朗西斯·托维曾谈及，在李斯特的练习曲中，如果一个音型因转调或移调而让演奏者感到弹起来很别扭，李斯特会将之改写为较为舒服的形式，而肖邦在面临同样的问题时则无情地迫使演奏者的手扭曲成新和声所要求的形状和位置。这里的双音在B♭大调中已是较为艰难，而到了新的A大调更是变得极为别扭，以至于演奏时几乎必然会狼狈不堪。李斯特的修改提供了不同的声音，也提供了新的、更为合理的演奏难度。

对早期练习曲的修改并不总是使之艰难得令人叹为观止。《F大调第三练习曲》的开头在后来的版本中反而要简单一些,但此时是为成人的更大的双手而作。以下是第一个版本:

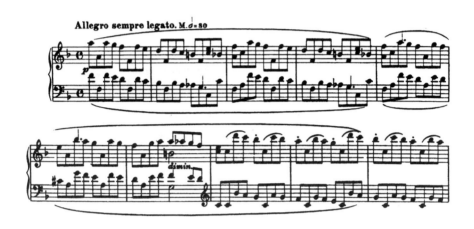

以下是第二个版本:

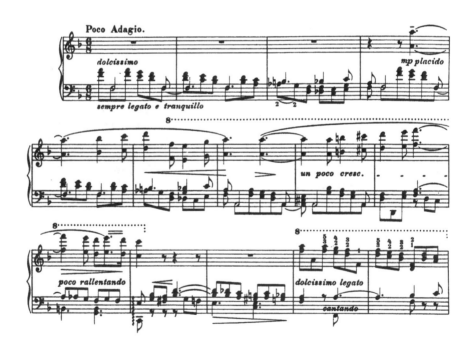

早先的版本毫无特色到甚至不足以称之为陈腐，但十年之后变得充满诗意，被冠以"风景"的标题。然而，这种新的诗意感受与技术层面密不可分。将开头四小节重新构思为左手的独奏，此举激发出一种不同的性格，并使得在右手声部加入助奏旋律成为可能。用一只手涵盖所有音符的努力是这种新的表现性的最重要来源。这引发了整部作品进程的剧烈变化，使之呈现出全然独创的形式；1851年的第三个版本也有大量改动，使得全曲情感更为统一，具有更为完善雅致的诗意感觉。

简而言之，对一首早期练习曲开头几小节进行的改编意味着李斯特彻底重新思考了整首乐曲。在后来版本精雕细琢的重写之下，开头几小节的基本结构保持不变，但乐曲的剩余部分此时朝着不同于原先的方向推进，虽然早先的形式从未全然消失。就这一方面而言，与其说是两个"版本"，不如说是两首迥然相异的作品，两者之间仅有起源上的联系。改编已渐渐化为创作。而李斯特究竟在何处停止改编、开始创作，这个问题往往没什么意义，即便在谈论李斯特对莫扎特、瓦格纳等人的歌剧所做的改编时亦是如此。于他而言，创作与改编并非一回事，但彼此密切交织，不可分割。

来自《超技练习曲》的最后一个例子显示出这一相互关系是何等深刻。《C小调练习曲》的最初版本平庸得可悲：

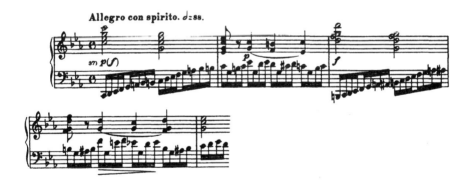

李斯特从这段开头提取出两个元素：其一，低音声部一个勾勒出五度的简单音阶：

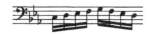

其二，高声部同样简单的分解和弦：

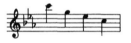

诚然，贝多芬经常运用的动机也并不比这更复杂、更有发展前景，却将之发展为伟大壮丽的音乐。但李斯特的方式与贝多芬不同。他并不是对这些动机予以发展，而是找到多种迷人的方式将之实现在音响中。1851年的第三个、也是最后的版本用低音声部雷鸣般的八度进行实现那个短小的音阶走句：

此即如今演奏的极富效果的版本，该版本与最初版本之间的差异与距离是惊人的。第二版甚至更为惊人：它更接近初版，但演奏实践上的有效性略弱，一方面有着非凡的想象力，另一方面却几乎不可能在如今的钢琴上以必要的速度清晰得体地演奏出来（在19世纪30年代击弦机较轻的钢琴上更为可行）：

这在当时是真正原创的音响，手指必须从低沉模糊的咆哮中挑出下行音阶的各音，并快速地逐个凸显出来。如果说最后的版本更适于演奏，那么这第二个版本则是极好的手指练习，既加强手指力量又增进音色的控制。

第二个动机（C小和弦下行分解和弦）在后来的版本中也被重写为一系列下行和弦，节奏富于戏剧性且不对称：

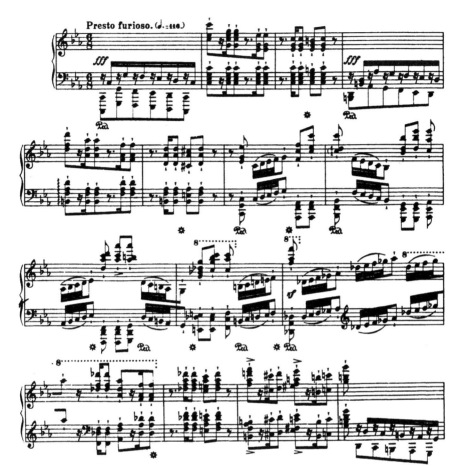

不规则的节奏激发了一种更出人意料的不规则性。随后几小节的和声——相对简单的模进——被重新构思为5拍一组：虽然乐曲开头的拍号标记为6/8拍，但第7—11小节的真正节拍是5/8拍，记谱有意忽略了小节线的意义。

这种节奏上的实验在李斯特30岁之前的作品中并不鲜见。更为极端的例子是来自《诗歌与宗教的和谐》第一版的以下段落：

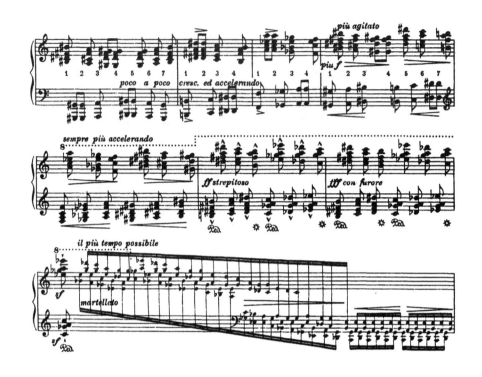

或是《圣显》里对舒伯特一首圆舞曲的早期改编中一个非凡的时刻，节奏看似全然消解：

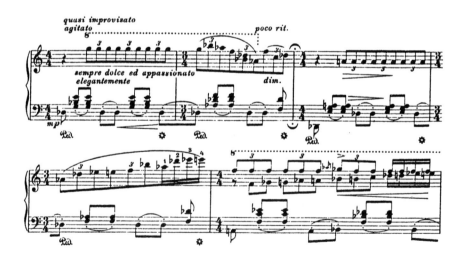

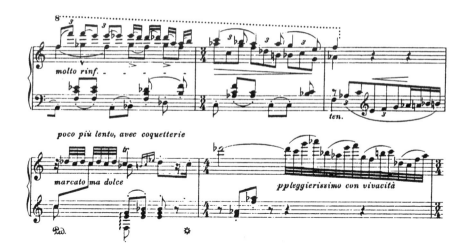

这里几乎纯粹是从色彩的角度来运用节奏,《C小调超技练习曲》中的5拍子组合也是以相同的方式被运用:其作用是加快6/8拍结构的速度,而这个结构已然被前六个小节的不对称节奏所削弱。

构思与实现

一段短小的音阶和一个简短的分解和弦在调性音乐中是如此基本的动机,以至于对早期练习曲的重写简直可以被视为一种创作。然而,原曲必定为多年的即兴演奏提供简单的基本框架,正是从这些即兴演奏中生成了1837年版本的奢华与铺张,并最终发展为1851年版本中更为从容却有效的修改。李斯特改编早先作品(无论是他自己的还是他人的)的习惯与19世纪众多作曲家的一种创作习惯密切相关:将某些特定的作品作为样板——门德尔松、舒伯特、克拉拉·维克、勃拉姆斯都曾采用这种做法,其中尤以勃拉姆斯最一以贯之。这种做法无疑早在这一时期之前就一直为作曲家所青睐,尤其是特别年轻的作曲家,但1820年之后该做法显著增多。然而,在这同一类实践中,勃拉姆斯的方式与李斯特的方式有着重要的差异:勃拉姆斯经常紧密追随其样板作品的乐句结构和织体(他的样板通常选自贝多芬、海顿和舒伯特的作品),只是替换为新的旋律——简言之就是改

变音高；李斯特则保持音高材料，改变织体和音响——从本质而言是在音色上做文章。

从对音色的专注而言，李斯特或许可被视为他那一代最彻底、最激进的音乐家。他所做出的典范冲击着西方音乐的一些根本前提假设，即，音高和节奏是形式的最关键决定因素，而音区布局和音色则处于从属地位，不过是音响实现的手段。音乐要素的这一等级结构到19世纪早期已变得岌岌可危，这一点从贝多芬作品中力度（包括那些暴烈的 *forte* 和突然的 *piano*）所扮演的角色已可见一斑，力度的安排此时发挥着基本的结构作用，成为动机和总体节奏运动的本质组成部分。

音高和节奏凌驾于力度和音色之上的至高地位被李斯特完全颠倒。此时，音乐实现（realization）的地位优先于基本的作曲结构。李斯特之前有许多作曲家在创作时心中想着某种特定的音响，但对于所有这些前人来说，这种音响的实现不及其背后的文本那么重要。李斯特对其音乐材料的性格有着出色的敏感性，但对音乐材料的质量漠不关心，他的全部天才都用于音响中的实现。1837年那个早年版本定是数百次演奏、数千次即兴发挥的结果。为何他还应去写新的练习曲呢？音乐材料的创意从不是他的强项；我们甚至怀疑，他是在发展新的音响实现效果时才创造了合适的材料，为的是展示这些效果。在器乐音乐领域，李斯特或许是第一位大部分情况下完全为公众性演奏而构思音乐的作曲家。这就是为什么他的同一首乐曲会有这么多不同的版本：每个版本自身都是一次新的演奏。

在《帕格尼尼练习曲》的《A小调第六练习曲》多段变奏之一中，李斯特从原曲选出一个简单的音高系列：C、A、E、C、A、E、C、A。1838年的版本迥异于1851年的版本：

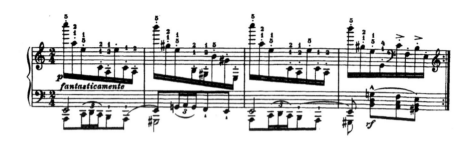

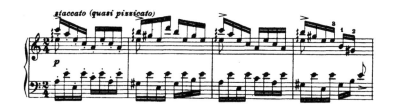

在1838年的版本中，这段变奏再现了小提琴的击跳弓（spiccto）效果，在小提琴上是琴弓从一根琴弦跳至另一琴弦，在钢琴上则是一只手在整个键盘的范围内跳跃。1851年，这同一串音符停留在狭小的音区内，此时再现的是提琴拨弦的效果。1838年版力求让听众对其充满想象力的奢侈铺张崇拜备至，而且乐曲的部分乐趣恰恰源于它几乎无法演奏这一事实。到了1851年，新的版本已变得更忠实于帕格尼尼的原曲，但至关重要的依然是新的效果，新的色彩。音高系列保持不变，只是移位至不同的音区。无论怎样，面对这样的非凡想象，谁还会在乎帕格尼尼原曲的那些音符？

创作与实现绝对同一的音乐形式唯有即兴演奏和电子音乐。在这两种音乐形式中，声音与构思达到绝对的一致。然而，与李斯特的《帕格尼尼练习曲》一样，在爵士乐的即兴演奏中，音响背后存在一个文本，一个预先给定的曲调。但聆听亚瑟·泰特姆[1]的一次录制的表演时，表演实现背后的音乐文本出自谁手几乎是无关紧要的——无论是科尔·波特[2]、"胖子"沃勒[3]还是鲁贝·布鲁姆[4]所写，都无所谓。重要的是"改编"（paraphrase）。李斯特通过让作曲与实现彼此靠近，使他可能赋予声音的各种特质——共振、织体、音区对比——它们在作曲中前所未有的重要地位。音色在李斯特的音乐中甚至比在柏辽兹的音乐中更为重要，而他那充满创意的音响组合也常常与电子音乐中的音响组合同样惊人。

李斯特对声音的感觉在从斯卡拉蒂到德彪西之间的一切键盘作曲家中最为杰出，而在音响创造的大胆方面他又超越了斯卡拉蒂和德彪西。批评家们在著述中

[1] 亚瑟·泰特姆（Arthur "Art" Tatum, 1909—1956），美国爵士钢琴家。——译注
[2] 科尔·阿尔伯特·波特（Cole Albert Porter, 1891—1964），美国作曲家、歌曲作者。——译注
[3] 托马斯·怀特·沃勒（Thomas Wright "Fats" Waller, 1904—1943），美国爵士钢琴家、作曲家、歌手。——译注
[4] 鲁贝·布鲁姆（Rube Bloom, 1902—1976），美国犹太钢琴家、歌曲作者。——译注

谈论李斯特时，经常仿佛李斯特在钢琴技巧上的创新不过是在短时间内演奏大量音符的多种方式，而不是将之视为声音的创造发明。他以不同的指法娴熟掌握音阶演奏即为明证：他演奏音阶时而用五个手指，时而用四个，有时仅用三个。唯有第一种是李斯特自己的创造，贝多芬在一封写给车尔尼（李斯特多位钢琴老师中最著名的一位）的信中曾提及其他两种，贝多芬在其中说明了他希望自己的侄子如何学习钢琴。用三根手指弹奏音阶最适合实现轻巧、颗粒性的、"珍珠落玉盘"般的触键，这是贝多芬年轻时代——实际上是莫扎特的有生之年——最风行的演奏技法。用四根手指则有助于弹出有控制力的、歌唱性的连奏。李斯特通过依次运用五个手指弹奏音阶（即12345、12345……以此类推），得以实现非凡的速度，有如滑奏效果：难点在于每五个音一组结束、下一组开始处，要在五指与一指之间迅速转换。李斯特所拓展的正是触键的多样性。

509　　李斯特技术创新让他得以实现的不仅是多种新型的钢琴音响，而且也有丰富的音响对比层次。例如他对舒伯特《菩提树》的改编，在最后一段将主题以八度同时呈现于一个稳定精巧的颤音上方和下方，该颤音营造出持续振动的音响，而左手则模仿拨弦低音，与此同时，舒伯特原曲简单的流动性伴奏此时被处理得仿佛由一组圆号三重奏奏出：

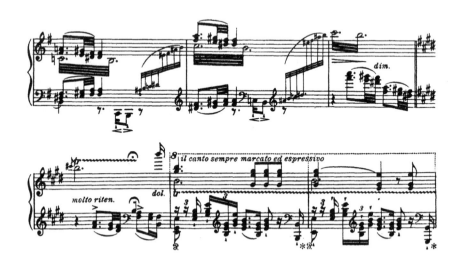

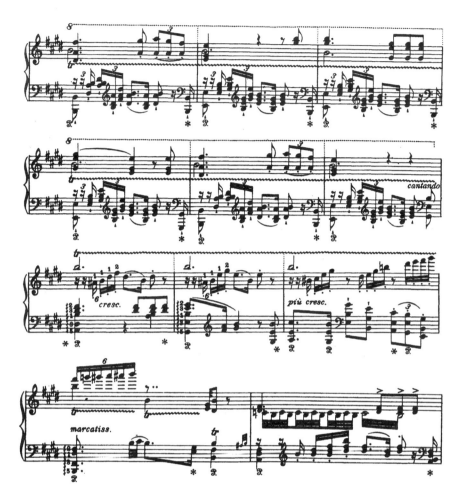

必须承认，对一首舒伯特的歌曲做如此处理，是件相当糟糕的事情，但为此而拒绝对乐曲及其演奏的仰慕则未免小肚鸡肠：我们仰慕的是乐曲构思的宏伟与丰富，钦佩的是一位钢琴家能够将之演奏出来并具有符合创作意图的那种俗气的美感，尤其是这个惊人壮观的段落，其中颤音转移到四指和五指，进行伴奏的三连音必须由一指演奏，旋律则位于左手。若要理解李斯特的伟大性，我们需要搁置趣味的优劣评判，暂时放弃音乐上的顾虑。

这种搁置与放弃如今不易做到，以往也从不容易做到。李斯特是伟大的凡夫俗子音乐家。思维正常的爱乐者将惊惧的目光投向李斯特音乐中被他们视为招摇撞骗的东西。李斯特的确是个招摇撞骗、冒充内行之人，他自己深知这一点，有

时还会嘲笑这一点。但他也是一位精妙和原创到极致的作曲家和钢琴家。不幸的是，试图将他身上那位伟大的作曲家与招摇撞骗者分开却是徒劳无功：一方需要另一方才得以存在。

1844年，正值李斯特钢琴职业生涯的巅峰时期，法国蒙彼利埃的一位巴赫音乐爱好者，儒勒·劳伦斯指责李斯特假充内行，并要求李斯特演奏其著名的巴赫《A小调前奏曲与赋格》钢琴改编曲：

"您想让我如何演奏？"

"如何演奏？就是……按照此曲应当被演奏的方式呗。"

"请听好，首先我们按照作者对此曲的理解、作者自己的演奏、或作者意在此曲被演奏的方式。"

说完，李斯特演奏了一遍。其表演令人钦佩，可以说完全符合原曲精神，达到古典风格的完美。

"接下来演奏第二遍，这次是按照我对此曲的感受，略平添一点生动，采用一种更为现代的风格，并体现性能有所改进的乐器所要求的效果。"这第二次演奏，带有以上谈及的这些微妙的变化，与第一次有所不同……但同样令人钦佩。

"最后再来一次，这次选择我为公众演奏此曲时会采用的那种方式——让众人惊叹，即招摇撞骗者的方式。"说着，他点燃一支雪茄，不时地在双唇与指间来回传递，用他的十指演奏原本为管风琴脚踏板而写的声部，恣意纵情于其他绝技戏法，奇妙惊人、不可思议、非凡卓绝，听者欣然接受，快意喝彩。[1]

（我希望那支雪茄只是在前奏曲部分往复于双唇与手指之间，因为在赋格里基本没有机会优雅地做出这个动作。）

李斯特能够将一首作品以多样的风格演奏出来，劳伦斯在此提供了雄辩的证据。演奏风格的多样性完全符合他作为作曲家所掌握的创作风格的多样性，即他

[1] 引用于 Jean-Jacques Eigeldinger in "L'Interprète de Bach", in *Silences 3* (*Liszt*)(1984)。

能够将他人或自己的某部作品进行实现或改编的多种不同方式。劳伦斯也见证了李斯特在职业生涯的早期就能够以最为忠实的方式演奏一部作品：有时人们宣称李斯特忠实于原作的演奏出现在其人生较晚的阶段，在此之前他对其他作曲家作品的处理专横独断，漫不经心。然而，柏辽兹也曾证实，年轻时期的李斯特彻底忠实地演奏贝多芬的《"Hammerklavier"奏鸣曲》Op. 106 —— 没有改动一个音，也不曾改变一处力度处理。或许问题在于这一挑战本身有多大：严格按照谱面要求演奏贝多芬《"Hammerklavier"奏鸣曲》或肖邦练习曲是一项艰巨的壮举，李斯特在演奏诠释中恭敬地对待这些作品。其他作品则要么过于简单，要么其中有些东西激发了他的想象，促使他将之拿来据为己有。他对待自己的作品也同样残酷无情。

李斯特的多重面具

将李斯特用他人作品所创作的乐曲划分为忠实的移植（transcription）与自由的改编（paraphrase），这是不少批评家的做法 —— 如今在匈牙利刚问世的李斯特作品新版也是如此 —— 他们认为自由改编更为有趣，而忠实移植不过是粗糙拙劣之作。但这一划分方式在我看来毫无用处。柏辽兹《幻想交响曲》的钢琴版是简单的移植，每个小节逐一移植，但它也是整个19世纪键盘乐写作中最具想象力的构思之一：李斯特自己经常在公众场合演奏这首乐曲（至少演奏其中的一部分），而且此曲在钢琴上再造了乐队音响，之前从未有人设想过这一做法可以实现。对巴赫《六首管风琴前奏曲与赋格》的钢琴改编曲朴素严格得有些夸张：未添一音，雕版印刷时也没有任何速度、力度、分句标记。但其中的A小调第一首（也是最著名的一首）却可以让人立刻认出是李斯特的手笔，虽然这一点看起来有些自相矛盾（这暗示了李斯特音响的一个重要方面的灵感源于他早年在钢琴上演奏《平均律键盘曲集》的经验）。另一方面，李斯特后来对巴赫伟大的《G小调管风琴前奏曲与赋格》进行改编时，却肆无忌惮地用自己的乐思来丰富巴赫的原作。认为李斯特的许多改编曲（如对舒伯特艺术歌曲的那些改编）不过是为了普及原作，这一态度荒诞无稽：李斯特的同时代人中想必极少有人甚至会尝试去改编舒伯特的《菩提树》。

实际上，李斯特的一些最天马行空的自由改编具有某种人们未曾想到过的忠实性，他真正尝试化身为原曲作者且常常成功，在新的媒介中强化原作，仿佛完全出于他自己之手。例如他对肖邦歌曲的改编就是对原作的显著改善。肖邦在不同时期写下了他的多首歌曲，虽然其中一些优美动人，但他显然并未在这些作品上花费太多时间。李斯特的改编将其中一些歌曲组织为一部套曲，其中甚至有一首歌曲不间断地进入下一首。通过将这些独立的歌曲结合为单独一部作品，李斯特关注的是赋予它们前所未有的音乐上的分量，甚至是深刻的情感——然而却是真正具有肖邦风格的情感。以下是《我的喜悦》原曲的开头：

李斯特将这首温柔的玛祖卡转变为一首夜曲：

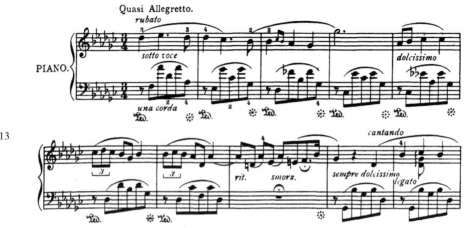

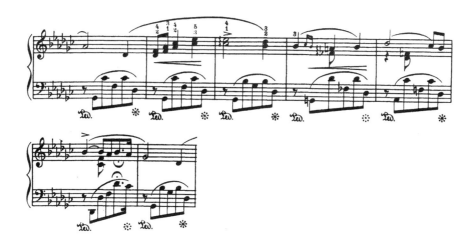

而且此曲也很明显像是肖邦所写的一首夜曲。李斯特选用肖邦的《降D大调夜曲》Op. 27 No. 2，将之与这首歌曲相结合：

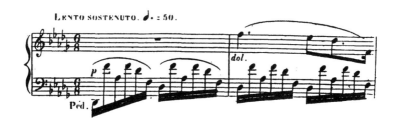

在这首歌曲随后的部分，肖邦却写了一个在其音乐中罕见的平庸段落，甚至略显笨拙，这或许是肖邦在20岁之后唯一一次写出这样的段落：

李斯特以高度的机敏与老道，煞费苦心地掩盖肖邦这次令人诧异的失手。他的掩盖方式是在这个乐句中插入了两个延长记号、一段华彩和一次走向属调的转调，

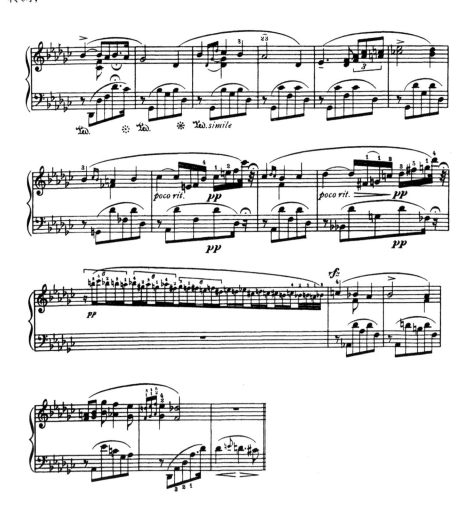

由此将原曲中一个不具有说服力的时刻转变为具有复杂诗意的构思,演奏出来可以极其迷人。

这部套曲中最后一首的原曲具有民间式的简单性,李斯特当然为此感到不满足:

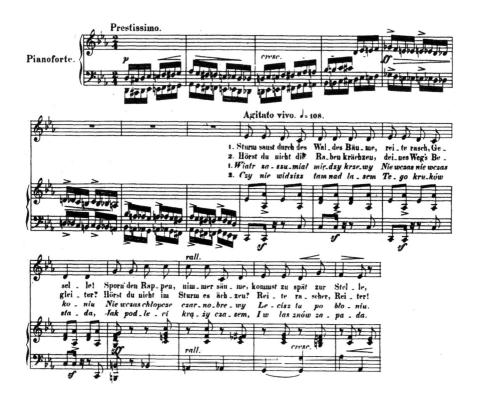

然而,原曲的引子却提示给他某种乐思,因其约略类似肖邦的《C小调"革命"练习曲》Op. 10 No. 12。李斯特用这首著名练习曲的风格重写了这首歌曲,以该练习曲的开头几小节为样板,尤其是第7—12小节:

李斯特的钢琴版密切遵循以上这几小节的写法,为整部套曲造就了这首效果卓著的收尾之作。

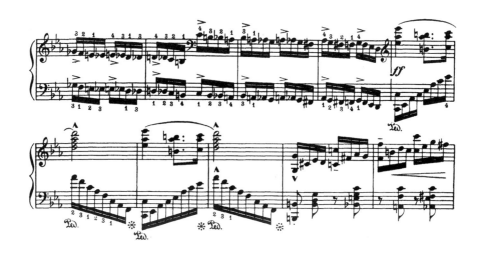

简而言之，李斯特从这些歌曲中创造出的东西极为接近一首肖邦自己的原创作品。值得注意的不是风格上的模仿，而是对另一位作曲家独特个性的真正理解和共鸣，这也使得李斯特能够为《我的喜悦》写出一个完全原创的高潮，同时又全然具有说服力。

用肖邦歌曲所写的这部钢琴套曲介乎于改编与原创之间，但理解其成功之处的最佳途径是要注意到此曲的成功类似李斯特改变演奏风格的能力。这些改编曲实际上就是写在谱面上的演奏——尤其是高度原创、极为自由的演奏。将一首玛祖卡演奏为一首夜曲：原曲的根本结构大部分保持不变，直至最后的高潮才有所变化，但演奏风格却极大转型，乃至接管了作曲的某些方面。对于李斯特来说，一首作品在很大程度上就是一次演奏。

宏观结构（如果存在时）的功能不及性格和风格的变化那么重要。主题的转变不是出于某个抽象和声形式的要求，而是作为展开某个抽象戏剧情境的手段，该戏剧情境要求风格的戏剧性对比。

再创作：《彼特拉克十四行诗第104号》

李斯特众多作品的多种版本中的每一种，就像其奏鸣曲主要主题的多个变体，都是独立的新创造——从本质上而言是对基本材料的一次不同的演奏，只是这一

演奏上升为极具原创性的重新构思。这些经过修改的版本既不是像贝多芬[1]那样对根本乐思予以进一步清晰，从而使之更为有效，也不是如舒曼那样，简单地删减掉那些在其具有冷静古典思维的十年里显得太过浪漫夸张的细节。李斯特的修改版通常是新近即兴发挥出来的形式。

在最终变成《旅行岁月》的那套伟大的风景小品和特性乐曲中，许多作品经历了多年的加工。《彼特拉克十四行诗第104号》——理所应当地备受推崇，且经常上演——的创作和修改有着一段长久的历史。由于出版的第一个版本是首钢琴改编曲，所以我们必须认定之前还有一首遗失的声乐形式的原作。由此这首作品有五种至少暂时固定的不同形式：

1. 最初的声乐作品，写于1838—1839年（无法证明此曲与第二个版本而非第三个版本相似，但有理由认为的确如此）。
2. 1846年出版的钢琴改编曲。
3. 同样于1846年出版的为男高音和钢琴而作的歌曲。
4. 1858年《旅行岁月》中一首新的钢琴改编曲，主要反映的是12年之前出版的那个为男高音所写的第三个版本。
5. 1861年出版的为男中音和钢琴而作的歌曲。

两个钢琴版的开头迥然相异。1846年版的引子要长得多，低音持续音的开头实际上比当时大部分键盘音域还要低一个音：

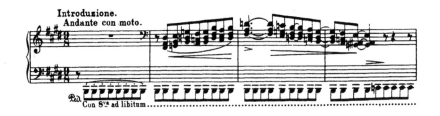

[1] 我在此所考虑的并不是贝多芬在草稿中的反复推敲过程（虽然这一归纳概括实际上也非常适用于这一过程），而是对已完成作品的修改——也就是指从誊正本到出版之间的所做的改动，或是第一次出版与第二版之间的变化。甚至是这些修改版中改动最多的作品，如从《莱奥诺拉》到《菲岱里奥》的变化，也在很大程度上是通过删减重复段落而让乐句结构更为紧凑。

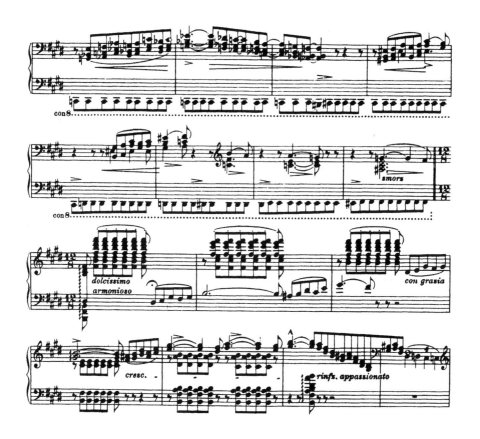

这个版本虽然很少被演奏,却是李斯特笔下最非凡精致的音乐之一,并且挖掘了键盘音响的多种不同类型。乐句结构在流动性方面相当独创:低音声部避免对小节线的划分有丝毫的强调,而且与上方线条错位进行,造成一种极为自由的印象。乐曲的音响始于一片稠密厚重的迷雾,随后才逐渐清晰明澈起来。

1858年版钢琴改编曲的引子更为简洁,更富戏剧性:

此处非常有趣地近似《欧伯曼之谷》最初的引子［此曲1840年首次出版于《印象与诗歌》(*Impressions et poésies*)，这套作品后来成为《旅行集》的第一卷］：

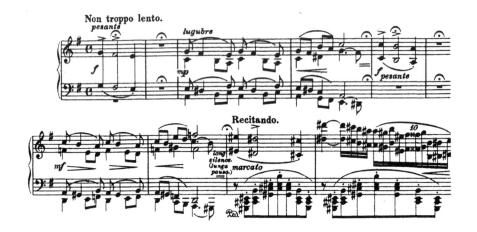

《欧伯曼之谷》，李斯特最伟大的风景作品之一，经过修改而收录于《旅行岁月》第一集《瑞士》，出版于1855年。删去了引子，乐曲始于冥想性的缓慢旋律（页边码193有所引录）。对瑞士风景小品的修改始于19世纪40年代晚期，就在关于彼特拉克十四行诗的几首乐曲第一版出版之后；1846—1847年的男高音和钢琴版歌曲似乎在某些方面借用了《欧伯曼之谷》最初的宣叙调式的引子。

《彼特拉克十四行诗第104号》第一个出版的声乐版中，钢琴声部的引子并非导向旋律，而是走向第一诗节的宣叙吟唱，这段宣叙发挥了又一段引子的作用：

主要旋律直到第二段诗节才出现。两个钢琴改编版中都未出现与开头诗节完整宣叙相对应的段落,而在最后的男中音版本里,歌手直接从主要旋律开始。似乎最有可能的情况是,最初的歌曲(如今已亡佚)也是从这一旋律开始,因为该

旋律与诗歌开头的语词太契合、太有效果，而李斯特直到第一次决定出版一个声乐版本时才替换掉了那段宣叙调。

1846年的钢琴改编版中，主要旋律由左手单独奏出：

这里有着精彩奇异的效果，迫使钢琴演奏者运用大提琴演奏式的乐句划分，李斯特后来定是发现这种富于表现力的炫技性过于古怪，因其在1855年版本中将之重写为较为收敛的形式：

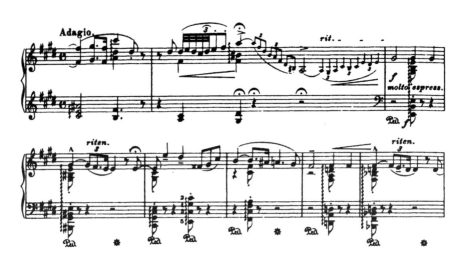

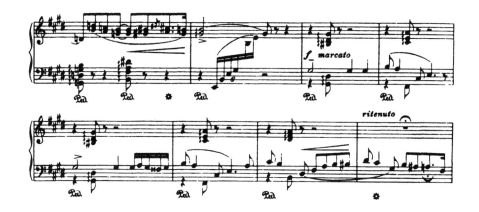

旋律的音乐风格是纯粹的意大利歌剧风格，丝毫没有掺杂其他风格传统。判断两个钢琴版孰优孰劣毫无意义：从前一个版本到后一版本，显然有损诗意情调，有失冒险精神，但也确乎获得了戏剧性、凝练性和有效性。1846年的男高音版本甚至比两个钢琴改编版更为辉煌，因为其中要求歌手在高音Db上唱出轻柔的假声：

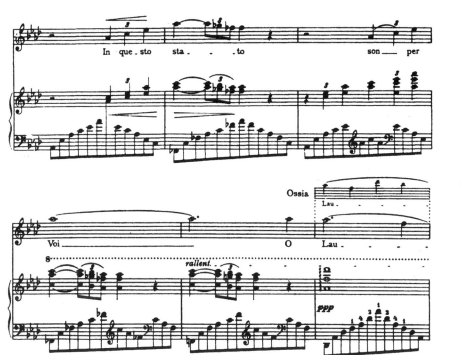

第八章 李斯特：论作为表演的创造

然而，这一切绚烂的炫技在19世纪50年代的男中音版里消失殆尽，男中音版断然地、几乎是有意地变得朴素无华，节奏更为自由，表现强度有所节制。旋律的形态得到重塑（但依然能够辨认出是原来的旋律），但音乐表现更为内敛，节奏更接近散文说白：

最后这个版本是展现李斯特晚期风格原创性和凝练性的一个美妙的例子,这些特质因李斯特处理的是他二十七、八岁所写的乐思而更加非同寻常。实际上,最后这版的结尾将唱词"姑娘,你让我身处此境"(In questo stato son, Donna, per voi)处理为感人至深的重复和断续,完全未得解决:

第八章 李斯特:论作为表演的创造 561

这是对19世纪30年代常见的那种浪漫式断片的记忆，在李斯特钟爱的减七和弦之后仅结束于半终止，半隐半现。我们可以看到李斯特在多大程度上保持着对早期浪漫主义审美的忠诚，而只是部分地受到1850年之后新保守氛围的影响（他在这方面或许独一无二）。

然而，要看到他的风格发生了多大程度的变化，则可去比较男高音版与男中音版中唱词"我以痛苦滋养自己"（Pascomi di dolor）的音乐：

此处从男高音版到男中音版的转变极为彻底，以至于我们虽然可以辨认出后一版本源于前一版本，但这一关系已显得无关紧要，甚至有些牵强。其他方面的考虑为李斯特带来创作最后这版的灵感：旧有旋律不过是个便利的基本结构，用以承载他对唱词新的理解，便于他发展出新的独特的情感。

同一个旋律存在于所有四个版本，这一点不应遮蔽如下事实：每个版本的形

式都迥异于其他版本。对这些形式进行图示性总结，可以表明它们虽然有诸多共性却在功能上千差万别。男高音版歌曲的组织结构如下：

1. a. 引子，钢琴，5小节。

 b. 宣叙调，人声，22小节。

 c. 引子再现，5小节。

2. a. 钢琴奏出旋律的前半部分，A，8小节。

 b. 人声演唱旋律，A+B，结束于三级小调，16小节。

 c. 旋律重复，A+B^2，结束于降三级大调，16小节。

3. a. 新动机，4小节。

 b. 内部属持续音基础上的主要动机A。

 c. 华彩。

4. 宣叙调再现（请见1b），4小节。

5. 基于A的尾声（内部主持续音）。

第一个钢琴改编版的组织布局可表述如下：

1. 引子，21小节。

2. 旋律的三次呈示。

 a. A+B，14小节，属和弦上的半终止。

 b. A+B'，16小节，三级小调上终止式（升G小调）。

 c. A+B^2，16小节，降三级大调上的半终止（G大调）。

3. a. 新动机，4小节。

 b. 属调上的主要动机A，4小节。

4. 宣叙调，4小节。

5. 基于A的尾声（内部主持续音）。

第二个钢琴改编版依照的是男高音版本，但去掉了22个小节的宣叙调（1b）和引子的重复（1c），此举改变了这一形式的意义，此时变得直截了当得多。

在男高音版本中，宣叙调是全曲基本的外框，在尾声之前再次出现，首尾呼应；其自身的外框又是5小节的引子，该引子在22个小节之后再次出现。这段宣叙调并不完全是我们通常所理解的引子，而是类似歌剧的开场：它是对彼特拉克这首十四行诗第一段诗节的完整谱曲。宣叙调在尾声之前的再现凸显了它在结构上的重要性。而在第一个钢琴版中，重点则集中于三连音形式的主要旋律，其他一切都居于从属地位。

男中音版运用了之前几个版本的元素，但予以新的组织布局：

1. a. 引子，6小节。

 b. 钢琴奏出的宣叙调，7小节。

2. a. 人声演唱的主要旋律，E大调，11小节。

 b. 旋律的发展，转调至六级大调[1]（D♭大调），12小节。

 c. 在上行减七和弦的背景上进行旋律的发展，走向三级大调（G大调），18小节。

 d. 在上行低音的背景上进一步发展，18小节。

3. 无伴奏人声演唱的新动机，随后在清淡的伴奏下继续推进，10小节。

4. 旋律再现，有所缩减，配以六级小调和声（C♯小调），16小节。

5. 钢琴回归，宣叙调（1b）结束于暗示的C♯小调属九和弦，9小节。

在此，宣叙调仅由钢琴奏出，成为一种纯粹器乐的外框，而人声声部则见证着旋律的逐渐瓦解，以半念半唱的咏叙调风格呈现。这一形式赋予唱词文本和旋律一种新的构思。我们几乎可以称之为一首"反十四行诗"（antisonnet），有悖于诗歌对称的铺张修辞和自相矛盾的情景描述，尤其有悖于原初旋律丰富的抒情性和浪漫激情。

每首作品的形式既非取决于旋律或主题材料，亦非取决于彼特拉克十四行诗的结构，甚至不取决于强加于材料的一种抽象的传统模式。这四个版本中的每一个都包含有某种再现，但再现的性质全然不同：两个钢琴版里的再现不是形式上

[1] 原著在此写为"三级大调"，应该是作者笔误或印刷错误。——译注

的再现段落，而是对主要旋律的一种遥远的回声或有所扭曲的回忆。在男高音版歌曲中，开头的宣叙调明确再现；唯有男中音版有着主要主题的真正再现，但有所缩减且未加解决。决定李斯特乐曲结构的要素是他处理材料的方式有何特点，是实现的风格——戏剧的、抒情的或史诗的。这使得他最有趣的一些形式具有一种组织上的松散性，这种松散可能被视为一大缺陷，也可能被看作无与伦比的优点。从古典角度来看，他的结构，甚至包括《B小调钢琴奏鸣曲》，都透露出凝聚性的缺失，一种并不完全具有说服力的形式逻辑。然而，构思精妙的《降E大调钢琴协奏曲》第一乐章长期遭到低估，因其基本上就是一系列号角音型，间插在一组半宣叙调之间，由一系列性格变化进程组织起来：从英雄性经由抒情性最后走向强烈的激情和解决。李斯特的形式实现了前所未知的叙事效果和自由发展的表现。[1]《彼特拉克十四行诗第104号》所揭示出的李斯特最具原创性的手法是材料与风格处理之间的分离，在男高音版本中最富戏剧性，在两个钢琴改编版中具有更为纯粹的抒情性，在男中音版本中则富于沉思性和挽歌的特质。对于李斯特来说，音乐材料——无论是自己所写还是借自他处——在本质上是灵活可塑的，可以被给予不同的戏剧性布局。

作为唐璜的自画像

李斯特能够以多种新的表演风格来重塑一个乐思，并根据不同的戏剧情境重新布局音乐材料，这些能力使他成为歌剧幻想曲创作方面唯一真正的大师。如今人们已开始对歌剧幻想曲（opera fantasy）这种过时（实际上是已被淘汰）的音乐形式重新产生兴趣；然而，这种兴趣在很大程度上要么是出于某种"坎普艺术"的审美观念，要么是由于对19世纪趣味之历史的社会学旨趣。除了少数学者和批评家之外，歌剧幻想曲被视为一种杂交体裁（bastard genre），大多数情况下也的确如此：大部分歌剧幻想曲不过是一连串为炫技展示而改编的脍炙人口的曲调。

[1] 玛莎·格拉波茨（Martia Grabócz），在其论文《李斯特钢琴作品之变形：标题内涵对器乐形式演变的影响》("Morphologie des oeuvres pour piano de Liszt: influence du programme sur l'evolution des forms instrumentales") 中，强调了李斯特形式的多样性、新奇性及其与文学体裁的关系。

李斯特的有些歌剧改编作品实际上也不过如此，例如《弄臣》四重唱的改编。然而，其最优秀的歌剧幻想曲——如《诺尔玛》《胡格诺教徒》《唐璜》——却远胜于此：这些幻想曲将歌剧的不同部分并置在一起，使之呈现出新的意义；与此同时，各个分曲在原剧中的位置和戏剧内涵也从未完全消失。肖邦年轻时对莫扎特《唐·乔瓦尼》中"让我们携手同行"（Là ci darem la mano）的改编丝毫无法让人意识到这原本是一首二重唱：

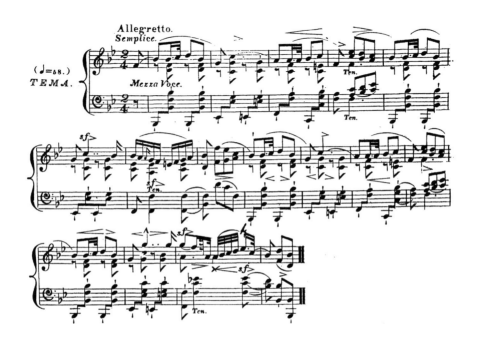

另一方面，李斯特的改编忠实地体现出唐璜与采琳娜之间的对比，前者色胆包天、纠缠不休，后者娇媚轻佻却半推半就：

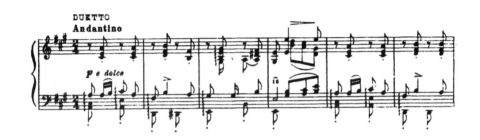

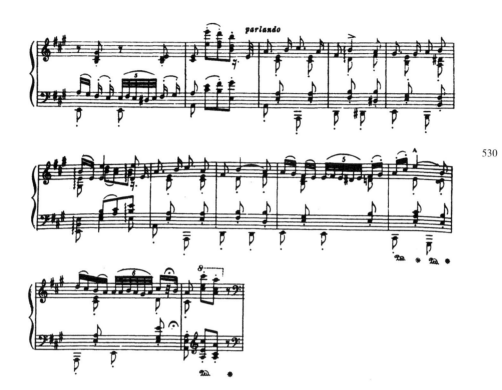

李斯特所改编的不仅是《唐璜》的旋律，也包括此剧的戏剧情境和全剧的整体意味。

此曲的曲名《唐璜的回忆》不应被理解为一系列孤立的记忆，而是对整部歌剧的概览，戏剧的多个不同时刻同时存在：李斯特所揭示的是这些时刻以何种方式彼此联系。他将来自歌剧不同部分的材料进行自由组合。乐曲始于歌剧第二幕第11场墓地中石像所唱的凶险不祥的乐句，紧随其后的是石像在两场之后的恐怖出场（第二幕终场，第433—436小节）：

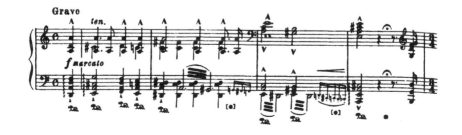

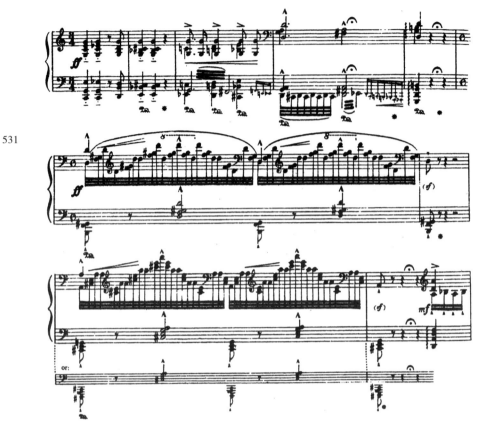

石像在墓地发出警告的两个乐句再次出现,此时用序曲中充满同情的音型在下方予以陪衬(该音型也出现在这一终场里,从第445小节开始),并再次导向石像在终场里的登场,但配以一个在原剧中稍后出现的音阶音型(从第462小节开始):

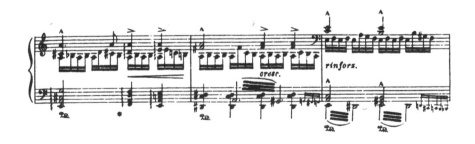

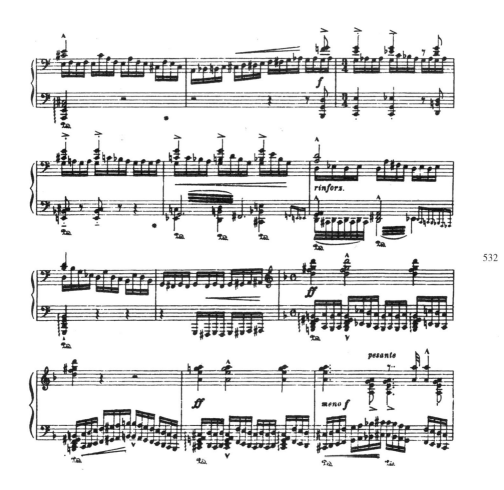

音乐惊人地转向B大调和声（突弱的力度变化使得此处更加出人意料），再次导向石像出场的减七和弦，此时重写为一次辉煌的高潮：

进而走向终场的第454—461小节，即石像拒绝凡间的食物，上行音阶被重新配置了极尽俗丽的三度半音炫技，目的是不仅让听众震惊，也令演奏者胆寒：

535　随后，李斯特将终场的第474—477小节以及那个充满同情的音型再次作为一个对位声部来引入对爱情二重唱"让我们携手同行"的第一次提示，后来为双钢琴改编的一个版本使这一段落听来更像瓦格纳《特里斯坦与伊索尔德》的前奏曲：

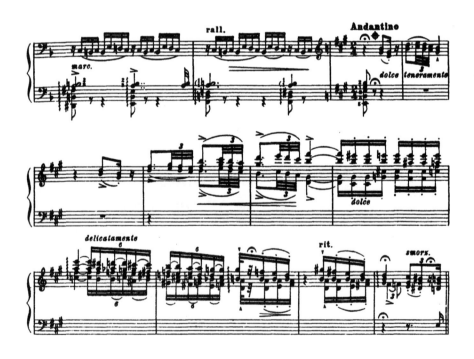

572　浪漫一代

萧伯纳称基于这首二重唱的这些变奏是墨守成规，但它们包含着对于当时而言在和声上相当前卫的段落，并预示了理夏德·施特劳斯的《玫瑰骑士》：

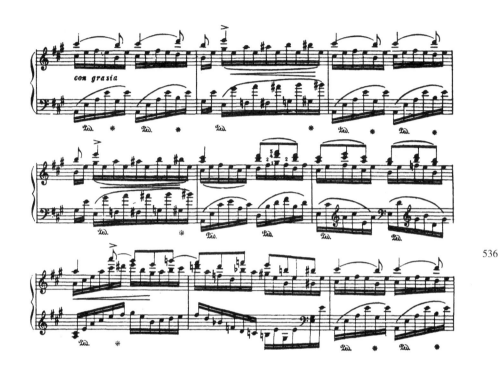

在A大调上方微妙地暗示G大调和B♭大调的和声，这是纯粹色彩性的手法。

爱情二重唱的第二段变奏被石像向唐璜发出的邀请所打断，这邀请将把唐璜带向地狱（终场第487小节开始）：

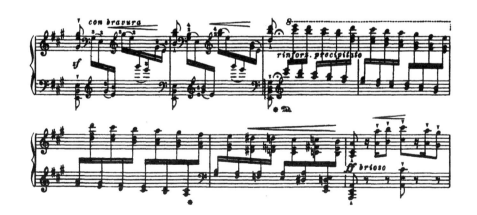

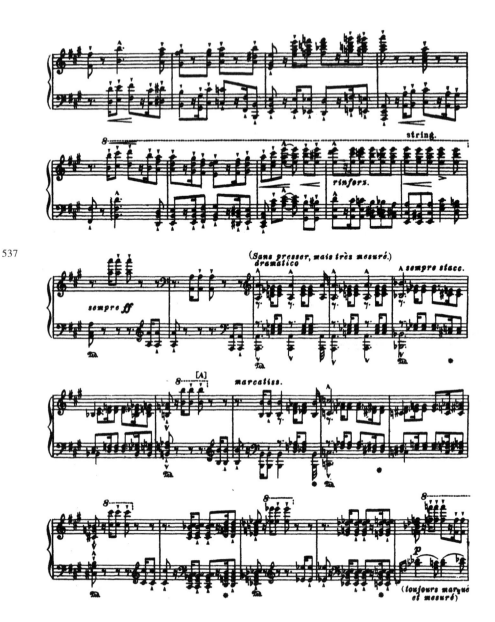

这进而导向一段八度与单音交替的半音进行，汹涌壮观，李斯特当时在欧洲巡回演出时，想必这段音乐每每出现总令人叹为观止：

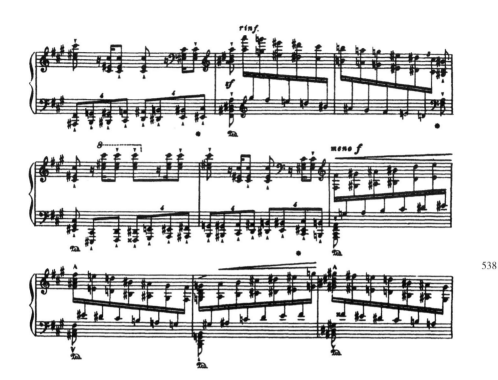

　　我相信，这种演奏八度半音进行的方式是李斯特的创造，使演奏者能够以突如其来的渐强和滑奏般的速度令听众瞠目结舌。这些段落明确传达出对唐璜道德品行的维多利亚式的谴责，无异于明确声称，唐璜的好色行径终将导致永恒的天谴——这一主张并未违背18世纪的原剧脚本。然而，李斯特却让全曲以唐璜的胜利告终。在一段戏剧性的长大华彩中（这段华彩可谓此曲最具原创性的段落之一），序曲的同情性音型和石像的警告与所谓的"香槟"咏叹调（对纵情享乐的赞美）相结合，同情性音型此时变为地动山摇的炫技展示：

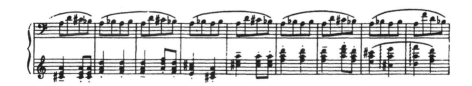

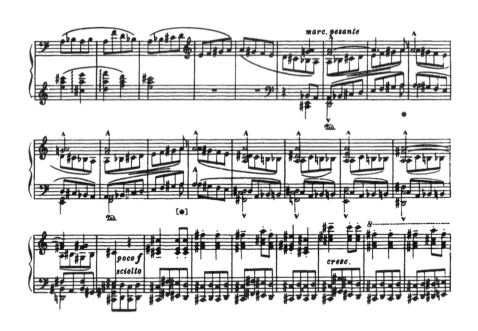

539 "香槟"咏叹调或许是李斯特最铺张、最有效的改编,结尾越来越多地被石像的音乐所侵入:

576　浪漫一代

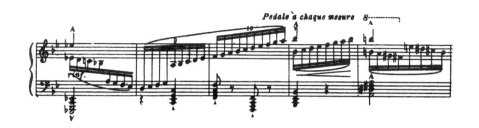

最后几页乐谱振奋人心。《唐璜的回忆》中每个乐句都源于莫扎特的歌剧,但与此同时,每个音符也证明了李斯特深刻的原创性。

《唐璜的回忆》写于1841年,当时李斯特正着手准备他在德意志和俄罗斯的巡回演出——此次演出是他作为演奏大师职业生涯的最辉煌成功。布索尼在其编订的此曲版本的序言中谈到,这首作品长期以来赢得了"几近象征性的重要地位,代表着钢琴技艺的至高巅峰"。李斯特在此曲中展示了其钢琴音乐创意的几乎各个方面。其中各个曲调出自莫扎特之手这一事实基本上是无关紧要的。此曲是李斯特最具个性的成就之一。由于李斯特作为情场老手早已声名远扬,因而他必定明白公众会将这首幻想曲视为他用声音塑造的一幅自画像,正如每个人都会以为拜伦的《唐璜》是作者的一部自传。实际上,李斯特是否以及多少次与向他投怀送抱的女性尽享鱼水之欢,这并不十分重要:他几乎未曾采取任何行动来削弱自己作为唐璜式人物的国际声誉。这首幻想曲的每一次演出定会被听众理解为反映这位作曲家兼演奏家的一个讽刺性的意象。正如莫扎特在《魔笛》中用辉煌的花腔展示作为愤怒和力量的隐喻,李斯特在此也以炫技性来代表"性支配"(sextual domination)。萧伯纳,既深谙莫扎特《唐·乔瓦尼》又理解李斯特《唐璜的回忆》的为数极少的批评家之一,曾写道:"'让大家痛饮,让大家狂欢'的躁动狂喜从歌曲转译为交响曲,从具体转变为抽象,显示出不可否认的洞见和力量。"萧伯纳进一步谈到:"当你在唐璜百般引诱的'走吧,走吧,我的心肝宝贝'(Andiam, andiam, mio bene)中听到石像邀请的恐怖进行骤然回响在伴奏声部的和声中,你会情不自禁地将之视为天才手笔——如果你基本熟知你的《唐·乔瓦尼》的话。"[1] 熟知你的《唐·乔瓦尼》——长期以来这一直是品鉴李斯特这首幻想曲的主

[1] 对帕德雷夫斯基独奏音乐会的乐评,见于 The World, November 19, 1890。

要障碍。我们必须对莫扎特那部歌剧了如指掌,然后再将之遗忘。汉弗莱·塞尔(在《新格罗夫音乐与音乐家辞典》中)高度评价李斯特对多尼采蒂、贝利尼和奥柏歌剧改编的幻想曲,随后却补充道:"根据《唐·乔瓦尼》改编的幻想曲则有待商榷",虽然他认为这是"一首令人满意的乐曲"。

如果此曲令人满意,为何还有待商榷?其原因显然在于,借用意大利或法国作曲家的作品是一回事,而染指一部德奥经典则是另一回事。甚至布索尼在他所编订的此曲版本的序言中都无不戒备地写道:"我们很乐意向严格的纯粹主义者承认,《唐璜幻想曲》对神圣素材的处理手法过于世俗。"简言之即是,莫扎特所写的那些主题太过卓越,李斯特不配改编。而另一方面,根据这一观点,《匈牙利狂想曲》的那些吉卜赛旋律又不够好。人们经常宣称,这些曲调甚至不是乡村民间歌曲,而是低廉的城市流行音乐。实际上,对于李斯特的作品来说,没有过于拙劣或过于卓越的材料一说。他对其音乐材料的品质不以为意,但能够异乎寻常地敏锐洞悉材料的本质以及对它可以进行怎样的处理。

正是由于李斯特对音乐材料品质的漠然,使他招致同时代最杰出同行的轻视,也遭到后世许多最有声望的批评家和史学家的不屑。然而,这恰恰是他最伟大的力量。这使他得以大刀阔斧地处理音乐材料,以史无前例的强度专注于实现的效果,以新的方式将多种不同的演奏风格和演奏技巧结合在一起。他对新奇键盘效果的创造以及对音乐姿态的娴熟掌控一直被低估,尤其是被德国学派的钢琴家低估,他们更偏爱那种能够在钢琴上实现同时又具有高远精神意境的音乐。总体而言,东欧演奏家最能够显示出对李斯特音乐的真正理解,李斯特几乎可以被视为俄罗斯钢琴学派的创立者。

与其说李斯特是掌控声音的大师,不如说他是将声音转化为姿态的大师:这就是为什么他控制的仅仅是钢琴的音响。他的乐队写作在大多数情况下非常糟糕。由于这个原因,我在此没有讨论诸如《浮士德交响曲》这样地位重要、手笔不凡的作品,此曲对动机的处理甚至比《B小调钢琴奏鸣曲》更为复杂。他使我们意识到,在涉及19世纪音乐时,关于趣味的问题是多么给人误导。而对于那些追随他的作曲家,他则教他们认识到,诸如声音的织体和强度、姿态的暴烈与纤巧这样的音乐要素如何能够取代音高和节奏,成为新音乐形式发展过程中的重要组织原则。

第九章

柏辽兹：摆脱中欧传统

盲目的崇拜者与背信弃义的批评家

或许史上最残酷的、针对柏辽兹的评论来自门德尔松——他曾说，柏辽兹之所以如此市侩庸俗，就在于他"虽然竭尽全力走向癫狂，却从未成功过一次"。唐纳德·弗朗西斯·托维在其关于柏辽兹《哈罗尔德在意大利》的文章中引用了门德尔松的这句话，并评论说门德尔松的"这句批评从其自身的角度而言，既非不友好，亦非不正确。"[1]（我相信柏辽兹定会感到这句批评确实不友好。）其实门德尔松很喜欢柏辽兹这个人。尽管在他看来，柏辽兹的音乐是"无关紧要的胡言乱语，无非是反反复复的咕哝、呼喊、尖叫"，但他认为这位作曲家本人是个"友善、安静、喜欢沉思的人"，对一切事物有着敏锐的批评意识，唯独对他自己的作品除外，门德尔松为这样的反差深感沮丧。[2]

门德尔松写这段话的时间是1831年。他的评论所反映出的这种误解，在经年累月中必定蚕食着柏辽兹的好脾气。五十多年之后，威尔第写道："柏辽兹是个病恹恹的可怜人，会激怒他周围的每一个人。他天赋异禀，真正拥有对乐器法的敏锐感觉，在许多配器效果上预示了瓦格纳。（瓦格纳的崇拜者不会承认这一点，但

[1] Donald Francis Tovey, *Essays in Musical Analysis*, vol. 4, London: Oxford University Press, 1936, p. 75.
[2] 转引自爱德华·科恩所编订的诺顿第二版柏辽兹《幻想交响曲》（New York: W. W. Norton & Company, 1971），第282页。

这是事实。)他毫无自我节制,缺乏创作完整艺术作品所需要的那种平静心态,以及我或许可以称作平衡感的品质。他总是走向各种极端,甚至在他做出绝妙之举时亦是如此。"[1]虽然威尔第赏识柏辽兹的天才,但他言不由衷且倨傲失礼,尤其是他坚持声称柏辽兹对瓦格纳的影响,却没有承认他自己同样受到柏辽兹的影响,其实影响极大,且远不止配器效果这么简单。例如,威尔第为纪念曼佐尼而创作的《安魂曲》,其中"拯救我"(Libera me)中的赋格的开头,每个新的人声声部的进入都以一次间插的属到主终止式为标志,并带有精彩的打击乐效果。这种使结构清晰化的手段保证了公众对赋格呈示部的理解,该手法直接源于柏辽兹《幻想交响曲》终曲乐章里阴森的"安息日轮舞"。

门德尔松的讥讽表明,柏辽兹的同时代人已然意识到,虽然柏辽兹激情洋溢地为浪漫主义事业奋斗,但他的浪漫式狂热不过是表面的皮毛。实际上,他在奋力捍卫莎士比亚、歌德的《浮士德》、东方异域风情、标题音乐、瑞士山间风光时,所使用的武器是牧笛的孤独声音,是哥特式的死亡主题,是在艺术作品中对自我的投射,是以受到灵感启示的癫狂者示人的艺术家形象——所有这一切都是那个时代思想文化领域司空见惯的小把戏。柏辽兹的古怪几乎给每一个人留下了深刻的印象(他自己也希望并期待如此),但需要经过一百多年的时间,人们才会意识到使柏辽兹伟大的特质不是他的奇异,反而是他的正常,他的平凡无奇。

在这方面,柏辽兹不同于舒曼这样的作曲家,与后者的天才密切联系的是其极为古怪的结构意识和复调意识以及深度的非理性。虽然舒曼执着地通过交响曲、四重奏、奏鸣曲来试图企及审美上的可敬地位,但他那些短小、断片式的钢琴曲和歌曲始终是其最持久不衰的成就。有些批评家如今认为,柏辽兹最伟大的作品是《特洛伊人》,这部歌剧取材于一切题材中最古典、最具学院气息的一个,维吉尔的《埃涅阿斯纪》。就像德拉克洛瓦为国民议会建筑内部所作的壁画装饰,柏辽兹这部最杰出的歌剧调和了先锋性的技法与学院派的理想。正如柏辽兹自己坦言,他实际上正是受到同时代学院派历史画的启发。《特洛伊人》在音乐领域相当于美

[1] 威尔第1882年6月5日写给奥普兰蒂诺·阿里瓦贝内(Opprandino Arrivabene)的信,引录于《作曲家书信集》(*Letters of Composers*, ed. Norman and Shrifte, New York: A.A. Knopf, 1946)。

术领域所谓的"消防员艺术"[1]在19世纪中叶沙龙里展示的"大机器绘画"[2]——这是一部外表恢宏的古装戏剧,有着与现实相当的尺度规模,泰然自若、郑重其事。自凯鲁比尼(柏辽兹憎恨的那位大师)的作品之后,这是唯一没有沾染低劣的情节剧习气、企及学院派高级风格的真正严肃性的法国大歌剧。为了实现这种较为传统的高贵性,柏辽兹放弃了自己某些大胆的手笔。比较一下柏辽兹较早创作的《罗密欧与朱丽叶》的爱情音乐与《特洛伊人》第四幕的爱情二重唱"醉人的夜晚"(O nuit d'ivresse),可以表明,后者虽然美妙动听,但更加靠近古诺的音乐(实际上,古诺也对这首分曲赞赏有加)。

这首爱情二重唱表面的精良光亮是一项了不起的成就。朱利安·拉什顿在《柏辽兹的音乐语言》一书中写道:"柏辽兹谈及第四幕的爱情二重唱时曾说,音乐'在这一场中稳妥得像鸟儿落在成熟的果子上',但他耗费了16页草稿才把这段写好。如果说这段音乐的创作在回想起来时显得轻而易举,那一定是因为他很享受每分每秒的严苛的自我批评。"[3]拉什顿说得太客气了。更有可能的是,柏辽兹的上述言论纯属扯谎,他谈论这类问题的时候经常这样。例如,他在自己的回忆录中写道,他只用了一个晚上就将《幻想交响曲》的第四乐章一挥而就——毫无疑问的确如此,因为他不过是从几年前所写的一部作品《襟怀坦白的法官》(Les Francs-juges)中把这个乐章抄写了出来。

对柏辽兹的批评通常显示出与门德尔松的言论同样阴险的背信弃义。德彪西提及柏辽兹的少数言论典型体现了这一点,其措辞模棱两可:"我们甚至可以不加讽刺地说,柏辽兹总是那些不大懂音乐的人们最喜欢的音乐家……对于行家里手来说,柏辽兹和声上的肆意发挥(业内人士甚至会说这是和声上的'笨拙粗陋'),以及结构上的疏忽大意,依然令他们倍感惊恐。"[4]"柏辽兹是个特例,是头怪兽。

[1] L'art pompier,本义为"消防员艺术",是19世纪后期指称"官方"学院派绘画风格(尤其是历史或神话题材)的一个贬义称谓,该词源于这些绘画中象征性的神话人物、历史人物、骑士或士兵常戴着形似消防员头盔的古代头盔。"消防员艺术"在当时被视为资产阶级价值观的体现,充满浮夸虚饰。——译注
[2] Grande machine,本义为"大机器",是指带有"消防员艺术"风格的绘画作品,这些作品被认为以新奇的伎俩营造虚假的情感。——译注
[3] Julian Rushton, The Musical Language of Berlioz, Cambridge: Cambridge University Press, 1983, p. 13.
[4] 《吉尔·布拉斯》(Gil Blas, 1903年5月8日)刊载的评论。

他全然不是一个音乐家，他用借自文学和绘画的手法造成音乐的假象。"[1] 另一方面，德彪西宣称自己崇敬柏辽兹，将《幻想交响曲》形容为"充满浪漫激情的亢奋狂热的杰作……音乐的运动有如自然元素之间的一场较量"。若要将德彪西的上述两方面言论进行调和，虽然不是没有可能，但也会牵强生硬。

这些彼此矛盾的态度在现代人对柏辽兹的看法中依然有着基础性的地位。当然也有一些柏辽兹的崇拜者（如今人数依然不多）激情澎湃地坚信他的创作完美无瑕，任何其他不同看法要么饱含恶意，要么是故意不以正确的方式聆听柏辽兹的作品。在其他音乐家看来，柏辽兹始终是个谜一般的人物。人们依然认为他的和声笨拙粗陋，他的对位简单浅薄，他的结构疏忽大意，这些看法仍未消散。几乎无人质疑他的伟大性，存在疑问的是他的写作能力。这实在非常奇怪：很难理解，如果柏辽兹真像这么多人认为的那样能力不足，他何以企及我们所有人都认可的伟大地位？

在我们这个时代，对柏辽兹的反对态度极为强烈，批判者包括斯特拉文斯基（"我始终高度怀疑柏辽兹在配器法方面的声誉"），甚至还有皮埃尔·布列兹这样推崇柏辽兹作品的人（"柏辽兹的创作中有些和声拙劣得让人失声尖叫"）。他们并不否认柏辽兹的重要性，但对于他们的反对意见，不能予以简单理解。埃马纽埃尔·夏布里埃，受柏辽兹影响最显著的法国作曲家，写于1886年的一封信提供了一个简单的答案："柏辽兹，首先是个法国人（他在自己那个时代并不陈腐过时），将多样性、各种色彩、多种节奏统统放入《浮士德的天谴》《罗密欧与朱丽叶》《基督的童年》——人们说，其中没有任何统一性——我的回答是，一派胡言！"[2] 这是触及柏辽兹问题的一个可能的途径，我想最终也是一个切实可行的途径。它的好处在于提出了一种直接、奏效的做法：对一切负面批评置之不理，单纯欣赏柏辽兹音乐的显在优点（无论这些优点如何被界定）。

柏辽兹从一开始就拥有崇拜者。1841年，理夏德·瓦格纳写道（我猜想有些嫉妒之意），柏辽兹拥有"一众拥趸，他们只听《幻想交响曲》，除此之外世界上所有其他音乐一概不听。"实际上，这句话暗示着他的崇拜者处于孤立状态，缺乏与

[1] 《蓝色评论》（*La Revue bleue*, 1904年4月2日）刊载的访谈。
[2] 这段和下一段中的引用文字来自拉什顿的《柏辽兹的音乐语言》。

音乐思想主流的接触。这些崇拜者拒绝柏辽兹作为一个能力不足的天才的荒诞形象，代之以一个永无差错、从不失手的作曲家形象。

甚至时至今日，柏辽兹的崇拜者与批评者之间依然有些难以沟通。"关于柏辽兹的'错误'低音和他对原位和弦的情有独钟，已经谈论得太多，但这两点都是明显的误解和歪曲，"休·麦克唐纳德在《新格罗夫音乐与音乐家辞典》中如是写道，他是最杰出的柏辽兹研究专家之一。很难理解为什么会出现歪曲，更不要说"明显"的歪曲：原位和弦本身没什么糟糕之处，而音乐中的"错误"低音，就像数学中的"退化"方程式（degenerate equation）一样，属正常现象，无伤大雅。实际上，柏辽兹的确既用原位和弦也用过错误低音。麦克唐纳德所歪曲的是对柏辽兹所受批评的描述。确切地说，对柏辽兹的指责是，他经常在和声或声部进行要求第二转位或第三转位时却采用原位。[1]但并不显而易见的是，为什么这一点就应当受到指责。

从舒曼开始，柏辽兹的仰慕者们就能够轻而易举地证实，针对他的指责大多存在漏洞。据称柏辽兹无法写出正确的对位，而这一指责最容易被驳倒。显然，柏辽兹在职业生涯的早期便已然娴熟掌握了这项毕竟不算特别高难的写作技艺。朱利安·拉什顿敏锐地注意到，《幻想交响曲》末乐章中赋格的严谨性具有反讽色彩：用一段无懈可击的学院派赋格来描绘巫婆们的安息日景象，这个主意对于有着冷酷幽默感的柏辽兹来说必定充满吸引力。然而，柏辽兹也有许多复调写作通过充满想象力的节奏运用绕开了对位技术的古典标准。其中一例即是他对自己称为"间歇性音响"（intermittent sounds）这一手法的探索。这种效果是指这样一些个别具体的音响，它们"独立于主要旋律和伴奏性节奏，并且彼此分离，相隔的距离可延伸可紧缩，其间的比例关系无法预测"（此为柏辽兹本人的描述）。[2]间歇性音响这一技法不仅无法受制于古典对位法则，而且显然是在该法则的反衬下发展而成。该技法需要基本的古典织体的存在，将间歇性音响叠置其上，由此才能

[1] 麦克唐纳德在《新格罗夫音乐与音乐家辞典》中也对柏辽兹的原位和弦予以辩护，但十分简短："当原位和弦预示了相同根音上的终止式时，这种和声会显得不合适，但柏辽兹更偏爱流畅、常常为级进的运动，而不是功能性低音运动那种大跨度的进行模式。"然而，我们将会看到，柏辽兹对原位和弦最古怪、最有效的运用往往不包含级进，而是通过跳进来到不符合传统对位进行的和弦。
[2] 转引自拉什顿（《柏辽兹的音乐语言》，第128页），他为此给出了一个漂亮的例子，来自《特洛伊人》中的七重唱。

充分实现这种音响的效果。正是对古典体系和颠覆该体系的反古典手法的双重要求，使我们很难归纳总括柏辽兹的艺术成就。

546 传统与反常：固定乐思

柏辽兹音乐创作中最著名的段落之一是《幻想交响曲》中"固定乐思"的首次呈示，这页乐谱展现出他的独创性，以及对古典传统的违背（我在此用的是弗朗茨·李斯特的钢琴改编谱）：

此处是伴奏本身拥有一种间歇性节奏,其每次出现之间的距离远近以无法预测的方式延伸或紧缩。虽然柏辽兹对其"间歇性音响"的界定是既独立于旋律也独立于伴奏,但我们或许还是可以将这段音乐视为一例:作曲家意在让音乐听来仿佛在本质上没有和声配置,没有伴奏。大提琴和低音提琴作为打断旋律的间插部分出现,起初是在模仿诗人或音乐家内心的悸动,作为一种意象来代表随着旋律的推进而愈加浓烈的激情。这种情感的不规则加剧为主要旋律的节奏的规则计量提供了基础,否则旋律的节奏听上去像是自由地漂浮在空间里,仿佛印证了舒曼的看法:柏辽兹是一位将音乐从小节线的暴政中解放出来的作曲家。

实际上,这种自由印象的实现,恰恰是通过巧妙隐藏的对最传统古典手法的运用。关于这个固定乐思,爱德华·科恩曾评论说,[1]它是一个8小节的乐句之后加一个7小节的乐句,而且正是这种不规则性让当时的批评家颇感不悦(如柏辽兹最尖刻的敌对者之一费蒂斯)。科恩的这一看法本身当然并无错误,但此处乐句的不规则性完全仅是表象。该主题的40个小节被一个规则的四小节基础节奏所支配:乐句长度的变化不过是另一个更为重要的变化所造成的迹象——这个固定不变的

[1] 科恩在其1971年为诺顿公司编订的《幻想交响曲》总谱第236页如是说。

四小节组合的重音位置发生了转移。正是通过运用重音转移，柏辽兹赋予这个旋律以戏剧性的性格，先是兴奋感的逐步加剧，靠近中心时形成张力，到最后几小节以宽广的歌唱性线条予以解决。

看似不规则的乐句结构掩盖了主题中简单的对称性，这一对称性有助于实现旋律的戏剧性展开。将整个旋律的结构简要勾勒出来，或许会有助于理解：

小节

$$\begin{cases} 1-8 & 8小节 & 呈示， & 主\to属 \\ 9-15 & 7小节 & 强小节上的重音 \end{cases}$$

$$\begin{cases} 16-19 & 4小节 & 强化， & 模进以及 \\ 20-23 & 4小节 & 重音增加 & 以及和声运动加速 \\ 24-27 & 4小节 & 强调弱小节 \end{cases}$$

$$\begin{cases} 28-32 & 5小节 & 解决以及 & 带有下属色彩地回到主调以及 \\ 33-40 & 8小节 & 回到强小节的重音 & 宽广的和声运动。终止式。 \end{cases}$$

这是古典风格的一种基本布局，我们也一定看得出它与18世纪多种形式（甚至是与奏鸣曲形式）的关系。7小节乐句与5小节乐句的对称布局表明，节拍上的不规则性仅仅是表面现象。柏辽兹在此所做的是改变四小节组合的重音位置（我们已经看到，这个基本组合在一定程度上独立于乐句的长度）。在前15个小节中，重音位于每个四小节组合的第1小节和第3小节，也就是说，如果我们将每一小节视作一拍，音乐所强调的是下拍和第3拍，这是最稳定的节拍类型。到了第16小节，乐句突然始于每个四小节组合的第4小节，仿佛是在凸显上拍。这一变化——伴随着和声运动的加速以及对主属之外其他和声的运用——加剧了音乐的激动情绪，通过将旋律分解为更小的单位来塑造该旋律。

那个5小节乐句（第28—32小节）始于一个弱上拍小节（四小节组合中的第4小节），但通过对作为下拍的下一小节（第29小节）的进一步强调，恢复了旋律开头的稳定性。这个乐句的作用是实现两种重音之间的转换。它也是整个固定乐思的真正高潮所在，并标以 ritenuto（突慢）。其外形轮廓类似之前的几个乐句，

但与之前乐句不同的是，它的运动更富张力，并在第29小节有类似延长记号的效果，该小节突然出现的长音符与前两个乐句开头（第1和第9小节）完全类同，重建了下拍（或者说是四小节组合的第1小节）的至高地位。

虽然这个5小节乐句明确始于第28小节，但随后的4个小节（第29—32小节）在节奏上回归到开头四小节的模式。

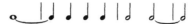

动机上的对称性并非由乐句长度来控制，而是由四小节模式所规范。在这方面，柏辽兹技法这种兼具灵活性和节奏统一性的特色，类似他那些最敏锐的同时代作曲家的技艺，尤其是肖邦。然而，柏辽兹手法的不同之处在于出人意料地为第13小节配置了主和弦。

实际上，这一做法从柏辽兹本人的角度来说都是意外之举。这个乐句要求属和声，而且事实上也通过之前的4个小节明确勾勒出了一个属和弦。在该乐句后来的一次出现中，柏辽兹也的确为之配置了属和弦：

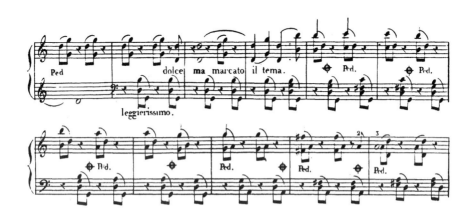

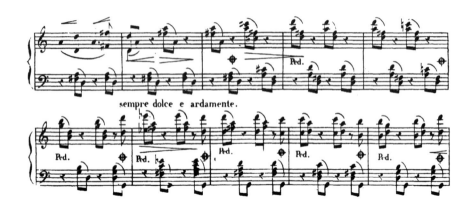

在柏辽兹的草稿中，正如科恩指出，这个小节第一次出现时所用的和声是以上和声配置的变体，即主四六和弦解决到属和弦。而最终出版的乐谱上，此处的和声最为激进，因其用开头的原位和弦部分地削弱了主四六和弦，并略去了属和弦（但正如科恩所说，第14小节的F♮音使我们可以明确理解属和弦的省略）。虽然此处的低音是属音G，但对原位主和弦的强调造成一种震惊效果，柏辽兹定是认为这一效果对于固定乐思主题的第一次出现而言不可或缺。有人可能会说，这里"错误"的主和弦和声配置之所以成为可能且有意义，主要是因为旋律自身已经非常清楚地暗示了属和弦。在我个人的聆听经验中，即便反复聆听多次，这个主和弦听来依然反常，但倘若我们将之替换为正确的和声，又会显得苍白乏力，这个和弦甚至使得固定乐思在第一乐章后来再次出现时的和声配置显得有些令人失望。原位主和弦的明亮色彩——在这一小节的开头有所肯定，瞬间之后又因紧随而来的四六和弦而有所抑制——给予固定乐思的这个瞬间一抹此后再未闪现的灿烂光辉。

和弦色彩与对位

在调性音乐中，三和弦的每一种形式各有不同的功能和音响，赋予其某种特殊的表现色彩：原位和弦用于终止式，效果最为稳定；第一转位（六和弦）音响协和，但不具有结束感，可用于暂时的而非最终的解决——虽是协和和弦，但不

具有决定性，而且其中的六度音程不具有原位和弦五度音程的明亮音响；第二转位（四六和弦）是不协和和弦，其中四度的尖锐音响要求解决，因此最具紧张感。

柏辽兹最具个性的音乐手法之一是他会为了突出表现性的重音而选择原位或转位和弦（该手法只是隐约源于格鲁克）。我们没有现成的技术术语来指称这一手法——或许可以称之为色彩性重音（coloristic accent）。柏辽兹选择运用哪种和弦形式，是根据其色彩而决定，在他的作品中有许多原位和弦虽然听来如此笨拙，也不具有对位上的理性依据，但从表现力上却说得通。《夏夜》中《离别》（L'Absence）的开头效果惊人，而且不仅对于保守教条的学究是如此：

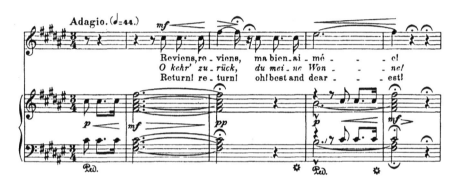

第4小节的和弦必定有误：柏辽兹通过让低音笨拙地跳进到根音来解决一个不协和音响。他既需要第3小节清冷的不协和音响营造出揪心的痛楚，也需要第4小节的明媚色调，这种色调只有原位和弦才具备，而依照和声法则更为正确而且悦耳的六和弦却无法做到。他要求第4小节在音响上与它所重复的第1小节同样辉煌灿烂。自舒曼以来的每一个人都认识到，我们无法纠正柏辽兹。

一种与之类似但更富效果的震惊之举出现在《玫瑰花魂》开头旋律的和声配置中，此曲是柏辽兹笔下最出色的歌曲之一。旋律自身暗示了一个不协和音响，在第2小节"close"一词处解决到协和音响：

但柏辽兹极富独创性地将这一过程逆转，让一个协和音响走向不协和音响：

这意味着低音进行所造成的和声与旋律自身蕴含的和声发生冲突；也与唱词的韵文有所冲突，因其将更具紧张感的表现力赋予"close"一词中非重读的"e"，而非第一个音节中更为上口的元音"o"。我不清楚柏辽兹的和声与更为常规的和声相比究竟更好还是更糟，较为常规的和声要么是：

要么是：

将不协和音响置于第二个音节，使终止式显得更为神秘，同时也更加笨拙，但这么做确乎强化了迈向下一拍的运动。两个小节之后，"virginal"最后一个音节上D大调主和弦的四六和弦同样古怪，但之所以古怪只是因为它阻碍了低音声部半音化的A♯走向任何一种期待中的解决。我们或许可以说，这个A♯音没解决，而只是下行——而且下行到既不协和又稀松平常的主四六和弦。柏辽兹的主和弦可以比其他作曲家最复杂的半音和弦更加异乎寻常、不合常规。其发挥作用的途径

是，首先听起来反常有误，随后到来的音乐能够部分地或彻底地说服我们这些和弦出现的必要性。

像这页乐谱所显示的音乐表明，在针对柏辽兹的批评中，唯一一种无法被成功驳倒的观点由肖邦提出，德拉克洛瓦将之转录在其1849年4月7日的日记中：

> （在莫扎特的音乐中）各个声部有其自身的运动轨迹，虽然同时也与其他声部相一致，但以其各自的旋律向前推进，保持良好的进行。这才是真正的对位……他（肖邦）告诉我，如今的惯例是，先学和声，再学对位，也就是说，学习那一系列构成和声的音符。柏辽兹的和声像贴在家具表面的薄片镶饰那样覆盖在音乐表层，他尽其所能将那些音程填充起来。

在整个18世纪的大部分时间里，教授给年轻作曲者的正式写作技术只有对位，和声方面的任何知识只是通过非正式的途径而获得，例如通过实践经验的积累，或是阅读少数个别试图在和声方面有所创新的理论家的著述。对位是绝对的基础。作曲技术的训练从和声教起，则是19世纪早期的新兴教学方式，我想这种方式是巴黎音乐学院所开创。肖邦将他眼中柏辽兹音乐的生硬感归因于这种新的音乐教学体系。而他自己由于成长在华沙这样较为闭塞落后的地方，接受的是旧式的教育。他坚持认为对位训练必须先于和声学习，否则和声运动便会毫无内在的生命力——用他的话说，就像用来装饰家具的薄片那样，贴在音乐的表层。

我们从肖邦的言论中看到，声部写作（对位）先于和弦进行（和声）并不是特别新兴的观念，而是传统的旧有方式，它的消逝令肖邦哀叹。18世纪晚期大范围和声区域的发展，实际上是转调的发展，让和声教学得以脱离对位而独立存在。拉莫根据和弦根音进行和弦分类的理论，也正是由于这一风格上的进展而获得了其在18世纪早期产生之初并不享有的重要地位：拉莫的理论到了19世纪早期才在法国的音乐教育中占据中心位置。柏辽兹似乎是自然而然地依照拉莫的理论来构思音乐。他常常是依据根音来选择和声，然后再运用听来最富表现力的和弦转位。

在我看来，肖邦关于柏辽兹技术不足的言论不无道理——但正是这种不足在很大程度上造就了柏辽兹音乐中的力量与独创性。在19世纪之前，音乐教育从所谓的"分类对位法"（species counterpoint）开始。在这项训练中，教师给出一个

由时值平均的长音符组成的简单乐句,类似格里高利圣咏旋律的一个片段,称为"定旋律"(cantus firmus),要求学生相应写出另一个由时值平均的长音符组成的乐句,可配合定旋律进行演奏或演唱。第一类对位是指对位旋律与定旋律形成音对音的同步关系;随后其他类型的对位在节奏上愈加复杂,最后一类对位是在定旋律基础上,对位旋律采用自由的节奏。学生的训练从两声部对位逐渐推进到三声部、四声部和五声部对位。

分类对位法的规则极其简单:必须避免对位旋律与定旋律构成平行八度或平行五度进行,因为这样一来很像对定旋律线条进行简单的叠加;对位旋律不可经常跳进到某个不协和音并且从不脱离该不协和音,而是应当对不协和音的到来予以逐渐的铺垫,并且尤为重要的是,要以级进的运动将之简明直接地解决到距离最近的协和音——最后这一规则是让不协和音运动显得优雅美妙的诀窍,也是一切调性音乐的中心原则。

然而,对位在调性音乐中所扮演的角色具有彼此冲突的两面性,这一点并不总是得到清晰的认识。对位规则不仅适用于多声部织体,而且具有悖论意味地应用于无伴奏的简单旋律:组成一条旋律的一系列音被感知为彼此构成不协和或协和关系。一个C大调曲调本身界定出C大三和弦,随着该曲调的推进暗示其自身的和声,且必须结束于主三和弦的某一个音。这正是巴赫能够为独奏小提琴或大提琴谱写音乐的原因所在,他可以据此用一个单独的无伴奏旋律线条写出长大的段落。每个人在聆听时都下意识地想象旋律中的某些音在持续,在实际的声音消失之后依然有效,并提供基本的和声。其他那些音被听作不协和音响,根据分类对位的法则解决到基本的和声运动。甚至最不起眼的无伴奏单旋律都服从于分类对位的法则,这正是为什么肖邦感到作曲学习始于对位而后才考虑和声的原因之一。

从古典风格的角度而言(但对于柏辽兹并非始终如此),对位先于和声,因为正如我们已经看到的,支配和声和旋律的各种协和与不协关系源于对位。因此,调性音乐的每个乐句的和声取决于不止一个因素——实际上,用心理分析学的术语来说,是由多种因素决定(overdetermined),因为这些因素中的每一个都被认为是充分的决定性条件。两个主要因素是旋律自身和各独立声部的运动,前者暗示着某种特定的和声配置,后者对不协和音响的推进和解决必须自如流畅。正如

肖邦对德拉克洛瓦所言："各个声部有其自身的运动轨迹，虽然同时也与其他声部相一致，但以其各自的旋律向前推进，保持良好的进行。"故而，每个和弦，和声的每个音，是多种力量彼此冲突的结果：旋律的诸种要求（其单独演奏时所暗示的和声），构成和声的各个从属声部的类似要求，全部受制于相同的惯例。

我们已经看到，柏辽兹也可以是一位学院派对位大师，但必须时机恰当——也就是说，当他想要这么写的时候。此外，他对旋律中和声暗示的理解不亚于任何人，而且他在实现这种暗示时展现出的想象力也不输于他那些最伟大的同时代作曲家，只是他在和声上的激进性很少企及肖邦或瓦格纳。调性不仅仅是一种和声体系，也是一种节奏体系，如今很多理论家都意识到这一点——不协和音响的解决对节奏的依赖不亚于对其他要素的依赖（这也是勋伯格何以在非调性体系中从节奏上重建不协和与协和效果的原因所在）。柏辽兹音乐中乐句结构的原创性是他某些和声进行所具有的惊人个性的根基。拉什顿曾谈道："柏辽兹的大部分旋律有着清晰的调性和声暗示：其中有些暗示得到实现，有些被否决。但出于节奏上的原因，这些暗示很难以'正常'的方式配置和声。古典和浪漫时代的旋律通常暗示着具有某种连贯性和流畅性的和声运动，柏辽兹对散文化音乐的追求往往抗拒这种连贯性。"[1] 在这个方面，柏辽兹比肖邦和瓦格纳更为现代，并显然预示了德彪西的创作。但无人可以否认柏辽兹和声手法的敏锐性，以及他对学院派对位的纯熟掌握。

然而，这并未解答肖邦的上述谴责。很显然的是，柏辽兹从本能上无法做到鱼与熊掌兼得，也就是说，他无法通过一张对位之网（其中每个内在声部有其独立的生命）来实现旋律中的全部和声暗示。在其音乐的有些段落中，旋律的重要性完全压倒对位规则。在某些（但绝非全部）此类段落中，旋律的某个表现性方面实现得极尽精彩绝妙，以至于听者虽然起初出于专业角度的考量对这种违反规则的音乐心生愤慨，但这种情绪随后便会让位于对作曲家天才手笔的仰慕。

面对肖邦强烈反对的那种堕落的音乐教学体系，有些作曲家是如何逃过该体系的恶劣影响呢？与柏辽兹同时代的几乎每一个作曲家都从儿时就拥有一套必要的补救性教材——约翰·塞巴斯蒂安·巴赫的《平均律键盘曲集》，而柏辽兹自

[1] Julian Rushton, *The Musical Language of Berlioz*, Cambridge: Cambridge University Press, 1983, p. 145.

555 己的作曲训练中并没有这套作品。这套作品是学习钢琴演奏的基础。贝多芬、舒曼、门德尔松、肖邦、李斯特，以及在不同程度上可以说包括所有其他人，都通过这套作品学习钢琴。即便他们的作曲训练在理论上存在缺陷（正如肖邦所言，如今大多数理论家也认同这一点），他们可以通过一种纯粹实践性的方式来学习如何在对位上实现和声——通过演奏巴赫。对于肖邦等许多作曲家来说，《平均律键盘曲集》是一切作曲的基石。对于19世纪早期的音乐家来说，这套作品的教学价值无论怎么高估都不为过。然而，柏辽兹不会弹钢琴，而且对巴赫的音乐感到厌烦。他会演奏的乐器是吉他、六孔哨笛（flageolet）、定音鼓，他喜欢的作曲家是格鲁克。

有趣的是，格鲁克曾经而且如今依然遭受与柏辽兹一样的指责——在对位法方面的欠缺。柏辽兹从格鲁克那里学到的是，出于表现的意图而给旋律配置一些有碍各声部对位运动的和声。（从实际的角度来说，用柏辽兹来解释格鲁克，要易于将柏辽兹的个性理解为源自格鲁克。）所有作曲家都曾在有些时候挖掘某种"错误"和声配置的暧昧而出人意料的效果，但在这方面无人能及柏辽兹的天才手笔。我们已经看到，柏辽兹经常为了凸显旋律的高潮而采用最强烈有力的和弦——原位三和弦，而且经常在旋律暗示属和弦的时候采用主三和弦，给予处于最高潮的旋律音一种无与伦比的通亮色彩，以至于此处若是换成"正确"的和声反而会显得极其平淡无味。这种效果——若是用得不成功，则听来像是出了个简单的差错——经常被归因于柏辽兹的吉他演奏。然而，唯一应当承认的是，吉他的演奏实践会促进块状和声的思维方式，而每个弹钢琴的人都会通过手和臂的肌肉切实感知各个独立声部的运动。

从1770年至1820年，管弦乐中经常出现一种暗示错误和声（或者说错误低音）的器乐效果：对定音鼓的运用。当时乐队中通常只有两个定音鼓，当莫扎特和贝多芬需要一个戏剧性的重音时，他们不得不只能选择一到两个音让定音鼓敲出来。而这一到两个音经常不是和弦低音。问题在于，定音鼓听上去总是像低音，甚至当它的音高高于大提琴声部时依然如此。通常情况下我们会从听觉中自行剔除定音鼓在演奏错误低音这一事实，正如我们可以忽视错音、咳嗽声以及各种无关紧要的声学现象——所有这些都部分地从我们的意识中被过滤掉，但也会留下一点模糊的感觉。贝多芬是第一位开掘定音鼓"错音"效果的作曲家，柏辽兹是第一

位欣赏贝多芬此举的批评家，他在谈论贝多芬《C小调第五交响曲》通向末乐章的连接段时有过一番精彩的评论："降A和弦……似乎要引入新的调性；而孤立的定音鼓在C音上的一次次敲击又倾向于保持原初主调的氛围。我们的听觉犹豫了……无法分辨出这一神秘和声的最终结果。"[1]我不想重复柏辽兹的对立者们的荒唐话，他们说柏辽兹在作曲上像个弹吉他的，因为他写和声像个敲定音鼓的——不过，当他敲定音鼓时，他显然非常享受那个对高潮予以强调的"错音"。

音乐的历史发展也体现在对错音的不同态度上，从早先的作曲家用错音来逗趣，例如莫扎特《音乐玩笑》中的多调性终止式和全音阶，到后来的作曲家严肃认真地使用错音，例如德彪西。但这并不意味着柏辽兹的音乐听来总是正确的——至少初次聆听不是如此。虽然他提出了不同于德奥古典体系的另一种做法，但他与德奥体系依然离得太近，对该体系的偏离也太出人意料，使得其音乐无法立刻让人满足。《浮士德的天谴》中玛格丽特浪漫曲的第一段听来美妙，但略嫌笨拙；该旋律在第二段中的再现就显得远没有第一次那么奇怪；第三次出现时已变得足够具有说服力，美妙而又不会引起听者的任何保留态度，听来完全正常。我发现每回聆听此曲演出都会经历上述过程，这让我想到《猎鲨记》中的"公告员"[2]：任何事情只要说三遍就是真的。用重复取代逻辑，这一做法极具说服力，能够使听者对柏辽兹音乐的听觉经验完全令人信服。在我看来，这一点绝对奏效，但让人不安。

长时段和声与对位节奏："爱情场景"

一个为营造公众效果而进行创作的作曲家力图出人意料、挫败期待、打破常规，这是再自然不过的事情。然而，通常的情况只是延迟预期的实现，最终期待

[1] 转引自Julian Rushton, *The Musical Language of Berlioz*, Cambridge: Cambridge University Press, 1983, p. 221.
[2] 《猎鲨记》(*The Hunting of the Shark*) 是英国作家路易斯·卡罗尔所写的一首打油诗，1876年发表，讲述了一行十人捕捞一只凶险蛇鲨的荒诞经历。这十位成员中除了一只海狸（Beaver）外，分别是以不同职业命名的人物，且大多以字母"B"开头："公告员"（Bellman，十人中的领导者）、"律师"（Barrister）、"面包师"（Baker）、"银行家"（Banker）、"屠夫"（Butcher）、"股票经纪人"（Broker）、"台球记分员"（Billiard-Marker）和"制帽匠人"（Maker of Bonnets）。——译注

还是会得到满足，常规还是会得到尊重。在柏辽兹这里，情况也经常如此，例如前文所论及的《幻想交响曲》对固定乐思的呈现。但重要的是，在前文这个例子所审视的某些段落中，对常规的违犯已达到无法想象出最终解决方式的地步。与其说严重破坏了传统，不如说彻底忽视了传统。不可能出现任何令人满意的解决，是因为解决的条件也被基本否决，或者被视为并不存在。

柏辽兹充满想象力地规避西方音乐中心传统的某些根本要求，这一点不仅在细节层面上取得成功，而且在更大范围内、在更宏观层面上同样奏效。柏辽兹的全部创作中有两到三个最为杰出的成就，《罗密欧与朱丽叶》中的"爱情场景"堪称其中之一，作曲家本人也这样认为：这个乐章在最宏观的规模上挫败惯常的期待，建立新的预期，其方式类似我们上文所探究的微观层面的惊人之举。柏辽兹正是通过其大范围、长时段的视野，兼得情感的强度与广度，这是他最值得骄傲的成就，也是他最令人信服的原创性所在。

在"爱情场景"这个伟大的管弦乐篇章中，柏辽兹有效开掘的旋律结构与和声节奏之间的二元性发挥了更为重大的作用。最主要调性是A大调，在长大的开头段落中稳固确立，当主要主题最终到来时，它所暗示的和声也显然是主调A大调：

但柏辽兹并未按照A大调配置和声。主题开头这个精彩悠长的10小节拱形线条，被作曲家配以C♯小调和声，而且在此之前还以最简单、最具决定性的方式，用最常规的IV-V-I终止式确立了C♯小调：

主要主题在此明确结束于主调A大调，但开头与旋律构成冲突的明显不稳定的和声具有一种超乎期待的表现强度，这种强度来自第144—146小节对C♯小和弦的坚守，以及该和弦与随后第147小节中F♮和D♮的"等音"（enharmonic）冲突。

音乐中那种欲望未得到满足的感觉，那种渴望遭到压抑的感觉，部分源于这种和声手法。以最简单的方式说，柏辽兹此处旋律的前几小节即是

他将之替换为更有力量的不协和形式：

但这并未完全抹除旋律自身所暗示的更简单、更基本的和声。作曲家以同样的方式赋予F♮音与F♯音之间的碰撞以更为强大的力量：前者是第147、149小节中的不协和音，后者则先是出现在第150小节的伴奏声部（中提琴、小提琴和第四圆号），而后在第151、152小节四次出现在旋律中。F♮在第153小节的再次出现堪称天才手笔，一个具有非凡表现力的艺术灵感——旋律冲出其原来的音区，向下企及这个不协和音，而且必须在下一小节进一步下行解决到低音E，采用一个以最简单方式充分确认主调A大调的终止式。

严格说来，这里的和声实际上从未离开过A大调：C♯小调和声是个欺骗性的假

象,之前看似确立了C♯小调的终止式其实是柏辽兹的障眼法。简言之,旋律是在"正确"的调性中始于错误的和声。音乐的下一阶段让这一过程走得更远:在错误的调性(C大调)中用正确的和声奏出主要主题。然而,这回并未试图以传统的方式确立新的调性,而是让新调性在一次模棱两可的半音上行的结尾处戏剧性地突然出现:

主题第一次出现时,力度控制在 *ppp* 至 *p* 的范围内,并标以 *canto espressivo*(富有表情地歌唱)。这次由于新的调性是位于主调上方三度的明亮的C大调,力度变成 *ff*,表情标记为 *canto appassionato assai*(极富激情地歌唱)(虽然中提琴和大提琴依然使用弱音器)。原先的大小调互动、F♯与F♮的对立此时也让位于纯粹的大调——最后几小节除外,在这里富有表情的动机

保持不变。实际上，这个几乎从头至尾一成不变的动机是全曲结构中一个恒定稳固的元素。主题在C大调中充满激情地再次出现之后，在大提琴声部的宣叙调中隐约响起主要主题的开头，但这个动机在结尾保持着其特有的形态：

最后的长大段落处理得格外微妙，或许唯有柏辽兹能够想到，也唯有他能够驾驭：主要旋律中有足够的部分得到保留，使之听来像是一次再现；同时又有很大一部分得到转型，使之听来像是新颖的延续。主调A大调通过其关系小调F♯小调而得到回顾，主题的开头动机

提供了出发点：

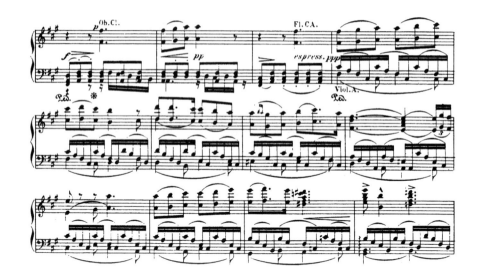

此处的和声是F♯小调，但所用的和弦是F♯小调主和弦的第一转位，低音提琴微妙地坚守着位于低音声部的A音，而这个A音很快就变成了主音。（柏辽兹在此良好地吸收了贝多芬《第五交响曲》谐谑曲至终曲的过渡连接手法。）

F♯小调段落的开头几小节极为灵活地处理了主要主题的开头，但原初旋律的各个元素依然清晰可辨。当和声最终更为清晰地解决到主调A大调时，主要主题却从12个小节缩减为7个小节；后半部分保持不变，而前半部分只保留了最初的轮廓：

并将之转变为

主题最终出现在主音A的持续音上：

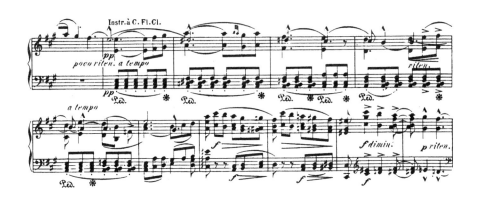

这是主题最为稳定的形式，依然具有深刻的表现力，但它的效果依赖于前几次出现的不稳定性，我将之总结如下：

引入	主题的演奏
1. C#小调终止式	旋律：A大调
	低音：C#小调→A大调
2. 没有真正的终止式	旋律：C大调
	低音：C大调
3. F#小调上的终止式	旋律：F#小调→A调
	低音：A
4. A大调上的终止式	旋律：A大调
	低音：A大调

主要主题经历了150个小节（其中大部分为柔板）才到达这里的稳定性，这对于柏辽兹的长时段感觉而言意义重大。在此之前，他精妙地回避了所有和声方向的清晰感觉，和声运动与主题自身一样变动不居。和声离开主调中心，并且不与任何其他和声构成清晰的对极关系。甚至C大调中加弱音器的14个小节 *fortissimo* 听来都像是一种错觉——重要的是认识到，音乐的感染力和兴奋感在一定程度上源于旋律总是出现在这样的调性中：它尚未正式确立，而且在简短的主题结

第九章 柏辽兹：摆脱中欧传统 601

束后便立刻被抛弃。第274小节开始的稳定形式的主题[*poco f ma dolce*（稍强但柔和）]之所以感人至深，是因为它姗姗来迟。中心调性A大调在20个小节（第124—144小节）的引人注目的开头段落中便已明确建立，而主要主题在此之后也立刻呈现，但柏辽兹迫使我们耐心等待主调与主题的整整一番融合过程。

在旋律以和声稳定的形式出现之后的最后100个小节中，柏辽兹才实现第一次古典意义上的发展，让音乐以界定分明的和声布局离开主调并回归主调。当然，这个发展段落的位置安排又是极不古典的：

实际上，将全曲最激动人心的时刻置于靠近结尾的位置，是浪漫时代作曲家的一大追求，但在这个位置采用带有渐快处理的模进式发展，则几乎史无前例，而主要主题在属调上到来，就更是惊人之举。依照古典风格的一切标准，主题在属调上的呈现只可能出现在乐曲的前半部分。此曲中，音乐在最后几小节向主调的解决便成了一系列破碎的乐句、片段，乃至些许精疲力竭的回忆。最终，甚至那个原本稳定的动机，其完整性也遭到破坏：

尾声分崩离析，支离破碎，各个动机也身份尽失。

这一部分的开头段落在主要主题进入之前也抗拒一切确定感。"爱情场景"的开头，在写出渐强之前的16个小节的 *pianissimo* 中，A大调几乎是作为纯粹的氛围而确立起来。不同的节奏时分时合；它们并非构成对立，而是糅合在一起，有如夜晚的各种悸动。乐队被分为多个不同的组合，每组有着各自的宏观乐句节奏和周期性运动。没有一个分组勾勒出具有中心地位的乐句体系，而是各行其是，各自独立：

1. 中提琴、大提琴、低音提琴
2. 第二小提琴
3. 第一小提琴
4. 第一单簧管、英国管
5. 长笛、第二单簧管，然后是第一、二、三圆号；随后是巴松管

1. 中提琴、大提琴、低音提琴从第2小节（即整个乐章的第125小节）开始给出主要的织体，但它们的运动过于同质，过于连绵不断，无法强加给其他乐器组合以统一的中心乐句节奏。然而，这一模式的对称性又让我们在一定程度上意识到其结构是：5小节、5小节、4小节、6小节。

2. 第二小提琴从这一段的第3小节（即整个乐章的第126小节）开始，有更为清晰的乐句表述；每4小节一个周期，始终从小节的后半部分弱起，其基本模式是3小节加1小节的休止，最后密度有所增强，即：4小节、4小节、4小节、7小节。

3. 第一小提琴始于第8小节（即整个乐章的131小节），其乐句长度为4小节、1小节、4小节、5小节——也就是说，第二乐句这一小节打断了开头的模式，然后再从第136小节开始一个新的模式。

4. 第一单簧管和英国管始于第4小节（即整个乐章的第127小节），其模式为4小节、6小节、2小节、6小节。

5. 最后一组乐器从第1小节（即整个乐章的第124小节）开始将一个乐句模式依次交给不同的小分组，表述为一系列5小节组合：长笛和第二单簧管（第124—128小节）；第一、二、三圆号（第129—133小节）；三支巴松管（第134—138小节）；在第139—143小节中，这一组的大多数乐器与第一单簧管和英国管相结合，但巴松管和第二、三圆号继续演奏一个5小节的周期，比其他乐器早1小节结束。

各个独立的节奏周期所形成的并非交叉节奏：它们彼此交叠、混合，不构成

对立，也不完全融为一体。我们通常根据和声的变化感知时间推进的方向，前20多个小节中有一多半篇幅都显示出原位主和弦的和声配置。我们只意识到时间被悬置，几乎停滞不前。所有其他作曲家都未曾实现这样的静止效果。这些不同的乐句周期相互作用，在很大程度上彼此平衡抵消，不规则流动的各个声部线条也并不协同合力。只是随着第134—144小节的上升旋律和渐强，统一的时间运动才在一定程度上得到重建，而复杂的节奏对位则营造出一种缺乏焦点的期待感。

这些对位节奏层次的复杂程度，相当于莫扎特《唐·乔瓦尼》第一幕终场舞台上分别采用三种舞蹈节拍的三个乐队。就"爱情场景"惊人的开头部分而言，古典对位法对于柏辽兹的艺术意图来说无关紧要。当然，凭借一己之力创造一种全新的音乐语言是不可能的，因此我们可以理解柏辽兹的屡屡失败。《罗密欧与朱丽叶》中任何其他部分都无法达到"爱情场景"的高度——但话又说回来，柏辽兹同时代人创作的交响乐作品中也几乎没有达到这一高度的曲目。然而，《罗密欧与朱丽叶》的其余部分大多缺乏效果——或者即便有效也相当粗糙，例如"卡普莱特家族的年轻人们离开舞会"中将多个主题结合在一起的那番粗鄙的对位展示。当然，任何规模长大的作品都无法从始至终保持最高水平的诗性灵感，但柏辽兹经常缺乏的是那种为散文化的音乐注入动力的组织性。在其所有大型作品中，唯有《幻想交响曲》从头至尾完全有效，即便后四个乐章缺乏第一乐章的丰富、深刻与精细，也依然奏效。另一方面，《基督的童年》连开头30分钟的力量都无法维持下去。在缺乏灵感时，柏辽兹的音乐会沦落到有如格雷特里大革命时期写的康塔塔那种陈腐的浮夸姿态，或是听来古怪而缺乏说服力，就像他的老师勒絮尔最教条化的作品那样。或许最令人不安的是，柏辽兹有时候不缺少真正具有独创性的灵感，却不知如何处理和发挥这一灵感。这样的一例是《安魂曲》的"牺品与祈祷"（Hostias）中高声部柔和的长笛与低声部柔和的长号之间的精彩对比：在创造出这一了不起的对比并置之后，柏辽兹就再想不出比多次重复它更好的办法——重复第三次之后，这一并置便失去了新意，变得仅仅是古怪而已。然而，我们不能因为这一段落而忽视《安魂曲》开头几页以及"以泪洗面"（Lacrymosa）的伟大辉煌。我之所以在本章的结尾简短谈论几句柏辽兹的败笔，原因在于，我们若是不加批判地试图为他的全部创作提供依据，便无法领悟其成功之举的重大意义与内在本质。

门德尔松与宗教刻奇的创造[1]

精通贝多芬

1837年,舒曼撰文评论了在他眼中"当今最重要的两部作品":迈耶贝尔的歌剧《胡格诺教徒》,门德尔松的清唱剧《圣保罗》。在舒曼笔下,两位作曲家之间的对比极尽鲜明,在当时充满争议:迈耶贝尔的作品平常凡庸、有悖常理、有失自然、不合道德、音乐性差,而门德尔松的作品则显示出对音乐技艺的透彻掌握,歌唱艺术的尊贵崇高,语词与音乐的和谐联姻,音乐风格的纯熟完美。门德尔松的"创作道路通往美好,(迈耶贝尔的道路)走向邪恶"。这是舒曼的最终论断,他还补充道:"我从未如此确信这一点。"这一对比的强烈程度如今看来尤具讽刺意味:19世纪早期所有其他作曲家的身后声名都不像这两位如此一落千丈。他们二人的荣耀衰落均事出有因,但并非罪有应得、公正合理(至少在一定程度上是如此)。

门德尔松是西方音乐史上古往今来最伟大的神童。甚至是莫扎特或肖邦在19岁之前都无法媲美门德尔松16岁时已娴熟掌握的精湛技艺。最为惊人的是门德尔松早慧的内在特质:他的天赋异禀并不仅仅体现在写作抒情的旋律线条或纤巧澄

[1] "Kitsch"一词含义较为复杂,在中文语境里有"媚俗""媚雅""矫情""自媚"等多种意译方式,均不无道理,也都不够准确,本译为避免误导,采用同样在中文语境里较为常见的音译"刻奇"。——译注

澈的织体，更重要的是，在驾驭大型结构方面，他那一代的所有作曲家中无人能及。门德尔松16岁写的《弦乐八重奏》中，在末乐章里巧妙融入谐谑曲乐章的再现，就写作技艺而言是堪称天才手笔的一例，类似的例子还有音乐会序曲《仲夏夜之梦》再现部的开头，[1]在发展部末尾轻柔而低沉的终止式上，乐曲开头由长笛演奏的一系列和声再次浮现。这些早期作品最令人仰慕之处在于，门德尔松将自己最具原创性的手笔运用得如此简约高效，驾轻就熟。

每个年轻作曲家都会模仿他人，如巴赫模仿布克斯特胡德和维瓦尔第，莫扎特模仿海顿和约翰·克里斯蒂安·巴赫。门德尔松在青少年时代也曾模仿，但他的模仿中最了不起之处在于异乎寻常的雄心抱负和所获成功的内在本质。他模仿的典范是贝多芬，但不是令大多数其他作曲家获益匪浅的那个创作中期的贝多芬：学界已常有观点指出，门德尔松所面对的是出自贝多芬生命最后岁月的那些最古怪异常、最具想象力的作品，即最后的钢琴奏鸣曲和弦乐四重奏。一名十分年轻的作曲者选择这样的典范来学习效仿，似乎很可能径直导致惨败，但门德尔松对这一问题的处理易如反掌、令人惊叹。然而，最令人意外的是其模仿之作的特点。这些作品远非复制贝多芬思维理念的二手货，而是极具个性——简言之就是具有独属于门德尔松个人的特色。

这些模仿之作中最实力悬殊的是门德尔松17岁时写的《E大调钢琴奏鸣曲》，以贝多芬的奏鸣曲Op. 90、（尤其是）Op. 101为样板。此曲的悖论在于，模仿得越像，其结果却越具有个人色彩。此曲与贝多芬《A大调钢琴奏鸣曲》Op. 101的亲缘关系从两部作品的开头就显而易见：

[1] 请见本人的著作《奏鸣曲形式》(*Sonata Forms*) 修订版（New York: W. W. Norton & Company, 1988），第272—274页。

　　我们只需比较门德尔松的第3、4小节与贝多芬的第6、15小节，便可看到门德尔松距离他的模仿对象有多远，又有多近。奇怪的是，两部作品在调性上的不同已揭示出两者的本质性差异：贝多芬作品是A大调，门德尔松作品是E大调，但两首乐曲的开头主题不仅形态相似，而且处在相同的音高层次。这是因为门德尔松剔除了贝多芬创意中最独创的方面。贝多芬此曲的开头并未确立主调A大调，而是处在传统的向属调E大调转调的过程中：主调仅通过暗示而建立。中庸平和的抒情表层之下是强有力的动态过程。而门德尔松的作品从一开始就接受E大调为主调，这造成一种更加符合惯例、较为平常的形式结构，但这个开头似乎又典型体现了

门德尔松最具特色的手法——部分原因在于贝多芬的开头听上去已然像是出自门德尔松之手。年轻作曲家个人风格的发展过程中,最重要的步骤之一不是发明个人风格,而是在某位前辈的作品中发现这个已然存在的风格。下一步则是将那些给予该作曲家个人的创作以最光明前景的风格特色分离出来,予以强化。门德尔松在贝多芬的音乐中认出了自己。

然而,门德尔松这首乐曲的开头也暴露出其风格中的一大弱点,该弱点成为其一生的负累,虽然他也经常设法成功地开掘利用这一弱点,使之显现为优点。门德尔松总是为自己的乐句、乐段乃至更大篇幅的段落设置某种舒适甜美的收尾。贝多芬在其作品中保持动力性的进程持续下去——Op. 101第4小节的阴性半终止直接进入随后的部分——而在门德尔松乐曲的相应位置上,他安排了主调全终止,甚至在八个小节之后又将该终止重复一次。贝多芬乐曲的第一次正式停顿是在第6小节,但这并非静态的休止,而是对正在进行的转调予以确认:其不对称的位置布局和半音化给予它戏剧性的力量,这是门德尔松那种松弛的优雅既不具备也无法望其项背的。

常有人说,门德尔松的旋律总是虎头蛇尾。他最著名的旋律也显示出后劲不足这一致命问题——此即《小提琴协奏曲》的开头:

开头潇洒壮阔的大跨度线条之后,是略嫌琐碎甚至平淡的程式性材料(第14—17小节),之后的立刻重复也并未让这些材料变得更有趣一些。显然,到了

19世纪30年代,莫扎特式的优雅理想无法以具有充分持续的戏剧性力量的方式而得到实现,或许是因为这一时期,音乐风格各个基本元素的界定不再具备如18世纪80年代那样清晰的音乐表述。此时的风格已变得更富流动性,而若要营造戏剧性的力量,则要求一种神经质甚至病态的表现,或是一种不符合门德尔松艺术趣味和音乐天性的坚韧与刚毅。

在《E大调钢琴奏鸣曲》稍后的部分:

贝多芬Op. 90终曲乐章的一个段落

进一步为门德尔松提供灵感。与贝多芬相比,门德尔松此处显得消极,近乎泰然,因为他让音乐保持在主调和声上,而他所模仿的典范之作则集中于更具动力性的属和声。不过,在贝多芬最特立独行的作品之一中,门德尔松能够找到他自己特有的抒情性的源头。

然而，在这第一乐章里，门德尔松似乎不得不最大限度地削减乃至剔除贝多芬构思中最戏剧性、最激进的那些方面，由此才能让这些构思在他自己更加松弛的风格中切实可行。但情况并非总是如此。《E大调钢琴奏鸣曲》的后两个乐章继续借鉴融合贝多芬Op. 101中的细节，但效果更为惊人。Op. 101的慢乐章是贝多芬创作中罕见的一次对巴洛克风格的涉足：

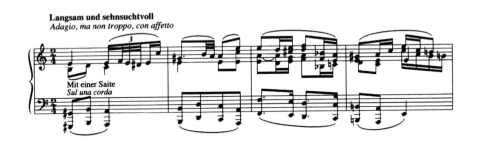

在随后的部分还暗示出贝多芬熟知巴赫的《半音阶幻想曲与赋格》。巴赫对贝多芬的影响十分深刻，但并不像在门德尔松的作品中体现得那样明显。门德尔松在此对他从贝多芬那里借鉴的手法进行了大胆的尝试：

贝多芬那里作为终曲的慢速引子的慢乐章，到了门德尔松手中被转型为一首巴洛克幻想曲，精雕细琢，富于想象，而且与贝多芬的作品一样，这段音乐最终直接导向引自第一乐章的一个段落。

我们已经谈到，年轻的门德尔松对贝多芬的依赖使他得以发现自己的独创性。这一点在他的前两首弦乐四重奏中体现得更为明显，门德尔松是在完成《E大调钢琴奏鸣曲》之后不久便写下这两首作品，分别作于18岁和20岁。先写的是《A小调第二弦乐四重奏》，主要吸收了贝多芬的Op. 132和Op. 95，以及Op. 130和Op. 135的部分细节。对Op. 132的借鉴已经常得到公认，而且在第一乐章里借鉴得明目张胆，足以构成对贝多芬的公开致敬；实际上，这里值得关注的恰恰是贝多芬原作的性格和情感在门德尔松笔下得到多么有效的重现。

更为重要的是，门德尔松如何对贝多芬的各种灵感予以转型，并重组为新的构思理念。他从贝多芬那里借用的最重要元素中，首先就是带有赋格中段的慢乐章以及末乐章之前的引入性宣叙调。以下是贝多芬《F小调弦乐四重奏》Op. 95慢乐章内部赋格的开头：

门德尔松《A小调第二弦乐四重奏》慢乐章的赋格主题有着类似的轮廓、类似的表现性格及半音化和声；也是由中提琴开始，第二小提琴跟随其后：

与贝多芬一样,门德尔松让对比性的赋格段落与开头段落两次交替出现,但两者之间的界线不甚明显,且最终以消除一切分野的方式结合在一起。

在贝多芬《A小调弦乐四重奏》Op. 132中,进行曲–谐谑曲的最后几小节不间断地连接到一段宣叙调,进而直接导向末乐章。门德尔松也模仿了这一做法,其模仿的忠实性和规模皆令人吃惊。贝多芬通过以下宣叙调从谐谑曲走向终曲的快板:

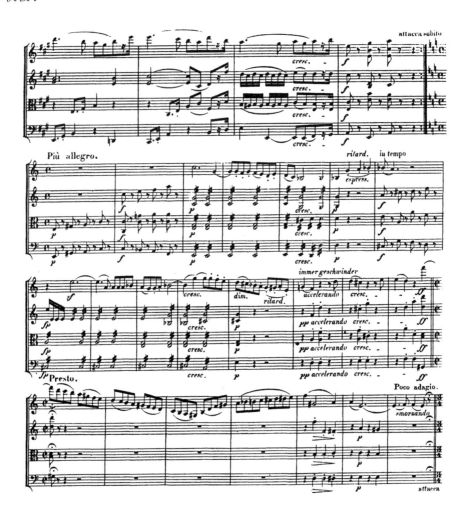

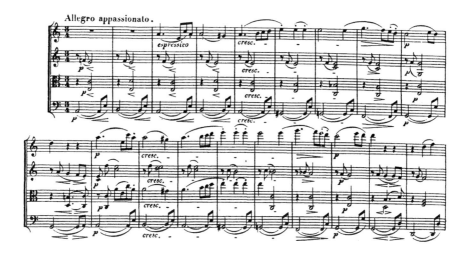

门德尔松在《A小调第二弦乐四重奏》让谐谑曲乐章走向一段引入性的宣叙调,毫无忌惮地模仿了贝多芬的那段宣叙调;段落之间的界线同样不甚清晰,宣叙调与终曲乐章的密切融合比贝多芬的更为彻底:

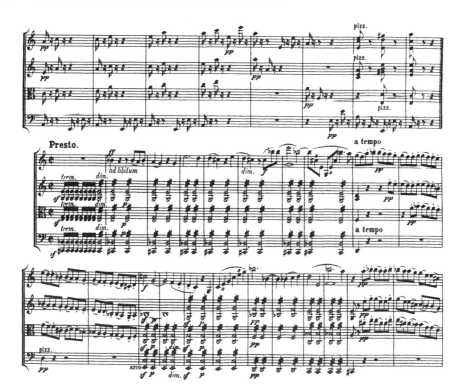

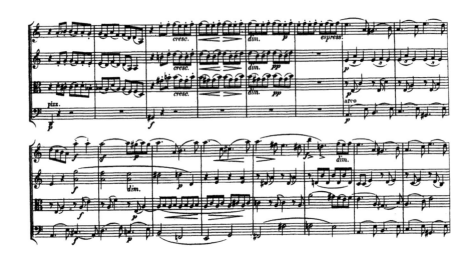

578 当时的听者和演奏者都应当能够理解这位年轻作曲家对昔日大师作品的巧妙改编,毕竟这部致敬之作问世时,贝多芬刚去世几个月。大多数改编都是对原作的拙劣模仿,而门德尔松真正理解了贝多芬在生命最后岁月里想要在音乐中做的事情。

实际上,门德尔松的领悟是如此深刻,以至于能够将借用的结构转变为更富个人色彩的手笔。随着末乐章的推进,他将这段宣叙调转型为对慢乐章赋格中段的回忆和再现。年轻的门德尔松的处理手法精微高妙,智性卓绝,最终的结果又具有深刻的表现力。宣叙调的主要主题打断了末乐章呈示部的终止主题,但此时的宣叙调以赋格织体呈现出来:

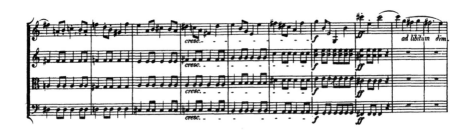

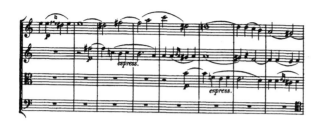

终止主题被再次起用,赋格织体也再次出现,但此时还有慢乐章主题的回归:

这一做法将宣叙调转变为赋格。在随后的发展部中,末乐章的主要主题与宣叙调动机和慢乐章赋格旋律均有结合。宣叙调与赋格是截然对立的织体,且门德尔松的这种结合是超出预期的。

一直到了尾声部分,这种结合循环的质变以及慢乐章的赋格向宣叙调的转变才真正得以完成。简言之,即在第一小提琴的一个连续线条中结合了末乐章的主要主题、末乐章之前的宣叙调引子、慢乐章赋格和第一乐章的格言动机:

580

第一乐章的材料在此回归，对于门德尔松的创作美学而言至关重要，不仅因其强化了整部作品的循环性特征，让首尾紧密联系，而且因为它使我们得以听出开头动机的轮廓

与赋格主题有着相似的外形。实际上，当我们考虑到为这首四重奏开头和收尾的抒情旋律既建基于门德尔松早先的一首歌曲，同时也建基于贝多芬《F大调弦

乐四重奏》Op. 135末乐章的引子时，这里的构思或许显得过于机巧；它甚至包含了一个带有疑问口吻的三音动机，非常类似贝多芬的"必须如此吗？"（Muss es sein?），只是采用较为温和、具有门德尔松风格的形式。对这一切错综复杂的主题关系的布局呈现显示出一种早慧的炫技性，一种轻而易举、缺乏深思熟虑的技巧展示，我想贝多芬若是活着定会对此鄙夷不屑（例如，有人评论说，贝多芬Op. 95的慢乐章中——作为门德尔松的模仿样板——开头主题和赋格主题其实很容易用对位手法结合起来，但贝多芬从未将这一可能性付诸实践）。然而，门德尔松的高超技艺使音乐体验异乎寻常地流畅贯通，无论是宣叙调融入赋格，慢乐章融入末乐章，还是这一切融入整部四重奏的开头几小节，均浑然一体，天衣无缝。

门德尔松对循环形式的运用与贝多芬相比向前迈出重要一步，他不像贝多芬那样让先前某个乐章戏剧性地闯入之后的某个乐章，甚至超越了舒伯特《流浪者幻想曲》的形式，即以多少有些卖弄技巧的姿态将每个乐章建基于同一个旋律，使整部作品像是一套巨型变奏曲。门德尔松的构思更接近贝多芬那些非循环性的形式，例如《"热情"奏鸣曲》《"Hammerklavier"奏鸣曲》《升C小调弦乐四重奏》Op. 131，各个乐章所运用的动机非常相似，但又并未真的相互引用，由此各个乐章是通过构成基础材料的音乐关系的同一性而彼此契合，组成一个有机整体。然而，门德尔松的形式显现于表层，将贝多芬音乐中半隐藏的、下意识地对我们产生作用的各种关系为普通听众展现出来。这些关系变得显而易见之后，会丧失掉它们在隐匿状态下的某些力量，因为此时它们的运作集中于特定的时刻之内，从而变得显著鲜明，而不是弥漫于整部作品。但与此同时，它们的剧场性效果有所增强。

门德尔松在《A小调第二弦乐四重奏》之后所写的《降E大调第一弦乐四重奏》Op. 12显示出比前一部更为纯熟的技艺，但对贝多芬的依赖同样昭然若揭。开头几小节

是对贝多芬同为Eb大调的《第十弦乐四重奏》Op. 74第1—2小节和第11—13小节致敬。实际上，门德尔松将贝多芬的长大乐句浓缩为三个小节：

再次显而易见的是，门德尔松在此曲中毫不掩饰其灵感和手法的来源：他有意让听者注意到用典的出处，辨认出用典的来源会让听众产生获知秘密的满足感。但门德尔松对贝多芬的改写，其原创性丝毫不逊于其他年轻作曲家，甚至不亚于其他年长的作曲家。莫扎特和贝多芬也曾借鉴他们的前辈，但他们只借用技巧和程式，而几乎不会试图引用或回顾某部特定的作品，使被借用之作立刻被带入演奏者和听众的意识中。一个例外是贝多芬的《A大调弦乐四重奏》Op. 18 No. 5，有意让所有人听出他是在效仿莫扎特同调性的《第十八弦乐四重奏》K. 464。贝多芬创作中的这罕见一例应当有助于我们理解门德尔松的做法。贝多芬是在30岁时写下了Op. 18的六首四重奏，这是他出版的第一批四重奏作品。1801年，莫扎特已去世近十年，海顿已过于年迈体弱，难以再取得更多的成就。Op. 18的这六首四重奏中有几首迥异于之前任何同体裁作品，但贝多芬也需要证明自己只要愿意，也能写出一部具有莫扎特形式和特点的作品，以此宣称自己与前辈大师一脉相承，在这一传统中占得正当的地位。莫扎特的四重奏，尤其是题献给海顿的那六首，到1800年已享有经典地位；它们为未来一切弦乐四重奏作品树立了衡量的标准，此后的作曲家必须证明自己能够继承莫扎特的衣钵。

转型古典主义

对于门德尔松而言，贝多芬是新的出发点，而且作为一名德国作曲家，他无法像肖邦和威尔第那样忽视贝多芬。那时，从莫扎特和贝多芬的创作中已逐渐集结形成一套经典作品。这就是为什么胡梅尔、舒伯特、门德尔松这样的作曲家不仅从他们的前辈那里有所收获，而且非常自豪地展示这一收获：他们有意引用这套新的经典，正如18世纪的诗人展示他们对古典拉丁语诗人的旁征博引，以取悦内行读者。后来，随着勃拉姆斯的创作，这种做法成为作曲的一项基本原则。但这并未阻碍极具个性的作品诞生。例如，门德尔松在其《降E大调第一弦乐四重奏》中，模仿了从贝多芬那里学来的大跨度音区布局，以获得极具个人色彩的新效果。为开头主题在再现部的出现进行准备的方式，也在许多方面完全不同于贝多芬或任何其他作曲家。第一乐章快板部分的开头，主要主题仅在第4小节配以原位主和弦：

发展部的结尾处，第一主题再次出现，此时主音位于低音声部，拓宽了第一小提琴与中提琴之间的音区空间，并放慢了速度：

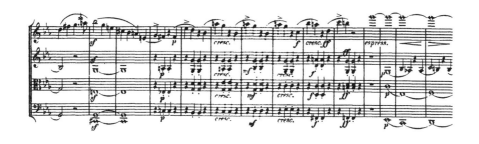

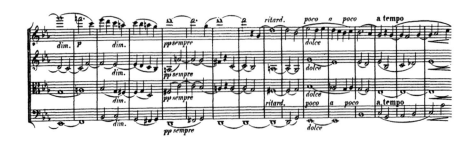

如何将传统手法变成极具原创性的效果，以上段落堪称一例典范。从1750年开始，结束一个发展段落的最常见方式是关系小调（或者说六级小调）上的终止式后经过准备句回到主调——实际上这一手法太过常见，以至于作曲家经常偏爱采用一种更富戏剧性的形式：关系小调的属和弦（V of vi）上被中断的终止式或半终止，随后要么直接跳进到主和弦，要么经过一段较为精巧的连接段。门德尔松在此运用的正是这一手法，并通过力度和卓越的空间布局加以转型。

激烈而富有表情的音乐在高潮处中断瓦解，在此采用C小调的属七和弦（V^7 of vi），力度从渐强直至 fortissimo。随后第一小提琴在比其他三件乐器高出三个八度的音区（同时大提琴演奏最低的空弦），缓慢下行；和声以同样缓慢的速度走向G小调的属D大和弦上的半终止（V of iii）而非走向主调，力度也减弱至 pianissimo。甚至速度也随着缓慢的长音符和最后的渐慢而下降。和声、节奏、织体共同造就了极度激情之后的极端衰竭，正是带着这种精疲力竭、能量耗尽的感觉，门德尔松重新引入了主要主题和主调和声。

门德尔松在此调用古典形式的最传统要素，却实现了极不古典的效果。六级小调属和弦上的终止式是传统的，用彼此平衡的中音（C和G）上下围绕主音（E♭）这一手段也是传统的，将主要主题的再现清晰表述出来同样是传统的——所有这些手法取自伴随门德尔松成长的那种音乐。而让音乐结束于导音D上的、丧失一切力量的半终止，而后柔和而悄悄地升高半音至E♭，这是门德尔松自己的贡献，且不同于他可能听过的任何音乐。他还强化了其构思的原创性：在主题出现之前标以 pianissimo 的六个小节丝毫没有暗示属和弦，因而和声运动相当柔和，同样柔和的还有突出E♭大调再现的标以 dolce（柔和地）的音响。主题在此第一次配以主音位于低音声部的和声，由此获得此前从未有过的宁静的稳定性。最不同凡响的是，主要主题的开始非常缓慢，慢于原速，一点一点回到呈示部真正的快板

速度［poco a poco（逐渐地）所针对的是 a tempo（原速），而非 ritardando］。这些违反古典传统的做法反而让门德尔松与该传统联系更为紧密：在发展部的结尾用非凡的宁谧效果取代传统的高潮，这就有如期待中事件的"负像"，而结束时又营造出同样强烈的张力，正如让一个突然的弱和弦发挥重音的作用［贝多芬已展示过这一手法，像其他作曲家使用 sforzando（突强）那样运用 subito piano（突弱）］。

与门德尔松的许多早期作品一样，《降E大调第一弦乐四重奏》也是循环形式。一个源自开头主题的新主题出现在第一乐章的发展部。作曲家意在让所有听众听出两个主题之间的派生关系。他让发展部始于主调上的主要主题（正如贝多芬《G大调钢琴奏鸣曲》Op. 31 No. 1 和《降E大调钢琴奏鸣曲》Op. 31 No. 3），14个小节之后呈现"新"主题，由此我们可以听出该主题衍生自主要主题：

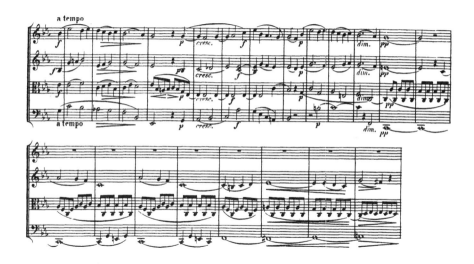

门德尔松在尾声中让这两个主题依次出现，进一步让两者的派生关系显而易见。这一动机在末乐章再次出现，由主要主题为之做铺垫：

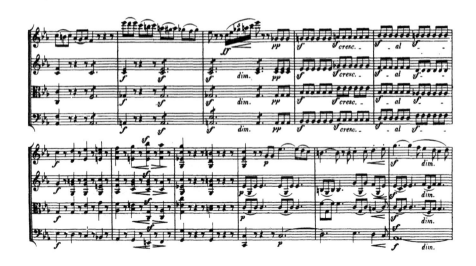

当第一乐章的主题回到末乐章的主要主题时,这一关系的效果更为卓著:

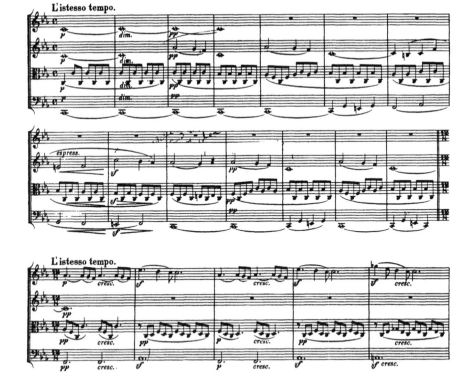

586

626 浪漫一代

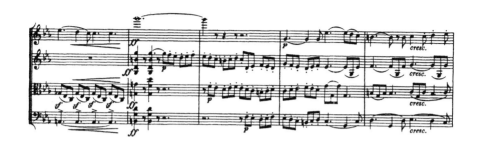

末乐章的尾声到来时听上去几乎势在必行，它不过是回到第一乐章的尾声，出自相同的动机，并以相同的方式结束，让开头的主题逐渐消逝，直至静默。

古典形式与现代感受

门德尔松手中的循环形式，几乎比此前一切同类形式的作品更为彻底地瓦解了各个乐章自成一体的分离感，这些采用循环形式的作品也是门德尔松在形式方面最为激进的实验。颇有意味的是，非传统的循环形式实验基本上消失于他21岁之后的作品，仿佛在展示了自己青春时代的放浪形骸之后，他决定专注于更保守、更为广大听众所认同的风格。如果说门德尔松从15岁至21岁的早期作品比他后来的创作更令人心满意足、印象深刻，这并不是因为他后来江郎才尽，他所放弃的是自己的胆量。

成熟时期的门德尔松还留有一项重要而有影响力的创新之举。《E小调小提琴协奏曲》——他写下此曲时已至35岁的成熟年纪——是古典协奏曲传统与浪漫炫技形式的最成功结合。将华彩段从第一乐章的结尾移至发展部与再现部之间的连接段，这是史无前例之举。它之所以成为可能，是因为门德尔松结构感觉中最独树一帜的特征：经常在发展部的结尾逐渐耗尽音乐的能量，这种对抒情静态时刻的偏爱催生了他最具原创性的一些音乐效果。华彩段基本上是对结构张力的一种放松，是对即兴演奏的模仿，使乐句结构和速度变得松散。门德尔松的创新手法将纯粹的炫技展示和最具个性的表达置于整个乐章形式的中心——其结果是让随后而来的、地位受到制衡的再现部更像是一种服从的姿态，而非笃定的信念。

对于许多浪漫主义作曲家来说，奏鸣曲形式（到19世纪20年代已成为一种学院派传统）的再现部是一块绊脚石：他们感到，对形式的张力进行平衡、充分的运作，不再是必然之事，而是例行公事。门德尔松钟情于在发展部的结尾设置一个松弛优雅的时刻，这种偏好提供了他笔下一些最精致的细节，但也削弱了这种学院派曲体模式的逻辑性，而这种逻辑性也是门德尔松绝不愿放弃的。他仅有一次圆满地解决了这一问题，即他23岁时所写的《"意大利"交响曲》中宏伟而振奋人心的第一乐章。这一乐章中，再现部自由地将呈示部的主要主题与发展部新的赋格主题相结合：此举给予该乐章最后部分罕见的复杂性，将音乐的趣味保持至结尾。

浪漫时代的艺术感受对延续至此时的古典技巧有多么水土不服，在《风格小品七首》Op. 7的第一首里有集中体现，这是门德尔松最早、最出色的成就之一，我们可以从中看到，他在对巴赫的研究中受益匪浅，但他的艺术感受又与往昔大师迥然相异：

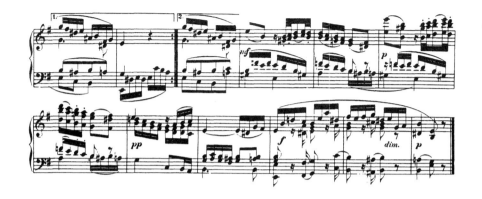

第一段有九小节之长，似乎在第8小节依照传统从E小调走向关系大调G大调的终止式，但随后出人意料地突然转向B小和弦上的终止式。18岁的门德尔松有可能是从海顿那里学到这一招，但让音乐回到开头主题却是独属于他自己的创造。在八个小节的第二乐句（形式传统，但表情美妙）之后，门德尔松亮出了他最具个性的一面。开头几小节看似回归，但真正的再现被延迟：通过重复乐曲开头的4个音，音乐徘徊在再现部的边缘，采用一次上行模进，换作任何其他作曲家，这一番模进会走向富于动态的高潮，但在此却逐渐消逝，慢慢减弱［标以 calando（渐弱）］。当低音声部越发沉重，织体愈加浓厚，和声与旋律的表现力和戏剧性逐渐增强时，力度反而越来越弱，速度越来越慢——这就是门德尔松最耐人寻味、独辟蹊径的技艺。开头乐句的再现最终在第22小节开始，缩减为原来长度的一半。这首小曲的高潮留到了尾声，但甚至在这里，高潮也被推迟到原本可以作为最后终止式的部分之后，在乐曲结束前三小节之处。全曲的结构可以说是18世纪简单的二部曲式，但其艺术感受是全然属于现代的。

如果我们考虑到以上这些成就，门德尔松声誉的衰落可能会显得令人费解，尤其再加上被称为《赫布里底群岛》或《芬格尔山洞》的那首序曲具有准苏格兰特色的精彩音画描绘，以及几乎成为他标志性特征的那种谐谑曲类型。他的确有太多的这种谐谑曲听来非常相似：连续不停的轻巧的断奏运动，最常使用二拍子，集中于最高音区，力度大多为 *pianissimo*。他在1825年16岁时为《弦乐八重奏》创造出了属于自己的这种谐谑曲类型，在一定程度上效仿贝多芬《降E大调钢琴奏鸣曲》Op. 31 No. 3 的谐谑曲乐章：

但他将这种谐谑曲重复了太多次:《A大调弦乐四重奏》Op. 18,《风格小品七首》Op. 7的最后一首,《钢琴随想曲三首》Op. 16的第二首(这整套随想曲是门德尔松最美妙的作品之一),以及《C小调钢琴三重奏》Op. 66。这类谐谑曲的一个非常类似的、经过加工的变体出现在《仲夏夜之梦》中,但采用的是6/8拍,另一个变体出现在《D小调钢琴三重奏》Op. 49中。

如果我们考虑到,门德尔松在19世纪晚期的声誉主要建基于他的清唱剧和无词歌,或许更容易理解其身后声名的衰落。复兴这两种体裁的多次努力基本上均以失败告终,同时又总使人惊叹这些作品中竟有如此美妙的音乐。

无词歌有着莫扎特式的优雅,但缺乏莫扎特的戏剧力量;有着舒伯特式的抒情,但缺少舒伯特的表现强度。倘若我们今人可以满足于不提出问题、也不试图令人困惑的那种简单的美感,这些短小的乐曲便会恢复其在音乐会曲目中的旧有地位。它们非常迷人,但既无挑战也不惊人。它们并非枯燥无味,但也可能显得无趣。

至于门德尔松的两部清唱剧,《圣保罗》和《以利亚》,问题则有所不同。这

两部作品的情况不同于舒伯特的歌剧,即,不属于作曲家的艺术天性从根本上不适合驾驭某一种形式的情况(舒伯特的歌剧中也有精彩的段落——怎么会没有呢?——但他毫无掌控戏剧节奏的天赋)。门德尔松的作曲技艺可以轻松驾驭清唱剧写作的大部分要求,这两部作品也的确是19世纪该体裁最了不起的典范之作。我们很容易倾向于认为,作品接受的难点在于宗教上而非音乐上的原因,但这只说对了一半,而且回避了真正的问题。岌岌可危的是宗教与音乐的结合,这个问题在整个19世纪频频出现,从《圣保罗》到《帕西法尔》,也包括肖邦的夜曲,迈耶贝尔、贝利尼、威尔第的歌剧(不仅涉及《唐·卡洛》《命运之力》,也涉及《阿依达》等其他诸多作品),甚至是勃拉姆斯的钢琴协奏曲。

音乐厅里的宗教

门德尔松是音乐中宗教刻奇的缔造者。他在这一领域的第一首作品是一部杰作——《E小调赋格》,出版于1837年,但写于10年之前,当时作曲家年仅18岁;此曲作为Op. 35出版时,门德尔松添加了一首前奏曲(具有热情的无词歌风格),以及另外五组前奏曲与赋格,但新增的乐曲均缺乏早期那首赋格的活力和非凡的性格特色。这套作品总结了门德尔松长期研习巴赫音乐的收获,但也显著预示了19世纪后期和20世纪对巴赫风格的理解。此外,此曲主要是从炫技性戏剧的角度构思而成,因而或许是史上第一首独立的音乐会赋格。

赋格安静的开头可以说是用19世纪手法所写的卓越的模仿巴赫之作:

 第24小节的 *pianissimo* 终止式以悄然安静的虔敬感结束了呈示部。在18世纪早期的赋格织体上添加19世纪的力度，这并不仅是表述旧有形式的现代方法，它也暗示着一种在原有风格中听不到或不存在的情感波澜。关系大调上司空见惯的终止式——细节上写得相当精美——因门德尔松运用的逐渐消逝的力度而有了新的意义。它唤起了祷告者静静地双手合十的情景。我不知晓中世纪或巴洛克时期教堂中的崇拜究竟如何践行，但从门德尔松的赋格中显然可知，在19世纪早期，教堂中的恰当口吻应是充满虔诚之心的悄声低语。门德尔松的这首音乐会赋格是一首特性小品。

 作曲家也意在将此曲作为一首用于炫技演奏家巡回演出的实用性作品。引人注目的谦卑开头之后，音乐的辉煌性和戏剧性缓慢提升、逐渐酝酿。与此同时，速度也持续加快，直至到达激烈的快板。从织体、形式以及整体的情感性格而言，无法想象出比这距离巴洛克赋格更遥远的风格特色。音乐在发展为古典快板风格，有主要旋律线条和 *obbligato*（助奏声部）伴奏时，在很大程度上丧失了对位织体：

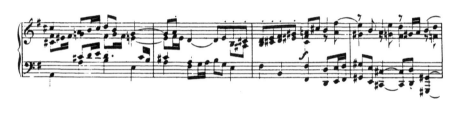

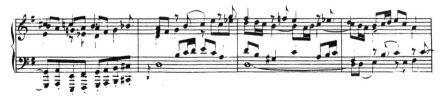

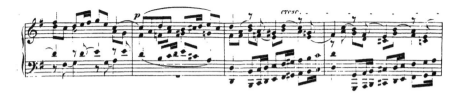

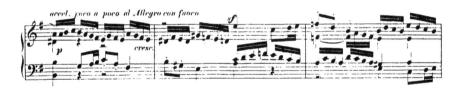

不断持续的加速抵达高潮时,将这种古典特色进而转变为左手八度的浪漫式炫技展示,如果说此曲有什么浮夸的手法,就体现在这里:

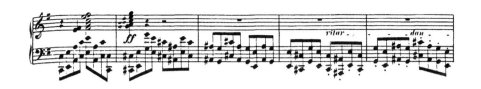

然而,这一手法又直接建基于J. S. 巴赫在一些伟大的管风琴托卡塔与赋格中专门为脚键盘而写的炫技华彩。对于巴赫而言,炫技性在教堂中并不显得格格不入。对于门德尔松而言,宗教性在音乐厅中也不会显得格格不入。以上这段左手华彩直接走向整首赋格的高潮:一段众赞歌曲调,依然持续的左手八度为之伴奏,

力度从 fortissimo 逐渐降至 pianissimo，但辉煌效果并未削弱。此处对巴洛克风格的夸张运用非常接近后来费鲁乔·布索尼和利奥波德·斯托科夫斯基的成就：以浮夸营造敬畏。尾声将赋格织体与众赞歌结合在一种虔敬的柔和氛围中，美妙地表达了面对上帝神圣意志的真诚忏悔和谦恭服从：

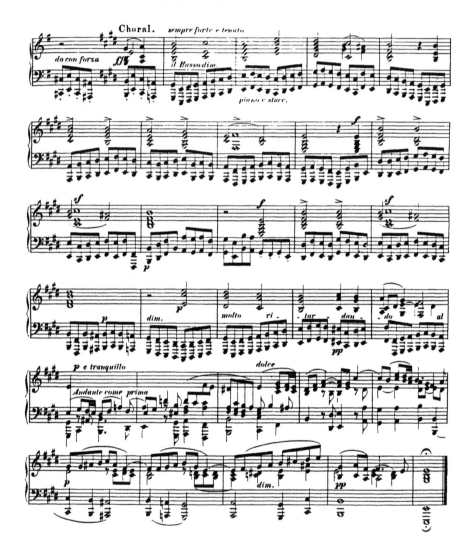

乐曲的最后几小节唤起一种纯净的宗教虔敬之感，剔除了教义和仪式的一切不必要的繁文缛节，门德尔松在这一点上做得与前人一样出色，甚至更胜一筹。与巴赫的音乐一样，这里的音乐既不代表某一宗教信条，也不再现某种戏剧性的

宗教体验，而是传达出宗教所能给予的情感上的满足感，是参加宗教仪式后所产生的欢欣之情，是真诚忏悔后的舒畅之心，是对传统礼拜日仪式进行凝神沉思后的喜悦之感。

歌德曾说："我不在乎天主教会多么作恶多端，只要我能在诗里使用它的符号。"门德尔松虽然比与他同时代的这位伟大长者虔诚得多（他与歌德熟识，并将自己第一部重要的室内乐作品题献给歌德），但也以类似的方式对宗教进行了审美化运用。门德尔松之前的诸多作曲家也曾在世俗作品中使用宗教曲调，尤其是海顿的《F小调第二十六交响曲》（"哀歌"），但没有人像他这样以如此直接的感官冲击力营造出宗教的氛围。当然，唯一的例外领域是歌剧，但与歌剧传统的比较反而更加揭示出门德尔松激进的原创性。从格鲁克的《奥菲欧》到威尔第的《唐·卡洛》，我们在歌剧作品的众多宗教场景中看到的是他人出现在宗教仪式上；而聆听门德尔松的这首赋格时，是我们自己被迫变成了宗教崇拜者。歌剧中的宗教音乐要么是一种表现异域风情的形式，如《威廉·退尔》里的约德尔风格主题，要么发挥某种有目的的戏剧功能。莫扎特《魔笛》中，众赞歌前奏曲、合唱和萨拉斯特罗的咏叹调不仅与戏剧相关，而且以音乐的手段代表了共济会的某些重要宗旨。门德尔松在作品中唤起宗教的方式不仅更具普遍性，也更为集中：它不代表任何宗旨教义，不触及任何特定的议题，而是意在让我们感到，我们身处的音乐厅已转变为一座教堂。这音乐所表现的不是宗教，而是虔敬之心。

这可以说是一种"刻奇"，因其用宗教的情感外壳取代了宗教本身。它回避了矛盾争议、戏剧性冲突的一切方面。它并不给人带来慰藉，而只是让人感到舒服。炫技与宗教在门德尔松的这首赋格中有着某种互惠关系：宗教氛围让炫技展示显得不那么肤浅俗气，而是更加深刻严肃；炫技则强化了听众仿佛置身教堂的感受，使这种感受更富效果、更具激情、更为有趣。在这里，宗教被剔除了它的一切内容，变得具有强大的感官冲击力，成为崇高性的一种纯粹的审美形式。

我在上文已经说过，门德尔松的这首《E小调赋格》明确无疑是一部杰作。它在如今可能引发的任何道德谴责暗示着今人对19世纪宗教本身的反对，对于这种宗教而言，传统的信仰甚至"罪"的旧有内涵变得不那么要紧，更为重要的是身处某个共同体的归属感，以及拥有体面的社会地位的稳妥感。现今，嘲讽19世纪

的宗教是件时髦的事情，但我们要知道，这股风潮并非随着李顿·斯特雷奇[1]而始于20世纪，而是在19世纪已然成为一种获得社会认同的立场。如今我们更容易理解像卫理公会这类当时盛行的宗教运动在那个时代的重要意义，但这些运动的主要拥护者并不是那些对我们所说的"高艺术"（high art）予以赞助支持的群体，因而它们在音乐上的表达属于另一个传统。另一方面，天主教官方教义在19世纪的发展并未得到当今神学家的严肃对待（"圣灵感孕说"[2]和"教宗无误论"[3]这两个当时被广泛宣扬的新教义其实是普遍流行的圣母崇拜的宣传推广，以及对行政权力中心化的巩固），新教的官方思想则主要试图赋予一套业已确立的神学体系以某种社会良知。从1820年至1850年期间，没有任何一位重要作曲家像共济会之于莫扎特那样受到新近宗教观念的启示。［无论李斯特对拉梅内（Lamennais）等激进人物多么有共鸣，他的宗教音乐大体上反映的是最为正统的天主教立场。］正是由于这个原因，门德尔松对宗教刻奇的创造在整个19世纪具有如此强大的影响力。它既不表现也不再现任何东西，只是在听者心中引发置身于宗教仪式的幻觉。它在听众心中营造出一种虔诚奉献的情感，同时又不对听众提出任何令人尴尬的具体要求。这一点在《E小调赋格》之后的《"宗教改革"交响曲》和《C小调钢琴与弦乐三重奏》等作品中也有清晰体现，甚至影响到《"意大利"交响曲》生动如画的慢乐章，该乐章显然是一曲朝圣者合唱。这种宗教刻奇以一种体面而保守的虔敬姿态削弱了《以利亚》和《圣保罗》这两部清唱剧的戏剧性。

《C小调钢琴与弦乐三重奏》的末乐章显示出，在门德尔松那里，宗教如何减缩为一种简单的敬畏之情，而成为一部世俗作品的动人高潮。兴奋的开头展现了门德尔松的一切惯常技艺：

[1] 李顿·斯特雷奇（Lytton Strachey, 1880—1932），英国传记作家、评论家，其著述（包括最著名的《维多利亚时代名人传》）的一个重要主题即是对宗教的讽刺批判。——译注

[2] "圣灵感孕说"（Immaculate Conception）是指圣母玛利亚是经由圣灵感孕而生，因而不带有原罪。这一信仰虽然长期存在，但直至1854年才由教皇庇护九世确定为宗教教义。注意该教义区别于童贞女玛丽亚纯洁受孕而诞下耶稣的信条（Virgin Birth of Jesus）。——译注

[3] "教宗无误论"（Papal Infallibility）是1870年梵蒂冈第一届大公会议宣布的信条，指的是：教宗以全教会领袖名义，根据圣经和圣传，对有关教义（信仰）与道德之事项，以隆重方式所作之宣布不能错误。至于教宗以个人名义、或对部分教会所作之宣布、以及非正式之宣布，均无"无误论"的保障。——译注

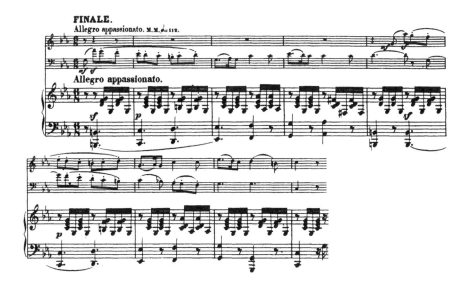

乐章的进程被一首众赞歌打断。虽然第一主题精疲力竭的节奏和碎片化的形态为这个新旋律进行了巧妙的铺垫,但没有任何明显的理由在此表达虔敬之情:

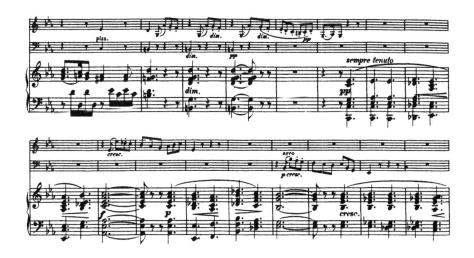

贝多芬也曾用众赞歌织体增强乐章的分量(例如《C大调钢琴奏鸣曲》Op. 2 No. 3的末乐章),但他从未像门德尔松做得如此肆无忌惮,门德尔松在这首三重奏的后面部分甚至模仿鼓的滚奏,以使音乐的高潮激动有力、真切可信:

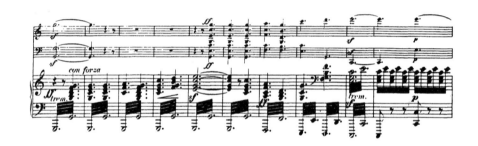

亢奋的开头与凯旋性的众赞歌之间的联系暗示着某种标题内涵，但即便我们发现了这样的内涵，似乎也不会增强我们对这部作品的理解品鉴。众赞歌为听者提供了一种精神共同体的感觉，也为原本可能不过是娱乐消遣的音乐提供了一种精神性的目的。

这种"伪宗教"——确切地说是"超宗教"——体裁类型在19世纪的剩余时间里始终占有重要地位，晚至塞扎尔·弗朗克的前奏曲、众赞歌、赋格和卡米尔·圣-桑的《管风琴交响曲》皆是如此。门德尔松对宗教性与世俗性的这种新型融合，在维多利亚时代的英国大获成功，当时许多英国作曲家（其中大多数被理所当然地遗忘）都受其影响。这种体裁类型从本质上不同于宗教音乐在歌剧舞台上生动如画的出现，虽然瓦格纳在人生的最后阶段在《帕西法尔》中转向门德尔松式的风格：《"宗教改革"交响曲》的影响在此足够明显，而且不仅体现在两部作品都选用了"德累斯顿阿门颂"[1]的主题。在《帕西法尔》中，瓦格纳的目的是为听众营造出亲身参与圣杯呈现和领圣餐仪式的错觉。瓦格纳本就意在用这部作品，这部他最后的歌剧，将拜罗伊特转变为一座圣殿（禁止在任何其他剧院上演此剧），而门德尔松将听众变为信徒的现成技法近在眼前，唾手可得。瓦格纳在宗教主题的运用上也无疑受到李斯特音乐的影响。李斯特虽然是从歌剧式的如画性（picturesque）入手，但赋予它一种原创的主观形式。与门德尔松一样，李斯特的目的也是在听者心中引发虔敬的光辉，但他的宗教题材作品具有某种异域色彩，表明它们实际源于歌剧舞台，相比之下，门德尔松更为地道的路德教来源使其音

[1] "德累斯顿阿门颂"（Dresden Amen）：自19世纪初开始，德国萨克森地区教堂礼拜仪式中合唱团演唱的一种六音音列，最初被用于德累斯顿皇家礼拜堂。19世纪众多作曲家以不同形式加以运用。——译注

乐的浮夸与感伤比李斯特的更富效果。

在贝多芬和舒伯特去世之后问世的大多数19世纪的清唱剧和弥撒曲，如今不仅早已死亡，还被予以"防腐处理"，试图让其死而复生，可谓痴人说梦。罗西尼晚年确乎写过两首杰出的宗教作品，风格陈旧过时，仿佛1830年他从歌剧领域搁笔退休之后，音乐界没有任何变化发展。曲名《小庄严弥撒》中反映出的装腔作势的谦卑姿态昭示于简朴的乐器编制（簧风琴与钢琴）：它企及伟大，但似乎又在回避伟大。比罗西尼年轻一代的作曲家中，虽然门德尔松、李斯特、舒曼、古诺等人的宗教音乐里有时也不乏精彩的手笔和有趣的戏剧构思，但大多数这些作品不过是偶尔与时俱进的模仿之作（模仿亨德尔、巴赫或帕莱斯特里那），通常参照同时代的歌剧。宗教风格有适当的保守性，甚至可以古色古香，而且在历史上的大部分时间里一直如此，但19世纪的宗教音乐形式往往令从李斯特到阿瑟·萨利文爵士的众多作曲家望而生畏，仿佛这类体裁的尊贵地位让他们最显著的才华都不值一提。例如，让李斯特的清唱剧《圣伊丽莎白轶事》如此令人恼火的是，作曲家根本的艺术活力在音乐中体现得如此之少，在作品的绝大部分篇幅里，他甚至抑制了自己在音响控制上的天才。

在这一时期宗教音乐的荒漠里，只出现了一片绿洲：安魂曲。仿佛唯有死亡才能在宗教语境中具备足够的人性内涵，激发风格迥异的作曲家纷纷下笔：凯鲁比尼、柏辽兹、勃拉姆斯、威尔第、福雷。短小作品中也有个别几首罕见的成功特例，如布鲁克纳、柏辽兹和威尔第的《感恩赞》，但除此之外，19世纪音乐中的宗教固守于对死亡的再现。或许，人之将死的恐惧是宗教中易于激发艺术想象的唯一范畴。无论怎样，对死亡的再现无需具有异域色彩的如画性（如柏辽兹为《基督的童年》而不得不运用的那类表现特质），音乐在安魂曲中所表现的恐惧和慰藉，也不像门德尔松、瓦格纳、李斯特作品中的虔敬（无论多么真诚）那样具有虚假的人工性。音乐会安魂曲既不是如同时代大多数清唱剧那样作为歌剧的廉价替代品，也不是用音乐表达无内容的虔敬之情，而是浪漫时代作曲家唯一的机会，让他们感到自己可以从帕莱斯特里那到巴赫的宗教音乐伟大传统中借用某个部分，并以自己的语言予以重新构思，再度想象。

第十一章

浪漫歌剧：政治、糟粕与高艺术

政治与情节剧

从1824年的《十字军战士在埃及》开始，迈耶贝尔最重要的歌剧作品直接触及宗教，那是他第一部在国际乐坛获得成功的作品。《恶魔罗勃》（1831）涉及当时流行的中世纪宗教神话和恶魔主题，其中最惊心动魄的时刻是一群堕落修女的亡魂走出坟墓、纷纷起舞的芭蕾场面；《胡格诺教徒》（1836）将圣巴托罗缪大屠杀的宗教冲突呈现在舞台上；《先知》（1849）的主人公是16世纪[1]的宗教领袖莱顿的约翰；《非洲女郎》（1865）则表现了在葡萄牙人探索非洲的过程中，基督教世界与异教世界之间的碰撞。歌剧中宗教主题的盛行在拿破仑时代已然出现在勒絮尔和梅于尔的"奥西恩歌剧"[2]，以及斯蓬蒂尼的《贞洁的修女》（1807），但这种潮流在1830年之后势头更劲，涌现出的作品如贝利尼的《诺尔玛》（1831）、瓦格纳的《唐豪瑟》（1845）和《罗恩格林》（1850）、阿莱维的《犹太女》（1831），

[1] 原著此处误写为"15世纪"。——译注
[2] 奥西恩（Ossian），也译作"莪相"，是凯尔特神话中的盖尔诗人。1760—1765年，苏格兰作家詹姆斯·麦克弗森（James Macpherson）出版了一系列诗集，声称这是他"发现"的奥西恩诗歌作品的"译本"。围绕这些诗歌真伪问题（即是否真的出自奥西恩之手）的争论旷日持久，后来基本证明这些诗歌大多是麦克弗森本人的创作。这些诗集当时一经问世，便引发轰动，传遍欧洲，对浪漫主义运动产生重要影响。此时的歌剧创作亦能反映这一点，书中此处提及的歌剧是勒絮尔的五幕歌剧《诗人奥西恩》（Ossian, ou Les bardes, 1804），以及梅于尔的独幕喜歌剧《乌塔尔》（Uthal, 1806），两部作品均根据麦克弗森出版的诗歌改编而成。——译注

以及迈耶贝尔的歌剧。可能迈耶贝尔对犹太教的忠诚信仰促使他选择此类题材，正如门德尔松宗教立场的暧昧性使之分别写了一部基督教清唱剧和一部犹太教清唱剧。［他的父亲是18世纪最著名犹太人物摩西·门德尔松的儿子，后来转而皈依基督教，将家族姓氏改成了巴托尔迪（Bartholdy）。费利克斯改回门德尔松这个姓氏，令他的父亲甚为惊愕，但他从未重新皈依犹太教。］然而，在歌剧中，宗教已然是政治的代名词。

1838年的《胡格诺教徒》是迈耶贝尔最成功、最有代表性的作品，其政治主旨显然与当时依然备受争议的1789年法国大革命有所联系。剧中16世纪的天主教徒与新教徒分别象征着18世纪末腐朽的贵族与雅各宾派这帮顽固教条的工人阶级群体。歌剧在很大程度上对遭受压榨的工人阶级予以同情（这类歌剧几乎总是如此），但又将之刻画为野蛮粗暴、不愿妥协、易受误导的形象。中产阶级，被困于贵族与平民两个极端党派之间，几乎消失不见，仅剩下一对分别来自对立双方的恋人，就像罗密欧与朱丽叶，他们的"不正当"恋情注定以悲剧告终。这种对16世纪历史进行头脑简单构思的人并不只有迈耶贝尔及其脚本作者欧仁·斯克里布。《胡格诺教徒》首演三年之前，当时最声名显赫的法国历史学家儒勒·米什莱出版了一部关于马丁·路德的著作，书中将新教运动盛赞为法国大革命的起源。"我在16世纪看到了什么？"他如是写道："我看到的是，新教给了我们共和……我是说它给予我们共和——包括共和理念、共和体制以及'共和'这个词。"

严肃歌剧从一种主要涉及宫廷争斗、王室婚姻的贵族艺术（有时伪装为古典神话）转变为一种表现共和思想与爱国情怀的通俗形式，经历了漫长的发展历程，这一进程先于法国大革命，在18世纪的最后几十年里便缓慢起步。

最终，各方面的变化十分迅猛，1830年的法国七月革命更是巩固了变化的趋势，在此之后，巴黎歌剧院对外出租以获得商业利润。严肃歌剧的本质几乎总是政治性的，而从政治角度对风格变化进行诠释也并非现代批评家的专利，而是在当时便有明确反映。路易·维隆医生，这位富有的业余音乐爱好者在19世纪30年代早期租下了巴黎歌剧院，并很快通过剧院的运营大赚一笔。他曾写道，1830年的革命已经让资产阶级掌握实权，因此他决定将巴黎歌剧院打造为资产阶级的凡尔赛宫，作为该阶级新的社会政治地位的象征。

然而，我们绝不可据此认为，严肃歌剧因变成新兴中产阶级趣味的代表，而

真的在商业上有利可图。在这一点上维隆非常坦率：别人问他何以在短短几年里就通过经营巴黎歌剧院发了财，他总回答说是因为自己在政府削减补贴之前及时撤出。政府补贴至关重要。维隆还重新设计了歌剧院的内部结构，将原先通常以预订方式出售给贵族家庭的少数大包厢改换为数量更多的小包厢，让更多中产阶级的上层人士也可以拥有属于自己的包厢。维隆还想方设法减少开支。他曾谈到，在奢华的舞台特效、芭蕾场面、布景装饰上节省支出是不可能的，因为所有这些都被视为巴黎歌剧舞台的核心要素。他也不能拒绝承担那些国际知名歌手所提出的令人咂舌的各项费用（就像现如今的情形）。这样一来，只剩下乐队的乐手们可供剥削，他们对此也无能为力，维隆谈到这一点的时候，口吻中既有冷嘲热讽，也不乏某种羞愧自责。他将乐手们的薪酬削减到了最低限度。当然，若是没有传统的国家补贴，以上一切举措都徒劳无用。

严肃歌剧自其诞生以来就几乎一直得到国家的补贴资助。贵族对歌剧的经济支持在整个欧洲持续存在，其也间接地得到了政府的许可——身边有位芭蕾女演员作情人，在当时是身份地位的象征。我们不能因贵族赞助体制的存在，而误以为当时的音乐就必然反映了贵族阶层的趣味。在拿破仑时代之后，法国和意大利毫无贵族趣味可言。保罗·德拉罗什的绘画作品虽然主要被足够富有、支付得起高昂价格的贵族购得，但这些画作符合广大中产阶级的趣味，同样，1830年后的大歌剧也体现了中产阶级的艺术理想和政治理想，而且政府补贴在当时也像如今一样，让资产阶级爱乐者买得起演出门票。

许多这些严肃歌剧中所包含的简单的政治主旨都类似《胡格诺教徒》所设定的模式：男女主人公基本不被视为与其所属阶级有密切联系，而仅作为个体生命或是超越狭隘的阶级利益，他们在两方力量的夹缝中身陷困境，一边是贵族不道德的腐朽堕落，另一边是工人阶级领导者的死板教条或不为人知的贪婪欲望。迈耶贝尔的《先知》中，多德雷赫特的封建领主强暴了一名农家姑娘；男主人公成为一场反叛运动的宗教领袖，他那位身为再洗礼派教徒的邪恶党羽却逼迫他在自己的加冕礼上不认自己的母亲；最终，他对母亲的爱战胜了一切，为了救赎自己，他炸毁了宫殿，与宫殿里的所有其他人同归于尽。

这种天真而给人快感的阶级斗争故事有时会有所调整，将邪恶的贵族改为外敌入侵，尤其是在意大利这个当时仍旧苦于受到外来统治的国家。在这种情况下，本

土革命者一方会被塑造得更为理想化，但总体上依然教条，依然醉心于毫不留情的复仇（威尔第1854年的《西西里晚祷》中，西西里领袖们煽动法国占领军去强奸西西里妇女，以此来激发当地村民的反叛精神），男主人公或女主人公则依然受困于两方力量之间，如贝利尼的《诺尔玛》。实际上，《诺尔玛》是这种情节模式的上佳范例，将宗教与政治紧密结合：罗马占领军的总督腐朽堕落、有违道德（与诺尔玛生下两个孩子之后意欲带着另一名女祭司远走高飞），诺尔玛的父亲、当地德鲁伊教的大祭司奥罗维索则勉为其难地严格依照德鲁伊教规，宣判女儿的死刑。

威尔第出于其个人原因，偏爱在这种情节模式中将腐朽的贵族替换为邪恶的神职人员，或是在前者存在的基础上补充后者，如《唐·卡洛》或《阿依达》。受压迫的工人阶级在《唐·卡洛》中并不出现在舞台上，而是远在他们生活的佛兰德斯的土地上，但他们在舞台上有一位代表，他们的捍卫者波萨侯爵，侯爵的自由主义理想招致大审判长的憎恶，并因此招来杀身之祸，也导致唐·卡洛的最终厄运。《阿依达》结合了所有这些元素：邪恶的神职人员；征服者的军队；被奴役的一方，他们那位不择手段的领袖因毫不妥协而决定了自己女儿的悲剧命运；还有男女主人公，两人跳脱出各自所属的阶级，背叛了他们的阶级，也背叛了他们自己。

602　　我坚持用这么多篇幅谈论歌剧情节的这种头脑简单的政治背景，原因在于它为我们提供了大歌剧中一些最有力量时刻的非音乐来源，这些时刻具有非凡的节奏活力。19世纪歌剧的这一本质要理应被赋予其真正的称谓，一个任何当代人都能理解的称谓：煽动民心。《诺尔玛》中的合唱"战争！战争！"（Guerra, guerra!）意在以爱国情怀让贝利尼的观众热血沸腾。威尔第的歌剧中有一些场景和咏叹调，听来像是武装动员，而且它们首次演出时也的确是被如此理解的：《游吟诗人》中的"柴堆上烈火熊熊"（Di quella pira）是此类唱段在现如今最著名的例子——它实际上就是一番武装动员，为这部谨慎抑制了政治意义的歌剧平添了显在的政治口吻。追求自由的吉卜赛人与独裁专制的伯爵之间的对立在此剧问世的时代想必足够显而易见；威尔第用音乐气势恢宏地表现了被囚禁的吉卜赛人的思乡之情，对于当时祖国依然被奥地利军队占领的意大利公众而言，这段音乐也必定作为一种隐喻而直击人心，引发共鸣。

是法国大革命发明了作为一种音乐风格的沙文主义，舒曼曾评论说，迈耶贝尔歌剧中一些最富效果的时刻背后都有《马赛曲》作为样板。19世纪的歌剧在很大

程度上受惠于法国大革命时代的康塔塔，包括人数众多的合唱和军队风格的节奏。到1810年，斯蓬蒂尼已动用这些手段在歌剧舞台上创造出具有明确拿破仑气质的壮观效果。然而，真正完善了这种沙文主义技法的是奥柏，也正是他写出的音乐让观众席上的每一个人都感到自己应该冲出剧院，抓起火枪。《波尔蒂契的哑女》1830年在布鲁塞尔上演，据说正是这部作品引爆了比利时革命。正是奥柏从军乐队音乐中借鉴了迈耶贝尔的标志性特征，即让舒曼深感惊骇的那种粗俗特征——在4/4拍的乐曲中，在第2小节或第4小节的最后一拍上发出惊声巨响，这一特点在晚至《阿依达》的威尔第作品中依然存在。

通俗艺术

整体而言，歌剧这种艺术形式声誉不佳，地位低下（它也是所有音乐体裁中最具声望的一种，但这是事情的另一面）。长期以来，大多数戏剧爱好者和音乐爱好者以怀疑的眼光看待歌剧，时至今日依然如此——如同电影一样，歌剧有时似乎根本不是艺术，而不过是一种虚夸矫饰的低级娱乐。意大利歌剧尤其如此（德语歌剧在一定程度上逃过了这一恶名，究其原因，或许如布拉克奈尔夫人[1]所言，因为德语是一门备受尊敬的语言）。菲利普·戈塞特曾非常逗趣地对这一普遍看法进行过一番滑稽而讽刺性的描绘："浮夸的情节，陈腐的曲调，配着'咚恰恰'的伴奏，女高音柔声颤吟，与一支长笛构成三度进行，男高音狂吼high C……"[2] 问题在于，这番描绘并非夸大其词，在大多数情况下，19世纪的意大利歌剧就是这个样子，包括与长笛构成平行三度这样的细节都是如此——虽然《拉美莫尔的露契亚》中的疯狂场景首演时听上去定会显得有趣诡异得多，因为当时的伴奏乐器不是长笛而是玻璃琴。浮夸的剧情在整个19世纪一直行之有效，柔声颤吟的女高音、狂飙高音的男高音乃至"咚恰恰"伴奏，亦尽皆如此。

[1] 布拉克奈尔夫人（LadyBracknell）是奥斯卡·王尔德的三幕话剧《不可儿戏》（*The Importance of Being Earnest*, 1895）中的一个角色。——译注

[2] Philip Gossett, review of *Donizetti and His Operas* by William Ashbrook, *New York Review of Books*, March 31, 1983, p. 30.

旋律曲调的陈腐平庸是最严重的指责，而这一点似乎是个见仁见智的问题——陈腐意味着过于熟悉，过于频繁地被听到。但这恰恰是当时对歌剧的要求——确切地说，一部歌剧若要在问世之初便取得成功，至少要求有一支初次听来便仿佛早已熟悉的原创旋律，能够让听众在演出结束离场时随口哼唱出来。无论是多尼采蒂还是威尔第，他们的戏剧结构若要行之有效，都需要这种既是原创又立刻显得耳熟能详的曲调：仅举两例，《拉美莫尔的露契亚》中的六重唱和《弄臣》中的"女人善变"，若不是让听众初次听来就好像已经听了一辈子的话，便不可能产生恰当的效果。

19世纪的乐迷们对此也心知肚明。威尔第首部常演不衰的杰作《弄臣》首演之后，一位批评家如是描述"女人善变"的演出效果："第一段歌声未落，剧场各处便传来欢呼喝彩，害得男高音没找对第二段的起头。威尔第一定意识到这段旋律一直存在，他只是重新发现了它，他想用这个司空见惯的事实来震撼人们的想象。"这段文字转引自罗杰·帕克一篇专论《弄臣》音乐的有趣出色的文章，[1]他还对此进行了一段奇特的评价："威尔第远非'重新发现'这一旋律，而显然是根据他自己的需求，花了一番工夫打磨这条旋律。"帕克在文中引录了"女人善变"的草稿，他称草稿中的旋律比定稿中"简单得多，平淡无奇得多"。实际上，草稿的结构并没有定稿版本那么对称，第一乐句的结尾也远非平淡无奇，而是毫无说服力。当然，威尔第煞费苦心地"重新发现"一段自古就有的旋律。当他为这一曲调保密时他就知道自己已经成功——就连演唱此曲的男高音都是直到带妆彩排才得以见其真身。帕克谈论道："威尔第完全清楚这段旋律潜在的流行性，他也明白该旋律的悦耳动听想必会削弱其戏剧效果。"这句评论又是错得离谱，而且非常荒唐地暗示说，这个曲调一旦被人们熟知，戏剧效果就会大打折扣，从而在此剧首演后便不再奏效。相反，这里的戏剧效果恰恰有赖于曲调的悦耳动听。

威尔第和多尼采蒂的天才不仅在于此类旋律的创造，而且在于他们对这些旋律的戏剧性运用。但他们二人都不具备贝利尼那种写作贵族气质的长旋律的能力。贝利尼的此类旋律让威尔第既羡慕又嫉妒，但这些旋律在威尔第自己的歌剧中并无用处。在19世纪三四十年代，严肃歌剧在意大利和法国发生了剧烈的变化，而

[1] *Rigoletto*, Opera Guide Series, ed. Nicholas John (Cambridge).

此时正是威尔第在作曲上达到成熟的时期。严肃歌剧完全丧失了原先仅存的贵族式的优雅，变成了一种通俗艺术形式。（实际上，威尔第日后将在《唐·卡洛》和《西蒙·波卡涅拉》第二版，尤其是《阿依达》第三幕中，实现一种新型的典雅与高贵。但这要另当别论了。）

"通俗艺术"是个意味深长的词汇：有多层不同含义，无法精确界定，涉及范围宽广，从民俗传统到糟粕垃圾，不一而足。民俗与糟粕这两个极端足够清晰，但其间的多层含义往往较为模糊。例如，20世纪三四十年代的好莱坞西部片包含有民俗传统的元素，但被更恰当地理解为通俗糟粕，当然，这并未妨碍这一类型片中也有杰作问世。就像好莱坞西部片以及伊丽莎白一世时代的复仇悲剧（托马斯·基德、克里斯托弗·马洛、西里尔·图尔纳、威廉·莎士比亚的作品）一样，19世纪的法国和意大利歌剧更接近这种通俗糟粕，而非高艺术或民间艺术。我们无法摆脱这些术语词汇的常规内涵，但通过以上例子显而易见的是，也会有伟大的通俗糟粕，以及糟糕的高艺术［当然，还有一种特殊的范畴：冒充高艺术的糟粕，目前只有一个德文词可以指称这种情况——"edel Kitsch"，或译作"高贵糟粕"（noble trash）。例如肯·拉塞尔的电影、马克斯韦尔·安德森的戏剧、埃里希·沃尔夫冈·科恩戈尔德的歌剧——每个人都能列出属于自己、带有偏见的清单］。

高艺术与通俗艺术的关系总是十分复杂——部分原因在于，"通俗艺术"这一概念本身模糊不清，如我们上文所见。雅克·奥芬巴赫的轻歌剧、乔治·格什温和哈罗尔德·阿伦的音乐剧、小约翰·施特劳斯的圆舞曲皆为伟大的通俗艺术。这些作品中没有一部自诩为高艺术。而舒伯特和勃拉姆斯经常将通俗的匈牙利吉卜赛主题作为音乐材料用于显然意在具有崇高地位的作品中，如舒伯特《第九交响曲》和《降E大调钢琴三重奏》的慢乐章，勃拉姆斯《G小调钢琴四重奏》的末乐章。同样，柏辽兹在《幻想交响曲》中也写了一首舞厅圆舞曲。

19世纪严肃歌剧的情况则全然不同：我们在此面对的是一种作曲家力图赋予充分的音乐表现并间或将之转变为高艺术的通俗体裁。然而，我们需要一个像"糟粕"（trash）这样的词来指称这种体裁，因为多尼采蒂、威尔第、梅尔卡丹特、阿莱维、迈耶贝尔的歌剧情节和脚本，几乎无一例外地与葛丽泰·嘉宝的电影和塞西尔·戴米尔的史诗片一样粗俗荒唐，其音乐也在很大程度上不失体面地反映了这种

粗俗。我理所当然地认为，审视19世纪的戏剧时，应当心怀一份同情共感，放下怀疑，搁置谴责，我也认为如今的爱乐者几乎都能毫无困难地折服于多尼采蒂、甚至迈耶贝尔作品中那些最精彩的时刻（对于后者的作品来说，这种情况发生的前提是歌剧的演出对音乐有较为明智的处理）。但我们唯有直面这种体裁本质性的糟粕属性，才能理解其中非凡的音乐成就。

我用"糟粕""垃圾""廉价情节剧"这些词并不意味着19世纪的意大利和法国严肃歌剧要比18世纪的糟糕。相反，在我看来，两国严肃歌剧从18世纪到19世纪所发生的变化几乎在各个方面都是一种改善和进步，甚至从政治的角度而言亦是如此。18世纪的正歌剧首先是对专制主义的露骨辩护。当时的首席脚本作者是彼得罗·梅塔斯塔西奥，这位诗人备受同时代人的崇拜，后来却永远失去了曾经似乎保证他声名不朽的荣耀光环。虽然他纯熟的写作技艺显而易见，却再也无法点燃我们的想象力，但他的作品在当时被众多作曲家一次又一次谱写成歌剧，包括亨德尔和莫扎特。大多数这类歌剧都意在赞美专制皇权，而且总是一种并非属于本土创作的虚假形式：英国、德国、奥地利的正歌剧，大多是德意志作曲家用意大利语写成，或是由外来引进的意大利人创作。此类歌剧体现了18世纪政治最肤浅的那些方面：宫廷丑闻、仪式典礼、王朝联姻。

此类歌剧中的心理刻画（psychology，如果这个用词准确的话），同样过分简单，甚至相当原始：在正歌剧中，基本上完全不存在任何人物角色，只有一连串戏剧情境让歌手们表达一系列情感状态。试图在亚历山德罗·斯卡拉蒂、维瓦尔第、亨德尔、约梅利的歌剧中寻找心理上的连贯性和一致性，实在是枉费心机，即便个别分曲品质上乘也无法改变这一状况。唯一保持连贯性和稳定性的方面是歌手的声乐技巧：每当演员阵容发生变化时，几乎总是会有新的咏叹调取代原来的唱段，通常是从其他歌剧作品中改编而来。从梅塔斯塔西奥人工性极强的僵硬的戏剧，到欧仁·斯克里布（19世纪最重要的脚本作者）设计巧妙、多愁善感的情节剧，这一转变不是什么坏事。

高艺术与流行糟粕之间那种非常势利的区分，我们如今不愿依照其表面意义予以接受。面对这一区分，18、19世纪大多数正派体面的悲剧甚至比同时代的廉价情节剧更经不起检验。但若要认识19世纪的思想，尤其是若要理解这个时代的严肃歌剧，这一区分至关重要。大歌剧的一切荒诞无稽，一切空洞造作的浮夸虚饰，

几乎都要归因于对崇高性的渴望与追求。但也正是这种渴求,造就了具有伟大力量的歌剧场景,造就了罕见的大师杰作。19世纪大歌剧的对等物存在于视觉艺术领域。法国学院派的历史画,虽然有学者试图将之复兴,但它如今依然是一种小古玩,只对"坎普"(camp)美学有吸引力。同时代的长篇历史小说始终是过时的奇特玩意儿。大歌剧也有它自己的坎普拥趸,而且它越是荒诞,这些乐迷就越是喜欢。然而,大多数业余爱好者和批评家也都认为,当时有一些作品,从贝利尼的《诺尔玛》到威尔第的《奥赛罗》,超越了19世纪"高"艺术不可避免的粗俗性,使一切关于好趣味与坏趣味的考量暂时变得无关紧要。这一成功的原因或许在于,与历史小说或宏伟的沙龙绘画相比,意大利歌剧传统的粗俗性更为公开坦诚,更松弛舒适:无论如何,唯有该体裁的粗俗性与作曲家们一贯的高雅追求之间的张力,才能让我们理解为何法国和德国批评家总是频繁贬低贝利尼的音乐,而理夏德·瓦格纳却毫无保留地捍卫贝利尼。

自从歌剧在16世纪晚期作为古典时代希腊舞台艺术的复兴而诞生以来,创造一种能够驾驭最伟大戏剧的音乐风格就一直是歌剧的理想,每隔一段时间这一理想就会浮现出来。该理想几乎从未得到实现。根据任何有真正价值的话剧创作而成的大多数歌剧都是对原作的拙劣模仿,很像好莱坞电影对《安娜·卡列尼娜》或《战争与和平》的改编,而且失败原因相同:明星演员的各种迫切需求;制作人的要求;以为除了作曲家之外每一个人都最清楚如何给公众提供他们想要的东西。无论古诺的《浮士德》或昂布鲁瓦·托马的《哈姆雷特》在音乐上有何价值,没有人认为它们是对其各自戏剧原作的充分的音乐再现。穆索尔斯基的《鲍里斯·戈杜诺夫》是罕见的成功之作:为了取得成功,作曲家不得不发明一种更具现实主义特色的新音乐朗诵调,可以充分表达散文唱词,同时又不会变成宣叙调。这种朗诵调是《佩利亚斯与梅丽桑德》和《沃采克》这些20世纪伟大成就的样板和典范。

19世纪歌剧在改编同时代话剧方面的失败更是令人咋舌。18世纪,在莫扎特用博马舍《费加罗的婚事》进行创作之前,改编自同时代任何一部有趣话剧的歌剧中,没有一部像样的作品。莫扎特和他的脚本作者达·蓬特明白,他们在处理此剧时做出了全新的创举,达·蓬特自己特别宣称了这一点。19世纪早期最伟大的德语剧作家是海因里希·冯·克莱斯特和格奥尔格·毕希纳,而在当时甚至没有

作曲家有意尝试改编他们的作品，将近一个世纪之后这一状况才发生改变。在20世纪，莫里斯·梅特林克、胡戈·冯·霍夫曼斯塔尔、弗朗茨·韦德金德分别激发了德彪西、理夏德·施特劳斯和贝尔格的创作灵感。然而，1825—1850年这段时间在歌剧改编话剧方面陷入了僵局。对于如今的大多数批评家来说，1830年之后最优秀的舞台作品是廉价、粗俗的闹剧，其代表是维也纳的内斯特罗伊和巴黎的拉比什的壮观闹剧。实际上，这也是萧伯纳风格赖以形成的戏剧传统。然而，心怀高雅追求的作曲家不会对法国大道闹剧（boulevard farce）的传统感兴趣。

19世纪许多严肃戏剧的荒唐无稽是阻碍现代人理解和感受的一大绊脚石。现代读者很难接受维克多·雨果《卢克雷齐娅·博尔贾》中的这个场景：年轻的格纳罗想要为他那些被毒死的朋友们向卢克雷齐娅复仇，但卢克雷齐娅告诉他不能杀死她，因为他也是博尔贾家族的血脉，是切萨雷的儿子。随后是以下的对话：

> 格纳罗：那么你是我的姑姑！
> 卢克雷齐娅（以旁白的方式说）：他的姑姑！

在这段对话里，扮演卢克雷齐娅的女演员必须向观众表明，她其实是格纳罗的母亲，也就是说，格纳罗是卢克雷齐娅与哥哥切萨雷乱伦的产物。我引用这一对话是要说明，当时的一些严肃戏剧在多大程度上只能被作为某种"高坎普"（high camp）来观赏。多尼采蒂的《卢克雷齐娅·博尔贾》相当忠实于原剧，但以上这个对话的片段在歌剧中被删掉了，甚是可惜。

大歌剧要求原本廉价低劣的情节剧装扮成贵族式的悲剧。唯一真正的严肃性来自对各种强烈情感进行简单直接的表达和演绎，唯一的复杂性则源于在一定程度上有所抑制的对政治抱负的体现。从罗西尼到威尔第的一切歌剧作曲家都生活在对审查官的忌惮中，这些审查官一旦觉察到歌剧中有任何自由主义思想的蛛丝马迹，便会毫不犹豫地严加谴责，因而虽然这种新的政治哲学通常处于戏剧的中心位置，但大多数歌剧对这种政治哲学只会予以间接的表达。

歌剧舞台上的共和意识形态或许始于喜剧性的歌剧，最著名的例子是凯鲁比尼的《两天》，但这种意识形态是在1825年之后，随着罗西尼的《威廉·退尔》以及多尼采蒂、迈耶贝尔、奥柏的作品而获得最强大的力量。其中音乐上最微妙的或许

当属《威廉·退尔》，罗西尼的最后一部舞台作品。此剧从未取得真正的成功，它的失败通常被归咎于笨拙无效的脚本。但失败的真正原因或许在于罗西尼精致高雅的、贵族式的艺术感觉。对于他的许多同时代人来说，他似乎是个迎合大众趣味的流行人物，但他属于比奥柏和多尼采蒂年长的一代人，他无法调动新兴的大歌剧所要求的那种全方位的粗俗性。《威廉·退尔》中，族人们集结的场面虽然具备令人印象深刻的宏大与壮观，但也带有一种尊贵和高尚的基调，在属于新一代作曲家趣味的那种令人沉迷的向前驱动的节奏中，这一基调似乎是其最严重的缺点。

18世纪要求大团圆结局。给正歌剧设计一个悲剧性结局基本上是不被接受的，也非常鲜见。甚至在非音乐的戏剧舞台上，像《李尔王》这样的话剧也要被重新改写，让考狄利娅活下来。严肃的浪漫主义歌剧的肇始或许可以方便地设定为罗西尼1816年的《奥赛罗》，因为原作的悲剧结局得到了保留，虽然苔丝狄蒙娜不是如原剧中那样被掐死，而改成了被刀刺死。这部歌剧的首演在那不勒斯举行，据说此剧的结局在当晚的观众中间引发了巨大的震惊，以至于第二晚上演时，当奥赛罗登场，有些观众冲着台上的苔丝狄蒙娜大喊："小心，他手里有刀！"即便这则逸闻趣事可能是杜撰出来的，但它的广为流传反映出戏剧结局方面的历史转变。18世纪正歌剧的端庄得体已然消失。此时严肃歌剧中可以接受的暴力导致了音乐风格上新出现的粗俗性，但也造就了音乐在情感表现上的直接性与强大力量。在短短几年之内，罗西尼就会在歌剧中再现乱伦与弑母，多尼采蒂的歌剧也将描绘皇室行刑、自杀，还会将几乎所有角色统统毒死。

贝利尼

在半个多世纪的时间里，所有意大利歌剧的音乐形式都遵循着主要由罗西尼奠定的模式，虽然罗西尼自己的音乐从未失去古典风格的端庄得体，而这种体统对于新的题材内容来说已经开始显得有些不合时宜。如果说这些歌剧创作惯例并非由他首创，那么他的声望也使得这些惯例广为通行。这些惯例的基础是由两部分构成的咏叹调或重唱：第一部分是被称为"如歌"（cantabile）（或"柔板"）的慢速抒情段落；第二部分是风格更为辉煌的段落，称为"卡巴莱塔"（cabaletta），

其中旋律要唱两次。卡巴莱塔的曲调通常结构方整，反复的部分用炫技音型加以装饰，通常交由歌手进行即兴发挥。（在二重唱的卡巴莱塔中，我们经常会看到，每位歌手分别将旋律完整演唱一遍，然后两人再共同演唱一遍。）在均为严格韵诗形式的如歌段落与卡巴莱塔之间，几乎总有一个"中间速度"段落（tempo di mezzo），通过采用并不十分严格的诗歌模式，让更具戏剧性的动作得以展开。在二重唱或多人重唱中，会有一个开头段落，称为"紧接速度"（tempo d'attacco），也用不押韵的诗歌，为整个形式进行铺垫，为随后如歌段落的到来做好准备。对这一系列复杂形式进行引入所需要用到的宣叙调和咏叙调（即半宣叙半咏叹）被称为"场景"（scena）。这些惯例有时可能显得很死板，但这个基本框架非常实用，甚至能以出人意料的各种方式适应戏剧动作。本质性的对比是封闭形式与开放织体之间的对比，前者即慢速段落（如歌或柔板段落）和最后的卡巴莱塔，后者则是指对这两个封闭形式进行引入并将之结合在一起的那些部分。[1]正如菲利普·戈塞特所言，这个由五部分组成的结构（场景、紧接速度、如歌段落、中间速度、卡巴莱塔）"到1825年已陷入僵化"，[2]但这个结构甚至晚至19世纪末依然有效。如歌段落使具有强大感染力的情感表达得以充分发挥，这是意大利风格的中心要素。卡巴莱塔为整个结构提供辉煌的收尾。紧接速度和中间速度则为戏剧动作的展开留出空间。

情感表现与动作演绎之间的明确划分是某种朝向巴洛克晚期歌剧观念的倒退，根据这种观念构思，一切动作发生在宣叙调中，咏叹调则是情感的静态呈现。这一点不足为奇，因为19世纪二三十年代的音乐风格在很多其他方面也是向巴洛克风格的回归：均质节奏织体再次出现，反对古典风格轮廓清晰的乐句结构，试图实现乐句之间更流畅的过渡转换。这一时期的歌剧放弃了莫扎特的理想，即，寻找足以胜任戏剧运动的严格形式，乍看之下，这似乎是一大损失。我们在罗西尼的歌剧中很少看到、在贝利尼的歌剧中从未看到那种有复杂动作发生的咏叹调或

[1] 本段的大多数细节出自菲利普·戈塞特的两篇文章以及哈罗尔德·鲍尔斯的一篇文章：Philip Gossett, "Giachino Rossini and the Conventions of Composition", *Acta Musicologica* 42 (1970), and "Verdi, Ghislanzoni, and *Aida*: The Uses of Convention", *Critical Inquiry*, 1, no. 2 (December, 1974); Harold Powers, "La solita forma and the Uses of Convention", *Acta Musicologica* 59 (1987).

[2] Philip Gossett, review of "Vincenzo Bellini und die italienische Opera Seria seiner zeit" by Friedrich Lippmann, *Journal of the American Musicological Society* 24 (1971).

重唱，如苏珊娜将凯鲁比诺打扮成女孩子时唱出的咏叹调，伯爵夫人口述书信的二重唱，伯爵发现藏在椅子背后一条裙子下面的凯鲁比诺这段戏中的三重唱。动作和情感此时被分隔开，就像在18世纪的正歌剧中那样。然而，如果一味地坚持浪漫主义歌剧的保守性，会让我们无法认识到，这些新的封闭形式在情感表达上更为集中。戈塞特称如歌段落和卡巴莱塔是静态的，这不无道理，但这些静态部分却在这一时期的歌剧整体中发挥着动态的作用，这些歌剧不具备18世纪的那种结构更为严整、通过情感的刻画来感动听众的咏叹调。浪漫时代的咏叹调更直接地作用于听众的神经：不是刻画情感，甚至不是表现情感，而是诱发情感，甚至是逼迫情感。至少部分原因在于音乐形式显示出新的简单性特点，其中通常毫无转调，没有调性的对比，也几乎没有和声上的对极关系。18世纪早期和晚期形式结构上的主属对称性不再重要，取而代之的是重复的节奏（有时几近具有令人沉迷的效果），以及单独一条连绵不断、在即将结尾时推向高潮的旋律线。与这种浮夸的简单性相比，就连亨德尔或格鲁克歌剧中最动情的咏叹调都像是一种对戏剧性情感经过中介的反思。在浪漫主义歌剧中，由宣叙调与咏叹调两部分构成的模式被上文所述的五部分复杂结构所取代：在这一规模更为庞大的系列中，各个段落都能得益于一种简单得夸张的形式所具有的即时性与直接性。

这些惯例的危险在于，它们将音乐划分为彼此分隔的区域。大多数严肃作曲家都曾一度反对这些惯例的束缚，尤其是卡巴莱塔形式的死板僵硬。但正如菲利普·戈塞特所示，[1]作曲家们也不断地被这些惯例所吸引。卡巴莱塔要求对主要主题进行反复，批评家和作曲家都认为这一点尤为烦琐累赘，但不幸的是，这个陈词滥调的结构实在行之有效，无法轻易摒弃：用一个激动人心的好听曲调来为一个场景收尾，对于整部歌剧的成功至关重要，而卡巴莱塔形式中的反复部分更是进一步将这个曲调凸显出来，使之过耳难忘。然而，即便作曲家的反抗通常徒劳无果，但他们的反抗与他们最终的妥协顺从一样意义重大，因为这些反抗揭示出这些惯例应当服务的戏剧理想。从一开始，作曲家们就努力减弱这些形式僵化的人工性，力图使之更具连续性，更契合戏剧动作。威尔第在职业生涯的晚期要求

[1] Philip Gossett, "Verdi, Ghislanzoni, and *Aida*: The Uses of Convention"，以及戈塞特对《安娜·博莱纳》手稿的研究专著《〈安娜·博莱纳〉与盖塔诺·多尼采蒂的艺术成熟》(*Anna Bolena and the Artistic Maturity of Gaetano Donizetti*, Oxford: Oxford University Press, 1985)。

出版商在印刷《阿依达》第三幕时，去掉惯常的分曲标记，即"咏叹调""二重唱""三重唱"等。但出版商并未理睬作曲家的要求。[1]

温琴佐·贝利尼登上历史舞台之日，正是这些惯例日渐僵化之时。他承认罗西尼的至高地位，接受这位前辈大师所设定的、众多脚本作者所强加的各种形式。但在诸多重要方面，他的风格是"反罗西尼"的，是对主宰意大利声乐界的那种呆板辉煌性的反叛。他曾写道，他希望创造一个以自己名字命名的时代，希望"公众将在我身上看到一个具有创新精神的天才，而不是对罗西尼强势天才的剽窃"[2]。贝利尼成为一种挽歌风格的至尊大师，这种抒情风格甚至转变了以戏剧动作为主的场景。

戈塞特曾谈到，罗西尼也能写出挽歌的效果，并用《蔡尔米拉》（Zelmira）中美妙的二重唱作为一个鲜见的例子：

[1] 菲利普·戈塞特让我知道，威尔第的手稿将这一幕划分为多个分曲，他对出版商的要求是理想化的事后考虑。（但这确乎反映出作曲家真的关注歌剧的统一性，我们也的确可以在这一幕的结构中听到这一点。）

[2] 1829年2月16日贝利尼写给费尔利托（V. Ferlito）的信，转引自Maria Rosaria Adamo, *Vincenzo Bellini*, Turin: Eri Edizioni Rai Radiotelevisione Italiana, 1981。

然而，乐句结尾的装饰依旧带有某种典型的罗西尼式的辉煌性。这种加花装饰（fioritura）——经常从八分音符运动突然增值四倍变为局促的三十二分音符——正是贝利尼在其第一部成功之作中就开始剔除的元素。应当说明的是，面对乐句结尾的这种突然提速，罗西尼时代的歌手们通常会处理为富有表情的略微减慢。不过，贝利尼笔下更为简单而强烈的装饰在当时的演唱实践中也会带有某种节奏上的自由处理。虽说甚至在贝利尼的后期歌剧中都能找到几个罗西尼式旋律装饰的例子，但这种现象只是个例，不再普遍存在。另一方面，多尼采蒂的作品中始终存在罗西尼风格的花腔，经常有悖于戏剧内涵，甚至有悖于多尼采蒂歌剧艺术特有的那种极尽精彩的新的旋律活力。例如，在1830年的《安娜·博莱纳》中，罗西尼式的装饰贯穿始终，从开头安娜的谣唱曲（或者说是登场咏叹调）：

以及随后国王与乔万娜·西摩尔之间的二重唱：

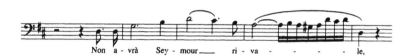

在第二幕令人难忘的悲情三重唱中：

国王亨利八世突然听来像是在回顾罗西尼《灰姑娘》第一幕的终场：

贝利尼在很大程度上将这些音型从自己的风格中清除出去。此类技法可见于他早期的成功之作《海盗》：伊莫金妮的最后一首咏叹调始于一段长笛独奏［稍慢的行板（andante sostenuto）］，旋律的第3、4小节显示出同时代常见的传统的辉煌装饰：

612

这几小节的旋律在人声声部被重写。第3、4小节的装饰更为简单，其表现力却是原来的长笛旋律无可比拟的，虽然也模仿了长笛旋律的结尾。随后，开头几

小节的再现也发生转型。此处同样是情感表现先于辉煌装饰：

旋律线条没有直接从C音下行至F音，而是在第5小节富有表情地走向D音，将整个旋律的音域扩大了一个音。这一旋律再现时，线条甚至变得更为简洁，更加悲情，并且进一步向上运动一个音，攀升至E音：

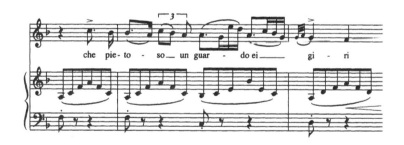

这其实是表现性装饰音的最简单形式——倚音，在传统上有时用作叹息，此处却以新的方式加以运用。原来的旋律就是以这种倚音构成：

在最终的形式中，这些装饰音变成了阿拉贝斯克装饰。其中第一个，

614　其扩展形式最简单：

较为雕琢的是以下这个装饰音的变形：

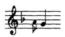

其中女高音先是跃升至D音，此时则变得更为优雅。

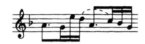

以上这个旋律曲线让我们等待D音的解决，直至下一拍中间的C音，这个短暂的解决悬置增强了以下这个倚音的表现力：

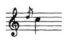

同样，A音到G音的解决也悬置到最后一拍。旋律中短暂的跳进和由此产生的优雅曲线，在微妙的不协和音响上进一步增加了微妙的不协和音响。B♭是A的倚音，必须解决到A音，同理C音要解决到B♭音，D音要解决到C音，而向E音的跳进使这个音萦绕于整个乐句之上。简言之，贝利尼对阿拉贝斯克装饰的布局以最简单的方式发挥出每个音的表现潜能。这首咏叹调的其他位置依然有罗西尼式的加花装饰，但以这种方式对前两小节进行扩展，简单而有力。这个倚音变得不再只是局部效果。它的两次扩充

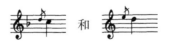

每一次都提升了整个乐句的表现强度，而不仅仅是增强被装饰的个别音的表现力。

此类技法的简捷有效引人注目。它弥补了贝利尼配器手法的简单，贝利尼曾对自己的配器如是辩护："歌唱旋律丰满流畅的特质不支持任何配器（La natura piena e corsiva delle cantilena ... non amettono altra natura d'istrumentazione）。"简洁手法与情感强度的结合，使贝利尼的歌剧艺术免于沾染19世纪夸张形式的粗俗性，面对这种粗俗性，就连威尔第都只能在其最杰出的作品中凭借非凡的戏剧力量才得以幸免。

或许有人会认为贝利尼风格的简单特质在当时会被歌手们的表演所玷污，因为他们总是坚持添加能够展示其声乐技巧的那类装饰，事实也的确经常如此。但这种新风格也影响了表演实践。1827年10月27日，《海盗》在米兰斯卡拉剧院首演。两个月之后，一位乐评人如是评价著名男高音鲁比尼的表演（此剧中的"海盗"一角正是为鲁比尼量身打造）：

> 鲁比尼虽然有时过分夸大他精雕细琢的装饰，在此却奉献了良好趣味的优秀范例：根据一些业余爱乐者的观察，在《海盗》里那首极尽美妙的咏叹调中，他去掉了某些繁复的装饰，将这首咏叹调演绎得甘美而热烈，正如诗人和作曲家艺术灵感的原本流露。[1]

由此可见，贝利尼的创新也影响了表演的风格。据说，当贝利尼听到鲁比尼演唱罗西尼的作品时，他预言说，在他自己的歌剧《海盗》中，听众将听到鲁比尼的演唱方式与此前全然不同，以至于他们会认不出这是鲁比尼在歌唱。很有可能的是，贝利尼是在有意识地革新当时的歌唱风格。无论怎样，当如今的歌手试图以19世纪20年代的风格去表演这一时期的作品时，这并不是件简单明确的事情：它要求表演者尝试去决定在当时的诸种表演实践中，究竟哪些是合适恰当的，哪些已因音乐风格的转变而过时。尤其是，我们必须在两种情况之间做出区分：一方面是卡巴莱塔旋律的重复，在乐谱上会原封不动地将原来的主题再印一遍，但

[1] Maria Rosaria Adamo, *Vincenzo Bellini*, Turin: Eri Edizioni Rai Radiotelevisione Italiana, 1981, p. 457.

表演中要求歌手添加装饰；另一方面是贝利尼新的装饰风格，根据这种风格的要求，表演对乐谱的忠实性要强得多。

实际上，贝利尼的创新是向一种旧有装饰风格的回归，这种风格相应地要求旧式的演唱风格，虽然让人感到是保守的反潮流，却是一次备受欢迎的回归。但在贝利尼之前，作曲家对此类简单装饰的运用从未像他那样集中、强烈。这些装饰音在他的作品中不再是简单的富有表情的不协和音响，而是延长不协和音响的手段，并且在其写作具有惊人长度的旋律方面发挥着中心作用，他的这种能力让威尔第倍感嫉妒〔正如威尔第曾说过的，那"好长好长好长的旋律"（melodie lunghe, lunghe, lunghe）〕。在《凯普莱特与蒙泰古》中，与上文引录例证相同的旧式的简单装饰音延迟了提博尔蒂欧所唱谣唱曲的终止式：

616

这些装饰音必须唱得较为缓慢，且赋予微妙的表情：它们用一种spianato（平

滑地）风格取代了罗西尼式花腔的灵动敏捷，转而强调声乐线条自由、轻柔、以平均时值持续的漂浮与流动。正是这种 spianato 技巧构成了意大利式抒情性的基本载体。在莫扎特看来，spianato 是 parlando（说话式地）的对立面，后者是一种接近说话的演唱风格，而且如莫扎特所言，parlando 是歌剧重唱的基础。贝利尼手法的激进之处在于，他甚至将抒情风格用于重唱和宣叙调。罗西尼很快认识到了这种激进手法，他对《海盗》赞赏有加，但又说此剧"太过冷静泰然，有时缺乏辉煌性。"[1]

贝利尼在《海盗》之后创作的下一部歌剧是《外国人》，此剧甚至比《海盗》更加"冷静泰然"，更加严格坚定地符合作曲家的追求："创造一种严格表达语词的新音乐，为歌唱和戏剧形成共同的、唯一的目标"。[2]这是几乎每一个有独创性的歌剧作曲家的明确理想，但贝利尼此时力图要做的是将一种纯粹的朗诵性风格引入咏叹调和重唱。最后一幕的四重唱"你想做什么？"（Che far vuoi tu?）中，应当作为如歌段落的部分却没有任何严格意义上的旋律，但唯有将它当作旋律而非用 parlando 的方式来演唱，才能令其发挥应有的效果：

[1] 贝利尼对罗西尼创作的最高赞赏主要留给了《威廉·退尔》，因为他的这位前辈大师在此剧中采用法国风格，从而摒弃了他的大部分辉煌的意大利式花腔。

[2] 弗朗切斯科·弗洛里莫的《贝利尼：回忆录与书信集》认为这句话出自贝利尼本人（Francesco Florimo, *Bellini: memorie e lettere*, Firenze: G. Barbèra, 1882, pp. 16-17）。

这里甚至连咏叹调都算不上，而是具有强烈抒情色彩的宣叙调，它让贝利尼在和声上有了新的自由空间：音乐似乎要走向B♭小调，却在最后一刻突然转向G

小调。(这段四重唱在结构上极富实验性。长大的朗诵性段落之后是一个真正的如歌段落,即"小广板"段落,但随后,经过一个新的速度更快的简短段落,抒情的朗诵性段落再现,为声乐部分收尾,而后是一段纯器乐的急板。)

更为惊人的是第一幕终场的三重唱:

人声声部是有节奏的抒情宣叙调。史无前例的是集中体现在单声性乐队伴奏中的迫切表现力。和声上惊人地向下半音转至E♭大调，由此引入一个效果美妙的咏叹调乐句，但挽歌式的强烈表现力依赖于乐队的开头动机，这个动机极尽动人，使得贝利尼在第二幕二重唱的开头又让它作为格言动机而再次出现（这一效果在当时的法国歌剧而非意大利歌剧中更为典型）。

《外国人》的咏叹调–终场表明，贝利尼偏爱表现性装饰而非辉煌技巧的倾向如何让他能够拉长旋律线条：

终止式必须慢而富有表情，而且若要此处产生效果，则之前的乐句在演唱时必须几乎完全不加装饰。此处终止式延迟最后解决的手法，在本质上无异于贝利尼在《诺尔玛》和《清教徒》最著名的旋律中延迟解决的方式。

《外国人》中对纯抒情朗诵调和简约单声线条的实验，贝利尼后来再未如此严格坚定地运用，但这一实验所给予他的技巧造就了其后来歌剧中简单抒情的表现强度，尤其是《凯普莱特与蒙泰古》的最后一场。濒临死亡的罗密欧与朱丽叶最后二重唱开头的宣叙调，起初几乎剔除了所有伴奏：

不应认为此处一切都交由歌手自由处理。贝利尼已经为歌手做了大部分他们分内的事情：表情内置于简洁的线条中，歌手们必须做的只是发出美妙的声音，

并采用最简单、最传统的乐句划分惯例。

甚至在最后两人共同演唱的段落也引入了朗诵风格。罗密欧先唱出一个卡巴莱塔式的主题，但朱丽叶的间插乐句["残酷的上苍"（cielcrudele）]简单得惊人。此处将表现力的分量放在这样一个乐句上，这种手法自莫扎特的作品之后再未出现在歌剧舞台上，而且即便在莫扎特的歌剧中也并不多见：

两人共同演唱的形式逐渐再次让位于朗诵调，随后是一段上行模进，达到高潮：

高潮部分标以 con abbandono（无拘无束，自由挥洒），这在贝利尼的歌剧中很典型：这个非凡时刻的力量的确仰仗歌手的发挥。罗密欧最后的真正死亡再次是朗诵调，中间被他呼唤朱丽叶名字的歌唱所打断。这个段落显示出一种模式，很可能源于罗西尼歌剧中的加速结尾段（stretto），贝利尼日后将对这一模式进行个性化的处理，体现在旋律的后半部分：上行模进时伴随激动的 accelerando（加速），到高

潮处做ritenuto（突慢）处理。运用这一形式的最伟大例证当属《诺尔玛》的结尾。

我们可以总结一下贝利尼如何赋予每种织体以一种抒情的表现强度，将罗西尼式的咏叹调和重唱结构转变为一种更具个人色彩的形式。他将纯器乐的如歌段落引入咏叹调或重唱开头的场景部分，这一手法是在效仿罗西尼的一些精彩先例，但贝利尼具有一种罗西尼作品所缺乏的密度。《海盗》第一幕二重唱［"你不走运"（Tu sciagurato）］之前的场景有着卓越的音乐流动：

甚至还有单纯由乐器演奏的完整正式的咏叹调,例如《海盗》最后终场开头的场景部分,其中的旋律预示了多尼采蒂的"偷洒一滴泪"(Una furtiva lagrima)。这里的抒情性超越了贝利尼从罗西尼的器乐"咏叹调"中学到的那些范例,甚至超越了罗西尼《奥赛罗》中苔丝狄蒙娜与艾米莉亚二重唱之前那段令人印象深刻的圆号独奏。首先,贝利尼的器乐独奏发挥着惊人的戏剧功能:

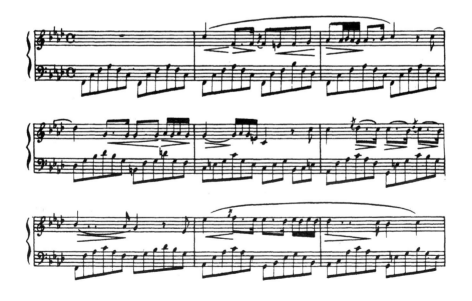

第十一章　浪漫歌剧:政治、糟粕与高艺术

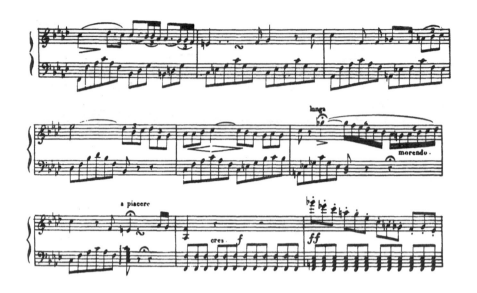

此处，无词的咏叹调伴随着女主角走向癫狂的征兆。与其说这段音乐是对女主角疯狂状态的展现，不如说是对这一状态的悲切评述。赋予动作和宣叙调段落以抒情强度的诸多手法中，除了上述这些，还必须加上另一种——众多的咏叙调，这些人声旋律的片段较为自由地将对话段落拆解开，以抒情的姿态打断戏剧进展。

628 　　与此同时，贝利尼也从另外一个方向入手，将宣叙调风格的段落引入咏叹调和重唱的封闭形式。我们在前文已通过《外国人》看到这一手法最激进的运用，而且在更早的《海盗》中，伊莫金妮的谣唱曲（登场咏叹调）也已在主要的慢速段落（Andante assai mosso）中包含有半宣叙性或朗诵性的织体。此处的创新在于宣叙性段落在形式结构中的位置，要求这段朗诵调的人声线条要以抒情如歌的方式唱出：

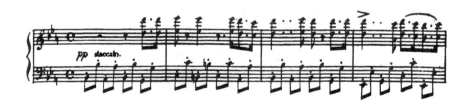

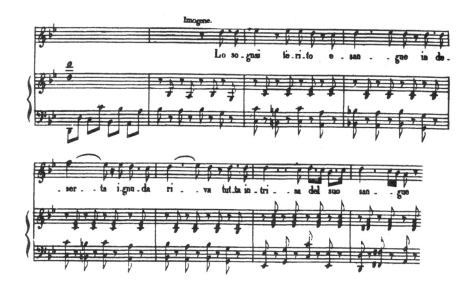

贝利尼的倒数第二部歌剧《腾达的贝亚特里切》是一部不尽如人意的杰作,首演堪称灾难,如今基本无缘舞台。男女主人公都乏善可陈,但此剧却拥有一些贝利尼笔下最了不起的音乐。我们可以举出两个最精妙的例子,展现出贝利尼将抒情性与戏剧性融于一体的理想。第一幕终场开头的二重唱呈现出一支单独的极尽平衡的旋律,作为公爵夫人贝亚特里切与爱着她的朝臣奥洛姆贝罗(Orombello)之间的对话:

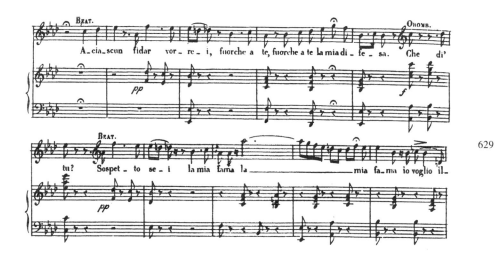

第十一章 浪漫歌剧:政治、糟粕与高艺术

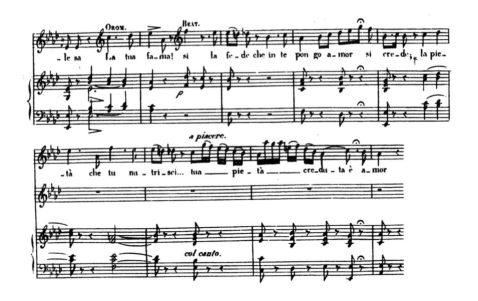

这一技法并非贝利尼首创，但当旋律在这番你来我往的对话中被分解切碎时，其宽广的抒情性便获得了非凡的张力。

比这更令人印象深刻、更具创新性的手法是，在一段场景（scena）的中间用一段器乐咏叙调，让歌手的演唱中途打断它并最终为它收尾。此剧的第二幕中，米兰公爵菲利波（Filippo）的咏叹调始于一段极为丰富多样的场景。菲利波思索着他即将判给妻子的死刑。他的宣叙调变成了一段抒情的咏叙调，随后又变为纯器乐独奏，公爵先是对这段独奏予以评述，而后又接过独奏的旋律并将它唱完，在此，器乐与人声线条合而为一：

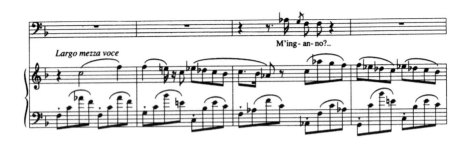

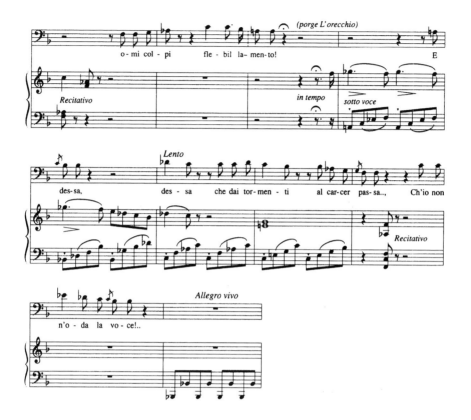

贝利尼音乐的情感力量在很大程度上来源于以下两种手段所产生的张力：一是旋律所勾勒出的那些悠长、持久的阿拉贝斯克装饰，二是用极尽简单的方式凸显旋律中富有表现力的不协和音响。在《清教徒》著名的疯狂场景中，我们先是听到埃尔薇拉的声音从后台传来，唱出一个贝利尼笔下最具力量的乐句：

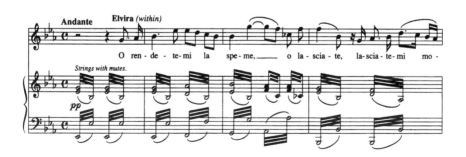

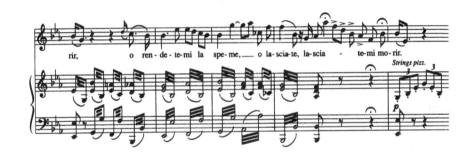

第3小节的C♭音向上跳进至F音后才解决到B♭音，这次延迟解决放大了这个C♭的表现力。而其中的F音却从未得到解决，这一拒绝解决的手法是贝利尼有别于其前辈作曲家之处——这个不协和音（原本应为导向E♭的倚音，但这个E♭却从未出现）属于带有C♭的那个和弦，并在乐句走向新的和声时让这个和弦继续回响。

疯狂场景的主要旋律显示出贝利尼对必然到来的解决和终止式予以延迟的艺术：

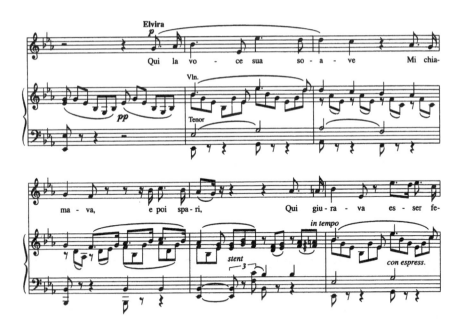

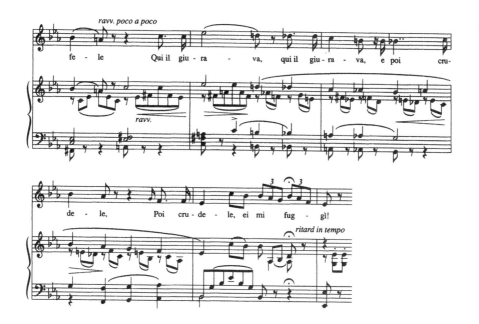

这个旋律的非典型之处在于，其中有些音（如第3小节中）只出现在乐队声部，人声显然无法将整个旋律线条唱完整，而这恰恰昭示着此时陷入癫狂状态的女主角深感悲伤和痛苦。第5小节美妙地显示出贝利尼以怎样的方式甚至拒绝让旋律在半终止上停顿。两小节之后人声的短暂停顿，正是一个减七和弦的半音化不协和音响出现的时刻，这个和弦驱使音乐走向终止式，而终止式的实现经历了一次长大、缓慢的下行，就在收尾前还突然富有表情地再次向上攀升。现如今我们可能会对贝利尼这种简单甚至原始的伴奏感到愉悦，但其音乐的这一特点也经常饱受谴责：正如他曾宣称，他的旋律要求高度专注的聆听，因而任何其他音乐要素都会干扰和分散听者的注意力。

这种专注的强度在一定程度上源于旋律的长度，也由于旋律超越了听众预期的音区范围。在贝利尼最著名的咏叹调，《诺尔玛》的"圣洁女神"（Casta Diva）里，第一段的第二部分从整首咏叹调开头的有限音区中擢升，效果卓著，并以运动更为缓慢、更为宽广、更具迫切感的轮廓，与咏叹调开头几小节的惯例性装饰形成对比：

第十一章　浪漫歌剧：政治、糟粕与高艺术　　677

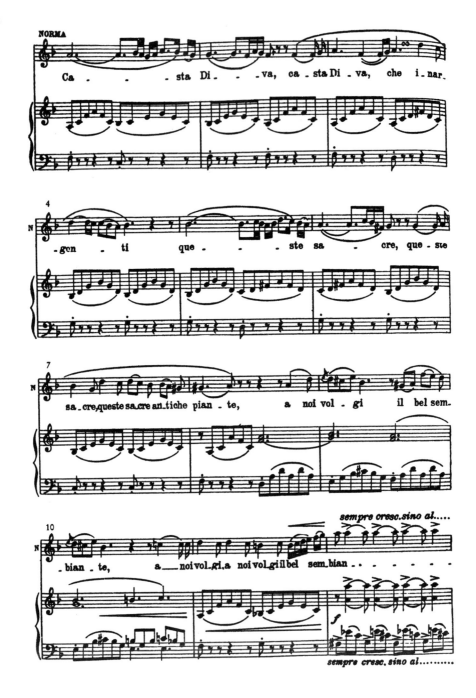

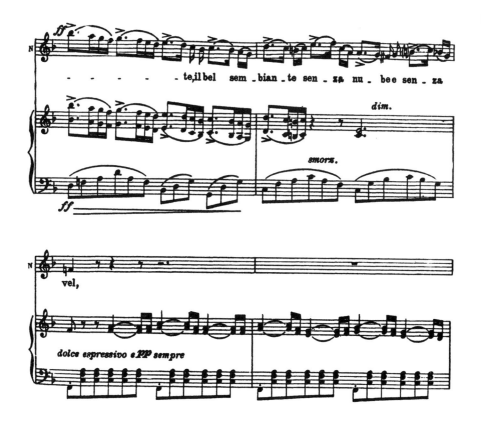

张力的增强十分微妙,且依赖于最简单的细节,尤其是第5—8小节几乎完全重复1—4小节,只是在音高与和声上从主大调向上移至上主音小调。典型体现贝利尼音乐手法之精简的一处是第2小节的终止式回音:

如何在第6小节美妙地转变为:

这里的变化或许显得非常微小,但足以增强音乐的感染力。旋律中静态的前半部分与动态的后半部分之间的对比,也在微观层面上有所体现,即开头两小节

第十一章 浪漫歌剧:政治、糟粕与高艺术 679

与随后两小节之间的对比。贝利尼的艺术最突出地体现在，从第9小节开始，音区的扩充与情感的强化不是骤然发生，毫无准备，而是循序渐进，（尤其是）持续不断。旋律中丝毫没有向某个高音的大幅度跳进，而是在和声的推动下坚韧不懈地稳步前进，随着第11小节末尾突然的加速而走向高音B，这一过程着实摄人心魄。在这一高潮之后，情感的强度也丝毫未减，而是加以控制地缓慢下行。最后这几小节里的每一拍都以旋律中的不协和音开始，表现力一直持续到最后的主音。

贝利尼的至高成就是《诺尔玛》全剧的最后一场，他维系长大线条的能力在此被用于整个加速结尾段：

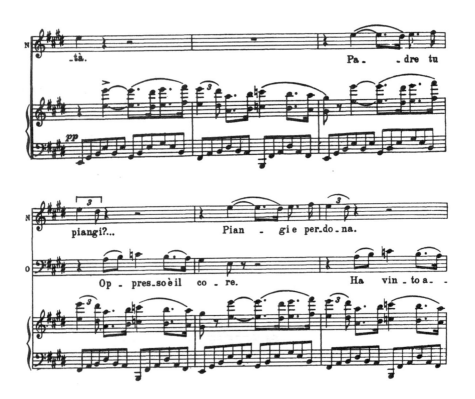

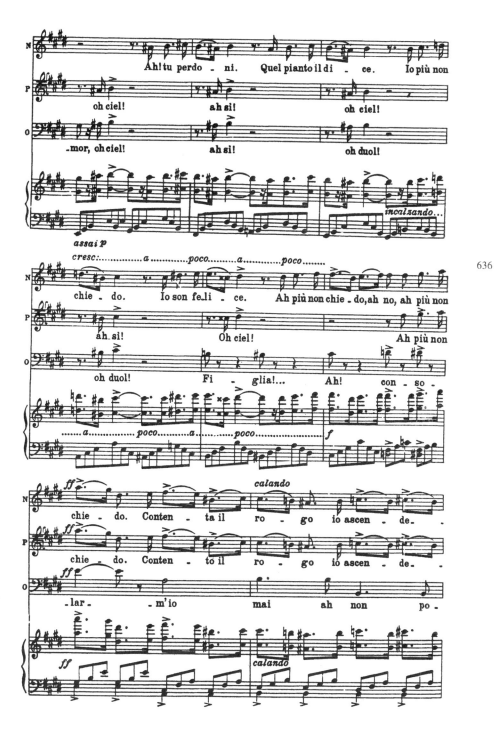

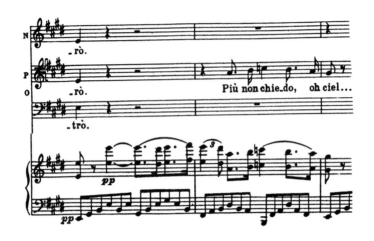

637　　瓦格纳曾在听到这一段落时，充满仰慕之情地惊呼："这个，理夏德·瓦格纳根本做不到！"实际上，这也是贝利尼的音乐艺术中，瓦格纳唯一曾经学习掌握的部分，《诺尔玛》的最后这场也始终是瓦格纳诸多音乐创作的典范，晚至《特里斯坦与伊索尔德》依然如此。

　　歌剧自产生以来就面临的主要问题之一在贝利尼最优秀的作品中几乎不复存在：音乐中的动作问题。他并未解决这个问题，而是予以忽略或回避。例如，《诺尔玛》的音乐，甚至是如德鲁伊人的行进和战争动员（"战争，战争！"）这样的合唱，都是一系列扣人心弦的情感状态，抒情而强烈。它们存在于音乐的时间里，却似乎无关戏剧的时间，或者说无关动作的时间。在某种程度上，一切歌剧都必然如此，当音乐形式充分实现时，动作暂时停止存在，但任何其他歌剧都不像贝利尼的作品这样，戏剧事件在音乐中的实现下降至几近为零的程度。这并不是因为他歌剧的散文部分薄弱乏力，而是因为韵诗部分的表达与呈现有着强烈得多的情感，这种情感力量使得围绕该部分的戏剧上下文显得无足轻重。甚至在诺尔玛宣告复仇这样暴烈残酷的段落"你最后还是落在我手中"（In mia man alfin tu sei）中，抒情性依然压倒了一切戏剧发展：

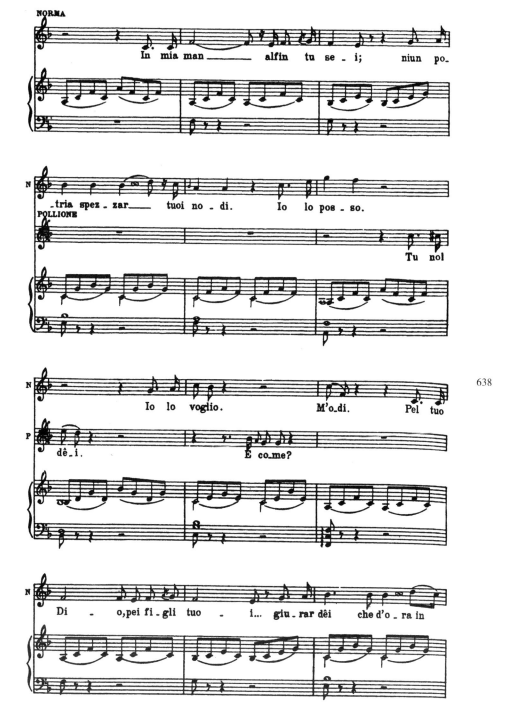

这也是为什么《诺尔玛》中发生的事情似乎如此之少，而且几乎全部发生在最后一幕。此剧有如拉辛的话剧，尤其是《贝芮妮丝》，戏剧动作暗含在浓烈的情感表现中。从某种意义上而言，这是19世纪早期歌剧风格的理想，但在这个世纪的其余时间里却不受欢迎，贝利尼的挽歌式的旋律也无法重现——当然，除了被肖邦重现之外。瓦格纳和威尔第都深受贝利尼的影响，但他们所实现的抒情与戏剧的融合，与贝利尼所设定的条件迥然相异。贝利尼的创作并非死路一条，而是一座遗世独立的丰碑。

迈耶贝尔

迈耶贝尔没有贝利尼细腻的敏感性，不具备贝利尼仅通过旋律营造强烈情感的艺术，也不像多尼采蒂那样创造出的曲调仿佛是唱词文本直接自然的流露（他既没这个兴趣也缺乏这个能力）。但迈耶贝尔对长时段歌剧节奏的感觉在他那个时代无人能及，直到瓦格纳和威尔第在19世纪40年代晚期的作品才可与之媲美。他对大型结构单位（场、幕乃至整部歌剧）的音乐建构的理解，为瓦格纳早期和晚

期的作品以及威尔第为法国舞台所写的歌剧树立了典范。迈耶贝尔并不止是明白如何让创作奏效,而是对营造持久的戏剧力量有着一种神奇的本能。对于音乐与舞台动作的关系,他的掌控几乎从未失手:他似乎始终能够意识到,音乐分曲的有效性不仅依赖其内容,也同样依赖于它在歌剧中的布局方式。

迈耶贝尔虽然是他那个时代最著名的作曲家,如今却永远无法重新获得当年荣耀的哪怕一丁点儿。究其原因,与其说是因为他的作品已一落千丈,无法复兴,不如说如今想要对他重新评价是件成本太高的事情。例如,《胡格诺教徒》要求至少6位具有国际舞台经验并因而享有权威地位的歌手,包括3名能够胜任难度最高、最辉煌段落的女高音演员,此外还要求频繁的场景变换、复杂精致的舞台布景、庞大的管弦乐队,而且必须对大型群众场面进行多次排练。就连理夏德·施特劳斯的《没有影子的女人》都不会要求如此高昂的预算经费。此外,迈耶贝尔的作品也不再被严肃对待。就我所知,近来为数极少的几次复排要么是在暗示舞台导演们可以较为自由地运用所有此前被禁止的那些最荒唐的舞台效果,要么是某位明星歌手炫示才华的肤浅秀场,配以一众平庸的卡司和从不精心排练的乐队。

迈耶贝尔饱受诟病:旋律平庸,和声乏味,节奏重复。这些说法都不假,虽然针对每项指责都可以找到不少值得景仰的例外,但这使人颇为好奇:这些令人厌恶的手段何以让他在1830年之后的歌剧作品中构建出如此长大的一系列非凡卓绝的效果。除此之外,还有配器,这方面倒是经常赢得赞誉——也理应如此,因为迈耶贝尔在配器上的技艺和创意有时能达到柏辽兹的水平。不过,在他的重要作品中,他主要获益于柏辽兹曾经的成就,而柏辽兹出身于生机勃勃却基本遭到低估的法国传统,该传统常在探索新的器乐音响上进行实验,包括梅于尔和勒絮尔,罗西尼为法国舞台所写的作品也利用了这一传统。然而,迈耶贝尔的作品中有些段落结合了对乐器音响的敏感性与卓越的原创性。《胡格诺教徒》第一幕拉乌尔的咏叹调中有一段伴奏起初仅为中提琴独奏,游移于人声声部上下:

641　在此我们无法区分配器与整个音乐构思。值得注意的是，这段在音响和对位写作上均匠心独运的助奏线条，凸显出的是迈耶贝尔笔下最精彩的旋律之一。

然而，让迈耶贝尔享有显赫地位的并非配器手法，而是戏剧冲击力：他通晓如何让音乐适应动作——尤其是，如何让音乐适应法国历史题材情节剧那些错综复杂的剧情。其咏叹调的旋律经常仅仅是刚刚够用；和声也相对缺乏创意，直到最后一部作品《非洲女郎》才吸收了瓦格纳音乐的某些经验；但音乐对戏剧动作的匹配无懈可击——清晰、简洁、有效，且原创性极强。他追随奥柏的做法，将喜歌剧快速展开的手法运用于悲剧，但逻辑性要比奥柏强得多。严肃的法国歌剧此前在凯鲁比尼和斯蓬蒂尼手中已变得过分庄重，步履过慢，令人难以忍受，而从某种意义而言，迈耶贝尔对此类法国歌剧进行了一定程度的"降格"和粗俗化。

他摧毁了原有的尊贵庄严,但保留了宏伟壮观,以及对崇高的标榜。事件在其音乐中快速展开,恰到好处地符合观众理解剧情所需要的速度,而不会造成不流畅、不连贯、不清晰的问题。

在威尔第《唐·卡洛》(同样为巴黎舞台而写)第四幕问世之前,《胡格诺教徒》的第四幕在法国大歌剧中始终无可超越甚至无可匹敌。这一幕中,天主教贵族会面,让几位僧侣对他们当晚用来屠杀新教徒的短剑予以祝福。男主角拉乌尔(新教徒)被女主角瓦伦汀(讷韦尔女公爵,天主教徒)藏起来,暗中听到天主教贵族们的密谋,正打算赶快去通风报信,加入即将惨遭血洗的新教徒群体,却因瓦伦汀情不自禁的爱情表白而耽搁,这一耽搁,后果致命。

甚至那些对迈耶贝尔敌意最深的诋毁者,甚至是舒曼,都对这一幕钦佩有加,它可谓是浪漫时代文化图景中最壮丽、最动人的创造之一。天主教密谋者们的合唱 —— 如舒曼所观察到的,建基于《马赛曲》—— 精神抖擞,器宇轩昂,却没什么品质,也毫不精致。任何贝利尼式的精雕细琢都不适用于此:迈耶贝尔是在将这些贵族塑造成一群暴徒。下一首分曲,对凶器的赐福仪式中,考究的音乐同样会显得十足荒唐。这是一首圣歌,有着巴洛克风格的附点节奏伴奏,当时被认为适用于宗教音乐,却别有一种史无前例的野蛮凶残的效果:

圣歌每个乐句结尾处尖锐的弦乐走句有种讽刺意味,该走句再现时在配器上添加了木管组精彩的尖啸,进一步肯定了这种讽刺意味:

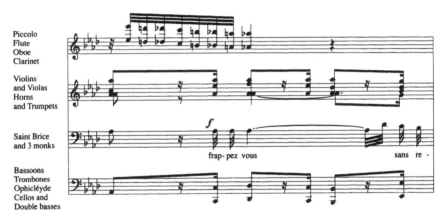

这里并不是在描绘或再现戏剧动作,甚至不是在表达情感,而是通过刺激听众的感受来引发听众的情感反应。此处的音乐与其说是一面镜子,不如说是一种刺激。或许可以说这一手法类似几年之后龚古尔兄弟的"艺术家风格"(style

artiste），这种风格并不意在描绘，而几乎可以说是将感性再现的东西反复灌输到读者的头脑中。音乐对情感的激发，要么是通过刺激听觉（如这首分曲），要么通过爱抚听觉（如在其他段落或作品中）。这直接指向了理夏德·施特劳斯的风格。

贵族密谋结束之后，那首爱情二重唱处理一个简单动机的方式，几年之后将成为一种威尔第式的感染力：

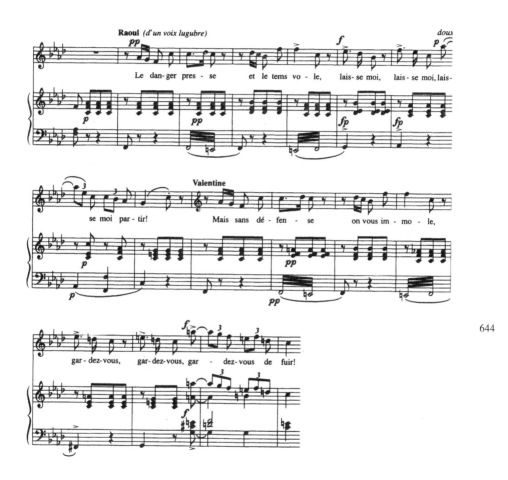

二重唱的高潮是拉乌尔理解了瓦伦汀无法抑制的爱情表白的意义，迈耶贝尔在此的创造日后将成为后世歌剧作曲家最重要的构思设计之一，为后来大多数感人至深的内心呼喊树立了典范模板，威尔第、普契尼等人作品中充满激情的场景往往以这种呼喊收尾：

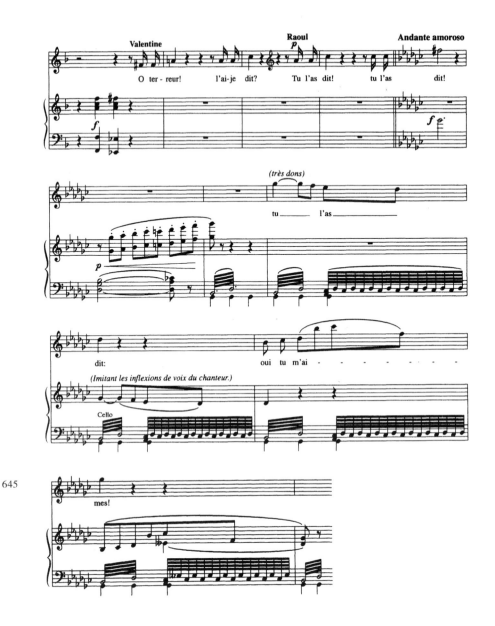

此后的几十年中，人们对这一段戏都记忆犹新：弦乐震音，大提琴旋律，向高音区的驱动，尤其是极富表现力的旋律曲线既极尽甘美，又有着九度不协和音响的轮廓以及突出的三全音——这是迈耶贝尔最精妙的灵感之一。不同寻常的是，要知道，这段音乐是最后临时添加的：男高音演员觉得自己在这场戏结尾没唱够，于是拿给迈耶贝尔一些新的唱词，让他加进去。这一段落将一个戏剧动

作的时刻纳入令人难忘的抒情形式中，而这种时刻通常会留给带伴奏的宣叙调。这一时刻是《茶花女》中维奥莱塔的精彩呼喊"爱我吧，阿尔弗雷多"（Amami Alfredo）的鼻祖，也是《假面舞会》以下场景的典范：艾米丽娅情不自禁地向里卡尔多表白，延迟了后者的离去，造成致命的后果——这一场景几乎照搬《胡格诺教徒》，也使用了弦乐震音、大提琴旋律，情绪激动的男高音的呼喊也恰到好处地来临。

迈耶贝尔处理歌剧的手法或许显得有些愤世嫉俗。他的音乐不像多尼采蒂的那样，是对人物角色情感的直接表达，而是对观众的工于算计的操控。必须承认，在一部关于16世纪宗教和社会问题的歌剧中设置一出冰上芭蕾（然而在演出时用的是当时新发明的旱冰鞋），[1] 确乎有些讥诮与厌世意味。但这种厌世倾向反映了卓越的脚本作者欧仁·斯克里布的剧作观念，在斯克里布看来，历史上的重大转变依赖于微不足道却生动鲜活的偶然事件——宫中有人端来一杯水，或是西西里反抗军的头领发现自己是法国占领军将军的私生子。瓦伦汀无意识的爱意表露和拉乌尔的犹豫不定恰恰属于这种微不足道的事件，而法国新教徒们此时的生死攸关、安危未定则凸显出一切历史行动中存在的个人因素，但这样一来也存在将历史转变为廉价情节剧素材的危险。迈耶贝尔深知如何最大限度地利用这种"剧情突变"（coup de théâtre），如何使之成为悉心安排的复杂音乐形式的中心。他赋予历史题材的情节剧以非凡的音乐活力。他比罗西尼和奥柏更加显著地为浪漫主义大歌剧树立了其他作曲家可以从中有所习得的典范。他不像贝利尼提升意大利歌剧尊严那样让法国大歌剧变得尊贵。大歌剧在他手中依然是一种声誉不高却富有效果、时而焕发出伟大力量的舞台艺术形式。

[1] 在此是指迈耶贝尔《先知》中第三幕第一场中的芭蕾场面"溜冰者"（Les Patineurs），此剧故事的发生时间为16世纪，原著此处误写为"15世纪"。——译注

第十二章

舒曼：浪漫理想的成败

非理性

19世纪早期，疯癫既令人惊恐，又使人着迷。1796年6月9日，年轻的查尔斯·兰姆写信给他同样年轻的友人塞缪尔·泰勒·柯勒律治，谈及自己曾在精神病院度过的一段短暂时光：

> 我时而回顾这一经历，总心怀某种沉郁的妒忌。在它持续的这段时间里，我度过了许多纯然幸福的时光。柯勒律治啊，直到你发了疯，你才能奢求遍尝幻想所带来的壮丽与狂野。如今一切在我看来都是那么索然无味，相对是这样。

一些年之后，在1819年，威廉·布莱克因深深着迷于《精神错乱观察录》[1]一书中关于宗教癫狂的一段文字，而在此书的扉页上写下了一段对诗人威廉·柯珀[2]幻觉的描述，柯珀当时在多年饱受宗教忧郁症困扰之后刚离世不久：

[1] 原名为 *Observations on the Deranged Manifestations of the Mind, or Insanity*，作者是德国医生约翰·卡斯帕尔·施普尔茨海姆（Johann Gaspar Spurzheim）。——译注

[2] 威廉·柯珀（William Cowper, 1731—1800），英国诗人，在许多方面是浪漫主义诗歌的先驱。——译注

循道宗（Methodism）等，第144页。柯珀前来跟我说："唉，我总是精神失常，因此永不得安宁。你能让我不要真的发疯吗？我将永无宁日，直至死去。啊，我躲藏在上帝的怀抱里。你虽然留住了健康，却与我们所有人一样疯癫——比我们所有人更加疯癫，将疯癫作为躲避无信仰的庇护所——躲避培根、牛顿、洛克的庇护所。"

"疯癫作为躲避无信仰的庇护所"，躲避现代科学和哲学潮流的那种在当时令人感到单调、不满足的理性。然而，重要的是，单纯凭借宗教似乎还不足以提供充分的庇护所——无论是欧洲大陆和英国确立已久的保守教会还是广受欢迎的新兴教派，都无法填补这个思想和情感上的空白。约瑟夫·德·梅斯特尔[1]可怕的宗教思想认为，任何宗教机构都依赖于盲目服从某个绝对专制的神圣意志，正如一切文明和文化都要依靠持续不断地动用极刑。这种宗教思想是一种变为严格教条的宗教忧郁症——实际上，这也解释了为什么19世纪的知识分子非常奇怪地总是痴迷于这一思想。

与布莱克一样，钱拉·德·奈瓦尔[2]在1855年也坚持认为精神错乱在本质上是健康的，他最了不起的作品《奥蕾莉亚》（Aurélia）的第一页目的在于描述他自己在精神疾病期间的感受和幻觉，其中写道："我不知为何人们称它疾病——我感觉再好不过了。"到19世纪初，对于作家、画家和音乐家而言，疯癫不单让人逃避日常生活的苦痛，不单是反抗无法承受的社会环境和使人虚弱的哲学思想，而是获得了一种新的意识形态感染力：疯癫是创造力的来源。

要是说疯癫当时已成为风尚，会显得很残酷，毕竟疯癫总是由深刻的痛苦所造成，但这一说法也不无道理。在希腊古典时期和中世纪的世界里，已有疯癫激发近乎宗教敬畏的先例，但这一观念在19世纪获得了新的力量。生于1780年左右的这代德语作家中，有几位最杰出的人物若是根据大多数临床标准都会被诊断为

[1] 约瑟夫·德·梅斯特尔（Joseph de Maistre, 1753—1821），法国哲学家、作家、律师、外交家，在法国大革命后主张恢复教权至上、封建等级制和君主制，反对启蒙思想。——译注

[2] 钱拉·德·奈瓦尔（Gérard de Nerval, 1808—1855），法国作家、翻译家钱拉·拉布吕尼（Gérard Labrunie）的笔名，法国浪漫主义的代表人物，尤以诗歌和短篇小说著称。——译注

患有精神疾病：弗里德里希·荷尔德林[1]在人生的最后几十年中都在近乎彻底的精神分裂中度过；海因里希·冯·克莱斯特[2]以协议自杀结束了自己的生命；[3]克莱门斯·布伦塔诺[4]患有与柯珀一样严重的宗教忧郁症和抑郁症。在这几人以及其他一些人的个案中，最卓越的创造工作都在精神疾病发作之前完成（他们不同于伟大的英国疯癫诗人克里斯托弗·斯马特[5]和约翰·克莱尔[6]，这两位的一些最值得铭记的著述是在精神病院里写就）。然而，对于这些作家（以及他们的许多同时代人）来说，疯癫既是一种理想，也是一种反理想（anti-ideal），既超越了意识，逃脱了理性主义机械且盲目的运转，却也无法被控制，并可能以个体心智的毁灭告终。

对于浪漫时代的艺术家而言，疯癫绝不仅仅是理性思维的崩溃，而是不同于理性思维的另一种选择，不仅会带来不同的洞见，而且会产生一种不同的逻辑。正如荷尔德林在1801年所写：[7]

> 因此！极乐的癫狂喜欢嘲弄讽刺，
> 当它在神圣的夜里突然攫住歌手。[8]
>
> *Drum! und spotten des Spotts mag gern frohlockender Wahnsinn,*
> *Wenn er in heiliger Nacht plötzlich die Sänger ergreift.*

疯癫是一种无法预测的灵感。它有着自己的展示仪式，自己的说服方式，有着一种属于暗夜和梦境的逻辑，这一逻辑在某些方面与白昼的逻辑同样强大，同

[1] 弗里德里希·荷尔德林（Friedrich Hölderlin, 1770—1843），德国诗人、哲学家。——译注
[2] 海因里希·冯·克莱斯特（Heinrich von Kleist, 1777—1811），德国诗人、戏剧家、小说家。——译注
[3] "协议自杀"指的是两个或两个以上的人共同寻求死亡的计划，不论采取的方式是自杀还是他杀。1811年11月21日，克莱斯特在柏林的万湖（Wannsee）开枪杀死了他的女性朋友（也可能是恋人）亨利埃塔·福格尔（Henriette Vogel），随即自杀。——译注
[4] 克莱门斯·布伦塔诺（Clemens Brentano, 1778—1842），德国诗人、小说家，曾与德国诗人阿希姆·冯·阿尔尼姆（Achim von Arnim）共同编订出版德国民间诗歌集《少年魔角》。——译注
[5] 克里斯托弗·斯马特（Christopher Smart, 1722—1771），英国诗人。——译注
[6] 约翰·克莱尔（John Clare, 1793—1864），英国诗人，以对英国乡村风光的描绘著称。——译注
[7] Friedrich Hölderlin, "Bread and Wine", 第47—48诗行。
[8] 采用林克中译本《浪游者》，人民文学出版社，2016年，略做改动。——译注

样具有说服力。这一点最清晰地体现在E. T. A. 霍夫曼的作品中，他对舒曼产生了最深刻的影响。在霍夫曼笔下的故事里，日常现实的世界与虚幻错觉的世界共存，并且后者赋予前者以深意："真实"世界优先，但若要理解这个世界，便必须借助那个始终在场、经常十分荒诞的非理性世界，那个属于暗影、魔幻、妄想症的世界。

舒曼从17岁开始便害怕自己变疯，这种恐惧感始终挥之不去。直到他短暂一生的末尾，这种忧虑才变成事实。1854年，44岁的舒曼，距离死亡还有两年，主动把自己关在精神病院里。在他20岁至30岁这段创造力最旺盛的岁月里，他常在疯癫这一观念上做文章，不仅在音乐作品而且在批评著述里，将疯癫的元素融入自己的创作，创造出杂乱无章、精神分裂却又富有逻辑的精彩效果。无论舒曼的个人性情如何，这些元素显然是风格元素，而非自传性元素。我们甚至没有正当理由将之视为舒曼个人生活的浅层反映。即便在极少数的情况下我们会发现舒曼的艺术与人生之间的某种有趣的呼应，我们也必须牢记，正如浪漫时代的艺术家不会着意让他自己的性格显而易见地遵从作品自身的风格个性，他们也不会渴望通过作品表现自己的性格。人生与作品相统一的浪漫理想并不意味着让作品附属于、依赖于艺术家的个人生活。那些最有趣的作曲家对自己人生甚至个性的安排和调用，是为了最有效、最具说服力地实现他们的创作计划和艺术构思。有一个很常见的观点认为，作曲家的个人生活经历（爱情、成功、绝望）为他提供了确切的情感体验，他会以某种方式将这些体验在音乐中诠释出来——甚至是这样的观点都站不住脚。对于许多作曲家来说，纯音乐经验是一种不亚于任何音乐之外经验的强烈感受。实际上，我猜想在某些情况下（尤其是贝多芬），作曲家力图在音乐之外的人生中找寻与音乐自身带给他的体验同样有力、集中的经验。

无论疯癫的来源是个人生活还是风格元素，舒曼感到疯癫既有着不可抗拒的吸引力，又让他反感厌恶，既令他着迷，又使他惊恐。事实上，他是瓦格纳之前在音乐中对情感的病理状态进行最有力再现的作曲家，而且他的某些音乐作品因规模相对较小，从而拥有那些形式必然较为弥散的大型舞台作品所不具备的集中性。的确，规模尺度小对于舒曼的技法而言有时至关重要：最强有力的时刻常常几乎毫无准备地到来，让听者大吃一惊。篇幅庞大的作品无法以这种方式出其不意：在交响曲或歌剧中，甚至是一次意外的戏剧性反转都必须经过悉心的引导和

铺垫，而纯然对心理产生冲击的高潮则需要更加审慎周全的布局。因此，舒曼能够实现一种瓦格纳和威尔第无法获得的震惊效果。

《海涅声乐套曲》Op. 24的第三首是舒曼最卓越的成就之一。海涅这首诗娓娓道来，怀旧而苦涩。音乐总是会让此类韵诗具有更为直接的情感冲击力，但没有人会怀疑舒曼此处音乐非同寻常的情感强度，以及他将海涅迷人的中心构思转变为一种幻觉：

> 我在林中漫步
> 唯有忧伤与我相伴：
> 往日旧梦
> 翩然潜入我心。
>
> 谁人教你们这话儿，
> 天空中的鸟儿？
> 安静！若是我心听到，
> 痛苦便会再次袭来。
>
> "有位年轻的姑娘走来，
> 一遍又一遍地唱着：
> 于是我们鸟儿便学会了
> 这美妙金色的话儿。"
>
> 你们不应告诉我，
> 你们这些小巧狡猾的鸟儿。
> 你们想夺走我的悲伤。
> 但我谁都不信。

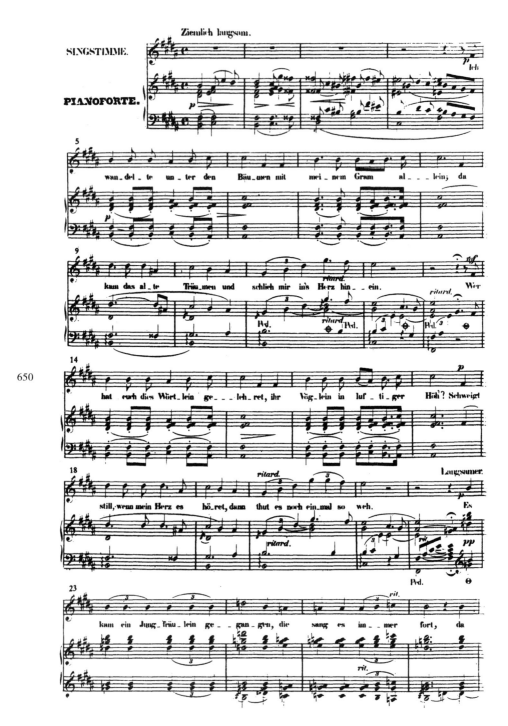

引子是假对位的大师手笔——我这里说"假"并非贬义,而是指此处几乎找不到真正的复调写作,却造成复调的错觉。这段引子听来好像是四声部复调,但上方三个声部奏出的是同一个线条,大多数时候为平行进行,偶有独立运行。这个线条是整首歌曲的基础,是对随后到来的音乐进行部分综合:

这里的线条并未收尾,也未解决,而且会一直保持这种状态直至第四段(即最后一段)诗节。情感充沛的表现特征源于不厌其烦地使用勾勒出旋律轮廓的三全音:

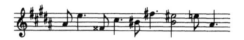

人声进入的开头并无多少表现力；质朴低调，口吻中立，前四小节毫无运动感，不过是重复同样的几个音，所用的和声也是最简单的主和属。随后的四个小节——"往日旧梦翩然潜入我心"——是一切浪漫主义音乐中最有力量的手笔之一：乐句开始运动、扩充，音区范围加倍，和声与复调突然变得更加复杂。跟引子一样，这一乐句的顶点也是G♯音，而且实际上是通过三重运动到达G♯音。这一强调手法对于整首歌曲而言至关重要。次中音声部先是在第9小节半音上行：

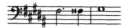

随后人声线条（由钢琴上方线条叠加）下行至G♯音，随后又向上跳进至高八度的G♯音，这两个G♯各有一个装饰音予以强调，营造出一种富有表情的努力攀升之感：

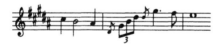

这个美妙的动机随后在下行模进中先后被中音声部和次中音声部重复，次中音声部的这次重复再次来到G♯音，并将这段诗节结束在关键的九和弦不协和音响上：

这段诗节后半部分的美妙仅在一定程度上是由于跟旋律开头的无表情、中立性形成对比。舒曼灵感的典型特征是一切变化同时发生的方式：和声变得更加丰富，第11小节突然节奏加速并跃升至高音区，带有一系列模仿的复调变得更为复杂（此处变成真正的对位）。正是由于这一切发生得太快，才使得此处的情感如此浓烈。然而，这里最非同寻常之处（也是表现强度的主要原因）在于，复调是"真的"，终止式却是"假的"。也就是说，这一段结尾处的旋律模仿了全终止的形

式和结构（实际上，如果用对了和声则的确是全终止），但未能完满解决，而是结束在一个不协和和弦上。这个乐句既是完整的，也悬在半空。一方面是令人心满意足的完满收束，另一方面是一次符合逻辑的简单模进最终抵达的却是对完满解决的挫败——正是这两者的结合使这个段落模棱两可地反映了诗人的灰心放弃与不可能实现的渴望。诗歌中暗含的这一矛盾通过音乐变成了直接的感官经验。

第二段与第一段仅在两个方面有所不同：开头乐句的力度不再是轻描淡写的 *piano*，而标以 *mezzo forte*，因而要求表演也采用更为强调突出的口吻，但精彩的第二乐句又回归原有的轻弱力度；更为重要的是，此段的最后一个音不再是G♯，而是惊人的G♮。从第一段的G♯下降至第二段的G♮不仅重复了引子基本旋律线条的高潮，也为第三段鸟儿们的歌唱进行铺垫。

起初看来，第三段（第23—30小节）建立在持续出现的G♮音上，因而位于G大调。在什么情况下，某个调性其实并非一个调性？当它不过是一个简单的和弦时；当主音不是和声解决的中心或基础时。第三段具备所有这些否定性质，因而它其实并不在G大调；但它也不处于任何其他调性。

对不真实感予以增强的首先是透明缥缈的音响和放慢的速度。但这种音响在一定程度上依赖于模糊的和声——确切地说，这里的音响和音色强化了这种模糊性。钢琴声部在这一段中是一成不变的 *pianissimo*，大多数时间里位于声乐线条之上（声乐线条由男高音演唱），因而声乐实际上为虚无缥缈的伴奏提供了低音声部。由于此处是舒曼和其他德语艺术歌曲作曲家的作品中十分常见的一种情况，即钢琴声部的上方线条大体是对人声旋律的叠加，所以此处的效果便显得尤为奇特而令人不安，低音声部（位于人声声部）与两个八度之上的钢琴旋律几乎始终平行进行：个别例外之处实际上反而强化了低音声部与高音声部的平行关系。钢琴有四次突然在略低于人声的位置提供了新的低音声部，但这新增的低音声部非常近似人声旋律（第23—24小节及其他几处）：

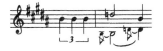

谱例中带连线的装饰音表示低音声部必须略先于旋律，以得到凸显（舒曼作品中的装饰音必须在拍点之前奏出，肖邦作品中的装饰音则在拍点上奏出）。我们

必须牢记,男高音是在比记谱低一个八度的位置演唱,因而歌手的音高与钢琴低音声部的音高完全一样。

这些增加的低音声部音符之所以重要,不仅在于它们是对人声动机的呼应,也因为它们为音乐平添了和声上的暧昧性。第三段开始时仿佛G♮是低音,仿佛这个和弦是原位和弦,但低音声部突然被上行动机B-D接手,由此只给出G大三和弦的第一和第二转位,而且再未听到那个原位和弦。简而言之,第三段本质上是由一个G大三和弦的固执重复构成(实际上总共重复了20次),而其中第3和第7小节所做的不过是对这个和弦轻微润饰一下。G大三和弦的20次重复依然不会让我们感到音乐是在G大调,之前的转调也并未建立新的调性。对G大调的暗示与它精致描绘的鸟儿的歌唱一样不真实。也不存在从G大调回到B大调的转换过程:第四段径直回到B大调的"现实",仿佛第三段从未存在 —— 在某种意义上也的确如此。

G♮音从未出现在第三段的旋律中,旋律的中心依然是B音。实际上,第三段的旋律轮廓是全曲人声旋律前两小节的一种扭曲的变体:

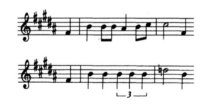

原初形式中的几乎一切音乐运动都被剔除。第三段是静止不动的:没有发展,没有方向,是一个静态听觉形象。G♮音在此段每个和弦中的存在,虽然未能成功确立G大调的调性,但造成了一切动作暂停的感觉。当然,这种静态感直接作用于情感。时间仿佛停滞:音乐犹豫不决地盘旋于一个没有坚实基础的不确定的调性区域。

最后一段开始时重现了歌曲开头的中立性乐句,简朴如一首民歌。随后第二乐句再次走向G♯,并让旋律线条逐渐向下运动,回顾的不是第一段富有表情的动机,而是引子的轮廓。旋律线条这次解决到了D♯:

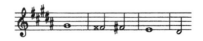

甚至钢琴演奏者的左手声部也呼应了这次下行运动的一部分：

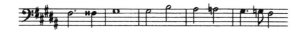

人声收尾之后，钢琴尾奏重复了引子，但此时的力度用 mezzo forte 代替了 piano，上声部和内声部的线条都解决到了D♯：

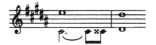

无论对于微观层面的表现细节，还是对于宏观层面的结构，G♯与G♮之间的碰撞都是中心要素。第一段将G♯用于获得崇高启示的高潮时刻；第二段在最后一刻将G♯降低至G♮，效果惊人；第三段将G♮放大为一种非现实的幻想；第四段则解决了这一对立冲突。最后一段钢琴声部的末尾表明，作曲家依然专注于这个细节：

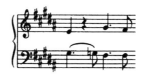

下方声部的G♮出现之后，上方线条立刻重申G♯，随着这次解决，情感逐渐淡出了音乐。结尾释然而苦涩。

舒曼的音乐凸显了海涅诗歌中隐藏的苦涩，从而摧毁了原诗的轻快感。旧梦重现的感受在歌曲中要比在诗歌中更为强烈，更加痛苦。诗人心怀悲伤的神经质状态不再显得机智，而变得苦闷痛楚，鸟儿们的歌唱也不再是文学性的修辞，而成为怪异的非理性幻觉。一个单独的和弦走火入魔地持续重复，造成仿佛有一个新的中心调性的假象，却短暂而不具说服力；密度和织体突然加厚，音区骤然扩充，旋律与和声运动猛然充实；半音化关系与轻弱力度共同营造出的终止式却成为悬置的不协和音响——这些音乐手段赋予诗歌前所未知的力量。这首歌曲的形式基本上是源于舒伯特作品的半分节歌形式，略有变化的AABA结构，但作曲家通过两个手法使之变得有些与众不同：对A段的前两次出现不予以任何解决，赋予B段某种难以归类的和声特性。当最后一个和弦到来时，低音声部本应有的主音

被去掉，留下一个悬置的B大调第二转位主和弦。舒曼在《狂欢节》中，将同样的结尾用于他作为"内向者"的自画像《约瑟比乌斯》。这一手法使乐曲的收束既完整又不完整，留下最后主和弦的和声，却抽走了低音声部的根音，仿佛仅留下主音的众多泛音在回响。解决毫无疑问，却又没有最终定论。舒曼在其短暂的音乐生涯中创造出他最备受瞩目的作品，不是通过对古典手法和形式予以发展扩充，而是对它们进行颠覆，有时削弱其功能，甚至使之暂时令人费解。

让传统的音乐逻辑暂停奏效，这一现象或许最为鲜明地体现在舒曼有时试图破坏听者对小节线的感知。舒曼这样做很少是为了造成自由的印象，如在华彩段中（像门德尔松那样，例如门德尔松的《E大调钢琴奏鸣曲》通向末乐章的引子），而是为了营造冲击力和震撼力，仿佛在原有的节奏体系之外出现另一个与之相抗衡的节奏体系，突然造成原有体系的失效，但又无法完全取而代之。这类效果的最著名例子出现在《C大调钢琴托卡塔》靠近结尾处：

以fortissimo奏响的两个和弦与同一小节内以pianissimo奏出的其余部分之间的对比起初只是在表面上显得十足惊人，但它为每小节重音的转移提供了基础，十六分音符上拍开始听来像是一个更为抒情线条的下拍。[1]对小节线的期待持续了一段时间，但到了高潮处，之前出现的新的节奏体系开始在左手声部再次显现，

[1] 显然，这里的力度要持续16个小节，虽然舒曼在后面不再写出力度标记，而是交由钢琴家做出正确的判断和处理。

进而两种节奏体系平等竞争了四个小节，直至左手在第256小节最终猛然服从了小节线：

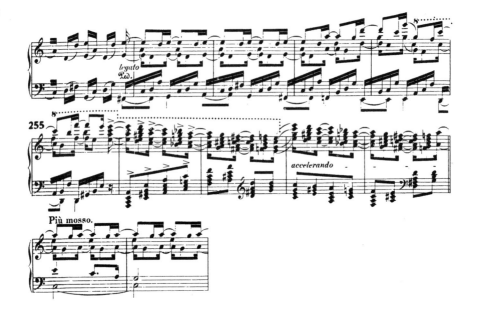

一处与上例类似但更具扰乱性的效果出现在《幽默曲》中,右手标以 *mezzo forte* 和"仿佛不按原速",左手标以 *pianissimo* 和"按原速":

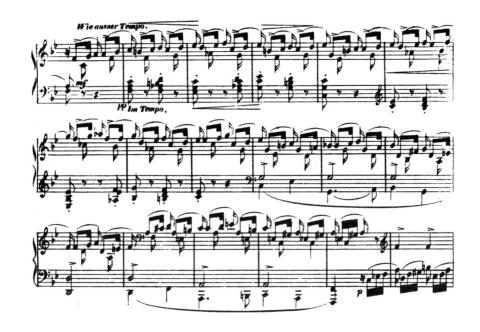

"Wie ausser Tempo"（仿佛不按原速）并不意味着自由弹奏，而是指右手在演奏时听来好像记谱如下：

在节拍上与左手和小节线形成冲突。（页边码574引录的门德尔松《E大调钢琴奏鸣曲》末乐章引子中的 senza tempo（不严格按速度），也应以同样的方式演奏。）同样，贝多芬《降B大调钢琴奏鸣曲》（Op. 106）最后的赋格乐章的引子中，节奏也不是自由的（作曲家甚至给出了节拍器标记），但音乐中并无小节线的感觉，实际上贝多芬省略了小节线。然而，在舒曼的《幽默曲》中，左手继续执行谱面上的小节线，同时右手使之移位，两者的这种结合演奏起来相当棘手。必须将这种节奏效果区别于此前作曲家（尤其是莫扎特）构思的那类精巧的交叉节奏（例如莫扎特《双簧管四重奏》末乐章的八对三节奏）。与交叉节奏相比，舒曼作品中的节奏对立一方面更简单，另一方面也令人困惑得多：双手都是简单的2/4拍，但步调不一致。这一手法所建立的是一种自相矛盾的节奏框架。

这是舒曼风格的一个极点——但它是一种隐藏的常量，是其众多创作中一种潜在的可能性，他的作品中有许多和声与节奏上的细节如此频繁地暂时发生错位，以至于很可能一发不可收而形成某种真正成体系的矛盾冲突，这种潜在的危险对音乐构成的威胁，从未远离表层，随时可能显现出来。对于《幽默曲》的这一页，作曲家当然意在使之既严肃也幽默，尤其要具有随想性和幻想性。

《幽默曲》是舒曼在20岁至29岁之间所写的伟大钢琴作品中的最后一部，是他全部创造中最老到精妙的作品之一，或许也是最微妙、最具个人色彩的一部，虽然对大型结构的掌控不再具备他写在一两年之前的《大卫同盟舞曲》和《C大调幻想曲》中显示出的全部力量与活力。然而，古典风格的节奏和句法的错位处理早在多年之前已开始出现在他第一批出版问世的作品中。在某种意义上，舒曼的风格具有寄生性：常依赖于唤起听众对此前作曲家作品的期待（尤其是贝多芬的作品）。充满悖论的是，这种依赖性恰恰显现出他的原创性：他的模仿很少完全屈从于模仿对象而缺乏独立性。舒曼对贝多芬的形式予以扭曲变形，以服务于他自己迥异于前辈作曲家的音乐意图。

贝多芬与克拉拉·维克激发的灵感

舒曼早期创作的《克拉拉·维克主题即兴曲》Op. 5，建基于贝多芬的《"英雄"变奏曲》，既揭示了舒曼对前辈的依赖，也显示出激进的原创性。主题是克拉拉13岁时所写，而和声配置则完全出自罗伯特之手。旋律本身一直被认为比较笨拙，但正是这种笨拙使之具有一种极端个人化的特性，也提供给舒曼一些最个人化的灵感。克拉拉·维克无疑才华横溢，她或许是19世纪女性作曲家遭受偏见的主要牺牲品，这种偏见实际上一直持续至今。诚然，克拉拉学院气息最少的作品全部写在她18岁之前，但门德尔松同样如此。克拉拉作为作曲家的追求在婚后被罗伯特压制，虽然在此之前她已然决定自己不得不放弃继续创作的努力，放弃以作曲为职业的一切希望。她独具个性的旋律乐思常常充满创意、别具一格，但大型形式几乎总是衍生自他人的作品。例如，她的《D小调谐谑曲》Op. 10

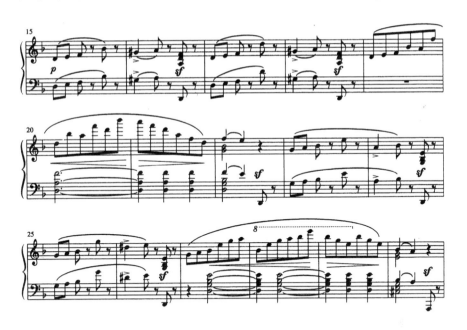

显然是肖邦《B小调第一谐谑曲》的某种简化：

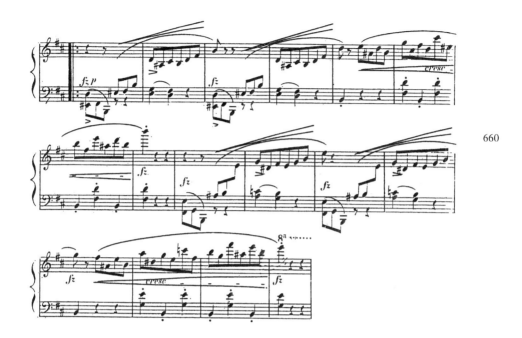

她最美妙的灵感是《音乐晚会》(Op. 6)中的《夜曲》(Notturno),对于一个16岁的青少年来说堪称了不起的成就:

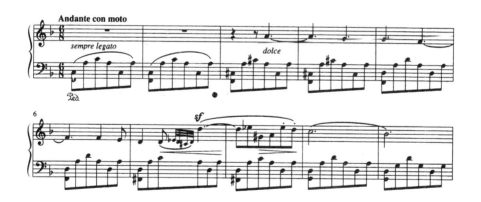

此曲显示出她对悠长旋律线条的娴熟掌控,同时代任何其他作曲家的作品都无出其右者。罗伯特·舒曼将之纳入其《新事曲》的最后一首,作为某种致敬,在大型形式中赋予它克拉拉从未企及的非凡效果:它仿佛一份回忆,被称为"来自远方的声音"。然而,我们完全无法恰当评价克拉拉的创作,因为她在作曲方面从未获

得丝毫正当的鼓励，甚至后来的勃拉姆斯也未曾给予她这样的鼓励。

舒曼以克拉拉的主题为基础的这部即兴曲是一套相对严格的变奏曲；作品一开头就立刻公开承认对贝多芬《"英雄"变奏曲》的效仿。贝多芬变奏曲的开头神秘而幽默，只有低音声部：

舒曼保留了神秘，舍弃了幽默。他还摒弃了界定主调的开头和弦：他不需要如此果断坚定的清晰性。（有趣的是，贝多芬《致远方的爱人》也始于相同的和弦，而李斯特在将这部声乐套曲改编为钢琴曲时，也只有这个和弦被省略掉。生于1810年左右的这代作曲家显然希望音乐中少一些明确的界定。）由此，舒曼的低音线条更为暧昧，更富鲜明的诗意，成为一段抒情的引子，导向克拉拉的浪漫曲主题：

以此形式，主题仿佛从低音声部中生发出来，作为低音声部的某种助奏旋律，在第二变奏中，舒曼在低音声部之上写了一个新的旋律，让克拉拉的主题和他自己的新旋律以对位形式共同奏响。然而，最具舒曼个人色彩的手笔是第一变奏：

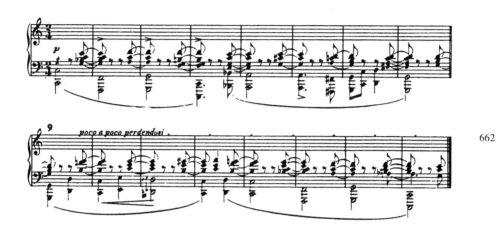

处在和弦持续中间的重音体现出舒曼神秘的幽默感，类似《阿贝格主题变奏曲》将近结尾处的效果（请见本书第一章）。这些重音表示，和弦在变成不协和音响的过程中必须持续鸣响，但演奏上自相矛盾的不可能性足让作曲家兴趣盎然。通过这样的音乐舒曼永久地扩展了音乐体验。对不协和音响的处理具有革命性：在和弦奏响之后立刻改变低音，使和弦延留从而成为不协和音响，这是传统技法。然而，在休止符之后才解决每个不协和音响却是对传统的公开挑战。每次短暂的休止将不协和音响与它的解决分隔开，使得每次解决——在与低音进行持续错位的节奏中——变成新的起音，而不是张力的释放。这一手法颠覆了作为西方调性基础的协和音响与不协和音响之间的关系。

第4小节中，当解决终于实现时，低音声部发生变化，本应是短暂的协和音响的东西此时已然是另一个不协和音响。休止符是这段变奏诗意情调的主要来源：它们将人的呼吸感施加于键盘乐器。在短暂的休止期间漂浮着的不协和音造成了不断富有表情的音响，而充满悖论的是，右手毫无旋律线条之感，所有的一切不过是伴奏性的和声。第11、12小节在G♯音上的高潮处，旋律的效果突然短暂出现在上方声部，而线条并未中断。最美妙、实际上也最富有表现力的细节出现在这段变奏的结尾处：右手倒数第二个和弦的最低音A♭一直持续到这小节末尾的解决。

这使得最后的和弦不再是新的一次起音，而首次成为张力的释放。延留音使我们注意到中音声部的半音下行：

其中的 A♭ 无疑反映了三个小节之前旋律高潮上的 G♯ 音。然而，当和弦的其余部分消失时，这个音突然孤立，并独自继续歌唱——这是舒曼标志性的独特手笔。

在这部作品完成大约二十年之后问世的第二版中，舒曼删掉了这个和弦中独自一音延留的原创效果。我们在此遇到了舒曼后来修订年轻时的作品所带来的问题。一位四十多岁的作曲家对自己写于十年、二十年之前的作品失去共鸣是可以理解的。此外，舒曼对精神失常的恐惧与日俱增，而且早期作品再次出版之后不久，舒曼就主动住进了精神病院。在某些情况下，仿佛舒曼是要对自己的早期作品浏览一番，删去所有可能显得失常甚至古怪的部分。在此曲的修订版中，他不再允许第一变奏中的 A♭ 音在倒数第二个和弦消失后继续保留，正如在《大卫同盟舞曲》中，他也不再允许第一乐句结尾的 B 音继续鸣响而成为新旋律的第一个音。在这两处修订中，舒曼抹去了自己最特立独行的音乐创意，似乎是为了让作品听起来跟其他人的差不多。让单独一音自己脱离音响团块，再没有比这更舒曼的效果了。

然而，或许不应该用纯粹个人化的原因来解释一种宏观得多的现象。在19世纪50年代早期，即舒曼此曲第二版问世的时期，艺术氛围已发生变化，回归更为学院派的古典主义的倾向开始风行，勃拉姆斯即是该潮流最伟大的代表。更为重要的是，在这一时期，对于我们如今依然视为浪漫主义的那种风格，所有艺术门类在维持其革命性的原创活力时都遇到了困难。安格尔把自己许多早年的绘画作品都重画了一遍，为的是让这些画作具有他所认为的更为古典的气质，华兹华斯、柯勒律治、歌德、塞纳库尔、夏多布里昂对各自的伟大早期作品的修改常常与舒曼的修订一样损失惨重，而且原因基本相同：每位作家最激进、最具特色的手笔要么被删除，要么变得缓和，失去棱角。所有这些艺术家在很大程度上丧失了当初的信仰，这份信仰曾激发了那段让他们找到个性声音的岁月。

《克拉拉·维克主题即兴曲》的第三变奏在后来的版本中被删掉。这段变奏是一段典型的练习曲，练习用从头至尾全然对立的节奏框架来演奏旋律与伴奏：

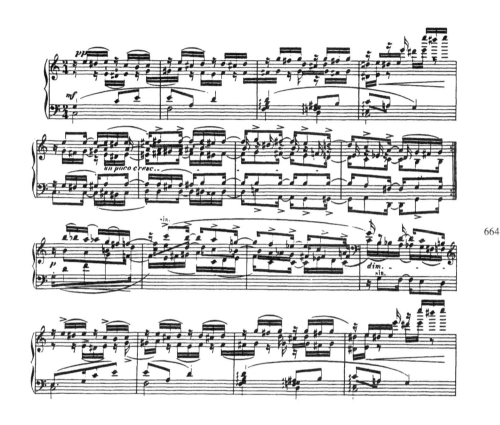

在第二版中取而代之的是一段门德尔松风格的新变奏：

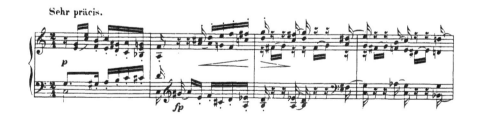

这段变奏也很迷人，说明后来的修改并不一定质量下降，但总会失去一些个性特色。

《克拉拉·维克主题即兴曲》的结尾部分回到贝多芬的模式，但此时也受到巴

第十二章 舒曼：浪漫理想的成败

赫的影响。贝多芬《"英雄"变奏曲》结尾是一首精彩的赋格加主要主题的回归。贝多芬在此综合了三种传统：赋格形式的终曲，作为辉煌的快板幻想曲的终曲，主题以较慢的原初速度再现。舒曼在此基础上添加了源自巴赫组曲的第四种传统：作为赋格吉格舞曲的终曲。奇怪的是，舒曼在这里先写了一首质朴平实、未用赋格技法的吉格舞曲作为一段完整的变奏，在此之后又写了一首赋格。

贝多芬用原主题的低音声部作为赋格的主题：

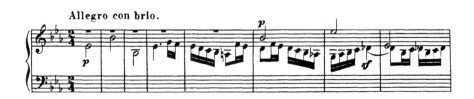

舒曼对贝多芬的模仿毫无个性，以至于我们必须假定他期待我们注意到他的模仿对象并领会他自己的处理：

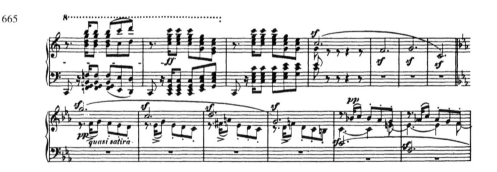

在19世纪，赋格已成为传统技艺的展示，写作功力的证明。除了与贝多芬较量，舒曼还依循了凯鲁比尼所奠定的标准赋格模式。

然而，他在此曲中也一度尝试了一种极具个人色彩的复杂的节奏结构，多种节奏周期自相矛盾的冲突对峙几乎是史无前例：

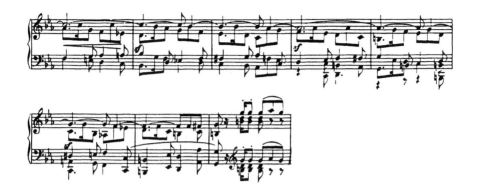

基本拍号是6/8拍，吉格舞曲的节奏也以每小节都重复出现的模式稳定保持6/8拍：

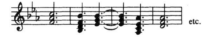

但和声序进，简单的五度循环，却在以9/8拍运行，或者说以每一个半小节为单位。和声每9拍下行一个二度：

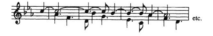

旋律线条是二重性的：带有下行三度的四音一组，每组9拍，该模式每次重复时以下行音阶的方式下移二度；切分节奏的上方声部则重新组织这个下行音阶的节奏，通过延留某些音，形成12拍一组和6拍一组的交替，与下方声部的9拍一组形成对比：

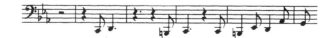

下行音阶只在弱拍上运动，使得每两个小节出现在下拍上的 *sforzndo*（突强）的布局模式更为鲜明，跟旋律模式与和声模式都不一致。低音声部有一次复杂的加速，较晚进入这一段落，驱动了属和弦上的半终止：

一份表示各种节奏模式之间关系的图表将会清楚说明这一切（请见页边码667）。

这些各自独立的模式虽然很难在演奏中清晰呈现、明确划分，却不会给人过分卖弄技巧的印象。基本的和声太过简单，但所有这些交叉节奏赋予它一种稠密感，在下行和声序进的不同声部上投射出持续变换的光泽。低音声部的进入，与其他一切均步调不同，戏剧性地凸显了走向终止式的运动。巴赫的影响在此显而易见：巴赫比他同时代的任何其他作曲家更倾向于对简单的和声序进予以多样的变化，但巴赫从未企及舒曼这页乐谱的动态复杂性。

结尾赋格的靠后一段结合了最非钢琴化的织体与极为钢琴化的效果：

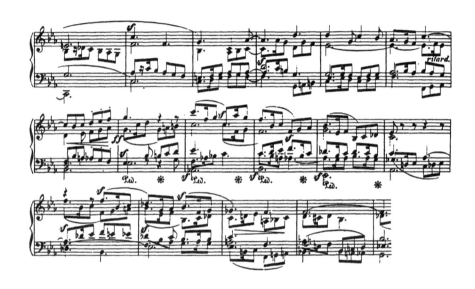

668　　这一段表明了巴赫对19世纪早期音乐家所产生影响的一个特定方面：试图在钢琴上演奏管风琴作品。这页乐谱看上去似乎要求有一排脚键盘，因为严格来说两只手不可能涵盖乐谱上所有的音符。然而，这恰恰是使这段音乐如此宏伟的原因所在。那种竭力争取的感觉，那种克服万难的感觉，那种使之听来仿佛所有这些音真的应当同时奏响的感觉，赋予这一高潮戏剧性的紧张与力量。这段音乐无疑证明，舒曼与他那个时代以及后来的众多其他音乐家一样，也尝试过在钢琴上演奏巴赫的管风琴作品。（一定是这种实践，而非19世纪的管风琴音乐，促使十年之后人们发明了一种带有脚键盘的钢琴，舒曼为这种钢琴创作了6首美妙的卡农。）舒曼的巴赫经验与肖邦的相比，差异鲜明：我们在前文已经看到，肖邦在自己的

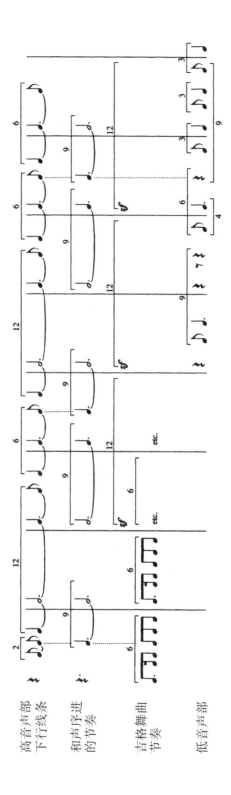

667

音乐中重现了在钢琴上演奏巴赫音乐的听觉效果，而舒曼在此重现的是演奏巴赫作品时的肢体和肌肉体验。

这部即兴曲的赋格结束于吉格舞曲的完整再现，吉格舞曲又直接导向全曲开头几小节的回归，即主题的低音声部，此时以 *fff* 的力度由双手八度齐奏，随后逐渐削弱，同时克拉拉主题的片段再次出现。这最后几秒钟是舒曼笔下最惊人的收尾。主题在乐句中间消失。低音声部轻柔地一直持续到乐曲结束，但和声也同样消失——留下不协和音响悬置在空中，没有解决，此可谓断片美学的卓越一例：

最后四个小节中，右手不协和的大二度C/D没有解决：D音被去掉，留下C音悬而未决，也是低音G上的不协和音。最后留下的主音毫无和声配置。在这个非凡的结尾里，我们触及舒曼风格的实验性极限之一，但这一极限以其对不协和音响的激进处理阐明了他后来的大量创作。

这部即兴曲的第二版中，舒曼修改并完全重写了最后这个乐句，从而提供了一个更为恰当、更为舒服的终止式。

这个修改过的结尾当然令人愉悦，有着毕德迈式（Biedermeier）的魅力，但丝毫没有原版那种大胆而神秘的诗意。

E. T. A. 霍夫曼激发的灵感

《克拉拉·维克主题即兴曲》的实验在舒曼后来的作品中留下印记，力量更强大，情感更浓烈，尤其是1838年问世的那部暴力、古怪、诗意的《克莱斯勒偶记》Op. 16。暴力性在作品一开头便显露无遗，同样显露的还有不同节奏周期的系统性对立。第一首乐曲中，直到第8小节之前，低音声部一直没有与强拍吻合，精彩卓绝的走句似乎始于某个在乐曲开启前已然发动的过程中间，具有一种并不常见的愤怒猛烈的暴力性：

670

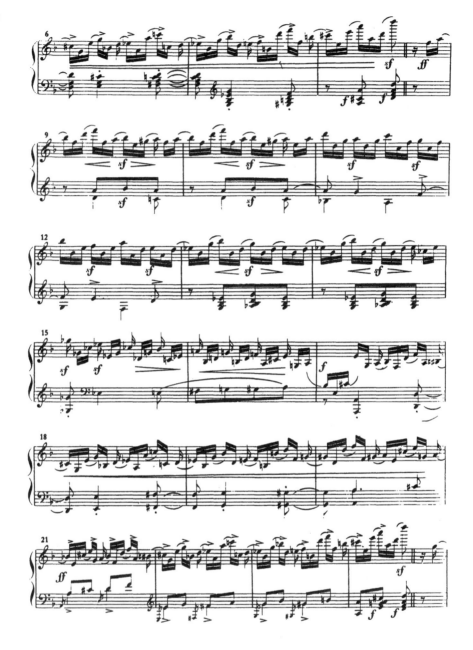

在此曲的初版中（即此处引录的谱例），低音声部的切分节奏被凸显出来，因为作曲家意在让右手每个强拍前的弱拍被注意到：每组的6个音依据符杆的联结依次分为3个音、2个音和1个音，其中最后一个音有单独的符尾。这暗示着每小节

第1拍和第3拍之前各有一个非常微小但可以听到的重音,虽然很难在演奏中有效执行,但它表明左手声部所有的音都在弱拍上(第1—8小节)。此曲的第二版中,原来的记谱被淡化为:

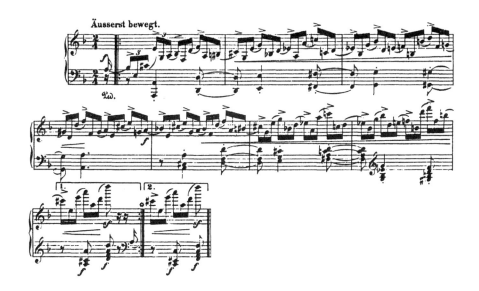

每小节第1拍和第3拍之前的音符原有的独立符尾消失了。这是作曲家自己的修改,还是印刷者自作主张改成了正常的三连音记谱?很难说。无论怎样,如果右手第1拍和第3拍原来那个额外的微小重音不复存在,则第2拍和第4拍听起来就会像强拍——而且此曲的大多数演奏听来皆是如此。这里的改变实际上破坏了高声部与低声部之间原有的节奏对立,在初版中这一对立关系只在全曲最后四个小节才得到解决。在这四个小节中,双手步调一致,低音声部变成了助奏旋律。第9—16小节符杆的改变表明分句和重音也发生十分微妙的变化。

第一首乐曲的中段通过内声部重音的运用而成为一种古怪复调的典型一例:

672　　第34小节和第38小节的重音引入了一个之前并无铺垫的新声部，并与其所在小节的基本和声构成冲突。这个加重音的内声部预示了下一小节的和声：实际上，第34小节的不协和音Ab似乎并未解决到这小节后半部分的G音，而是被第35小节的Ab延长。这类复调写作在传统的对位体系中几乎毫无理性依据，传统的对位体系本质上是声乐性的，而舒曼的复调本质上为钢琴化和色彩性的。内声部中这个出人意料的不协和音Ab为和声结构增色添彩，其出现的依据看样子是作为随后和声的准备，甚至是预先的呼应。这些内声部重音在这一段的最后几小节（第46、47小节）再次出现：

这些重音并未产生任何真正的复调线条，而是仿佛从一个独立的声部中散发出来，并未彼此聚合形成动机或主题。它们给出节奏上的强调（实际上演奏者必须以近乎无法觉察的方式在每个重音上略微逗留，才能在不打断音乐流动的情况下使重音奏效），并为和声增添色彩，加厚了和弦的内声部密度，却没有真正的旋律意义。舒曼的学院式训练很传统，他对巴赫作品的研习也很深入，但他处理复调的手法却预示了直到近一个世纪之后才出现的一些发展。甚至连瓦格纳的复调写作都比他更正统常规。

《克莱斯勒偶记》的曲名来自E. T. A. 霍夫曼。我认为，这部作品与其说建基

于《克莱斯勒偶记》这部故事和散文集，不如说建基于霍夫曼的小说《雄猫穆尔》（*Kater Murr*），小说的主人公即是约翰内斯·克莱斯勒（Johannes Kreisler）。在这部未完成的小说中，克莱斯勒这位年轻音乐家写有一份手稿，讲述自己疾风骤雨般充满激情的一生，这份手稿被他的猫穆尔发现，于是穆尔开始在每页手稿的背面写下它自己的自传。后来这份正反面分别写有两部自传的手稿被寄给出版商，出版商遵照手稿的既有状态将之印刷出版，克莱斯勒与穆尔的自传在书的每一页轮流出现。书中涉及的所有事件都以人和猫的两个视角得到审视，但猫虽然自认为智商甚高、学识渊博（它显然读过德国唯心主义哲学），却总是误解发生在自己周围的人类身上的事情——我们也完全可以得出结论认为，人类自己也被更高的精神力量所包围，也同样无法彻底理解他们自己神秘的人生。书中激情与讽刺的交替必定激发了舒曼的想象，使他有理由将初看之下无法相容的乐思绑在一起，在毫无提示的情况下突然改变音乐的情绪和表达，从抒情的沉思径直走向险恶得不可思议的谐谑曲，或是转向愤怒的猛烈迸发。

　　舒曼最大的弱点是对过渡转换的把握：他的大型作品要么近乎执迷不悟地让相同的节奏持续很长时间，要么总是先停止一段，再开始新的一段。前一种情况的例子是《C大调钢琴托卡塔》《G小调钢琴奏鸣曲》第一乐章、《无乐队协奏曲》（即《F小调钢琴奏鸣曲》），后一种情况的例子是《G小调钢琴奏鸣曲》和《升F小调钢琴奏鸣曲》的终曲乐章。《C大调幻想曲》的第一乐章之所以在他所有长篇幅乐章中卓尔不群，是因为他用碎裂断片作为整个乐章的形式原则，但这部作品独一无二，无法复制，舒曼自己深知这一点。但另一方面，舒曼在形式构建上的最强项在于，他能够让最迥然相异的材料形成统一体，用看似各自完整独立的众多微型结构创造出一部统一的作品。舒曼具备一种奇异的天赋，能够将一个微小的、常常近乎微不足道的细节置于一个乐句中，该乐句会使这个细节变成一个断片，迫使听者感到音乐还需要更进一步，音乐必须超越谱面文本继续下去。他的声乐套曲以及《狂欢节》和《大卫同盟舞曲》是这种天赋的最伟大成就：被聚合在一起的单个元素非常短，平均约2分钟。然而，《克莱斯勒偶记》各个乐章的时长更长，篇幅更大，整部作品的长度相当于《大卫同盟舞曲》，但《大卫同盟舞曲》有18首舞曲，《克莱斯勒偶记》仅包含8首乐曲。因而，《克莱斯勒偶记》的构建方式会多少有些不同，若要保持那种随性恣意挥洒想象的气质，则构建方式必须有所变化。

中心调性的明确界定是逐步实现的，但极具说服力。渐次出现的调中心分别是：

1. D小调–B♭大调–D小调
2. B♭大调–G小调–B♭大调
3. G小调–B♭大调–G小调
4. 调性模糊：B♭大调/G小调
5. G小调
6. B♭大调
7. C小调–G小调–C小调（尾声为E♭大调）
8. G小调–B♭大调–G小调

到第五首时，G小调被确立为整部作品的调中心，最后一首也确认了这一点（我们必须记住，对于舒曼这一代作曲家来说，G小调的关系大调B♭大调与G小调几乎可以互换）。

然而，这样一份调性布局总结无法让我们获知舒曼在处理调性关系时的微妙手法。在《克莱斯勒偶记》中，实现调性统一性的关键时刻是第4首。此曲也是整部作品的抒情中心，要求以非常缓慢的速度演奏。（这是舒曼笔下为数极少的对乐句予以真正灵活、近乎即兴式处理的乐曲之一。每小节有8拍，但大多数乐句为12拍之长。）

第十二章 舒曼：浪漫理想的成败

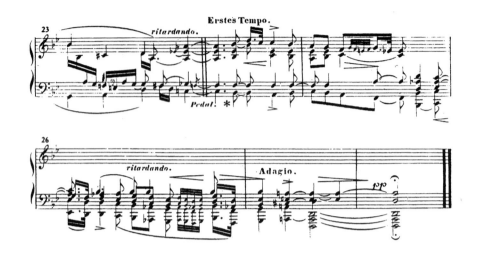

乐曲仿佛从一个乐句的中间开始：调性显然是B♭大调。但由于开头乐句先后在E♭大调和C小调中重复，干扰了调性的清晰性。乐曲以即兴式的自由经过F小调回到开头的B♭大调，并且重复了第一个乐句。音乐进行到这里，舒曼尝试将激进的调性暧昧性强加于调性感觉之上。开头的旋律被转移到低音声部，并且在G小调中开始。该旋律此时毫无和声配置，在低音声部一直进行到B♭音上的终止式——但处在哪个调呢？从旋律上来说，这个乐句以符合惯例的B♭大调终止式收尾，但此前响起的最后一个和声，G小调的属七和弦，依然有待解决，而且旋律自身在下行至终止式的过程中也经过了一个F♯音。这原本暗示着最后的B♭音应当配以G小六和弦，但终止式的惯例性旋律形式不允许这样。由此，音乐中暗示了低音B♭的两种彼此冲突的和声配置，而且无法决定究竟应该是哪一种——两者都不正确，因而这里的终止式听来必然是不完整的。这使得舒曼敢于用一个很长的休止，每一拍上各标记一个延长记号——不过，无论这个休止时间有多长，这里的终止式都非常可疑，听者很难相信它是最终的结束。

随后相对更为激动的中间段落巧妙地保持着这种调性上的模棱两可：开头几个音偏向B♭大调，但F♯音迅速将音乐转回G小调。第14、15小节虽然暗示着G小调，却恢复了B♭大调，舒曼在此成功实现了一种既诗意又狡黠的效果：第16、17小节重复了第14、15小节，旋律升高一个八度，最后一个和弦改为G小调的属七和弦，用ritardando（渐慢）予以强调。

舒曼对 *ritardandi* 的运用极富个人色彩：在大多数情况下应当非常短暂，更重要的是，必须毫无准备，令听者意外。这个中间段落里所有的乐句长度相等，各种 *ritardando* 标记意味着自由的弹性速度处理，对乐句加以塑造，使之不那么严格规整。这些标记并不出现在乐句的结尾处。第21小节的 *ritardando* 更多意在针对中段最后一个乐句的开头，让听者感知到精彩的声部交叠：低音声部预示了下一小节的C小三和弦，与此同时所有其他声部继续奏响一个G大七和弦——而且舒曼坚持只用一次踏板维持所有这些声部，甚至延续到下一个和弦，如果做到随后的 *pianissimo* 便会实现一种十分精致的效果。在中间段落的最后几小节里，主要主题在高音声部与低音声部之间以卡农形式奏出。结尾是G小调属和弦上的半终止——但F♯立刻变成G♭，这个和弦也变成了减七和弦，更加推进了G小调与B♭大调之间的摇摆游移。

这个G♭随后低调地下降到F♮，全曲的前三小节回归，结尾和声加厚。最后标以 *adagio* 的终止式，在这部作品的第一版中是《克拉拉·维克主题即兴曲》结尾终止式的变体，奇特而精彩。它是G小调属和弦上的半终止，但最后一个和弦中应有的F♯没有出现，而来自A大和弦的E♮唐突地延续至D和弦中。（重音标记意在强调E♮，因而演奏者必须使之从和声中跳脱出来，让它一直歌唱，直到进入随后的音响。）最出人意料的细节在于，紧挨在E♮下面并应当解决E♮的那个D音，虽然奏出，但非常短暂，随后便被撤除，让那个仍在持续的E♮更为凸显。这个E♮最终消失，D音在最后一刻被非常轻柔地放回原位——但我们或许会说，D音的回归为时已晚，因为不协和音响未解决的感觉已持续了太长时间，而如此羞怯的最后一小节无法令人满意地驱散这种感觉，毕竟它连一个完整的三和弦都没有，只剩下空五度在鸣响。

舒曼在这部作品的第二版中破坏了这一神来之笔，在结尾给出了完整的三和弦。没有任何其他作品（甚至包括《大卫同盟舞曲》和《无乐队协奏曲》）像《克莱斯勒偶记》这样因舒曼误入歧途的重写而遭受如此惨重的损失。最糟糕的修改是给前两首加上了反复记号（《大卫同盟舞曲》也通篇添加了这类记号）。实际上，舒曼的许多乐句稍纵即逝，赋予音乐随想恣意之感，有时甚至具有一种堪与肖邦之纤巧相媲美的脆弱。在后来的岁月里，舒曼似乎关心的是给予音乐它原本缺乏的那种健康、理性的坚实感。通过修改，他或许使自己的早期作品更易于聆听，

但却去除了原有的一部分诗意和大部分活力。他试图抹除作品中的古怪与反常，让自己的构思变得更为平凡庸常。

《克莱斯勒偶记》第5首的结尾表明，舒曼在后来的版本中对奇异细节的压制，在多大程度上不仅有损于音乐的想象力，也削弱了音乐的有效性。在最初的版本里，这首充满讽刺甚至愤世嫉俗的谐谑曲——显然表现的是猫的形象，而不是对年轻乐正（kapellmeister）的刻画——结束于一个直接导向下一页的半终止：

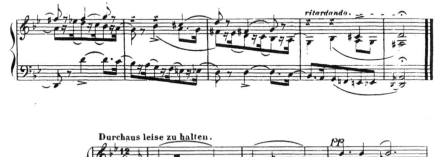

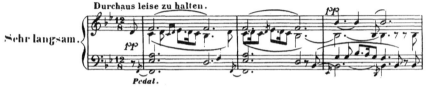

在第二版中，舒曼代之以一个更为传统的结尾，最后是一个让人心安的主和弦：

失去有效性的是第6首的开头：根据我自己的经验，在修改过的第5首结尾之后甚至很难有说服力地开始奏出第6首。如果第5首结尾用的是原来的半终止，则第6首仿佛是从前一首最后和弦的音响中自然生成。原初版本促成了讽刺性乐曲与抒情性乐曲之间更强的统一性，也更准确充分地实现了E. T. A. 霍夫曼的理想。

整部《克莱斯勒偶记》中，霍夫曼的影响在最后两首（第7和第8首）中最为重要。第7首中，一股动荡不安的暴力横冲直撞，势不可当，最后还有一次加速，

但随后而来的尾声却与之毫无共性：一首悠远的圣歌，像是户外公园里一支管乐队在演奏：

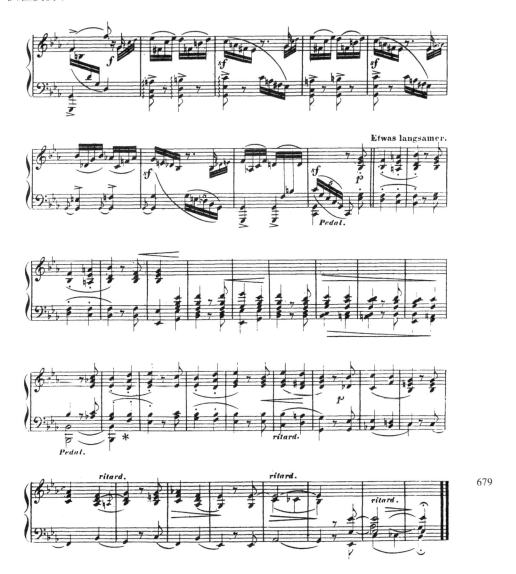

这首乐曲中有多个段落展现出舒曼最钟情的和声手法之一，穿越自然音性质的五度循环：

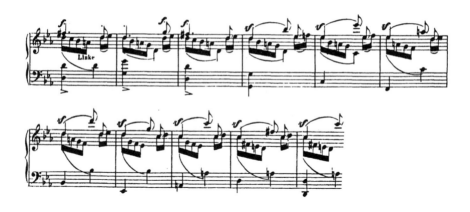

或者表示为:

像这样的段落有时会成为舒曼遭受严肃指责的把柄：如此庸常的手法有失他的水准。实际上，从17世纪至20世纪的西方音乐中，这一和声序进的出现频率之高令人难以置信。阿诺尔德·勋伯格和许多其他音乐家在任何地方只要发现这一实践便大加嘲讽，表示反对。诚然，这种和声手法在维瓦尔第的作品中变得单调乏味；J. S. 巴赫在保持这一和声序进的同时经常设法让模进中的声部进行有所变化，从而使之更为有趣；莫扎特在过渡性段落中频繁运用自然音性质的五度循环，让音乐到达某个主题的进程听来不可避免。这一序进能够轻而易举地营造出向前推进之感：这对于当时的和声节奏观念而言至关重要。舒曼显然也钟情于、纵情于这一序进，我们或许可以说他几乎沉沦其中。倘若我们想要坚持认为该序进是一种恶习，那么依照逻辑我们也必须承认它给人带来快感，是一种真正的诱惑。不过，舒曼在此对该序进的运用效果卓著：它赋予音乐一种势不可当的推动力。这一序进具有一种身体性的效果，一种运动力，作曲家和听者都沉湎其中，屈从于这种能量的感染与冲击。

680　　《克莱斯勒偶记》第7首乐曲结尾通过将最后发挥解决作用的和弦变为第二转位的四六和弦，非常微弱地干扰了终止式，使终止式具有一定程度的开放性。最后一首紧随其后："快速而戏谑地"，持续不懈的6/8拍附点节奏，大多数演奏者很

难将这个节奏保持如此长的时间，因为这个节奏型

很容易失控变成二拍子形式（就像贝多芬《第七交响曲》第一乐章的大多数演奏）：

这首谐谑的特性小品在低音声部的处理上独具个性。乐谱上标有"Die Bässe durchaus leicht und frei"（低音声部自始至终轻盈自由），但这个指示会产生误导，因为低音声部并不真的自由，只是听上去自由。而为了让它听上去自由，就必须绝对严格地依照记谱演奏。舒曼将低音声部中的许多音放置在错误的拍点上：它们对于和声而言出现得不是过早就是过晚，它们强调的是那些最弱的拍子，从旋律的角度而言却毫无依据，而且实际上与织体的其余部分构成冲突。（第5、10、13、14、21小节中的低音声部显然出错，虽然错得微妙。）

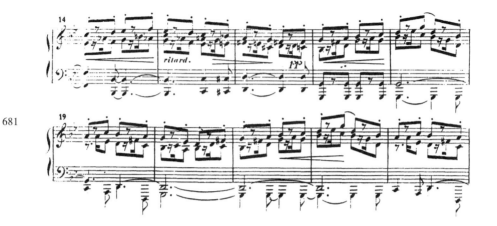

旋律的整整28个小节，在简单的回旋曲式（ABACA）中出现了三次。第一插部是左手声部的一个悠长的二拍子抒情旋律，与右手持续的附点三拍子节奏形成对比；第二插部是一次强力的爆发，标以"Mitaller Kraft"（全力以赴），采用附点节奏。两个插部不仅与戏谑的主部形成对比，彼此之间也构成鲜明反差。情感表现的幅度和范围异常宽广。开头段落每次再现时，低音声部都会以不同的、越来越出人意料的方式回归（这使得此曲很难背谱，因而也极少听到绝对准确的演奏）：

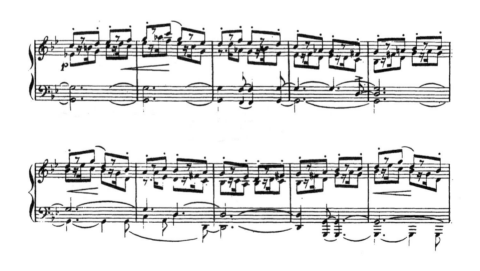

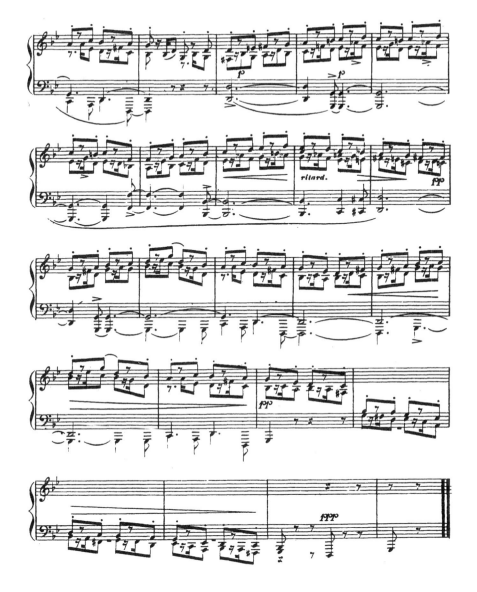

在这最后的33个小节里（必定要求演奏到最后始终没有速度上的丝毫松懈），音乐最终就这样消失了。低音声部的自由运动与旋律的舞曲节奏几乎形成非理性的冲突，诗人克莱门斯·布伦塔诺的一封信中对这一现象进行了类比：

第十二章　舒曼：浪漫理想的成败　733

我在写诗时，会让语言自行接管，自主创作，像旋律一样跳跃，与此同时我的意识却像低音声部一样时不时地打断它。（1819年12月，写给路易·亨塞尔）

舒曼的技法让严格的四小节乐句结构变得活跃起来，低音声部以其出乎期待的重音冲击着小节线的权威，尤其是它造成一种无拘无束的即兴发挥拒绝屈从任何规整形式的印象。与浪漫派诗人一样，舒曼让理性与非理性、意识与无意识既有对立也有结合，但此处变幻莫测的低音声部与规则的旋律模式的对比与其说是这种创作手法的结果，不如说是这一过程的意象，是一种隐喻，象征着白昼逻辑与黑夜逻辑的互动。

第10—12小节的右手重音以类似的方式发挥作用：

A♭音上出人意料的重音，处在该小节最弱的节拍位置，紧随其后同样位置的G音却没有重音，随后的A♭音和G音又都加了重音。这些重音就像第1首乐曲里的重音：它们暗示着一个内声部对位，却并未建立真正的复调织体。从声部进行的角度而言，它们来无源头，去无方向。它们干扰了旋律的规则表层，暗示了无法自我发现的力量，是对音乐进程的一种讽刺性的干预。

错位

舒曼的节奏总是有着近乎强迫症式的执念：一旦开启某个节奏模式，便往往无法改变，必须借助刻意努力才能有所改观。当然，同样具有执念的是，他总是试图用重音去对抗主要的节奏模式，这些重音毫无对位上的依据，而是产生微小的震惊效果。《C大调幻想曲》Op. 17第二乐章中段的大部分似乎都在模糊听者对小节线的感知，例如，第一乐句结尾处对小节线的重新确认是刻意为之：

第4小节打断了这一模式，看似是非理性的，暂时回到强拍上的重音。后来小节线被乐句中间的重音再次明确，但这些乐句的轮廓却拒绝这些重音（以上谱例的第6小节和以下谱例的第12小节）。实际上，几乎没有演奏者做到这个超乎期待的重音标记：

作曲家必定意在让此处听来显得笨拙，几乎是无缘无故、莫名其妙，直至开头段落的回归让我们听到，叠加上去的重音其实一直在标明正确的拍子，而我们原以为正确的拍子其实是种错觉。

《曼弗雷德》序曲的开头以其记谱而著名,更确切地说是因其记谱而臭名昭著:听来像是强拍上的和弦其实全部为切分节奏 —— 在谱面上是如此!(请见页边码685及之后的谱例)

有观点宣称,这里的记谱赋予起音一种不同的特质,不同于简单的下拍上的起音。我认为这一观点是试图从听觉的角度解释其实听不到的东西。诚然,这里的记谱的确表现出一种在和声中就能听出的焦虑感,它或许也会让乐队的乐手们感到紧张,但它在音响上并无作为。它满足了舒曼对隐秘冲突的奇特兴趣,在此只能通过读谱看到,而无法诉诸听觉,这是关于听不到的音乐的另一个例子。

低音声部与旋律彼此错位的手法普遍存在于舒曼的早期作品,虽然很少具有我们在《克莱斯勒偶记》最后一曲中看到的那种戏剧性效果。《艾兴多夫声乐套曲》Op. 39中的《黄昏》(Zwielicht)以更富表情的方式运用了这一手法,从第一段诗节开始就有所显现:

> 夜晚奋力张开双翼,
> 树木可怕地摇摆颤动,
> 云霭飘过有如沉郁的梦境,
> 这令人恐惧的景象意味着什么?

第十二章 舒曼：浪漫理想的成败

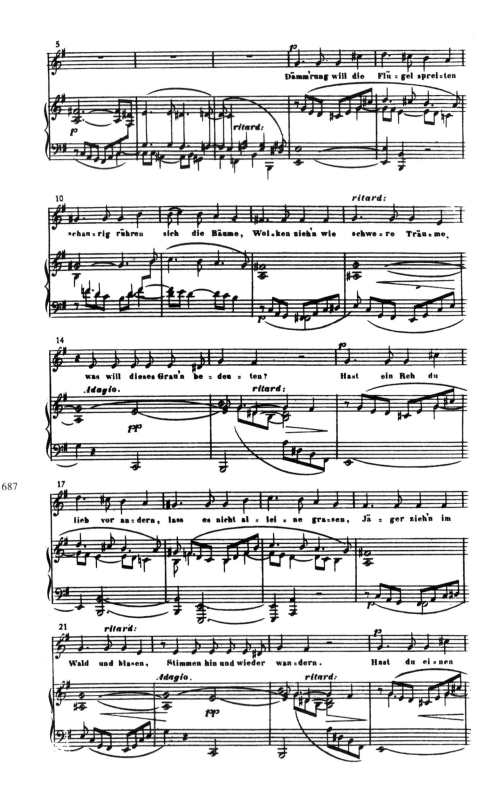

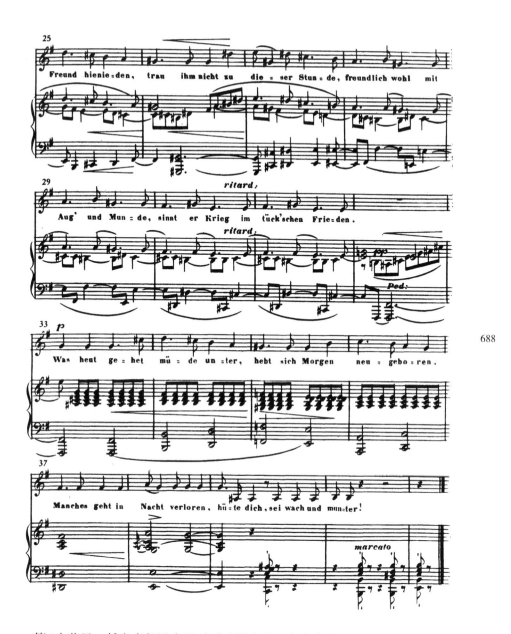

第9小节里,低音声部没有及时到达属和弦,中音声部已经继续预示下一个和声,与延迟的低音声部构成不协和音响。更富奇特效果的是,在这个不协和音响得到解决之前,低音声部便放弃了那个迟来的音,由此造成的空白神秘难解。下一段诗节中,在第16—19小节,低音声部总是迟到,一直延续着这种状态,直至第19小节出现了类似的空白。然而,舒曼通过巧妙运用节奏和对位所产生的表现

力最充分地体现在第一段的最后一小节，即第15小节。钢琴声部的右手拒绝追随人声，推迟了G到F#的解决，由此造成的碰撞感人至深，甚至悲痛欲绝。

倒数第二段里，这种错位关系进一步强化，低音声部在第25小节中加速，和声模进也不再下行而是上升：

> 你在这世上可有朋友？
> 此时此刻勿要将他信任。

在舒曼对焦虑的表现中，旋律与和声的错位至关重要。这一手段在更大规模上的对应技法是频繁地中断或瓦解形式结构，以及不同情绪的猛烈对比，这些都是舒曼1840年之前所写的篇幅较长作品的典型特征。正是这些造成干扰的手笔在作品后来的修订版中常常被减少、削弱，尤其是《克莱斯勒偶记》、《无乐队协奏曲》和《大卫同盟舞曲》。

抒情的强度

舒曼试图削弱早期作品的力量，随之造成的是新作品丧失了风格上的活力。近来人们试图重新评价舒曼的后期作品，对认为其生命最后十年的创作有所衰落这一原先相对正统的判断也予以重新审视，这两方面的努力在我看来都是正确的。舒曼在占据了其晚期岁月的室内乐和交响曲中难以维持音乐的运动，使这种困难进一步突显的是他竭力规避如此频繁地成为其钢琴音乐和艺术歌曲灵感的那些奇谲的非理性细节。强迫症式的节奏此时变得毫无生气，也并未减轻。然而，这些后期作品具有一种强烈而内省的美，其中有几部罕见的、纯熟精湛的、无可否认的成功之作：《C大调交响曲》的慢乐章，《歌德的〈浮士德〉场景》的许多段落，《晨曦之歌》(*Gesänge der Frühe*)的第一首。的确，当舒曼放弃重复出现的节奏模式时，他在大范围宏观结构上毫无其他具有内聚性的手段来取代这类模式。但仅当我们不合理地坚持在其中寻找某种能够强烈感受到的长时段节奏布局时，这种布局的缺失才会令人不安。而这并不是面对舒曼后期作品应有的聆听方式。晚期

的《大提琴协奏曲》与早先的《钢琴协奏曲》那种戏剧性结构毫无可比之处：取代戏剧性结构的是一种不断发展的抒情性，前两个乐章在很大程度上具有沉思冥想的特点，甚至谐谑曲式的末乐章戏剧性也相对较弱。如果说能量与活力从舒曼的风格中消失，那么他清楚如何将这种缺失变得感人至深。

有人或许会说，舒曼到此时已江郎才尽，在这方面类似众多其他浪漫主义音乐家，也类似诸如华兹华斯、柯勒律治、荷尔德林、布伦塔诺等众多诗人。然而，在舒曼这里最令人着迷的一点是，他的江郎才尽是一个体裁接一个体裁逐次发生的。直到28岁之前，他所出版的作品几乎全部是钢琴音乐，并创作出所有如今依然属于一般音乐会保留曲目的作品。随后到来的是他企盼已久的事情，与克拉拉·维克终成眷属，在这新的幸福生活里他写了两年的艺术歌曲。他的每一首如今处于保留曲目的歌曲都出自这短短两年的时间：所有著名的声乐套曲——海涅、科尔纳、艾兴多夫声乐套曲，以及《诗人之恋》和《妇女的爱情与生活》。起初充满热情，随后逐渐衰退——这一创作模式接下来持续了十年。两首小提琴奏鸣曲都是优秀的作品，但第一首比第二首更具有直接的吸引力，也富有诗意得多。除《林地之景》外，19世纪40年代的钢琴四手联弹作品都较为次要，但带脚键盘的钢琴（比一般钢琴多一个脚键盘，类似管风琴的那种）成为其创造力的新源泉。这种新奇的乐器激发了舒曼的灵感，他为之创作了两套作品：称为《脚键盘钢琴练习曲》Op. 56的6首卡农，以及《脚键盘钢琴曲草稿》Op. 58。这种乐器虽红极一时，却昙花一现，如今这些作品除了被改编成其他版本外从未被听过，甚至改编版也鲜有上演。其中第一套，那6首卡农，属于舒曼最富灵感、最为独创的作品之列，德彪西甚为景仰，后将之改编为双钢琴作品。而《脚键盘钢琴曲草稿》则古板、乏味得多，几乎毫无第一套的那种强度。舒曼对钢琴音乐的兴趣似乎一度被这种新乐器重新点燃，但不过是一次短暂的苏醒——其持续时间只是一个作品号的篇幅很短的乐曲。

《脚键盘钢琴练习曲》最令人印象深刻的是将充满活力的激情与简单的抒情性相结合；这几首卡农有着舒曼后期许多音乐中缺失的宽广幅度与辉煌气质，像是回归到1839年艺术歌曲的风范：

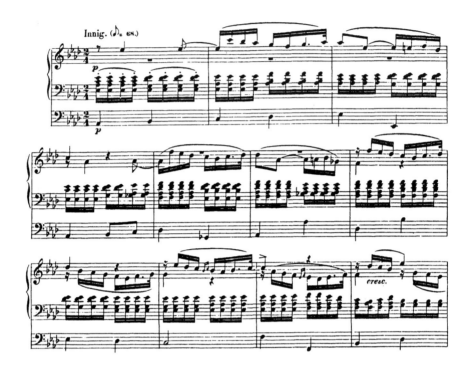

除了第 1 首练习曲基本上为带有附加低音声部的二部创意曲，其他 5 首几乎没有显示出巴赫影响的任何迹象。对位写作是舒曼自己特有的，它们是卡农形式的艺术歌曲。

如果以为舒曼在其短暂人生的最后十年里才对自己最激进的创作感到不安，这种看法是错误的。同样的不安和自我怀疑在此之前已有显露。《C 大调幻想曲》富于诗意和原创性的结尾在此曲付梓印刷的第一版中已被删改——或许这是因为此曲在创作完成之后，隔了一年多才出版，使他有充分的时间对原稿产生怀疑。《诗人之恋》的第一版删掉了原有的四首歌曲——而删掉的恰恰是整部作品中最引人注目的几首。有些批评家感到，舒曼是出于对整部套曲大型结构的考虑而删去了这四首歌曲，但我认为删减之后的作品并没有变得更好。在我看来，造成删减的原因是舒曼自己缺乏信心。这些歌曲直到他去世之后才被出版。倘若舒曼所关注的只是大型结构的问题，那么他完全可以将这四首歌曲收录在他后来继续发表的那些艺术歌曲集里。

这四首歌曲之一——《点亮我的爱》，钢琴伴奏声部具有相当的技术难度，其

炫技性要高于这部套曲中的任何其他歌曲，这或许是舒曼删去此曲的原因。其中一段如下：

速度标记"Phantastisch, markirt"（幻想性，强调）必定要求很快的速度。另一首歌曲《脸颊轻靠》有着属和弦上的非收束性结尾，即舒曼后来不赞成使用的那种收尾。《你的面庞》后来成为歌手们常规保留曲目中备受敬仰的一首，因而更难以理解舒曼当初为何将它删去。原因或许在于此曲的和声，这是整部套曲、或许也是舒曼全部创作中最大胆、甚至最激进的和声手法：

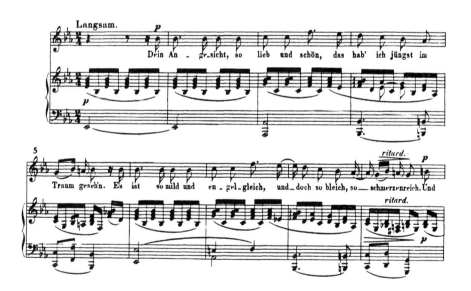

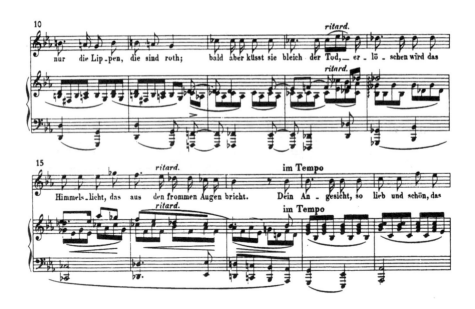

　　Eb大调到G大调的运动，虽然安排得巧妙，却并非不同寻常，但随后从G大调到Gb大调的下坠（第10—14小节）令人震惊。这处非凡的转调有唱词文本上的依据，诗歌在此预见到死亡：

　　唯有她的双唇依然红润

　　可迅速让她苍白的是那死神之吻，

　　天堂的光亮将被熄灭。

　　向Eb大调的回归毫无激进之处，但此处的对位处理堪称绝技：在第17小节人声似乎要走向Gb大调的终止式，但对右手旋律进行主题模仿的低音声部已然开始转调，将高音声部的Bb音变成了Eb大调的属音。

　　第四首后来被删去的歌曲——《我的马车徐徐前行》，在某些方面最为有趣。这里的创新之处既非和声亦非旋律，而是执着的重复。开头描绘了马车缓缓转动的车轮：

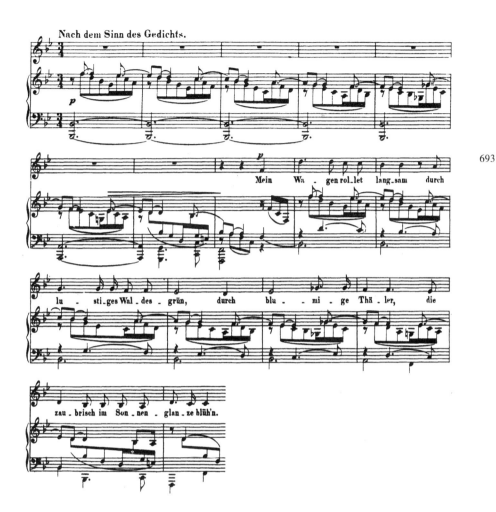

这一运动持续不懈：舒曼屈服于写作一系列连续下行三度（或上行六度）模式的诱惑，而且完全无意于对该模式进行润色、掩饰、装点。但体现作曲家胆识的时刻出现在歌曲的钢琴尾奏：

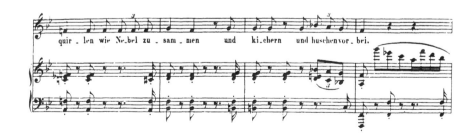

第十二章　舒曼：浪漫理想的成败

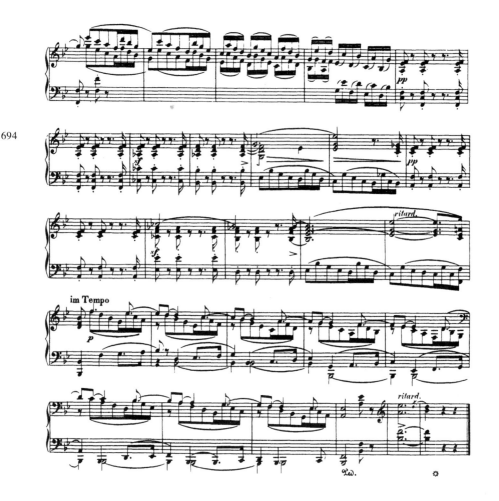

　　此处对该模式的简单重复正是对其单调性的开掘利用，这种单调所造成的张力使之变得富有诗意、令人着迷。它逐渐加速，最终却结束在一个来回重复了10个小节的F音上，随后车轮再次开始转动。这段音乐美妙、执迷、极端、顽固。舒曼的同时代作曲家（甚至包括肖邦）中无人敢于走得这么远。这段尾奏是对以前的音乐审美观念的抨击：它在梦境般的氛围中对平庸材料进行持续不懈的单调运用，却由此引发了听者的兴趣。

　　舒曼为开掘固执重复的细节而乐意走极端的程度，给予他的音乐以力量。此举虽然使他的大多数作品缺乏宽广与宏阔（除了为数极少的成功的大型作品），但也让他的很多音乐获得一种令人沉迷的强度。甚至是那些旧日德国式的、大学生

饮酒作乐风格的乐曲，当舒曼在节奏上走得过远、持续时间过长时，也会呈现出一种神经质的专注。

舒曼在其最佳创作状态下，会运用这种力量对最简单的结构加以转型，用简单得离谱的形式描摹最复杂的情感状态。在艾兴多夫的《月夜》中，诗人笔下对风景的情色性描绘在舒曼的歌曲中却以近乎禁欲般的方式传达出来：

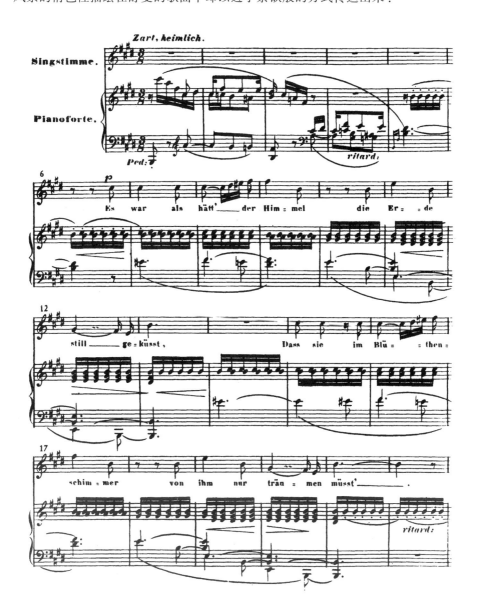

第十二章 舒曼：浪漫理想的成败

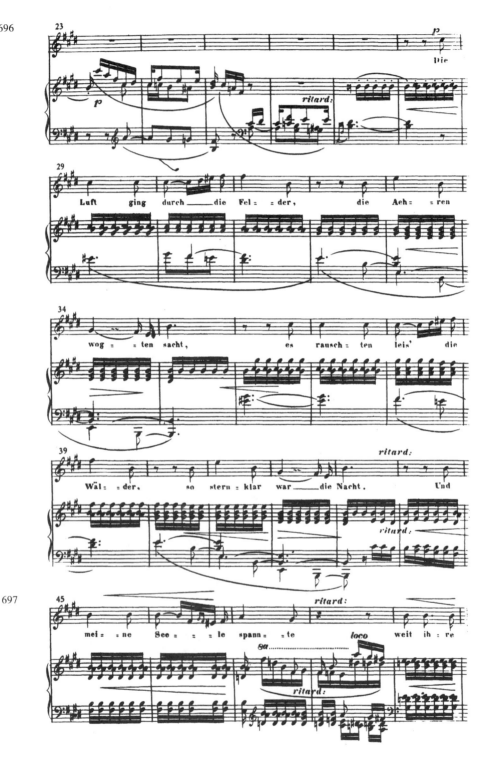

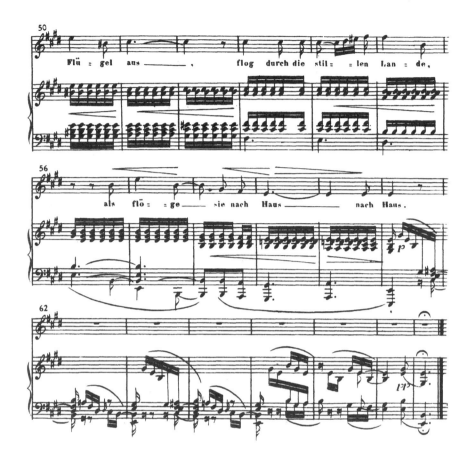

我认为甚至是有修养的听众也经常意识不到此曲简单形式里的材料多么寥寥无几，因为舒曼在其中成功传达了太多的东西。歌曲的结构太容易总结了：

引子	6小节
A句	8小节
A句	8小节
引子	6小节
A句	8小节
A句	8小节
B句与引子结合	8小节
A句	8小节
基于引子的尾声	8小节

全曲将近三分之二的篇幅仅由一个乐句（A）构成，唱了五遍，第五次的最后几小节为了形成终止式而有所变化（但旋律中并未增加新的音）。在大范围内唯一的形式复杂性体现在引子与第三段诗节开头相结合，这段诗节也是全曲唯一拥有另一个人声乐句（B）的段落——这种结合手法，舒曼是从舒伯特那里习得，尤其是后者的《菩提树》。

这种史无前例的重复手法有助于营造出诗歌所要求的那种静态感。"仿佛天空轻吻大地。"必要的变化集中在单独一个乐句之内，而且所有的不协和音、所有的和声运动都被纳入该乐句的前半部分。最为酸楚的是该乐句的第2小节（即全曲的第8小节）每次出现都有人声的E♯与低音声部的E♮之间的碰撞。即便力度上有所缓和，它每次出现依然会给人冲击：它将最极端的不协和音响与最极端的纤巧脆弱相结合。随后，该乐句的后半部分以纯粹的协和音响出现，简单的主属和声，低音声部则不过是以主属和弦的根音交替下行，纯粹得有些夸张。

引子仿佛始于一段已然开始的九和弦分解和弦的过程中间。它在第三段再次出现时，移位至下属，与新的人声乐句相结合（第47小节），提供了全曲唯一的发展和动力。这段与之前有所不同的音乐也改变了开头人声乐句（A）在第53小节再现时的意义：该乐句第一次变成一种应答，变成与前句呼应的后句。歌曲结尾处的微小变化进一步确认了这一新的意义，因其形成了主调全终止。然而，体现舒曼典型手法的是，人声的全终止被钢琴声部所拒绝，钢琴突然加入D音，造成意料之外的四级的属七和弦，从而让最后几个和弦发生变形。这使得人声线条的结尾与简短钢琴尾奏之间的过渡巧妙而流畅。

《月夜》向我们表明，舒曼的固执重复虽然经常表现痛苦、绝望、忧郁，但也未必总是如此，它也可以几近素朴地营造简单的抒情氛围。然而，即便在这样的情况下，这种重复所悄然而生的各种情感，要比音乐表面愿意承认的情感更加难以界定。舒曼的写作技艺所引发的感受几乎不会像贝多芬和舒伯特的作品所产生的情感那么直接即时。重复手法、错位节奏，以及突然出现、在复调结构中无法解释的声部——舒曼风格的这些典型特征既合力作用，也彼此冲突。它们彼此映射，它们引人注目。舒曼音乐艺术所暗示的那些情感从不来可能显得完全纯真素朴。与他那一代的其他作曲家一样，而且甚于其他任何一人，舒曼给音乐艺术带来新的复杂和新的不安，这种复杂和不安如今依然与我们同在。

失败与成就

舒曼之所以能成为中欧浪漫主义最具代表性的音乐人物,不仅因为他的天才,也在同等程度上由于他的局限。诚然,在他最优秀的作品中,他能够巧妙利用这些局限性,使之给予他的天才以一种任何其他同时代人都无法企及的力量。他的局限性可以简单总括如下:在处理前一代的古典形式方面较为吃力,确切地说是不擅长处理舒曼及其同时代人所认为的古典形式。不同于肖邦,舒曼基本上不欣赏也不理解莫扎特的音乐,而且到了19世纪30年代,对海顿的理解实际上已从音乐世界完全消失。海顿变成了不过是现代音乐一位值得敬仰但非常初期的先驱人物,对海顿作品真正重新产生共鸣还要等到勃拉姆斯的出现。

然而,舒曼在思考贝多芬的成就时,显然感到了某种羞愧。与贝多芬具有纪念碑性的创作相比,他自己和同行们的作品显得微不足道。他曾写道,世间已有太多写夜曲、小品、舞曲、特性小曲的作曲家,我们所需要的是交响曲、奏鸣曲、四重奏——简言之,需要的是崇高。当时没有人,尤其是舒曼,能够承认他那个时代的根本任务和成就即是通过微不足道来企及崇高。音乐体裁旧有的等级秩序依然占据主导,几乎未受挑战,虽然舒曼自己的作品以及肖邦和李斯特的作品已然动摇了该秩序的根基。在随后几十年的时间里,勃拉姆斯和瓦格纳还能一度支撑住古典等级秩序,但该秩序在20世纪初期终归毁灭。这从一个方面解释了为什么舒曼和肖邦的作品与德彪西和20世纪初期风格的关系,比与19世纪下半叶的关系更为密切。

这个时代在处理大型古典形式方面笨拙吃力,一个主要的表现是无法改变律动:在每小节1个重音与每小节2个甚至4个重音之间自如切换,这种艺术随着贝多芬的去世而消亡。这种艺术对于接连结合不同节奏织体而言至关重要,并使得18世纪晚期大型形式的戏剧性对比成为可能。舒曼和他的同时代人只是偶尔成功驾驭这种艺术,大部分情况下则较为艰难。对他们来说,不同节奏织体的转换通常仅在一个段落结束和另一个段落开始时有可能实现。主要出于这一原因,他们的音乐经常听来似乎是导源于巴洛克风格的统一织体。对巴赫的研究无疑是个影响因素,但必定有更为强势的力量在发挥作用,因为贝多芬自幼对《平均律键盘曲集》的熟稔至少不亚于舒曼,但这并未让他钟情于我们如此频繁地在舒曼作品

中看到的那种持续不变的均质织体。当贝多芬偶尔写作无穷动式的作品时，他会改变乐句的内部重音，不是如舒曼那样在段落之间变化，而是在开头几小节内部就有所变动。贝多芬《F大调钢琴奏鸣曲》Op. 54末乐章的一开始，重音毫无预兆地突然转至第一拍的第二个十六分音符，随后又移至第三个十六分音符：

在此曲中，即便最初的节奏律动支配着全曲，这些变化的重音也带给律动感一种瞬间的震惊效果。

舒曼无法——或者不愿，无论如何结果都一样——纵情于这种微妙的重音控制（虽然我们已经看到，在非理性地干扰听众的节拍感觉方面，他是大师）。跟贝多芬的作品相比，甚至是相比于贝多芬《第七交响曲》末乐章这样看上去如此接近下一代风格的乐曲，舒曼的音乐有着一股固执地向前推进的能量。在《F大调钢琴奏鸣曲》Op. 54末乐章开头，贝多芬的重音对统一的音乐流动具有塑造作用，使之具有与众不同的特色。舒曼那种令人不安的重音游戏，一如我们在《克莱斯勒偶记》和《C大调钢琴托卡塔》中所见，则试图遏制向前冲击的运动，施加一次哪怕是瞬时的控制，或在不影响节奏结构本质的情况下略微改变其特点。

紧随贝多芬去世之后的这个时代的作曲家难以将某种节奏上的多样变化融入大型结构中，这一困难也反映在细节层面。我们在莫扎特和贝多芬作品中有时看到的那种具有对比性格的主题（在海顿作品中相对少见）在19世纪30年代几乎完全消失。这类主题让早先的作曲家得以在整个乐曲中精心打造不同性格的微妙展现。莫扎特《D大调钢琴奏鸣曲》K. 576的开头将猎号号角与优雅的应答形成对比。这番对比之后是两者在助奏对位中的结合，这个对位声部兼具两者的特点：

贝多芬在《降E大调钢琴奏鸣曲》Op. 31 No. 3开头，结合了一个不合惯例的、奇特而热情、表现力缓慢增强的乐句与一个惯例性但非常优雅的终止式：

这一对比同样几乎即刻被开头乐句与终止式的结合所压倒：

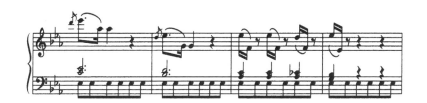

呈示部的结尾出现了两者的一种新的结合形式，甚至比之前更加简洁：

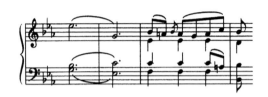

这种古怪激情与典雅传统的复杂联合贯穿整个乐章，显然源自开头这几小节。

这种一个乐句内部的性格上的复杂性，在浪漫作曲家那里不再受欢迎。他们无疑感到，这不过是一种让两个对立元素彼此共存平衡的静态的复杂性。这些后来的作曲家，尤其是舒曼，用另一种复杂性取代了一个乐句内部的对比：听者对一个主题的一系列聆听经验的不断发展变动——不是依照贝多芬那样的形式上的发展，即不是有逻辑地逐步揭示主题的各种潜在可能性，而是通过和声的重新配置、节奏的扭曲变形以及有时候简单的持续重复，让主题呈现出不同的情感特征和如画特征。《大卫同盟舞曲》中的克拉拉动机或《狂欢节》中的"斯芬克斯主题"所呈现出的千变万化的面貌只是此类发展的最突出的两个例子。这两部曲集中的各首乐曲与其说是一套肖像，不如说是一系列面具——在这面具之下，我们看到的不是如曲名所提示的舒曼友人和爱人的身份，而是"弗罗列斯坦"和"约瑟比乌斯"的不同面孔，是舒曼为自己创造的分裂人格。[1]

生于1810年左右这代作曲家在驾驭庞大统一的古典形式时遇到的困境，表明这代作曲家不再笃信这些大型结构暗示的精心安排的平衡性和清晰的结构表述，甚至对此失去了兴趣。与之相应的是，他们也不再信任纯粹理性的体系，不再信任18世纪的启蒙精神和康德式的确定性。或许这也解释了这代作曲家对非理性和精神失常的痴迷。在音乐领域，19世纪30年代最具原创性的人物在面对古典手法时总是感到不安，这些手法被认为有效适用于多种形式，因而可以被提前预测。诚然，大型古典形式中也可能出现意外之举，这在海顿和贝多芬的作品中随处可见，甚至也包括莫扎特，虽然他的作品中充满惯例——实际上，正是由于过分明

[1] 然而，舒曼自己在1838年3月17日写给克拉拉的信中曾说，《大卫同盟舞曲》与《狂欢节》的关系，是面孔与面具的关系。

显的惯例性框架的存在，莫扎特作品中的意外之举反而显得最为惊人：正因为我们能够预测形式的某些方面，作曲家便可以出乎我们的意料，挫败我们的期待，最终给我们满足和愉悦。然而，在肖邦的叙事曲或舒曼的《克莱斯勒偶记》和《大卫同盟舞曲》中，预期和意外被降低至细节的层面，而非涉及整体结构。他们大型形式中的那些惯例性的方面往往敷衍潦草——我们几乎无法预见大型形式中那些较为独创的手笔的发展方向，因为我们几乎没有任何先例可供参考。诚然，浪漫作曲家的创作也有仿照的样板，但他们经常设法让音乐显得仿佛并无先例，独具一格。最重要的是，这些作品时不时地显得信手拈来，随意自如，没有18世纪晚期形式必要的那种精心计算的平衡性和优雅的比例布局。

出于这一原因，舒曼比肖邦更能代表新的审美观念，因为肖邦纯熟掌握了胡梅尔的晚期古典奏鸣风格，并在此基础上创造出更有力量、更具原创性的东西。舒曼也比李斯特更能代表新的审美观念，因为李斯特基本上回避古典奏鸣曲，仅有两部宏伟之作例外——《浮士德交响曲》和《B小调钢琴奏鸣曲》（在这两部作品中，作曲家没有像贝多芬那样用奏鸣曲写作技巧展开一个戏剧性的形式，而是用一套戏剧性情境体现某些古典惯例，这些惯例经过舒伯特和贝多芬的循环形式实验而得到根本性的重新塑造）。舒曼坚持力图适应古典样板，削足适履地让自己的风格符合这一框范，他或许从未意识到，贝多芬对和声平衡与大范围比例均衡的信念在他的时代已不再站得住脚。

舒曼无法明白的是，古典奏鸣曲的任何形式都要求某种清晰表述的对立关系，而这恰恰是他所反感的，或是他的技巧无法涵盖的：大范围和声区域的对立，主题的对立，节奏织体的对立。舒曼在和声上的强项在于不同调性的混杂或融合，他的旋律天赋在于将一个动机生动转型为不同的性格；他的弱项则是无法具有说服力地从一种节奏织体转换为另一种。他的某些最成功作品的开头，如《升F小调新事曲》，具有一种无法被重塑的节奏动力，只能持续不懈地前进，直至能量耗尽：

　　他最优秀、最具个人特色的奏鸣曲,《升F小调第一钢琴奏鸣曲》的呈示部在结构上类似《新事曲》的第一首，由几个分立的段落构成：第一个主题结束于一个延长记号；第二个主题充分发挥活力；主要主题的一个抒情变体和一个更短的 *giocoso*（嬉戏地）变体作为连接段落，通向一个筋疲力尽的结束部主题。当然，这样的模式无可厚非，称之为奏鸣曲形式也毫无不妥。但这样的呈示部没有给出任何清晰表述的张力可供随后的发展部开掘运作，舒曼不得不借助一系列模进运动引发兴奋感，最终在主调终止式上凯旋收尾——但这还不是结尾，因为古典传统还要求有一个再现部，而舒曼没有勇气、没有灵感、也没有意识对这个惯例性的重复部分缩减哪怕一点点。所有这一切都很美妙，但缺乏古典范例的那种紧凑

性和令人信服的逻辑性。尤为笨拙的是，在听上去已经是壮丽的收尾终止式之后，再现部才开始。

舒曼在他人生最后十年里，无法抗拒他和他那个时代眼中的往昔惯例所提出的要求。肖邦会将整个再现部压缩为几个小节（如我们已经看到的《第三叙事曲》《幻想波洛奈兹》等作品），或是在奏鸣曲形式中完全省略再现部的整个第一部分，这些在舒曼看来必定是一种古怪的、非德奥式的做法，是在拒绝接受写作大型形式应当履行的责任。而舒曼在生命最后的岁月里，过分坚持履行这些责任。尤其是，他给早年作品的许多乐句和段落添加的反复记号，表明他痴迷于强调所有或许不十分明显的细节，就像他在给交响曲配器时坚持对所有重要线条进行叠加，仿佛生怕听众理解不了。

将舒曼与他年轻时的偶像舒伯特进行比较，很能够说明问题。在舒伯特的那些仿照古典传统的作品中（无论是奏鸣曲还是即兴曲），也有与舒曼类似的倾向，严格地、近乎天真地坚持再现呈示部中的每一个元素，并将大篇幅的段落布局为精心设计的重复性模进：《降E大调钢琴与弦乐三重奏》第一乐章中，有52个小节从B大调通过F大调到F♯大调，随后整个这一段落立刻移调，变为F♯大调通过C大调到C♯大调，但这首乐曲的整体布局较为随意松散，是为20至30位朋友组成的小圈子而写（与这种小圈子相比，如今在大型音乐厅里恐怕相对难以忍受和欣赏这种重复）。在舒曼仿照舒伯特和贝多芬大型模式的作品中，舒伯特的那种悠闲从容的宽广与开阔被一种持续不懈的节奏张力所取代。这一点尤其体现在《无乐队协奏曲》（《F小调钢琴奏鸣曲》）的末乐章和《降E大调钢琴与弦乐四重奏》Op. 47的末乐章，这两个乐章连续不断地在更大的模进结构内部使用简短的四小节模进模式——也就是说，模进上叠加模进——由此推动音乐前进，而并未改变过这一模式。

舒曼的天才既有创造性，也同样具有毁灭性：我们或许可以说，他在创造的同时也有所毁灭。他自己敬畏并竭力模仿古典形式，却比任何人都更加令这些形式不堪一击。就连简单的ABA结构在他手中都丧失了内聚性：多段体作品如《幽默曲》和《升F小调新事曲》在三声中部内部还有三声中部，先前的部分出人意料地再现，在乐曲两端构成期待之外的框架。我们已经看到，《大卫同盟舞曲》中听来像是中间段落的部分导向的不是开头段落的再现，而是某个新的材料。地位显赫的奏鸣曲形式对于舒曼而言是最大挑战，也正是在这里，舒曼的不妥协不让步

如此明显地揭示出这些形式不足以承载音乐语言的新发展。舒曼风格的执迷性质造成传统形式与乐思之间总是存在差距。甚至当舒曼从这种差距中创造出精彩有力的效果时，笨拙尴尬的时刻也几乎随处可见：在一些过渡连接中，音乐似乎干脆要停下来（如《G小调钢琴奏鸣曲》末乐章），重新开始时又仿佛只是为了满足形式上的要求而例行公事。唯有在《C大调幻想曲》（起初名为"废墟"）的第一乐章中，舒曼才完全能够与贝多芬媲美。肖邦让自己适应一种主要源自胡梅尔的较为松散的奏鸣曲原则，并创造出富于原创性、极为令人满意的作品，但比舒伯特古典风格的作品更具弥散性。李斯特在很大程度上忽视古典奏鸣曲，除了特立独行的个别精彩实验——《B小调钢琴奏鸣曲》《但丁奏鸣曲》和《浮士德交响曲》。舒曼适应性弱，且顽固不化：他不愿或不能改变自己的风格，也并未放弃尝试去迎接贝多芬设定的挑战。因此，舒曼所产生的影响是悖论性的。其作品最直接影响到勃拉姆斯，后者的确实现了舒曼的宏愿，成功恢复了古典传统的一小部分。然而，在我看来，舒曼最深刻的影响体现在德彪西身上，德彪西喜爱舒曼的音乐，也能够理解其音乐变幻莫测的想象：他能够将舒曼音乐中某些舒曼自己不信任的悬而未决的音响和转瞬即逝的乐句转化为一种新的音乐风格，一种几乎完全摆脱往昔学院式要求的风格——简而言之，德彪西以他自己的方式实现了舒曼艺术中的毁灭性因素和创造性因素。

最终，舒曼无法再造他所仰慕敬畏的古典形式的那种充分的戏剧性表述，这是他的悲剧，但也不乏补偿和回报。固执的节奏在如《第三交响曲》（"莱茵"）开头的快板这样的乐章中，具有一种掌控性更强的结构所无法提供的强烈情感，而像《大提琴协奏曲》（其中任何古典张力都只会玷污其抒情性）和《双簧管与钢琴浪漫曲》这样表现无奈沉思的作品，绝不可能出自任何一位采用舒曼所渴求的古典技法的作曲家之手。

同样体现出非凡原创性的是，舒曼能够在毫无准备、亦无对比的情况下从一个主题走向下一主题，从一个调性走向另一调性，以不间断的连续性展开旋律和调性运动。正是在此，舒曼利用其局限性实现了不可模仿的效果。我们不清楚他是否意识到了自己的原创性，是否能够判断这种原创性的价值，但有一部作品暗示了他对此有所意识——《A大调第六新事曲》。此曲中，主题和调性运动在一次连续的加速过程中展开。调性变化起初全部是三度关系（A大调到F大调再到Db大

调），并典型体现了这个时代转调的无征兆和无准备的特点：

第十二章 舒曼：浪漫理想的成败

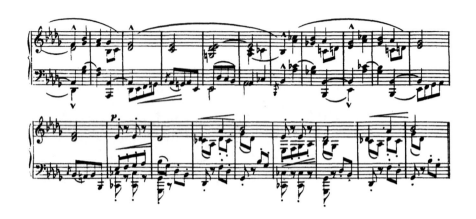

主要主题并非开头的主题,而是一个抒情的八小节乐句,在不同调性中毫无变化地奏了一遍又一遍,仿佛这个主题自身的形态足以保证带给人愉悦(我们应当记得,舒曼喜欢将《C大调幻想曲》末乐章的一个主题不厌其烦地连续演奏一个小时)。各种调性接踵而至,但没有一个能稳固确立。[1]这一手法与稳步渐进的加速相结合,造成令人沉迷的效果:

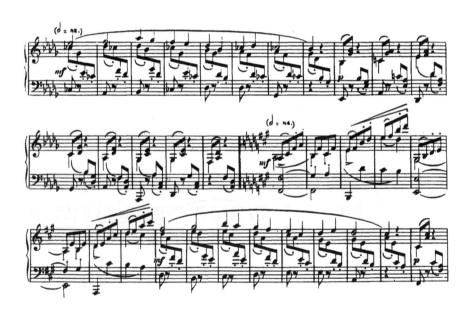

[1] 从第85小节至第174小节,相对略有确立的一系列调中心是G♭大调、D♭大调、F♯小调、E大调、C大调、A小调、D小调,整个这段音乐在随后的第175—264小节严格重复,整体下移半音,始于F大调,终于C♯小调。

最终，加速的过程随着一个加速段而加剧，进而开头的速度（但不是开头的主题）凯旋回归：

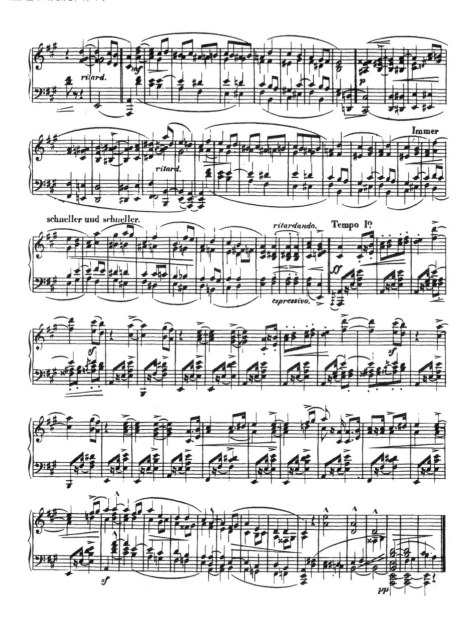

这首《新事曲》的结尾隐藏着体现舒曼幽默感的一笔，类似蒂克用一段收场诗为一出戏剧机智开场。此曲的最后终止式富于诗意，自相矛盾、隐秘晦涩，可

以说象征着舒曼的时代以及他在这时代中的地位。这几小节中暗藏着一把正在定弦的小提琴：

这几乎不成其为最后的终止式，它缺乏稳固性、决定性、说服力。音乐在此并未收尾，而是渐渐消逝，在这消逝中机智地暗藏着一个新的开始。

人名与作品索引[1]

斜体数字表示有谱例

阿尔尼姆，阿希姆·冯 Arnim, Achim von
　《少年魔角》*Des Knaben Wunderhorn* 411
阿莱维，弗罗芒塔 Halévy, Fromental 599, 604;
　《犹太女》*La Juive* 599
阿里瓦贝内，奥普兰蒂诺 Arrivabene,
　Opprandino 542n
阿伦，哈罗尔德 Arlen, Harold 604
阿诺尔德，马修 Arnold, Matthew 162
阿什布鲁克，威廉 Ashbrook, William 602n
阿斯卡姆，罗杰 Ascham, Roger 150
埃格尔丁格，让-雅克 Eigeldinger, Jean-
　Jacques 414n, 511n
艾迪生，约瑟夫 Addison, Joseph 153
艾兴多夫，约瑟夫 Eichendorff, Joseph 204, 220
爱尔维修，克洛德-阿德里安 Helvétius,
　Claude-Adrien 68
安德森，马克斯韦尔 Anderson, Maxwell 604
安格尔，让-奥古斯特-多米尼克 Ingres, Jean-
　Auguste-Dominique 663
奥柏，丹尼尔-弗朗索瓦-埃斯普利 Auber,
　Daniel-François-Esprit 540, 602, 607, 641, 654
　《波尔蒂契的哑女》*La Muette de Portici* 602
奥芬巴赫，雅克 Offenbach, Jacques 604

巴尔扎克，奥诺雷·德 Balzac, Honoré de 152,
　162
巴赫，卡尔·菲利普·埃马努埃尔 Bach, Carl
　Philipp Emanuel 3, 4, 362
巴赫，威廉·弗里德曼 Bach, Wilhelm
　Friedemann 39
巴赫，约翰·克里斯蒂安 Bach, Johann Christian
　570
巴赫，约翰·塞巴斯蒂安 Bach, Johann
　Sebastian 5, 6–7, 10, 11, 27–28, 39, 71, 83,
　84, 87, 124, 194, 219, 220, 237, 285, 291,
　300, 301, 302, 303, 341, 344, 354–356, 359,
　360, 361–363, 364, 471, 510, 553, 554–555,
　570, 573, 587, 590, 592, 593, 597, 598, 664,
　666, 668, 672, 679, 690, 700
　《为安娜·玛格达勒娜·巴赫而作的曲集》

[1] 此表所附均系原著页码，即本书页边码。——译注

Album for Anna Magdalena Bach 363

《赋格的艺术》*Art of Fugue* 6, 362

　　莫扎特的改编 Mozart's arrangement of 6

众赞歌前奏曲 Chorale Preludes 362

《半音阶幻想曲与赋格》*Chromatic Fantasy and Fugue* 573

《D小调羽管键盘协奏曲》*Concerto for Harpsichord in D Minor* 39

四首二重奏 *Four Duets* 362

《A小调管风琴赋格》(BWV 543)*Fugue for Organ in A Minor* 290; *290*

《哥德堡变奏曲》*Goldberg Variations* 71, 362

创意曲 *Inventions* 362, 363

《意大利协奏曲》*Italian Concerto* 362

键盘练习曲 *Klavierübung* 363；第三卷 83

《B小调弥撒》*Mass in B Minor* 384

《音乐的奉献》*Musical Offering* 3–5, 6; *4, 5*

帕蒂塔 *Partitas* 362

《C小调帕萨卡利亚与赋格》*Passacaglia and Fugue in C Minor* 83

《A小调管风琴前奏曲与赋格》*Prelude and Fugue for Organ in A Minor* 510

《C大调小提琴独奏奏鸣曲》*Sonata for Solo Violin in C Major* 39

《长笛独奏奏鸣曲》*Sonatas for Solo Flute* 290

《平均律键盘曲集》*Well-Tempered Keyboard* 6–7, 83, 222, 285, 354, 355, 359, 362, 381, 440, 511, 554–555, 700

　　莫扎特的改编 Mozart's arrangement of 6, 7

第一册《C大调前奏曲》*Prelude in C Major, Book 1* 362; *361*

巴塔，安德拉斯 Batta, András 492n

柏拉图 Plato 72

柏辽兹，埃克托 Berlioz, Hector 38, 79, 284, 297, 322, 394, 398, 411, 413, 427, 452, 471, 472, 473, 508, 511, 542–545, 547, 550, 552–556, 568, 597, 640

《浮士德的天谴》*La Damnation de Faust* 544, 556

《基督的童年》*L'Enfance du Christ* 544, 568, 597

《襟怀坦白的法官》*Les Francs-juges* 544

《哈罗尔德在意大利》*Harold in Italy* 542

《莱利奥》*Lélio* 79

《夏夜》*Les Nuits d'été* 550–552; *550, 551, 551–552*

《安魂曲》*Requiem* 568

《罗密欧与朱丽叶》*Roméo et Juliette* 543, 544, 568

"爱情场景" "Scene d'amour" 556–568; *557, 558, 558–559, 559, 560, 560–561, 561, 562–563, 563, 564–567*

《幻想交响曲》*Symphonie fantastique* 472, 489, 511, 543, 544, 545, 546–550, 556, 568, 604; *546–547, 548, 549*

《特洛伊人》*The Trojans* 543, 545n

拜伦，乔治·戈登 Byron, George Gordon 94, 491, 499

《恰尔德·哈罗尔德》*Child Harold* 491

《唐璜》*Don Juan* 539

《曼弗雷德》*Manfred* 491

薄伽丘，乔万尼 Boccaccio, Giovanni 96

鲍尔，哈罗尔德 Bauer, Harold 413

鲍尔斯，哈罗尔德 Powers, Harold 608n

贝多芬，路德维希·范 Beethoven, Ludwig van 2–3, 7, 16, 20, 21, 27, 29–30, 32, 38, 55, 74, 75, 87, 88, 89, 93, 103, 125, 135, 166, 170–171, 174, 176, 187, 203, 236, 237, 240, 244, 246, 249, 253, 261, 267, 284, 285, 289, 317, 341, 344, 355, 363, 366–367, 369, 384, 462, 473, 477, 480, 481, 484, 491, 503, 507, 508, 517, 554, 555, 569, 570, 580, 581, 582, 584,

596, 597, 648, 658, 699, 699−703, 705−706

《致远方的爱人》*An die ferne Geliebte*（Op. 98）55, 101, 103−106, 108, 110−112, 125, 132, 166−174, 175, 207, 208, 210, 212, 661; *103−104, 167, 168, 170, 171−172, 174*

《小品曲》11首 Bagatelles（Op. 119）87, 88
 C大调（第2首）87
 A大调（第10首）87
 降B大调（第11首）88

《D大调小提琴协奏曲》Concerto for Violin in D Major（Op. 61）30, 38

《C小调第三钢琴协奏曲》Concerto No. 3 for Piano in C Minor（Op. 37）19−20; *19*

《费岱里奥》*Fidelio* 517n

《降E大调十五段钢琴变奏曲》（"英雄"）Fifteen Variations for Piano in E flat Major（"Eroica"）（Op. 35）658, 660−661, 664−665; *660−661, 664*

《大赋格》*Grosse Fuge* 30

《莱奥诺拉》*Leonora* 517n

苏格兰歌曲改编作品 Scottish song arrangements 412

《F大调钢琴奏鸣曲》Sonata in F Major（Op. 2, No. 3）596

《C小调钢琴奏鸣曲》（"悲怆"）Sonata in C Minor（"Pathétique"）（Op. 13）3n

《升C小调钢琴奏鸣曲》（"月光"）Sonata in C sharp Minor（"Moonlight"）（Op. 27, No. 2）20

《G大调钢琴奏鸣曲》Sonata in G Major（Op. 31, No. 1）244, 584

《降E大调钢琴奏鸣曲》Sonata in E flat Major（Op. 31, No. 3）244, 584, 588−589, 701−702; *589, 701−702*

《C大调钢琴奏鸣曲》（"华尔斯坦"）Sonata in C Major（"Waldstein"）（Op. 53）16−19, 54, 240−241, 244, 366; *16−17, 17, 18, 19, 240−241, 366*

《F大调钢琴奏鸣曲》Sonata in F Major（Op. 54）700; *700*

《F小调钢琴奏鸣曲》（"热情"）Sonata in F Minor（"Appassionata"）（Op. 57）54, 580

《降E大调钢琴奏鸣曲》（"告别"）Sonata in E flat Major（"Les Adieux"）（Op. 81a）117; *117*

《E小调钢琴奏鸣曲》Sonata in E Minor（Op. 90）570, 573; *11, 573*

《A大调钢琴奏鸣曲》Sonata in A Major（Op. 101）570−572, 573−573; *570, 573*

《降B大调钢琴奏鸣曲》（"Hammerklavier"）Sonata in B flat Major（"Hammerklavier"）（Op. 106）30, 240, 241, 244, 511, 580, 658; *30, 241−242*

《E大调钢琴奏鸣曲》Sonata in E Major（Op. 109）100

《降A大调钢琴奏鸣曲》Sonata in A flat Major（Op. 110）367; *367*

《C小调钢琴奏鸣曲》Sonata in C Minor（Op. 111）1−3, 54; *2*

《A大调弦乐四重奏》String Quartet in A Major（Op. 18, No. 5）581−582

《降E大调弦乐四重奏》String Quartet in E flat Major（Op. 74）581; *581*

《F小调弦乐四重奏》String Quartet in F Minor（Op. 95）574−575, 580; *574−575*

《降E大调弦乐四重奏》String Quartet in E flat Major（Op. 127）244

《降B大调弦乐四重奏》String Quartet in B flat Major（Op. 130）240, 244−246, 574; *245, 246*

《升C小调弦乐四重奏》String Quartet in C

sharp Minor（Op. 131）481, 580; *481*

《A小调弦乐四重奏》String Quartet in A Minor（Op. 132）244, 484, 574, 575–576; *484, 575–576*

《F大调弦乐四重奏》String Quartet in F Major（Op. 135）574, 580

《弦乐四重奏》String Quartets（Op. 59）384

《降E大调第三交响曲》("英雄") Symphony No. 3 in E flat Major（"Eroica"）（Op. 55）194

《C小调第五交响曲》Symphony No. 5 in C Minor（Op. 67）88, 89, 555, 560

《F大调第六交响曲》("田园") Symphony No. 6 in F Major（"Pastoral"）（Op. 68）132

《A大调第七交响曲》Symphony No. 7 in A Major（Op. 92）102, 680, 700; *102–103*

《D小调第九交响曲》("合唱") Symphony No. 9 in D Minor（"Choral"）（Op. 125）27, 264–265, 273, 480; *264–265*

《降E大调钢琴与弦乐三重奏》Trio for Piano and Strings in E flat Major（Op. 70, No. 2）180; *180*

《降B大调钢琴与弦乐三重奏》("大公") Trio for Piano and Strings in B flat Major（"Archduke"）（Op. 97）242; *242–243*

贝尔格，阿尔班 Berg, Alban 58, 606;《沃采克》Wozzeck 606

贝尔托拉，奥莱里奥·迪·乔吉奥:《如画而感伤的莱茵河之旅》Bertòla, Aurelio di Giorgio: Picturesque and Sentimental Voyage on the Rhine 136–139

贝利尼，温琴佐 Bellini, Vincenzo 293, 328, 347, 348, 387, 405, 408, 471, 540, 590, 604, 606, 608n, 608–611, 615, 616–617, 621, 622, 625–626, 627–632, 632–639, 639, 641, 645

《腾达的贝亚特里切》*Beatrice di Tenda* 628–630; *628–629, 629–630*

《凯普莱特与蒙泰古》*I Capuletti ed iMontecchi* 615–616, 622–625; *616, 622–623, 623–624, 624–625*

《诺尔玛》*Norma* 344–345, 528, 599, 601, 602, 605, 622, 625, 632–639; *344–345, 633–634, 634, 635–636, 637–738*

《海盗》*Il Pirata* 611–615, 616, 617, 625–626, 627, 628; *612, 613, 614, 625–626, 627, 628*

《清教徒》*I Puritani* 622, 630–632; *630–631, 631–632*

《外国人》*La Straniera* 617–622, 628; *617–618, 618–621, 621–622*

本特，玛格丽特 Bent, Margaret 282n

本雅明，瓦尔特:《德国悲悼剧的起源》Benjamin, Walter: Ursprung des deutschen Tauerspiels 78

彼特拉克 Petrarch 521, 527

毕希纳，格奥尔格 Büchner, Georg 606

波德莱尔，夏尔–皮埃尔 Baudelaire, Charles-Pierre 471

波特，科尔 Porter, Cole 508

伯内特，托马斯 Burnet, Thomas 143–144;《地球神圣理论》Sacred Theory of the Earth 143–144

勃拉姆斯，约翰内斯 Brahms, Johannes 88, 118, 175–176, 267, 280, 323, 413, 507, 582, 590, 597, 604, 660, 663, 699, 706

《匈牙利舞曲》Hungarian Dances 412

《美丽的马格洛娜》*Magelone Lieder* 175

《G小调钢琴与弦乐五重奏》Quartet for Piano and Strings in G Minor（Op. 25）604

博罗米尼，弗朗切斯科 Borromini, Francesco 92

博马舍，皮埃尔–奥古斯丹·加隆·德 Beaumarchais, Pierre-Augustin Caron de 606

《费加罗的婚事》*Marriage of Figaro* 606

博蒙特，弗朗西斯 Beaumont, Francis 78
布冯，乔治-路易·勒克莱·德 Buffon,
　　Georges-Louis Leclerc de 146–147, 149
　　《自然的纪元》Epochs of Nature 146
　　《地球理论》Theory of the Earth 146
布克斯特胡德，迪特里希 Buxtehude, Dietrich
　　39, 570
布莱克，威廉 Blake, William 174, 398, 646, 647
　　《纯真之歌与经验之歌》Songs of Innocence
　　　and Experience 174, 385
布列兹，皮埃尔 Boulez, Pierre 2, 544；《星群》
　　Constellation 2
布鲁克纳，安东：《感恩赞》Bruckner, Anton:
　　Te Deum 597
布鲁姆，鲁贝 Bloom, Rube 508
布伦塔诺，克莱门斯 Brentano, Clemens 77,
　　131, 647, 682, 689
　　《戈德维》Godwi 77
　　《少年魔角》Des Knaben Wunderhorn 411
布索尼，费鲁乔 Busoni, Ferruccio 539, 540, 592

柴可夫斯基，彼得·伊里奇 Tchaikovsky, Pyotr
　　Ilich 88
车尔尼，卡尔 Czerny, Carl 363, 371, 493, 496,
　　508

达·蓬特，洛伦佐 da Ponte, Lorenzo 606
戴米尔，塞西尔·B. de Mille, Cecil B. 604
德·梅斯特尔，约瑟夫 de Maistre, Joseph 646–
　　647
德彪西，克洛德 Debussy, Claude 40, 88, 412, 471,
　　474, 508, 544, 554, 556, 606, 690, 700, 706
　　《佩利亚斯与梅丽桑德》Pelléas et Mélisande
　　　606
德拉克洛瓦，欧仁 Delacroix, Eugène 86, 471,
　　543, 552, 554

德拉罗什，保罗 Delaroche, Paul 601
德罗伊森，约翰·古斯塔夫 Droysen, J. G. 74
狄德罗，丹尼 Diderot, Denis 77, 132;《宿命论
　　者雅克》Jacques le fataliste 77
迪谢克，扬·拉迪斯拉夫 Dussek, Jan Ladislav 15
蒂克，路德维希 Tieck, Ludwig 76–77, 78, 94,
　　159, 710
　　《穿靴子的猫》Der gestiefelte Kater 78
　　《错乱的世界》Die verkehrte Welt 76
多尼采蒂，盖塔诺 Donizetti, Gaetano 293, 408,
　　540, 602n, 603–604, 604–605, 607–608,
　　609n, 611, 626, 639, 654

我相 Ossian。请见麦克弗森，詹姆斯
　　Macpherson, James

菲尔德，约翰 Field, John 285, 384, 386–387,
　　389, 394, 401
　　《降A大调第二钢琴协奏曲》Concerto No. 2
　　　for Piano in A flat Major 387; *387*
　　《降E大调第三钢琴协奏曲》Concerto No. 3
　　　for Piano in E flat Major 389; *389*
　　《降A大调夜曲》Nocturne in A flat Major
　　　379; *379*
腓特烈大帝 Frederick the Great 4
费蒂斯，弗朗索瓦-约瑟夫 Fétis, François-
　　Joseph 547
费希特，约翰·戈特利布 Fichte, Johann
　　Gottlieb 68, 69, 148
弗莱彻，约翰 Fletcher, John 78
弗朗克，塞扎尔 Franck, César 408
　　《前奏曲、众赞歌、赋格》Prelude, Chorale,
　　　and Fugue 596
　　《D小调交响曲》Symphony in D Minor 408;
　　　408
弗雷斯科巴尔迪，吉罗拉莫 Frescobaldi,

Girolamo 38, 71

弗里德里希，卡斯帕·大卫 Friedrich, Caspar David 131, 147, 158, 159, 161, 172

弗里德曼，伊格纳茨 Friedman, Ignaz 280

弗里肯，埃内斯蒂娜·冯 Fricken, Ernestine von 222

弗洛里莫，弗朗切斯科 Florimo, Francesco 617n

伏尔泰 Voltaire 60, 142

福克尔，约翰·尼古拉 Forkel, Johann Nikolaus 4

福雷，加布里埃尔 Fauré, Gabriel 597

福斯特，格奥尔格：《下莱茵之旅见闻》Forster, Georg: Ansicht vom Niederrhein 139–142

戈塞特，菲利普 Gossett, Philip 602, 608–610, 610n

哥达，恩斯特·冯伯爵 Gotha, Count Ernst von 158

歌德，约翰·沃尔夫冈·冯 Goethe, Johann Wolfgang von 59, 60, 61, 125, 131, 134, 154–160, 594, 663

 《浮士德》*Faust* 50, 125, 543

 《意大利游记》*Italian Journey* 156–157

 《瑞士书信集》*Letters from Switzerland* 154–156

 《维特》*Werther* 133

格拉波茨，玛莎 Grabócz, Martia 528n

格雷特里，安德烈-欧内斯特-莫德斯特 Grétry, André-Ernest-Modeste 568

格林，雅各布与威廉 Grimm, Jacob and Wilhelm 411

格鲁克，克里斯托弗·维利巴尔德·冯 Gluck, Christoph Willibald 124, 550, 555, 609;《奥菲欧》*Orfeo* 594

格什温，乔治 Gershwin, George 604

庚斯博罗，托马斯 Gainsborough, Thomas 131

龚古尔，埃德蒙-路易-安托万·约·德与朱尔-阿尔弗雷德·约·德 Goncourt, Edmond-Louis-Antoine Huot de and Jules-Alfred Huot de 643

古诺，夏尔 Gounod, Charles 543, 597;《浮士德》*Faust* 606

哈登伯格，弗里德里希·冯 Hardenberg, Friedrich von。请见Novalis诺瓦利斯

哈莱，查尔斯爵士 Hallé, Sir Charles 414

哈曼，约翰·格奥尔格 Hamann, Johann Georg 60, 68;《元批判》*Metakritik* 60

哈塞，约翰·阿道夫 Hasse, Johann Adolf 124

哈特莱，大卫 Hartley, David 153

海顿，弗朗茨·约瑟夫 Haydn, Franz Joseph 14–16, 19, 20, 32, 38, 70, 71, 75, 77, 78, 89, 124, 237, 263, 289, 341, 369, 384, 411, 507, 570, 582, 588, 699, 701, 703

 《四季》*The Seasons* 132

 《降A大调奏鸣曲》Sonata in A flat Major（H. 46）36–37; *37*

 《C大调奏鸣曲》Sonata in C Major（H. 50）14–16; *14, 15, 16*

 《C大调弦乐四重奏》String Quartet in C Major（Op. 33, No. 3）258–260; *258–259, 259–260*

 《D大调弦乐四重奏》String Quartet in D Major（Op. 50, No. 6）77

 《弦乐四重奏》String Quartets（Op. 30）423

 《F小调第二十六交响曲》（"哀歌"）Symphony No. 26 in F Minor（"Lamentations"）594

 《B大调第四十六交响曲》Symphony No. 46 in B Major 88, 89

 《降E大调第一百零三交响曲》（"鼓声"）Symphony No. 103 in E flat Major（"Drum Roll"）416

《E大调钢琴与弦乐三重奏》Trio for Piano and Strings in E Major（H. 28）238–240; *239–240*

海尔维格，格奥尔格 Herwegh, Georg 80

海涅，海因里希 Heine, Heinrich 41, 47, 51, 53, 58, 204, 220, 474, 649

海因泽，威廉 Heinse, Wilhelm 66

汉尼拔 Hannibal 158

荷尔德林，弗里德里希 Hölderlin, Friedrich 78, 94, 131, 172, 647, 689;《许珀里翁》Hyperion 78

荷尔蒂，路德维希 Hölty, Ludwig 125

荷马 Homer 126

赫尔德，约翰·戈特弗里德·冯 Herder, Johann Gottfried von 68

黑格尔，格奥尔格·威廉·弗里德里希 Hegel, Georg Wilhelm Friedrich 75, 323

亨德尔，乔治·弗里德里克 Handel, George Frideric 27, 28, 38, 39, 71, 83, 124, 289, 290, 597, 605, 609;《弥赛亚》Messiah 27

洪堡，威廉·冯 Humboldt, Wilhelm von 68, 69, 70

胡梅尔，约翰·尼波穆克 Hummel, Johann Nepomuk 285, 384, 389, 394, 401, 582, 703, 706

 《E小调练习曲》Etude in E Minor（Op. 125, No. 7）376–377; *376–377*

 《升F小调钢琴奏鸣曲》Sonata for Piano in F sharp Minor 285

 《E大调钢琴与弦乐三重奏》Trio for Piano and Strings in E Major（Op. 386）386

华兹华斯，威廉 Wordsworth, William 72, 77, 94, 131, 149, 159–160, 161, 172, 663, 689;

 《描写速记》Descriptive Sketches 149

霍夫曼，恩斯特·特奥多尔·阿马德乌斯 Hoffmann, E. T. A. 51, 60, 66, 70, 74, 78, 171, 220, 648, 669, 672, 678

 《卡特·穆尔》Kater Murr 672

 《克莱斯勒偶记》Kreisleriana 60, 672

霍夫曼，约瑟夫 Hofmann, Josef 87, 382, 413

霍夫曼斯塔尔，胡戈·冯 Hofmannsthal, Hugo von 606

基德，托马斯 Kyd, Thomas 604

吉尔丁，托马斯 Girtin, Thomas 156

加布里埃利，乔瓦尼 Gabrieli, Giovanni 12, 38

嘉宝，葛丽泰 Garbo, Greta 604

卡尔伯格，杰弗里 Kallberg, Jeffrey 83, 824n, 346, 413n

卡尔德隆，佩德罗 Calderón, Pedro 78

卡尔克布雷纳，弗雷德里克 Kalkbrenner, Frédéric 285, 371, 394

凯鲁比尼，路易吉 Cherubini, Luigi 543, 597, 641, 665;《两天》Les Deux Journées 607

康德，伊曼努尔 Kant, Immanuel 60, 71, 702

康斯太布尔，约翰 Constable, John 75, 131, 132, 147, 156, 158, 159, 172, 173

考克斯，威廉 Coxe, William 149

柯勒律治，塞缪尔·泰勒 Coleridge, Samuel Taylor 73–75, 131, 153, 160, 646, 663, 689

 《朋友》The Friend 74

 《忽必烈汗》Kubla Khan 77

柯罗，让-巴蒂斯特-卡米耶 Corot, Jean-Baptiste-Camille 131

柯珀，威廉 Cowper, William 646

科曾斯，约翰·罗伯特 Cozzens, John Robert 131

科恩，爱德华·T Cone, Edward T. 282n, 542n, 547, 549–550

科恩戈尔德，埃里希·沃尔夫冈 Korngold, Erich Wolfgang 604

科尔纳，尤斯提努斯 Kerner, Justinus 204

科尔托,阿尔弗雷德 Cortot, Alfred 383

科赫,海因里希·克里斯托弗 Koch, Heinrich Christoph 244

克拉默,约翰·巴蒂斯特 Cramer, John Baptist 363, 371

克莱尔,约翰 Clare, John 647

克莱门蒂,穆齐奥 Clementi, Muzio 15, 362, 363
《朝圣进阶》Gradus ad Parnassum 362, 363, 496

克莱默,理查德 Kramer, Richard 15

克莱斯特,海因里希·冯 Kleist, Heinrich von 397, 606, 647

克洛德·洛兰 Claude Lorrain 156

孔狄亚克,埃蒂耶纳·博诺·德 Condillac, Etienne Bonnot de 68

库克,詹姆斯船长 Cook, Captain James 139

库普兰,弗朗索瓦 Couperin, François 38, 71;
《羽管键琴组曲》Ordres 28, 83

拉比什,欧仁 Labiche, Eugène 606

拉布吕耶尔,让·德 La Bruyère, Jean de 49

拉赫玛尼诺夫,谢尔盖 Rachmaninoff, Sergei 298, 383

拉罗,爱德华 Lalo, Edouard 411

拉罗什富科,弗朗索瓦 La Rochefoucauld, François 48-49

拉马丁,阿尔封斯 Lamartine, Alphonse 491

拉蒙·德·卡博尼耶,路易 Ramond de Carbonnières, Louis 133-135, 144-146, 149-154
《年轻的多尔班的最后冒险》The Last Adventures of the Young D'Olban 133-134
《比利牛斯山区观察录》Observations faites dans les Pyrénées 149-150

拉莫,让-菲利普 Rameau, Jean-Philippe 124, 553

拉塞尔,肯 Russell, Ken 604

拉什顿,朱利安 Rushton, Julian 543, 544n, 545, 554, 555n

拉瓦特:《相面学断片集》Lavater: Fragments on Physiognomy 50

拉辛,让:《贝芮妮丝》Racine, Jean: Bérénice 639

莱尔施塔布,路德维希 Rellstab, Ludwig 492

赖内克,卡尔 Reinecke, Carl 280

赖夏特,约翰·弗里德里希 Reichardt, Johann Friedrich 174

兰姆,查尔斯 Lamb, Charles 77, 646

劳伦斯,儒勒 Laurens, Jules 510-511

勒瑙,尼古拉斯:《唐璜》Lenau, Nicholas: Don Juan 490

勒絮尔,让-弗朗索瓦 Le Sueur, Jean-François 568, 599, 640

李斯特,弗朗茨 Liszt, Franz 7, 12, 21, 30, 38, 39, 40, 58, 79-81, 101, 102, 125, 193, 280, 284, 285, 298, 322, 335, 354, 355, 359, 362, 363, 364, 377, 381, 383, 384, 394, 398-399, 411, 412, 452, 462, 472-474, 491, 493, 499, 502, 506-507, 508-512, 517, 524, 525, 528, 537, 539-541, 546, 555, 595, 597, 598, 661, 699, 703, 706
《旅行集》Album d'un voyageur 132, 192, 491, 519
《旅行岁月》Les Années de Pèlerinage 193, 475-477, 491, 517, 518, 519; 193, 476, 476-477, 477
《圣显》Apparitions 505-506; 506
对肖邦《我的喜悦》的改编 Arrangement of Chopin's My Joys 512-514, 517; 512-513, 514
对舒伯特《菩提树》的改编 Arrangement of Schubert's Der Lindenbaum 509-510,

512; *509–510*

《降E大调钢琴协奏曲》Concerto for Piano in E flat Major 528

《但丁奏鸣曲》*Dante* Sonata 706

《唐璜幻想曲》*Don Juan* Fantasy。请见 Réminiscences de Don Juan《唐璜的回忆》

《浮士德交响曲》*Faust* Symphony 541, 703, 706

《诗歌与宗教的和谐》*Harmonie poétiques et religieuses* 80–81, 505; *81, 505*

《匈牙利狂想曲》Hungarian Rhapsodies 410, 412, 491, 540

《第六匈牙利狂想曲》Hungarian Rhapsody No. 6 383

《第十匈牙利狂想曲》Hungarian Rhapsody No. 10 491–492; *492*

《我想去》"Ich möchte hingehen" 80; *80*

《即兴曲》Impromptu（Op. 3）493

《艾斯特庄园的水的嬉戏》"Jeux d'eaux à la Villa d'Este" 480

《洛雷莱》*Die Lorelei* 474–479; *474, 475, 477, 478, 479*

《梅菲斯托圆舞曲》"Mephisto" Waltz 480

《帕格尼尼练习曲》*Paganini* Etudes 362, 491, 493, 499, 508

《A小调第六练习曲》507–508; *507–508*

《E大调波洛奈兹》Polonaise in E Major 462

《唐璜的回忆》*Réminiscences de Don Juan* 528–541; *529–530, 530–531, 531–532, 532–533, 533–534, 535, 535–536, 536–537, 537–538, 538, 539*

《圣伊丽莎白轶事》*Saint Elizabeth* 473, 597

《如果是可爱的草》"S'il est un charmant gazon" 79–80; *79–80*

《B小调钢琴奏鸣曲》Sonata for Piano in B Minor 479–491, 528, 541, 703, 706; *480,* 481, 482, 483, 484, 485, 486, 487, 487–488, 488, 490, 490

《彼特拉克十四行诗第104号》*Sonetto del Petrarca*, No. 104 81, 255, 517–528; *255, 518, 519, 520–521, 521, 522, 522–523, 523–524, 524–525, 525*

《十二首练习形式的练习曲》Studies for the Piano in Twelve Exercises（Op. 6）493

《超技练习曲》*Transcendental* Etudes 362, 491, 493–506

《F大调练习曲》501–502; *501–502*

《D小调练习曲》（"马捷帕"）496–499; *496, 497, 497–498, 498*

《B♭大调练习曲》（"鬼火"）499–501; *499–500, 500, 500–501*

《C小调练习曲》503–506; *503, 504, 504–505*

《F小调练习曲》494–496; *494, 495, 495–496*

对巴赫《六首管风琴前奏曲与赋格》的改编 Transcription of Bach's Six Organ Preludes and Fugues 511–512

对柏辽兹《幻想交响曲》的改编 Transcription of Berlioz's *Symphonie fantastique* 511

《十二首钢琴大练习曲》Twelve Great Studies for the Piano 493

《欧伯曼之谷》*La Vallée d'Obermann* 192, 462, 519; *192, 519*

《巴赫"痛苦、抱怨"变奏曲》Variations on Bach's "Weinen, Klagen" 480

里特，约翰·威廉 Ritter, Johann Wilhelm 59–60, 64, 66, 70, 75

《一位青年物理学家身后发表的论文断片集》*Fragmente aus dem Nachlasse eines jungen Physiker* 58–60

里希特，让·保尔·弗里德里希 Richter, Jean Paul Friedrich。请见让·保尔 Jean Paul

利普曼，弗里德里希 Lippmann, Friedrich 608n, 615n

龙格，菲利普·奥托 Runge, Philipp Otto 159

龙沙，皮埃尔·德 Ronsard, Pierre de 71

卢戴尔布格，菲利普·雅克·德 Loutherbourg, Philippe Jacques de 132

卢梭，让-雅克 Rousseau, Jean-Jacques 68, 149
 《新爱洛伊斯》*La Nouvelle Héloïse* 149

鲁比尼，乔瓦尼·巴蒂斯塔 Rubini, Giovanni Battista 615

鲁宾斯坦，安东 Rubinstein, Anton 298

路德，马丁 Luther, Martin 600

伦茨，雅各布·米歇尔·莱茵霍尔德 Lenz, Jakob Michael Reinhold 134

罗宾斯-兰登，霍华德·钱德勒 Robbins-Landon, H. C. 15

罗伯特，休伯特 Robert, Hubert 93

罗马诺，朱利奥 Romano, Giulio 92

罗森塔尔，莫里兹 Rosenthal, Moriz 24, 87, 298, 413, 414–415

罗西，保罗 Rossi, Paolo 143n, 146n

罗西尼，焦阿基诺 Rossini, Gioacchino 29, 293, 297, 346, 477, 597, 607–608, 608n, 608–611, 614, 615, 616, 625–626, 640, 645
 《灰姑娘》*La Cenerentola* 611; *611*
 《奥赛罗》*Otello* 607–608, 626
 《小庄严弥撒》*Petite Messe solonnelle* 597
 《威廉·退尔》*William Tell* 246–249, 411, 416, 594, 607, 616n; *247, 248, 248–249*
 《蔡尔米拉》*Zelmira* 610; *610*

洛克，约翰 Locke, John 68, 646

马蒂森，弗里德里希 Matthisson, Friedrich 93

马克斯，阿道夫·伯恩哈德 Marx, A. B. 73

马勒，古斯塔夫 Mahler, Gustav 40, 58

马洛，克里斯托弗 Marlowe, Christopher 604

迈耶贝尔，贾科莫 Meyerbeer, Giacomo 414, 569, 590, 599–600, 602, 604, 605, 607, 639–641, 644–645
 《非洲女郎》*L'Africaine* 599, 641
 《十字军战士在埃及》*The Crusader in Egypt* 599
 《胡格诺教徒》*Les Huguenots* 528, 569, 599–600, 601, 639, 640–645; *640, 641–642, 642–643, 643–644, 644–645*
 《先知》*Le Prophète* 599, 601
 《恶魔罗勃》*Robert le Diable* 599

麦克弗森，詹姆斯 Macpherson, James 411;《莪相》*Ossian* 411, 599

麦克唐纳德，休 Macdonald, Hugh 545

曼恩·德·比朗 Maine de Biran 153

梅尔卡丹特，萨韦里奥 Mercadante, Saverio 604

梅塔斯塔西奥，彼得罗 Metastasio, Pietro 605

梅特林克，莫里斯 Maeterlinck, Maurice 606

梅于尔，埃蒂安纳-尼古拉 Méhul, Etienne-Nicolas 599, 640

门德尔松，费利克斯 Mendelssohn, Felix 79, 88, 126, 283, 284, 344, 353, 354, 389–390, 398, 452, 493, 507, 542, 543, 544, 555, 569–570, 580–581, 582, 583–584, 586–587, 594, 597–598, 599, 655, 659
 《升F小调随想曲》Capriccio in F sharp Minor（Op. 1）352–353, 354; *352–353*
 《E小调小提琴协奏曲》Concerto for Violin in E Minor 572, 586; *572*
 《以利亚》*Elijah* 589, 595
 《E小调赋格》Fugue in E Minor 590–595; *590–591, 591–592, 592, 593*
 《赫布里底群岛》（"芬格尔山洞"）"Hebrides" Overture（"Fingal's Cave"）588
 《仲夏夜之梦》*A Midsummer Night's Dream* 569, 589

《八重奏》Octet 90-92, 569, 588; *90, 90-91, 91-92*

《圣保罗》*Saint Paul* 569, 589, 590, 595

《风格小品七首》Seven Characteristic Pieces（Op. 7）587-588, 589; *587-588*

《E大调钢琴奏鸣曲》Sonata for Piano in E Major 570-574, 655, 658; *390, 571, 572, 574*

《无词歌》Songs Without Words 589

《降E大调弦乐四重奏》String Quartet in E flat Major（Op. 12）581-582, 582-586; *581, 582-583, 584, 585, 585-586*

《A小调第二弦乐四重奏》String Quartet No. 2 in A Minor 574-580; *575, 577, 578, 578-579, 579-580, 580*

《A大调弦乐五重奏》String Quintet in A Major（Op. 18）589

《A大调第四交响曲》("意大利") Symphony No. 4 in A Major（"Italian"）587, 595

《D小调第五交响曲》("宗教改革") Symphony No. 5 in D Minor（"Reformation"）595, 596-597

《钢琴随想曲三首》Three Caprices for Piano（Op. 16）

《D小调钢琴与弦乐三重奏》Trio for Piano and Strings in D Minor（Op. 49）589

《C小调钢琴与弦乐三重奏》Trio for Piano and Strings in C Minor（Op. 66）589, 595-596; *595, 596*

门德尔松，摩西 Mendelssohn, Moses 599

蒙特威尔第，克劳迪奥 Monteverdi, Claudio 39

蒙田，米歇尔·德 Montaigne, Michel de 93-94

米库利，卡尔 Mikuli, Carl 298, 413, 414

米什莱，儒勒 Michelet, Jules 600

米约，达律斯 Milhaud, Darius 408

密茨凯维奇，亚当 Mickiewicz, Adam 322

莫谢莱斯，伊格纳茨 Moscheles, Ignaz 7, 361, 363, 371, 394, 480

莫扎特，沃尔夫冈·阿马德乌斯 Mozart, Wolfgang Amadeus 6, 7, 12, 20, 21, 22, 29, 36, 38, 41, 73, 77, 78, 89, 93, 124, 237, 244, 246, 260, 263, 317, 344, 355, 358, 360, 362, 363, 369, 411, 413, 473, 502, 508, 539-540, 555, 569, 570, 572, 581, 582, 589, 595, 605, 606, 609, 616, 623, 658, 679, 699, 701, 703

《夜晚的感受》"Abendempfindung" 124-125

对约翰·塞巴斯蒂安·巴赫键盘作品的改编 Arrangements of J. S. Bach's keyboard works 6, 7, 39

《A大调钢琴协奏曲》Concerto for Piano in A Major（K. 488）29

《女人心》*Cosi fan tutte* 58

《唐·乔瓦尼》*Don Giovanni* 237, 528, 530, 539-540, 568

《后宫诱逃》*Die Entführung aus dem Serail* 411

《魔笛》*The Magic Flute*。请见《魔笛》*Die Zauberflöte*

《费加罗的婚姻》*The Marriage of Figaro* 606

《音乐玩笑》"A Musical Joke" 41, 88, 556; *88*

《双簧管与弦乐五重奏》Quartet for Oboe and Strings 658

《降B大调小夜曲》Serenade in B flat major 356

《管乐六重奏》Sextet for Winds（K. 384a）29

《A大调钢琴与小提琴奏鸣曲》Sonata for Piano and Violin in A Major（K. 526）37

《A小调钢琴奏鸣曲》Sonata for Piano in A Minor（K. 331）366; *366*

《降B大调钢琴奏鸣曲》Sonata for Piano in B flat Major（K. 333）384

《C小调钢琴奏鸣曲》Sonata for Piano in C Minor（K. 457）36; *36*

《D大调钢琴奏鸣曲》Sonata for Piano in D

Major（K. 576）363, 701; *701*

《A大调弦乐四重奏》String Quartet in A Major（K. 464）582

题献给海顿的弦乐四重奏 String Quartets dedicated to Haydn 582

《G小调第四十交响曲》Symphony No. 40 in G Minor（K. 550）29

《E大调钢琴与弦乐三重奏》Trio for Piano and Strings in E Major（K. 542）237-240, 260-261; *238, 260, 261*

《魔笛》*Die Zauberflöte* 388, 411, 540, 594

缪勒，威廉 Müller, Wilhelm 117, 176, 178, 179, 184, 196, 203, 204, 207

穆克斯菲尔特，克里斯蒂娜 Muxfeldt, Kristina 176n

穆索尔斯基，莫杰斯特:《鲍里斯·戈杜诺夫》Mussorgsky, Modest: Boris Gudonov 606

拿破仑 Napoleon 601, 602

奈瓦尔，钱拉·德:《奥蕾莉娅》Nerval, Gérard de: Aurélia 647

内斯特罗伊，约翰·尼波穆克 Nestroy, Johann Nepomuk 606

牛顿，艾萨克爵士 Newton, Sir Isaac 70, 646

诺瓦利斯 Novalis 51, 59, 69, 70, 76, 94, 98, 174

《花粉》*Pollen Dust* 51, 94

帕德雷夫斯基，伊格内西·扬 Paderewski, Ignacy Jan 35, 279, 413, 540n

帕格尼尼，尼科洛 Paganini, Niccolò 290, 492-493, 497;《随想曲》Caprices 290, 293

帕克，罗杰 Parker, Roger 603

帕莱斯特里那，乔万尼·皮耶路易吉·达 Palestrina, Giovanni Pierluigi da 7, 597, 598

帕斯卡尔，皮埃尔 Paschal, Pierre 71

"胖子"沃勒 Waller, Fats 508

培根，弗朗西斯 Bacon, Francis 646

皮拉内西，贾姆巴蒂斯塔 Piranesi, Giambattista 93

普鲁斯特，马塞尔 Proust, Marcel 152

普契尼，贾科莫 Puccini, Giacomo 644

普桑，尼古拉斯 Poussin, Nicolas 70, 156

《七件圣事》*Seven Sacraments* 70

《摩西遇救》*Moses Found in the Waters of the Nile* 70

奇马罗萨，多梅尼科 Cimarosa, Domenico 74

琼森，本 Jonson, Ben 78

琼斯，威廉爵士 Jones, Sir William 69

让·保尔 Jean Paul 51

瑞森，约瑟夫 Ritson, Joseph 411

萨利文，阿瑟爵士 Sullivan, Sir Arthur 597

萨姆森，吉姆 Samson, Jim 284n

塞尔，汉弗莱 Searle, Humphrey 540

塞纳库尔，埃蒂安纳·皮维尔 Sénancour, Etienne Pivert de 132, 147-149, 160-161, 162-166, 172, 173, 663

《欧伯曼》*Oberman* 160-161, 162-166, 173, 175

《关于人类原始本性的遐思》*Reveries on the Primitive Nature of Man* 147-148

塞因-维特根斯坦，卡洛琳公主 Sayn-Wittgenstein, Princess Carolyne 398

桑，乔治 Sand, George 162, 285, 398

沙赫特，卡尔 Schachter, Carl 262n

莎士比亚，威廉 Shakespeare, William 78, 543, 604;《李尔王》*King Lear* 607

尚福尔，塞巴斯蒂安·罗珂·尼古拉斯·德《箴言与品性》Chamfort, Sébastien Roch Nicholas de: Maxims and Characters 49-50

申克尔，海因里希 Schenker, Heinrich 47, 85, 180n, 300, 308n

圣伯夫，夏尔-奥古斯丁 Sainte-Beuve, Charles-Augustin 152−153

圣-桑，卡米尔：《管风琴交响曲》Saint-Saëns, Camille: Organ Symphony 596

施波尔，路易 Spohr, Louis 298

施莱尔马赫，弗里德里希·恩斯特·丹尼尔 Schleiermacher, Friedrich Ernst Daniel 51

施莱格尔，奥古斯特·威廉 Schlegel, August Wilhelm 48, 50

施莱格尔，弗里德里希 Schlegel, Friedrich 48, 50−51, 58, 59, 68, 70, 72−73, 87, 95−96, 101, 139

 《雅典娜神殿》*Athenaeum* 48, 96

 《断片集》*Fragments* 50−51

 《观念集》*Ideas* 51

施特劳斯，理夏德 Strauss, Richard 110, 257, 490, 535, 606, 643

 《唐璜》*Don Juan* 490

 《玫瑰骑士》*Der Rosenkavalier* 535

 《没有影了的女人》*Woman without a Shadow* 639

舒伯特，弗朗茨 Schubert, Franz 21, 46, 55, 61−63, 66, 68, 82, 87, 90, 125−126, 135, 174, 176, 180−181, 196, 207, 212, 222, 236, 266, 339, 369, 387, 390, 398, 411, 430, 458, 473, 477, 478, 480, 505, 507, 582, 589−590, 597, 604, 655, 699, 703, 705

 《致音乐》*An die Musik*（D. 547）277, *277*

 《孤独》*Der Einsame*（D. 800）276−277; *276−277*

 《魔王》Erlkönig（D. 328）125, 383

 《纺车旁的格丽卿》Gretchen am Spinnrade（D. 118）125

 《在春天》*Im Frühling*（D. 882）62−63, 278; *62−63*

 《音乐瞬间》Moments musicaux 87

 《在情人身旁》Nähe des Geliebten（D. 162）61−62; *61−62*

 《美丽的磨坊女》Die schöne Müllerin（D. 795）176, 187−188, 193−194, 196, 202

 《向何方》"Wohin?" 186; *187*

 "Halt!"《止步》186; *186*

 《憩息》"Am Feierabend" 188

 《疑虑》"Der Neugierige" 181−183; *182−183*

 《焦急》"Ungeduld" 186; *186*

 《早安》"Morgengruss" 186; *187*

 《磨工的花》"Des Müllers Blumen" 186; *187*

 《泪雨》"Thränenregen" 176−181, 183, 188; *177, 178, 179*

 《属于我》"Mein!" 187, 188; *188*

 《暂停》"Pause" 188−190; *189, 189−190*

 《嫉妒与矜持》"Eifersucht und Stolz" 193

 《可爱的颜色》"Die liebe Farbe" 184−186, 190, 202; *184−185, 186*

 《可恨的颜色》"Die böse Farbe" 184, 190−191; *191*

 《凋零的花》"Trockne Blumen" 191−192, *192*

 《磨工与小溪》"Der Müller und der Bach" 192−193

 《小溪的摇篮曲》"Des Baches Wiegenlied" 193

 《G大调钢琴奏鸣曲》Sonata for Piano in G Major（D. 894）21

 《C小调钢琴奏鸣曲》Sonata for Piano in C Minor（D. 958）265−266; *265−266*

 《降B大调钢琴奏鸣曲》Sonata for Piano in B flat Major（D. 960）21; *21*

 《G大调弦乐四重奏》String Quartet in G Major（D. 887）181; *181*

 《苏莱卡》之一 "Suleika I"（D. 720）118−

119; *118–119*

《C大调第九交响曲》Symphony No. 9 in C Major（D. 944）604

《降E大调钢琴与弦乐三重奏》Trio for Piano and Strings in E flat Major（Op. 100）90, 604, 705

《流浪者幻想曲》*Wanderer* Fantasy（D. 760）480, 580

《冬之旅》*Winterreise*（D. 911）120–121, 125, 132, 154, 185, 194–204, 207, 384

《晚安》"Gute Nacht" 123–124, 197; *123–124*

《冻结的泪滴》"Gefror' ne Thränen" 197

《心如死灰》"Erstarrung" 199

《菩提树》"Der Lindenbaum" 116–117, 119–123, 179n, 196, 698; *116, 119–120, 121–122*

《在河上》"Auf dem Flusse" 197–199; *197–198, 198*

《回眸》"Rückblick" 199–200; *199, 200*

《安息》"Rast" 197, 199

《孤独》"Einsamkeit" 197, 199

《驿车》"Die Post" 196

《乌鸦》"Die Krähe" 200–201; *200–201, 201*

《最后的希望》"Letzte Hoffnung" 201–202; *202*

《路标》"Der Wegeiser" 185, 202–203, 277–278; *202–203, 277–278*

《勇气》"Muth" 196

《幻日》"Die Nebensonnen" 196–197

《街头艺人》"Der Leiermann" 194–195, 197, 204; *195, 204*

舒曼，克拉拉 Schumann, Clara。请见维克，克拉拉 Wieck, Clara

舒曼，罗伯特 Schumann, Robert 5, 7, 11, 13, 21, 25, 30, 34, 40, 46, 51–59, 60–61, 62, 63, 66–68, 78, 82–83, 87, 88, 98–115, 125, 169, 187, 203, 204–207, 210, 213–214, 217–218, 220–223, 227–229, 231, 235–236, 244, 274, 275, 276, 283–285, 294, 322, 344, 354, 355, 363, 383, 398, 399, 427, 428, 431, 452, 458, 472, 473, 480, 481, 491, 492, 499, 517, 543, 545, 547, 551, 554, 569, 597, 602, 641, 648, 655, 658–659, 663, 668, 672–673, 676, 677, 679, 682–683, 684, 688, 689–691, 694, 698–699, 699–700, 702–703, 705–706, 710

《阿贝格主题变奏曲》"Abegg" Variations（Op. 1）10–12, 662; *10*

《少年曲集》*Album for the Young* 363

《狂欢节》Carnaval（Op. 9）12, 13, 25, 82, 98, 100, 221–223, 425n, 491, 673

《前奏曲》Préambule 223

《约瑟比乌斯》"Eusebius" 12–13, 21, 222, 655; *12–13*

《弗罗列斯坦》"Florestan" 98–101, 222; *98–99*

《娇艳女子》"Coquette" 100; *99*

《"斯芬克斯"的三个谜》"Sphinxes" 221–222, 223, 702; *221*

《齐娅琳娜》"Chiarina" 222

《肖邦》"Chopin" 222, 368; *368*

《帕格尼尼》"Paganini" 30, 222; *25*

《大提琴协奏曲》Concerto for Cello and Orchestra（Op. 129）689, 706

《A小调钢琴协奏曲》Concerto for Piano in A Minor（Op. 54）480, 689

《无乐队协奏曲》*Concerto without Orchestra*。请见《F小调钢琴奏鸣曲》Sonata for Piano in F Minor

《大卫同盟舞曲》*Davidsbündlertänze*（Op. 6）25–27, 82, 87, 100, 187, 221, 223–224, 229–236, 274–276, 481, 658, 663, 673, 677, 702, 705; *26, 274–275, 275*

No. 1, 224, 229−230; *224, 229*

No. 2, 223−224, 230, 233, 235−236; *223−224*

No. 3, 224; *224−225*

No. 4, 225−226, 230; *225−226*

No. 6, 226−227; *226−227, 227*

No. 8, 227−228; *228*

No. 11, 230; *230−231*

No. 13, 228, 230, 231; *228*

No. 16, 223, 228−229, 231−232; *229, 231−232*

No. 17, 232−233, 235−236; *232−233*

No. 18, 223, 233−235; *234*

《诗人之恋》*Dichterliebe*（Op. 48）48, 53, 55, 67, 78, 79, 205, 207, 208−213, 689, 690

《在灿烂的五月》"Im wunderschönen Monat Mai" 41−48, 51, 54; *42−43, 44, 45, 46, 47*

《从我的泪光中》"Aus meinen Tränen spriessen" 51−55; *52*

《玫瑰、百合》"Die Rose, die Lilie" 211; *212*

《当我凝视你的双眸》"Wenn ich in deine Augen seh" 212

《你的面庞》（"Dein Angesicht"）691−692; *691−692*

《脸颊轻靠》（"Lehn' deine Wang'"）691

《我欲将灵魂隐藏》"Ich will meine Seele tauchen" 212

《莱茵河，神圣之河》"Im Rhein, im heiligen Strom" 219−220; *219−220*

《即使心碎，我不怀恨》"Ich grolle nicht" 55

《假如那小花知道》"Und wüssten's die Blumen" 210−211; *210−211*

《笛子与提琴》"Das ist ein Flöten und Geigen" 211, 218−219; *218−219*

《小伙子爱上了一个姑娘》"Ein Jüngling liebt ein Mädchen" 55−58, 211; *56−57*

《晴朗的夏日早晨》"Am leuchtenden Sommermorgen" 208−209; *208*

《点亮我的爱》（"Es leuchtet meine Liebe"）691; *691*

《我的马车徐徐前行》（"Mein Wagen rollet langsam"）692−693; *692−693, 693−694*

《我在梦中哭泣》"Ich hab' im Truam geweinet" 205−207, 212; *205−207*

《从古老的童话中》"Aus alten Märchen winkt es" 211

《古老邪恶的歌》"Die alten, bösen Lieder" 209−210; *209−210*

《幻想曲集》*Fantasiestücke*（Op. 12）33−35, 37−38, 221; *33*

《钢琴与乐队幻想曲》Fantasy for Piano and Orchestra 480

《妇女的爱情与生活》*Frauenliebe und Leben*（Op. 42）55, 112−115, 159, 175, 207, 208, 212, 689

《自从遇见他》"Seit ich ihn gesehen" 113−115; *113−114, 114, 115*

《我不能理解，也无法相信》"Ich kan's nicht fassen" 55, 67−68; *67*

《如今你让我初次尝到痛苦》"Nun hast du mir den ersten Schmerz getan" 112−113, 115; *112−113*

《晨曦之歌》*Gesänge der Frühe*（Op. 133）689

《幽默曲》*Humoresk*（Op. 20）7−10, 87, 221, 657−658, 705; *8, 9, 657, 658*

《克拉拉·维克主题即兴曲》*Impromptus on a Theme of Clara Wieck*（Op. 5）83, 658−669, 676; *661, 661−662, 662, 663−664, 664, 665, 666, 667, 668, 669*

《童年情景》*Kinderscenen*（Op. 15）221, 222

《克莱斯勒偶记》*Kreisleriana*（Op. 16）100, 284, 669−683, 684, 700; *669−670, 671, 672, 674−675, 677, 678, 678−679, 679,*

680, 680-681, 681-682, 683

《声乐套曲》(艾兴多夫) *Liederkreis*
(Eichendorff) (Op. 39) 132, 204, 212, 213, 218, 223, 689

《月夜》"Mondnacht" 213, 694-699; *695-697*

《美丽的异乡》"Schöne Fremde" 213

《在城堡上》"Auf einer Burg" 213-215; *213-214*

《在异乡》"In der Fremde" 215; *215*

《黄昏》"Zwielicht" 684, 688; *686-688*

《声乐套曲》(海涅) *Liederkreis* (Heine)
(Op. 24) 204, 212, 213, 215, 689

《我在林中漫步》"Ich wandelte unter den Bäumen" 649-655; *649-651, 652, 653, 654*

《亲爱的心上人》"Lieb' Liebchen" 217; *217*

《映照在水中的山与城堡》"Berg' und Burgen schau'n herunter" 215; *215*

《起初我几乎绝望》"Angangs wollt' ich fast verzagen" 216; *216*

《桃金娘与玫瑰》"Mit Myrhen und Rosen" 216; *216*

《声乐套曲》(科尔纳) *Liederkreis* (Kerner)
(Op. 35) 204, 212, 217, 689

《渴望广袤的森林》"Sehnsucht nach der Waldgegend" 217-218; *217-218*

《桃金娘》*Myrthen* (Op. 25)

《胡桃树》"Der Nussbaum" 63-66; *64, 65*

《新事曲》Novellettes (Op. 21) 660, 704
A 大调 (No. 6) 706-710; *707-708, 708, 709*
升 F 小调 (No. 8) 703-704, 705; *704*

《曼弗雷德序曲》Overture to *Manfred* (Op. 115) 684; *685*

《蝴蝶》*Papillons* (Op. 2) 87, 100, 221

《C 大调幻想曲》Phantasie in C Major (Op. 17) 100-112, 658, 673, 683, 690, 706,
708; *102, 103-104, 104-105, 105, 106, 107, 107-108, 109, 110, 111, 683, 684*

《降 E 大调钢琴与弦乐四重奏》Quartet for Piano and Strings in E flat Major (Op. 47) 705

《双簧管与钢琴浪漫曲》Romances for Oboe and Piano (Op. 94) 706

《歌德的〈浮士德〉场景》Scenes from Goethe's *Faust* 689

《脚键盘钢琴曲草稿》Sketches for the Pedal Piano (Op. 58) 689-690

《F 小调钢琴奏鸣曲》(无乐队协奏曲) Sonata for Piano in F Minor (*Concerto without Orchestra*) (Op. 14) 673, 677, 705

《升 F 小调第一钢琴奏鸣曲》Sonata No. 1 for Piano in F sharp Minor (Op. 11) 673, 704

《G 小调第二钢琴奏鸣曲》Sonata No. 2 for Piano in G Minor (Op. 22) 673

《小提琴奏鸣曲》Sonatas for Violin 689

《脚键盘钢琴练习曲》Studies for the Pedal Piano (Op. 56) 689-690; *690*

《C 大调第二交响曲》Symphony No. 2 in C Major (op. 61) 689

《降 E 大调第三交响曲》("莱茵") Symphony No. 3 in E flat Major ("Rhenish") (Op. 97) 706

《C 大调钢琴托卡塔》Toccata for Piano in C Major (Op. 7) 655-657, 673, 700; *655, 656-657*

《林地之景》*Waldscenen* (Op. 82) 31-33, 220-221, 689; *31, 32*

司各特,沃尔特爵士 Scott, Sir Walter 74

司汤达 Stendhal 152, 153

斯卡拉蒂,多梅尼科 Scarlatti, Domenico 38, 39, 71, 124, 362, 364, 383, 384, 497, 508;
《练习曲》*Essercizi* 362

斯卡拉蒂，亚历山德罗 Scarlatti, Alessandro 124, 605
斯克里布，欧仁 Scribe, Eugène 600, 605, 645
斯马特，克里斯托弗 Smart, Christopher 647
斯密，亚当 Smith, Adam 70, 132
斯蓬蒂尼，加斯帕雷 Spontini, Gaspare 599, 602, 641
　《贞洁的修女》La Vestale 599
斯特恩，劳伦斯：《项狄传》Sterne, Laurence: Tristram Shandy 77
斯特拉文斯基，伊戈尔 Stravinsky, Igor 58, 544
斯特雷奇，李顿 Strachey, Lytton 594
斯托科夫斯基，利奥波德 Stokowski, Leopold 592
索恩，约翰爵士 Soane, Sir John 93

塔尔贝格，西吉斯蒙德 Thalberg, Sigismond 394
泰森，阿兰 Tyson, Alan 29
泰特姆，亚瑟 Tatum, Art 508
坦珀利，尼古拉斯 Temperley, Nicholas 284n, 384, 418n
透纳，约瑟夫·马洛德·威廉 Turner, Joseph Mallord William 156, 172
图尔纳，西里尔 Tourneur, Cyril 604
托马，昂布鲁瓦：《哈姆雷特》Thomas, Ambroise: Hamlet 606
托维，唐纳德·弗朗西斯 Tovey, Donald Francis 29, 501, 542

瓦格纳，理夏德 Wagner, Richard 61, 110, 278, 399, 439, 445, 469–470, 473, 475–479, 502, 542, 544, 554, 596, 598, 606, 637, 639, 641, 648, 672, 699
　《罗恩格林》Lohengrin 469, 599
　《帕西法尔》Parsifal 470, 596–597
　《尼伯龙根的指环》Der Ring des Nibelungen 469, 470
　《汤豪瑟》Tannhäuser 599
　《特里斯坦与伊索尔德》Tristan und Isolde 190, 398, 470, 475, 535, 637; 475
威尔第，朱塞佩 Verdi, Giuseppe 346, 408, 542, 582, 590, 597, 601, 602, 603–604, 607, 608n, 609n, 610, 615, 639, 643, 644, 648
　《阿依达》Aida 590, 601, 602, 604, 608n, 609n, 610
　《假面舞会》Il Ballo in Maschera 645
　《唐·卡洛》Don Carlos 590, 594, 601, 604, 641
　《命运之力》La Forza del Destino 590
　《奥赛罗》Otello 605–606
　《弄臣》Rigoletto 528, 603
　《西西里晚祷》Sicilian Vespers 601
　《西蒙·波卡涅拉》Simone Boccanegra 604
　《茶花女》La Traviata 645
　《游吟诗人》Il Trovatore 602
威尔森，理查德 Wilson, Richard 131
韦伯，卡尔·马利亚·冯 Weber, Carl Maria von 125, 384, 386, 386, 389–390;《C大调奏鸣曲》Sonata in C Major（Op. 24）282–283; 282, 283, 390
韦伯恩，安东：对约翰·塞巴斯蒂安·巴赫《音乐的艺术》的六声部利切卡尔的改编 Webern, Anton: Transcription of six-voice ricercar from J. S. Bach's Musical Offering 6, 7
韦德金德，弗朗茨 Wedekind, Franz 606
维吉尔：《埃涅阿斯纪》Vergil: Aeneid 543
维科，贾姆巴蒂斯塔 Vico, Giambattista 60, 69;《新科学》Scienza nuova 60
维克，克拉拉 Wieck, Clara 101–103, 222, 223, 235, 493, 507, 658, 659–660, 661, 689, 702
　《D小调谐谑曲》Scherzo in D Minor（Op.

10）659; 659

《音乐晚会》Soirées Musicales（Op. 6）660; 660

维隆，路易医生 Véron, Doctor Louis 600

维瓦尔第，安东尼奥 Vivaldi, Antonio 570, 605, 679

魏因加特纳，费利克斯 Weingartner, Felix 30

沃克，艾伦 Walker, Alan 307n, 499

席勒，弗里德里希·冯 Schiller, Friedrich von 71, 93, 94, 125–132, 153, 236

夏巴农，米歇尔 Chabanon, Michel 132

夏布里埃，埃马纽埃尔 Chabrier, Emmanuel 544

夏多布里昂，弗朗索瓦－奥古斯特－勒内·德 Chateaubriand, François-Auguste-René de 132, 149, 175, 663;《美洲游记》Voyage to America 149

萧，乔治·伯纳 Shaw, George Bernard 257, 535, 540, 606

肖邦，弗雷德里克 Chopin, Frédéric 5, 21, 25, 30, 38, 58, 79, 82, 83–87, 98, 244, 254, 257, 267, 268, 274, 279, 283–286, 288–289, 293, 298, 300–302, 303, 307, 309, 310, 313, 314, 316, 320, 321–322, 328, 335, 342–344, 346, 350, 352–353, 354–356, 358–360, 361, 363–365, 366, 368–369, 371–372, 376–381, 383–390, 394–395, 398–402, 403, 409, 411–416, 421, 423, 427, 430, 439, 452–453, 458, 466, 469, 470–471, 473, 475, 477, 492, 493, 496, 501, 549, 552–555, 569, 582, 590, 639, 653, 668, 677, 694, 699–700, 703, 706

对莫扎特《唐·乔瓦尼》中"让我们携手同行"的改编 Arrangement of "Là ci darem la mano" from Mozart's *Don Giovanni* 528–529; *529*

《G小调第一叙事曲》Ballade No. 1 in G Minor（Op. 23）24, 323–328, 335, 359, 703; *23–24, 324, 325, 326*

《F大调第二叙事曲》Ballade No. 2 in F Major（Op. 38）327, 328–334, 335, 342, 356, 406, 458, 703; *328–329, 331, 332–333, 333–334, 334, 356*

《降A大调第三叙事曲》Ballade No. 3 in A flat Major（Op. 47）22–23, 24, 302–323, 326, 335, 337, 342, 343, 360, 458, 464, 703, 705; *23, 303, 303–304, 304, 305, 305–306, 306, 307, 308, 308–309, 309–310, 310, 310–312, 313, 315–316, 316, 317, 317–318, 319–320*

《F小调第四叙事曲》Ballade No. 4 in F Minor（Op. 23）327, 337–342, 342, 367, 432, 447, 466, 703; *338, 340–341, 367*

《船歌》Barcarolle（Op. 60）320, 323, 327, 337, 393–394, 452, 453–458; *393, 394, 454, 455–456, 456–457*

《摇篮曲》Berceuse（Op. 57）395–397; *395, 396–397*

《E小调第一钢琴协奏曲》Concerto No. 1 in E Minor（Op. 11）388; *388, 389, 391*

《F小调第二钢琴协奏曲》Concerto No. 2 in F Minor（Op. 21）285, 365, 366, 388–389; *365, 388, 390*

《练习曲》Etudes（Op. 10）361–363, 369, 371, 376, 377, 398, 494, 511

C大调（No. 1）361–364; *361–362, 364*

A小调（No. 2）365; *365*

E大调（No. 3）86, 267–268; *268*

升C小调（No. 4）371

降E小调（No. 6）371, 378–380; *378–379, 380*

F小调（No. 9）494; *494*

降A大调（No. 10）377–378; *377, 378*

C小调（No. 12 "革命"）515

《练习曲》Etudes（Op. 25）86, 361, 369, 371, 376, 377, 398, 494, 511

降A大调（No. 1）371-372; *371-372, 372*

F小调（No. 2）369, 373; *369, 373*

F大调（No. 3）369; *369*

A小调（No. 4）369, 373-374; *370, 373, 374*

E小调（No. 5）370, 375-377; *370, 375, 376*

升G小调（No. 6）368, 370, 381; *370, 380*

升C小调（No. 7）344-345, 370; *345, 371*

B小调（No. 10）383

A小调（No. 11）382; *382*

《波兰曲调幻想曲》Fantaisie on Polish Airs 394

《幻想曲》Fantasy（Op. 49）47

《升F大调即兴曲》Impromptu in F sharp Major （Op. 36）356-357, 392; *356, 392-393*

《根据路易-约瑟夫-费迪南德·埃罗尔歌剧主题所作引子与变奏》Introduction and Variations on a Theme from an Opera by Louis-Joseph-Ferdinand Hérold 394

《升F小调玛祖卡》Mazurka in F sharp Minor （Op. 6, No. 1）421-423; *422*

《E大调玛祖卡》Mazurka in E Major（Op. 6, No. 3）416-471; *416*

《降E大调玛祖卡》Mazurka in E flat Major （Op. 6, No. 4）413

《F小调玛祖卡》Mazurka in F Minor（Op. 7, No. 3）415, 423-424; *415, 423-424*

《C大调玛祖卡》Mazurka in C Major（Op. 7, No. 5）419

《降A大调玛祖卡》Mazurka in A flat Major （Op. 17, No. 3）424-425; *424, 425*

《A小调玛祖卡》Mazurka in A Minor（Op.17, No. 4）414-415, 417-419, 425; *414, 417-418, 418-419*

《G小调玛祖卡》Mazurka in G Minor（Op. 24, No. 1）346, 415-416; *416*

《C大调玛祖卡》Mazurka in C Major（Op. 24, No. 2）417, 418n; *417*

《降B小调玛祖卡》Mazurka in B flat Minor （Op. 24, No. 4）419-420, 425-428; *425-426, 426-427, 427-428*

《降D小调玛祖卡》Mazurka in D flat Major （Op. 30, No. 3）428-430; *428, 429-430*

《升C小调玛祖卡》Mazurka in C sharp Minor （Op. 30, No. 4）431, 436; *431*

《升G小调玛祖卡》Mazurka in G sharp Minor （Op. 33, No. 1）419; *419*

《D大调玛祖卡》Mazurka in D Major（Op. 33, No. 2）431-432; *431-432*

《B小调玛祖卡》Mazurka in B Minor（Op. 33, No. 4）432, 439n; *432*

《E小调玛祖卡》Mazurka in E Minor（Op. 41, No. 1）434-436, 453n; *434-435, 436*

《降A大调玛祖卡》Mazurka in A flat Major （Op. 41, No. 3）420; *420*

《升C小调玛祖卡》Mazurka in C sharp Minor （Op. 41, No. 4）433-434; *433*

《G大调玛祖卡》Mazurka in G Major（Op. 50, No. 1）451-452; *451-452*

《降A大调玛祖卡》Mazurka in A flat Major （Op. 50, No. 2）453

《升C小调玛祖卡》Mazurka in C sharp Minor （Op. 50, No. 3）420-421, 436-439, 447; *420, 421, 436-437, 438-439*

《B大调玛祖卡》Mazurka in B Major（Op. 56, No. 1）251-253, 439; *251, 252, 252-253, 253*

《C小调玛祖卡》Mazurka in C Minor（Op. 56, No. 3）439-446, 453n; *440, 441, 442, 442-443, 444-445*

《降A大调玛祖卡》Mazurka in A flat Major

（Op. 59, No. 2）446; *446*

《升F小调玛祖卡》Mazurka in F sharp Minor
（Op. 59, No. 3）446-449; *446-447, 447, 448, 449*

《B大调玛祖卡》Mazurka in B Major（Op. 63, No. 1）449-450; *449*

《升C小调玛祖卡》Mazurka in C sharp Minor
（Op. 63, No. 3）450-451; *450, 450-451*

《我的喜悦》My Joys 512-514; *512, 513-514*

《降B小调夜曲》Nocturne in B flat Minor（Op. 9, No. 1）400-402; *400, 401*

《降E大调夜曲》Nocturne in E flat Major（Op. 9, No. 2）21, 367; *21, 367*

《B大调夜曲》Nocturne in B Major（Op. 9, No. 3）307, 402-403; *307, 402*

《F大调夜曲》Nocturne in F Major（Op. 15, No. 1）357; *357*

《升F大调夜曲》Nocturne in F sharp Major
（Op. 15, No. 2）307, 405-407; *307, 405, 406, 406-407*

《G小调夜曲》Nocturne in G Minor（Op. 15, No. 3）345-346; *345-346*

《降D大调夜曲》Nocturne in D flat Major
（Op. 27, No. 2）254, 267, 350-352, 513; *254, 267, 351, 352, 513*

《B大调夜曲》Nocturne in B Major（Op. 32, No. 1）81-82, 345; *81-82, 307*

《G小调夜曲》Nocturne in G Minor（Op. 37, No. 1）271-272; *271*

《G大调夜曲》Nocturne in G Major（Op. 37, No. 2）255, 273-274, 460-462; *273-274, 461, 461-462*

《C小调夜曲》Nocturne in C Minor（Op. 48, No. 1）462-463; *462, 463*

《升C小调夜曲》Nocturne in C sharp Minor
（Op. 50, No. 3）255

《降E大调夜曲》Nocturne in E flat Major（Op. 55, No. 2）403-405; *403, 404*

《B大调夜曲》Nocturne in B Major（Op. 62, No. 1）463-464; *463, 464*

《E大调夜曲》Nocturne in E Major（Op. 62, No. 2）458-460; *458-459, 460*

《新练习曲》Nouvelles Etudes 361

F小调（No. 1）366; *366*

降D大调（No. 2）365; *365-366*

《幻想波洛奈兹》Polonaise-Fantaisie（Op. 61）38, 255-257, 284, 320, 323, 335-337, 343, 359-360, 398-399, 452, 458, 464, 705; *255-257, 335, 336-337, 359*

《A大调波洛奈兹》Polonaise in A Major（Op. 40, No. 1）288

《升F小调波洛奈兹》Polonaise in F sharp Minor（Op. 44）286-294, 309, 377, 406, 436; *286-288, 289, 291, 292*

《降A大调波洛奈兹》Polonaise in A flat Major（Op. 53）288, 383

《前奏曲》Preludes（Op. 28）83, 86, 87, 427, 431

E小调（No. 1）85

A小调（No. 2）84-85; *84-85, 85, 86*

G大调（No. 3）261-262, 278, 349-350, 381-382; *262, 350, 381*

升F小调（No. 8）368; *368*

升C小调（No. 10）86

降E小调（No. 14）286

F小调（No. 18）86

降B大调（No. 21）464-466; *465-466*

F大调（No. 23）96-98; *96-97*

D小调（No. 24）83-84; *84*

《降E大调回旋曲》Rondo in E flat Major（Op. 16）386; *385-386*

《B小调第一谐谑曲》Scherzo No. 1 in B

Minor（Op. 20）281, 327, 357−358, 359, 360, 398, 659; *281, 357, 358, 360, 659−660*

《降B小调第二谐谑曲》Scherzo No. 2 in B flat Minor（Op. 31）47, 249−252, 262−263, 268−269, 272−273, 342−343, 394−395, 398; *249, 250, 262−263, 268−269, 272, 394*

《升C小调第三谐谑曲》Scherzo No. 3 in C sharp Minor（Op. 39）327, 337, 342−343, 343, 398, 457, 470

《E大调第四谐谑曲》Scherzo No. 4 in E Major（Op. 54）269−271, 337, 398; *269−270, 270−271, 271*

《G小调大提琴与钢琴奏鸣曲》Sonata in G minor for Violoncello and Piano（Op. 65）466

《降B小调第二钢琴奏鸣曲》Sonata No. 2 in B flat Minor（Op. 35）279−284, 285−286, 294−302, 346−347, 391, 466, 467−470; *279, 280, 281, 294, 294−295, 295−297, 299, 300, 301, 302, 346−347, 347, 467−469, 469, 469−470*

《葬礼进行曲》*Marche Funèbre* 283, 298

《B小调第三钢琴奏鸣曲》Sonata No. 3 in B Minor（Op. 58）285, 347−350, 353−354, 391−394, 466; *347−348, 349, 350, 353−354, 391, 392*

《降A大调圆舞曲》Waltz in A flat Major（Op. 34, No. 1）413n

勋伯格，阿诺尔德 Schoenberg, Arnold 282n, 473, 474, 554, 679

《钢琴曲三首》Three Piano Pieces（Op. 11）25

亚伯拉罕，杰拉尔德 Abraham, Gerald 316n, 326n, 412−413, 425n, 445n

雨果，维克多 Hugo, Victor 79, 606−607

《克伦威尔》*Cromwell* 427

《卢克雷齐娅·博尔贾》*Lucrezia Borgia* 606−607

约翰逊，理查德 Johnson, Richard 415n

约梅利，尼科洛 Jomelli, Nicolò 124, 605